「樣板戲」編年史 前篇

A Chronicle of Model Opera of
Chinese Cultural Revolution
（Volume I）　1963-1966年

李松
編著

A Chronicle of Model Opera of
Chinese Cultural Revolution

目次

導論

　　據筆者的統計整理，國內外目前還沒有一本系統詳盡的「樣板戲」編年史。結合對於「樣板戲」的研究體會以及《「樣板戲」編年史》的編纂經驗，我試圖對「樣板戲」編年史的編撰思路與方法進行經驗總結與理論分析。

　　目前學界與「樣板戲」編年史相關的研究成果主要包括江蘇省文聯資料室編撰的《革命現代戲研究資料索引：1963.1－1965.3》（1965）、江蘇省文聯資料室與南京大學中文系資料室聯合編撰的《革命現代戲資料彙編》（第1輯至第4輯）（1965）、于可訓主編的《中國當代文學編年史》（湖南人民出版社，2006）、卞敬淑的《文革時期「樣板戲」研究》（華東師範大學博士論文，2001）等。上述研究成果史實考據方面有扎實深入的探索，為進一步的學術研究夯實了基礎。

　　那麼，我編寫「樣板戲」編年史的緣起是什麼呢？第一，「樣板戲」交織著文學與政治複雜的歷史糾葛，凝聚了幾代人極端的情緒體驗與五味雜陳的情感記憶。自從1978年文禁漸開，關於「樣板戲」思想內容與藝術成就的價值判斷爭訟紛紜，莫衷一是[1]。如果著眼於學術研究的話，挖掘對象詳盡的基本史實應該是首要的工作。「樣板戲」爭鳴首先應該立足於可靠的第一手史料來發言，而爭鳴中的分歧其首要原因，我認為主要是研究者對史實的模糊認識或片面盲視。特別是結合「文革」時期的報刊評論、民間文獻，尤其是援引江青關於「樣板戲」的指示進行研究的人，少之又少。因此，一部考據扎實、材料詳盡的「樣板戲」編年史成為了學術研究工作的迫切需求。

　　「樣板戲」研究涉及到戲曲現代戲的創作動機、方法選擇、文學史意義以及現實影響諸多方面。與文學作品研究相區別的是，戲曲研究涉及到劇場與觀眾兩個獨特的因素。通過劇場，可以瞭解與之密切相關的歷史場景；通過觀眾，可以發現與之密切互動的劇本創作以及廣大的民間社會。總之，通過以「樣板戲」為

[1] 李松曾經對20世紀90年代以來的研究成果進行過整理與分析，詳見〈近十年來中國大陸革命「樣板戲」研究述評〉，臺北：《中國現代文學》，2006年第10期。

個案，可以重新認識中國當代文學轉型的多重面貌：傳統與現代所包含的不同價值觀念，尤其是從延安的戲曲改革到「文革」「樣板戲」之間，中國當代戲曲改革的精神血脈；現代文學與當代文學之間不同的價值訴求；個人、社會、國家之間複雜的互動關係等等。

「樣板戲」兼容了多種劇種、劇目、文體與藝術形式[2]，它是一種複合形態。如果要在晚清以至當代中國的戲劇史上對「樣板戲」進行合適的定位的話，我認為戲曲現代戲是合適的觀照角度。如果要論及思想主題的性質的話，我認為其精髓即是毛澤東的文藝思想（其內容也包括江青對這一文藝思想的具體闡釋與實踐）。「樣板戲」的遠因應該是 1938 年從延安開始的「舊瓶裝新酒」的戲曲創作，近因則可以從 1958 年的「大寫現代戲」找到根源。1963 年江青對「樣板戲」的插手是「樣板戲」正式提到議事日程的標誌。經過「文革」十年的錘煉，「樣板戲」得以經典化定型。「樣板戲」的主創者汪曾祺在 20 世紀 80 年代末曾經感嘆「樣板戲」的戲曲史意義無人重視。他說：「『樣板戲』與『文化大革命』相始終，在中國舞臺上馳騁了十年。這是一個畸形現象，一個怪胎。但是我們還是應該深入、客觀地對它進行一番研究。《大百科全書》、《辭海》都應該收入這個詞條。像現在這樣，不提它，是不行的。中國現代戲曲史這十年不能是一頁白紙。」[3]我認為，通過「樣板戲」這一文學個案，可以串聯起中國當代戲劇發展的歷史脈絡，使「樣板戲」成為檢視文學發展歷程的有機鏈條，也成為透視「文革」政治風雲的窗口。

編年史的撰寫者必須具備唐代史學家劉知幾（661－721）提出的史才、史學與史識「三長」。史學作為歷史資料（即史實）是史識認識、提煉的對象，史才是史家融合史學與史識尋求合適體例形式進行表達的能力。下面我將從史實、史識與史觀三個方面闡述我的思路與方法。

2　如《智取威虎山》與《林海雪原》、《沙家濱》與滬劇《蘆蕩火種》、《紅燈記》與電影《革命自有後來人》、《海港》與淮劇《海港的早晨》等彼此之間都有文本歷時延續的互文關係。

3　汪曾祺，〈關於「樣板戲」〉，北京：《文藝研究》，1989 年第 3 期。

一、史實

　　從「樣板戲」創作的戲劇觀念、藝術形式的發展追溯它的遠源、近因以及延續的路徑的話，它遙遠的源頭來自晚清之後戲曲現代戲模式；較近的影響來自1938年魯藝演出的京劇現代戲《松花江上》等戲劇作品，這是延安京劇現代戲的最初實踐。該劇的演出是我將「樣板戲」前史推至1938年的原因。「樣板戲」的正式出現是在1963年，那麼，從1938年至1962年期間，「樣板戲」的發展經歷了一個「前史」期。即，第一，延安時期的秦腔與戲曲現代戲、京劇與戲曲現代戲階段。第二，1949至1957的「戲改」階段。第三，1958年至1962年期間大寫戲曲現代戲的「大躍進」及其調整階段。「樣板戲」的終點為1976年。該年10月6日以華國鋒為首的中共中央粉碎了「四人幫」集團，王洪文、江青、張春橋、姚文元在釣魚臺被逮捕。其他各地的「四人幫」外圍人員也同時或相繼被逮捕。1981年中共十一屆六中全會通過的〈關於建國以來黨的若干歷史問題的決議〉正式對「文革」進行了政治定性。而1980年代之後「樣板戲」（電影）演出、放映的政治氣氛、文本形式已經發生了巨大的歷史斷裂，因而這一段只能視為「樣板戲」接受史的考察範圍。總之，「樣板戲」編年史考察的是「樣板戲」作為戲曲現代戲在特定歷史時期的演變軌跡。

　　撰史貴在「實錄」，即班固所說的「其文直，其事核，不虛美，不隱惡」，真實地記述歷史人物和歷史事實，不誇張，不隱瞞。對史實甄選的原則是客觀性、原始性、真實性、典型性、代表性和權威性。我力求做到任何一則史料言必有據，出處準確。如何保證準確性呢？「樣板戲」編年史要成為有源之水、有米之炊的話，必須掌握無可質疑的詳細史料（至少要有確定的文本形式），我查找的範圍主要包括如下幾個方面：

　　1.　　正式出版物：《人民日報》[4]（1949－1981）（《人民日報》關於「樣板戲」的通訊、評論、研究合計300餘篇）、《解放軍報》（1949－1976）、《紅

[4]　本編年史的大量文獻直接來自《人民日報》。中央文革小組組長陳伯達帶領工作組接管《人民日報》以後，《人民日報》成了「文革」的重要喉舌。相對而言，「樣板戲」與《人民日報》的關係比與《紅旗》還要重要，因為該報版面多、周期短，可以刊登大量的消息、圖片以及文章。

旗》雜誌（1949－1981）、《光明日報》（1949－1981）、《文藝報》（1952－1981）、《文匯報》（1958－1964）、《劇本》（中國戲劇家協會編，1952－1966）、《戲劇報》（中國戲劇出版社，1954－1966）、《戲曲報》（華東人民出版社，1950－1951）。

2. 民間流傳的印刷品以及地下印刷物如，《江青文選》、《江青同志論文藝革命》以及紅衛兵刊物等。

3. 研究者整理的第一手資料：宋永毅主編的《中國文化大革命文庫光盤》（香港：香港中文大學・中國研究服務中心製作及出版，2002、2006）。

4. 回憶錄。「文革」時期的政黨領袖、「樣板戲」編演人員，巴金、王元化等文化名人以及老百姓的回憶。

5. 文獻的析出資料。從歷史發展的角度對「樣板戲」的研究，根據時間順序列舉如下：張庚的《當代中國戲曲》（當代中國出版社，1994）；戴嘉枋的《「樣板戲」的風風雨雨──江青、「樣板戲」及內幕》（知識出版社，1995）；王新民的《中國當代戲劇史綱》（社會科學文獻出版社，1997）、《中國京劇史》（中國戲劇出版社，1999）；高義龍、李曉主編的《中國戲曲現代戲史》（上海文藝出版社，1999）；翟建農的《紅色往事──1966－1976 年的中國電影》（臺海出版社，2001）；傅謹的《新中國戲劇史（1949－2000）》（湖南美術出版社，2002）；顧保孜的《實話實說紅舞臺》（中國青年出版社，2005）；謝柏梁的《中國當代戲曲文學史》（高等教育出版社，2006）、《建國以來毛澤東文稿》（中央文獻出版社，1996）、《周恩來年譜》（中央文獻出版社，1998）等。

除上述史料來源之外，對於有些披露所謂秘聞、黑幕的紀實性野史，我保持十分審慎的態度。

本書的原始材料涉及到「樣板戲」的劇本創作（包括劇本移植）、劇場演出、影視文本，與之相關的所有文學評論，以及與「樣板戲」有關的文學政策、文學評論等等。我將與「樣板戲」發展有關聯的歷史材料按照年、月、日的縱軸編排次序，以歷史事實為緯線橫向展開。作為編年史，既要注重史料的客觀性、史料來源的權威性、史實的明晰性，同時，又要避免成為材料、資料的簡單堆砌與羅

列。為此，我採用史料呈現與個人解讀相結合的雙線結構，致力於在歷史事實之間建立實證聯繫，以得出有意義的結論。具體的做法是，對同一史實列出不同的史料進行對舉；對重要史實背景情況進行必要介紹；列舉學界對於某一重要史實問題的研究成果；為重要人物列出簡要的小傳；編纂者個人的研究性解讀。總之，我希望讀者看到的不是「編年」序列上的史料陳列，而是力圖通過個人的研究深入歷史現場，建構一種立體的、豐富的、厚實的、生動的「樣板戲」原生態景觀。

二、史識

面對史實，我們只有具備一定的歷史洞見（insight），也就是史識，才能從蕪雜浩瀚的對象中有所發現，這種史識首先體現為歷史感。T.S.艾略特與克羅齊的歷史觀給我啟發很大。

T.S.艾略特在談及作家文學創作時說：「歷史的意識又含有一種領悟，不但要理解過去的過去性，而且還要理解過去的現在性；歷史的意識不但使人寫作時有他自己那一代的背景，而且還要感到從荷馬以來歐洲整個的文學及其本國整個的文學有一個同時的存在，組成一個同時的局面。這個歷史的意識是對於永久的意識，也是對於暫時的意識，也是對於永久的和暫時的合起來的意識。就是這個意識使一個作家成為傳統性的。同時也就是這個意識使一個作家最敏銳地意識到自己在時間中的地位，自己和當代的關係。」[5]我認為，他說的「過去的過去性」是指歷史事實的客觀性，「過去的現在性」是指歷史事實之於現實生活的當代性。「從荷馬以來歐洲整個的文學及其本國整個的文學有一個同時的存在」，是指應該從文學整體的網絡空間中為本國的文學尋找一個坐標。「對於永久的和暫時的合起來的意識」，指既要有深入歷史裂隙的歷史感，又要考慮到歷史存在的現實影響。總之，T.S.艾略特論述的是文學史的當代性以及過去與現在的統一性。義大利歷史學家克羅齊也有相似的看法，他認為：「這種我們稱之為或願意稱之為「非當代」史或「過去」史的歷史已形成，假如真是一種歷史，亦即，假如具有

[5]　艾略特，〈傳統與個人才能〉，洛奇編：《20世紀文學評論》上冊（上海：上海譯文出版社，1987），頁130。

某種意義而不是一種空洞的回聲，就也是當代的，和當代史沒有任何區別。像當代史一樣，它的存在的條件是，它所述的事蹟必須在歷史家的心靈中迴蕩，或者（用專業歷史家的話說），歷史家面前必須有憑證，而憑證必須是可以理解的」[6]。這種歷史「憑證」可以理解的緣由在於：「這種過去的事實只要和現在生活的一種興趣打成一片，它就不是針對一種過去的興趣而是針對一種現在的興趣的。」[7]因此，在論證了當代性「是一切歷史的內在特徵之後，我們就應當把歷史跟生活的關係看作一種統一的關係；當然不是一種抽象意義的同一，而是一種綜合意義的統一，它既含有兩個詞的區別，也含有兩個詞的統一」[8]。而那些所有脫離了鮮活憑證的歷史都是些空洞的敘述，它們既然是空洞的，它們就是沒有真實性的。「引用那些空洞的判斷對於我們的現實生活是毫無用處的。生活是一種現實情況，而那種變成了空洞敘述的歷史則是一種過去：它是一種無可挽回的過去，縱然不是絕對這樣，總之，此刻當然是這樣的。」[9]這些空洞的字句或書寫符號「它們不是靠一種思索它們的思想活動（那會使它們迅速得到充實）而是靠一種意志活動結合在一起和得以支持下來的，這種意志活動為了自己的某些目的，認為不論那些字句多麼空洞或半空洞，保存它們是有用的。所以，單純的敘述不是別的，只是一種意志活動所維護的空洞字句或公式的複合物」[10]。那麼，這種「空洞敘述」是什麼呢？克羅齊稱之為編年史。他認為：「編年史與歷史之得以區別開來並非因為它們是兩種互相補充的歷史形式，也不是因為這一種從屬於那一種，而是因為它們是兩種不同的精神態度。歷史是活的編年史，編年史是死的歷史；歷史是當前的歷史，編年史是過去的歷史；歷史主要是一種思想活動，編年史主要是一種意志活動。一切歷史當其不再是思想而只是用抽象的字句記錄下來時，它就變成了編年史，儘管那些字句一度是具體的和有表現力的」[11]。克羅齊認為歷史與編年史的區別在於，前者是一種有意去探索發現的精神行為，而後者只是一種立此存照的意志行為。只有「文獻與批判，即生

[6] 〔義〕貝奈戴托‧克羅齊，《歷史學的理論和實際》，〔英〕道格拉斯‧安斯利英譯，傅任敢譯（北京：商務印書館，1982），頁5。
[7] 同前註，頁5。
[8] 同前註，頁6。
[9] 同前註，頁7。
[10] 同前註，頁8。
[11] 同前註，頁8。

活與思想才是真正的史料——就是說它們是歷史綜合的兩種因素；處在這種地位，它們就不是和歷史對立的，也不是和綜合對立的，如同泉水和攜桶汲水的人相對立一樣，它們就是歷史本身的部分，它們就在綜合之中，它們是綜合的組成部分並被它所組成」[12]。從克羅齊的以上觀點可以看出，他認為文獻整理與批判反思應該有機結合，才能發現整體的歷史。

面對克羅齊關於編年史意義的質疑，我的思路是，力圖將編年的史料建構成為精神相關的文本網絡。第一，體現史料之間的動態結構。史實的編排與敘述力求克服史料乾癟、簡陋的空疏感，通過在史料之間建立隱性的起承轉合的意義聯繫，從而展示出本書中作品、事件、人物、活動的內在互動關係。建立立體性的敘述空間，釐清「樣板戲」存在的歷史土壤、演變的核心問題以及相關的背景情況。建立動態性的敘述思路，澄清「樣板戲」發展與文化傳統、政治需要、領袖意志、群眾互動之間的歷史關聯與相互影響。建構互文性的史料網絡，力求溝通作家、作品、思潮、報刊之間的相互影響關係。第二，建立透視歷史的多維視角。有的史料往往反映了不同的價值立場，我為了避免先入為主的主觀立場，於是將多種看法進行匯合，讓讀者自己有機會面對史料、史實做出自己的判斷。我覺得《中國當代文學編年史》在這一方面的做法頗有創意，它「所錄入的文學史實，涉及到事實經過部分，或綜合各種材料進行簡明扼要的敘述，或摘引某一完整的材料代替敘述者的綜合，皆力求真實準確。涉及到對事實的評論部分，則徵引原始文獻，復現當時人的觀點。涉及到對立或不同意見，則徵引多家評論，以便比較。後人有對同一事實的評價，亦酌量錄入，以為參證」[13]。這裏涉及的是各種材料的互文引證關係。對此陳寅恪有經驗之談，他在《柳如是別傳‧緣起》章提出：「自來詁釋詩章，可別為二。一為考證本事，一為解釋辭句。直言之，前者乃考今典，即當時之事實。後者乃釋古典，即舊籍之出處。」而「解釋古典故實，自當引用最初出處，然最初出處，實不足以盡之，更須引其他非最初而有關者，以補足之，始能通解作者遣辭用意之妙」[14]。其實，《通史》早已有所開拓，該

[12] 同前註，頁 10。

[13] 〈中國現當代文學編年史——《中國現當代文學編年史》成果簡介〉，全國哲學社會科學規劃辦公室，http://www.npopss-cn.gov.cn/

[14] 陳寅恪，《柳如是別傳》(上海：上海古籍出版社，1980)，頁 7。

書認為：「徵求異說，採摭群言，然後能成一家。」主張對當時各種「雜史」分別其短長而有所選擇，對以往各種記載中存在的「異辭疑事，學者宜善思之」。

因此，我試圖在史料對舉中復現事物本身。應該充分認識到，歷史記憶作為一個編年史的一個有機組成部分，應該讓多種歷史記憶形成多聲部的合奏。奧古斯丁（Saint Augustine）說，記憶是個實驗室，我們每人都在這個實驗室裏不斷重新認識自己，塑造自己。避免每個人歷史記憶主觀片面性的辦法是建立各種史料的多聲部交響曲。我蒐集了20世紀80年代以來許多當事人的回憶，例如普通老百姓的往事回顧（例如《記憶鮮紅》），還有童祥苓、劉長瑜、趙燕俠、楊春霞、劉慶棠等演員的口述歷史。

三、史觀

影響撰史者歷史觀念主要有如下一些因素：第一，面對史料，史實的編撰者遠隔歷史時空很難避免情感判斷的干擾。對於「樣板戲」歷史，編撰者保持對於文學生產、接受的感性經驗固然重要，但同時又必須超越「文革」敘述者作為受難者的感性認識，應該盡可能保持價值中立態度，在「理解」與「同情」之間取得必要的平衡。還是不得不提到陳寅恪，他在〈馮友蘭中國哲學史上冊審查報告〉中說了一段文史研究者耳熟能詳的話：「對於古人之學說，應具瞭解之同情，方可下筆。蓋古人著書立說，皆有所為而發。故其所處之環境，所受之背景，非完全明瞭，則其學說不易評論，而古代哲學家去今數千年，其時代之真相，極難推知。吾人今日可依據之材料，僅為當時所遺存最小之一部，欲藉此殘餘斷片，以窺測其全部結構，必須備藝術家欣賞古代繪畫雕刻之眼光及精神，然後古人立說之用意與對象，始可以真瞭解。所謂真瞭解者，必神游冥想，與立說之古人，處於同一境界，而對於其持論所以不得不如是者之苦心孤詣，表一種之同情，始能批評其學說之是非得失，而無隔閡膚廓之論。否則數千年前之陳言舊說，與今日之情勢迥殊，何一不可以可笑可怪之目乎？」[15]劉知幾的史才、史學與史識「三長」備受後人推崇，章學誠卻以為「劉氏之所謂才、學、識，猶未足以盡其理也」，

[15] 陳寅恪，《金明館叢稿二編》（北京：三聯書店，2001），頁247。

進一步提出：「能具史識者，必知史德。」我想，陳寅恪能對歷史人物、事件具有
「瞭解之同情」也算是史德的體現，不可不深長思之。第二，歷史認識的主觀性
問題。福柯曾說，他之所以要寫一部關於法國「監獄的誕生」的思想史著作，原
因並不在於對過去的歷史發生興趣。他坦率地指出：「如果這意味著從現在的角
度來寫一部關於過去的歷史，那不是我的興趣所在。如果這意味著寫一部關於現
在的歷史，那才是我的興趣所在。」[16]福柯強調的是 T.S.艾略特曾經說過的「過去
的現在性」，即當代關懷。我認為，在認識論上必須拋棄那種過於簡單化的反映
論的思維模式，研究的過程就是現象呈現的過程，也是研究者逐步建構研究對象
的過程。因而，編撰者應該認識到這種研究過程的自我建構因素，在反思批判自
我立場之後，力求恢復歷史原生態的差異場景。我並不能宣稱自己所研究的是歷
史的唯一真實，認為自己已經得出了絕對的知識。我認為應該採取一種反思的批
判態度。社會學家布爾迪厄提倡一種反思的社會學：「我們一旦觀察社會世界，
我們就會把偏見引入我們對這個社會世界的認知之中，這是由於這個事實造成
的，即為了研究這個社會世界，為了描述它，為了談論它，我們必須或多或少地
從這個社會世界中退出來。……一種真正的反思的社會學必須不斷地保護自己以
抵禦認識論中心主義、『科學家的種族中心主義』，這種『中心主義』的偏見之所
以會形成，是因為分析者把自己放到一個外在於對象的位置上，他是從遠處、從
高處來考察一切事物的，而且分析者把這種忽略一切、目空一切的觀念貫注到了
他對客體的感知之中。」[17]也就是說，面對事實與價值之間的矛盾，採取一種不
預設原則的批判立場，懸置歷史成見與情感偏見，關注事物本身的顯現。有沒有
一種不預設立場的研究？先入為主的成見影響價值判斷，這已經是一個心理學的
常識。有沒有永恆的、嚴格的客觀真實？我很懷疑。因此，對自我進行永不停歇
的反思判斷，是接近真理的途徑，也是更新自我意識的方法。第三，歷史認識的
視域融合。我們已經無數次地被訓諭：歷史老人是最好的教師，觀今宜鑑古、無
古不成今。回到事物的歷史本身，是任何一個歷史學家的座右銘。但是，我認為，
歷史認識從來不是回首過去這種單向一維的，歷史認識還包括研究者面向未來的

[16] 〔法〕米歇爾‧福柯，《規則與懲罰：監獄的誕生》，劉北成、楊遠嬰譯（北京：三聯書店，2003），頁 33。
[17] 包亞明主編，《文化資本與社會煉金術：布爾迪厄訪談錄》，包亞明譯（上海：上海人民出版社，1997），
頁 102。

將來時態。因為對未來懷有某種期待，會影響對當下做出相應的判斷。歷史認識是追溯意識與展望意識的統一。因而，我對史料的解讀中無疑滲透著個性化的歷史想像與未來期許。

余英時在《陳寅恪晚年詩文釋證》（增訂新版）的〈書成自述〉裏寫過一段發人深思的話：「更重要的是通過陳寅恪，我進入了古人思想、情感、價值、意欲等交織而成的精神世界，因而於中國文化傳統及其流變獲得了較親切的認識。這使我真正理解到歷史研究並不是從史料中搜尋字面的證據以證成一己的假說，而是運用一切可能的方式，在已凝固的文字中，窺測當時曾貫注於其間的生命躍動，包括個體的和集體的。」[18]顯然，余英時的史觀並非僅僅偏於乾嘉學派的考據。我想，與之同理，我希望《「樣板戲」編年史》的編撰並非剪刀加漿糊的低水平手工勞動，我力求在對史料的選取、辨析與整理中展現各種精神觀念之間的碰撞、協調以及演變，展現一個個鮮活的靈魂在革命激進風暴中的悲喜酸甜與人性百態。

我到底做得如何呢？期待方家對本書的嚴厲指正。

[18] 余英時，《陳寅恪晚年詩文釋證》，北京：《當代》，第 125 期，1998 年 1 月 1 日。

Preface

According to my study, there has been no elaborate or systematic chronicle of Model Opera in the world so far. Why do I want to write such a chronicle? First, Model Opera involves complicated historical imbroglio between literature and politics, as well as several generations' extreme emotional experience and tanglesome feelings. The valuation on its contents and achievements in terms of art has been widely divided since the Cultural Revolution ended in 1976. While, with a view of academic research,it is quite essential to excavate the basic historical facts. The evaluation of Model Opera should be based on reliable first-hand historical data of which a lot of researchers are in bad need when they debate unilaterally. Barely any researchers have studied on it with a good consideration of comments in newspapers and periodicals during the Cultural Revolution, not to mention with a review of Jiang Qing's commands concerning Model Opera. Therefore, a chronicle with solid textual research and exhaustive historical data has become an urgent need of related academic research.

The research of Model Opera studies the motivation, methodology, literature history significance and real-life impact of Chinese Opera of the Time. Compared to literature study, opera research involves two particular elements: theatre and audience. Through theatre, we can see its historical environment; through audience, we can discover the close relationship between play writing and the society. In a word, by taking Model Opera as a case study, we can review different patterns of modern Chinese literature transformation: different values of the tradition and the modern (especially the spiritual development of contemporary Chinese opera transformation from opera transformation during Yan-an period to Model Opera in the Cultural

Revolution), different value pursuits of modern literature and contemporary literature, as well as the complicated interaction among individuals, society and the nation.

Model Beijing Opera is a complex of different genres, dramas, styles and art forms. To give it a position in drama history from late Qing dynasty to modern China, Chinese Opera of the Time is the right spot to start. To name its nature in theme, Chinese Opera of the Time is Mao Zedong's literature idea, together with Jiang Qing's corresponding explanations and practices. The remote cause is the "new-wine-in-old-bottles" way of drama writing started from 1938 in Yan'an, while the immediate cause is the "volume produce of modern dramas" in 1958. The sign of its official commencement is Jiang Qing getting involved in 1963. From then on, it developed into a classical model after 10 years of refining in the Cultural Revolution. I think the literature case study of Model Opera reveals the history of modern Chinese drama. It makes Model Beijing Opera an organic part of Chinese literature history, also a window for watching the political vicissitude in the Cultural Revolution.

I. Historical Fact

Casting back from Model Opera's drama concept and art form, itsheadstream is the Chinese Opera of the Time pattern started from late Qing dynasty,and its immediate cause is dramas like modern Beijing opera "On the Song Hua River" performed by Lu Xun Academy of Arts in 1938 which was the first practice of modern Beijing Opera in Yan'an. Because of this opera, I reckon the pre-history of Model Opera started in 1938. That is to say, the period from 1938 to 1962 when Model Opera started officially is its phase of pre-history which includes the following parts.

First, Qin Melody and its modern form, Beijing Opera and its modern form in Yan'an period. Second, "drama transformation" from 1949 to 1957. Third, the volume produce of modern dramas and its adjustment from 1958 to 1962 which was called

"Great Leap Forward". The end is October 6, 1976 when CPC and its leader Hua Guofeng crushed Gang of Four's political conspiration to seize power and arrested Wang Hongwen, Jiang Qing, Zhang Chunqiao, Yao Wenyuan and all their pawns. CPC's Sixth Plenary Session of the 11th Central Committee determined the political nature of the Cultural Revolution through "Resolution on Several Historical Issues of Communist Party of China Since the Founding of People's Republic of China" in 1981. Since 1980, all the performance, political atmosphere, text form of Model Operas (in the form of movie) have gone through enormous historical changes. Therefore, this period can only be taken as part of the receiving history of Model Opera. All in all, the chronicle of Model Opera reviews its contrail as a form of Chinese Opera of the Time in a specific historical period. All its historical data are selected under the principles of objectivity,originality, authenticity, typicality and authority. Every historical material is used with evidences and accurate citations.

II. Historical Insight

My plan is to construct a text with chronicle historical data. The first goal is to show the relationship between historical data. The arrangement and the narration of historical facts in this book follow the rules of enrichment and refinement and try to build up implicit connotational relation between historical data, thereby lay out the internal interactions between works, events, people and movements. A multi-dimensional narration space helps to explain the historical environment that nurtured Model Opera, the substantial issues of its evolution and related background. My flexible plan of narration helps to clarify the historical connection and mutual-influence between the development of Model Opera's and cultural tradition, political needs, leader's will and people's reaction. The inter-textual historical data net helps to disclose the mutual-influence among authors, works, thoughts and publications. The second goal is to establish multi-dimensional perspectives in analyzing history. Some historical data reflect different value judgments, so I collect

different views to avoid subjectivity so that readers can have an opportunity to judgehistorical data and facts by themselves.

III. Historical Idea

History editors' historical ideas are influenced by the following factors. First, the interference of feelings when dealing with historical data remote in time and space. Although it is important to experience the production and receipt of literature, history editors should surmount their own sensibility as a sufferer of the Cultural Revolution and hold a neutral attitude between "understanding" and "sympathy". That is to say, they should hold no prejudice against facts or values and focus on truth. It has been a psychological common sense that first impressions influence value judgment. Is there a kind of research that holds no predetermined standpoint? Is there any eternal real objective reality? I have grave doubts about this. Therefore, ceaseless self-reflection should be the solution to approach truth and to renew self-awareness. Second, vision fusion of history views. We have been instructed repeatedly: "History is the best teacher. There is no present if there were no history and we should refer to history when observing present." Dating back to history has been every historian's motto.Whereas, I reckon that history views should not be unidirectional. It should be compared to the future because expectations on the future will influence the judgment on history and present. History views are integrations of looking back and looking forward. Therefore, my interpretation of history data is inevitably infiltrated by individualized imagination about both history and future. I hope this book is not just a simple work of "cutting and pasting". Therefore, I strive to disclose the collision, consonance and evolution of different ideas through the whole process of selecting, analyzing and editing historical data, thereby to display the bitterness and happiness of souls as well as different human natures in radical revolution storms. Is this book good or not? I'm looking forward to experts' advice and instruction.

凡例

一、《「樣板戲」編年史》總共分為「樣板戲」前史（1938－1962）、「樣板戲」
　　史（1963－1976）、「樣板戲」後史（1977－1981）三個部分。合計四十
　　三年。

二、本書以年月日的時間順序作為史料編排的主軸。各個年份所轄部分的體例
　　為：首先是概述，歸納總結該年度文藝的主要動態與重要事件。然後是「××
　　月××日」的具體詳情。在敘述史實的同時根據需要進行相應的解讀，有的
　　在文中標記為【解讀】字樣，有的則以當頁腳註形式出現。該年度的末尾
　　設置「本年」補敘年度重要的史實。同樣，每一月份的末尾也設置「本月」
　　補敘本月具體日期不詳的重要史實。註解採用當頁註的形式。

三、本書收錄的資料主要包括如下五個方面：江青等人對「樣板戲」各種文本
　　創作所做指示的原始文獻；關於「樣板戲」的重要評論；「樣板戲」創作
　　與傳播的相關史實；中共重要的文藝政策與會議；作者、演員以及文化人
　　士等人的小傳。

四、本書中所引文獻大多來自「文革」期間非正式出版物以及檔案文獻，其具
　　體來源沒有全部註明最初始出處。遇到文獻中明顯錯字處，本書已經一一
　　訂正。同一文獻的不同版本，則同時並舉，略備一說，以供讀者參考。

「樣板戲」前史

通常，人們認為「樣板戲」是「文革」的產物，那麼，按照「文革」文學從 1966 年 5 月開始到 1976 年 10 月結束來分期的話[1]，梳理「樣板戲」從 1966 年出發就可以了。然而，我認為，實際情況並非如此。在 20 世紀中國戲劇（戲曲）史上，除話劇這一西方舶來品之外，傳統戲（也被稱為舊戲）、新編歷史劇、戲曲現代戲是三個主要的藝術部類。戲曲現代戲的顯著特徵是，它力圖實現文學藝術干預現實、批判社會的功利作用，其主題與題材和社會現實生活之間有著十分密切的關係。從民國開始，不少戲曲名家已經開始嘗試用京劇反映社會生活。梅蘭芳在 1914 至 1918 年間曾編演過五部「時裝戲」，尚小雲排演過《摩登伽女》，周信芳演出過《宋教仁遇害》。戲曲現代戲自身發展的最大難題在於藝術上的突破，因此勢必會尋找成熟、精緻的藝術形式作為胞衣。相形之下，中國傳統戲曲程式化、形式化、詩意化的表演方法在表現傳統社會和人物情感等方面已經積累了大量的舞臺經驗，出現了許多經典名作，但是如何用這種「舊瓶」去容納「現代社會生活」這些「新酒」？從晚清到 20 世紀 40 年代，形式與內容之間的磨合、碰撞一直沒有得到完美的解決。

從藝術部類的歸屬來看，「樣板戲」可以歸屬於戲曲現代戲範疇。如果要對「樣板戲」的源流、演變進行考察的話，至少也必須將目光投向 30 年代的延安，而延安的京劇現代戲改革實際上在晚清就有淵源。無論從哪個角度研究「樣板戲」，我認為它是中國戲曲現代戲的歷史演進這條線索上重要的一環。因此，在敘述「樣板戲」史之前，我想首先對「樣板戲」的前史做個必要的交代。

[1] 關於「文革」分期有不同的說法，其他代表性說法有，美國的左派研究者阿爾夫・德里克強調「文革」的出現具有歷史延續性，他以 1956 至 1976 作為分期。海外部分史學家認為 1969 年時「文革」就已真正地終結，真正動亂的時期只有不到三年，此即「三年」說。也有文革「兩年」說。

一、1938 至 1948 年（延安時期）

（一）秦腔與戲曲現代戲

　　1935 年 10 月，自從中共中央隨紅軍到達陝北之後，這一偏安一隅的政權面臨著極度匱乏的物質環境，文藝方面也百廢待舉。本身作為詩人的毛澤東非常重視文藝作為意識形態進行社會動員、凝聚人心的功能。他積極推動了延安的新聞機構、文藝創作等輿論工具的發展。在文藝創作方面，戲曲是一種喜聞樂見、影響廣泛的文藝形式。戲曲現代戲的題材反映的是與人們現實社會生活息息相關的內容。當時的革命鬥爭迫切要求文藝干預生活，使文藝成為整個抗日事業的有機組成部分，並且成為直接推動革命鬥爭走向勝利的武器。因此，題材的具體範圍無疑成為了戲曲創作的首要問題。那麼，現代題材用什麼樣的載體來表達呢？天時、地利、人和三者的便利，延安的戲曲現代戲首先選擇了秦腔。

　　1938 年 4 月，秦腔《升官圖》、《二進宮》、《五典坡》等劇在陝甘寧邊區工人代表大會組織的戲曲晚會演出。毛澤東看到了觀眾對於秦腔這種古老藝術的巨大熱情，但是，他認為秦腔的內容過於陳舊，應該負載新的革命內容。陝甘寧邊區文化協會副主席柯仲平接受了毛澤東革新秦腔的指示，他物色到了延安師範學校的馬健翎[1]，二人成立了「陝甘寧邊區民眾劇團」。馬健翎為劇團寫了《血淚仇》、

[1] 馬健翎（1907－1965），男，戲曲作家、活動家。名飛雕，字健翎，乳名翎兒，陝西米脂人。民國 13 年（1924），他考入榆林中學，民國 16 年，參加了中國共產黨。民國 19 年冬，他被迫離開陝北到北京大學求學，在此期間，他對戲劇的興趣日益濃厚。民國 24 年肄業於北京大學哲學系，後在河北清豐師範任教。趕寫出話劇《衝上前去》和京劇《辱皇后》兩個劇本，配合了抗日募捐宣傳活動。民國 25 年，「西安事變」後他回到陝西，在延安師範教學，組建鄉土劇團，自己兼任編劇和導演，創作演出了話劇《大中華的兒女》、《中國的拳頭》、《上海小同胞》和京劇《逃難圖》等。《大中華的兒女》，亦名《國魂》，後改為秦腔，經毛澤東提議改名《中國魂》，這是馬健翎早期的代表作，多年來久演不衰。民國 27 年，參加了著名詩人柯仲平領導的陝甘寧邊區民眾劇團。民國 27 年，抗戰一周年，在延安演出了他第一個秦腔現代劇《一條路》。民國 32 年秋，創做出大型秦腔現代戲《血淚仇》。周揚著文稱讚這個劇本：「提出了階級鬥爭主題，賦予了這個主題以強烈的浪漫色彩，同時選挑了群眾熟悉的所容易接受的形式。」陸侃如則預言：「中國文學史上，這個戲劇一定要佔個重要的位置。」民國 33 年 5 月，西北文委授予《血淚仇》劇本一等獎。同年 11 月陝甘寧邊區召開文教大會，授予他「人民群眾的藝術家」的光榮稱號。1949 年 3 月，將《血淚仇》、《窮人恨》、《大家喜歡》、《保衛和平》四個反映解放區文藝創作成果的劇本，選入了《人民文藝叢書》。在創作現代劇的同時，馬健翎還改編和創作了不少傳統戲與歷史劇。其中改編的有《反徐州》、《打漁殺家》、《金沙灘》、《葫蘆峪》、《八大錘》、《斬馬謖》等。創作的秦腔歷史劇有《顧大嫂》、《魚腹山》等。1949 年 7 月，馬健翎以西北代表團副團長身份參加了在北京召開的中華全國文學藝術工作者代表大會，當選為全國文聯委員、全國劇協常務委員、全國戲曲改進會籌備委員會委員等職。中華人民共和國成立後，他曾任西北文

《查路條》、《一條路》、《好男兒》、《窮人恨》、《十二把鐮刀》等等陝北地方戲曲現代戲。秦腔現代戲適應時局開花，也順應需求結果。1938 年秋，話劇《國魂》號召知識份子團結一致抵抗外侮，影響不小。該年冬天，毛澤東在抗日軍政大學觀看這部話劇之後，認為該劇非常成功。他希望馬健翎根據當地觀眾的欣賞趣味，將它從話劇改為秦腔。之後，毛澤東又對秦腔版《國魂》的演出高度肯定，並且對柯仲平[2]說：「請你轉告馬健翎同志，讓他把秦腔《國魂》改名為《中國魂》。」

為了服務於當時的救亡危局，陝甘寧邊區的秦腔作者根據時代主題創作、演出了大量的現代戲和歷史劇。例如，趙伯平的《大上當》、《抓壯丁》、《新教子》、《新考試》、《抓漢》，張棣賡的《赤膽忠心》、《同胞仇》、《烈火揚州》、《兄弟會》，袁光改編的《白毛女》[3]、《屈原》，黃俊耀的《官逼民反》、《閻王寨》，墨遺萍的《正氣圖》、《河伯娶婦》、《洪承疇》，田益榮的《有田敏子》、《兩個世界》、《皖南事變》、《回頭是岸》、《文天祥》、《蘇武》、《堅持到解放》等。在眾多劇團中，民眾劇團是延安影響最為深廣的劇團之一。它深入陝北邊遠村鎮巡迴演出秦腔、眉戶和秧歌劇，為宣傳革命、娛樂生活做出了重要的貢獻。1946 年，為保衛陝甘寧和延安，延安文化界對解放區進行了緊急的社會動員，其手段之一便是戲劇演出。「民眾劇團趕赴南線演劇，平劇院利用民間形式，以戰時內容編

化部副部長兼戲曲改進處處長、西北戲曲研究院院長，中國戲劇家協會陝西分會主席。雖然公務繁忙，但他為繁榮社會主義戲曲創作，仍然在辛勤地耕耘著。先後改編丁秦腔《四進士》、《太平莊》、《遊龜山》、《遊西湖》、《竇娥冤》、《趙氏孤兒》等優秀傳統劇目。1952 年，他改編的《遊龜山》，在全國第一屆戲曲觀摩演出大會上榮獲劇本獎，並在《人民文學》雜誌上發表。會後在天津、保定、太原、西安等地演出數十場，受到各地觀眾的熱烈歡迎和戲劇界的好評。1956 年，在陝西省第一屆戲劇觀摩演出大會上，《遊龜山》獲得劇本改編一等獎，後成為秦腔和其他地方劇種盛演不衰的優秀劇目。他改編的秦腔《遊西湖》，在全國掀起一場軒然大波，引起了戲劇界關於《遊西湖》人鬼之爭的大討論。歷時數年，終於將《遊西湖》改成思想性和藝術性較高的精品。1964 年馬健翎等創作的現代戲《蟠桃園》，被打成反黨、反社會主義的大毒草，受到了批判。1965 年 7 月，在「文化大革命」中他的身體和精神都受到摧殘，10 月 18 日，在西安含冤逝世，終年五十八歲。1980 年 4 月 7 日，陝西省委在西安為馬健翎昭雪平反，並隆重舉行了馬健翎骨灰安放儀式（該小傳參考了梨園百年瑣記，http://history.xikao.com/index.php）。

2　柯仲平（1902－1964）曾任中央宣傳部文化訓練班班長，陝、甘、寧邊區文協副主任及主任、民眾劇團團長，全國文協副主席，西北文聯主席，西北軍政委員會文教委員主任兼西北藝術學院院長。

3　原新歌劇 1945 年由賀敬之、丁毅執筆，延安魯迅藝術學院集體創作。根據 1940 年流傳在晉察冀邊區一帶「白毛仙姑」的民間故事加工改編而成的。該劇是對毛澤東〈在延安文藝座談會上的講話〉的響應。

排小型戲劇。」[4]安波、王依群等記譜整理了秦腔音樂，為豐富和發展秦腔表現現實生活的能力，進行了有益的革新嘗試[5]。

與上述文藝創作活動相適應的是，解放區藝術機構開始了草創。由毛澤東等人發起的魯迅藝術學院 1938 年 4 月 10 日在延安成立（1940 年改為魯迅藝術文學院）。該學院的藝術宗旨認為：「藝術——戲劇、音樂、美術、文學是宣傳鼓動與組織群眾最有力的武器；藝術工作者——這是對於目前抗戰不可缺少的力量。」戲劇的形式具有直觀性、互動性、感染性的特點，它在戰爭動員中具有十分便利的優勢。該年 7 月 4 日，秦腔《好男兒》在延安天主教堂公演之後，反響巨大。

1938 年 4 月 28 日，毛澤東在魯迅藝術學院的講話中強調：「藝術作品要有內容，要適合時代的要求，大眾的要求。作品好比飯菜一樣，要既有營養，又有好的味道。」[6]「藝術作品要注重營養，也就是要有好的內容，要適合時代的要求，大眾的要求。比如現在唱京戲，在戲報上已經看不見《遊園驚夢》之類的東西了，因為那樣的戲在今天賣不了座。演舊戲也要注意增加表現抗敵或民族英雄的劇碼，這便是今天時代的要求。藝術作品還要有動人的形象和情節，要貼近實際生活，否則人們也不愛看。把一些抽象的概念生硬地裝在藝術作品中，是不會受歡迎的。」[7]第二年 4 月，毛澤東參加邊區工人代表大會的晚會上談到戲曲內容太舊時，又說：「如果加進抗日內容，就成了革命的戲了。」

延安時期是中國共產黨文藝意識形態正式確立的關鍵階段。1943 年 3 月 20 日，毛澤東作為中共中央政治局主席和中央書記處主席執掌紅色政權首要權力。此後直到 1944 年，中國共產黨為了消除王明為代表的「機會主義者」的「教條主義和左右傾機會主義的錯誤」，在意識形態內部掀起了一場「審幹」

[4] 〈延安文化界動員文協戰地組與民眾劇團等趕赴前線 管弦樂團已準備隨時轉入部隊工作〉，北京：《人民日報》，1946 年 11 月 24 日。

[5] 1943 年秋，毛澤東接見柯仲平、馬健翎以及抗戰劇團的負責人楊醉鄉的時候，他充分肯定劇團的重要貢獻：「一個抗戰劇團，一個民眾劇團，好像兩個很受群眾歡迎的播種隊，走到哪裏，就將抗日的種子撒播到哪裏。民眾劇團是在物質和創作極困難的條件下誕生的。你們編演的秦腔《好男兒》、《一條路》等劇，既是大眾性的，也是藝術性的，體現了中國的作風和氣魄，體現了中國的新文化，我希望你們再接再厲，繼續努力。」秦腔現代戲《血淚仇》、《窮人恨》、《一家人》等劇獲為後來解放軍的戰前動員起到了巨大的鼓舞作用。

[6] 中共中央文獻研究室，《毛澤東文集》第 2 卷（北京：人民出版社，1993），頁 122。

[7] 同前註，頁 123。

風暴[8]。到 1945 年中共七大召開，中國共產黨內部思想上、組織上取得高度統一，團結在毛澤東的旗幟之下。政治權力的統一為日後文藝思想的整一性實踐提供了制度保證。

（二）京劇與戲曲現代戲

　　1938 年 4 月，江青進入延安的魯迅藝術學院戲劇系作為指導員（即政工幹部）。該年 8 月調離，在此期間，她參加了京劇與話劇的演出。1938 年 7 月 7 日，在「七七」盧溝橋事變一周年紀念日晚會上，魯迅藝術學院在延安舞臺上演出了三幕歌劇《農村曲》、三幕話劇《流寇隊長》，新編京劇《松花江上》。江青扮演了三幕話劇《流寇隊長》中的日諜、破鞋姚二嫂。毛澤東稱讚此劇為抗日鬥爭塑造了一個很好的反面教員，可以教育群眾、動員群眾。江青還扮演了新編京劇《松花江上》中的蕭桂英。阿甲扮演蕭恩。該作品採用「舊瓶裝新酒」的方法，借鑑了京劇傳統劇目《打漁殺家》的框架情節，加入抗日的現實生活內容，是延安京劇現代戲的最初實踐。王震之編導，鍾敬之設計布景，阿甲、張東川、李綸等人參加了演出。江青曾與阿甲合作主演該劇。毛澤東也去看了此劇的演出，十分讚賞。江青延安時期舊戲改革的經驗為她解放後主持京劇革命奠定了藝術基礎。因此，她一旦領會毛澤東的「文革」思想的深層意圖，迅速駕輕就熟，展開了實驗。此後，魯藝又根據京劇傳統劇目《落馬湖》、《烏龍院》、《清風寨》等編演了《夜襲飛機場》、《劉家村》、《趙家鎮》等表現抗日等現實題材的京劇現代戲。

　　劉乃倫認為：「現在人們一提起京劇改革，往往先想到 1942 年 10 月 10 日才成立的『延安平劇研究院』和該院 1944 年元月才上演的新編歷史劇《逼上梁山》。」然而，實際情況是否如此呢？劉乃倫在〈最早對京劇進行改革的「國防劇團」〉一文中認為：「在此之前，國防劇團的六齣革命現代戲早已演遍膠東抗日大地，因此說，最早對京劇進行改革的是由國防劇團首創，最早的革命現代戲是誕生在抗日烽火熊熊的膠東戰場上。」[9]國防劇團根據「一切為了抗日救國」總目標的鬥爭需要，從實際出發，對傳統京劇進行了革新性的實踐活動。原總政文化部副部長虞棘作

[8]　1943 年 4 月 13 日中共中央發布〈關於繼續開展整風運動的決定〉，一是糾正幹部中的非無產階級思想，二是肅清黨內暗藏的反革命份子。在強大的運動慣性下，審幹一度滑向對「失足者」的「搶救」。在中共六屆七中全會期間形成了〈關於若干歷史問題的決議〉。

[9]　劉乃倫，〈最早對京劇進行改革的「國防劇團」〉，北京：《中國京劇》，2003 年第 10 期。

為國防劇團的第四任團長為京劇的革命化、現代化做出了重要貢獻。據劉乃倫〈最早對京劇進行改革的「國防劇團」〉一文敘述，山東八路軍第五支隊的國防劇團於1938年11月在掖縣城成立。經過抗日戰爭和解放戰爭的戰鬥洗禮，於1951年底撤銷。國防劇團在槍林彈雨中隨軍十多年，在膠東地區影響廣泛。膠東地區的廣大城鎮和鄉村，歷來盛行京劇，普遍喜愛京劇的歷史悠久，「草臺班」、「子弟班」班社林立，「固定臺」、「臨時臺」戲臺遍布。因此，國防劇團的領導，看準了利用當地群眾喜聞樂見的京劇這種藝術形式來團結人民打擊敵人，必是最有力的武器。但考慮到「舊的京劇唱段不能起到宣傳抗日的作用」，同時演傳統戲用的服裝道具因裝箱太多不便行軍，不適合當時的戰爭環境，他們便摸著石頭過河，試著用京腔京調唱新詞，用舊形式表現新內容。國防劇團成員「便以革命者的膽識，提出了『改造京劇』的口號，並積極付諸於實踐」。

第一次試驗是在1939年春天，用虞棘和左平改編的《小放牛》來宣傳攜手參軍打鬼子，「觀眾看了熱烈歡迎，掌聲經久不息」。從群眾對「舊瓶裝新酒」的熱烈情緒中，國防劇團看到了改造京劇的可能性。有一齣京劇獨角戲《叫花子拾金》，其主題本來是諷刺挖苦叫花子。該戲被改成《叫花子拾金》後，作者加入了日本鬼子殺母姦妻的深仇大恨，叫花子將拾金捐獻給八路軍買槍購炮打鬼子的新內容。該劇演出後大受軍民歡迎，堅定了國防劇團進行京劇改革的決心和信心。在此基礎上，他們以頑固投降派大漢奸趙保原部的一個據點為背景，集體創作出《戰發城》一劇。在劇中唱、唸、做、打仍是傳統京劇套路，但服飾和真槍真刀來自於現實生活。大家觀看以後感到有些彆扭、滑稽，「有時演員在臺上也憋不住轉身捂嘴笑起來」。經這次實踐總結認為：一成不變的完全用傳統京劇程式「是不能表現新內容的」。京劇要演現代故事，就必須要創新，進行相應的改革才行。

1940年春，虞棘創做出《罵汪反頑》一劇，並由他自己主演，「在這個戲裏，京劇舊程式不多了」，已經初步達到內容和形式的協調，演出後，受到了觀眾的認可和熱情支持，再不感到「彆扭和滑稽」。為了與傳統京劇相區別，當時起名叫「大眾戲」，也有的叫「鑼鼓戲」，這就是京劇表演現實生活的第一齣革命現代戲。虞棘在成功的喜悅中，一鼓作氣又創作了《劉福金從軍記》、《王家莊起義》、《公審趙保原》三個革命現代戲，左平也寫出了《半升米》一劇。

到了 1942 年虞棘又創作了《了緣和尚》，此劇已達內容和形式的較好的和諧、統一，演出時，聲情並茂，十分感人，長人民志氣，滅敵人威風，非常成功。為革命戰爭服務的第一批六齣革命現代戲，經過文藝工作者三年的細心研究，艱苦創造，反覆實踐，逐步提高，終於達到了比較滿意的水準。

1942 年 5 月 2 日至 5 月 23 日，毛澤東在延安文藝座談會的首日和最後一日分別做了講話，指明了延安文藝的發展方向。5 月 30 日，毛澤東親臨「魯藝」講話，重申〈在延安文藝座談會上的講話〉中的部分內容，號召魯藝師生走出「小魯藝」，投入到「大魯藝」中去。

1942 年 10 月延安平劇院（京劇當時在延安稱為「平劇」）建立，該院把「以研究平劇，改革平劇」，使「平劇為新民主主義服務」定為自己的任務。延安平劇院成立時，毛澤東題寫了「推陳出新」四個字。建國後成立的中國京劇院其前身之一就是戰爭年代著名的延安平劇院。

京劇在中國各個階層具有相當深厚的群眾基礎，當年在陝北革命根據地，解放區文藝工作者就利用京劇來表現當時生活、為革命鬥爭服務。他們在〈致全國平劇界書〉中鮮明地舉起了京劇改革的旗幟，指出：「改造平劇，同時說明兩個問題：一個是宣傳抗戰的問題，一個是繼承遺產的問題，前者說明它今天的功能，後者說明它將來的轉變。從而由舊時代的舊藝術，一變而為新時代的新藝術。」

1943 年 9、10 月間，京劇業餘組織大眾藝術研究社骨幹成員之一的楊紹萱[10]寫成了京劇《逼上梁山》的初稿。1944 元旦前後，大眾藝術研究社上演了這齣新編歷史京劇。該劇首次演出轟動了延安。1 月 8 日，艾思奇（崇基）在《解放日報》上首先撰文稱讚《逼上梁山》「是一個很好的歷史劇」，「在平劇改革運動中，這算是一個大有成績的作品」。1 月 9 日，毛澤東看了《逼上梁山》以後，給延安平劇院進行了熱情洋溢的表揚——「這個開端將是舊劇革命的劃時期的開端」，高屋建瓴提出了未來的發展方向——「多編多演，蔚成風氣，推向全國去！」其信件全文如下：

10 楊紹萱（1893－1971）1938 年赴延安，任馬列學院編輯委員、延安中央黨校研究員、延安平劇院院長。1943 年他創作了歷史劇《逼上梁山》初稿，並與齊燕銘共同編導，搬上舞臺。

紹萱、燕銘同志：

　　你們的戲，你們做了很好的工作，我向你們致謝，並請代向演員同志們致謝！歷史是人民創造的，但在舊戲舞臺上（在一切離開人民的舊文學舊藝術上）人民卻成了渣滓，由老爺太太少爺小姐們統治著舞臺，這種歷史的顛倒，現在由你們再顛倒過來，恢復了歷史的面目，從此舊劇開了新生面，所以值得慶賀。郭沫若在歷史話劇方面做了很好的工作，你們則在舊劇方面做了此種工作。你們這個開端將是舊劇革命的劃時期的開端，我想到這一點就十分高興，希望你們多編多演，蔚成風氣，推向全國去！[11]

　　作為「舊劇革命」的開端，其藝術突破體現在內容和形式兩個方面。關於內容，齊燕銘回憶說：《逼上梁山》把林沖和高俅之間的矛盾賦予了政治內容，即寫林沖主張抗敵禦侮，高俅主張妥協投降，將之作為兩種政治矛盾的反映，而把高俅謀佔林沖妻子的內容推到了第二位，這就與《水滸傳》以及過去同一題材的戲曲和電影，僅限於描寫林沖個人苦難遭遇截然不同。劇本旨在描寫主人公林沖在具體的歷史條件下思想轉變的過程，也即特定歷史典型環境下典型人物的形象塑造。至於表現形式，除了保留原劇若干特點之外，又吸收了秦腔《打漁殺家》的表現特點，如情緒高亢的齊聲合唱等。對人物形象也力求突破舊劇形式重新塑造；唱、白，著重於人物內心的表現，不拘於程式，如林沖，就採用了武生的功架和唸白，同時兼用了鬚生和武生的唱法，來表現林沖的性格以及隨著思想覺悟的提高，其態度的轉變。此外，在臉譜、化妝、舞臺設計和裝置等方面，都有一些創新。齊燕銘對當年《逼上梁山》的編劇進行過理性反思，他認為，這齣戲，成績是用階級觀點觀察和分析歷史、用京劇形式寫新歷史劇的試驗，同時又是對京劇形式的一次初步的改革。至於其缺點，則是沒有寫好農民的代表人物，並且過多地使用了影射的手法等等。

　　1945 年 1 月，由延安平劇院集體創作並演出的新編古代題材的京劇《三打祝家莊》，又獲得了很大的好評。毛澤東觀看演出後也曾寫信向作者、導演、演員、舞臺工作人員祝賀。他指出：「我看了你們的戲，覺得很好，很有教育意義。

[11] 毛澤東，〈給楊紹萱、齊燕銘的信〉，北京：《人民日報》，1982 年 5 月 23 日。

繼《逼上梁山》之後，此劇創造成功，鞏固了平劇革命的道路。」[12]《逼上梁山》等新編京劇的成功，掀起了改革京劇的熱潮。僅以當時的延安而言，戰衛部自編自演了《戰北原》、《史可法》、《惡虎村》等劇，八路軍留守處政治部也上演了《保衛邊區》、《閻家坪》。後來，各地還相繼演出了《中山狼》、《進長安》、《紅娘子》、《九宮山》等新京劇。這些劇目中，多數是新編歷史劇，但也已經有了現代題材的作品。經過這番改革，終於將京劇這個古老的劇種從嚴格的、已經定型了的程序中解放出來，使之能夠適應新的時代需要，為京劇的發展打開了新的局面。6月10日，在中國共產黨的第七次全國代表大會召開之際，魯藝為與會代表演出大型歌劇《白毛女》，這是延安新秧歌劇發展的一大成果，是解放區影響最大、最受歡迎的劇目。歌劇《白毛女》是「樣板戲」芭蕾舞劇《白毛女》的前身。

與邊區政府延安如火如荼的平劇改革相比，大都市上海的戲曲界也在理論和實踐上進行了探索。1946年4月14日《文匯報》的「星期座談」版面（第十四次座談）發表了主題為「如何改良平劇？」的紀要，該座談的出席者包括：周信芳、張駿祥、李瑞萊、夏衍、吳祖光、歐陽山尊、李麗蓮、姜椿芳、呂君樵、白玉薇、高百歲、王鼎成、桑弧、劉火子等。座談的由頭是周信芳的新戲《徽欽二帝》。

周信芳是舊劇改良運動的積極推動者，他的《徽欽二帝》即是探索的明證。此次座談中，他回顧了平劇改良的歷史進程、學界的觀點以及自己的看法。他說：平劇改良運動的醞釀，已經有多年的歷史，但是這多年的改良，終於是失敗的，落空了的，因之，到今天，平劇還是依然故我，沒有什麼進步。改良之所以失敗，原因當然很多，不過有一點是值得特別重視的，我且得略說一下。我可以說在遜清末期，平劇就曾摸索過新的路子，當時新舞臺的上演《明末遺恨》和《黑籍冤魂》、《新茶花》等新戲，意義已不同於舊劇碼的單純的娛樂性質，其後在民國初年又有《岳州血》、《揚州十日》等劇的上演。當然現在我們不能斷定這種嘗試是否可稱為改良，是否有其價值，但是，也許我可以這樣說：如果中間沒有另一股勢力的衝激，平劇可能不致仍以過去的面目出現於今天。……在《新文學大系》

[12] 1945年3月毛澤東致任桂林信，見任葆琦〈毛澤東關於京劇的又一信〉，載《北京晚報》1993年2月3日第6版。

鄭振鐸先生所編的《文學論爭集》一書中，就曾有過這種意見，說是舊劇的勢力太龐大，足以影響新劇的成長與發展，舊劇的存在是與新劇的生存根本牴觸，要求新劇有前途，必得推翻舊劇。田漢先生也有同樣的意見，他並且說舊劇勢力之大，不是輕易搖撼的，只有不去管它，不去理它，讓它自生自滅，放縱它，讓它落伍，讓它腐化，任它自然淘汰。而就目前看，時代又向前猛跨了一步，平劇卻不但依舊保持原狀，並且依舊保持這麼多的觀眾，與進步時代間的距離也就愈來愈大……誰也不能容忍平劇的封建意識。改良是需要的。可是改良決不是一個人的力量所能辦得到的，也不是平劇界本身所能做得好的。我們得要求分享進步份子的毅力與智慧，我們要進步份子的合作。過去新文藝界的一貫一致的採取冷漠不屑的態度，今後是否應該把這態度修正一下，為了徹底改造平劇而予我們以有力的支持。譬如說，平劇界就很少有能寫作劇本的人，話劇的劇作家可能為我們解決這種困難。最近《徽欽二帝》的上演，可說是改良平劇的新的嘗試，它的出演不是在生意眼，我們就希望各位能檢視一下這孩子是否還有出息，還能有前途，平劇是否還有和現代社會配合適應的可能[13]。

張駿祥在講話中提出了兩點原則：一是應確定如何去發掘平劇的長處，二是不該放棄原有的形式，而去追求新的形式[14]。

夏衍談了他對平劇的認識過程以及對《徽欽二帝》的意見。他說：我對平劇一向是很生疏的，不但生疏，而且到三十歲時為止，還常存有反感，在初搞話劇的時候，還因此常和田漢發生爭執，他總要硬拖我去看京戲，我總是不肯去，他還老是嘲笑我說：搞話劇的怎能不看京戲？直到抗戰發生、去到內地之後，因為和地方戲增加了接觸，對平劇也能慢慢地由懂而發生興趣。不過，所懂的還只是內容方面，對於技術仍是一無所知，因之今天所談的仍舊是外行話。我的看法是平劇這一種藝術形式是農業手工業社會中的必然產物。……但即使還停留於農業經濟的社會，時代還是在不斷進步中的，藝術的內容必須配合時代的進步適應時代的需要，而表現的方法也該適應現代觀眾的情緒……在如何改良平劇方面，我說不上有什麼意見，我同意張先生的話，應根據它的長處，設法保存它，而不要

13　〈平劇座談會〉，上海：《文匯報》，1946 年 4 月 14 日。
14　同前註。

去追求別的形式。對於此《徽欽二帝》的演出，大體上我認為是可以令人滿意的。當然在試驗之初，缺點是免不掉的。它的故事的敘述程式多少已採取話劇的形式。特別是布景方面，不過我以為平劇的布景不必太豪華，太鮮明，不然就不能襯托出演員的鮮明的服裝，不能使人物突出[15]。

　　吳祖光並不贊成平劇改良，因為平劇有自身特點，已經很完美了。他的看法在平劇改良反對派中是有代表性的。他說：我與平劇的關係，恰與夏先生的情形相反，他是先弄話劇後看平劇，我則完全是受了舊劇的引誘而搞平劇的。不過我也只是看得多些而已，不能說懂，終究還是門外漢。說到平劇改良，我是反對的，我並不贊成改良。因為我總覺得平劇在藝術上也是很完美的了，它和話劇所取的是不同的形式，我們就不能用話劇的眼光去估量平劇。話劇重寫實，平劇則重寫意，而在寫意上，平劇的聰明就佔了話劇的上風，而且免除了話劇的煩瑣。譬如話劇中表示風景美好，在布景裝置上很困難，而平劇中只消「此地風景真好」一句話，或是一段寫景的唱詞就足表達一切。這種象徵的作風，可說是平劇的生命，賦它以簡潔的美。而且，通常平劇的形式方面的改良只是增加布景而已。這徒然是抹殺了長處，增加煩瑣。所以，我以為要改良，也只是在內容方面，一定要使它的思想適合時代潮流，應該盡可能的編新劇本。不過所編的劇本，也只能限於歷史劇，不能編現代戲。聽說田漢先生曾這樣嘗試過，以穿盔甲、掛長髯、擦花臉的演員在臺上自稱「我是何應欽」，或「我是白崇禧等」等，實在不是辦法。而且，我以為平劇著重的還是個人的演技及唱工，不在於戲本。通常看劇本總覺得淺顯平凡，而聽戲看戲就覺得津津有味。再者過去的劇本，又都是漸漸演進，隨時增刪添補的。現在寫新的，就不能一下子討好，它也得逐漸改進[16]。

　　對比延安和上海兩地的平劇改革，如下四個方面的差異值得注意：第一，前者強調平劇抗日救國的武器功能；後者希望平劇適應再現現代生活的需要，但是沒有濃烈的火藥味和最直接、最迫切的政治功利性。第二，前者由政治領袖倡導，行政性、科層制的藝術院校、戲曲團體、民間組織廣泛參與；後者則是藝術家同

[15] 同前註。
[16] 同前註。

人小範圍的實驗性創作與演出。第三，前者在平劇改革觀念的思路、方法上高度一致；後者則倡議者、懷疑者、反對者互有辯訟。第四，前者對於傳統戲曲舊形式的突破少有顧忌；後者則頗為審慎。以上差異實際上顯示了建國後京劇改革觀念的裂痕，也是「粗暴」與「保守」之爭的緣起。

1948 年 11 月 13 日，華北解放區《人民日報》發表〈有計劃有步驟地進行舊劇改革工作〉的專論，這是一個戲曲改革的綱領性文件，影響深遠。該文首先概述了戲曲改革的必要性：「舊劇必須改革。在華北解放區，據初步調查，有平劇、河北梆子、評戲、各路山西梆子、秦腔、秧歌、柳子調、老調、絲弦、高調、道情等二十餘種，它們絕大部分還是舊的封建的內容，沒有經過一定的必要的改造。」新的政權即將建立，判斷文藝作品思想內容的政治標準也在更迭。

然後，該文強調了戲曲強大的社會功能。在農村和城市，舊戲依然具有龐大的市場。「各種舊劇中，又以平劇流行最廣，影響最大。」不得不引起注意的是：「舊劇的各種節目，往往不受限制、不加批判地，任其到處上演，在廣大群眾的思想中傳播毒素，這種現象，是與新民主主義文化建設的方向相違反的，是必須改變的。現在人民解放戰爭勝利形勢飛躍發展，大城市相繼被解放，舊劇改革的任務便更急迫地提到我們面前，需要我們認真地加以解決。」舊劇並非孤立之物，而成為文藝消費渠道的流通產品的時候，它能否存在、如何存在，成為了有待改造的話題。逝者如川，新陳代謝。萬物無法抗拒「舊」的宿命的到來。

該文還明確了戲曲改革的執行機構與步驟：「現在華北人民政府組織華北戲劇音樂工作委員會，以主持整個華北戲劇音樂的工作，目前並以改革舊劇為重點，從平劇開始，進行審查修改編寫工作，這是有計劃、有系統地、比較大規模地進行舊劇改革的一個有希望的開端，這是值得興奮、值得慶賀的一件事情。」平劇之所以成為戲改之首，是因為它是當時梨園魁首。「改革舊劇的第一步工作，應該是審定舊劇目，分清好壞。首先，我們必須確定審查的標準。我們要以對人民的有利或有害決定取捨。對人民有利或者利多害少的，則加以發揚和推廣，或者去弊取利而加以若干修改；對人民絕對有害或害多利少的，則應加以禁演或大大修改。在現有舊劇內容中，大體上可以分成有利、有害與無害三大類，應具體研究，分別對待。」上述關於舊劇利害的三個標準，固然簡

單明瞭,似乎涇渭分明,然而,最難判斷的往往是那些利害兼具的作品。這類作品顯然不在三個標準之內。

接下來,〈有計劃有步驟地進行舊劇改革工作〉一文提出了改革舊劇的方法與原則:「改革舊劇,審定劇目當然還只是第一步工作,真正的工作是修改與創作,而修改又是主要的,這不只為了應付目前的急需,而且也因為舊劇包含了民族藝術遺留中不少至今還有生命的東西,與對人民有利的部分,必須批判地加以接受。我們修改與創作的方法必須是歷史唯物主義的。我們首先應該對那些被統治階級歪曲了的歷史事實加以翻案,恢復歷史的本來面目(如改編《闖王起義》等),但表現一切歷史人物和事件都必須而且只能從當時歷史環境所許可的條件出發,而不能從現代的條件出發。我們是從現代無產階級的觀點來客觀地觀察與表現歷史的事件與人物,而不是將歷史的事件與人物染上現代的色彩。」

建國後,第一次全國文代會也明確提出「改造舊劇」的任務。中華全國戲曲改革委員會成立後,該委員會後來改為文化部戲曲改進局,田漢[17]任局長。各地方政府也陸續成立相應的機構。正如解放區戲劇家張庚在 40 年代初所預見的:「明天的戲劇運動乃是今天各抗日民主根據地戲劇運動的擴大。」[18]這一預言成為了現實。建國後,文學藝術依舊遵循延安文藝的方向,沿襲延安文藝模式。這也是本書要將「樣板戲」前史的起點限定在 1938 年代的原因。

二、1949 至 1957 年

建國以後,安定的政治局面、中共一元化的政治領導為政治與文藝的高度同質化提供了實現的條件。政治指導方針依然是延續從革命根據地而來的階級鬥爭理論。文藝指導方針則是 1942 年毛澤東〈在延安文藝座談會上的講話〉。周恩來在第一次文代會報告中將這次大會看作「是在新民主主義旗幟之下,在毛主席新文藝方向之下的勝利的大團結,大會師」[19]。〈在延安文藝座談會上的講

[17] 田漢(1898.3.12-1968.12.10),湖南省長沙縣人,著名劇作家。建國後,他擔任文化部戲曲改進局局長、藝術事業管理局局長。其作品有話劇《關漢卿》、《文成公主》,戲曲改編作品有《白蛇傳》、《謝瑤環》等。田漢最終在「文革」中受迫害致死。

[18] 張庚,〈論邊區劇運和戲劇的技術教育〉,延安:《解放日報》,1942 年 9 月 11 日。

[19] 周恩來,〈在中華全國文學藝術工作者代表大會上的政治報告〉,《中國新文學大系 1937-1949・文學理論卷一》(上海:上海文藝出版社,1990),頁 65。

話〉成為了指導新中國文藝路線發展的指導性綱領，它明確指出文藝工作者的任務是建設「新的人民的文藝」，文藝的根本方向是「為政治服務」、「文藝為工農兵服務」。延安時期的戲劇作品在建國後被作為代表革命文藝傳統的經典作品得以鞏固地位[20]。

　　戲曲現代戲創作最大的難題是要為現代生活找到完美的藝術形式。經過反覆探索，京劇成為了主要的藝術資源。然而，某個劇種及其藝術形式往往凝聚了某一時代豐富的歷史、文化內容，以及流行的審美風尚。因而，傳統的戲曲觀念與新中國主流意識形態對戲劇改革的要求尚有一定的距離。中國傳統戲曲的主題積澱著古代社會的思想觀念，體現了各個階層的審美趣味。經過長期發展、積累，戲曲的唱、唸、做、打成為了穩定的程式規範。傳統藝人依據古代市場體制形成了特有的生存方式，如此等等，都造成了「傳統」與「革命」之間的裂痕。關於戲劇改革的思路問題，1949 年 11 月 2 日，梅蘭芳[21]向天津《進步日報》記者提出了移步換形的觀點，對於眾多傳統藝人來說，這個看法很有代表性。他說：「我想京劇的思想改革和技術改革最好不必混為一談，後者在原則上應該讓它保留下來，而前者也要經過充分的準備和慎重的考慮，再行修改，才不會發生錯誤。因為京劇是一種古典藝術，有它幾千年的傳統，因此我們修改起來也就更得慎重，改要改得天衣無縫，讓大家看不出一點痕跡來，不然的話，就一定會生硬、勉強，這樣，它所得到的效果也就更小了。俗語說：『移步換形』，今天的戲劇改革工作卻要做到『移步』而不『換形』。」[22]梅蘭芳的這一想法在當時中共大力主導舊戲改革的潮流中，無疑是逆耳之言。他對於當時京劇改革觀念的質疑經受了很大的壓力，之後不久，他不得不修正了自己的看法。梅蘭芳 1949 年 11 月 27 日在天津一次座談會上做了另外的表態：「我現在對這個問題的理解，是形式與內容的不可分割，內容決定形式，『移步必然換形』。……這是我最近學習的一個進步。」[23]梅

[20] 1949 年以後，延安文藝座談會以後解放區優秀文藝作品選集《中國人民文藝叢書》共計 54 種全部出版。其中有戲劇《白毛女》（賀敬之等）等 23 種，小說《李有才板話》（趙樹理）等 16 種，通訊報告《諾爾曼‧白求恩片段》（周而復）等 7 種，詩歌《王貴與李香香》（李季）等 5 種，說書詞《劉巧團圓》（韓起祥）等 2 種。

[21] 梅蘭芳（1894－1961）歷任中國戲曲研究院院長、中國京劇院院長、中國文聯副主席、中國劇協副主席、全國政協常務委員等。

[22] 參見張頌甲，〈「移步」而不「換形」——梅蘭芳談舊劇改革〉，天津：《進步日報》，1949 年 11 月 3 日。

[23] 參見張頌甲、王懺增，〈向舊劇改革前途邁進〉，天津：《進步日報》、《天津日報》，1949 年 11 月 30 日。

蘭芳在建國後的十多年為戲曲現代戲做了很多切實的領導工作以及親身的藝術實踐，也完成了從市場化生存狀態中的傳統戲曲演員向體制化生存狀態的文化官僚的轉型。包括他在內，整個戲曲行業的傳統戲曲演員在社會轉型時期經歷了心態調適、人生選擇、命運遭際等等裂變，考察這一過程是頗富玩味的。

梅蘭芳在天津發表了所謂「移步而不換形」的講話以後，遭到江青的批判。據紅衛兵的《無限風光在險峰——江青同志關於文藝革命的講話》記載：「江青同志當即指出：『既然發生了影響，就應當批判澄清，不然對戲曲改革是不利的。』並組織文章批判。而陸定一、周揚一夥極力阻止，周揚惡毒地說：『中央沒有分工讓江青管戲曲，要按陸部長指示辦事！』最後扣壓了文章，不准發表。」[24]

1950 年，中華人民共和國文化部成立了戲曲領導機構——「戲曲改進局」。這一年年底，新中國召開全國戲曲工作會議，二百一十九位京劇和各地方戲劇種的戲曲藝人相聚北京。1950 年 4 月 1 日，中華全國戲劇工作者協會編輯的、田漢主編的《人民戲劇》（月刊）在上海問世，卷首刊印了毛澤東 1944 年看了《逼上梁山》後寫給楊紹萱、齊燕銘[25]的信件手跡。1950 年 7 月 11 日，文化部成立以周揚為首的戲劇改進委員會。同日成立以沈雁冰為主任委員的文化部電影指導委員會，袁牧之、蔡楚生、史東山、江青[26]等三十二人為委員。

1950 年 7 月 29 日，京劇研究院舉行了歡迎梅蘭芳任京劇研究院院長的盛大集會。由戲曲改進局局長田漢主持，出席的有文化部周揚副部長、戲曲改進局楊紹萱、馬彥祥兩副局長，劇院全體同人及戲曲實驗學校全體學生。來賓中有中央戲劇學院院長歐陽予倩和對外文化聯絡局副局長洪深。首先田漢致詞，他說：「京劇研究院（前身為延安平劇院）已有近十年的歷史，在抗日戰爭中和解放戰爭中曾做過許多有益的工作，著名的新歷史劇《逼上梁山》和《三打祝家莊》就是它的代表的作品。」梅蘭芳講話時，表示十分愉快地接受這個新的職務，當盡力配合當前需要，為人民

[24] 衛東批判文藝黑線聯絡站編寫，選自《無限風光在險峰——江青同志關於文藝革命的講話》，南開大學衛東批判文藝黑線聯絡站、《新海燕》編印，1968 年 2 月

[25] 齊燕銘（1907－1978）1940 年後任延安中央研究院研究員。1943 年主持創作新編平劇《逼上梁山》，任導演兼飾林沖一角。1945 年初，參與創作平劇《三打祝家莊》。建國後，歷任中央人民政府辦公廳主任、政務院副秘書長、中共中央統戰部副部長、總理辦公室主任、國務院專家局局長、文化部黨組書記、副部長，1966 年 4 月至 1967 年 1 月，任濟南市副市長。

[26] 江青此時擔任的雖然只是一個閒職，但是看得出來，她在中共文藝界高層的眼中畢竟依然是作為一個戲曲文藝工作者存在。江青對京劇改革是有持續用心的。

服務，建立起理想的美麗的新劇藝。周揚著重說明新戲劇的建設要與幾百年來中國戲劇藝術的傳統相結合，應當愛惜自己民族藝術的遺產。他說：愛惜不是消極的保存，而是把它改造，提高成為對人民有益的藝術。對舊藝術的改造應採取謹慎的步驟，大膽勇敢的改革精神應和細心謹慎的工作態度結合起來[27]。

1950 年 9 月 8 日，電影指導委員會製片草案時，江青提出了要寫重大題材，要搞史詩樣式的片面意見，並引起爭論。江青在「電影指導委員會」第三次會議上的講話認為：「在軍事影片方面，現在迫切需要的是屬於政治工作方面的鞏固國防軍建立國防軍的電影。……像三大殲滅戰這類片子，因為要忠於歷史，故事性會少一些，但這些鬥爭的本身就很豐富，因此，一樣會感動人的。這些片子如西北戰役，拍起來也會有困難，但是還要拍。要好好研究當前政策、群眾情況，好好地拍。而明年最需要的是鼓勵每個戰士來當國防軍，說明大敵當前，美帝國主義所挑撥的戰爭危機還未被消滅……要教育我們的人民和戰士，我們是已經經歷過艱苦鬥爭與戰勝過美蔣強敵的，我們不畏懼任何侵略者來挑動戰爭。」[28]江青關於藝術緊扣時代脈搏，直接服務政治的看法與延安文藝路線如出一轍。日後她對「樣板戲」創作思路的倡導可以從這一時期的觀點找到影響因子。

1951 年 4 月 3 日，中央戲曲研究院成立，毛澤東為該院題詞：「百花齊放，推陳出新。」建國初期的戲劇發展道路體現在「改戲、改人、改制」為內容的戲改運動。這一改革舉措在 1951 年 5 月 5 日政務院發布的〈關於戲曲改革工作的指示〉（後通稱「五五指示」）得到了具體闡述，該指示提出了各戲曲劇種「百花齊放」的方針。5 月 7 日，中央人民政府政務院發布了由總理周恩來簽發的〈關於戲曲改革工作的指示〉，並配發社論〈重視戲曲改革工作〉。〈指示〉指出：「戲曲應以發揚人民新的愛國主義精神，鼓舞人民在革命鬥爭與生產勞動中的英雄主義為首要任務。」戲改工作「應以主要力量審定流行最廣的舊有劇目」。「對人民有重要毒害的戲曲必須禁演者，應由中央文化部統一處理，各地不得擅自禁演。」要加強藝人的教育，並從藝人中培養戲劇改革的幹部。要「改革舊戲班中某些不合理制度」，並「在企業化原則下，採取公營、公私合營和私營公助的方式，建立示範性劇團、

[27] 〈京劇研究院盛大集會歡迎梅蘭芳就任院長〉，北京：《人民日報》，1950 年 7 月 29 日。
[28] 《江青同志論文藝》（「文革」期間編印本，1968 年 5 月）。

劇場,有計劃地、經常地演出新劇目,改進劇場管理,作為推進當地戲曲改革工作的據點」[29]。總之,在服務政治的前提下,改戲、改人、改制三並舉。

1951 年 11 月 30 日,文藝界開展整風學習運動。根據中共中央〈關於在學校中進行思想改造和組織處理工作的指示〉,整風運動首先是在學校教職員和高中以上學生中普遍進行的,要求他們進行初步的思想改造。隨後,思想改造的「洗腦筋」運動從教育界擴展到文藝界和整個知識界。全國文藝界從 12 月份開始展開了整風學習運動。先從北京開始動員,天津、東北、華北等地的文藝界效仿北京模式。其方法是,認真學習全國文聯規定的文件,如毛澤東的〈在延安文藝座談會上的講話〉、〈實踐論〉等,檢查思想。各地文藝界、電影界、戲劇界、音樂界、美術界等方面的領導人和作家、藝術家根據整頓文藝思想和作風的要求,檢查工作,開展自我批評。廣大文藝工作者針對「思想界限不清」、「嚴重自由主義作風」等不良傾向的現狀進行思想改造。

1952 初,北京市文藝界各單位整風學習已進入思想檢查階段。例如,在中央音樂學院和音樂工作團的學習中,發現了一些存在的問題。有些教員輕視政治,錯誤地認為「政治是骯髒的」;有些人口頭上承認為工農兵服務,實際上卻為小資產階級服務,並且企圖為自己尋找理由,認為「可以來個分工」;有些作曲者具有「成名」、「成家」的濃厚的個人主義思想,一心想創作「保留節目」(不受時間性限制的作品),拒絕和人民的鬥爭結合,抽象地追求技術上的標準。此外還有一種思想,把普及和提高只單純地看成是一個技術的高低問題。這些思想受到了批判。

人民美術出版社檢查下列幾個重點:(一)糾正脫離政治傾向;(二)克服單純技術觀點,反對粗製濫造;(三)解決個人藝術創作和革命事業的關係問題,克服不安心做行政和編輯工作的態度,糾正行政工作上的事務主義,加強思想領導;(四)批判自由主義作風。

中國戲曲研究院批判下列幾種思想:(一)反歷史主義觀點;(二)單純技術觀點,如京派思想、形式主義等;(三)封建的、資產階級的、小資產階級的藝術思想,包括低級趣味等。

[29] 〈關於戲曲改革工作的指示〉,北京:《人民日報》,1951 年 5 月 7 日。

　　北京市文學藝術界聯合會和文藝處檢查下列各重點：（一）領導方面的小資產階級思想傾向；（二）創作中的粗製濫造作風；（三）通俗文藝創作運動中的宗派主義思想，投降舊形式的傾向。個別作者有嚴重的「小圈子」主義，認為「小圈子」以外的文藝界如果不承認自己，自己也就不承認他們[30]。總之，北京文藝界的整風思想改造是重點，其方法作為模式向全國輻射。

　　歐陽予倩在中央戲劇學院文藝整風學習大會上的報告整體反映了當時文藝界人士的思想狀況。他認為，該院兩年以來在工作中犯了很大而且很多的錯誤，不管是教學方面、創作和演出方面，都表現了脫離政治、脫離生活、脫離實際和自由主義、形式主義等嚴重的現象。他對為什麼會犯這些錯誤進行了初步的檢討。歐陽予倩集中反思了他關於創作和演出方面存在的問題：「就我個人說，我並不贊成『藝術至上』。『藝術是武器』這個話我也嚷嚷過十多二十年。我未嘗不談思想內容，我也說要反對形式主義，卻為什麼我一來就從形式出發呢？我想這是有歷史根源的。我演過文明新戲，演過京戲，當過相當長時間的職業演員，也受過觀眾的歡迎。但是當時我的那些觀眾是些什麼人呢？其中有地主、有資產階級、有買辦，而大多數是小資產階級和小市民。我所演的戲大部分可能有一定的教育意義，可決不是為工農兵，加之我經常受到反動統治者的威脅，便自然而然隱藏在技術的小圈子裏，久而久之我便和技術分不開，而沾沾自喜於一技之長。我到過歐洲，也到過蘇聯，看過很多戲，吸取回來的也只是形式的部分。所以我當導演，也多半是在形式方面兜圈子。我常說內容決定形式，形式要和內容一致，可是沒有用，一個戲到我手裏，我首先就會考慮形式。我去看戲，人家要我提意見，我首先看出的缺點必定在技術方面（現在稍微好了一些）。我常說我熟習舞臺，主要是在技術方面；我熟習觀眾，只不過是小市民觀眾。我也有些自知之明，因此當我初次看到《紅旗歌》時，我就肯定地對張駿祥先生說，那樣的劇本我完全不能導演。這一次歌劇團排《消滅侵略者》，我曾參加討論導演計劃，我感覺到這樣的舞臺我完全不熟。因為對志願軍的生活實在不夠瞭解，儘管看紀錄片，讀戰地通訊，連起碼的感性知識都沒有，便什麼也談不上。」歐陽予倩上述誠懇認真的精神解剖在廣大文藝界知識份子中具有很強的代表性，也正是因為知識份子

30　〈北京市文藝界學習運動進入思想檢查階段〉，北京：《人民日報》，1952年1月3日。

遺留自舊社會以來的資產階級、小資產階級藝術觀念、美學趣味，這些「原罪」
成了毛澤東歷次思想批判與洗腦的依據。歐陽予倩最後把主要問題歸結為：「沒
有把思想領導放在第一位，沒有對資產階級、小資產階級的文藝思想做堅決的鬥
爭，以致脫離政治、脫離生活，走向形式主義。而最不能容忍的是一個錯誤跟
著一個錯誤，沒有能夠及時檢查及時糾正，以致使資產階級小資產階級文藝思
想佔了優勢。」「要使文藝負起教育人民的責任，文藝工作者就必須摧毀心靈深
處那個小資產階級的王國，越快越好。」[31]思想同質化背後的推手是思想專制。
當文學藝術的思想內容被固定框死，表達豐富人性的去路被取消，思想消亡的同
時，是人性的死亡，最後是藝術的死亡。

　　1952 年 3 月 15 日，蘇聯報紙公佈了 1951 年史達林獎金文學藝術方面名單。
賀敬之、丁毅的歌劇《白毛女》獲二等獎。10 月 6 日至 11 月 14 日，中央人民
政府文化部主辦的「第一屆全國戲曲觀摩演出大會」於 6 日在北京隆重開幕。參
加開幕典禮的有中央人民政府政務院副總理郭沫若，文化部部長沈雁冰，副部長
周揚、丁西林，文化部藝術事業管理局局長田漢，中央和各大行政區、省、市文
化行政機關的負責幹部，和來京參加會演的京劇、平劇、越劇、豫劇、滬劇、秦
腔、山西梆子、蒲州梆子、河北梆子、曲劇、江淮戲、川劇、粵劇、桂劇、湘劇、
漢劇、楚劇、滇劇、江西採花劇、湖南花鼓戲、鄖鄂戲等二十一個劇種的戲曲工
作者等共三千多人。開幕典禮由中央文化部部長沈雁冰主持並致開會詞。他指出
這次觀摩演出的主要任務是展覽各地戲曲藝術的創造和改革的成績並交流工作
經驗，獎勵優秀劇目及演員，並藉此機會檢查戲曲改革政策在各地的執行情況，
同時對各劇種的歷史、現狀進行調查研究，使各劇種的戲曲工作者互相觀摩學習，
吸取經驗，提高戲曲的思想和藝術水平，以更進一步貫徹「百花齊放，推陳出新」
的方針[32]。全國二十三個劇種的三十七個劇團、一千六百多名演員為大會演出了
八十二個劇目，其中有八個現代戲劇目。

　　梅蘭芳在觀摩演出大會上對建國以來戲曲發展的現狀進行了回顧總結：「由
於毛主席與中央人民政府文化部的領導和全國的人民戲曲工作者的共同努力，全

[31] 歐陽予倩，〈學習增加了我的勇氣和信心——在中央戲劇學院文藝整風學習大會上的報告〉，北京：《人民
　　日報》，1952 年 1 月 5 日。
[32] 〈第一屆全國戲曲觀摩演出大會開幕〉，北京：《人民日報》，1952 年 10 月 7 日。

國的人民戲曲事業三年來有很大的發展，但距離人民的要求還是很遠。」他指出一個很突出的問題：「就是怎樣在現有的基礎上，使人民的戲曲運動，更好地反映現實；同時在表現歷史題材的時候，能掌握正確的歷史觀點。通過三年的努力，我們雖已有不少反映現實的劇本，並嚴格地批判了反歷史反現實主義的戲劇，但各種戲曲的形式，還不能做到完滿無憾地反映新的現實，還不能全面地、根本地清除反歷史反現實主義的思想影響，這也需要我們今後繼續努力。」[33]

第一屆全國戲曲觀摩演出大會的閉幕典禮於 11 月 14 日晚八時在首都懷仁堂隆重舉行。會上宣布了觀摩演出的獲獎名單。平劇《小女婿》、滬劇《羅漢錢》、淮劇《王貴與李香香》等獲獎。中央人民政府政務院總理周恩來向全國各地來京參加觀摩演出的全體戲曲工作者講話。

繼全國戲曲觀摩演出大會之後，各地區及部分省市相繼舉行了戲曲觀摩演出大會，有不少優秀現代戲在此間脫穎而出，如平劇《劉巧兒》、呂劇《李二嫂改嫁》、甬劇《兩兄弟》等。這次盛會第一次集中地展示了中國戲曲文化的優秀遺產，振奮了人心，交流了技藝，從而開創了戲曲走向新的繁榮的好局面。從〈指示〉發布之日至 1956 年底，全國挖掘出了傳統戲曲劇目五萬一千八百個，記錄下一萬四千六百三十二個，整理改編四千餘個，上演劇目達一萬餘個。據統計，全國有專業戲曲作者八百一十九人，業餘作者五百八十七人，以及從事劇目工作的專職人員三千零六十一人。一大批「新文藝工作者」參加到戲改隊伍中來，他們一方面向戲曲藝人學習，一方面又幫助他們提高，經過改革的戲曲作品更強調了反封建的主題，更鮮明地宣揚科學和民主的思想。

11 月 16 日，《人民日報》發表社論〈正確對待祖國的文化遺產〉。該社論肯定了「大會的這些收穫，對今後的戲曲改革工作將有顯著的推動作用」。但是更多地提出了存在的問題，表達了擔憂，指出了戲曲改革中的錯誤傾向，認為：「這次戲曲觀摩演出大會，進一步證明了我國戲曲遺產的豐富。我們的戲曲藝術絕大部分是由人民所創造，和人民有悠久的密切的聯繫，具有強烈的人民性和現實主義精神。」同時對舊戲提出了一種擔憂：「舊有戲曲究竟是在封建社會中形成的，其中許多曾摻雜了封建性和非現實主義的成份；戲曲的表演藝術也有許多落後的部分，

[33] 梅蘭芳，〈全國戲曲運動勝利發展的標誌〉，北京：《人民日報》，1952 年 10 月 6 日。

有待於改革。」所有問題之中,「戲曲藝術如何正確地、真實地反映現代生活,更是當前急待解決的問題」。社論提出的指導思想是:「我們必須用正確的態度對待自己的戲曲遺產。一方面,應該把傳統的優秀劇目和優秀的表演藝術加以整理而繼承下來;另一方面必須用極大的努力,組織劇作家、詩人和音樂家,根據毛主席提出的『百花齊放,推陳出新』的方針,在民族戲曲的基礎上創造為人民喜聞樂見的、表現力更強的新戲曲。這樣做,是符合於廣大人民的利益和要求的。」而戲曲改革在實踐過程中的推行情況並不令人樂觀:「在以往的三年中,中央、各大行政區、各省文化工作的主管部門,對中央的戲曲改革政策沒有做認真的深入的傳達,對各地戲曲工作幹部沒有進行認真的經常的教育,直到現在,中央的戲曲改革政策在各地的執行情況,是非常不能令人滿意的。目前各地戲曲改革工作中的嚴重缺點,主要表現為對待戲曲遺產的兩種錯誤態度:一種是以粗暴的態度對待遺產,一種是在藝術改革上採取了保守的態度。這兩種錯誤態度是戲曲改革工作向前發展的主要障礙,必須堅決地加以反對。」

　　社論精闢地概括了戲曲改革中的兩種不良傾向:「粗暴」與「保守」。「粗暴」派體現在如下方面:「不少戲曲工作幹部長時期不提高自己的政策水平、思想水平與文藝修養,經常以不可容忍的粗暴態度對待戲曲遺產。他們對民族戲曲的優良傳統,對民族戲曲中強烈的人民性和現實主義精神毫不理解;相反地,往往藉口其中含有封建性而一概加以否定,甚至公然違反中央人民政府政務院『關於戲曲改革工作的指示』,不經任何請示而隨便採用禁演和各種變相禁演的辦法,使藝人生活發生困難,引起群眾的不滿。他們在修改或改編劇本的時候,不是和藝人密切合作審慎從事,而是聽憑主觀的一知半解,對群眾中流傳已久的歷史故事、民間傳說,採取輕舉妄動的態度,隨意竄改,因而經常發生反歷史主義和反藝術的錯誤,破壞了歷史的真實和藝術的完整。他們在粗暴地破壞祖國戲曲藝術遺產的同時,也經常以粗暴的官僚主義態度對待藝人;他們不是把戲曲藝人當成勞動人民的一部分,當成祖國戲曲藝術遺產的保存者和繼承者;對於全國戲曲藝人三年來政治覺悟與愛國熱情的顯著提高,也完全加以忽視,而單純強調其落後的一面,不是誠懇地、耐心地幫助他們進步,而是對他們採取了輕視的態度,甚至像舊的統治者那樣地壓迫他們。」

「保守」派體現為「戲曲改革中的故步自封的保守態度」。「這種保守態度的產生，是由於不理解舊有戲曲有許多部分在思想上和藝術形式上的封建性和落後性，必須經過適當的改革，才能在新社會保持新鮮活潑的生命，適應今天的人民群眾的要求。以往的三年中，各地戲曲改革的領導機關，對舊有戲曲節目的審定與整理工作以及組織新劇本創作的工作都做得十分不夠，因而未能及時地改變各地上演節目的混亂現象。」

上述問題恰恰是當時戲曲改革工作中亟待解決的問題。「在戲曲藝術的改革上，除應繼續澄清醜惡的舞臺形象，並在表演藝術上力求改進外，音樂的改革具有特別重要的意義。我國戲曲音樂具有鮮明的人民性和民族風格，這是值得寶貴的；但是一般地比較單調，表現力不夠豐富，這是必須改進的方面。」

到底何謂「粗暴」、何謂「保守」？界定的差異中反映了話語權力的爭奪，這一爭奪後來集中體現為彭真、周揚等人為首的「保守」派與江青等人為首的「粗暴」派。如何看待二者的關係呢？第一，「保守」與「粗暴」都只是相對而言的；第二，「粗暴」與「保守」被作為批判對方的一個標籤。第三，其實每一方既有「粗暴」，也不乏「保守」。二者文學觀念都處於流變之中，並非絕對截然分明的。他們共同的目的是如何符合毛澤東在「文革」期間關於文藝的思想指示，哪一方的觀念最為激進，哪一方就會把握話語權優勢；相反另一方就會成為優勝者傾軋、消滅的對象。直而言之，這兩派的鬥爭也就是一場「極端革命」的競賽，而最後的勝出者是江青（當然離不開背後的最大支持者毛澤東）。

地方戲曲或民間戲曲表現現代生活和當前的人民鬥爭題材，是戲曲改革工作中的重要的任務。〈社論〉最後指出，從這次觀摩演出的成績看來，地方戲曲表現現代生活題材，是完全可能的，並已收到初步的成效。但是，「目前反映現代生活的戲曲創作的主要缺點，是相當普遍地存在著概念化的傾向。那些作品往往不是客觀的真實反映，而包含很多主觀的編造；不是集中地刻劃人物，而是無味地背誦現成的教訓，因此缺乏感動人的力量」[34]。上述這些問題實際上是建國後三十年文學的主要問題。

[34] 社論〈正確地對待祖國的戲曲遺產〉，北京：《人民日報》，1952 年 11 月 16 日。

1956 年 8 月 24 日，毛澤東在同中國音樂家協會的負責人會見時進行了談話。毛澤東在與音樂工作者談話時提出了古為今用、洋為中用、推陳出新的原則。下面原文抄錄講話的全文，因為這一文獻對於理解「樣板戲」的創作思路相當重要。江青的「樣板戲」創作論述中引用最多的便是〈講話〉和這一篇〈談話〉。

藝術的基本原理有其共同性，但表現形式要多樣化，要有民族形式和民族風格。一棵樹的葉子，看上去是大體相同的，但仔細一看，每片葉子都有不同。有共性，也有個性，有相同的方面，也有相異的方面。這是自然法則，也是馬克思主義的法則。作曲、唱歌、舞蹈都應該是這樣。

說中國民族的東西沒有規律，這是否定中國的東西，是不對的。中國的語言、音樂、繪畫，都有它自己的規律，過去說中國畫不好的，無非是沒有把自己的東西研究透，以為必須用西洋的畫法。當然也可以先學外國的東西再來搞中國的東西，但是中國的東西有它自己的規律。音樂可以採取外國的合理原則，也可以用外國樂器，但是總要有民族特色，要有自己的特殊風格，獨樹一幟。

藝術上「全盤西化」被接受的可能性很少，還是以中國藝術為基礎，吸收一些外國的東西進行自己的創造為好。現在各種各樣的東西都可以搞，聽憑人選擇。外國的許多東西都要去學，而且要學好，大家也可以見見世面，但是在中國藝術中硬搬西洋的東西，中國人就不歡迎。這和醫學不同。西醫的確可以替人治好病。剖肚子，割闌尾，吃阿斯匹靈，並沒有什麼民族形式。當歸、大黃也不算民族形式。藝術有形式問題，有民族形式問題。藝術離不了人民的習慣、感情以至語言，離不了民族的歷史發展。藝術的民族保守性比較強一些，甚至可以保持幾千年。古代的藝術，後人還是喜歡它。

我們要熟悉外國的東西，讀外國書。但是並不等於中國人要完全照外國辦法辦事，並不等於中國人寫東西要像翻譯的一樣。中國人還是要以自己的東西為主。

我們當然提倡民族音樂。作為中國人，不提倡中國的民族音樂是不行的。但是軍樂隊總不能用嗩吶、胡琴，這等於我們穿軍裝，還是穿現在這

種樣式的，總不能把那種胸前背後寫著「勇」字的褂子穿起，民族化也不能那樣化。樂器是工具。當然工具好壞也有關係，但是如何使用工具才是根本的。外國樂器可以拿來用，但是作曲不能照抄外國。

社會主義的內容，民族的形式，在政治方面是如此，在藝術方面也是如此。西洋的一般音樂原理要和中國的實際相結合，這樣就可以產生很豐富的表現形式。

表現形式應該有所不同，政治上如此，藝術上也如此。特別像中國這樣大的國家，應該「標新立異」，但是，應該是為群眾所歡迎的標新立異。為群眾所歡迎的標新立異，愈多愈好，不要雷同。雷同就成為八股。

非驢非馬也可以。騾子就是非驢非馬。驢馬結合是會改變形象的，不會完全不變。中國的面貌，無論是政治、經濟、文化，都不應該是舊的，都應該改變，但中國的特點要保存。應該是在中國的基礎上面，吸取外國的東西。應該交配起來，有機地結合。

西洋的東西也是要變的。西洋的東西也不是什麼都好，我們要拿它好的。我們應該在中國自己的基礎上，批判地吸收西洋有用的成份。

你們是學西洋的東西的，是「西醫」，是寶貝，要重視你們，依靠你們。不要學西洋的東西的人辦事，是不對的。要承認他們學的東西是進步的，要承認近代西洋前進了一步。不承認這一點，只說他們教條主義，不能服人。教條主義要整，但是要和風細雨地整。要重視他們但是要說服他們重視民族的東西，不要全盤西化。應該學習外國的長處，來整理中國的，創造出中國自己的、有獨特的民族風格的東西。這樣道理才能講通，也才不會喪失民族信心。[35]

[35] 毛澤東，〈同音樂工作者的談話〉（1956年8月24日），《建國以來毛澤東文稿》（北京：中央文獻出版社，1997年），頁175–183。王錘陵認為，「社會主義的內容，民族的形式」這兩項要求，必然引致這樣的結果：由於後者，戲曲，特別是京劇成為最受注目的戲劇類型；由於前者，現代戲的上演將會獲得強勁的勢頭。這兩項的結合，京劇現代戲就成為社會主義時代中國民族藝術的代表。於是，京劇革命就必然要發生了。雖然這些內容，當時毛澤東並沒有說到，但依其思路的內在邏輯是必然要產生的。雖然毛澤東與周恩來兩人相隔很近的講話，強調的重點相當一致，但所存在著的隱約差異，日後必將隨著毛澤東上述思路的明朗化，而進一步擴大開來。要之，當日，周恩來所秉持的是一種以維護傳統、適度革新為內涵的寬容的藝術領導思想；而毛澤東所體現的乃是一種創造新時代民族文藝的向前的瞻望（王錘陵，〈粗暴與保守之爭及其命題：京劇革命──「樣板戲」興起的歷史邏輯及其得失之考察〉，上海：《學術月刊》，2002年第10期）。

1957 年春，中央宣布大規模的階級鬥爭已經結束，可以大膽地放手開放戲曲劇目；5 月 7 日，《戲劇報》第 9 期發表〈開放劇目，提倡競賽〉的社論，並發表劉芝明的〈大膽開放戲曲劇目〉的文章。文化部正式發出通令，將所有原來禁演的戲曲劇目全部解禁。「文化部曾經在 1950 年到 1952 年間，陸續禁演了二十多個劇目，京劇有《殺子報》、《海慧寺》（馬思遠）、《雙釘記》、《滑油山》、《引狼入室》、《九更天》、《奇冤報》、《探陰山》、《大香山》、《關公顯聖》、《雙沙河》、《活捉三郎》、《鐵公雞》、《大劈棺》、《全部鍾馗》；平劇有《黃氏女遊陰》、《活捉南三婦》、《全部小老媽》、《活捉王魁》、《僵屍復仇記》、《因果美報》等；川劇有《蘭英思凡》、《鍾馗送妹》。此外在少數民族地區禁演的有《薛禮征東》、《八月十五殺韃子》等等。其中《奇冤報》、《探陰山》、《活捉王魁》等戲已經在這以前解禁。」[36] 這一解禁的目的在於開放劇本、繁榮劇場，但是的確也放開了一些封建迷信之作，後來引起了糾偏，也成為了江青否定「十七年」文藝政策的口實。

中國作家協會黨組在 5 月 17 日召開了本機關的整風動員大會。黨組書記邵荃麟在會上說，文學界整風，不僅限於作家協會機關內，更重要的是要整一整黨在全國文學界方面的領導思想和領導作風。人民內部矛盾表現在文學戰線上的問題是什麼呢？總的講來就是人民對文藝發展的要求同當前文學事業不能滿足人民需要的矛盾。邵荃麟指出作家協會和文學界的主要矛盾有以下幾個方面：第一，領導思想和領導方法。領導思想主要是教條主義（當然也有右傾機會主義）。文藝創作的清規戒律，領導批評上的簡單化、粗暴、行政干涉，都是教條主義的表現。在領導方法上主要是脫離群眾脫離實際的官僚主義作風。北京和上海都批評作家協會衙門化、機關化，又批評作家協會不務正業。通過這次整風，必須解決這些問題。第二，黨與非黨的關係，也就是宗派主義的問題。這問題很嚴重。首先是表現在黨包辦，或包而不辦，還有包而辦壞。絕大多數的刊物、文藝出版社的主編或負責人都是黨員，而且是包辦的。黨員作家常常有一種黨員的優越感、排他性，使人家敬而遠之。黨員作家與非黨員作家地位也不平等。這阻礙了創作力量的發展，阻礙了團結改造的方針的貫徹。要團結廣泛的作家，才能真正

36 〈文化部發出通令 禁演戲曲節目全部解禁〉，北京：《人民日報》（第 1 版），1957 年 5 月 18 日。

發揮創作力量，才能繁榮文藝事業，不認真解決這問題，百花齊放、百家爭鳴是行不通的。所以必須來個拆牆運動，首先是從黨員同志拆起。

第三，是黨內團結的問題。上海提出黨內有牆、黨外有溝，這現象在北京和其他一些地方作家協會也都存在。就是說黨員與黨員之間，存在著嚴重的宗派主義，這個問題不解決，也就必然影響黨內外的團結。在整風運動中必須求得解決。

邵荃麟指出：為了搞好整風，一定要做到領導必須放手，解除顧慮；要解除三怕，即怕難、怕委屈、怕麻煩；要採取和風細雨的方法採取實事求是，治病救人的辦法。為了放手展開整風運動，中國作家協會黨組並準備立即舉行各種座談會、談心會，廣泛聽取黨內外作家、批評家、翻譯家、青年作家的批評意見，並徵求各地分會和文聯的意見[37]。

三、1958 至 1962 年

1958 年全國工業、農業、文化各條戰線開展「趕英超美」的大躍進運動。文藝界的「寫中心、唱中心」甚囂塵上。1958 年文化部發出〈關於大力繁榮創作的通知〉，強調：「偉大的社會主義革命和社會主義建設高潮正在要求出現一個與自己相適應的規模宏偉的社會主義文化高潮。現在亟須創作反映我國當前的和近十年來的偉大變革、歌頌我國偉大社會主義建設者的英雄業績的藝術作品。」戲曲創作上出現了數量的大躍進，現代戲創作出現了高潮[38]。1958 年的「戲曲大躍進」，全國各種劇種、各個戲曲劇團爭先恐後地創演新編的現代戲。1958 年，李少春率先把《白毛女》移植為京劇，這是建國後首次用京劇表現現代生活的嘗試。雖然在表演與唱唸上，傳統戲的痕跡過重。但是作為初步嘗試還是值得肯定，李少春與杜近芳扮演的楊白勞和喜兒，表演真摯，演唱動人，留下了不少膾炙人口的好唱段。

[37] 〈文學界開始整風〉，北京：《人民日報》（第 6 版），1957 年 5 月 19 日。

[38] 受「大躍進」狂熱的影響，1958 年 2 月文化部發出〈號召全國國營藝術表演團體全面大躍進的通知〉，《戲劇報》1958 年第 4 期發表社論〈戲劇界急起直追，投入生產大躍進浪潮！〉，文化部副部長劉芝明在《劇本》1958 年 10 月號發表文章〈要放出戲劇創作上的「衛星」〉，各地劇團競相「報喜」，稱創作與演出成千上萬。戲曲界創做出現三大趨向：第一是創作數量上的浮誇風。第二是戲曲創作的直接功利化。有人高喊「我們就是要『趕任務』」，有人強調要「寫中心、演中心、唱中心」。第三是推動了現代戲的熱潮。

中國平劇院在一週之內編演了四齣劇目。中國京劇院僅用半個月就創排了京劇《白毛女》。該劇由馬少波、范鈞宏根據歌劇《白毛女》改編。李少春飾楊白勞，杜近芳飾喜兒，葉盛蘭飾王大春，袁世海飾黃世仁。除運用京劇唱、唸、做、打等表演手段和傳統程式，還根據內容需要，在劇本、表演、音樂、舞臺美術等方面做了革新的嘗試。京劇《白毛女》是建國後京劇現代戲移植的重要嘗試。上海滬劇團在兩個半月中編演出三十二個劇目。《戲劇報》1958 年開闢了「關於現代題材劇目的問題」專欄討論。不僅話劇與歌劇，戲曲也出現創作、演出現代戲的熱潮[39]。

從歌劇《白毛女》到芭蕾舞劇形式的《白毛女》，最早的實踐者是日本的松山芭蕾舞劇團[40]。1952 年周恩來贈送日本國會議員帆足計《白毛女》的電影拷貝，《白毛女》得以外傳日本。松山芭蕾舞團創始人清水正夫和松山樹子在觀看電影《白毛女》後，深受感動，想要將這部感動他們的劇目搬上芭蕾舞臺。該芭蕾舞劇《白毛女》1954 年秋在日本首演。1958 年 3 月，松山芭蕾舞團第一次來到中國。他們先後在北京天橋劇場、重慶人民禮堂、武漢中南劇場、上海人民文化廣場等地公演舞劇《白毛女》，演出氣氛異常火爆。松山樹子以精湛的舞蹈、用芭蕾的形式精彩地演繹了「喜兒」這一平凡而又偉大的中國農村姑娘的形象。

1958 年 6 月 13 日至 7 月 14 日，文化部召開「戲曲表現現代生活座談會」，中國京劇院、北京京劇團、中國平劇院、上海滬劇團等出席座談，提出「以現代

[39] 如上海人民滬劇團在兩個月內編出三十二個現代戲，南京市越劇團全團六十三人，從團長到炊事員人人動手，半年創作現代戲二百八十九個，改編現代戲一百二十一個，等等（見張庚主編《當代中國戲曲》，北京：當代中國出版社，1994，頁 56）。

[40] 〈日本松山芭蕾舞團 60 年的中國情緣〉一文介紹了歌劇《白毛女》在國外開花結果的過程：1952 年 5 月，時任中國人民銀行行長的南漢宸邀請日本國會議員帆足計訪華。帆足計等以考察農業為由訪問丹麥，經莫斯科來到北京。他們與中國國際貿易促進委員會簽訂了《第一次中日民間貿易協議》。為宣傳新中國，周恩來贈給帆足計一個電影《白毛女》的拷貝。日中友好協會的宮崎世民等在日本各地做訪華報告的同時，策劃了電影《白毛女》上映會。1952 年秋，松山芭蕾舞團團長清水正夫在東京江東區的一家小禮堂，第一次看到電影《白毛女》，極為震驚，他推薦夫人松山樹子也去觀看。兩個人頓時成了《白毛女》迷，他們跟著放映路線看了一路，決定將《白毛女》改編成芭蕾舞。他們自己也沒有想到，這個決定使芭蕾舞劇《白毛女》成了他們一生的事業。清水正夫還是東京大學建築系學生時，常去劇院看戲。他愛上了日本著名的芭蕾舞演員松山樹子，幾年後他們喜結連理。清水正夫放棄建築師職業，以夫人名義成立了松山芭蕾舞團，並出任團長。他的兒子清水哲太郎曾在北京舞蹈學校學習，擔任松山芭蕾舞團的總代表。兒媳森下洋子 3 歲學習芭蕾舞，在國際大賽上多次獲獎，也曾在北京學習過。上世紀 70 年代，小倆口成為芭蕾舞劇《白毛女》的第二代主角（舒雲，〈日本松山芭蕾舞團 60 年的中國情緣〉，北京：《青年參考》，2008 年 5 月 13 日）。

劇目為綱」的口號，後來一批堅持演出現代戲的劇團成立了戲曲現代戲聯合會。「以現代劇目為綱」取代了「兩條腿走路」的方針，有的劇團甚至打算全部上演現代戲。這期間，雖然周揚在某些場合仍強調要堅持「兩條腿走路」，認為「表現新時代和繼承老傳統不能偏廢」[41]，但並未被引起注意。

文化部副部長劉芝明在會議總結報告〈為創造社會主義的民族的新戲曲而努力〉中提出：「鼓足幹勁，破除迷信，苦戰三年，爭取在大多數劇中和劇團的上演劇目中，現代劇目的比例分別達到百分之二十至五十。要爭取在三五年內，有大批的現代劇目，在思想性、藝術性和表現技巧方面有更高的成就和有更多的保留劇目。」[42]這種規定硬性的數量指標的做法無疑是短期刺激行為。

座談會期間，文化部還組織了現代戲聯合公演，演齣劇目有豫劇《朝陽溝》、京劇《白毛女》、花鼓戲《三里灣》、楚劇《劉介梅》等。各地掀起現代戲編演熱潮。6月14日，《光明日報》發表〈大力發展社會主義的現代戲〉的社論。7月，周揚在文化部召開的現代戲曲座談會上，提出「一方面提倡戲曲反映現代生活，一方面重視傳統；一方面鼓勵創造新劇目，一方面繼續整理、改編舊有劇目」的「雙管齊下」方針。

8月7日，《人民日報》發表社論〈戲曲工作者應該為表現現代生活而努力〉，社論確定了戲曲發展的方向、明確了戲曲表現的對象以及戲曲的社會主義性質。認為當前「偉大的時代需要在戲曲作品中得到反映，偉大的社會主義、共產主義社會的建設者——具有敢想、敢說、敢作、敢為的共產主義風格的工農兵群眾要成為文藝作品的主人公，也要在戲曲舞臺佔重要地位；戲曲擁有龐大的隊伍和廣大的觀眾，應該在宣傳和貫徹總路線上起更大的作用；戲曲藝術在新的時代應該有新的發展，這就要大力發展社會主義內容的新戲曲」。未來的戲曲改革中，「首先是在發展戲曲傳統劇目上，大量劇目已經經過了整理加工，其中有益的部分得到了發展，有害的部分被逐漸消除，使戲曲面貌為之一新，成績很大。但在發展現代劇目方面卻經過了一些曲折。在全國解放後的頭幾年，在歷次運動的推動下，全國曾出現過上演現代劇目的高潮，但在發展過程中，由於沒有及時

[41] 周揚，〈戲劇一定要表現新的群眾時代〉，北京：《戲劇報》，1958年第2期。
[42] 劉芝明，〈為創造社會主義的民族的新戲曲而努力〉，北京：《戲劇報》，1958年第15期。

地對現代劇目加以領導，使之鞏固提高，而另外一方面由於輕視傳統，排斥傳統劇目，致使戲曲改革工作發生了粗暴現象，因而也影響了我國戲曲的發展。黨及時地糾正了粗暴傾向，強調了發掘整理和上演優良傳統劇目，學習傳統的戲曲藝術和技巧，這是完全正確的，也給今天現代劇目的創造提供了有利的條件。但是，在相當長的時期內，對現代劇目強調不夠，提倡不力，特別是有不少人對現代劇目要求過嚴，清規戒律很多，對新生事物潑冷水，傷害了創作與演出現代劇目的積極性，在戲曲改革工作中出現了保守傾向，這樣就來了個現代劇目的低潮」[43]。該社論理性分析了「粗暴」與「保守」的對立思路給戲曲發展帶來的影響，但是，最後還是將重心落實在發展戲曲現代戲。

在全國大躍進的形勢的帶動下又出現了上演現代劇目的新高潮。這次高潮與前次相比有顯著的不同點。「目前總的形勢是，不論從社會主義建設的需要，從觀眾的需要，從戲曲藝術本身的發展的需要來看，戲曲工作都必須來一個大躍進，在黨的領導下，在總路線照耀下，大力發展社會主義的新戲曲，已經有了充分的可能。」「實現以上的方針和任務，必須依靠各地黨委的領導，堅持政治掛帥和群眾路線的工作方法，繼續進行戲曲工作中的兩條道路和兩種方法的鬥爭。目前必須首先同為藝術而藝術，為戲曲而戲曲，把戲曲神秘化、特殊化，厚古薄今，迷信陳規陋習等錯誤思想和甘居中游，不敢躍進的右傾保守思想，進行堅決的鬥爭；同時也要防止輕視和排斥優秀傳統劇目的粗暴現象。必須兩條腿走路，既要大力發展現代劇目，又要積極上演優秀的傳統劇目，同時，也必須區分主次先後，明確認識發展現代劇目是今後戲曲工作發展的主要方向。」[44]

這段文字的表述體現了不易覺察的某種調和的艱難。「既要……又要」形式上是並列關係，但是實際語境中的語義卻有著鮮明的主次之分與輕重區別。也就是說，從戲曲發展的「兩條腿走路」、「三者並舉」再到「發展現代劇目是今後戲曲工作發展的主要方向」這一觀念的轉折之間，現代戲作為主要方向是政治強力撐扭的結果。

[43] 社論〈戲曲工作者應該為表現現代生活而努力〉，北京：《人民日報》（第 7 版），1958 年 8 月 7 日。
[44] 社論〈戲曲工作者應該為表現現代生活而努力〉，北京：《人民日報》（第 7 版），1958 年 8 月 7 日。

總之，該社論體現出的一個鮮明導向是：優先發展現代戲，並不偏廢傳統戲。字裏行間不可掩抑的是對現代戲發展現狀的不滿，同時也隱隱傳達了傳統戲與現代戲之間的矛盾衝突，實際上反映了要求文藝直接實現政治功利性的目的。而傳統戲由於承載的是舊時代的生活內容與藝術趣味，因而在如何跟上時代需要方面，愈來愈顯得力不從心、捉襟見肘了。

周揚在講話中對戲曲改革與現代戲大躍進進行了主次先後、等級高下的定位。他說：「過去幾年的戲曲改革是戲曲的第一次革新。現在提出大力發展現代劇目，則是戲曲的第二次也是最徹底的革新。」周揚指出了「粗暴」與「保守」態度存在的問題：「對待遺產的粗暴傾向破壞了傳統藝術中的好東西，保守傾向則拚命維護傳統藝術中的壞東西。這兩種傾向都是要不得的，而目前則應著重反對右傾保守思想。事實上保守派並不是真正愛護我國戲曲傳統，而是使傳統得不到新的發展而陷於停滯，慢慢滅亡。只有實行推陳出新的正確方針，才能真正繼承和發揚戲曲的優秀傳統。」[45]

周揚見風識浪，順應時勢，他批評了「保守」傾向。然而，恐怕他難以料想的是，儘管他一再不斷試圖緊跟時勢，但是最終還是發現難免落伍。今天批評「保守」的人，在「文革」期間被江青等人批評為「保守」者。江青在 1966 年的〈紀要〉中說：「我們有了這樣的樣板，有了這方面成功的經驗，才有說服力，才能鞏固地佔領陣地，才能打掉保守派的棍子。」這裏的「保守派」就包括周揚在內。

1958 年 8 月，上海京劇院一團的《智取威虎山》在南京中華劇場做首場演出。9 月 17 日，上海京劇院一團的《智取威虎山》在上海中國大戲院公演。大躍進的戲曲現代戲創作思潮存在著諸多問題，由於倉卒上馬，藝術上難免粗糙。後來江青曾多次指出這一點。她在 1964 年 5 月 29 日的談話中說：「1958 年方向對，粗糙，十天搞出來，藝術上站不住，一棍子打下來。馬列主義的態度應當使之逐漸站住，不能打下來。」[46]

戲曲現代戲創作首要的，也是最棘手的問題是，如何使傳統戲曲形式適應現代生活的需要。關於如何進一步提高現代題材的戲曲劇目，如何更好地繼承和發

[45] 〈以現代劇目為綱 戲曲表現現代生活座談會確定戲曲工作方針〉，北京：《人民日報》（第 7 版），1958 年 8 月 7 日。

[46] 江青，《江青同志論文藝》（「文革」期間編印本，1968 年 5 月，現藏於匹茲堡大學圖書館），頁 209。

揚我國戲曲藝術的優秀傳統，1957 年 12 月 10 日、23 日，1958 年 1 月 6 日，《人民日報》分別發表了梅蘭芳、曹禺、張庚、伊兵等人的文章，這些文章是建國後資深藝術家和理論家就戲曲現代戲進行的理論探索。

梅蘭芳以陝西戲曲《梁紅燕》為例，談過如何運用傳統技巧刻劃現代人物的問題。他認為：

> 創造現代人物形象，也必須繼承傳統。繼承傳統，我認為不要狹隘地僅僅想到只是運用傳統的演唱技巧，而且，還要深刻地理會傳統戲曲的戲本創作方法、描寫技巧，直到表演、唱腔、程式等等，要運用中國戲曲獨特的表現手法來創造現代的人物。我們一方面要從原有的傳統技巧中，吸取那些可以運用的東西，加以發展和變化，用在現代戲裏的人物身上。另一方面，我們可以從現實生活中提煉、加工，根據傳統技巧的表現原則來創造適合於現代人物的新唱腔、新格式、新手段，例如為了在舞臺上塑造工農兵的英雄形象，我們難道不可以根據生活中拿槍的動作，來提煉設計一套程式嗎？我們難道不可以根據生活中煉鋼的動作，來提煉設計一套程式嗎？如果說，我們有了這些新程式，那麼扮演解放軍、煉鋼工人的演員，不是可以在這套程式中，根據人物性格、環境、情節，來設計許多新身段嗎？回過頭來，我們看一看有些現代戲裏的人物，給人的印象不深，形象不鮮明，除了劇本描寫的原因外，恐怕演員在這些戲中，沒有很好地運用傳統技巧或是創造出新的身段是一個因素。《梁秋燕》裏的梁老大、侯下山、張菊蓮、梁秋燕……之所以令人印象難忘，他們身上是有新的身段動作的創造的。……在生活裏，每個人往往有他自己的「習慣動作」，為什麼我們不能在戲劇人物身上（他本來就是經過劇作者的提煉、誇張、概括、集中了的），也設計一下他的「習慣動作」以至於身段呢！

> 運用原有的傳統技巧，來刻劃現代人物也極重要。例如京戲《白毛女》，楊白勞被黃世仁一腳踢倒時，演員用了搶背的身段，很能表現人物當時的情景；又如豫劇《袁天成革命》，能不夠被袁天成大聲叫回來時，她走到下場門那裏，一個「鷂子翻身」就回到袁天成面前，這個身段很能說明能不夠出乎意外的驚詫神情。這些對傳統技巧的運用，都很有助於人物形象

的刻劃。在這方面,目前戲曲界已經取得了一些成就。但若是為了搬用傳
統技巧,而不顧人物性格、環境,就會走上為運用而運用、生搬硬湊的形
式主義道路,這是很值得留意的。關於繼承傳統創造現代人物,當然,除
了表演藝術之外,戲曲音樂對身段動作有極其密切聯繫,過去我所排演的
時裝戲,音樂問題是始終沒有很好解決的。現在,現代戲的演出,音樂問
題有了某些創造,但是,它仍然有待於我們進一步發展創造,以適應新的
反映現代生活的要求。從某種意義上說來,它比之表演藝術更為複雜。其
他如服裝設計、舞臺美術等方面的問題,也還有待進一步的探討,此處都
不闡述了[47]。

　　梅蘭芳結合自己的舞臺實踐以及對中國傳統戲曲深刻的理解,提出的這些
經典之論影響到了後來戲曲現代戲的創作。

　　粵劇著名演員紅線女[48]根據親身的體會對這些問題也提出了相似的看法:

　　　　現代劇的藝術技巧需要進行大膽的創造,這是無須懷疑的。但是創造
不但不能排斥傳統的藝術技巧,而且必須從傳統出發,在傳統的基礎上進
行「推陳出新」。如果完全離開傳統,就會有失去戲曲特性的可能。比如
粵劇,完全不要原有的曲牌、做法、腔調等等,就很難說它是粵劇了。對
於一個演員來說,完全離開傳統的技巧,在唱曲、舞蹈、動作等等上都換
上一套新的東西,演起戲來一定會感到生疏煩難,決不可能把戲演得又工
又巧。而對觀眾來說,因為一旦把他們所喜聞樂見的東西都拋除,也會使
他們感到不習慣和不滿意的。

　　　　創造必須從傳統出發,我是從兩個方面來理解的:一個方面,是從過
去如何反映歷史現實的千錘百煉的方法中,去尋找反映今天實際生活的藝

[47] 梅蘭芳,〈運用傳統技巧刻劃現代人物——從《梁秋燕》談到現代戲的表演〉,北京:《人民日報》(第
7版),1958年12月10日。

[48] 紅線女(1927－),粵劇旦角。原名鄺健廉。廣東省開平縣人。十三歲從舅母何芙蓮學戲,初以小燕紅藝
名登臺。1942年,參加馬師曾劇團在兩廣內地演出,逐漸成名。後演出範圍擴大到香港、澳門以及越南、
新加坡、馬來西亞、菲律賓一帶。曾在香港組織真善美劇團。紅線女在藝術上,繼承粵劇傳統唱腔,又吸
收其他劇種乃至曲藝,西洋聲樂的演唱技巧,形成獨樹一幟的「女腔」。其唱腔聲圓腔滿,貫注始終,故
有「龍頭鳳尾」之稱,是當代粵劇舞臺上流傳最廣的唱腔流派。1957年參加第六屆世界青年聯歡節,獲古
典音樂比賽金質獎章;曾多次出國訪問演出(該小傳參考了梨園百年瑣記,http://history.xikao.com/
index.php)。

術方法。我們大家應群策群力，一樣又一樣地從無到有，從幼稚到成熟，從粗糙到細緻，使我們能夠創造出一種新的藝術技巧，並進而豐富我們的傳統藝術寶庫。另一方面，我們要盡可能地挖掘、選擇、利用和改造過去的一些傳統藝術技巧，使其適應表現現代生活和現代人物的需要，為今天偉大的社會主義建設事業服務。比如粵劇的音樂，易唱易懂而又為群眾所喜聞樂見的曲調，約有一千種之多，難道這些對現代劇都用不上去嗎？我以為我們應該趕快把它加以整理、改造和利用。

傳統技巧的繼承和利用，當然不能照搬。經過千錘百煉的傳統藝術技巧，差不多都已經形成了一定的程式。但是這些程式不是在所有的場合都能適用的。尤其是在演現代劇的時候，有不少的手法、身段、腔調都不適宜了。我認為，傳統技巧不適合的不要亂用，能用的就儘量地用，須加改進提高的就改進提高後再用。形式主義地硬搬亂套，在任何情況下都是不對的。這不只是在演現代劇運用傳統藝術技巧時如此，就是在演傳統劇目時也是一樣的。比如傳統劇中，有《幽閨記》裏的「拜月」，有《連環記》裏的「拜月」，也有《西廂記》裏的「拜月」，雖則「拜月」相同，但人物、情節、思想感情全不一樣。那麼能否用一個「拜月」的程式去往瑞蘭、貂蟬、鶯鶯三人身上硬套呢？當然不能。記得梅蘭芳先生在《醉酒》中，同是一個楊貴妃，連飲了三杯酒，每一杯的姿態，聲調都不相同，我想這正好說明這個道理。

演現代劇是能夠和應該運用傳統藝術技巧的。主張向傳統技巧學習，絲毫不含有放鬆對新的藝術技巧的探求和創造之意。傳統藝術技巧的運用，不但不會妨礙新的藝術技巧的探求和生長，而且是互相補充互相促進的。所以總的說來，我一再提到向傳統技巧學習的問題，是為了求得現代劇和傳統藝術這兩者的結合，是為了向前看而不是為了向後看[49]。

伊兵[50]主要是從宏觀的政策角度提出了具體的看法：「戲曲要表現現代人民生活，一要有新的劇本，二要繼承和革新戲曲的表演藝術和技巧。這兩者都有

[49] 紅線女，〈我對運用傳統藝術技巧的看法〉，北京：《人民日報》（第 7 版），1959 年 2 月 17 日。
[50] 伊兵（1916－1968）原名周紀綱，別名周丹紅（一作原名）。建國後他曾任上海軍事管制委員會文藝處劇藝室主任，華東軍政委員會文化部戲曲改進處副處長兼《戲曲報》主編，華東戲曲研究院秘書長，中國戲

向生活學習向傳統學習的問題。」為了使戲曲更好地為政治服務，為生產服務，全國的劇院劇團實行了劇場演出和巡迴演出同時並舉的方針，全體戲劇工作者除了在劇場演出以外，紛紛上山、下鄉、下連隊為工農兵演出，和進行勞動鍛鍊，這一制度有效地加強了戲劇工作者和工農群眾的聯繫，使戲曲藝術得到進一步的普及。它使全體戲劇工作者投進社會主義建設大躍進的浪潮中，使他們深刻地感受到工農業生產的飛躍發展，感受到工農群眾精神面貌的深刻變化。所有這些，有力地鼓舞和感動了他們，使他們迫不及待地要在舞臺上表現新生活，歌頌新生活。戲劇工作者熱烈的創作欲望和客觀上對戲劇藝術日益增長的要求，在領導的幫助和發動下，立即形成為一個聲勢浩大的群眾創作運動，這個運動不僅為戲曲表現現代生活提供藝術創造的基礎，而且是推動戲曲藝術向現代劇發展的巨大動力。

在群眾創作運動中，出現了各種各樣的創作方式。大量的群眾創作中又包含著各種藝術樣式，各種藝術風格，在體裁上則大、中、小全備，題材範圍很廣。從各個方面不同程度地反映了時代的面貌。一年來戲劇工作大躍進取得了一些成績，但是也存在不可忽視的問題。「由於大躍進以來還不到一年，大家經驗不足，沒有很好地認識、掌握和運用藝術工作的客觀規律，特別是沒有很好貫徹兩條腿走路的方針，產生了一些工作上失調的現象。例如，擠掉了一些政治學習和業務學習、技術鍛鍊，以及總結藝術經驗的時間，在劇本創作上，也有忽視質量的情形。在演出制度上，巡迴演出的比重一般大了一點，演出場次多了一點，現代劇的劇目質量一般的不夠高。對積極提高上演劇目的藝術水平、建立保留劇目的制度還沒有引起普遍的重視。」不積累劇目，也就不能很好地積累藝術經驗。如果戲曲沒有大量的傳統劇目保存下來，那麼它的表演藝術、表演技巧也就不可能流傳下來，繼續不斷地給以提高和發展。同樣地，不及時建立現代劇的保留劇目的制度，也就會影響現代劇表演藝術的提高和發展，同時影響民族新戲曲的建設。

劇家協會副秘書長、黨組成員，《戲劇報》主編，中國劇協書記處書記，江蘇省文聯副主席等職。「文化大革命」中遭迫害，1978 年平反，恢復名譽。

戲曲藝術革新運動的發展出現了提高和普及的問題，在這個問題上，是有分歧意見的。伊兵認為：「普及和提高正確結合的方針，是正確的。戲曲工作中的普及，目前來說首先是普及藝術革新運動。戲曲藝術革新運動發展的規模很大，成績也很大，但運動的發展是不平衡的。在一些劇團裏，它還受到資產階級觀點和藝術上的保守思想的抵制。戲曲發展現代劇的方向一定要堅持，創作現代劇的經驗也要大力推廣。所以還要向群眾普及，還要進一步發動群眾創作，組織專業戲曲工作者和工農兵群眾結合進行創作。此外，還要不斷地創作一些迅速反映現實鬥爭生活、政治鼓動性很強，便於在農村廣場、工廠俱樂部演出的小型、中型的作品，用以為每一個時期中心工作服務。另一方面還要把專業作家的優秀作品，和思想性藝術性都好或者內容無害，具有優秀的表演技巧的傳統劇目介紹給群眾，總之向群眾普及也要兩條腿走路。」

提高也有兩個方面，一是輔導群眾自己提高。用什麼東西去輔導群眾呢？對專業戲曲劇團來說，主要的要有思想性高藝術性強的好劇目。因此，戲曲工作者不積極提高自己，就很難搞出好作品，也就很難輔導群眾。戲曲工作者本身提高的首要任務是提高政治思想，有了思想的躍進，才會有藝術的躍進和事業的躍進。與此同時，戲曲工作者還必須深入生活，向傳統學習，提高上演劇目的水平，提高編劇、表演的藝術和技巧。一句話，戲曲表現現代人民生活要過藝術關和技巧關。有人認為，學習傳統的編劇方法、表演藝術和表演技巧，只有在改編傳統劇目或者創作歷史劇上才用得上，這種說法是很錯誤的。

「表演傳統劇目固然要學會傳統的表演藝術和技巧，創作表現現代人民生活的劇目更需要向傳統學習，更需要掌握傳統的表演藝術和技巧，這樣才能使它更精、更高，提高得更快。當然，表現古代人民生活的編劇技巧、表演技巧用來表現現代人民的生活無疑是不夠用的，其中有一些要經過改造之後才能運用，有的部分甚至是根本不適用的。因此，我們要繼承傳統，同時也要突破傳統、發展傳統，墨守成規、守住傳統吃飯是不行的。」總之，戲曲工作者本身的提高包括三個內容，那就是提高社會主義共產主義思想、深入群眾生活和認真地學習傳統。

　　與提高和普及有關的還有一個今與古的問題，戲曲藝術要表現現代人民的生活，要表現我們偉大的群眾時代，塑造具有共產主義風格的英雄形象，對於戲曲藝術來說是一個艱難複雜的任務，在藝術上有一系列的繼承和革新的問題需要解決，伊兵認為：「這是性急不得的。同時由於群眾的欣賞習慣和藝術上的不同愛好，以及他們要在舞臺上看到同時代人的光輝形象，也要看到古代人民的生活的要求，黨在戲曲工作的方針上規定了戲曲上演劇目中，古典劇目和現代劇目兩條腿走路的方針，這是完全正確的。」「在這個問題上，我們要做兩條路線的鬥爭，既要反對只要傳統劇目一條腿的保守主義，也要反對只要現代劇目一條腿的粗暴作風，前者會使戲曲藝術停止發展，漸漸萎縮、衰退。後者會摧毀大量的古代人民的藝術創造。」「不用兩條腿走路，不要遺產，失掉傳統，那就在舞臺上割斷歷史，使我們的戲劇藝術退回到『穴居野人』的時代，也使現代劇不能健康的成長和發展。」「描寫過去的時代人民生活的劇目和反映現代人民生活的劇目應當並舉，現代劇將為傳統劇的表演藝術帶來新的生命力，傳統劇則給現代劇的創造以藝術經驗和藝術基礎。兩者並存則可相得益彰，互相排斥則會兩敗俱傷。」[51]

　　1959 年 5 月 30 日，周恩來召集文藝界人士座談，闡發了文化藝術工作「兩條腿走路」的思想，也就是要用現代劇目、傳統劇目「兩條腿走路」。這在一定程度上糾正了大躍進期間以現代劇目為綱的偏頗。6 月至 7 月，周揚、林默涵[52]、錢俊瑞、邵荃麟、劉白羽、陳荒煤、何其芳、張光年討論改進文藝工作方案，提出〈文藝十條〉。6 月 1 日至 7 月 14 日，中國人民解放軍第二屆文藝會演在北京舉行，演出了話劇《南海長城》、《槐樹莊》、《東進序曲》，歌劇《紅色娘子軍》，舞劇《蝶戀花》等。50 年代末，上海市人民滬劇團根據崔左夫的革命回憶錄《血染著的姓名──三十六個傷病員的鬥爭紀實》，改編成滬劇《碧水紅旗》（執筆文牧），1960 年公演時改名《蘆蕩火種》。

[51] 伊兵，〈使傳統劇和現代劇相得益彰〉，北京：《人民日報》（第 7 版），1959 年 1 月 6 日。

[52] 林默涵（1913－2008）1950 年被任命為政務院文教委員會辦公廳副主任、計劃委員會委員。1952 年任中宣部文藝處副處長，1954 年任處長。1959 年被任命為中宣部副部長兼文化部副部長。他還組織領導了現代京劇《紅燈記》、芭蕾舞劇《紅色娘子軍》的創作工作，並參與了大型舞蹈史詩《東方紅》的創作。

1960 年，《戲劇報》開闢專欄討論「戲曲藝術革新」問題。該年 4 月 13 日至 4 月 29 日，文化部集中六個劇種的十個劇團在北京舉行了現代題材戲曲觀摩演出。演出劇目有滬劇《星星之火》、平劇《金沙江畔》、京劇《白雲紅旗》等。

結合各地戲曲劇團來京巡迴演出，文化部舉行了現代題材戲曲觀摩演出。參加演出的，有豫劇、滬劇、平劇、京劇、曲劇和廬劇等十個劇目。這次觀摩演出，顯示了自 1958 年大躍進以來的兩年中戲曲藝術表現現代生活方面的巨大成就，標誌著戲曲革新有了進一步的發展。觀摩演出期間，參加演出的十個戲曲團體和各省、市、自治區的觀摩代表及首都戲曲工作者，交流了創作經驗，討論了關於戲曲表演現代生活題材的各種問題。著名戲劇家和音樂家田漢、張庚、馬少波、晏甬、馬可等都在大會上發了言。京劇界著名演員梅蘭芳等和正在北京的各地著名戲曲演員俞振飛、袁雪芬、馬師曾、紅線女、陳伯華、丁是娥等也參加了觀摩座談。最後，由文化部副部長齊燕銘做了總結發言。觀摩演出結束後，文化部又召集首都戲曲界人士、在京學習或工作的各地著名演員以及參加這次觀摩演出的各地觀摩代表和劇團代表八十多人，座談有關戲曲的劇本創作、藝術革新和音樂等方面的問題。中共中央宣傳部副部長周揚在會上講了話。文化部副部長齊燕銘在觀摩演出總結發言中指出：為了歌頌大躍進、回憶革命史，兩年來戲曲方面創作了許多優秀的現代劇目，不僅有力地反映了我國人民在政治鬥爭和生產鬥爭中的英勇智慧和衝天幹勁，以革命精神和共產主義思想教育和鼓舞了人民，而且把整個戲曲的革新大大向前推進了一步。齊燕銘談到戲曲革新今後的方向時說：「為了進一步貫徹『百花齊放、推陳出新』的文藝方針，使戲曲藝術更好地為社會主義服務，今後戲曲工作必須大力發展現代劇目；積極整理、改編和上演優秀的傳統劇目；提倡用歷史唯物主義觀點創作新的歷史劇目，三者並舉。三者之中應當以什麼為重點，可以因劇種、劇團和演員的條件而有所不同，不必強求一律。」齊燕銘「三者並舉」的提出對大躍進戲曲路線是一個非常有益的糾偏。他辯證指出了「保守」與「粗暴」的關係：「在當前戲曲革新的道路上主要的障礙是保守思想，但是在反保守的同時也必須注意防止粗暴。」[53]但是，「保守」與「粗暴」的說法往往流於一種政治標籤，其具體內涵的闡釋有很大的不確定性。

53 〈現代題材戲曲觀摩演出表明 戲曲表現現代生活獲大豐收〉，北京：《人民日報》（第 7 版），1960 年

　　1960 年 5 月 15 日《人民日報》發表社論〈戲曲必須不斷革新〉認為，從 1958 年大躍進以來，戲曲藝術工作者在黨的領導下，大搞現代題材劇目，創造性地運用著和革新著優秀的戲曲傳統藝術，取得了極大的成就。全國幾乎每個戲曲劇種都在上演著現代劇目，出現了戲曲藝術表現現代生活的熱潮，顯示著我國的戲曲革新有了進一步的發展。最近，文化部在北京結合巡迴演出集中了六個劇種、十個劇團舉行了「現代題材戲曲劇目觀摩演出」。

　　該社論的觀點基本上延續了文藝界領導在戲曲觀摩會上的講話精神。對待戲曲藝術遺產，我們一方面要注意保存和整理一切優秀的劇目，保持傳統戲曲形式的民族風格和特點，防止拋棄遺產，割斷傳統等等粗暴態度；另一方面我們更要反對對傳統不敢革新、墨守成規、故步自封的保守思想。保守思想是當前戲曲藝術前進道路上的主要阻力。我們應該正確地對待戲曲藝術遺產，用批判的態度對待遺產，既要認真學習，又要大膽革新、創造，同時還應該向國內外一切優秀的藝術學習，以不斷革命的精神，使戲曲藝術更適合於表現現代生活的需要，更為廣大群眾所歡迎。我們在提倡現代劇目的時候，決不要忽視繼續整理傳統劇目的工作。我們應該堅持在為工農兵服務的共同方向下，做到戲曲題材、風格的多樣化。應該大力提倡藝術上的自由競賽，貫徹「百花齊放」的方針。這次參加觀摩演出的京劇、滬劇、豫劇、平劇、盧劇、曲劇以及全國各個劇種，都各有不同的藝術特點和風格。每個劇種都各有自己的發展途徑。這裏，各級文化主管部門和戲曲工作者必須特別注意：人民群眾的愛好是多方面的。傳統劇目正隨著時代的進步而不斷革新，它們獲得廣大觀眾的喜愛。現代劇目的上演，必將進一步推動傳統劇目的革新。為了豐富人民的文化生活，我們要大力發展現代題材劇目，同時積極改編、整理和上演優秀的傳統劇目，還要提倡以歷史唯物主義觀點創作新的歷史劇目，三者並舉。各劇種、劇團可以根據自己的條件和特點，妥善安排，以滿足廣大人民群眾多種多樣的欣賞需要。這樣才能正確地貫徹黨的「百花齊放，推陳出新」的方針，更好地適應社會主義建設的繼

5 月 15 日。

續躍進的形勢，更好地推動戲曲事業不斷革新[54]。其根本目的在於創造出更多更好的社會主義的新戲曲，在舞臺藝術上做出新的貢獻。

1960 年，上海天馬電影製片廠出品電影《紅色娘子軍》，導演謝晉[55]。1961 年1 月 31 日，《文匯報》發表細言（王西彥）〈關於悲劇〉。接著，該報又發表了蔣守謙、繆依杭等人的文章，就什麼是悲劇、社會主義社會有無悲劇、悲劇的主角和悲劇題材、社會主義時代悲劇的特徵問題展開討論。《戲劇報》第 9、10 合刊號上做了綜合報導。1961 年 6 月中共中央宣傳部召開全國文藝工作座談會，並最終下達了〈關於當前文學藝術工作的意見〉（通稱〈文藝八條〉[56]）的文件，要求貫徹「雙百」方針，按文藝規律辦事。文化部也據此制定了〈劇院（團）工作十條〉。

1961 年夏天，崑曲《李慧娘》在北京上演，後來到各省巡迴演出，受到好評。廖沫沙寫了劇評〈有鬼無害論〉（署名繁星）[57]。江青認為《李慧娘》大肆渲染鬼魂形象，她試圖批判的意圖得到了康生的支持[58]。1963 年 5 月 6 日署名梁璧輝的文章〈「有鬼無害」論〉（《文匯報》）認為該劇影射共產黨，李慧娘對賈似道的復仇意味著向共產黨的復仇，目的在於批評「大躍進」的後果。

新編歷史劇《海瑞罷官》是「文革」導火線。明史學家、北京市副市長吳晗響應毛澤東說的「要發揚海瑞精神」，他根據《明史‧海瑞傳》和〈徐階傳〉、李贄〈海瑞傳〉、談遷《棗林雜俎》等記載創作了《海瑞罷官》。該劇展現了官僚地主階級與人民之間尖銳的階級對立，而海瑞限制大官僚地主的非法剝削，執法嚴明，為民伸冤除害，不畏強暴，剛正不阿。1960 年，《海瑞罷官》由北京京劇團演出，馬連良飾海瑞，裘盛戎飾徐階。1962 年，中央提出「抓意識形態領域內的階級鬥爭」，江青秘密策劃對《海瑞罷官》的批判。對《海瑞罷官》的批判成

54 社論〈戲曲必須不斷革新〉，北京：《人民日報》（第 7 版），1960 年 5 月 15 日。

55 謝晉（1923.11－2008.10）歷任上海電影製片廠副導演、導演，中國影協第四屆理事、第五屆主席團委員，中國文聯第五屆、第六屆執行副主席。第七屆全國政協委員，第八屆、九屆全國政協常委。《紅色娘子軍》1962 年獲得了第一屆大眾電影百花獎最佳故事片、最佳導演、最佳女演員和最佳男配角四項大獎。1974年，與謝添合導《海港》。

56 〈文藝八條〉的主要內容是：（1）進一步貫徹執行百花齊放、百家爭鳴的方針；（2）努力提高創作質量；（3）批判地繼承民族遺產和吸收外國文化；（4）正確地開展文藝批評；（5）保證創作時間，注意勞逸結合；（6）培養、獎勵優秀人才；（7）加強團結，繼續改造；（8）改進領導方法和領導作風。

57 發表於《北京晚報》，1961 年 8 月 31 日。

58 其實，康生對舊戲是相當迷戀的，對《李慧娘》也非常肯定，但是當得知江青對該劇的批判立場之後，他的態度產生了前後迥異的改變。

為「文化大革命」的先聲，吳晗因為該劇受到批判，含冤而死。1962 年 3 月 2 日至 3 月 26 日文化部、劇協在廣州召開話劇、歌劇、兒童劇創作座談會（又稱「廣州會議」，是當時戲劇界重要的調整）。周恩來、陳毅在會上做了知識份子和戲劇創作問題的講話。4 月，由中宣部正式定稿為〈文藝八條〉。

1962 年 4 月 28 日《人民日報》報導：《大眾電影》雜誌舉辦的、以「百花獎」命名的讀者影片評獎結果揭曉了，《紅色娘子軍》獲得了最佳電影故事片獎。獲得其他各項最佳獎的名單是：《革命家庭》的編劇夏衍和水華獲最佳電影編劇獎，《紅色娘子軍》的導演謝晉獲最佳電影導演獎，在《紅色娘子軍》中扮演吳瓊花的祝希娟獲最佳電影女演員獎，扮演南霸天的陳強獲最佳電影配角獎[59]。1962 年 5 月 23 日，人民解放軍廣州部隊領導機關授予電影文學劇本《紅色娘子軍》作者梁信獎狀[60]。

據紅衛兵刊物敘述，江青根據毛主席的指示對劇場做了大量調查研究，審查了一千三百多個京劇劇目。她指出：目前劇目混亂，毒草叢生，並提出禁演鬼戲[61]。該年 7 月，江青觀看北京京劇團演出的《海瑞罷官》，她提出要對《海瑞罷官》進行批判。

1962 年 9 月毛澤東在中共八屆十中全會上提出「千萬不要忘記階級鬥爭」的口號，使政治形勢和文藝形勢急轉直下。在中共八屆十中全會上，小說《劉志丹》被說成是「利用小說進行反黨活動」。會議期間，江青向齊燕銘提出舞臺上牛鬼蛇神和鬼戲問題，要文化部注意。此後，在同中宣部、文化部四個正副部長談話中指出舞臺、銀幕上帝王相將、才子佳人、牛鬼蛇神大氾濫的問題，他們都不聽[62]。

11 月上旬，北京市文聯邀請話劇、戲曲、曲藝等文藝單位的編劇和部分作家，座談現實生活題材創作中的經驗和問題，老舍、胡可、張庚、梅阡等參加。老舍發言強調要發揮藝術獨創性，他說，創作沒有一定的「規矩」，過去蕭伯納

[59] 〈優秀影片評獎結果揭曉〉，北京：《人民日報》（第 2 版），1962 年 4 月 28 日。

[60] 〈三個電影文學劇本作者獲獎狀〉，北京：《人民日報》（第 2 版），1962 年 5 月 24 日。

[61] 同註 46。

[62] 衛東批判文藝黑線聯絡站編寫，選自《無限風光在險峰——江青同志關於文藝革命的講話》，南開大學衛東批判文藝黑線聯絡站、《新海燕》編印，1968 年 2 月。1962 年 9 月，江青以文藝處身份約見中央宣傳部、文化部的幾位正、副部長（陸定一部長、周揚副部長），說：「舞臺上、銀幕上，帝王將相、才子佳人、牛鬼蛇神氾濫成災」，有「嚴重問題」。中宣部、文化部的部長們對江青的意見用江青自己的話說，叫「充耳不聞」。

曾經說過，炮火連天的戰爭，沒得可寫，但現在我們的《東進序曲》、《兵臨城下》不是大打特打，而是「武戲文唱」，著重寫了敵我雙方人物的精神面貌，這辦法就很好。

1962 年 12 月 21 日，毛澤東巡視華東各省以後，就文藝問題發表意見說：對資本主義要有一些人專門研究，宣傳部門應多讀點書，也包括看戲，有害的戲少，好戲也少，兩頭小中間大。帝王將相，才子佳人多起來，有點西風壓倒東風，東風要佔優勢[63]。

《文藝報》第 12 期刊載了京劇表演藝術家周信芳的〈必須推陳出新〉和京劇表演藝術家蓋叫天[64]的〈吾日三省吾身〉兩篇文章。1962 年 12 月 31 日，毛澤東對《文藝報》刊載的三篇文章寫的批語道：江青：周信芳、蓋叫天兩文也已看過了，覺得還不壞，蓋文更好些。」[65]蓋叫天由曾子的「吾日三省吾身」領悟到做人須有思想反省的道理，尤其是他認識到唱戲應該考慮到戲作的思想內容以及對觀眾的可能造成的影響，在此前提之下決定該不該唱。這也就是演員的職業倫理的問題，守持此道，才不會喪失「演員自己的品格」。他說：「為人做事，先得思想思想，否則，該往東的，你往西；該涉水的，你上了山，越走越走不通，到頭來暈頭轉向，說不定自己也栽了。唱戲也不例外，如果不想想自己唱的是什麼戲，戲的內容會給觀眾帶來什麼影響，那是戲唱人，人給擺布了，也喪失了演員自己的品格。要人唱戲，得學會想戲，先分析清楚這齣戲的內容，他對觀眾是有益還是有害。我原本會唱《擒方臘》，可是武松卻去和農民起義的英雄為敵，害得自己也失去了一隻臂膀，活武松成了死武松，這齣戲還能唱嗎？」[66]蓋叫天作為藝術工作者清醒的自律意識，得到了毛澤東的肯定。

[63] 【解讀】階級鬥爭是「文革」的思想精髓，這一思想基因往前可以追溯到延安時期。然而，毛澤東真正萌發「文革」心意是在 1962 年。在這一年以及之前，政治、經濟、文藝 3 個方面的變動引起了他的警惕和不滿。政治上，赫魯曉夫打倒史達林偶像引起毛澤東的警醒；大躍進的失敗以及導致的個人威信的下降；與劉少奇以及中央高層內部之間的權力鬥爭；外交上「三和一少」的做法。經濟上，「三自一包」做法的出現。文藝上，工農兵尚未佔據舞臺的中心。上述這一講話是毛澤東對文藝舞臺上「西風壓倒東風」的批評。

[64] 蓋叫天（1888－1971）繼承南派武生創始人李春來的表演藝術，又廣泛吸取其他表演藝術的長處並結合個人的條件加以發展，形成南派短打武生又一個重要流派，世稱「蓋派」。代表劇目除《武松》外，還有《三岔口》、《白水灘》、《一箭仇》、《洗浮山》、《鄭州廟》、《鬧天宮》等。

[65] 毛澤東，〈對《文藝報》刊載的三篇文章的批語〉，《建國以來毛澤東文稿》第 10 卷（北京：中央文獻出版社，1996 年），頁 232。

[66] 蓋叫天，〈吾日三省吾身〉，北京：《文藝報》，1962 年第 12 期。

「樣板戲」史

（1963－1966）

「樣板戲」的發展歷史與「文革」的推進緊密配合，它是透視「文革」政治思想、社會運動、權力鬥爭的窗口。通觀「樣板戲」的發展過程，「樣板戲」史的起訖時段為 1963－1976 年。1963－1965 年期間為「樣板戲」的培育期與發展期；1966－1969 年為「樣板戲」的鼎盛期；1970－1974 年為「樣板戲」的普及期、深化期。1975－1976 年為「樣板戲」的衰歇期（編註：「前篇」所收年代止於 1966 年。1967 年以後皆請參見「後篇」）。

1963 年

【概述】

　　毛澤東於本年的 9 月、11 月、12 月連續發表了四個關於文藝問題的批示，表達了對當時文藝界領導與文藝發展現狀的不滿。這些批示既是「文革」文藝革命的輿論準備，也成了「樣板戲」革命的合法性依據。柯慶施緊跟毛澤東的文藝批示，提出「大寫十三年」的激進口號。在對待戲曲現代戲問題上，江青與柯慶施二人不謀而合。5 月 6 日，《文匯報》發表江青、柯慶施等組織的文章〈「有鬼無害」論〉，批判孟超的崑曲《李慧娘》和廖沫沙的劇評〈有鬼無害論〉，並開始在戲劇界大批「鬼戲」[1]。

　　長春電影製片廠導演于彥夫指導拍攝出的電影《自有後來人》，成為 1963 年最受歡迎的電影之一，各地文藝團體、劇種本著革命無先後的態度紛紛改編此劇。長春電影演員劇團近水樓臺，先改編成話劇，取名《紅燈志》；上海滬劇和中國京劇院改編本都叫《紅燈記》；也有的取名叫《紅燈傳》、《三代人》和《一份密電碼》等等。京劇版本在哈爾濱公演後，又恢復原名《革命自有後來人》，此劇演出時轟動一時[2]。該年秋天，江青在上海看了愛華滬劇團的滬劇《紅燈記》之後，決定將它進行改編。不久她又將看中的上海人民滬劇團滬劇《蘆蕩火種》交給了北京京劇一團，指示改編為京劇。之後，江青將《沙家濱》推薦給北京京劇團，並要求他們儘快改編成京劇。該團的汪曾祺[3]、楊毓珉、蕭甲、薛恩厚改

[1] 江青，〈為人民立新功〉（1967 年 4 月 12 日在軍委擴大會議上的講話），指出：「對於那個〈有鬼無害論〉，第一篇真正有份量的批評文章，是在上海請柯慶施同志幫助組織的，他是支持我們的。當時在北京，可攻不開啊！」

[2] 電影文學劇本經修改後，在 1961 年 9 月的《電影文學》上以「革命自有後來人」發表。當時沈默君的「右派」帽子剛摘掉沒有多久，為避免犯忌，在編劇署名上以「遲雨」為筆名。

[3] 汪曾祺（1920－1997）1962 年調北京京劇團（後改北京京劇院）任編劇。1963 年參加把滬劇《蘆蕩火種》改編成京劇《沙家濱》（與楊毓珉、蕭甲、薛恩厚合作）。1970 年第 6 期《紅旗》發表《沙家濱》定稿本。1974 年擔任北京京劇院革委會委員。參加了《敵後武工隊》、《山城旭日》（從《紅岩》取材）、《草原烽火》、《杜鵑山》（與王樹元、黎中誠、楊毓珉合作）等劇本的創作改編。

編劇本，李慕良等設計唱腔，蕭甲、遲金聲任導演，趙燕俠、高寶賢、周和桐分飾阿慶嫂、郭建光和胡傳奎。這次編演突出地下鬥爭的主題，改名為《地下聯絡員》。但因倉卒上馬，北京市市長彭真、總參謀長羅瑞卿陪同江青觀看彩排時，大家都不滿意。為了改好劇本，北京市委將編劇們安排到頤和園，因為這裡擁有陽澄湖同樣美麗的湖光山色。並調回了正在長春電影製片廠拍片的著名老生譚元壽[4]、馬長禮等，安排劇組到部隊體驗生活[5]。12 月 25 日至 1964 年 1 月 22 日，上海舉行華東地區話劇觀摩演出。張春橋請江青到上海京劇院「指導排演」《智取威虎山》。在該年度，江青正式插手戲曲現代戲的改革。

將「樣板戲」的開始時間確定於 1963 年，主要理由是，該年度江青已經開始在實踐上指導京劇現代戲的創作，她的「樣板」風格也由此開始貫徹。如下幾條文獻可以作為依據。

第一條依據——1966 年 2 月 2 日到 2 月 20 日，江青在〈林彪同志委託江青同志召開的部隊文藝工作座談會紀要〉中指出，「近三年來，社會主義的文化大革命已經出現了新的形勢，革命現代京劇的興起就是最突出的代表」[6]。由此可見，江青認為京劇現代戲的創作始於三年前，即 1963 年。

第二條依據——1966 年 11 月 28 日，黨內理論家陳伯達在文藝界大會上致開幕詞，他將歐洲的文藝復興、五四運動和「文化大革命」進行類比，指出：「歷史上的文化革命，常常是從文藝方面開頭的。」他將「文革」文藝革命的起點從 1963 年算起。他說：「1963 年，在毛澤東思想的直接指導下，掀起了京劇改革的高潮，用京劇的形式表達中國無產階級領導下的群眾英勇鬥爭的史詩。這個新的創造，給京劇以新的生命，不但內容是全新的，而且在形式上也提高了，面貌改

[4] 譚元壽，1928 年生。從 60 年代起，還先後排演了不少現代戲，如《智擒慣匪座山雕》、《草原烽火》、《黨的女兒》、《節振國》、《蘆蕩火種》、《沙家濱》等。

[5] 當時的北京京劇團副團長蕭甲講述道：為了趕 1964 年現代戲匯演，團裏迅速充實創作力量。改《蘆蕩火種》第一稿時，汪曾祺、楊毓瑉和我住在頤和園裏，記得當時已結冰，遊人很少，我們伙食吃得不錯。許多環境描寫、生活描寫從滬劇來的，改動不小，但相當粗糙。江青看了以後，讓她的警衛參謀打電話來不讓再演。彭真等領導認為不妨演幾場，在報上做了廣告，但最後還得聽江青的。這齣戲在藝術上無可非議，就是因為趕任務，以精品來要求還是有差距的。我們又到了文化局廣渠門招待所改劇本，薛恩厚工資高，老請我們吃涮羊肉。這次劇本改出來效果不錯，大家出主意，分頭寫，最後由汪曾祺統稿。滬劇本有兩個茶館戲，我們添了一場，變成三個茶館戲，後來被江青否定了（陳徒手，〈汪曾祺的文革十年〉，北京：《讀書》，1998 年 11 月）。

[6] 〈林彪同志委託江青同志召開的部隊文藝工作座談會紀要〉，北京：《人民日報》，1967 年 5 月 29 日。

變了。同時，其他劇種也進行了改革。」接下來他直接指出：「1963 年以來的文藝革命，成為我國無產階級文化大革命的真正開端。」[7]

第三條依據——1967 年《人民日報》、《紅旗》雜誌聯合發表經毛澤東親自審定的元旦社論，該文認為無產階級文化大革命有三個起始性的事件。第一個即：「1963 年，在毛主席親自指導下，我國進行的以戲劇改革為主要標誌的文藝革命，實際上是無產階級文化大革命的開端。」[8]

第四條文獻也可以為本書將「樣板戲」追溯至 1963 年提供依據。1967 年 8 月 22 日，〈謝富治在首都大專院校革命大批判現場會上的講話〉中，謝富治指導北京師範大學學生推行「鬥批改」，他以江青抓「樣板戲」為例，說明革命運動總是需要不斷在「修改」中提高這個道理。謝富治說道：「經過修改嘛，你看那些『樣板戲』，《智取威虎山》、《紅燈記》、《沙家濱》都是從 63 年搞的嘛，63 年我就看了，我是最早在上海看的，我還是個熱心家，那時我們還叫好，我說好！我對那個舊戲就是沒有一點知識，我看那個新戲呀，就看得慣。那個舊戲哇，我一點也看不慣，沒那個文化。新戲聽得懂。63 年春季我就在上海看《智取威虎山》，我也不大摸底，看了以後叫好。有的說你這個人隨便表態。63 至 67 年四年了，現在才像個樣吧！」[9]

第五條依據——江青自己也認為她的「文藝革命」始自 1963 年。1974 年 5 月 23 日晚十點四十五分，王洪文、張春橋、江青、姚文元對首都文藝工作者發表講話。張春橋說道：「我沒有準備講話。因為〈講話〉發表三十二周年，時間還是很短的，中國的封建社會搞了兩千多年，資本主義社會在全世界搞了二三百年，但是他們的文學藝術究竟留下了多少？很可憐！不是說在那樣一個時代他們沒有

[7] 陳伯達、江青、周恩來，〈陳伯達　江青　周恩來　謝鎧忠　吳德在文藝界大會上的講話〉，1966 年 11 月 28 日。宋永毅主編，美國《中國文化大革命文庫光盤》編委會編纂，《中國文化大革命文庫光盤》（香港：香港中文大學・中國研究服務中心製作及出版，2002）。

[8] 社論〈把無產階級文化大革命進行到底〉，《人民日報》、《紅旗》，1967 年 1 月 1 日。第二個事件是：「從 1965 年 10 月起，毛主席親自發動的對反黨反社會主義的《海瑞罷官》的批判，對『三家村』反革命集團的批判，對舊北京市委反革命修正主義領導人的批判，為大規模的無產階級文化大革命群眾運動，做了輿論準備，打開了道路。」第三個事件是：「1966 年 6 月 1 日，毛主席決定發表北京大學的全國第一張馬列主義的大字報，點燃了無產階級文化大革命的熊熊烈火，掀起了一個以打擊黨內一小撮走資本主義道路當權派為重點的群眾運動。」

[9] 《井岡山通訊》據錄音整理，未審閱。謝富治，〈謝富治在首都大專院校革命大批判現場會上的講話〉（地點：北京師範大學），1967 年 8 月 22 日。

過成績，曾經有過成績，也起過進步作用，但是很快歷史的發展就把它甩掉了。我們搞革命的文藝，從唱〈國際歌〉算起，時間也不長嘛！我們才三十幾年，真正花功夫，成績大的還是這十年（江青插話：從準備看是 63 年、64 年算起），十多年吧！」[10]

　　筆者舉證上述材料意在廓清「樣板戲」的誕生時限。諸如此類的依據還可以列舉不少，本書不再贅述。上述文獻的共同點是，都極力肯定江青領導的京劇革命實踐揭開了無產階級文化大革命的序幕。如果說《海瑞罷官》是政治權力鬥爭的起點，為打倒彭真為首的北京市委領導班子提供口實；〈5・16 通知〉是制度性的指令，為文化大革命提供法理型的依據，那麼，江青的京劇革命則展開了意識形態領域內部的洗腦運動。

10　文化部辦公廳提供。王洪文、張春橋、江青、姚文元，〈王洪文張春橋江青姚文元對首都文藝工作者的講話〉。

1月4日

　　中共中央華東局第一書記、上海市委第一書記柯慶施出席在上海延安西路 200 號文藝會堂舉行的文藝界新年團拜會，他在會上提出「大寫十三年（1949～ 1962）」的口號。「最近看了話劇《第二個春天》、電影《李雙雙》，還聽人說過話劇《霓虹燈下的哨兵》。這些戲寫的都是解放以後十三年來的現代生活，這很好，很值得提倡。」「解放十三年來的巨大變化是自古以來從未有過的。在這樣偉大的時代、豐富的生活裏，文藝工作者應該創作更多更好的反映偉大時代的文學、戲劇、電影、音樂、繪畫和其他各種形式的文藝作品。」「今後在創作上，作為領導思想，一定要提倡和堅持『厚今薄古』，著重提倡寫解放十三年，要寫活人，不要寫古人、死人。我們要大力提倡寫十三年——大寫十三年！」「只要是寫十三年的，我就帶老婆孩子買票來看；不是寫十三年的，請我看也不看。」

　　《文匯報》1 月 6 日報導了柯慶施在上海文藝界新年聯歡會上關於「寫十三年」的講話。

【解讀】

　　柯慶施提出這一看法的根源何在呢？他根據多年從政培養的政治嗅覺，領悟到了毛澤東提倡大演現代戲的深意。他抵制廣州會議上周恩來和陳毅提倡文藝創作自由的看法。張春橋與姚文元將柯慶施的想法逐步完善拼湊了〈大寫十三年十大好處〉一文。這年 4 月，在北京新僑飯店中宣部召開的文藝工作會議上，中宣部副部長周揚、中宣部副部長林默涵、中國作家協會副主席兼黨組書記邵荃麟對大寫「十三年」提出了質疑。這場爭論反映了中宣部、中國作協等文藝部門與上海文藝部門的分歧，也暗含著深層的政治權力的角逐。

　　毛澤東在 1962 年 12 月 21 日的講話中認為：「《楊門女將》、《罷宴》還是好的，搞清一色也不行。要去分析，不分析就說不服他們。」[11]柯慶施的看法比毛澤東更為激進，他否定了建國前的文藝成就，將文藝範圍限定在十三年之內。

[11] 轉引錢庠理，《歷史的變局——從挽救危機到反修防修（1962－1965）》上冊（香港：香港中文大學出版社），頁 382。

江青對柯慶施的舉措讚賞有加，她對張春橋說：「上海比北京好得多，有柯老掛帥，可以成為『基地』。」

2月22日

江青在上海觀看了上海愛華滬劇團演出的滬劇《紅燈記》（凌大可、夏劍青執筆），通過當時的文化部副部長林默涵，推薦給了中國京劇院。中國京劇院總導演阿甲按京劇特點擬出改編提綱，交給翁偶虹寫出初稿，再由阿甲改出第二稿後，由劉吉典[12]、周興國、李廣伯任音樂設計，李金泉、李少春[13]任唱腔設計，張建民任樂隊編配，邊排邊改，前後共計九稿。由李少春、錢浩梁飾李玉和，劉長瑜、曲素英飾李鐵梅，高玉倩飾李奶奶，袁世海飾鳩山。

【解讀】

之所以將「樣板戲」的起始年份確定在 1963 年，是因為這一年江青正式插手京劇改革，如果不是江青對京劇革命的推動，「樣板戲」也就無法得名並且產生、定型。1958 年，哈爾濱京劇院新編了一齣現代題材京劇《革命自有後來人》。江青看了滬劇《紅燈記》[14]，覺得比《革命自有後來人》好。江青最初還不能最直接給劇團下達任務，不能不借助於中共中央宣傳部副部長兼文化部副部長林默涵。1963年 2 月 22 日，江青看了上海愛華滬劇團在演出滬劇《紅燈記》，表示了肯定。林默涵曾如此回憶：

> 在上海休養的江青看了上海愛華滬劇團演出的《紅燈記》，她向我推薦這個本子，建議改編成京劇。我看了覺得不錯，便交給了阿甲。阿甲同志是精通京劇藝術的，他不僅寫過劇本，擅長導演，而且自己的表演也很精彩。在他和翁偶虹同志的合作下，劇本很快改編成了，即由阿甲執導排

[12] 劉吉典，1955 年中國京劇院成立時就參加了作曲工作，完成了許多音樂設計作品。他的音樂設計作品有京劇現代戲《白毛女》、《紅燈記》；古裝京劇《望江亭》、《桃花扇》、《趙氏孤兒》、《西廂記》等。

[13] 李少春（1919–1975）現代戲有《白毛女》、《紅燈記》等。

[14] 這齣戲的題材來自於電影文學劇本《自有後來人》，1963 年長春電影製片廠將之拍成故事片後，影響很大，許多戲曲劇團爭相以此為題材編演現代戲。我當時就知道哈爾濱市京劇團、上海愛華滬劇團、河北省河北梆子劇院都據此改編成不同劇種、不同風格的《紅燈記》；而後來成為「樣板戲」的中國京劇院的《紅燈記》，即是由翁偶虹、阿甲根據滬劇《紅燈記》改編的本子。

演。全戲排完後，請總理看，總理加以肯定。後來，江青也看了。在《紅燈記》的修改過程中，江青橫加干預，給阿甲等同志造成了很大困難。一天晚上，江青忽然跑到總理那裏發脾氣，說京劇院不尊重她，不聽她的意見，糾纏到快天亮。總理無奈，只好對她說：「你先回去休息，我叫林默涵抓，如果他抓不好，我親自抓！」第二天，總理的秘書許明同志（在「文革」期間，她被「四人幫」迫害死了）打電話告訴我這些情況，她說：「總理說要你抓，你若抓不好，他親自抓。」我說：「這樣的事情怎麼好麻煩總理呢？我一定努力抓，請總理放心！」為了提高《紅燈記》的演出水平，我建議《紅燈記》劇組的同志到上海學習、觀摩愛華滬劇團的演出（引者註：這是在 1964 年 8 月），由我帶領。還有哈爾濱《革命自有後來人》劇組的同志也一塊去。愛華滬劇團為我們演出了兩次。為了答謝上海愛華滬劇團的同志，我們邀請了滬劇團的導演和幾位主要演員來京觀看京劇《紅燈記》的演出（引者註：這是在 1964 年 11 月）。那天在人民大會堂小禮堂給毛主席及其他領導同志演出，主席同愛華滬劇團的同志們親切握手，他們非常高興[15]。

江青將《紅燈記》的劇本交由中國京劇院的總導演阿甲排演，但是，她為了掠奪該劇的首功而肆意迫害阿甲（「文革」開始不久，阿甲被視為不聽首長指示的異端而遭受關押）。關於二人恩怨的史實，有下面的口述歷史可為佐證。

　　劉長瑜：大師級的導演阿甲先生對這個戲的整體的把握、人物的這個安排、節奏處理，都是非常的優秀和精彩的。

　　《紅燈記》鼓師：她就認為，這戲是她導演，要把阿甲打下去。就這麼個矛盾。阿甲那會兒鬥不過她。

　　高玉倩[16]：那時候我靠邊站的時候，

　　（江青）就問他，高玉倩，誰讓她演的李奶奶。阿甲說，阿甲有點結巴，我、我、我。你讓她演的？你寫出來，這是你的罪行。

[15] 林默涵，〈林默涵談《紅燈記》創作經過〉，北京：《中國文化報》，1988 年 4 月 27 日。

[16] 高玉倩，1927 年生，工旦。原名高晨，生於北京。8 歲入北平中華戲曲專科學校，先後師從王瑤卿、于連泉、韓世昌、雪艷琴、歐陽予倩、程玉菁等。1947 年加入焦菊隱主辦的北平藝術館演出新京劇《桃花扇》、《新蝴蝶夢》、《九件衣》等。1950 年調入中國京劇院，演出劇目有《鳳凰二喬》、《彩樓記》、《呂布與貂蟬》等。1964 年開始改工老旦，嗓音高亮，富有激情，在現代京劇《紅燈記》中扮演李奶奶，非常出色。

等到江青那天晚上接見的時候，在工人俱樂部，（江青問）玉倩，誰讓你演的李奶奶？我說我不知道。我哪兒敢說啊。（江青說）我讓你演的，阿甲貪污了我的指示。喲，又是她的了。這個會剛完啊，那兒就又鬥爭阿甲。阿甲不知道我頭天晚上江青接見我。

（江青問）誰讓高玉倩演的這個李奶奶？（阿甲說）我、我、我。（江青說）胡說！

（阿甲說）是、是、是。是江青，首長。

阿甲也都糊塗了，昨天剛說的是他，這會兒又是江青[17]。

1963 年她突然插手《紅燈記》的排演，幾乎一夜之間亮相戲曲界，看似突然，而從藝術經驗的積累、毛澤東文藝政策的領會來看，並非突然。她作為毛澤東的五大秘書之一，受命長期觀察文藝動態。只是 1964 年即將舉行的戲曲匯演為她提供了一個歷史契機。江青抓住了。沒有這個契機的話，就不會有後來的「樣板戲」，也不會有聽命君王之側、權傾一時的中央文革副組長「江青同志」。

2 月 26 日

《天津日報》社論〈為什麼提倡大演現代戲〉（第 1 版）。

本月

本年 2 月下旬，江青與柯慶施見面，她明確贊成柯的看法。張春橋將江青的意見概括三個方面：第一，她要「破」，也就是批判，她要批《海瑞罷官》，要批《李慧娘》，要批「帝王將相，才子佳人，牛鬼蛇神」；第二，她要「立」，也就是提倡現代戲。這一回，在上海看了滬劇《紅燈記》，覺得很不錯。只是滬劇的地方性太強，觀眾面狹窄，她想改成京劇，推向全國；第三，上海比北京好得多。上海有柯老掛帥，可以成為她的「基地」。今後，她要常來上海，不是為看病而來，是為建設「基地」而來[18]。1963 年中共中央宣傳部在新僑飯店召開的文藝工

[17] 來源：鳳凰網：「樣板戲」《紅燈記》的前世今生，2009 年 3 月 31 日，鳳凰衛視，大劇院・零距離。
http://phtv.ifeng.com/program/dajuyuan/200903/0331_2558_1084843_1.shtml

[18] 轉引自葉永烈，《張春橋浮沉史》（臺北：曉園出版社有限公司，1989 年 9 月），頁 122－123。

「樣板戲」編年史・前篇：一九六三—一九六六年

72

作座談會上，張春橋對柯慶施的觀點進行辯解，認為「寫十三年有十大好處」，「只有寫十三年，寫社會主義革命和社會主義建設的，才是社會主義文藝」[19]。周揚、林默涵、邵荃麟則認為「寫十三年」這個口號有片面性。

3月3日

社論〈更好地發揮戲曲的戰鬥作用〉，《大眾日報》（第3版）。

3月7日

《人民日報》（第6版）發表朱樹蘭的文章〈杜鵑花開遍地紅──話劇《杜鵑山》觀後感〉。

3月15日

觀看中國青年藝術劇院演出的話劇《杜鵑山》後，周恩來在座談中肯定：近年來話劇舞臺上出現了很多反映新人新事、反映革命故事的好戲，這是件好事。像《兵臨城下》、《第二個春天》、《井岡山》、《霓虹燈下的哨兵》、《平型關》、《杜鵑山》等。他提出：對革命故事題材的劇本應做進一步的研究。「我們寫革命故事的戲不能太神秘、太傳奇。驚險、離奇了，反而不真實，使青年們不能真正受到教育。」還說：「在文藝界我發現一個問題，大家是『八仙過海，各顯其能』，誰也不管誰，自己搞自己的：導演搞導演的，燈光搞燈光的，布景搞布景的，服裝搞服裝的，這樣不能創作好的東西來」。強調，話劇是綜合藝術，必須搞協作[20]。

3月25日

社論〈文化藝術工作者要更好地為農村服務〉，《人民日報》（第1版）。

[19] 轉引自錢庠理，《歷史的變局──從挽救危機到反修防修（1962－1965）》上冊（香港：香港中文大學出版社），頁382。

[20] 周恩來，《周恩來年譜》（北京：中央文獻出版社，2007），頁993。

3月29日

中共中央批轉文化部黨組〈關於停演「鬼戲」的請示報告〉。報告提出全國各地，不論城鄉，一律停止演出「鬼戲」[21]。

本月

文化部副部長的林默涵交代中國京劇院導演阿甲，江青建議將滬劇《紅燈記》（該劇本的前身係上海愛華滬劇團根據電影文學劇本《革命自有後來人》改編而成）改編成京劇。

4月3日

中宣部發出了停演「鬼戲」的通知。

4月7日

中共上海市委書記柯慶施召集上海越劇院負責人以及袁雪芬、胡野檎、吳琛、徐進、黃沙部分主要演員談話，批評越劇長期演出帝王將相、才子佳人戲，這是挖社會主義牆腳，要越劇搞現代劇創作，應該寫建國後十三年。

4月10日

《人民日報》的〈許多現代題材的小說改編成曲藝〉報導：我國解放後出版的許多現代題材的長篇小說，已被曲藝藝人改編成各種形式的曲藝節目，在各地城市和農村中表演，擴大了這些文學作品的影響。據中國曲藝工作者協會的調查，僅在北京、上海、河北、吉林、遼寧、江蘇、河南、湖北、貴州、四川等地，藝人們用各種曲藝形式說唱的小說就有四十七部，其中主要是描寫尖銳的階級鬥爭、故事情節曲折、人物形象明朗、語言生動豐富的長篇小說。《林海雪原》、《鐵道

[21] 1963 年 5 月 6 日、7 日，在江青與柯慶施的組織下，《文匯報》發表〈「有鬼無害」論〉，點名批判了孟超的劇本《李慧娘》和繁星（即廖沫沙）的〈有鬼無害論〉。

游擊隊》、《野火春風鬥古城》、《紅岩》、《苦菜花》、《紅旗譜》等文學作品,已分別被編成評彈、評書、鼓書、快板、時調等各種曲藝形式。有的取其一段,單獨表演,有的編成許多回目,連續說唱。這些或短或長的曲藝節目深受各地工農群眾的喜愛[22]。

4月19日

中宣部在新僑飯店召開的會議上,張春橋提出「寫十三年」有十大好處。周揚、林默涵、邵荃麟等認為「寫十三年」有片面性,不能認為只有寫社會主義時期的生活才算是社會主義文藝。

本月

4月中旬,江青因為《紅燈記》的演出沒有經過她的允許,大為不滿。

據當事人趙燕俠回憶:當時晚上我們見觀眾。當時晚上她就到場了。不知道,忽然地。說江青來看戲來了。忽然地來了。來了以後呢,她也看完了,這是第二次看了。第二次看了以後,她覺得不錯了。不錯呢,但是她不說不錯。她又拍桌子了——怎麼又唱了?我在飛機上(趙燕俠:才知道她沒在北京。)——她說我在飛機上就看見報紙了,怎麼就開始唱了呢?而且還登了社論。因為觀眾一看很高興,說不錯。這個社論就是文化局登的。《北京日報》登的一篇社論。因為那個階段她沒在。你知道吧,你明白吧,她不在。所以她就說不好。後來又攔下了,攔下完了又這個,她就提這個那個,提完了就照著她的那個多少呢稍微改動一點,也沒有什麼大改[23]。

5月6日

上海《文匯報》發表了署名梁璧輝[24]的〈「有鬼無害」論〉,批判了孟超的《李慧娘》以及北京市委宣傳部副部長廖沫沙讚揚該劇的文章〈有鬼無害論〉。

[22] 〈許多現代題材的小說改編成曲藝〉,北京:《人民日報》(第2版),1963年4月10日。

[23] 魔方網,《風雨「樣板戲」》(2),http://v.mofile.com/show/Q15SRJID.shtml,2009.12.5.

[24] 梁璧輝係筆名,即中共中央華東局宣傳部部長俞銘璜。該文發表半年後,俞銘璜病逝。

本月

〈關於京劇演現代戲討論〉,《戲劇報》第 5 期,第 9 頁。

創作大型淮劇《海港的早晨》(編劇:上海人民淮劇團李曉民)。此劇 12 月完稿[25]。

為迎接「全國京劇現代戲觀摩演出大會」,上海京劇院院長周信芳指示對《智取威虎山》進行再加工,並指派陶雄、劉夢德修改劇本。經上海市委同意,又從上海電影製片廠借來老導演應雲衛任導演。第二稿基本上保留了第一稿的結構,只是壓縮了部分反面人物的戲,加強了楊子榮、少劍波的戲。上海市委高度重視,先由市委宣傳部長石西民負責,石西民調京他任後,改由宣傳部副部長張春橋接手。

周恩來陪同朝鮮貴賓訪問了黑龍江省,觀看了哈爾濱市京劇院為貴賓舉行的《革命自有後來人》專場演出,博得了朝鮮貴賓的熱烈掌聲。周恩來從北京給雲燕銘(李鐵梅扮演者)寫來一封長信,他除了對這齣京劇反映東北人民在抗日鬥爭中的英勇壯舉表示十分欣賞之外,還另外講到已經把這個京劇的劇本交給了當年曾在東北進行過革命工作的劉少奇,並轉達他閱讀之後所提出的修改意見:劇中「李鐵梅通過土炕摸到鄰居家」的細節,要再深入生活,進行一番認真的分析推敲。這個細節在電影中並沒有出現,而在京劇中只是通過舞臺的道具和情節來設計的一個細小的動作。劉少奇早年從事革命工作,曾經擔任過中共滿洲省委書記,又在東北長期從事過地下工作,對東北老百姓的生活十分瞭解。

[25] 淮劇《海港的早晨》編劇李曉明這樣回憶當年的情景:有一天團裏通知我:下午到錦江小禮堂參加一個座談會。當時已是 8 月裏,氣候相當炎熱,我一走進小禮堂就看到有幾個人先到了,我便在邊上的位子坐下。不一會兒,看見江青在幾個人的陪同下走了進來。我簡直不敢相信,是參加她召開的座談會。江青同與會者逐一介紹認識後,一坐下便咧嘴笑了笑,一開口就是驚人之語:「我十分高興,這次來上海發現了一個高精尖的題材,一個國際主義的題材。這就是淮劇《海港的早晨》。」我一聽,震驚不小,我的這個青年教育的題材一下子成了高精尖的題材。這時又聽到江青說:「在劇場裏,我同工人一起看了三遍,工人哭了,我也哭了。」說罷,她還真的用手揉了揉眼睛。接下去,她的話更使我驚訝不已。她說,她是抓革命的,跑了全國許多地方,任務就是看戲,挑選寫工農兵的優秀劇目,改編成京劇。寫農民的早已選定《龍江頌》,寫解放軍的也已選定《智取威虎山》,而寫工人的選了好久,直到最近才在上海選定了淮劇《海港的早晨》(師永剛、張凡編著,《「樣板戲」·史記》,北京:作家出版社,2009)。

9月17日

文化部向各省、市、自治區文化廳（局）及有關直屬文藝團體發出通知，準備 1964 年 3 月在北京舉行部分地區京劇現代戲會演。在準備工作中，各地京劇界的著名演員積極參加了現代戲的編演活動。馬連良、李少春、裘盛戎、袁世海、趙燕俠、李和曾、李玉茹、童芷苓、言少朋、紀玉良、高百歲、高盛麟、關鷫鸘、李鳴盛、雲燕銘、梁一鳴等帶頭排演現代戲。周信芳、尚小雲[26]等親臨現場指導現代戲的排練工作[27]。

9月21日

《文藝報》第 9 期發表〈標無產階級之新，立無產階級之異〉，評價關於音樂家德彪西的爭論。同期有專論〈一定要做戲曲改革的促進派〉發表。

9月27日

毛澤東在中央工作會議上關於文藝工作的指示〈關於文藝要推陳出新〉[28]：
> 文藝部門、戲曲、電影方面也要抓一下推陳出新的問題，舞臺上盡是帝王將相、家丁、丫鬟。內容變了，形式也要變，如水袖等等。推陳出新，出什麼？封建主義？社會主義？舊形式要出新內容。按這個樣子，二十年後就沒有人看了。上層建築總要適應經濟基礎。

[26] 尚小雲（1899－1976）1924 年被廣大觀眾譽為京劇「四大名旦」之一。歷任北京市文聯常務委員、南京戲曲改進處副主任、中國劇協理事、陝西劇協常務理事、中國戲曲學校顧問、陝西省京劇院院長等職。演出的尚派劇目有：《昭君出塞》、《卓文君》、《龍女牧羊》、《漢明妃》、《梁紅玉》、《福壽鏡》、《青城十九俠》、《花蕊夫人》、《摩登伽女》、《千金全德》、《紅綃》、《綠衣女俠》、《九曲黃河陣》、《峨嵋劍》、《比目魚》、《墨黛》、《北國佳人》、《雙陽公主》等。

[27] 老一輩的戲曲名家面對新時代大勢所趨的現代戲潮流，一方面有衷心擁護政府決策（不得已而試圖重新調整在新社會的地位），並且在戲路上改弦更張之意；另一方面，如何從程式、唱腔、行當上完成「舊瓶裝新酒」的轉型，又有難言的苦楚。這種矛盾的掙扎在這些戲曲家們後來的戲曲實踐中體現得很充分──無論怎麼緊跟都不能適應極左思潮，無論怎麼趨時都備受指責。

[28] 推行戲曲現代戲首先著眼的是題材的問題，而如何使思想內容通過完美的藝術形式得以表達，即「舊形式要出新內容」？這是「樣板戲」創作要解決的最主要的問題，也是「樣板戲」藝術的突破重點。

9 月 27 日與 28 日

周恩來兩次觀看北京舞蹈學校實驗芭蕾舞劇團演出的芭蕾舞劇《巴黎聖母院》。散場後，他與學校領導和部分創作人員座談，表示不同意現在用芭蕾舞來表現中國人民的鬥爭生活。對芭蕾舞在中國的發展方向問題，周恩來提出：現在你們的任務就是很好地掌握芭蕾藝術，在掌握的基礎上突破以表現愛情的獨舞、雙人舞的框框。可以創作一些表現集體主義精神的作品，給芭蕾舞以新的內容。要用幾代人的努力才能解決芭蕾舞的民族化問題[29]。

【解讀】

周恩來和江青都贊成「洋為中用」的文藝發展方向。不同之處在於，周恩來認為需要「用幾代人的努力才能解決芭蕾舞的民族化問題」。

本月

毛澤東提出〈在中央工作會議上關於文藝工作的指示〉：戲劇要推陳出新，不應推陳出陳，光唱帝王將相、才子佳人和他們的丫頭、保鏢之類。

周揚在中宣部召開的首都戲曲工作座談會上說：「不能光演現代戲，不演歷史劇和傳統劇。」與此同時，文化部拋出六十齣傳統劇目推行全國，其中包括《強項令》、《團圓之後》、《打金枝》等四十二齣。

〈讓戲曲更好地適應時代好人民的需要〉，《戲劇報》，第 9 期，第 1 頁。

10 月 20 日

〈提倡業餘劇團演新戲〉，《河北日報》(《人民日報》第 5 版)。

本月

寧夏京劇團排演的《杜鵑山》在銀川正式公演。早在當年夏天，寧夏京劇團到東北巡迴公演。瀋陽平劇院招待演出平劇《杜鵑山》，演出非常成功。寧夏劇

[29] 周恩來，《周恩來年譜》(北京：中央文獻出版社，2007)，頁 1014。

團演出結束返回銀川移植排練《杜鵑山》的工作便開始了。該劇首演時,主要演員有:李鳴盛飾烏豆,田文玉飾賀湘,舒茂林飾石匠李,徐鳴遠飾老地保,劉順奎飾鄭老萬,白棣飾杜媽媽,殷元和飾溫七九子。觀眾反應相當不錯。

11 月

毛澤東對戲劇界提出批評:

《戲劇報》盡是牛鬼蛇神,聽說最近有些改進。文化方面特別是戲劇大量是封建落後的東西,社會主義的東西很少,在舞臺上無非是帝王將相。文化部是管文化的,應當注意這方面的問題,為之檢查,認真改正。如不改變,就要改名帝王將相、才子佳人部,或者外國、死人部。如果改了,可以不改名字。把他們統統趕下去,不下去,不給他們發工資。

同月,江青研究了十二種《紅燈記》的劇本後,選擇其中最好的一個交給中國京劇院,讓他們改編成京劇,明確要求突出工人階級的英雄形象李玉和。她說,李玉和既是一個工人階級的代表,又是一個革命先烈的代表,一個共產黨員。他是一個偉大的人物,是無產階級的英雄,應當把重點放在李玉和身上,突出李玉和的高大形象。她鼓勵大家:「演出就是戰鬥,要教育我們青年一代知道無產階級江山得來不易。」「要鼓舞世界上被壓迫人民的鬥志。」[30]

12 月 1 日

《人民日報》(第 5 版)周信芳的〈為現實服務 京劇當仁不讓——談京劇改革與程式〉。

人們在為京劇憂慮的時候,總是提到這樣一個問題:京劇太程式化了,程式到僵硬、凝固的地步了。一套一套完整的、系統的、古老而陳舊的表演程式,對於表現今天偉大的社會主義時代的現實生活,對於塑造今天的工農兵形象,顯得多麼無能為力。情況也確實是這樣,京劇有著一堆一堆

[30] 江青,〈偉大的旗手 無畏的戰士——江青同志革命文藝活動大事記〉,《江青同志論文藝》(「文革」期間編印本,1968 年 5 月。現藏於匹茲堡大學圖書館),頁 210。

的程式：厚底、大靠、翎子、髯口、馬鞭、船槳、十八般兵器，五光十色，目眩頭昏。在一定程度上它障礙著新的嘗試、新的創造，障礙表現現代生活，障礙塑造工農兵形象。但這又不等於說京劇絕對不能演現代劇，在大躍進的形勢鼓舞下，京劇也曾做過一番努力，進行了新的嘗試，搞出了不少現代劇目，並取得了一定的成績。但這種披荊斬棘的精神，未能很好地繼續下去，經常堅持下來，因而這些些微的試驗、點滴的成績，很快就淹沒在傳統劇目的汪洋大海之中。

京劇藝術工作者應該以一個革命者的態度，根據當前工農兵群眾的現實鬥爭生活，在黨的「百花齊放，推陳出新」方針指導下，發揚京劇藝術的優良傳統，對京劇進行大膽的革新和創造，在必要時甚至不惜犧牲某些用畢生精力學到的東西，才能從僵硬的、凝固的程式中解脫出來。

我認為，表演，就意味著一種創造。且不談我們這個時代是一個革命的時代，創造的時代，日新月異的時代，京劇演員應該有所革新，有所革命，有所創造；就是古代的那些傳統表演程式，也是歷代藝人從生活出發，經過不斷革新、不斷創造而產生的。正由於他們敢於設想，敢於實踐，敢於把新的創造拿出來放到群眾的面前經受考驗，不斷改進，才使京劇的表演程式逐步達到完善的地步。古代的演員能夠做的事，為什麼我們今天的演員反而不能做，這不成了奇怪的事情！當然，今天我們對京劇的革新，不論在它所要反映的生活內容上，還是在它所要達到的目的上，和舊時代的革新都有著根本的區別，都有著更高的要求；但是，我們今天的條件也不知道比過去好多少倍！在黨的領導下，在社會主義的條件下，我們的聰明智慧得到發揮的可能性十倍於古人；我們對於的表演藝術的創造、新的程式的創造，也有可能十倍於古人。再說，我們既然能夠繼承古人辛苦創造的表演程式，也就更應該繼承他們的創造程式的精神。程式是死的，有限的，創造精神是活的，無限的，古人為我們創造了許多程式，我們卻被這些程式捆住了，壓死了，這既不能為今天的人民所原諒，也是古人所始料不及的！

打破我們的保守思想，從傳統表演程式中解脫出來，我們就能有所革新，有所創造。其實，程式這個東西，並不是演員的法寶，並不能對

京劇藝術起決定作用。拿京劇的一些經常上演的較好的傳統劇目來分析一下，其精彩部分、動人部分，並不都是具有死板的程式的部分。相反，這些部分，常常不受程式的拘束，而從人物出發，從矛盾的發展和要求出發，充分地表現出人物當時的思想感情，使演出得到了成功。這種例子太多了，不勝列舉。而且，凡是好的演員，也從來不肯完全受程式的束縛。如果我們站得高，先見人物，後見程式，甚至只見人物，不見程式，按照人物所應該做的做，所應該說的說，在這些具體說的做的過程中，有合乎需要的程式就用，沒有合乎需要的程式的就創造，至於可以用而又不完全恰切的程式就加以改造，這裏根本就沒有什麼不可逾越的鴻溝。程式本身是無罪的，問題在於我們，在於我們有沒有作為一個演員所應有的創造精神！

我們應該具有這樣的雄心壯志：依據今天的生活，從塑造今天的英雄形象出發，來創造一套新的表演程式。當然這不是一件輕而易舉的事，必須經歷一段艱苦的探索的過程。由於習慣的原因，可能在開始創造一種程式的時候，會遇到阻礙，會受到各式各樣保守思想的反對。但是，只要我們自己丟掉保守思想，就可依靠不斷地實踐，不斷地改進，不斷地經受群眾的考驗，而得到成立，並從而可以改變那些不習慣者的舊習慣。當新的表演程式逐漸產生，新的創造風氣逐步形成的時候，困難和阻力就自然地因而減少。經驗總是要去創造的，永遠不去做，就永遠沒有經驗。做出了經驗就要愛護、要總結、要提高，才能積少成多，由粗到精，這也是一種必然的過程。實際上，在前幾年，我們已經進行過一些嘗試，獲得不小的成績。在上海就有《紅色風暴》、《趙一曼》、《智取威虎山》、《千層浪》、《黎明的河邊》等許多現代劇目。在這些比較成功的劇目中，有的地方運用了舊程式，有的地方改革了舊程式，有的地方創造了新程式。它生動地說明只要從人物出發，從生活出發，不死扣程式，批判地吸收和繼承傳統，大膽革新，就能演出好的現代戲，就能逐步地創造出社會主義的新京劇

（原載《解放日報》）。

12月10日

　　廣東省八個地方劇種的二十五個劇團最近在廣州會演了他們近年來為農民演出的優秀劇目。來自全省各地的粵劇、潮劇、瓊劇、話劇、山歌劇、花朝戲、採茶戲、花鼓戲劇團演出的二十八個現代題材劇目，反映了廣東農村的階級鬥爭和生產鬥爭，也反映了革命鬥爭歷史。粵劇、潮劇劇團演出的《紅花崗》、《江姐》、《奪印》、《山鄉恩仇記》、《紅珊瑚》、《濱海風潮》、《兩個隊長》等十六個現代劇，是這兩個劇種近年來在表現現代生活方面的新收穫。

　　武漢市許多藝術表演團體的一千多名演員最近在總結下鄉演出的經驗時普遍認為，農民對現代題材文藝作品的強烈要求，使他們對戲曲反映現實生活有了新的認識和體會。今年以來，武漢市十多個戲曲團體組成了十七個演出隊，前後兩次上山下鄉，歷時五個多月。他們先後在四十二個縣為一百二十多萬農民觀眾演出了一千三百多場[31]。

12月11日

　　彭真與趙鼎新、趙燕俠等人討論《地下聯絡員》時，實事求是地指出：「京劇是兩條腿走路——歷史戲和現代戲」，同時提出要「不立不破」——在群眾演出的安排上，不立不破，沒有好的東西時，不要把舊的停下來，要逐步地以新代舊。

12月12日

　　毛澤東在中共中央宣傳部文藝處編印的一份關於上海舉行故事會活動的材料（指《文藝情況彙報》上登載的中共上海市委第一書記兼上海市市長柯慶施抓戲曲工作的材料）[32]上批示：各種藝術形式——戲劇、曲藝、音樂、美術、舞蹈、

[31] 〈更好地反映當代生活和鬥爭　廣東八個地方劇種會演現代戲　武漢市演員總結下鄉演出經驗〉，北京：《人民日報》（第2版），1963年12月11日。

[32] 毛澤東這個批示的材料與立論依據主要來自於柯慶施提供的材料。柯慶施在12月25日華東話劇匯演的開幕式上，又對毛澤東的講話進行了闡釋：我們的戲劇工作和社會主義經濟基礎還很不相適應……對於反映

電影、詩和文學等等，問題不少，人數很多，社會主義改造在許多部門中，至今收效甚微。許多部門至今還是「死人」統治著。不能低估電影、新詩、民歌、美術、小說的成績，但其中的問題也不少。至於戲劇等部門，問題就更大了。社會經濟基礎已經改變了，為這個基礎服務的上層建築之一的藝術部門，至今還是大問題。這需要從調查研究著手，認真地抓起來。許多共產黨人熱心提倡封建主義和資本主義的藝術，卻不熱心提倡社會主義的藝術，豈非咄咄怪事[33]？

12 月 25 日

12 月 25 日至 1964 年 1 月 22 日上海舉行華東地區話劇觀摩演出。江青又來到上海京劇院「指導排演」《智取威虎山》。

同日，華東區話劇觀摩演出 25 日在上海開幕。這次觀摩演出以大力提倡現代劇、交流現代劇的創作和表演經驗為中心內容。中共中央華東局第一書記柯慶施在開幕式上做了重要講話。參加這次觀摩演出的，有山東、江西、江蘇、安徽、浙江、福建六省和上海市以及南京、福州、濟南部隊的十六個話劇團。他們將陸續演出十三個多幕劇和八個獨幕劇，全部是反映解放以來社會主義革命和社會主義建設的劇目。這是華東地區第一次盛大的現代劇觀摩演出。劇目中有歌頌農村人民公社社員在抗旱鬥爭中發揚共產主義風格的《龍江頌》等。25 日晚，柯慶施和參加開幕式的中共中央華東局、中共上海市委負責人陳丕顯、曹荻秋、魏文伯、石西民、劉述周等分別觀看了演出。出席開幕式的，還有參加這次觀摩演出的十六個話劇團全體人員，以及華東各省市、中國人民解放軍總政治部文化部和來自北京、天津、湖北、河南、廣東、廣西、四川、貴州、陝西、甘肅、新疆、青海、吉林等省市自治區的四百多個觀摩人員[34]。

社會主義現實生活好鬥爭，十五年來成績寥寥，不知幹了些什麼事。他們熱衷於資產階級、封建主義的戲劇，熱衷於提倡洋的東西、古的東西，大演「死人」、鬼戲，……所有這些，深刻地反映了我們戲劇界、文藝界存在著兩條路線、兩種方向的鬥爭。轉引自錢庠理，《歷史的變局——從挽救危機到反修防修（1962－1965）》上冊（香港：香港中文大學出版社），頁 384。

[33] 毛澤東，《建國以來毛澤東文稿》第 10 冊（北京：中央文獻出版社，1996），頁 436－437。

[34] 〈交流經驗　寫好現代戲　演好現代戲　華東區舉行話劇觀摩演出〉，北京：《人民日報》（第 1 版），1963 年 12 月 29 日。

中共中央華東局第一書記柯慶施 25 日在華東區話劇觀摩演出開幕式上，就大力提倡現代劇問題做了重要講話。柯慶施在講話中首先指出這次觀摩演出的目的和要求：第一是提倡話劇，第二是提倡現代劇，第三是總結交流創作和演出現代劇的經驗。他說：「話劇比其他劇種更便於反映現實的生活和鬥爭，也比較容易為工農兵群眾看懂聽懂，因此也是最有生命力、最有前途的一個劇種。為了更好地發揮戲劇為工農兵服務、為社會主義革命和社會主義建設服務的戰鬥作用，我們要大力提倡話劇。當然，要提倡話劇並不是輕視其他劇種。但目前的問題是，在戲劇的百花園中，話劇這枝花開得太少了，需要我們大力提倡。」

柯慶施著重談到了為什麼要提倡現代劇的問題。他說：「為了貫徹毛澤東同志指示的文藝方向，我們一定要大力提倡反映社會主義革命和社會主義建設的劇目。話劇是不是可以演別的題材呢？也可以。只要是正確反映我國歷史和世界各國人民的階級鬥爭、民族鬥爭的戲，揭露帝國主義、封建統治者和資產階級醜惡面目的戲，一切有利於人民的戲，不違反毛主席在〈關於正確處理人民內部矛盾的問題〉一文中所指出的六條政治標準的戲，都可以上演。但是，目前值得我們嚴重注意的問題是：有些人，包括一些共產黨員在內，熱中於資產階級、封建階級的戲劇，對於反映當前社會主義革命和社會主義建設的沸騰的生活和火熱的鬥爭，反而缺乏興趣，缺乏熱情。近幾年華東地區有的話劇團在 1960 年上演的現代戲，只佔全部劇目的百分之七，1961 年佔百分之十七，1962 年連一個也沒有了。有的話劇團在 1961 年和 1962 年兩年裏，連一個現代戲也不演。有的話劇團還一度上演了不少宣揚封建主義和資本主義的戲。這就不是一個小問題，而是一個關係到文藝工作的方向、道路的大問題，絕對不可等閑視之。這種不正常的情況必須迅速改變。」

在談到總結交流創作和演出現代劇的經驗的時候，柯慶施指出：「舉行這次觀摩演出也給大家提供了一個相互學習、共同提高的機會。在文藝戰線上，也要開展比學趕幫運動，為了進一步提高現代劇的質量，要盡可能把所有的好經驗都總結出來、推廣開去。要求通過這次觀摩演出，使我們的話劇更加民族化、大眾化，為話劇的發展開闢一條更加廣闊的道路。」

接著，柯慶施談到當前戲劇工作的一個根本問題，即戲劇一定要為鞏固和發展社會主義經濟基礎服務、一定要為無產階級政治服務的問題。

柯慶施繼續指出：「毛澤東同志指出的文藝工作方向，雖然早就確定了。但是，在實際工作中，並未完全解決。有一些同志，已經熱情地深入到生活中去，積極創作現代劇；但是，有些人還沒有認識到在經濟基礎已經改變之後，我們的戲劇必須加以改造，推陳出新，使它為社會主義經濟基礎服務，以致有些時候，有些地方，舞臺上居然在那裏宣傳封建主義、資本主義的東西，起著破壞社會主義經濟基礎的作用。有些人，特別是還有一部分共產黨員幹部，對此不痛心、不干涉、不阻止、不反對，甚至還去找理由替它辯護，豈不是咄咄怪事[35]？」

柯慶施指出：「產生這種情況的原因，一是立場問題。站在資產階級、小資產階級的立場上，對無產階級的革命事業、工農兵的生活和鬥爭，沒有感情，不熱愛，甚至抱反對的態度。二是沒有真正深入到實際生活和實際鬥爭中去，脫離群眾，脫離實際。」

柯慶施接著指出：「社會主義社會的現實生活豐富多彩，創作源泉無窮無盡，決不像有的人所說的那樣『簡單枯燥』、『無戲可寫』。」他說：「社會主義時代的中國人民的生活，是有史以來最為豐富多彩、最為生動活潑的。我國勞動人民在中國共產黨和毛澤東同志的領導下，正在充分地發揮聰明才智和無限創造力，從事偉大的社會主義革命和社會主義建設，為實現共產主義遠大理想而奮鬥。在三大革命運動中，人們在改造著世界，也在改造著自己。在這樣的鬥爭中，有階級矛盾、兩條道路的矛盾，有先進與落後的矛盾，我們的人民是在不斷地解決這些複雜而尖銳的矛盾中前進的，他們的社會主義、共產主義思想覺悟正迅速提高，精神面貌煥然一新，共產主義的道德品質日益成長。」

柯慶施繼續指出：「不寫現實生活，不寫工農兵，認為這裏沒有戲，沒有人情味，感情不豐富，實際上就是認為：只有寫古代的帝王將相、才子佳人，寫資產階級、小資產階級，這才有戲，才有人情味，才有豐富的感情，這顯然是錯誤的。」他說：「帝王將相、才子佳人，暫且不去說他。資產階級有什

[35] 柯慶施在華東地區話劇觀摩演出大會開幕式上重提「寫十三年」的口號，並搶先透露毛澤東 12 月 12 日的批示內容，藉以否定「十七年」文藝成績。

麼正面東西值得表現呢？資產階級作為剝削階級，它唯利是圖，損人利己，爾虞我詐，幸災樂禍，荒淫無恥。正因為如此，我們雖然也可以寫資產階級，但我們寫它，不是歌頌它，而是暴露它，使大家認識它的醜惡面目，藉以襯托出勞動人民的崇高、共產主義的偉大，鼓勵大家堅決同資產階級做鬥爭，肅清資產階級的思想影響，並且逐步將資產階級份子改造成為勞動人民。小資產階級有什麼正面東西值得表現呢？小資產階級是過渡性的階級，就其階級地位來說是沒有出路的，他們不是投降資產階級，為資產階級服務，就是走向革命，為無產階級服務。小資產階級的感情是空虛的、低級的、庸俗的，總是從幻想到破滅。」

柯慶施指出：「要創作優秀的現代劇，作者除了要參加實際鬥爭、熟悉工農兵的生活以外，還要敢於同一切舊的觀念，實行最徹底的決裂，要敢於打破資產階級的、封建的藝術框框。一切藝術作品的內容和形式都應該是統一的，形式服從於內容。我們要表現的、反映的，是今天的工農兵，那麼當然就應該用今天的工農兵的形象、語言和動作，就應當敢於創造，而創造的唯一的源泉，又只有現實的生活和鬥爭。」[36]

12 月下旬

中國戲劇家協會在北京召開第四屆常務理事（擴大）會議。參加會議的有在京的中國劇協常務理事：田漢、陽翰笙、李伯釗、張庚、夏衍、焦菊隱等，中國劇協各地分會負責人以及在京各劇院、團負責人和有關單位的代表。

會議期間，大家聽取了中宣部周揚[37]副部長的報告。中國劇協主席田漢在會議開始和閉幕時做了兩次發言，他認為在目前社會主義革命繼續深入，社教運動廣泛展開的形勢下，戲劇藝術更好地為無產階級政治服務，是當前戲劇活動的迫切任務。為此，他號召全國戲劇工作者深入工農兵生活，投身火熱的鬥爭中去，繁榮現代戲劇創作，提高現代戲的演出質量。他指出：應該認識到對待現代戲的

[36] 〈柯慶施同志在華東區話劇觀摩演出開幕式上勉勵戲劇工作者　反映社會主義新時代的現代劇前途燦爛〉，北京：《人民日報》（第 2 版），1963 年 12 月 29 日。

[37] 周揚，1908 年生。1937 年秋來到延安，擔任延安的「魯迅藝術學院」副院長職務。解放後，周揚擔任文化部副部長、黨組書記兼藝術局局長。1954 年周揚任中央宣傳部副部長。

態度如何，是階級鬥爭在戲劇戰線上的具體反映之一。一切堅定地執行文藝為工農兵、為社會主義事業服務方針的戲劇工作者，都應該滿腔熱情地對待現代戲的創作和演出。」與會人員根據周揚和田漢的發言，展開了熱烈的討論，並彙報了各地的戲劇創作和演出情況[38]。

12月29日

《人民日報》社論〈大力提倡現代劇──祝華東區話劇觀摩演出開幕〉（《解放日報》12月25日）認為：

> 這次話劇觀摩演出的一個最鮮明的特點，就是全部劇目都是力圖反映社會主義革命和社會主義建設時期的現實鬥爭，反映我國人民在各條戰線上所獲得的偉大勝利，反映革命人民高尚的精神面貌和高度的政治覺悟。

> 我們的戲劇工作還存在嚴重的缺點，這就是它還不能適應社會主義經濟基礎的需要，還不能適應與無滅資的需要和社會主義建設的需要。改變這種不相適應的狀況，就成為當前社會主義戲劇進一步發展的一個根本的問題。這種不適應突出地表現在兩個方面。第一，舞臺上反映社會主義新生活、新思想和新人物的戲劇太少，大大落後於現實的需要。但是，從華東有一些地區的材料來看，這幾年上演現代劇，卻存在嚴重的不足，不能反映出豐富多彩的社會主義生活和勞動人民的英雄面貌。從一些地區的情況來看，1961年和1962年，上演現代劇和革命鬥爭歷史劇（包括話劇、戲曲、曲藝）的比重，分別佔上演劇目的百分之十二點六和百分之八。到1963年，在黨的提醒下，情況才開始好轉。話劇是比較適宜反映現實生活的，但有些省的話劇團，1962年或者1961、1962這兩年內，一個現代劇也沒有上演，外國資產階級的古典戲、古代戲、歷史戲的比重，卻佔到一半以上。這還是只就數目字來看的，還沒有講到思想內容，還沒有講到不健康的資產階級情調和那些反動、荒誕、色

[38] 戲曲改革的「保守」派對戲曲現代戲的編演一直採取的是權宜之策，就這一點而言，他們與「粗暴」派代表江青有著極大的不同，日後兩派之間的政治角逐、文藝爭執即肇源於此。

情、迷信的東西對群眾的精神影響。這種狀況如果不加以改變，對社會主義制度的鞏固和發展是很不利的。

第二，從發揮文藝的思想教育作用來看，也大大落後於需要。但是，我們還有一些共產黨員，不能堅持黨的文藝方向，對現代劇缺少熱情，甚至還有這樣的人，他們不去提倡社會主義的藝術，而是熱心於提倡封建的藝術、資本主義的藝術。這不是天大的怪事嗎？我們希望這些同志能夠深切地認識到自己肩負的重大任務，斷然改變對反映現實生活的冷淡態度，對於時代的要求、群眾的呼聲、歷史的任務，真正從內心產生強烈的感情，徹底拋棄那些腐朽的、舊的藝術觀點和趣味。要警惕到今天既然我們從事著社會主義的文化工作，就需要不斷改造那些同社會主義不相適應的非無產階級思想[39]。

本月

江青前往芭蕾舞劇團領導芭蕾舞的改革。江青說：「芭蕾舞外國搞了幾百年，現在西方的芭蕾舞都頹廢了，走向沒落了，芭蕾舞革命的紅旗要由我們來扛了。」江青鼓勵劇團同志要放眼世界，不要為少數人服務，要為全中國人民服務，要為亞非拉革命人民服務，要有雄心壯志，相信我們一定能夠走出自己的道路。江青建議北京、上海兩個芭蕾舞劇團排練《紅色娘子軍》和《白毛女》[40]。

同月，江青前往北京京劇一團蹲點指導京劇改革工作，她建議將滬劇《蘆蕩火種》改編為京劇。

【解讀】

據〈偉大的旗手　無畏的戰士——江青同志革命文藝活動大事記〉一文披露：在劉少奇的支持下，彭真再三刁難，大設關卡，不給演員，不撥劇場，向江青施加壓力，甚至利用職權，以「粗製濫造」為名強行停演《蘆蕩火種》，向江青示威，同時蒐羅一百八十多個劇目，作為「政治任務」「經濟任務」要劇團上演！

[39] 〈大力提倡現代劇——祝華東區話劇觀摩演出開幕〉，北京：《解放日報》12 月 25 日社論，北京：《人民日報》（第 2 版），1963 年 12 月 29 日。

[40] 同註 30。

江青堅決回擊了他們：不要單純為了幾個錢！她鼓勵演員同志：要做別人沒有做過的事，要做一個披荊斬棘的人。並把親筆題字的毛澤東著作送給大家，教育同志們：「你們以為我在這裏搞戲？我是在這裏和封建主義、資本主義、修正主義戰鬥！」[41]該文所述史實是否客觀真實值得存疑，但是，大到戲曲方針，小到細節要求，江青與劉少奇、彭真等人之間的確矛盾甚多。

[41] 同註 30。

本年

　　年初，上海愛華滬劇團把電影《自有後來人》（凌大可、夏劍青執筆）改編為滬劇在上海公演（改名《紅燈記》）。

　　年初，江青要以上海為「基地」打造「現代京劇」，而當時柯慶施提出「大寫十三年」，與江青一拍即合[42]。張春橋則被柯慶施派去協助江青抓《智取威虎山》、抓《海港》。姚文元[43]成為「大寫十三年」的熱烈鼓吹手。1964 年 3 月，他分別在《收穫》和《紅旗》雜誌發表兩篇長文（〈反映最新最美的生活，創造最新最美的圖畫——關於現代劇若干問題的研究〉、〈革命的青年一代在成長——談話劇《年輕的一代》〉）貫徹柯慶施、張春橋的意圖。

　　1963 年元旦，毛澤東觀看了新編現代豫劇《朝陽溝》，他對該劇的樸實無華大加讚賞，該劇的成功也使他備受鼓舞。他相信現代戲能佔領才子佳人、帝王將相的舞臺。

　　本年度秋天，江青選擇了滬劇《蘆蕩火種》推薦給北京京劇一團排演，並指示大家學習毛澤東的《實踐論》和《矛盾論》等著作。江青還把上海人民滬劇團請到北京來演出，讓京劇團觀摩學習[44]。最初，倉卒上馬的《地下聯絡員》由於顯得粗糙，羅瑞卿、彭真、江青看完首場彩排演出之後都不滿意。江青大失所望，接見演員時一言不發。她南下療養去了，不再過問此事。但是，彭真認為這齣戲基礎不錯，他鼓勵大家下功夫排好。為了排除干擾，改好劇本，他請劇組來到頤和園居住。

【解讀】

　　下文的回憶錄是對《蘆蕩火種》拍攝情況的還原。

[42] 江青明確地對柯慶施、張春橋說：「我支持『大寫十三年』！我來到上海，覺得非常親切。上海的『氣氛』比北京好多了！我要把上海當作『基地』！」

[43] 姚文元（1932 年－2005 年 12 月 23 日），曾任中央文化革命小組成員（1966 年－1969 年），中共中央政治局委員（1969 年－1976 年）。

[44] 同註 30。

趙燕俠：江青很失望，我們大家也很失望，因為我們都是成熟的演員
了。一看自己呢，一看這戲呢也是不行，是不太好。

蕭甲：用了大概一個禮拜的時間，我們三個人住在頤和園，就把它
改出來了。改出來以後也沒有這種觀念，因為江青推薦，誰想到她會抓
下去呢？

趙燕俠：（江青）就走了，不在北京。後來文化局，江青走了以後，
文化局就出面了，文化局出面就支持我們排。

彭真十分關心《蘆蕩火種》的演出，支持演員的排演，並同時鼓勵
傳統戲的創作。

萬一英（沙奶奶扮演者）：彭真同志他就說，《沙家濱》可以演，但是
傳統戲也得演，兩條腿走路。江青呢，就主張演現代戲。

彭真並沒有理會江青，他安排劉少奇、周恩來、鄧小平等國家領導人
觀看了《蘆蕩火種》。他們對這齣戲大加讚賞[45]。

9、10 月間中國京劇院總導演阿甲[46]從文化部長林默涵手中，接過了由江青
推薦的滬劇《紅燈記》的劇本。

年底，北京京劇團著手將話劇《杜鵑山》改編成同名京劇，由薛恩厚、張艾
丁、汪曾祺、蕭甲編劇，蕭甲、張艾丁導演。

1963 年底，《紅燈記》組成演出班子，李玉和由著名演員李少春、青年演員
錢浩梁[47]（後改名「浩亮」）任 A、B 角；李鐵梅由劉長瑜擔任；李奶奶一角經公
開選拔後由高玉倩擔任；袁世海任鳩山這一角色。隨後劇組專程到東北山區和鐵
路車站體驗生活。

[45] 魔方網，《風雨「樣板戲」》（2），2009 年 12 月 1 日（http://v.mofile.com/show/Q15SRJID. shtml）。

[46] 阿甲生於 1907 年，卒於 1994 年。1938 年赴延安參加革命，從事戲曲的演出、編導和研究工作，為當時延安地區的知名演員之一。中華人民共和國建立後，在文化部、中國戲曲研究院和中國京劇院任職。他長期堅持編、導、演的藝術實踐，積極從事戲曲改革工作，同時致力於戲曲藝術規律的探討和總結。阿甲編導的劇目有：《三打祝家莊》、《赤壁之戰》、《白毛女》、《紅燈記》等。

[47] 錢浩梁（1934－）「文革」中扮演李玉和後受到重用，曾任中國京劇院革委會領導成員，又任院黨委副書記，1969 年 4 月出席了黨的「九大」。1975 年四屆人大之後，還當了三個月文化部副部長。「四人幫」被粉碎，錢浩梁被認作「爪牙」投入監獄接受審查，最後被定為「犯有嚴重政治錯誤，免於起訴」。1982 年初才恢復自由。

1964 年

【概述】

　　本年度主要的歷史事件是大力提倡現代戲，批判寫「中間人物」，舉行全國第一屆京劇現代戲觀摩演出。這次京劇現代戲觀摩演出推出了後來成為「樣板戲」的《紅燈記》、《蘆蕩火種》（《沙家濱》的前身）、《智取威虎山》、《奇襲白虎團》等劇目。在全國京劇現代戲觀摩演出總結會上，康生遵照江青的旨意，批判影片《早春二月》、《舞臺姐妹》、《北國江南》、《逆風千里》、京劇《謝瑤環》，崑曲《李慧娘》等作品是「大毒草」。江青在大會上發表了〈談京劇革命〉的講話。戲劇界掀起了「向革命的京劇現代戲學習」活動，並紛紛舉行會演，如 1964 年的空軍首屆話劇歌劇會演，1965 年的東北區京劇現代戲觀摩演出、華東區京劇現代戲觀摩演出、西北區現代戲觀摩演出、華北區話劇歌劇觀摩演出、中南區戲劇觀摩演出、西南區話劇地方戲觀摩演出，以及部分省市的現代戲會演。

1月1日

毛澤東同黨和國家其他領導人劉少奇、朱德、鄧小平、彭真、康生、薄一波、聶榮臻、羅瑞卿、郭沫若、李維漢、陳叔通、程潛、林楓以及政協全國委員會副主席李四光等，今天晚上觀看了由河南豫劇院三團演出的表現青年學生到山區農村參加農業生產、把青春獻給祖國農業建設的現代劇《朝陽溝》。著名豫劇演員常香玉參加了演出。演出後，毛澤東、劉少奇等黨和國家領導人到舞臺上同演員們一一握手，祝賀他們演出成功[1]。

1月3日

中央首長在「文藝工作座談會」上的講話：

劉少奇：現在開個會，請中宣部的同志以及文藝界的同志來，談一談文藝問題。請周揚同志談一談。

周揚：文藝問題，主席最近寫了批語。前年十中全會的時候，少奇同志就講了，在文藝戰線上有一種資產階級的現象。去年主席說，在文學藝術戰線上要反對資本主義傾向。（**劉少奇：十中全會討論了反對修正主義問題，那個沒有上公報。**）這一年多來，主席很注意文藝問題。文化部也討論了一下，做了一些工作。根本問題，就是文藝工作的方向問題，就是為工農兵服務，為社會主義服務的問題。百花齊放，百家爭鳴，是在為工農兵服務、為社會主義服務這個前提下面的百花齊放，百家爭鳴。1949年開第一次文代會就提出了為工農兵服務。為社會主義服務提得遲一點。提出文藝為工農兵服務，為社會主義服務，承認這個方向，提倡這個方向，同實行這個方向，堅持這個方向，這不是一回事，這裏有一個距離，有的時候就是違反這個方向，有的時候就是沒有堅持這個方向。現在的根本問題是如何真正認真地貫徹執行這個方向。為什麼這個方向不能貫徹執行得很好？我想，少數人就是根本反對這個方向的，不管他是公開的形式，或

[1] 〈毛主席等領導人看豫劇《朝陽溝》〉，北京：《人民日報》（第1版），1964年1月2日。

者隱蔽的形式，他就是不贊成這個方向，他就是要搞資產階級方向，封建主義方向，對於我們的方向，他根本牴觸，儘管口頭上贊成，實際上是不贊成的。但是，對於大多數人來說，恐怕是個認識問題。包括我們領導，包括我們自己，也包括我在內，並不是都認識得那麼很清楚，並不是在任何情況下都那麼很堅定地堅持這個方向。（彭真：**也有一個領導沒有抓緊的問題**。）我看最主要的是這麼一個問題。

在認識上有什麼問題呢？是不是有這麼幾點：

第一點，毛主席早在〈新民主主義論〉裏面就指出，我們的文化是民族的，科學的，大眾的。現在看起來，主要是個大眾的問題。主席說，大眾的就是民族的。毛主席在〈新民主主義論〉和〈在延安文藝座談會上的講話〉中提出的為工農兵服務，實際上就是為當時的抗日、民主、反帝反封建這樣一個政治目標服務的。同樣是為工農兵服務，但是解放前和解放後有變化，現在為工農兵服務，就是為社會主義服務。

（劉少奇：**性質變了**。）這是一個根本的歷史階段的變化。都是為工農兵服務，但是那個時候的為工農兵服務是反帝反封建，是民主革命。當然，那個時候的文化指導思想是共產主義世界觀和社會主義思想，但是，那個階段的文化，社會主義只是一個指導的思想，只是其中的因素，當然是起決定作用的。而開國以後就不是因素的問題了，全民的文化都應當是社會主義的。這是一個很大的變化。（劉少奇：**時代的問題，一個民主革命時代，一個社會主義時代。整個文化不只是包括文藝，而且包括社會科學，包括教育，在社會主義時代都應該是社會主義的**。）過去是反帝反封建，而現在要直接批判資本主義，反對資本主義。（劉少奇：**新民主主義的文化是無產階級領導的、人民大眾的、反帝反封建的，現在是反帝反封建，也反資本主義的社會主義的文化，而反資本主義是主要的，因為現在社會主義和資本主義兩條道路的鬥爭是主要的鬥爭**。）反對的目標不一樣了。還發生一個對舊有文化的社會主義改造問題。過去還沒有發生這個問題，開國以前和開國初期，還是民主革命性質，比如不要把頭，不要封建的太落後的東西，現在則是要把舊有的文化改造成為適合於社會主義的需

要。時代變了，經濟基礎變了，現在是社會主義的經濟基礎，現在我們的上層建築，意識形態，就要跟這個基礎相適應，就是說，現在的上層建築必須也是社會主義的，如果上層建築不是社會主義的，或者是半社會主義的，半資本主義的，就不能適應。這是一個歷史階段的變化。這個變化，在認識上不是很清楚的。

現在我們具體分析一下，應當說，現在的文學藝術，有相當多的東西還是同社會主義適應的。主席說，不可輕視這個成績，這一點要估計到。十幾年來，文學藝術的各個方面都產生了不少的適合社會主義需要的，適合人民需要的東西。十多年來，文學藝術的發展是空前的，是過去歷史上不能比的。現在長篇小說銷到一百萬冊以上的不少。《紅旗譜》、《紅岩》，出到六百萬冊，《青春之歌》也突破一百萬冊。過去歷史上，就是魯迅、郭老、茅盾的長篇小說，也只是銷到幾萬冊。時代變了，需要不同了。電影也有一些好的。這一方面要充分估計到。但是。也有相當多的東西不適應社會主義和人民的需要。這種不適應的情況，主要表現在社會主義的東西太少了，還不能佔領陣地。新的不來，舊的不去。要拿那麼多作品，才能夠佔領。（**劉少奇：描寫社會主義的少。**）用社會主義的觀點描寫過去的事情，比如寫抗日戰爭的，那還比較多一點。（**劉少奇：《紅岩》是描寫解放戰爭的。寫新民主主義時候的革命鬥爭故事多，而描寫解放以後的社會主義改造、三反五反、合作化運動跟反右派的少。描寫大躍進的有一點，後來把它搞掉了。描寫社會主義革命、社會主義改造、社會主義建設的東西太少。《朝陽溝》，《李雙雙》是社會主義的。**）因為社會主義的東西少，就不能鞏固地佔領陣地，有的時候佔一下，以後又不行了，封建主義的、資本主義的東西又來了。

這裏有一個領導問題。前幾年大躍進的時候搞了好多東西，也反映了一些錯誤的東西，也產生了一些好的東西。反映新的事物本身有點困難，從領導來說，對新的、社會主義的東西支持不夠。新東西總是比較幼稚一點，總是比較粗糙一些，如果不頑強地支持它，保護它，就搞掉了。在文化工作的領導上也有這樣一種情況，就是像主席所講的，也有一些對於封

建主義的、資本主義的東西有興趣，對於社會主義的藝術不成興趣。因為舊的東西是多少年了，幾千年、幾百年了，它比較成熟。

再有一點，就是在認識方面沒有看到新的東西佔領陣地，不經過反覆的、激烈的鬥爭，是不行的。如果設想很容易佔領陣地，是不合乎實際的。比如開國以來，壞戲跟好戲經過好幾次鬥爭。開國的時候，處理了二十幾齣壞戲，反對了那些落後的東西。1957 年右派進攻的時候，那些東西又來了，1957 年又反了一次壞戲。去年又反了一次壞戲。這個問題不是一下子就能夠解決的，要經過反覆的鬥爭，新東西才能鞏固。從領導方面來說，對於這個反覆的階級鬥爭還不夠敏感。他們回想一下，右派進攻的時候，那種鬥爭形式是公開寫文章反對社會主義，而在三年的困難當中，這種形式比較少，因為他已經有經驗了，他曉得採取公開的誹謗社會主義的形式來進攻我們，一定會很快地遭到打擊。現在是採取另外一種鬥爭形式，就是離開社會主義，搞死人，古人，洋人，用封建主義、資本主義的東西來擠社會主義的東西，來佔領陣地。比如鬼戲，從 1957 年以來，贊成和頌揚鬼戲的文章有二百篇之多。這代表一種勢力，它對於舊東西總是要儘量地保護它，鼓吹它。（**劉少奇：讚揚封建主義的，資本主義的，說過去的那些東西有高度的水準，而公開鄙視社會主義的東西，共產主義的東西，說社會主義的東西粗糙，文化低。這也是一個很直接的鬥爭。**）

我們現在簡單回顧一下開國以來文藝方面的思想鬥爭。從《武訓傳》開始，有《紅樓夢》批判，反胡風，胡適批判，反對右派，從 1949 年到 1957 年，在文藝方面進行了一系列的鬥爭。這裏有屬於人民內部的，有屬於敵我性質的，但性質都是屬於反社會主義，反馬克思主義的。這些鬥爭，都是直接在主席、中央的領導下進行的，鬥爭的意義，現在看起來是很明顯的。像胡風那種理論，在蘇聯是很吃得開的，現在蘇聯的理論還沒有胡風的理論那麼完整，那麼高明。1949 年到 1957 年這一段的鬥爭，主要是做了一些掃清基地的工作。掃清基地以後，怎麼樣生長出社會主義的文學，這個問題沒有解決。還有一個根本的問題，就是同群眾不結合。反

右派以後，我們提出同群眾結合的問題，把這個問題提到第一位，但是這個問題到現在還沒有很好地解決。

1957 年以後，又可以分作兩段：第一段，是 1958 年大躍進開始，到 1960 年下半年。第二段，是 1960 年下半年到 1962 年，這是調整鞏固階段。大躍進這一段，因為總路線提出了，全國人民的確是有革命幹勁，革命情緒高漲。文學藝術在當時不管有多少粗糙的東西，站不住腳的東西，但是的的確確是反映了當時群眾的革命幹勁，表現了一種很可寶貴的革命精神。（劉少奇：雨後春筍一樣地跑出來了。）民歌，劇本，出了很多新的東西。《朝陽溝》是 1958 年的產物，這是站得住的。還有一些該加工的沒有加工，把它否定掉了。電影也有一些好的。有一些電影反映的事情不一定那麼正確，但是那個電影還是很好的，比如寫（甘肅）引洮（工程）的《黃河飛渡》，事情不一定是這樣，但是這個電影看起來是很激動人心的。還有，那個時候跟群眾也比較結合。這兩點，在當時是很突出的，現在也是應該肯定的。

大躍進時候的文學藝術，現在看起來，有一點缺點，就是當時的作品裏邊也反映了當時工作中間的一些缺點錯誤，比如幾天幾晚不睡覺，「共產」風，浮誇風，有些虛假的東西，那些也反映了。（劉少奇：滿腔熱情要躍進，結果碰了釘子，後來又改正。對於人民內部的缺點不是不能批評，但批評不是暴露，是教育。）現在倒是很需要寫這樣的作品，寫點大躍進裏面的革命精神。（劉少奇：大躍進碰了釘子，後來改正就好了。人民中間的缺點錯誤，黨內的缺點錯誤，我們從來都是不禁止批評的，可以批評，而且提倡批評，提倡自我批評，自我教育，但是，不是暴露的問題，而是為了改進，為了教育群眾，不是跟暴露敵人一樣來暴露人民群眾。暴露就是為了打倒，你打倒人民群眾，打倒工農兵，那怎麼行？但是，他有缺點錯誤，而且有相當大的缺點錯誤，應該總結他們的經驗教訓，來教育人民。）當時是把錯誤的東西當作正確的了，比如搞跳舞來表示幹勁，把一本書丟到地下，書上寫「科學」兩個字，說科學害死人，這樣就不好了。

當時這類的東西不少，有這個方面的缺點。但是，當時主要的方面是好的，有革命精神，而且。有些作品現在還是站得住的。

另外還有一個缺點，就是採取了一些比較簡單粗暴的方法，辦法不那麼恰當。北方人民作詩之類，那是做不到的。後來我們研究了一下，這個粗暴也要加以分析。現在看起來，恐怕至少有這麼三種情況：一種，他的意見是錯誤的，方法也是錯誤的，強迫人家。還有一種，他的意見是對的，方法簡單一點。這應當說他基本上還是對的，他的意見對嘛，總是意見為主嘛。還有一種，意見也對，方法也對，但是保守的人看起來覺得粗暴。凡是改這個，改變那個，不管你怎麼樣客氣，他不想改變，你要他改變，他就說你是粗暴。（**劉少奇：另外一種粗暴，就是那個反對社會主義的人他粗暴得很。蘇聯的文藝界粗暴得很，我們這裏反對社會主義的那些東西也粗暴得很。要注意那種反對我們的粗暴。胡風也粗暴得很。**）有一種革命方面的粗暴，還有一種反對社會主義方面的粗暴。

所以，1958 年到，1960 年下半年這一段，主要的方向是好的，精神是好的，而且有好的作品，但是有簡單化的缺點。

1960 年下半年到 1962 年這一段的情況怎麼樣呢？1960 年開了第三次文代會，肯定了大躍進。1961 年開了全國文藝工作會議，開始注意糾正工作中的不民主的現象和粗暴的現象。這種現象也確實是有的。有反對社會主義的粗暴，我們的粗暴也有。比方有很多演員都想自殺，連常香玉這樣的人都覺得很難混下去了。寫《朝陽溝》的那個同志也整得相當厲害。1962 年文藝八條，主要是強調百花齊放，強調民主作風。這方面還是收到了一些效果的。（**劉少奇：整《朝陽溝》的作者什麼？**）批評他五個一貫，批評他右傾、自由主義。

1960 年下半年到 1962 年這一段糾正一下這些缺點錯誤是必要的；強調一下百花齊放，百家爭鳴，強調一下藝術上要民主，還是有好處的，對促進藝術工作者的積極性是起了作用的。但是，這個時候反映了一個問題，就是「兩為」和「兩百」總是擺不好，強調「兩為」，就不能「兩百」；強調「兩百」，就不能「兩為」。現在也有這樣一個問題，一強調「兩百」，

資產階級的東西就恢復起來了，他們是只要「兩百」。所以，強調一下「兩百」有好處，但是也確實產生了一些右的東西，這一方面是由於領導上和工作上注意不夠，也有當時的一種空氣。那次彭真同志講了經濟上的單幹問題，政治上的「三多一少」，文化藝術方面就是「死人」多，社會主義少。**（劉少奇：演歷史戲跟外國戲，就是演外國人和「死人」，比如演什麼《茶花女》，演 18、19 世紀的資產階級的東西。）**那些東西裏面，社會主義的東西是沒有的，有一些民主性的東西，但是那個民主是資本主義的。**（劉少奇：封建主義的，資本主義的。不過 18、19 世紀的文學在資本主義的歷史上曾經起過一段進步的作用。其中有些藝術標準是可以吸收的。）**恐怕吸收的只是很少一部分。當然，研究可以大量研究。**（劉少奇：18、19 世紀的小說到底起什麼作用？群眾看了 18、19 世紀的小說，那個消極作用比正面作用大得多，它不是促進工農兵團結，而是促進資本主義思想的發展。18、19 世紀的那些理想，資產階級也沒有做到，而且永遠不可能做到。）**

　　前年十中全會以後，開始注意了這些問題，並且採取了一些措施，比如加強劇碼的管理，停演鬼戲，進行了關於戲劇的推陳出新的討論，組織文化工作者下去。到去年下半年，現代的作品在舞臺上面就開始多起來了。比方 1962 年的話劇是歷史的、外國的東西多（外國的十個，歷史的九個），現代的東西很少；去年 10 月，外國的沒有了，歷史的只有一個。後來我們感覺，十中全會以後，我們還是抓得太遲了，也抓得不是很有力量，對於這個問題的嚴重性也還是認識不夠，還可以抓得早一點。後來，就把這個問題提到了方向問題上，這不是一個個別的問題，不是一個個別的鬼戲問題，也不是一個個別的外國戲的問題，把這些現象綜合起來，說明一個文藝工作的方向問題。拿戲劇來講，你只講鬼戲問題，老是糾纏不清，比如說是不是要厚神薄鬼，鬼戲就沒有好的呀？講不清楚。**（劉少奇：有社會主義的鬼沒有？）**現在修正主義的文藝裏面也有鬼戲。**（劉少奇：是個文藝的方向，文藝的性質問題。我們的文藝到底是什麼性質的文藝？是資本主義的文藝，還是封建主義的文藝，還是新民主主義的文藝，還是社會**

主義的文藝？這個問題要搞清楚。）後來我們把這個問題提到方向問題上來，提到基礎同上層建築的關係問題上來，提到上層建築要同基礎相適應這樣一個原則問題上來，提到文學藝術戰線上的階級鬥爭的問題上來，還提到反修問題上來，把這些現象綜合起來，提到這麼一個高度來看問題，就比較清楚了。有一個時期，我們有些同志，包括領導同志，對文藝界的問題，估計不夠，覺得沒有右派進攻了，三年困難時期沒有發表右派的文章，覺得還不錯，沒有看到這些現象裏面實際上很多反社會主義的東西。（劉少奇：這些戲裏面，也有反社會主義的鬥爭形式，有隱蔽的反黨。我看過《李慧娘》這個戲的劇本，他是寫鬼，要鼓勵今天的人來反對賈似道那些人。賈似道是誰呢？就是共產黨。郭沫若同志以前不是寫過《信陵君》嗎？也是影射反蔣的吧？蔣介石也看不出來，他也不能禁止。這個《李慧娘》是有反黨的動機的，不只是一個演鬼戲的問題。田漢寫的那個《謝瑤環》，我在昆明看了那個戲，恐怕也是影射反對我們的。武三思的兒子瞎胡鬧、替武則天修別墅，也是影射的。）我想，要從方向問題上來把這兩個階段的經驗總結一下，經過調查研究，把這些問題搞得更清楚一些，至少在領導幹部裏面，包括各級黨委的領導幹部，把這個方向堅定明確起來，要採取總結經驗，調查研究，發動討論，經過試驗這麼一些方法去解決。因為這裏面有些是方向性的問題，有些是屬於藝術性的問題，理論性的問題也不少。

這是我講的第一點意見。

第二點，文藝問題一大堆，中心問題恐怕還是要創作社會主義的東西，要有產品。文藝跟農業、工業一樣，沒有產品總是不行。就是要有社會主義的好的作品，好的電影劇本，戲曲劇本，能夠逐漸地把舊的東西排擠掉。有些舊的東西也沒有什麼明顯的壞處，但是多了就有壞處。方向明確了以後，就要用很大的力量來做艱苦的工作，來搞作品。這裏面有這樣幾個問題：

首先是推陳出新的問題。這個口號是在延安提出的，後來到了北京，又加了百花齊放。看起來，推陳出新是整個文化發展的根本規律。新東西

從舊東西裏面發展出來，新東西代替舊東西，否定舊東西，總是這樣一個辯證過程。離開舊的東西，新東西就沒有基礎，沒有出發點。特別是中國這麼一個國家，舊的文化很多，更有這個問題。

推陳出新，其他方面也有這個問題，重點是戲曲、曲藝。（鄧小平：**電影，我們自己的東西太少了，外國的好多東西很壞。**）現在要搞大量的電影。現在全國十多個藝術表演團，其中十多個是戲曲，話劇只有十個。戲曲隊伍有十多萬，是最大的一個隊伍。（劉少奇：**整個文化系統有十多萬人。**）至於業餘的，多得不得了。特別是在農村中，都會唱舊的東西。所以這個東西是大量的。十多個劇團裏面，第一位是京戲（有十多個京劇團），第二位是平劇，第三位是豫劇，第四位是越劇，第五位是川劇。從最近這個時期看起來，在推陳出新的問題上，主要是反對兩種傾向：一個是反對保守，一個是反對粗暴。保守，就是多保存一點封建主義的東西。（劉少奇：**聽說我們各級幹部喜歡看京戲，喜歡看帝王將相那些東西。京戲為什麼這樣多呢？北方幹部到南方去，要搞個京劇團。本來廣東、湖南、南京那些地方是沒有京劇團的。就是因為領導上面他喜歡這些東西，正如毛主席講的，有些共產黨員不熱心提倡社會主義的藝術，而是喜好封建主義跟資本主義的東西，領導幹部一提倡，一喜歡，甚至用挖牆腳的辦法，高薪的辦法，這些東西就多起來了。**）現在戲曲裏面有一種傾向，就是對於封建的東西採取不批判的態度，認為大部分是好的。張庚就是一個代表。有人說，封建性就是人民性，宗教和封建道德可以繼承。歷史界也有這麼一種論調，強調封建道德的繼承問題，現在還在討論這個問題。當然，過去的好東西的確很多，但是大部分是今天不能適用的，適用於今天的只能是一小部分，不可能是大部分，小部分也還要經過改造。在這個問題上，主要是領導的問題。演員是好的，包括趙燕俠，她並不拒絕演新戲，問題是要有好的劇本。對於推陳出新的理解也有問題，我們是要推封建之陳，推資本主義之陳，出社會主義之新，而有的人則是推封建主義之陳，出資本主義之新，實際上還是陳。

在推陳出新問題上，現在是不是有這樣幾個問題：

1. 提倡演新戲，我看這是促進戲劇革新的很好的辦法。真正要革新，首先是內容的革新，然後才是形式的革新。內容引起革新，劇本變了，舞臺藝術自然也會跟著變。沒有新的內容，很難變。所以，現在看起來，抓現代戲有很大的好處。我們想一想，十多個戲劇團，如果只表現封建，那個問題就很嚴重了。戲劇能不能發展下去，要看它能不能表現現代的生活。（劉少奇：就是為新的經濟基礎和新的政治服務。）演員演歷史戲，他就欣賞帝王將相那些作風，他演現代戲，演向秀麗，她就要學向秀麗。

 （劉少奇：紅線女不是很弱嗎？她演劉胡蘭，她就要學劉胡蘭。）

 在演現代戲的問題上，要注意這麼幾點：

 第一，現代戲要提倡，還要搞好，注意品質，不要盲目追求數量。追求數量的結果，站不住，反而使演員失掉信心了。當然，不能要求所有的現代戲都站得住，至少十個裏有兩三個要能夠站得住。（劉少奇：要做艱苦的工作，要有一定的政治水準和藝術水準，再拿出來。）

 第二，提倡現代戲，對歷史戲、傳統戲還是不要偏廢，還應當繼續搞些好的傳統戲，歷史戲。現在，現代戲的比重很小，還沒有超過一半。（劉少奇：歷史戲要整理，而且要能夠為今天所用，古為今用。有一部分古為今用的，還有一部分總結歷史經驗的。）（鄧小平：歷史上反映人民智慧的，包括將相智慧的，比如《將相和》，就是好的。）（劉少奇：但是有很多要經過改造。有些歷史戲改得不好，比如《李慧娘》、《謝瑤環》之類。）京劇演現代戲是比較困難一些。

2. 文化部門過去對劇碼的管理太差了。劇碼是每天同群眾見面的，這是一個重要的問題。我們的工作常常忙得很，但對於最重要的事情沒有管。最近文化部門比較注意這個問題了，要把主要的注意力放到這些方面，管這個生產品。這個生產品同物質生產品不一樣，它要影響人的精神的。所以，要加強劇碼的管理。

 劇團究竟怎麼搞，恐怕需要有一個全國的比較長遠的規劃。現在有十多個表演團，業餘的更多，如果都向舊戲發展，那怎麼行呢？現在每一個縣都有縣劇團，但是它不能下去。為什麼不能下去呢？因為它要自給，它

就要往外跑，它就要跑外省，跑北京，不往它那個縣裏面跑。當然，這裏有經費上的問題，也還有思想上的問題。每一個縣群眾的經常的娛樂主要是縣劇團，如何改造縣劇團，是一個很大的問題。現在劇團成份很不純，有國民黨軍官，有妓女，有勞改犯，沒有人管。

3. 要搞一個編劇隊伍。話劇是新的，聯繫生活的，而戲曲裏面有很多舊的人，思想意識也是舊的，他也不下去。恐怕要建立一個比較好的像楊蘭春這樣的政治上比較好的編劇隊伍，我們的戲曲就能夠站穩。否則，你講改革劇碼，而那個劇碼就是掌握在不可靠的人手裏，那就不行。

4. 戲劇革新，要依賴藝人的自願，採取合作的辦法，不要採取行政命令的辦法。我覺得，演員還是很不錯的。（**劉少奇：演員是跟我們合作的，他們在舊社會是那樣，他們現在比較好了。**）像常香玉這樣的人，對我們也是好的，她現在是黨員。

其次，是民族化的問題。音樂舞蹈怎麼樣搞成自己民族的東西，這也是一個長期爭論的沒有很好解決的問題。假定說推陳出新的重點是戲曲，那麼，民族化的重點就是音樂舞蹈；推陳出新問題上主要的是反對保守，那麼，民族化問題上主要的是反對崇拜。有的人，就是喜歡資本主義的東西，把 18、19 世紀的資本主義的東西當作高不可攀的，只能向它看齊。演一個《茶花女》、《大雷雨》的配角都感覺不曉得多麼舒服，演《白毛女》就沒有什麼味道。這是一種殖民地思想。這十多年，我們反對了這種思想，但總還是有盲目崇拜西方資本主義文化的情況。

外國的東西要不要？肯定是要的。話劇、電影、音樂、舞蹈，都是外國來的，馬克思主義也是外國的。問題就是要反對那個崇拜。（**劉少奇：反對藝術上的教條主義。**）那個教條主義相當厲害，總理多次反對過那個東西。（**劉少奇：也可以用外國的芭蕾舞演中國的故事嘛，只能演《天鵝湖》呀？日本人就用芭蕾舞演了《白毛女》，中國用芭蕾舞演《朝陽溝》好不好？蘇聯在史達林時代也搞了一點社會主義的戲，如《帶槍的人》，還有一些，不過史達林那個時期也搞那些封建的、資本主義的東西。還有《彼得大帝》那些東西。蘇聯搞了這麼多年，我看社會主義的東西也少。史達林講了文**

化是民族的形式，社會主義的內容，實際上他們社會主義的東西不多：民族形式，也就是《彼得大帝》、《天鵝湖》之類。）跟我們的京劇一樣，他沒有大膽革新精神。藝術工作中受外國影響比較深的就是音樂舞蹈。音樂歷來是搬外國的，中國歷來沒有自己的一套。所以，這個問題比較複雜。外國的東西不能拒絕，要吸收，但是一定要批判。同時，亞洲、非洲、拉丁美洲的也吸收嘛。現在對亞、拉不發生崇拜的問題，（**劉少奇：音樂裏頭的《黃河大合唱》，那是中國的。**）用外國的科學的音樂知識來幫助中國人民的鬥爭。京戲也是音樂，所有的地方戲都是一種音樂，都是一種歌劇，跟《羅米歐與茱麗葉》一樣的東西嘛，為什麼音樂界不可以從京戲裏面，從這許多戲裏面吸收一些東西？搞洋的東西有一種壞的傾向，就是認為外國的東西好。這一點不打破不行。音樂有共同規律，但是還有特殊規律，還有中國自己民族音樂的規律，還有革命音樂的規律，現在是不找特殊的，只找共同的，就是學西洋。還有西洋的表現手法和表現程式，比如芭蕾舞的程式，可不可以吸收呢？是可以吸收的。至於工具，比如樂器，更可以吸收。不要因為反對洋，把那些排除。問題是要用得恰當，不要不中不西，把那個東西破壞了。比如大提琴，並不是不用，而是有些用得不是地方。比如川劇裏面用大提琴，相當多的人不滿意。教條主義就是不管用得著用不著，就是去用，而且要用西洋的格式來改中國的，這是最壞的。比方歌劇，一定要從頭到尾唱，如果不從頭到尾唱，按他的標準就不是歌劇。（**劉少奇：這個結合的問題是一個很大的工作。馬克思主義的普遍真理要跟中國革命的具體實踐相結合，音樂的普遍規律也要跟中國自己的民族音樂和中國群眾喜聞樂見的東西相結合。這個結合過程，是一個艱苦過程。同時，這中間需要有高度的創造性。**）魯迅就結合得很好。徐悲鴻也結合得很好。但是結合得好，需要有修養，需要有才能，需要有過程。中國的很多作家，比如郭老、茅盾、中國的新文藝，都是吸收了外國的東西的。對於結合得不好的，要幫助他。要反對那種不中不西的，強加於自己民族的，破壞自己民族的，不是拿外國的東西豐富自己，而是把自己的東西改成外國一樣的教條主義。這個問題，恐怕要用點時間才能解決。

最後，歸根到柢，關鍵問題還是一個文藝工作者跟群眾結合的問題。這個問題不解決，所有的問題解決不了。同群眾結合了，其他問題就容易解決了。主席說，解決這個問題需要一個長期過程，需要八年、十年，可能這個時間還要長。這裏有個反覆的過程。他以前結合了，以後進了城，又不結合了。最近我們搞了文化工作隊下鄉，有很多同志是在延安下過鄉的，他們自己深深感到，進城以後離開群眾了。（劉少奇：**在城市裏邊跟工人結合嘛**。）這是個根本問題。現在有不少人下去了，但還不是下去得很深入，下面有一句話講得很好，有很多幹部，從上面看，下去了，從下面看，他還在上面。有些文藝工作者還有一個錯誤的觀點，認為下去就是體驗生活，找點材料，然後自己回來創作，缺乏全心全意為群眾服務的思想。我跟文化部的同志談，在這一方面，中央比起部隊和地方來，比較落後，新的東西也是部隊和地方搞得多，而中央搞得很慢，也不一定高。原因就是一個同群眾結合不結合和結合得好不好的問題，部隊在這一方面的確是走到前面去了，（劉少奇：**部隊裏面寫兵，寫軍官，比較真實。反映農民的就不那麼很像。像《朝陽溝》這樣生動反映農民的很少。反映工人的恐怕就更少一些，不大懂工人。作家要參加社會主義教育和五反運動，可以寫五反，寫貪污盜竊集團如何搞，結果五反把他反出來，改正了，群眾情緒大高漲，這還不是很好的戲？可以寫正面的現象**。）恐怕大躍進、反右派是可以寫的。同群眾結合的問題解決了，推陳出新、民族化問題就解決了。（劉少奇：**有些年紀輕、身體好的，就要他下去，跟農民同吃、同住、同勞動。年紀比較大的，身體小那麼好的，可以想一些辦法，比如讓他去觀察觀察，談談話，參加他們的會議，跟他們交點朋友，在那個地方蹲下來。下去住在貧農家裏面，和貧農同吃、同住，對於我們這些人來講，是有很大的困難，不是容易的，要有很大的決心，裝備都要重新做，要重新做衣服，要重新做鞋子，整個生活習慣要改變。住在招待所就不好改變，你到那裏去就得改變。有些人是下不去，身體也不大好，下去他就生病。可以想點辦法，或者專門搞幾部汽車，那上面架起鋪來，架起灶來，就住在那個汽車上，所有有公路的地方都可以去**。）朝鮮有個辦法，他們

有自己的房子。（劉少奇：或者在農村裏面也可以搞點房子。不過蘇聯有這種情況，就是他們下去住在另外一個地方，而且用牆圍起來，脫離群眾。）

劉少奇：今天時間不很多了。周揚同志做了一些情況的彙報，我看周揚同志講的這些意見好。

主席最近有一個批語，批語上面講，我們的藝術部門「問題不少，人數很多，社會主義改造在許多部門中，至今收效甚微，許多部門至今還是『死人』統治著」。所謂「死人」，恐怕就是指演歷史戲，過去的觀點，資本主義觀點，封建主義觀點。主席的批語講了成績，但是又說問題不少，戲曲的問題更大一些。主席說，現在基礎改變了，為基礎服務的上層建築之一的藝術部門，還是大問題，不是小問題。周揚同志剛才講，整個文學藝術的陣地，我們無產階級跟社會主義佔領得很少，封建主義的東西，資本主義的東西，佔壓倒優勢，陣地是它們佔了。而這個陣地，你不去佔領，它勢必佔。隊伍又這樣大，十萬人，天天在那裏演，影響很大，而演出的東西，跟我們的經濟基礎，跟我們的政治，是不適合的，許多東西是相反的。這裏有厚古薄今的問題，就是毛主席講過的頌古非今的問題，還有頌洋非中國的問題，這就是「死人」統治著，外國人統治著。

在文藝跟經濟和政治的關係問題上，我勸同志們再去看看〈新民主主義論〉。毛主席在〈新民主主義論〉上詳細說明了文藝跟政治經濟的關係。我最近又看了一遍〈新民主主義論〉，那裏邊有好幾大段說了文化問題。〈新民主主義論〉是 1940 年寫的，毛主席在那裏說明了文化的性質問題，他指出，那個時候的文化是新民主主義的文化，是無產階級領導的、人民大眾的、反帝反封建的文化。毛主席批評了文化性質問題上的偏向，指出當時的文化有社會主義因素，因為是無產階級領導的；在國際上，中國的新文化也是世界無產階級社會主義新文化的一部分，但是當時中國的新文化不是社會主義文化，如果認為當時中國的新文化是社會主義的文化，那就錯了。毛主席把問題區別開來，他指出，要用共產主義的宇宙觀、方法論去教育幹部，教育群眾，研究問題，觀察問題，這是一回事，但是，整個文化的性質是另一回事，它是反映當時的新政治、新經濟的。毛主席說，

當時在中國有帝國主義的政治、帝國主義的經濟，有殖民地半殖民地半封建的政治經濟，所以，就有帝國主義的文化、封建主義的文化，還有買辦資產階級的洋奴文化，這都是舊文化；當時也有新民主主義的政治經濟，當時的新文化就是反映這種新民主主義的政治經濟的新民主主義文化。毛主席說，中國有一個時期曾經有過舊民主主義的新文化，但是很無力，一出現就被封建的文化打倒了。資產階級領導的舊民主主義的文化，它的力量的軟弱，比它在經濟上、政治上的力量的軟弱還要軟弱些，因此，中國的舊的資產階級文化就沒有像 18、19 世紀那個時候的資產階級文化那麼有力量地發展起來。而新民主主義文化是無產階級領導的，它是很有力量的，它比舊文化高明，能夠把它反掉，反革命的軍事「圍剿」和文化「圍剿」都失敗了，到後來沒有辦法，只好用數量勝品質。

但是，現在的情況不同了，現在的時代變了，進到社會主義革命和建設的時代了。從 1949 年開始，社會主義革命就開始了，到現在已經十四年多了。現在的經濟基礎變了，是社會主義的經濟基礎；現在的政治也變了，是社會主義的政治，無產階級專政，所以，現在的新文化比〈新民主主義論〉那個時候講的新文化又進一步了，反映現在的政治和經濟的文化，必須是社會主義的文化。我們現在的文化的性質，不是封建主義的文化，更不是帝國主義的文化，不是資本主義的文化，也不是新民主主義的文化，而是社會主義的文化。這個問題必須搞清楚。

毛主席〈在延安文藝座談會上的講話〉提出了工農兵方向。那個時期的工農兵方向是新民主主義性質的，現在的工農兵方向是社會主義性質的。新民主主義還屬於資產階級民主革命的範圍，不屬於社會主義範圍，所以，那個時期的文化不反對資本主義，只是反帝反封建，而現在就是要反對資本主義。反帝反封建也還是要，但主要是反對資本主義。因為在 1949 年以後，資產階級同無產階級兩個階級的鬥爭，資本主義同社會主義兩條道路的鬥爭，是主要的鬥爭。社會主義就是要反對資本主義。這個問題，同志們必須明確。

毛主席在延安文藝座談會上講，文藝批評有兩個標準，一個是政治標準，一個是藝術標準。毛主席說，政治標準是第一位的，藝術標準是第二位的。藝術標準必須要，不能沒有藝術標準，但是，藝術標準是第二位的，第一位的是政治標準。毛主席講，那個時候的政治標準是「一切利於抗日和團結的，鼓勵群眾同心同德的，反對倒退、促成進步的東西，便都是好的；而一切不利於抗日和團結的，鼓勵群眾離心離德的，反對進步、拉著人們倒退的東西，便都是壞的。」1957 年，毛主席又在〈關於正確處理人民內部矛盾的問題〉中提了六條政治標準。這六條標準，不只是適用於政治，適用於其他科學，而且適用於文藝。這六條，反對我們的人，反對社會主義的人記得，倒是我們自己的人常常不大記得，常常忘記，所以，我今天再唸一下。

第一條：「有利於團結全國各族人民，而不是分裂人民。」烏蘭夫同志跟我談過，他說，那個《昭君出塞》是不是可以改一改，昭君在我們蒙古那個地方有很好的影響。《文成公主》人家是喜歡的，《蔡文姬》在這方面也值得注意。（**周揚：《蔡文姬》是民族團結的。**）

第二條：「有利於社會主義改造和社會主義建設，而不是不利於社會主義改造和社會主義建設。」有利於社會主義改造和社會主義建設就是好的，不利於社會主義改造和社會主義建設就是不好的。

第三條：「有利於鞏固人民民主專政，而不是破壞或者削弱這個專政。」

第四條：「有利於鞏固民主集中制，而不是破壞或者削弱這個制度。」

第五條：「有利於鞏固共產黨的領導，而不是擺脫或者削弱這種領導。」

第六條：「有利於社會主義的國際團結和全世界愛好和平人民的國際團結，而不是有損於這些團結。」

毛主席指出：「這六條標準中，最重要的是社會主義道路和共產黨的領導兩條。」要「用這些標準去鑑別人們的言論行動是否正確，究竟是香花還是毒草。」這是一些政治標準。至於藝術標準，這裏沒有講。

此外，毛主席在〈關於正確處理人民內部矛盾的問題〉中還講：「所謂香花和毒草，各個階級、階層和社會集團也有各自的看法。」各人有各

人的香花，各人有各人的毒草，各階級、階層和社會集團看法不一樣，有的人就喜歡那個封建主義的文化、資本主義的文化，他認為那是香花，從廣大人民群眾看來，就是要有這六條標準。我們的文藝批評，就是要根據這六條來審查劇碼，審查你們的歌曲、小說、詩歌、圖畫、音樂，不要忘記這六條。毛主席在延安文藝座談會上也講了一些辨別香花毒草的標準，但是講得最完整的是這六條。

最近在《宣教動態》上，××同志[2]批了陳半丁畫的一些畫，他是用很隱晦的形式，就是用那些詩，用那些畫，來反對共產黨的。現在用戲劇、詩歌、圖畫、小說來反黨的相當不少。那些右派言論他不敢公開講了，他寫鬼來講。我們的宣傳部、文化領導機關，各方面，要拿這個六條來判斷香花毒草。而六條中最重要的是社會主義道路跟共產黨領導兩條。

現在，我們社會主義的文化還只搞了十年，還需要有很大的創造。社會主義時代是一個轟轟烈烈的時代。社會主義革命是比過去的民主革命更深刻、時間更長、規模更廣大得多的革命，實際鬥爭，實際生活，有這樣偉大、這樣深刻的鬥爭，在文化上只要把它真實反映出來，就會比過去任何歷史上的文化都更高、更深刻、更偉大。在這方面，需要有很大的勞動。首先是作家、戲劇作家、小說作家、文藝作家、音樂家，各方面的作家，要在這方面努力，力求反映社會主義革命鬥爭。有各種偉大的鬥爭，比如公私合營、統購統銷、合作化，以及大躍進，犯了錯誤又改正，等等。現在我們的經濟已經全面好轉了，這個好轉，比我們的預料還要更好一些，因此，在經濟上以後會要更好一些，不久又會有一個大躍進來的。而這個大躍進不是過去那個大躍進，要避免那些缺點錯誤。比如石油工業部在××油田苦戰三年，得到很大的成績，那個地方的工人是新的面貌，工廠管理，政治思想工作，整個工人，都是革命化，很可以去考察一下，寫一寫那個地方的工人。如果我們以後在政治工作、經濟工作上又有一個高潮，那麼，文化工作就要能夠跟上來。過去那個大躍進，有很多正面的東西，文化上面也有很多反映。因為躍進本身的確有些缺點，因此，文化創作上

[2] 即江青。

「樣板戲」編年史・前篇：一九六三─一九六六年

110

面也有些缺點。但是，那些東西基本上應該說是好的，是社會主義內容的，反映群眾的，大躍進中間的缺點錯誤，我們改正嘛。共產黨領導好的一點，就是有錯誤他承認有錯誤，他改。作家要有很大的創造，演員群眾也要有很大的創造。演員演工農兵要演得像，也要有些創造。要使現代戲佔優勢，要把歷史戲、外國戲擠到第二位去，而這個現代戲要是社會主義的現代戲。過去新民主主義時代，反帝反封建、土地改革、抗日，那些戲沒有什麼消極作用，而是有積極作用的，有些沒有寫出來的也可以寫，已經寫出來的也可以演，也可以唱。但是，現在要搞社會主義現代戲，要提出這個任務。抗日，土地改革，那些事情搞完了，現在是跟地球作戰，跟自然鬥爭，搞人與人之間的關係，人民內部矛盾、敵我矛盾混在一起，貪污盜竊有共產黨員，而且有黨委書記、廠長，或者科長，要反映這樣的鬥爭。這樣，才能鼓勵現在的人民，現在的工農兵前進，這才有利於社會主義改造和社會主義建設。

僅是革命傳統不夠，要鼓勵人民立大志。有各種各樣的志向，各種各樣的理想，我看，總的就是這樣：為中國的社會主義建設，為共產主義在中國的徹底勝利而奮鬥，為共產主義在全世界的徹底勝利而奮鬥，把所有帝國主義消滅，把所有剝削者消滅。把中國搞好，把中國建設好，不只是為了中國人民，而且是為了解放全人類，為了消滅全世界的帝國主義，為了在全世界實現社會主義和共產主義。中國人民要樹立這樣一個大志。什麼叫立大志？別的星球現在不去管它，至少要把這個地球改造一下，把地球上的這三十幾億人口都搞成社會主義，將來建設共產主義。把中國搞好，一個是為了中國人民，但不只是為了中國人民，也是為了全人類的解放。只是中國搞好了，全人類沒有解放，中國人民沒有自由的。現在蘇聯它要一個國家建立共產主義，那是不行的，違背國際主義的。當然，各人有各人的大志，有人要多寫小說，有人要多作詩歌，有人要多寫劇本，但是各行各業都要為這個總的目標奮鬥。

要搞革命傳統的教育，更重要的是革命前途的教育。社會主義的文藝，要鼓勵現代的人們，進行社會主義改造和社會主義建設。因此，就要表現

現代的人。戲劇的形式、話劇應該更多一些，其他的京戲、地方戲，應該減少。是不是其他的劇種也可以演話劇呢？我看見過京劇演員演電影，演得很好。他只能演京戲，就不能演話劇呀？恐怕其他劇種也可以演現代戲。歷史戲也可以演，有些歷史戲是好的，可以古為今用，有些要重新編。比如《將相和》，內容也還是好的。我看過《惡虎村》，黃天霸原來是那樣，後來又改成那樣，把自己的哥哥嫂嫂統統殺掉，投降了統治者。此外，有些歷史劇也有改得不好的，比如《謝瑤環》、《李慧娘》之類。《團圓之後》這個戲恐怕也不能演，因為作者的觀點、思想是不清楚的，實際上他是要人們同情那個團圓之後的父親母親，而那是不能同情的。花很大的力量來改編那麼一個歷史劇，跟現在不適合。當然，也有些改得好的。《三打祝家莊》也是改得好的，《逼上梁山》也有教育意義。

　　是不是要在文化界裏面進行社會主義教育，搞社會主義改造？所有這十萬人，一方面是搞五反，另一方面也要搞社會主義教育。絕大多數人是要用社會主義教育的辦法來教育，其中有些跟我們不一條心的，有二心的，反黨的，也要批評。不過這一回不要像反右派搞得那麼厲害。毛主席不是提出社會主義改造在許多部門收效甚微嗎？是不是搞一下，收效多一些。文學家他是要世界一切服從他的，他是要按照他的面貌改造世界的。問題是他的面貌是什麼人的面貌？是無產階級面貌，還是資產階級面貌，還是小資產階級面貌。文藝界他是要用自己的面貌改造世界的，可是他自己的面貌並不那麼好看，有些是帝王將相的面貌，封建的面貌，資本主義的面貌，不過他有一個時候掛著共產主義、社會主義的招牌，這就是修正主義面貌，實際上是資產階級的面貌，小資產階級的面貌。我們現在是要用無產階級的面貌來改造世界，而無產階級也要在改造世界的鬥爭中不斷地改造自己，其他的人更需要改造。

　　還有一個字畫買賣問題。我批過一個文件。現在有人搞字畫買賣，而且是我們的幹部、黨員、負責人買賣。鄧拓同志就大買賣字畫。（**彭真：已經調查清楚了，鄧拓同志他不是投機倒把。**）我跟×××同志談了一次，他也不承認他賺錢，可是跟一個榮寶齋就是幾萬塊錢的來往。我聽×××

同志說，文化部的人收藏字畫最多，是不是這樣？又搞這個買賣，這個買賣又不歸商業部管，又沒有政策。既搞買賣，就應該有一個政策。大家一買，就提價，漲了幾十倍的價錢。是不是不要買賣了，要看，拿去掛一下，再拿回來，輪流掛嘛。人大會堂不是掛了一點嗎？天天掛那個東西沒有味道嘛。換一下，輪流一下，大家掛一下嘛。如果要搞買賣，就要搞一個政策，歸什麼地方管。這個問題，也請你們議一下。你要愛好文物可以，可以送到你家裏掛一個時期，收租錢。我在昆明的時候，他們告訴我，他們那個投機倒把裏頭有買賣字畫這一項。文化部要把這個事管一下，搞個政策，有個辦法，不要沒有政策。

請你們去討論一下，是不是需要有個指示或者文章，把方向搞明確。現在詳細搞比較困難。這樣搞了以後，就更可以促進了。

鄧小平：主席批的這個問題是很及時的，這個問題，也是我們社會主義革命和社會主義建設一系列問題中的一個方面的問題。這是一個很大方面的問題，按它的性質來說，同農村裏面的社會主義道路、城市工礦企業裏面的社會主義道路問題的性質是一樣的。是不是這個問題比那些問題更輕呢？不是，不能這樣說，它是上層建築裏面一個重要的方面，也是一個集中表現的方面。我們要搞革命，要搞建設，要保證我們和我們的子孫後代不出修正主義，從這個意義上來說，它的重要性不亞於農村的社會主義改造，不亞於農業政策問題和工業政策問題。我們搞革命，開始也是從這個方面搞起的。反革命復辟也是從這裏搞起的。蘇聯現在也是從這裏搞起的。匈牙利的裴多菲俱樂部是什麼東西呢，那並不是拿槍的人搞的。現在我們在一系列的問題上，可以說不但找到了方向，而且找到了方法。比如農業問題，從「十二條」以來，又有了「六十條」，又有了後來的幾個決議和指示，又有了現在的社會主義教育運動，有了這一系列的東西，包括道路、方法，都可以說走上正軌了。在工業戰線上，過去我們還摸不著，現在看來，第一是學解放軍，而在工業本身，有了一個××平原石油部的經驗，也找到道路了。在這個時候提出這個文學藝術方面的問題是很現實的，很及時的，確實我們現在在這方面還摸不著。而根據我們解決農業問

題和解決工業問題的經驗，這個問題也可以解決。過去，在我們領導上，確實沒有注意這個問題，忽略了這個問題。現在我們應該抓這個問題。少奇同志講的我完全同意。周揚同志講的我也同意。現在看來，可以說有三句話：第一句話，統一認識；第二句話，擬定規劃；第三句話，組織隊伍。

第一，統一認識。這是一個方向問題，道路問題。少奇同志講了這個問題，我不重複了。所謂方向問題，就是要搞社會主義，為社會主義服務。所謂為工農兵服務，也是為社會主義服務。所謂道路問題，就是要把我們的文學藝術這個方面建立在共產主義的道路上，保證走向共產主義，避免走向修正主義。文學藝術這個東西，看來好像不容易見效，可是影響深遠得很，一個娃娃，從小就要受它的影響。還有一些關係問題，比如歷史的和現代的關係，外國的和中國的關係，現代又有過去鬥爭歷史跟現成問題的關係，這都屬於統一認識的問題。此外，還有一個形式問題。要根據這個方向來檢查我們現在的形式，比如戲劇界現在佔統治地位的形式是什麼等等。這些方面都應該有一個方針，並且要使每一個演員，包含跑龍套的，都知道這個方針。比如我們農村的方針，每個農民都是瞭解的。所以，不只是我們各行各業的領導人要統一認識，整個的人員都要統一認識。關於這個統一認識的問題，少奇同志剛才也講了，我覺得，需要有一篇分析形勢，提出方向，提出辦法的文章。現在恐怕是時候了，也寫得出。最近我們在工業上就準備把××平原的經驗搞成口語的報告，用廣播員廣播，中央搞個指示，在城市範圍內，在工業範圍內，包括交通、商業、機關，都來宣讀，都來討論。在文學藝術這個方面，恐怕也需要搞這麼一個東西，那倒不一定在工人和農民裏面宣讀，但是至少在幹部和文學藝術方面，包括跑龍套的，都需要讓他知道。有了一個統一的認識，把方向明確起來，大家就有一個奮鬥的目標了。

第二，擬定規劃，上次談了哲學、社會科學方面能不能搞規劃的問題，那恐怕比較困難一點，但是，在文學藝術方面，看來是可以搞規劃的。比如戲劇，要求好多年現代劇佔領導地位，這是完全可以的。舞蹈也好，話劇也好，京戲也好，都可以搞規劃。當然，可以不要要求得太急。確實，

在文學藝術方面有個藝術水準的問題，它站不住，就搞得灰溜溜的。郭老的科學院各個單位可以搞規劃，為什麼這個方面不可以搞規劃？有了這樣一個規劃，就逼迫大家來實現這個計劃嘛。

第三，組織隊伍。恐怕第一是寫作隊伍問題，這是組織文藝隊伍的中心。電影有個寫作問題，音樂也有寫作問題。有好劇本，總會出一些好演員。有許多演員的技巧並不壞，但是，組織隊伍不只是寫作隊伍的問題，比如說各個劇種的人員也需要有個規劃。現在京戲還有好多娃娃學生，恐怕應該限制一下。現在戲劇學校太多了。還有一些問題，比如李少春，是個黨員，一個月拿一千七百塊錢，戲也不演，天天作夢代替梅蘭芳那個位置，袁世海也不滿意，這樣的人不少，又不謙虛，又拿高薪，還要當共產黨員，這些問題，都應該有個政策，都應該有個解決的辦法。

中央的主管部門、政府系統的文化部門，要根據毛主席的指示、少奇同志今天的講話，認真地把這個思想統一起來。是不是在今年上半年能夠搞出一個規劃來，普遍地討論一次。每一行都有每一行的具體問題，中央宣傳部要組織各行各業來解決這些問題。

我就講這樣一點。

彭真：周揚同志、少奇同志、小平同志講的，我都贊成。主席這個信是寫給我和劉仁同志的。主席為什麼寫這個信？他就是覺得北京這個文藝隊伍是相當的鴉鴉烏。在文藝這個戰線上，我們的革命搞得比較差，可以說比較落後，也可以說最落後的。在經濟方面，我們建國的時候就接收了官僚資本，跟著以後農業合作化，手工業合作化，資本主義公私合營。什麼叫公私合營？就是要他投降，把管理權交給我們，給你點利息。我們現在是全民所有制和集體所有制，咱們這個社會主義革命，很清楚，是很徹底的。咱們的解放軍，也有程潛、陳明仁的軍隊，也有傅作義的軍隊，也有張治中、陶峙嶽的軍隊，現在還有他們的殘餘沒有？資產階級軍隊和封建軍隊沒有了。咱們的國家機器，不是說沒有那些的官僚主義，那些影響有，但是舊的國家機器被粉碎了，咱們現在是無產階級專政的國家機器。在政治上，咱們反對修正主義，反對右派，還有

反對單幹，各種各樣政治的鬥爭，搞得是很不錯的，當然，我們的革命任務還多，都還要繼續做。但是，文藝這個戰線的革命，老實講，是比較落後的。主席的信也講了，我們在文藝方面確實有很大的成績，不可忽視，但是，還有這樣多的封建主義的東西，特別是還有這樣多的資本主義的東西，而我們居然跟它和平共處，不跟它鬥爭，有時它還鬥爭我們，整我們整得滿凶。我們一個新東西一出來，他就乒乒乓乓地整我們，這樣不行，那樣不行，那個小苗苗一傢伙就完了。這個方面，社會主義跟資本主義和封建主義的比重究竟各佔多少？我看做這方面工作的同志很可以研究一下，我們也研究研究。

文藝戰線上的革命所以落後，首先是我們領導方面有責任。拿我來講，北京的日常工作是劉仁、萬里他們抓，會議我也不參加，但是大問題我還是抓了的，你單幹就不行，包產到戶就不行，在北京搞自由市場就不行。在文藝方面，我也是一個看戲的，但是老實講，在整個文藝上我沒有注意。前幾天，我跟周揚同志和林默涵同志談話，我說，你們在上海的時候是怎麼革命呢？無非是出點刊物。魯迅怎麼革命呢？還不是寫點文章？有時候，發表一篇文章，有點革命的味道，就覺得是很大的勝利，就相當滿意了，利用合法演個話劇，也要做很大的鬥爭。現在我們辦了這麼多刊物，這麼多劇團，有這麼多文藝工作者，反倒不管了。首先拿我來講，沒有注意這一點，偶然講幾句，那不算數。主席講：一個問題沒有系統地解決，就是沒有解決。當然，你們也有責任。我們還有一個推託，說我們是外行，我們還管別的，你們幹什麼呢？你們是吃了飯專幹這一行的。咱們今天都是黨員、同志，今天的名單是給劉主席和總書記看了的，咱們什麼話都可以講。我看，你們要振作精神，深入地搞一下這方面的工作。這個問題可是不能忽視。有很多知識份子參加革命，是因為看了小說，看了文藝作品。匈牙利事變的時候，並不是將軍組織了司令部，而是裴多菲俱樂部。現在我們讓一些資本主義的東西、封建主義的東西在那裏氾濫，連我在內，我也是讓人家氾濫的一個，咱們大家分擔責任。我看，主席現在提出這個問題很及時，再不搞要吃大虧，包括我們的子女，都要讓人家挖了牆腳。

文藝戰線上的革命所以落後,還有一個原因,就是我們建國以來,雖然很早就搞了社會主義革命,但是由於我們同資產階級合作,整個的批判資產階級搞得比較少。還有一條,就是我們文藝界的同志進了城以後下去得比較少了。你不跟工人農民生長在一起,不跟戰士生長在一起,你怎麼寫他演他?我看要搞個規劃,一年拿幾分之幾的人輪流下去。現在最關鍵、最中心的還是創作問題,如果沒有好的劇本,沒有好的歌子,你的演技再好,嗓子再好,也不行。大家下去的問題,少奇同志講得很清楚,年輕力壯的要和群眾同吃、同住、同勞動。余秋里五十歲了,他跑到大慶油田跟人家在一塊;康世恩四十八歲了,就在那個前線。他們這麼大了,可以下去,文藝界的年輕力壯的同志為什麼不可以下去呢?有些神經衰弱的,一和群眾同吃、同住、同勞動,神經就不衰弱了。年老的、身體不好的,可以搞別的,可以同群眾建立聯繫。你又描寫社會主義的工農兵,又不跟他們建立聯繫,那怎麼描寫呢?那還不是從古董裏找,從外國找?

現在要搞文藝這一條戰線的革命。從哪方面搞起呢?我看,第一步還是先從認識問題搞起,這裏面確有敵我問題。但是第一步先作為認識問題搞。黨中央提出要反映社會主義,為社會主義服務,為社會主義的工農兵服務,你只要為這個服務就好了。如果有人要堅持他那個道路,到最後再整他。確實,現在絕大多數人是認識問題。現在的情況是兩頭小,中間大:很正確、很明確的是少數,壞人也是少數,中間是多數。對於過去所有的各種文藝作品,戲曲也好,音樂也好,曲藝也好,小說也好,有個區別對待的問題,能夠小改的小改,能夠中改的中改,能夠大改的大改,實在是毒草,就把它毀滅。在文藝這個戰線上,現在要重新教育人,重新組織隊伍。剛才少奇同志講了毛主席的〈新民主主義論〉和〈在延安文藝座談會上的講話〉,毛主席在那裏講得很清楚,那個時候的文化是無產階級領導的、人民大眾的、反帝反封建的、新民主主義的。到 1957 年〈關於正確處理人民內部矛盾的問題〉,進入新的階段了,現在的文藝是為社會主義的工農兵服務。兵,嚴格地講,就是工人和農民。知識份子也無非是工人

和農民。我們的文藝隊伍要為社會主義服務，為工農兵服務，不能讓搞裝多菲俱樂部。

現在要像哲學、社會科學那樣，搞一篇文章，搞一個指示。

今天三十幾個人，是不是分分組，由周揚同志主持，座談座談，需要的話再開會，或者你們準備好了，開個全國的文藝界的幹部會。

劉少奇：今天到會的同志討論一下，由周揚同志去分一下組。今天是提個頭，今天只談了一點方向、形式和性質，也談得不充分，這方面到底如何搞，各方面還要繼續討論。是不是你們討論以後，看能不能準備一個成熟的東西，能夠有一篇文章，或者有一篇報告，搞好以後，交給中央，中央幫助人家一起來搞。準備好了以後再開一個大會。現在就開始搞這個工作，看行不行？

你們討論了以後再下去一下，回來又討論一下，然後再搞。不限你們的時間，總而言之，你們努力搞。看這樣行不行？今天就這樣[3]。

該講話的第二個版本：

出席者：劉少奇、鄧小平、彭真、周揚、康生、江青等。

《文藝紅旗》編者按：我們最最敬愛的領袖毛主席，於 1963 年 12 月 12 日對文藝工作做了極其重要的批示：

各種藝術形式——戲劇、曲藝、音樂、美術、舞蹈、電影、詩和文學等等，問題不少，人數很多，社會主義改造在許多部門中，至今收效甚微，許多部門至今還是「死人」統治著……。許多共產黨人熱心提倡封建主義和資本主義的藝術，卻不熱心提倡社會主義的藝術，豈非咄咄怪事？

毛主席的英明批示，一針見血地指出了文藝界存在的嚴重問題，矛頭首先是指向文藝界反革命修正主義祖師爺周揚一夥以及他們的後臺老闆劉少奇、鄧小平。多少年來，他們把文藝界變成了復辟資本主義的前哨陣地，帝王將相充斥舞臺，牛鬼蛇神紛紛出籠，嚴重地破壞了社會主義革命和建設。毛主席的批示下達之後，這些反動傢伙一片驚慌，把毛主席的指

3　《批判資料：中國赫魯雪夫劉少奇反革命修正主義言論集（1958.6－1967.7）》（北京：人民出版社資料室，1967 年 9 月）

示視為眼中釘，肉中刺。為了做垂死掙扎，於是黨內頭號走資本主義道路的當權派劉少奇親自出馬，以中央名義於 1964 年 1 月 3 日召開了一個所謂「文藝工作座談會」，以研究如何貫徹毛主席批示為名，竭力反對和抵制毛主席的英明指示。參加這次會的有劉少奇、鄧小平、彭真、周揚等等反革命修正主義份子。在這個會上，他們上下呼應，一唱一合，演出了一曲反革命的大合唱。

江青同志、康生同志也參加了這個座談會，他們的簡單插話像一把鋒利的匕首，刺中了這些反黨份子的要害。因此在會上劉少奇、鄧小平、彭真、周揚之流，在談話中採取了推卸責任、欲蓋彌彰的拙劣手段。同時由於這群傢伙一貫堅持反黨、反社會主義、反毛澤東思想的立場，在談話中我們不難看出他們打著「紅旗」反紅旗，採用了極狡猾的手段、極隱蔽的形式，千方百計地抵制、對抗毛主席對文藝界的批示。

我們通過分析劉、鄧、彭、周一小撮反黨份子的談話，對照主席的指示，以及江青、康生同志的插話，可以明顯地看到文藝界存在著尖銳激烈的階級鬥爭。這是我國十七年來文化戰線上階級鬥爭的縮影。

同時在這次談話中，我們可以清楚地看到黨內最大的走資本主義道路當權派劉少奇、鄧小平同彭真、周揚等一小撮反革命修正主義份子一唱一合、狼狽為奸的醜惡嘴臉。現在我們把這個會的材料加上按語公佈出來，供大家批判。以徹底打倒劉鄧反革命修正主義集團，肅清他們在各方面的流毒。

周揚：主席有個批語。十中全會時，少奇同志就提出這個問題了。

上次中央工作會議提出在文藝戰線克服資產階級思想，搞社會主義革命。一年來中央很關心這個問題。

文化部在討論這個問題，但做得很不夠。

主要是方向問題，在為社會主義服務，為工農兵服務前提下，百家爭鳴、百花齊放的方向。承認這個方向，與堅持貫徹這個方向之間是有距離的。（**劉少奇：違反這個方向。**）認真貫徹這個方向是根本問題。少數人反對這個方向，搞資本主義。絕大多數是擁護這個方向的。要充分

估計，是認識問題，是否都那麼清楚。（**彭真：認識了是否抓得緊，不抓緊還是沒用。**）

　　要堅決執行文藝為工農兵服務的方向。以前這個方向是民主的大眾的，42 年時提出為當時的抗日戰爭服務。解放以後為工農兵服務就應該是為社會主義服務。（**劉少奇：性質變了。**）是歷史階段的變化，以前時期是為民主革命服務，（**劉少奇：時代不同。**）後一階段為社會主義服務。在前階段社會主義只是指導因素，解放後就要全了，是社會主義的文化。（**劉少奇：包括教育。**）現在要反對資本主義，而過去只反帝反封建。（**劉少奇：今天也反帝反封建，更主要的是反對資本主義。**）現在的目標不一樣，就發生了將舊文化改造為適合於社會主義需要的文化的問題。大家一定認識，基礎變了，非社會主義及半社會主義的文化都不適應了，現在有些是適應的，和歷史上比，今天文學的發展是空前的了，《紅岩》發行了六百萬冊，《青春之歌》、《紅旗譜》發行一百萬冊，還有好電影。也有不適應的。總的看是社會主義的少。新的不來，舊的不去。可用社會主義的觀點寫抗日。（**劉少奇：新民主主義的不少，社會主義改造的少，寫農村的有一些，寫工人的少。**）社會主義的少，就不能鞏固陣地，封建的就出來了。有領導的責任問題。反映新事物也有一定困難，容易粗糙。但可繼續加工，（**彭真：有些東西，一棍子打得沒氣，領導支持不夠。**）對封建的有人有興趣，文化部也有。沒有看到新東西佔領陣地要經過反覆鬥爭，57 年整了壞戲，59 年又出現了。又反；61 年又出現了壞戲，又整，要反覆鬥爭。領導上對於階級鬥爭不夠敏感。現在公開寫文章反社會主義的很少了。有 57 年反右的教訓，現在是離開社會主義，搞古人、死人洋人的東西。演鬼戲，開始沒有人警惕，當時有兩百多篇宣揚鬼戲的文章，某一時期成為一種傾向。

劉少奇反毛澤東思想的罪證

　　（**劉少奇：有人鄙視社會主義的東西，讚揚資本主義的東西，說社會主義的低，沒藝術。**）貫徹二為方向是不容易的。從批判《武訓傳》開始，毛主席一直領導了這一鬥爭，從 1949 年以來，有反胡風……等鬥爭。目前看，蘇聯的修正主義理論還不及胡風的修正主義理論高。（**康生：匈牙**

利影片《五月的霜》比《一個人的遭遇》還凶，要耐心看。）49 年到 57 年，主要是掃清基地，掃清道路，與群眾結合。不然，光打倒胡風還不行。58 年至 61 年是一段，大躍進，幹勁大，文藝跟上了。出現了《朝陽溝》、《降龍伏虎》，電影《黃河飛渡》，表現了當時群眾的熱情，發動了群眾，缺點是其中反映了共產風。（**鄧小平：也反映了一些虛假的東西。**）（**劉少奇：當時碰的釘子可以改正，對人民內部的缺點不能採取暴露，暴露是為了打倒他，人民內部不能打倒。**）

那時候把錯誤的當作正確的。當時主要是人為的，有些東西現在還站得住。那時方法有些粗暴，但對粗暴要分析，有三種情況：（1）意見不對，方法不對；（2）意見對，方法錯，就是基本對；（3）意見方法都對，而遭保守的人反對。（**劉少奇：反社會主義的人更粗暴，如胡風。**）（**江青：新東西剛露點頭就被打掉了。**）60 年到 62 年上半年，開了文藝會議，糾正了許多缺點。當時有些人想自殺，如常香玉，他們說《朝陽溝》的作者一貫右傾。（**劉少奇：為什麼說她右傾？**）文藝八條強調民主和百家爭鳴，但產生了二為與雙百的關係如何擺法的問題，強調雙百就否定了二為。當時領導上注意不夠，和當時整個社會上的空氣有關，那時有三多一少。演了不少外國戲，如《茶花女》還有死人的戲。（**劉少奇：俄國 18、19 世紀的文藝當時起過進步作用，但現在就起反動作用，他們宣揚資本主義的東西，那些小說起了不與工農兵結合的作用，美化資本主義。**）

前一時期有些「左」的東西糾正了。但又出現右的缺點，十中全會後有顯著變化，以前話劇演九個外國戲，十個古代的戲。十中全會後就沒有再演外國戲了。我們抓的還沒有力量，沒有提到方向上來認識。不是孤立的鬼戲的問題，有些糾纏不清，蘇聯文學中也有人寫鬼，要提到方向上才能解決。（**劉少奇：方向是性質問題，是資本主義、封建主義、新民主主義還是社會主義文藝，要搞清楚。**）要提到反修防修，兩條道路的高度。

有人認為文藝界沒有右派進攻，（**劉少奇：有些是反黨的，《李慧娘》中的賈似道就是影射黨的。不止鬼戲，《謝瑤環》裏也有影射我們的東西。**）總結到方向上，問題就清楚了。

領導幹部搞清楚了就好工作，方法是調查研究，總結經驗。

文藝要有好的新作品代替舊作品，中心問題在於創作。推陳出新是文化發展的規律，沒有舊的東西就沒有基礎。電影、話劇佔的比重小，全國三千個劇團中只有九十個話劇團，加上兩百個文工團，還不到十分之一。多數劇團是演舊戲曲的，有二十多萬人，還不包括業餘的。京劇團最多，很多縣都有京劇團。其次為平劇、豫劇、越劇、川劇。戲曲的主要問題是保守。保存封建的東西。（**劉少奇：幹部愛看帝王將相，去搞封建的，不愛社會主義的，北方人還到南方去搞京劇團。**）對戲曲採取不批判的態度，例如張庚。戲曲中的封建道德是否可以繼承，可以討論。

認為舊戲曲大部分是不好的，是不正確的，舊戲曲好時只少部分，而且需要改造。演員中也有保守，但主要是領導。

推封建之陳，出資本主義之「新」，實際上是出了「陳」。

提倡演現代戲，主要是內容的改變，有兩千多戲曲劇團，如只能演封建的帝王將相，就何必要這麼多。演帝王將相就教人學那種生活，演新的就教人學新的。

提倡演現代戲也得注意：

1. 不盲目追求數量，四川有一百六十多齣新戲，但都沒有保留下來。十齣戲中有九個站得起來就行了。

2. 對歷史劇，傳統戲不能偏愛，肯定一部分，好的就把它改造。（**劉少奇：古為今用，總結歷史經驗，如愛國主義的，啟發人們智慧的等**）京戲不如地方戲演現代生活方便。（**江青：我看也不見得。**）文化部對劇碼管得差，對教科書、出版也管得差。

對劇團要認真地管。各縣都有縣劇團，不下農村，只上北京，跑碼頭，有經濟問題，也有思想問題。縣劇團沒有人管，成份不純，其中壞份子很多。劇碼、劇團管理的工作量很大。

劇作家如何與群眾結合，深入生活，也沒有解決。要整頓隊伍，與藝人合作。不要行政命令。

民族化問題。外來形式如何變成民族的，主要是對音樂舞蹈而言。盲目崇拜西洋非常嚴重。要學外國的，但又反對硬搬，（**劉少奇：反對藝術上的教條主義，芭蕾舞可以演中國的。**）史達林時代搞俄羅斯古典的，但沒有批判。蘇聯文藝中社會主義的少。社會主義的內容，民族的形式在作品中表現得少。

音樂舞蹈歷來是搬外國，要批判

對亞非拉不發生崇拜問題，崇拜主要指西方資產階級。（**彭真：哪裏的都可以吸收，關鍵是我改造他，而不是他改造我。**）

搞洋的人只承認共同規律。（**劉：馬克思主義與中國結合的問題。**）忽視民族的特殊規律。外國樂器可以用。歌劇不能說話，是洋框框，可以打破。（**劉少奇：這是馬克思主義與中國實際結合的問題，是艱苦的過程。**）不中不西，非驢非馬，不成熟，需要給予幫助，把外國的東西強加於中國就不好了。

與群眾結合是個反覆過程，時間要長。有些人下去，從上面看是下去了，從下看，還在上面，這不好。（**彭真：是從機關到機關。**）部隊結合得好，好作品也多。作品中正面的好幹部少，因為作家的生活不夠。（**鄧小平：朝鮮主要演新的，但我們有大包袱。**）青年人可以下去，年老的可以下去觀察一下，要他們改變生活習慣很不容易。（**劉少奇：有些人改變生活很不容易，搞不好我們也不放心。**）在鄉下搞些房子也不合適。

劉少奇：周揚同志講得好！

主席批語。（唸毛主席批示，略）陣地是社會主義略少，封建主義、資本主義佔壓倒優勢，演的東西與基礎不適合甚至相反，有厚古薄今，有頌古非今。文藝與政治的關係，毛主席在〈新民主主義論〉中講得很詳細。毛主席 1940 年說要搞新文化，無產階級領導的反帝反封建的新文化，不是社會主義的，有社會主義因素。（讀〈新民主主義論〉中：我們在政治上經濟上有社會主義的因素……而是以人民大眾反帝反封建的新民主主義文化的資格去參加的。）要用共產主義的宇宙觀教育群眾是一回事，但新文化的性質是新民主主義的，不是社會主義的。

現在性質不同，49 年以來已十四年，是社會主義的經濟基礎和政治，文藝必須是社會主義的。資產階級的舊民主主義的文化比其政治更軟弱無力，新民主主義的文化較之有力得多，「文化圍剿」失敗，只能以量勝質。

今天的社會主義新文化的新民主主義文化又得前進一步，要反映社會主義，此問題要弄清，不是資本主義、封建主義、新民主主義的文化。而是社會主義的文化。解放前工農兵方向是新民主主義性質的，現在是社會主義的。新民主主義還不是反資本主義的，是反帝反封建，現在主要是反資本主義，同時反帝反封建，此問題同志們好好研究。

文藝批評有兩個標準，第一是政治標準，第二是藝術標準。當時抗日，是團結抗日力量，能鼓勵人民前進就是好的，否則就是壞的。

57 年主席提出政治上的六條標準是社會主義時期的標準，也適用於文藝。右派份子還記得清「三、六、九」〔註：指「三面紅旗」、「六條標準」、九個指頭與一個指頭〕。我們有些同志倒常常忘記（讚毛主席的六條標準，略）。最重要的是社會主義道路和黨的領導。這就是區別香花毒草的標準，文藝也應以這六條標準審查，不要忘記。（**康生：陳半丁不滿社會主義制度，很反動，但很隱晦，以前軍閥陳調元給他六萬兩黃金，讓他放高利貸。現在有些人把他捧上天了，尊稱他「陳半老」。**）

社會主義搞了十多年，有很大創造，革命更深入，時間更長，有偉大的實際生活，文化上應有比過去更偉大的作品。

首先是作家要努力反映十幾年來的偉大鬥爭，三反、五反、合作化，大躍進。當前全國形勢很好，不久要有更大的躍進。石油部的成績是個大躍進，大會戰有很多東西可寫。經濟上的高潮又將到來，文化要趕上，要抓文藝創作。大躍進有缺點，但主流是好的，缺點可以改正。電影、話劇有創造，今後要多演工農兵，將歷史劇和外國劇擠到第二位，要演社會主義時代。新民主主義時代的小說、戲劇是革命傳統，可以為社會主義服務，可以寫也可以演。沒寫的還需要寫，但要更多寫反映社會主義的。不抗日了，土改完了，五反中的貪污盜竊主要是幹部、黨員，要鼓勵人民前進、

革命。過去的總隔了一層，只寫革命傳統不夠，寫這些已經不能直接鼓舞人民建設、前進。要鼓勵人民立大志，第一是為共產主義在中國徹底勝利而奮鬥，第二要為共產主義在全世界徹底勝利而奮鬥，要消滅帝國主義。不僅為中國人民，還要為世界人民，把地球改造一下，搞成共產主義、社會主義。文化要為此目標奮鬥。

戲劇中話劇太少，京劇可演現代戲，歷史劇也可演，古為今用，有些要改。《將相和》很好。有些改得不好，像《團圓之後》、《謝瑤環》、《李慧娘》。要花很大力量去改還不如創作一個新的。《十五貫》、《三打祝家莊》、《逼上梁山》改得好，有教育意義。

文化界是否要進行社會主義改造，是教育問題。有人是反黨的，要批評，不要像反右派那樣搞。文學家要以自己面貌改造世界，有些是資產階級、（彭：**重新教育人，重新組織隊伍的問題。**）

小資產階級的面貌，無產階級也要在鬥爭中改造自己

鄧小平：主席批語很及時，解決社會主義革命時期很大的一個方面的問題。農村、城市社會主義道路問題都有了東西，文藝革命也是社會主義道路問題，其改造的重要性不亞於農村、城市的改造。修正主義常利用文藝，蘇聯也是這樣。工業上已有大慶油田經驗，而文藝上還摸不住。前些時摸了工農業，搞了些條條，根據這些經驗可以解決文藝問題。主席的許多光輝著作和對文藝工作的一系列英明指示，早已解決了文藝問題。而卻胡說要摸索經驗。

提三點：(1)統一認識；(2)擬定規劃；(3)組織隊伍。

統一認識是建立在共產主義道路上的「二為」，避免走向修正主義，不一定立時見效，影響深遠得很。要解決現代、歷史、中外多種關係問題。要正確估計形勢，戲劇中佔統治地位的怎麼辦？要正確地分析。要每一演員對中央方針都有正確認識，看清什麼是不正確的。需要寫篇文章，寫出方向、辦法。周揚同志向中央寫了報告。大慶油田的通俗報告可推廣。

擬定規劃：中央各文藝部門搞一個規劃，包括戲劇幾年中現代戲佔領導地位；不要太急，不要降低品質，要有藝術水準。哪些今天可以做到，哪些將來才能做到，要規劃，實事求是。

組織隊伍：需要好劇本，是創作問題。首先是寫劇本的人。李少春每月工資一千多元，黨員，老不演戲不行。要有政策，解決這個問題。

彭真：贊成以上講的，主席批示寫給北京，說明北京的文藝工作相當「鴉鴉烏」。解放後，從49年起已經搞社會主義了。接管了官僚資本，合作化，公私合營，打碎國家機器，政治上差不多，文藝方面落後，也有成績。有那麼多資本主義的東西在一起和平共處，新的苗苗剛露頭就被搞了。我很少抓文藝，也不審查戲，看戲還得上臺說好話。

以前在上海利用報屁股搞文化工作，現在事業這麼大，沒有管。沒有系統解決就是沒有解決。今天在文藝戰線上要深入社會主義革命。匈牙利裴多斐俱樂部的教訓得記住。

解放後已是社會主義革命，因為與資產階級合作，沒這麼提，很多人不明確。這一定要下去，年老的也得建立聯繫。第一步要搞清認識，在為社會主義服務的問題上，多數人是認識的問題。

反黨的少，真正認識清楚的也少，前幾天在這裏講過，過去的作品要區別對待，是認識問題，改了就完了，反黨的是另一回事。要重新組織隊伍，重新教育人，要搞一篇文章，發個指示。（**康生：再開會！**）（**鄧：周揚同志主持討論幾次。**）

劉少奇：今天已接不了頭，要繼續討論，寫報告先準備好了，再開大會[4]。

上述講話的第三個版本：

在會上劉少奇、鄧小平、彭真、周揚認為現代戲「非驢非馬」，並提出古典、現代「兩條腿走路」，認為對舊的東西不能「粗暴」。江青說：「就是要允許一段非驢非馬的東西。」「新劇目現在還沒有一半，已經有人在叫要『兩條腿

[4]　《劉少奇問題資料專輯》（臺北：《中共研究》雜誌社，1970），原載1967年4月15日《文藝紅旗》第2期（北京工農兵文藝公社主辦）。

走路』了。」⁵「資本主義對我們的東西就更粗暴。」並且一針見血地指出：「十四年的功夫，還搞古時的感情，這是個立場問題！」⁶

【解讀】

綜合上述第一和第二兩個版本，第三個版本所述史實是真作還是偽作，暫且存疑。值得注意的是，第一個版本與第三個版本明顯存在兩個方面的差別：

第一，第一個版本談「粗暴」問題是針對文藝界要求北方農民作詩來說的。這種「粗暴」有如下三種情況：「一種，他的意見是錯誤的，方法也是錯誤的，強迫人家。還有一種，他的意見是對的，方法簡單一點。這應當說他基本上還是對的，他的意見對嘛，總是意見為主嘛。還有一種，意見也對，方法也對，但是保守的人看起來覺得粗暴。凡是改這個，改變那個，不管你怎麼樣客氣，他不想改變，你要他改變，他就說你是粗暴。（**劉少奇：另外一種粗暴，就是那個反對社會主義的人他粗暴得很。蘇聯的文藝界粗暴得很，我們這裏反對社會主義的那些東西也粗暴得很。要注意那種反對我們的粗暴。胡風也粗暴得很。**）有一種革命方面的粗暴，還有一種反對社會主義方面的粗暴。」「1960 年開了第三次文代會，肯定了大躍進。1961 年開了全國文藝工作會議，開始注意糾正工作中的不民主的現象和粗暴的現象。這種現象也確實是有的。有反對社會主義的粗暴，我們的粗暴也有。」可見，上述講的「粗暴」是反省大躍進期間文藝領導的粗糙和簡單。而第三個版本說，在會上劉少奇、鄧小平、彭真、周揚認為現代戲「非驢非馬」，並提出古典、現代「兩條腿走路」，認為對舊的東西不能「粗暴」。這與第一個版本所述事實是不相符合的。

第二、第三個版本說：在會上劉少奇、鄧小平、彭真、周揚認為現代戲「非驢非馬」，並提出古典、現代「兩條腿走路」。江青說：「就是要允許一段非驢非馬的東西。」「新劇目現在還沒有一半，已經有人在叫要『兩條腿走路』了。」第一個版本並沒有提出所謂「兩條腿走路」這種說法。而且即使提出這種說法的話，

5　「粗暴」與「保守」一直是戲曲改革不同派別爭論的焦點問題。江青關於戲曲改革的許多指導思想來自於 1956 年 8 月 24 日毛澤東〈同音樂工作者的談話〉。例如，毛澤東曾經說：「非驢非馬也可以。騾子就是非驢非馬。驢馬結合是會改變形象的，不會完全不變。」

6　江青，〈偉大的旗手　無畏的戰士──江青同志革命文藝活動大事記〉，《江青同志論文藝》（「文革」期間編印本，1968 年 5 月。現藏於匹茲堡大學圖書館），頁 211。

就江青當時僅僅作為電影處處長的身份，在眾多國家領導人在場的會議，估計她不敢至於如此放肆。

1月5日

《人民日報》（第6版）發表戴不凡的文章〈看滬劇《蘆蕩火種》〉。文章認為，從《羅漢錢》算起，《星星之火》、《雞毛飛上天》……直到最近的《蘆蕩火種》（文牧執筆），十多年來，上海市人民滬劇團每一次來京，都帶來了它自己新創作的、出色的現代戲。《蘆蕩火種》的成功演出，不僅為戲曲舞臺上增添了一個現代題材的好戲，而且還表明擅演現代戲的滬劇，在表現能力上又有了新的發展和創造；看起來，滬劇在表現革命史上那些充滿複雜尖銳鬥爭的題材時，也是愈來愈得心應手了。

1月15日

〈出社會主義之新——再論大力提倡革命的現代劇〉，《解放日報》（第1版）。

1月20日

《人民日報》（第2版）專欄「讀者來信」發表解放軍某部政治處唐偉華的文章〈歡迎大演現代劇〉。「說實話，我早就希望戲劇界推陳出新，多演現代戲。今天看到愈來愈多的人重視這個問題，現代戲逐漸多起來，心裏是多麼高興啊！多演現代戲，更好地反映當代現實的生活和鬥爭，應該說是戲劇界的一次大革命。我們不能設想，怎麼能白天學習雷鋒，晚上去欣賞紅娘；白天大講共產主義精神，晚上卻講君、臣、父、子。我們現代的英雄，有哪一個是被才子、佳人所鼓舞的呢？」

同日，中共上海市委書記柯慶施找上海越劇院負責人以及袁雪芬、胡野檎等部分藝術骨幹和主要演員到康平路市委書記處談話，做出了三個方面的具體指示：第一，多搞現代短劇；第二，搞些反映婦女題材的劇目；第三，要急於行動，跟上形勢。

1月21日

　　《人民日報》（第 2 版）發表〈反映新人新事新思想的戲強烈感人華東話劇觀摩演出充滿時代氣息戲劇工作者決心多寫多演社會主義的現代劇〉。據新華社上海電，本社記者報導：華東區話劇觀摩演出期間上演的反映社會主義革命和社會主義建設的多幕劇和獨幕劇，以強烈的時代氣息和鮮明可愛、生龍活虎般的工農兵形象，受到觀眾的廣泛歡迎和熱烈讚賞，也鼓舞著戲劇工作者決心努力創作更多更好的社會主義的戲劇。頭十天上演的九臺戲，都是描寫解放後十四年來的生活和鬥爭的，反映了社會主義時代的新人、新事、新思想，一般都具有較高的思想性和藝術性，情節豐富生動，手法多樣新穎，為華東劇壇帶來了一股新鮮氣息。

1月23日

　　劉少奇今晚在北京觀看了上海市人民滬劇團演出的《蘆蕩火種》。觀看今晚演出的還有李先念、薄一波、張鼎丞等領導人。滬劇《蘆蕩火種》的劇情，是江南新四軍的一些傷員和當地群眾英勇機智地進行抗日鬥爭的故事。演出結束以後，劉少奇主席等走上舞臺，同上海市人民滬劇團的負責人、編劇和演員們一一握手，祝賀他們演出的成功[7]。

　　同日，〈為了社會主義話劇事業，信心百倍地奮勇前進！——慶祝華東區話劇觀摩演出勝利閉幕〉，《文匯報》（第 1 版）。

　　同日，〈堅持毛澤東文藝方向，促進社會主義戲劇事業的繁榮——祝華東區話劇觀摩演出勝利閉幕〉，《解放日報》（第 1 版）。

1月25日

　　據新華社西安電，陝西省戲劇工作者用革命的精神和踏實嚴肅的態度，積極創作和演出現代劇，使劇壇上呈現一派朝氣蓬勃的氣象。據不完全統計，西安市

[7]　〈劉主席觀看滬劇《蘆蕩火種》〉，北京：《人民日報》（第 1 版），1964 年 1 月 24 日。

十三個劇團和各專區八個重點劇團去年以來新演出的現代劇有三十七個，有些現代劇還正在排演中。許多現代劇連演百場以上，場場滿座。觀眾都把現代劇當作提高思想覺悟、鼓舞革命鬥志的活教材。在去年一年裏，這些專業的戲劇創作人員和廣大的業餘作者創作了一批現代劇，其中已經上演和正在修改、排演的優秀劇目有《雷鋒》、《蟠桃園》、《紅梅嶺》、《趙夢桃》、《紅色家譜》、《雁子河》、《歸隊》等二十一個。陝西省五一劇團為了演好反映階級鬥爭的大型秦腔現代劇《三世仇》，組織全體演員、導演和舞臺工作人員認真學習了毛澤東著作，又組織創作人員深入農村，訪貧問苦，並且用憶苦思甜的方法進行階級教育。最後，又組織大家學習《三世仇》的劇本，啟發演員們用劇中人王老五一家在舊社會的血淚史來進行自我教育。在《三世仇》中扮演王老五的老藝人鄭守平回憶起自己在舊社會討飯受苦的生活，很快地掌握了劇中人的性格特徵。《三世仇》從去年 9 月以來連演一百三十多場，受到觀眾好評[8]。

同日，《中國青年報》發表文章〈農村業餘劇團要多演現代戲〉（第 1 版）。

1 月 28 日

《人民日報》報導：1963 年華東區話劇觀摩演出已經在本月 22 日勝利結束了。參加觀摩演出的十九個話劇團上演的十三個多幕劇和七個獨幕劇，全部是反映新中國成立十四年來社會主義革命和社會主義建設的現代劇。集中演出社會主義的話劇，集中演出這樣多的反映現實生活和鬥爭的現代劇，在華東地區的戲劇史上還是史無前例的。這次觀摩演出的二十個戲，題材十分廣泛，從各個不同的角度，反映了豐富多采的現實生活。如《龍江頌》、《一家人》、《鍛鍊》、《我們的隊伍向太陽》、《豐收之後》、《激流勇進》、《紅色路線》等[9]。

本月

《文藝報》發表文章〈努力反映偉大的社會主義時代〉（第 1 期，第 2 頁）。

8 〈陝西劇壇一派新氣象　戲劇工作者深入生活積極編演現代劇〉，北京：《人民日報》（第 2 版），1964 年 1 月 25 日。

9 新華社記者，〈社會主義話劇藝術的豐收──記華東區話劇觀摩演出〉，北京：《人民日報》（第 2 版），1964 年 1 月 28 日。

〈戲曲工作者應為時代而歌〉，《四川文學》，1964 年 1、2 月號，第 93 頁。

該年 1 月，中央歌舞劇院專門成立了革命現代舞劇《紅燈記》音樂創作的班子，具體分工為，李承祥、蔣祖慧和王錫賢為編導，馬運洪為舞美設計，中央音樂學院作曲家吳祖強、杜鳴心等五人為音樂創作小組。然而後來書名卻沒有吳祖強。下面一段採訪披露了史實細節：

> 吳祖強：是。這沒有辦法，遇到了那個時候。《紅色娘子軍》其實我們那個時候是作為一個革命的任務來看待的，來接受的。這個題材也是我們自個兒選的，我跟海南島也有點解不開的情結，我到那兒去體驗生活過，在那兒收集過素材。我在莫斯科寫的第一個鋼琴曲的主題和變奏曲，主題就是用海南島的民歌，我改寫的。所以，我對海南島還是很動感情的，很有這種聯想。後來，這個事情，當時我們想，選這個題材對於舞劇來說很新鮮。

> 曉　虹：視覺上的這種衝擊感也很強的。

> 吳祖強：是。另外，音樂裏頭有些民間的特色，都是挺好的。而且有一個電影做基礎，老百姓很容易接受。娘子軍連唱，我覺得黃准（我國第一位電影音樂領域的女作曲家）同志這歌兒寫得很好。這個我們寫不出來。黃准同志很大方，說吳祖強同志，沒問題，這歌兒你們愛怎麼用怎麼用，你們要怎麼改怎麼改，都交給你們了。她還把她在海南島收集的一些民間素材交給我，說你們要用的話沒問題，拿去用。那個時候我們寫東西，這些作曲家們都認為這是一個國家和黨交給的任務，沒有覺得這是為自己的名或者利或者什麼東西。我覺得這些好的東西，現在想起來還是覺得很寶貴的。

> 吳祖強：我之所以特別彆扭就是在後來江青插手了以後，將《紅色娘子軍》作為「樣板戲」。他們要這樣改那樣改，就把我們原來有的一些構思都給換了。原來已經寫好的東西，說這也不合適，那也不合適，主題也不行，又是什麼什麼，動員了一兩百人來重新寫主題，把原來的結構全都給打散了。

我們那時候分工是分的序幕第一場是我，第二場是我帶了一個學生王燕樵，他那時候剛來復學。第三場施萬春，寫南霸天在大院裏裏的事兒。第四場是軍民關係，就是萬泉河那些段落，民間歌舞什麼的。第五場是打仗，在山裏頭洪常青受賞，這是戴宏威寫的。第四場是我跟杜鳴心一人分一半。第六場是洪常青就義，這一段是給杜鳴心寫的，他寫得挺好。然後，一直到最後的結束，演唱娘子軍連歌大家一塊兒往前進，這是受蘇聯的舞劇《巴黎的火夜》的影響，最後結尾唱〈國際歌〉。我覺得我是總負責人，跟李成祥（中央芭蕾舞團前任團長）他們一塊兒來構思劇本，分場景，然後分時間段，大家分頭來寫。音樂也是半年不到就要交卷，來不及。我自己帶個學生這樣來安排了這個創作班子。緊打慢唱，還是如期完成了這個任務。後來修改那些段落的時候，一會兒要這麼要那麼做，做了許多莫名其妙的事情。動員了許多群眾，一百多人大家分頭寫主題，要重新改。我心想，要是弄這個，這怎麼弄啊，沒有辦法，可也對付不了。後來，說要精簡整頓創造班子，吳祖強不行，他是吳祖光的弟弟，大右派的弟弟。他來做這個，他本人沒有什麼，但是也不行，這影響不好，把我就排除了。我是主要的音樂負責人，把我給排除了。蔣祖慧，說她是丁玲的女兒，她也不行。第一序幕第一場是我們合作的，都受窩囊氣。後期我一看他們改得這麼稀里嘩啦，而且那種工作方式，江青一會兒這樣那樣，然後就說她挑選瓊花，不用白淑湘，說白淑湘對她態度不好，爸爸又是反革命。她把吳瓊華也給拉下來了，挑了個薛清華。江青就說這薛清華長得像我，給她改個名兒，別叫瓊華了，叫清華。從人事到整個藝術都是這樣的。

曉　虹：她完全是從一個很個人的角度，而且還是外行指導內行。

吳祖強：後來我倒是說風涼話了，我說我倒是因為這樣的緣故沒受這個罪。中間那麼改、這樣改，改得戴宏威和施萬春兩人晚上覺都沒法睡，說咱們上吊吧，沒法做這個活。改我的第一場怎麼改也改

不動那個主題，因為節奏很突出，就寫瓊花的這種反抗，跟她又是一個漁民的那種感覺，還有海南的特點。他們改不動，最後把節奏留下了，換了幾個音對付了江青。江青就一定要拿小提琴曲的〈流浪者之歌〉情調來做主題。

曉　虹：整個風格都不一樣了。

吳祖強：因為節奏要一動的話，舞蹈就不好辦了，舞蹈隊就用這種辦法，稀里糊塗就對付這個「樣板戲」這一段。當然他們演出是很認真的，因為那個時候一個音錯一點，一個音不準一點都過不去。所以，現在拿出來那個「樣板戲」錄音帶，光盤聽聽，那個演奏的水平還是歷史上最好的。這都沒辦法。

曉　虹：您和江青有過正面的接觸嗎？

吳祖強：有過一點。我們《紅色娘子軍》完成的時候，她來看了。跟我們開過一個會，商量一下。這個會裏所有的創作人員跟她坐在一塊兒。那一次，她就說，有這想法、那想法，她也不是所有的想法都沒有道理。有意見可以。比如紅蓮原來是有的，後來是她主張，我們也覺得有點多餘，就把紅蓮拿掉了，她是堅決主張把紅蓮拿掉。有過一點這樣的接觸。後來他們把我排除，那是他們背後做的事情，就不找我了。

曉　虹：憋屈吧？當時是不是覺得特別……

吳祖強：當時我也覺得（接受不了），後來一看他們那麼狼狽，我也就……所以，前不久做客「藝術人生」，我還說一句，我說：「我比你們還舒服一點，我沒受這洋罪」。（沒經歷）這一段修改的過程。

曉　虹：好像是當時毛主席也看過《紅色娘子軍》，那是在沒修改之前的。

吳祖強：那是在沒修改之前。其實，毛主席那三句話已經把《紅色娘子軍》的我們那一稿全都肯定了。

曉　虹：他說的是什麼話？

吳祖強：他說：「方向是正確的，革命是成功的，藝術上也是好的。」說這麼三句話。

曉　虹：給了很高的評價。

吳祖強：是。這話說在「樣板戲」之前。然後江青一來這裏要動，那裏要動。

曉　虹：又給它不同的解讀了。

吳祖強：我說我沒跟著你們一塊兒受這個罪，所以也是我的幸運。這個過程折騰了好幾年，當然就沒我了。後來把演奏作者的名字都拿掉了，叫中央芭蕾舞團集體創作，作者沒名字，什麼都沒有了。後來是江青垮臺了，他們不是又演這個，還是演那個思路。集體創作，然後把我的名字也給拿了，就寫了四個人的名字，原來五個人，寫了四個人的名字，杜鳴心、王燕樵、施萬春、戴宏威，這我火了。文化大革命也過了，我說怎麼我的名字沒有了，我是最早創作的。後來你們改了，這麼改那麼改，我沒有吭氣，你們也沒有跟我商量，但是我的名字沒有了，這個不像話。他們覺得不合適，所以送了我一張票，讓我（去看演出）。我一看，作者的名單，前頭四個人都是打印的。然後換掉，（又一頁）三個大字兒「吳祖強」，手寫的。算是恢復名字。

曉　虹：他們四個人一版，您是一個人一版。

吳祖強：我一個人一版。這就是《娘子軍》的歷史。窩囊，確實也有點窩囊。

曉　虹：大環境沒辦法。

吳祖強：所以，我說我一個字兒也沒寫過，也不想寫，就是這個。我也寫不清楚，裏頭有些事兒我也不知道，有些事兒背著我幹的。但是我是主創者之一，開頭花了那麼多功夫。而且最後這個戲並不是沒有成果，最後給江青搞成了這麼亂，我怎麼說啊。有些事兒我也不知道。所以，我說我所有的作品都有文章，《紅色娘子軍》，我一個字兒也沒寫。

曉　虹：確實是您心中的一個比較痛的事兒[10]。

[10] 吳祖強，〈踏樂而來　音樂人生〉，2009 年 9 月 29 日 20：03。騰訊嘉賓訪談，http://news.qq.com/a/

2月12日

《人民日報》報導：大力演現代戲、唱革命歌曲、講革命故事，是今年上海人民春節文娛活動的特色。包括十一個劇種的四十多個劇團正在日夜趕排歌頌十四年來社會主義革命和社會主義建設中新人、新事、新風尚的和反映革命鬥爭的現代劇目。他們已經準備上演的現代劇目有二十多個多幕劇和十多個獨幕劇，將佔上海市今年春節期間全部上演劇目的百分之八十七。戲曲和評彈的現代劇目、書目比平時大大增加。華東區話劇觀摩演出的部分劇目《豐收之後》、《龍江頌》、《紅色路線》、《母子會》、《櫃檯》等，已被改編、移植為滬劇、越劇、甬劇、京劇，將在節日期間上演。今年春節，上海市還將開展一個以講革命故事、歌頌社會主義新思想新風尚為內容的群眾性文化宣傳活動[11]。

同日，《人民日報》報導：首都人民今年春節將開展新穎多彩、富有革命精神的各項文娛活動。首都的許多劇團和外地來京演出的藝術團體，將演出多種多樣題材的現代戲和其他新節目。當前最受歡迎的《祝你健康》一劇，將由北京人民藝術劇院、中國平劇院、北京曲藝團等五個劇團同時演出。遠道來京的福建省話劇團和上海人民藝術劇院，將分別演出在華東區話劇觀摩演出時受到好評的《龍江頌》和《激流勇進》。北方崑曲劇院新排的反映人民教師辛勤教育下一代的《師生之間》，也將在春節首次公演。京劇《智擒慣匪座山雕》是北京京劇團的現代戲保留劇目，這次公演，已重新整理修改，在思想性和藝術性上都較前有了提高。河南省商丘專區豫劇團和北京青年河北梆子劇團，分別演出歌頌社會主義建設時期新一代農民成長的《社長的女兒》。受到首都觀眾熱烈歡迎的上海市人民滬劇團，節日裏繼續演出歌頌三輪車工人崇高的思想風格的喜劇《巧遇記》。愛好音樂的觀眾，將在中央樂團的合唱音樂會、郭蘭英獨唱音樂會和上海交響樂團的獨奏音樂會上，欣賞許多振奮人心的革命歌曲和革命樂曲[12]。

20090929/0017 01_11.htm。

[11] 〈上海演現代戲唱革命歌〉，北京：《人民日報》（第2版），1964年2月12日。
[12] 〈首都節日藝壇百花競放〉，北京：《人民日報》（第2版），1964年2月12日。

2月17日

《人民日報》（第 6 版）發表張穎的文章〈共產主義風格的讚歌——談福建省話劇團演出的《龍江頌》〉。福建省話劇團春節期間在首都演出的話劇《龍江頌》是歌頌社會主義新農村、新農民正在成長起來的共產主義思想風格的優秀劇作。

2月20日

黨和國家領導人朱德、董必武、鄧小平、康生等最近在廣州觀看了人民解放軍廣州部隊戰士話劇團演出的五幕話劇《南海長城》。《人民日報》報導：《南海長城》是戰士話劇團新創作的一個劇本，它生動地反映了廣東沿海軍民全殲九股美蔣武裝特務的鬥爭事蹟。中共中央中南局第一書記陶鑄、人民解放軍廣州部隊負責人黃永勝也觀看了演出[13]。

2月21日

中共中央政治局委員、國務院副總理李先念、中共中央政治局候補委員、國務院副總理陸定一在春節期間，接見了先後來到北京演出的哈爾濱話劇院、上海人民滬劇團、河南商丘專區豫劇團、上海人民藝術劇院一團、福建省話劇團和長春電影製片廠譯製片演員演出團等六個劇團的全體人員。李先念和陸定一副總理在接見他們時都講了話，熱烈地祝賀他們創作和演出了優秀的現代劇目；鼓勵他們繼續努力，密切聯繫群眾，不斷改造思想，樹立遠大的革命理想，創作和演出更多的好戲，使戲劇藝術更好地為社會主義革命、社會主義建設，為世界人民革命鬥爭服務。參加接見的，有沈雁冰、夏衍、林默涵、鄭天翔、周榮鑫、徐光霄、徐平羽等有關方面負責人[14]。

[13] 〈朱德董必武鄧小平等同志在廣州觀看話劇《南海長城》〉，北京：《人民日報》（第 1 版），1964 年 2 月 21 日。

[14] 〈李先念和陸定一副總理 接見來京演出的六個劇團全體人員 熱烈祝賀他們創作演出了優秀現代劇，鼓勵他們創作演出更多好戲〉，北京：《人民日報》（第 1 版），1964 年 2 月 22 日。

2月23日

〈繁榮現代戲的創作和演出〉,《河北日報》(第1版)。

同日,常香玉發表〈我演現代戲〉(《河南日報》)。主要談參加《朝陽溝》演出之後的體會,基本觀點是武裝思想第一,深入生活是基礎,讓傳統為現代戲服務。

2月25日

〈乘勝前進,為創作和演出更多更好的現代戲而努力——慶祝我省專業劇團現代戲劇觀摩演出會勝利閉幕〉,《青海日報》(第3版)。

2月29日

姜妙香[15]發表〈京劇怎樣演現代戲才像京劇?——並和老同行談談心〉(《北京日報》),重點談的問題是小旦小生的嗓子問題:

> 已經上演的京劇現代戲當中,有個別地方所以產生「像不像」的問題,我覺得主要是因為演員缺少現實生活的體驗,角色的思想感情、舉止神態抓得不準,不能做到形神兼備;也有的是因為受到傳統表現方法的束縛,例如演的是淳樸、堅強的女革命幹部,可是歌唱時,仍用老戲裏旦角的假嗓唱法,氣勢不足,讓人聽了感到不協調。古人戲曲論著中有「女不唱雄曲」的說法,時代不同了,今天扮演革命的新女性,必須擅長唱「雄曲」。怎麼唱才相宜呢?這涉及京劇旦角唱法的革新問題,有待探討和在實踐中嘗試解決。

> 我認為京劇小生演員演現代戲,必須使大嗓。大嗓不好的,可以想辦法從調門上補救或改變唱腔。倘能堅持訓練,據我的體會,大嗓時能喊出來的,也不見得準把小嗓毀了。

[15] 姜妙香(1890–1972)兼收並蓄,博採眾長創造了許多優美動聽的小生唱腔及多種新穎別致的唱法,形成了膾炙人口的「姜派」。《監酒令》、《轅門射子》、《白門樓》、《借趙雲》、《黃鶴樓》、《羅成叫關》、《小宴》、《飛虎山》、《狀元譜》、《連升店》等均富姜派特色。歷任中國戲曲學校教授,北京宣武區政協委員,中國戲協北京分會常務理事等職。

本月

〈大力開展社會主義新文藝的普及工作〉,《文藝報》(第2期,第2頁)。

3月8日

《人民日報》(第5版)發表劉厚生的文章〈戲曲現代劇淺談〉。

3月10日

《北京日報》(第3版)發表馬連良的文章〈我對京劇演現代戲的看法〉。

3月11日

〈努力發展和繁榮社會主義現代戲劇藝術——迎接西北地區好陝西省戲劇觀摩演出〉,《陝西日報》(第1版)。

3月14日

受到廣大觀眾熱愛的話劇《千萬不要忘記》(又名《祝你健康》)等新創作的現代劇劇本最近由中國戲劇出版社分批出版。中國戲劇出版社已經出版或即將出版和再版的一批現代劇劇本還有:豫劇《朝陽溝》、《社長的女兒》,話劇《霓虹燈下的哨兵》、《李雙雙》、《三人行》,平劇《會計姑娘》、《向陽商店》,以及河北梆子《梅林山下》[16]。

3月19日

《人民日報》的〈上海京劇界大演現代戲〉(第2版)報導:上海已演出了二十多個反映社會主義新人新事和以革命鬥爭為題材的新京劇。其中有表現農村階級鬥爭和青年熱愛商業工作的唱工戲《審椅子》、《櫃檯》,有歌頌革命

[16] 〈戲劇出版社出版現代劇劇本〉,北京:《人民日報》(第2版),1964年3月14日。

戰士英勇殺敵的武打戲《井岡山下》，也有表現社員熱愛集體利益的唱做並茂的獨幕劇《送肥記》，以及多幕劇《社長的女兒》等。題材多種多樣，既反映了豐富多采的現實生活，塑造了革命英雄人物，又顯示了京劇表演藝術的特色。上海京劇院三團曾經帶了《審椅子》等現代小戲到浙江餘姚縣的龍山劇場演出，農民看完戲後，激動地說：「過去的京戲都是穿綾羅綢緞人的天下，今天我們農民也被請到京戲舞臺上當主人了。」

上海京劇界決心創演出反映社會主義革命和建設的新京劇。僅上海京劇院一個單位，就編寫和創作了三十多個獨幕劇和多幕劇。七十高齡的著名表演藝術家周信芳正在導演並主演《楊立貝》。他和創作人員反覆研究劇本，分析人物，還去觀看滬劇、越劇等劇種演出。為了合理利用京劇程式，周信芳對表演現代人物的一動一靜，反覆研究，嚴肅對待。他說：「老演員和主要演員應該為京劇演現代戲鳴鑼開道，揮旗吶喊」。

上海京劇工作者在試演現代戲的過程中，得到了黨和文化領導部門的關懷和鼓勵。戲劇、音樂界人士主動提供幫助，聽取他們對編劇、樂器使用、唱腔等方面的很多革新的意見[17]。

同日，〈把現代戲的鑼鼓大敲起來〉，《新湖南報》（第1版）。

3月21日

徐潔人，〈在集體關懷下成長——滬劇《蘆蕩火種》創作記事〉，《文匯報》。

3月24日

袁世海[18]，〈說戲談心知難而進〉（第3版），《人民日報》。

[17] 〈上海京劇界大演現代戲〉，北京：《人民日報》（第2版），1964年3月19日。
[18] 袁世海（1916－2002）在現代戲《紅燈記》中扮演了鳩山一角。

一九六四年

3月25日

〈大力提倡京劇演現代戲──祝賀我省京劇現代劇目觀摩演出勝利結束〉，《黑龍江日報》（第1版）。

3月28日

徐蘭沅[19]，〈我對京劇特色的看法〉，《北京日報》（第3版）。

3月底

彭真等北京市領導人重新審看了北京京劇團改用原名的《蘆蕩火種》，表示非常滿意，並且批准對外公開演出，連演百場，觀眾反響熱烈。《北京日報》專門發表了「社論」和許多評論。

3月31日

今天下午，文化部在首都劇場隆重舉行 1963 年以來優秀話劇創作及演出授獎大會。有二十一個多幕劇和獨幕劇的三十九位作者、編劇和二十個演出單位，在會上分別獲得了創作獎和演出獎。中共中央政治局候補委員、國務院副總理陸定一出席了授獎大會，並且在會上講了話。陸定一向獲獎的話劇劇作者和演出團體祝賀，同時也祝賀全國各地方、各劇種在創作和演出現代題材的戲劇方面所取得的成功。陸定一在講話中指出，在毛主席和黨中央的號召下，1963 年以來，我國的戲劇工做出現了大好形勢。許多優秀的現代劇上演了，受到廣大人民群眾的熱烈歡迎。應該說，這種熱烈的情況是空前未有的。他說，這一年來演出的現代戲，比 1958 年演出的現代戲，在思想性和藝術性方面都有所提高。今天的授獎大會由文化部部長沈雁冰主持。文化部副部長徐平羽介紹 1963 年以來話劇創

[19] 徐蘭沅（1892－1977）是一位熟諳京劇的藝術家，曾被梨園界譽為「胡琴聖手」。他一生主要為譚鑫培、梅蘭芳兩位京劇藝術大師操琴。

作和演出的新成就。出席今天授獎大會的，有夏衍、林默涵、田漢、邵荃麟、夏征農、李琪、曹禺、李伯釗、薩空了、袁水拍、周巍峙等有關方面負責人和文藝界著名人士，以及首都和有關省、市、部隊的話劇工作者一千五百多人[20]。

同日，周恩來總理、陳毅副總理今天晚上接見了獲得 1963 年以來優秀話劇創作獎和演出獎的全體劇作者、編劇和演出團體代表，和他們進行了親切的談話。接見時，沈雁冰、夏衍、林默涵、徐平羽、老舍、曹禺等有關方面負責人在座[21]。

同日

新華京劇團公演根據福建省話劇團創作的同名話劇改編的《龍江頌》。

本月

江青指導上海京劇院排演《智取威虎山》。

同月，江青在上海觀看了淮劇《海港的早晨》（後改名《海港》），認為該劇表現了碼頭工人的國際主義精神。她建議上海京劇院將這一劇本改編為京劇。江青指示：要加強國際主義豪情，要樹立碼頭工人英雄形象。改編時，劉少奇強調「中間人物」，以「培養接班人」。1965 年春，江青指出：這樣改成了中間人物轉變的戲，必須重新改編。江青調整了班子，充實了編劇及音樂設計人員，並對劇組革命同志說：「有困難我們支持，但要求只有一個：塑造兩個英雄——方海珍、高志揚。」[22]

同月，姚文元，〈反映最新最美的生活，創造最新最美的圖畫——關於現代劇若干問題的研究〉，《收穫》，1964 年 3 月，第 2 期，第 67 頁。

初春

1963 年冬天，江青到上海看戲，回北京後帶回兩個滬劇劇本，一個《蘆蕩火種》，一個《革命自有後來人》，找了中國京劇院和北京京劇團的負責人去，

[20] 〈一批優秀話劇作者和演出單位獲獎〉，北京：《人民日報》（第 1 版），1964 年 4 月 1 日。
[21] 〈周總理陳副總理接見優秀話劇獲獎者〉，北京：《人民日報》（第 1 版），1964 年 4 月 1 日。
[22] 同註 6，頁 212。

要求改編成京劇。北京京劇團選定了《蘆蕩火種》。江青要求對改劇本進行重排，重寫劇本，執筆者為汪曾祺和薛恩厚[23]。1964 年初春，二人住在北京廣渠門外一個招待所，改出了劇本。

4 月 1 日

《人民日報》（第 1 版）發表社論〈為廣大群眾創作更多更好的話劇〉指出：

我國社會主義文學藝術，應該積極地為國內外的革命鬥爭服務。文學藝術，包括話劇在內，必須充分反映我們的時代，表現時代的英雄人物，以社會主義、共產主義思想教育廣大人民，教育青年一代，堅決反對資產階級、封建階級思想和各種舊的習慣勢力。我們的文學藝術，是社會主義上層建築的一部分，它必須適應社會主義經濟基礎的需要，為鞏固和發展社會主義經濟基礎，為興無滅資，為推動階級鬥爭、生產鬥爭和科學實驗三項偉大的革命運動服務。

我們的話劇工作者和一切革命的文藝工作者，還擔負著國際主義者所應該擔負的任務，應該樹雄心，立大志，高舉起無產階級革命文藝的大旗，反對帝國主義、各國反動派和現代修正主義，支持和鼓舞世界人民的革命鬥爭。

為了要完成這雙重的革命任務，必須做好以下幾件工作：一、創作更多更好的作品，反映我們偉大的時代，反映社會主義時代的新舊鬥爭，反映我國人民英勇的革命鬥爭歷史。二、要使話劇成為有力的革命工具，關鍵在於話劇隊伍的革命化。三、要進一步地發展話劇隊伍，培養新生力量。四、加強黨的領導，是進一步發展我國社會主義話劇事業的重要保證。

同日，《人民日報》（第 2 版）報導：富有戰鬥傳統的我國話劇藝術，在最近的這一年裏，以即時、鮮明、深刻地反映社會主義革命和社會主義建設的現實鬥爭生活的特色，標誌著它在社會主義戲劇的發展道路上又邁出了新的更有力的一

[23] 薛恩厚 1958 年任中國平劇院代理院長，1961 年至 1962 年為第二任院長。曾任中國劇協理事、北京文聯委員、北京市第五屆人大代表、中國平劇院院長、黨總支書記、顧問、北京京劇團團長等職。

步。從去年春天話劇《霓虹燈下的哨兵》轟動首都觀眾以來，到參加華東區話劇觀摩演出的許多優秀劇目最近來首都公演的這一段時間裏，人們可以看出，我國話劇藝術工作者高舉毛澤東文藝思想的紅旗，以躍進的戰鬥的姿態，在深入地反映工農兵群眾的鬥爭生活、塑造社會主義時代工農兵英雄形象、用階級觀點正確反映和處理人民內部矛盾、提高人民群眾的階級覺悟和鼓舞人民群眾的勞動熱情等方面，做出了顯著的成績[24]。

同日，《人民日報》（第6版）發表佐臨的文章〈我喜歡排現代話劇──為什麼？──答一位觀眾的信〉：

> 這裏就涉及一個根本問題，文藝為誰服務的問題：為工農兵、為廣大勞動人民服務，還是為封建主義的帝王將相、才子佳人，為資本主義的老闆、阿飛，為現代修正主義的工人貴族、高薪階層服務的問題。
>
> 總之，這是個立場觀點問題，思想感情問題。解決這些問題就要一方面努力學習馬克－思列寧主義和毛澤東著作，一方面到工農兵群眾中去，投入火熱鬥爭，深入生活。這樣，兩方面雙管齊下，我們就可以進入自我改造過程和創作過程。黨教導我們這樣做，客觀形勢要求我們這樣做。但具體地應該怎樣進行呢？按我個人的經驗，就是通過藝術實踐。親愛的觀眾同志，這就是為什麼我喜歡導演現代劇的最主要、最基本的原因。解放以來，為了戲的需要，我曾經多次接觸到無數的礦藏：鋼鐵廠（《激流勇進》）、造船廠（《黃浦江的故事》）、海軍基地（《第二個春天》）、南京路好八連（《霓虹燈下的哨兵》）和農村（《布穀鳥又叫了》）等等。

同日，《人民日報》（第6版）發表吳雪的文章〈話劇界的大喜事──話劇授獎所想到的〉：

> 1963 年，是話劇大豐收的一年，出現了大批優秀的現代劇目。這次文化部獎勵的劇目都是直接反映建國十四年來社會主義革命和社會主義建設的。這些劇目的出現，使當代工農兵中湧現的新英雄人物，佔領了整個話劇舞臺，形成了社會主義話劇的主流。

[24] 新華社記者，〈話劇藝術邁出新步〉，北京：《人民日報》（第2版），1964年4月1日。

最突出的是舞臺上出現不少正面人物形象，如《霓虹燈下的哨兵》中的趙大大、《豐收之後》中的趙五嬸、《激流勇進》中的王剛、《年輕的一代》中的蕭繼業、《李雙雙》中的李雙雙、《千萬不要忘記》中的丁海寬、《遠方青年》中的沙特克、《櫃檯》中的周金山等，他們已經活在觀眾的心裏。

這些劇本的作者，絕大部分都是青年。像《第二個春天》的作者劉川，《豐收之後》的作者藍澄、《千萬不要忘記》的叢深、《遠方青年》的作者武玉笑等，他們都是長期生活在部隊、工廠、農村和少數民族地區，直接參加各種鬥爭，同群眾有較深的結合，才能寫出這樣的東西來的。至於《激流勇進》作者之一胡萬春，《一家人》的作者之一費禮文，他們本身就是工人，而胡萬春同志還是一位有十八年工齡的軋鋼工人。他現在雖然已是專業作家了，至今仍保持定期下廠勞動，每禮拜去做一天軋鋼工人。工人直接參加我們的創作隊伍，這是一件大事。將來一定會有更多的工、農、兵參加創作，這是無疑的。但是最根本的問題，還是我們的創作隊伍，如何永遠革命化、工農兵化，不脫離生活，不脫離鬥爭，生根在群眾之中。

同日，《人民日報》（第 6 版）發表王玉梅的文章〈加速革命化演好現代劇〉：

社會主義革命和社會主義建設的偉大時代，要求我們話劇工作者在舞臺上反映我們時代的鬥爭風貌，塑造光輝的工農兵形象。這個任務是光榮的，又是非常艱鉅的。特別是對我這樣年輕的、出身於剝削階級家庭的演員來說，自己的階級立場、階級感情都還沒有得到徹底改造，對勞動人民的思想感情缺乏深刻的理解，更是特別困難的。但在這個嚴肅的課題面前，是知難而退，還是知難而進呢？在黨的教育下，在火熱的鬥爭中，使我逐漸認識到，一個革命的文藝工作者只有不怕困難、勇於革命、積極為社會主義服務這一條道路。正如柯慶施同志在華東區話劇觀摩演出開幕式的講話中所說：「你不宣傳社會主義、共產主義，你就會宣傳封建主義、資本主義，真空地帶是沒有的。」而要宣傳社會主義、共

產主義，自己本身就必須具有社會主義、共產主義的思想，就只有認真學習馬克思主義、毛澤東思想，就得認真地投入到火熱的鬥爭生活中，徹底使自己革命化。

同日，〈為廣大群眾創作更多更好的話劇〉，《人民日報》（第 1 版）。

4 月 4 日

趙燕俠[25]，〈力求準確地塑造革命英雄形象——排演《蘆蕩火種》的一點體會〉，《北京日報》。

4 月 7 日

國務院總理周恩來，副總理鄧子恢、譚震林、羅瑞卿等，今晚觀看了廣州部隊戰士文工團話劇團演出的五場話劇《南海長城》。這個戲曾榮獲 1963 年優秀話劇創作獎和演出獎。演出結束後，周恩來等走上舞臺同演員握手，祝賀他們演出成功[26]。

4 月中旬

在「全國京劇現代戲觀摩演出大會」開幕前，江青從上海趕回北京，觀看了《蘆蕩火種》演出。江青不滿劇團「提前」公演，隨後又提出了一系列吹毛求疵的修改方案。

4 月 20 日

〈促進戲劇藝術革命化——祝陝西省第二屆戲劇觀摩演出大會開幕〉，《陝西日報》（第 1 版）。

[25] 趙燕俠（1928－）1964 年主演現代京劇《蘆蕩火種》，成功塑造了阿慶嫂的藝術形象。「文革」中，遭受了「四人幫」的殘酷迫害，被剝奪演出權利達十年之久。1979 年，北京京劇團恢復，趙燕俠任一團團長。

[26] 〈周總理等看話劇《南海長城》〉，北京：《人民日報》（第 1 版），1964 年 4 月 8 日。

4月22日

中央級的演出單位參加 1964 年京劇現代戲會演之前，林默涵建議文藝界內部將《紅燈記》、《紅旗譜》、《朝陽溝》等幾部戲先行彩排，召開座談會，聽取大家的意見，以利於提高。會議參加者黎舟對此次座談會詳情做了紀錄。

黎舟 1964 年 22 日關於《紅燈記》座談會紀錄稿。

 時間：1964 年 4 月 22 日下午

 地點：文化部西小會議室（收發室對過）

 內容：座談中國京劇院的《紅燈記》前五場（即現在演出本的前六場「赴宴鬥鳩山」止）。

 參加座談會人員：徐平羽、蘇一平、張庚、晏甬、任桂林、李紫貴、劉木鐸、張東川、阿甲、葉鋒、黎舟。根據張東川、阿甲的建議，為了讓主要演員直接聽取意見，座談《紅燈記》時袁世海、李少春和高玉倩也參加了座談會。會議仍由林默涵主持。

林獻涵：今天談《紅燈記》前五場。大家談吧。

李紫貴：看了《紅燈記》前五場戲，這個現代戲非常完整，藝術處理、動作選擇洗鍊、嚴謹、新穎感很強，也確實是京劇。唱、唸結構合適，一點不感到彆扭。話劇是鐵梅奶奶在監獄裏講身世，現在改在前面講，很合適。

 鐵梅這個人物處理得很合理。有的戲鐵梅就演得很冒失。《紅燈記》這個鐵梅的藝術處理使人很感動，比如講身世那場戲，催人淚下。整個戲看來很協調，外部動作準確，適合於人物的安排。有些地方很感動人，能夠引起觀眾的共鳴。個別地方就不能引起共鳴，比如李玉和剛被捕，李奶奶就對鐵梅講身世，感到不太順。有的地方有客觀欣賞的感覺，沒進到戲裏去。又如鐵梅聽奶奶講身世的時候，她用很激動的碎步撲到奶奶跟前，給人有「離別」之感。

對鐵梅的父親李玉和的處理，表現革命堅強性的一面有餘，對父女感情的一面（革命的感情）卻不夠。還有，鐵梅的表演顯得小的地方過多，這樣，把革命任務給了她，就顯得弱了。

外部動作和內心結合得更緊些、更生活些，這個戲就會更有光彩。

任桂林：看了《紅燈記》前五場很高興！京劇改革，能不能演現代戲是關鍵，中國京劇院能拿出個好的現代戲還是關鍵。我看了《蘆蕩火種》很滿意，看了《紅燈記》更滿意，一點兒不感到彆扭。京劇演現代戲聽眾看了別不彆扭是個大問題。《紅燈記》這個戲很引人入勝，激動人心！

有些老演員節奏感強，青年演員要向他（她）們學習，青年演員就常常容易在動作、唱腔上晃乎。

《紅燈記》裏幾個人物的形象都出來了，立起來了，主題思想的貫串線明確。現在的問題是如何再提高的問題。

唱腔印象深的地方是高玉倩，演得很好。我看高玉倩同志改演老旦吧。你說她演李奶奶這個角色像什麼行當？我看她什麼也不是，就是個李奶奶。

少春演的是鐵路扳道工人，當然是地下黨的幹部，但是，生活上要適應那個環境，應該是個扳道工人，太高了就不好，當然完全像個工人也不好，這是很難的。

演鐵梅的長瑜演得不夠樸實，勞動人民的氣質不夠，這是個很大的問題，因為長瑜這方面生活少，創造勞動人民的東西太空。我總覺得像些《拾玉鐲》的演出很不合適。

它本是描寫一個農村小姑娘的，但是演得太小市民化了，一點兒勞動人民的氣質都沒有了。鐵梅這個人物要演得樸實，不要追求廉價的效果。鐵梅這個角色要加加工，只抓住年輕幼稚的一面還不夠，另一面，就是她生活在革命家庭裏，成熟的一面也要琢磨。

張　庚：《紅燈記》這個戲很好，連細小的漏洞都看不到，藝術很完整。

看過幾個戲，這個戲最完整，無論唱腔、音樂、表演……都好。

我們要再提高一步，爭取更高的水準，好的地方就不多談了。我感到非常激動人心、感動人的地方不夠，覺得欣賞藝術的地方多，激動人心的地方少一些。這在看傳統劇碼有這種情況不足為奇，但是，演現代生活，演與我們有切身關係的事物，就要激動人心才行。

人物是有的，但不恰恰是這個環境裏的人物，如鐵梅，聰明、伶俐的小姑娘的一面是有的，但缺少高度的機警，內涵的聰明的東西就少。要增加一些性格上的東西。鐵梅是革命事業的繼承人，經過一番鍛鍊和風霜，的確是有條件來接班的。少春的戲，沉著有分寸，主要是在氣質上增加一些東西，看來太文雅了些，儒雅了些。鳩山這個特務，應該是心計多，並不一定表面都是陰險狠毒的。有些形象在觀眾中容易成立，也容易消失。應該是在別的地方很少見的人物，只有這裏才有，這才好。演傳統戲心理的東西變化的少，是定了型的，而演現代戲則不同，演心理的東西還差得遠呢！在生活上找到了原型，再去傳統裏找可用的東西，要這樣反覆琢磨創造，否則，藝術雖完整，卻不感動人。

關於進入角色的問題，我不相信演員演一個角色，一進入了角色就像著了魔了似的。演員內心的感情充沛，自己也控制不了，戲會亂的，那給觀眾會造成什麼後果！甚至戲完了還出不來，這不行。演員演戲就是該激動的時候激動，也應該容易從戲裏出來。關於布景問題，我有個幻想，戲曲的實景可以少一些，要充分利用燈光，就是有景的實體感覺，而無實景才好。比如這個戲裏叉道旁的小屋，這個景一點兒用也沒有，卻擺在那裏，兩個地下黨員在外面秘密交談，為什麼不進屋裏去談呢？現在搞話劇的布景卻突出了舞臺，而搞戲曲的舞臺布景，卻拚命地往話劇裏鑽。

劉木鐸：《紅燈記》有一條紅線貫串著，很鮮明，有層次，有氣勢，節奏感強，內外統一，我一口氣看完。有個別地方還需要進一步琢磨，

如鐵梅拿著紅燈在屋裏一轉，給人感覺她是高興，但是，一看字幕，才知道她心裏很激動。

京劇改革有一條要想辦法解決，就是唱的要讓觀眾聽懂。北方農民為什麼喜歡聽平劇，就是能聽懂。京劇的唱就是要讓人能聽懂，聽懂演員在臺上唱的什麼才行。

晏　甬：看了幾個戲，非常高興！看來，我們這一仗能打勝。《紅燈記》是一個藝術精品，很精緻。排演得新鮮，人物樹起來了。如果說需要進一步提高的話，我感覺劇本語言舊了些，缺乏群眾的口語化。有些詞安排在革命英雄嘴裏不太合適。京劇的語言名聲不好，是否想想辦法改一改！戲是不錯，演員確實缺少生活氣息。

蘇一平：看了這個戲很滿意，我流了淚。一般都認為京劇和歌劇反映生活的真實程度，不能如話劇一般的真實。而這一次一看，京劇的反映現實生活的真實程度，已經達到了話劇的水準。現在京劇演現代戲已經不是彆扭不彆扭的問題了，而是如何進一步提高的問題。

京劇革新首先是從劇本來革新。它的表演、唱腔很發展，不太注意劇本的內容，所以，京劇的發展、革新應該在劇本上下功夫。話劇是靠它的內容來誘人的。戲曲如果有好的內容，又加上有充分表演生活的東西，不但能達到話劇表演現實生活的水準，而且要超過它。看來，現在的路子很對，前途光明。

《紅燈記》這個戲對人物的理解方面，還要下下功夫，特別是少春的工人形象。工人階級平凡、質樸而偉大，從這方面來學習工人。鐵梅演得有些太幼稚。農民的小姑娘與城裏的小姑娘不同，她的生活能力一定很強，在農村四五歲的小孩已經開始幹活了，城裏的孩子過馬路還得大人領著。

還有，我們黨搞地下鬥爭的一套工作方法，也要好好學一學，現在有些演地下鬥爭的戲，總感到這方面的生活還欠缺些。

林默涵：同意大家的看法。《紅燈記》是個好戲，很好，很滿意，很高興！看了幾個戲，對京劇演現代戲的信心大大增加了。戲曲演現代戲很有前途，戲很感動人！

我看過電影《革命自有後來人》和平劇的《紅燈志》，確實地，京劇的《紅燈記》比較好。我看戲，對於做作的就不喜歡，不能感動我。平劇的《紅燈志》粗一些，在藝術上不感染人，不感動人。電影的《革命自有後來人》是基本上失敗了，李玉和從頭到尾都是笑呵呵的。當然可以笑，笑是對敵人的輕蔑，表現革命樂觀主義精神。

京劇的《紅燈記》就不同，很感動人！自然、真實，很能抓住人。演得很像生活，舊的傳統的東西不那麼多。戲所以好，是劇本好，寫了幾個人物，本子就是這樣。但是，確實感覺生活氣息不太濃厚。

戲一開始就把你帶到矛盾裏去了。不像話劇《南海長城》，第一幕很不精彩，看到第二幕、第三幕才感到戲很不錯。《紅燈記》的特點是在矛盾鬥爭中把人物介紹出來的，很值得學習。戲很乾淨，不覺得囉嗦。還有，每場戲都有個比較能抓住人的情節，很有特點。我看戲，覺得有些分場分幕就不知道為什麼要分場分幕，每場的特點是什麼，不清楚。《紅燈記》就不同，每場都有點新鮮感，有個中心事件。

導演處理像乾淨、精鍊、簡潔，表演上塑造了幾個人物，基本是成功的。從更高的要求看，當然還有缺點。這個戲主要是人物戲，人物性格上還要進一步去挖掘。比較起來老奶奶演得更符合人物性格，明朗、慈愛。但是，我感到演得還是年輕了些，我不是說的年齡，而是精神上的，她在生活上經過這麼一場大磨難的人，不應該是這樣。少春也演得不錯，但是不大像個工人。這麼個老工人、地下工作者，就感到演得老工人的氣味不夠，覺得瀟灑多一些，更像少春本人。除了高玉倩外，其他幾

個人物，還是像原來本人的樣子多一些。應該深入生活，要多去看一看老工人是怎麼工作、怎麼生活的，現在連外形上工人的樣子都很少。李玉和這個人物應該再剛強、再粗獷一些才行。鐵梅演的勞動人民的氣質不夠，天真活潑有餘，受過苦、有經驗、有鍛鍊的一面不夠，我不是說要表現她政治上的成熟，老人愛鐵梅，地下鬥爭的事情不願意告訴她，但是，要表現她很聰明，在生活上很成熟才行。農村十一二歲的姑娘就當家了。

鳩山還演得不錯，表現出來了陰險、毒辣的性格，還是外形的東西多一些。當然，我們對這種人也不熟悉，不過，仍然要挖掘得更深一些。不要滿足於現狀。

這個戲主要是把幾個人物塑造得更好，就立起來了。現在這個戲一開始看，還覺得不錯，再想一想就感到不夠了。生活總有些相通的東西。老演員生活閱歷多，舞臺經驗多，可以演好戲，反過來也可能成為缺點，妨礙你去塑造新的人物。

語言上還是有些不太合適，鳩山喜歡耍文腔，但要符合他的性格才行[27]。

4月27日

　　黨和國家領導人劉少奇、周恩來、朱德、鄧小平、董必武、陳毅、陸定一、鄧子恢、聶榮臻，以及國防委員會副主席張治中，今晚觀看了北京京劇團演出的根據同名滬劇改編的現代劇《蘆蕩火種》[28]。

本月

　　馬科，〈談京劇演現代戲〉，《上海戲劇》第 4 期。

　　〈進一步發揮話劇的戰鬥作用〉，《戲劇報》第 4 期。

[27] 黎舟，〈飆風驟雨不終日——關於京劇現代戲的很有價值的歷史紀錄〉，北京：《戲曲藝術》1994 年第 2 期（1993 年黎舟根據自己日記上的紀錄整理）。

[28] 〈黨和國家領導人看京劇《蘆蕩火種》〉，北京：《人民日報》（第 1 版），1964 年 4 月 28 日。

5月1日

上海京劇院一團在人民大舞臺公演經過修改加工的《智取威虎山》。至 11 月上旬，該劇在上海演出八十餘場，觀眾達十七萬人次。

5月8日

〈《蘆蕩火種》為什麼能獲得成功？〉，《北京日報》社論。

5月9日

《人民日報》報導：北京京劇團新排演的京劇現代戲《蘆蕩火種》從 3 月底同觀眾見面以來，已經演出二十多場，場場客滿。為了滿足更多觀眾的需要，北京京劇團在繼續演出的同時，目前又組成一個新的《蘆蕩火種》排演組，角色大部分由青年演員擔任。首都文藝界和廣大觀眾對京劇《蘆蕩火種》的演出給予廣泛的好評，認為它成功地表現了革命鬥爭生活，塑造了革命英雄形象，在藝術上也有很多新的創造，是一齣革命的京劇。京劇《蘆蕩火種》是根據同名滬劇再創作的。去年 11 月，北京京劇團就開始了排演工作，但是當時北京京劇團沒有急於拿出來公演，他們認為，京劇演現代戲，是古老的戲曲劇種為社會主義服務、為工農兵服務的一場意義深刻的革命。他們滿懷熱情地繼續投入緊張而艱鉅的工作，重新修改劇本，設計唱腔和探索表演方法等[29]。

5月11日

〈再談《蘆蕩火種》為什麼能獲得成功〉，《北京日報》社論。

[29] 〈京劇《蘆蕩火種》受到觀眾好評〉，北京：《人民日報》（第 2 版），1964 年 5 月 10 日。

5月14日

　　李仲林，〈我演出楊子榮——《智取威虎山》演出札記〉，《解放日報》。

5月15日

　　毛澤東接見阿爾巴尼亞婦女代表團和電影工作者時的談話[30]：舊的意識形態可頑固了。舊東西攆不走，不肯讓位，死也不肯。就要用趕的辦法，但也不能太粗暴，粗暴了人不舒暢。要用細緻的方法戰勝老的。老的還有些市場。主要的是，我們要以新的東西代替它。你提倡的不會一下子實現的，沒那回事。你提倡你的，他實行他的。文藝為工農兵服務，已經提了幾十年了，可是我們的一些同志嘴裏贊成，實際反對。

5月19日

　　〈戲劇藝術必須反映社會主義時代——祝全區現代劇觀摩演出大會開幕〉《廣西日報》（第 1 版）。

5月20日

　　《戲劇報》第 5 期發表〈關於劇演現代戲的討論〉的綜合材料。介紹了 1963年下半年以來，各地報刊關於戲曲演現代戲問題的討論情況。材料綜合討論了三個主要問題：一、京劇要不要演現代戲？一種意見是，根據美學上的「距離說」，提出「分工論」，認為京劇只能演歷史劇，可以讓適合於表現現代題材的劇種演現代戲。另一種意見主張京劇應該積極演出現代戲，要與今天的時代「同呼吸」。二、京劇演現代戲還要不要像京劇？有人認為應當重視群眾的欣賞習慣，保留劇種特色。有人則認為可以打破框框不像京劇，認為「話劇加唱好得很」。三、怎

[30] 毛澤東要求實現無產階級文藝在思想和藝術上的標新立異。京劇革命不僅僅是藝術形式的革命，潛在要求和動力是革命文化的意識形態層面的。毛澤東認為，要摧毀舊的意識形態「就要用趕的辦法，但也不能太粗暴，粗暴了人不舒暢」。在實踐過程中，江青則認為一時的粗暴是必要的。

樣才能演好現代戲？在這個題目下，探討了怎樣從生活出發，在京劇藝術傳統的基礎上進行藝術創作和利用現成傳統程式創造新程式，以及京劇現代戲的唱、唸和小嗓怎樣處理等問題。

《人民日報》報導：上海京劇院最近重新上演大型現代劇《智取威虎山》。廣大觀眾和文藝界人士讚揚這個戲是上海京劇界推陳出新的可喜成果之一。京劇《智取威虎山》是上海京劇院根據小說《林海雪原》改編的，在 1958 年初次上演過。這次演出前，在黨的關懷和各方面幫助下，由劇作者、導演和演員等共同在過去演出實踐的基礎上做了重大的加工和修改。修改後的這個戲，從劇本的主題思想、人物形象的塑造和刻劃，到表演藝術、音樂唱腔和舞臺美術等方面，都比過去有很大的提高。大家還認為，《智取威虎山》在運用京戲傳統程式和發展、創造新程式方面也取得了很好的成果。這些表演，都從生活出發，從人物出發，顯得合情合理，使觀眾通過不同行當的表演，更親切地看到了不同人物的思想感情。京劇《智取威虎山》中的不少唱詞、唸白，既符合京劇用語對聲韻的要求，又通俗易懂[31]。

5月23日

在北京人民劇場第一次彩排，江青第一次看《紅燈記》。

發表對李玉和的意見：

1. 李玉和對王警衛接交通員時，不要講什麼具體內容。

2. 李玉和第一場出場的獨白，要改動些。

3. 增加吃粥一場戲，表現李玉和機警智慧，作為第三場。刪掉這一場對李玉和的形象有損害。

4. 李玉和回家後，侯隊長請吃酒。當侯敲門時，李就知道要被捕，向老奶奶交代，要她今後和周師傅接關係。

5. 李玉和回家，不能將密電碼藏在炭盆裏，可藏在牆壁或房樑上。

6. 李玉和赴宴，出場時獨白可考慮刪，鬥鳩山時，要有氣勢。

31 〈上海京劇界推陳出新的可喜成果之一　大型現代京劇《智取威虎山》獲好評〉，北京：《人民日報》（第 2 版），1964 年 5 月 21 日。

7. 監獄一場改刑場，要加強李玉和的唱，減少鐵梅的唱。將原來在監獄有

關找關係的話都刪掉。

關於老奶奶的意見：

1. 奶奶講家史時「革命出世了」改為「共產黨出世了」。

2. 奶奶服裝補的不是地方。

3. 鳩山來李家，當敲門時，李奶奶要有判斷，知道自己要被捕，忙交代鐵

梅，要她找周師傅接關係，盡可能上北山去。

關於鐵梅的意見：

1. 鐵梅穿鞋拜壽那些舊東西可以不要。

2. 鐵梅對紅燈意義，原來不知道，不要過早理解。

3. 鐵梅鑽坑回家，要緊張些。

4. 鐵梅在刑場要陪綁，鐵梅陪綁時，父親、奶奶槍斃後，震動很大，人都

呆了，什麼都聽不見，悠悠晃晃地下場。

其他角色的意見：

1. 第四場侯隊長上場的獨白太多。

2. 王警尉拉下去用刑，就不要上場了。舞臺上不要太多出現叛徒的形象。

3. 打死王警衛後，可考慮游擊隊扮日本司令情節，最後暗轉到北山，

交密電碼。最後，或用李玉和、奶奶兩人的形象作為謝幕。不必合

唱[32]。

【解讀】

　　學界有些文章將《紅燈記》前五場（即現在演出本的前六場「赴宴鬥鴻

山」止——筆者）首次在文藝界內部彩排和江青第一次看《紅燈記》的演出

混為一談了，都說成是 1964 年 5 月間的事情。1964 年全國戲曲現代戲觀摩

大會的組織者之一黎舟認為，這是兩碼事，二者前後相距一個多月。據黎舟

記憶：「《紅燈記》前五場首次在文藝界內部的彩排時間應該是 4 月 20 日，即

最後看完《紅燈記》的彩排，第二天就開座談會。《紅燈記》的彩排，確確實

[32] 同註 6，頁 32－33。

實引起了轟動，普遍反映這是京劇演現實生活的一次成功實驗，令人振奮，令人激動。依時間推算，《紅燈記》前五場的首次彩排時間，如果不是 4 月 20 日，也不會遲於 4 月 21 日。22 日就座談《紅燈記》嘛，不看彩排自然無法座談。而江青第一次看《紅燈記》演出的準確日期是 5 月 23 日，即在京劇現代戲會演開幕的前八天，她看的不是前五場，而是《紅燈記》的全劇，一個完整的《紅燈記》。這是有據可查的。她第一次在看完演出之後，接見了編導演人員，她的講話中有『打死王警尉後，可考慮游擊隊扮日本司令情節，最後暗轉到北山，交密電碼。最後，或用李玉和、李奶奶兩人的形象作為謝幕，不必合唱。』云云。這首先說明她看的不是《紅燈記》前五場，而是《紅燈記》全劇，她看到了戲的結尾，並對結尾如何修改提出了自己的看法。據可靠的資料記載，江青 5 月 23 日是第一次看《紅燈記》的演出。這就說明在江青沒抓以前一個多月，《紅燈記》就出世了。當然，《紅燈記》在江青看過之後，創作人員自己又做了多次改動和刪增，直到 1964 年 7 月中旬參加會演正式演出後，才算基本定型。」

澄清上述史實之後，黎舟認為：「《紅燈記》這齣優秀現代京劇的誕生，江青只是推薦了劇本，在創作過程中，即在她 1964 年 5 月 23 日第一次看《紅燈記》演出之前，她對這個戲沒有做出過什麼貢獻。正如阿甲同志所說，在整個排演過程中，她從沒到過排演場，沒對劇本的創作提過任何意見。《紅燈記》誕生後，也只是深受觀眾普遍讚譽的好戲，一齣優秀現代京戲，沒有哪個頭腦發昏的藝術家，膽敢把自己的作品樹為樣板。只有江青其人，她看中了《紅燈記》，把它攫為己有並封之為『樣板戲』，然後打倒阿甲，使他喪失發言、申辯的權利和自由。確實，江青曾在《紅燈記》上是很下過一番功夫的，按照自己的意圖，任意加以改變，抹進了一些『三突出』的黑貨，違背了作者的原意。」[33] 黎舟的這份座談會原始紀錄對於釐清江青插手「樣板戲」《紅燈記》前後的版本變動具有重要的文獻價值。

[33] 同註 27。

5 月 25 日

〈在舞臺上高舉革命的旗幟——祝全省第五屆戲劇（現代戲）會演開幕〉，
《湖北日報》（第 1 版）。

5 月底

《白毛女》進京參加觀摩演出大會。

5 月 28 日

江青關於《南海長城》的指示：

（看完《南海長城》休息時）

好戲！我要沒去海南，你們這個戲我也看不懂，為什麼漁民要蓋樓，
漁民的生活真富呀！

你們這個戲我建議作一點修改，要把部隊加上。南海長城沒部隊，光
靠民兵很危險。當然可以寫民兵為主，不要大改，有的地方加幾個人，加
幾句話就行了。金星島只住一家人？有點叫人擔心，可以多幾家，散住各
處，甜女二人抓那麼多特務，可以旁邊有老百姓拿漁叉，把特務押下去。

這個戲可以搬上京劇舞臺，將來我找人和你們一起來合作，四團沒人
適合演區英才，俞大陸個子太小，一團的錢浩梁，上海的小王玉娜可以，
改編時，讓京劇作者先去生活。

這個戲是可以翻成京劇的，一些後來的武打，可以搬到舞臺的正面來。[34]

5 月 29 日

江青對《龍江頌》的意見：

[34] 《無限風光在險峰——江青同志關於文藝革命的講話》，南開大學衛東批判文藝黑線聯絡站、「紅海燕」印，
1968 年 2 月，頁 285－286。

《龍江頌》我看過京戲，人物塑造也有問題，黨委書記這個人不是抽象的黨委書記。沒有變化與思考，淹幾百畝地、幾千畝……老是捨得，有無一點思考？藝術形象上不好。大隊長寫得好。自私自利的那個人怎麼轉變過來的，莫名其妙。黨委書記的戲加上了獨白，自己難受，怎麼弄呢？動員其他所有的隊排澇、搶救。這樣好一些。要寫具體的人、具體的黨委書記。

搞戲先從文學劇本入手，移植要有個再創作的過程。中國京劇院不搞文學劇本，不成。搞文學劇本還要音樂設計[35]、舞蹈創作，三個東西不弄好，臨時現弄，很難有完整的結構。

藝術創作堅持不粗暴，政治問題不是粗暴問題。好了我沒有什麼，不好，我要負責，我推薦的。李玉和形象不光輝，原來滬劇有層次。李玉和接關係，機智、沉著，關係沒接上，那還了得？擔心。監獄裏安排了李玉和曲調，刑場應安排二黃倒板，轉慢板。現在是南梆子、四平調、原板，一樣的哪還行？必須有一整套的曲調，人物思想有變化，把暴露女兒的戲改掉。少女也要有個層次，現在張口我懂，我懂，應當樸、野，後來才擔起革命的責任。那天爹爹非把傷員揹回家不可，她才發現了紅燈有此妙處。滬劇第七場我流淚了，主要是李玉和要和她講親生父母時，她說：「你不要講了，你就是我的親爹！」盡情地歌唱，動人極了。還有大牢房的景地也堵得很。現在七場只能使我緊張，並不能使我流淚。原來的滬劇結尾游擊隊扮日本人救女孩，我叫改掉了。現在看還是這樣現實些。最後上山像一幅油畫，李玉和、老祖母像塑像，算作謝幕也可以[36]。

同日，江青的講話：

在廣州想看第二次，因為體力不支，要去上海，要了一個劇本看，後來我又看到文學劇本。

這個戲很不錯，題材很新穎，主題很突出，人物造型有時代感，生活氣息濃。各個劇種都改，也可以拍成電影。

[35] 王淮麟的〈現代京劇氣氛音樂賞析〉(《中國京劇》，1994 年第 2 期) 關於「樣板戲」音樂有較為深入的研究。

[36] 江青，《江青同志論文藝》，民間印刷本。

本想找人一起談談，昨晚來不及了。我盡我的責任，我願意為這個戲花勞動力，談談意見。看戲後，感到雖主題思想是全民皆兵，但如果除民兵外無更廣大的勞動人民和部隊的共同行動，恐怕有損南海長城。

加群眾，加部隊，並不需要大改。要勾兩筆，不必著墨很多。群眾，在甜女和靚仔打特務時，上來幾個漁民，帶著漁叉說：「甜女，我們替你看管這些特務！」不然，顯得就只一家人，太孤單。我看到的漁家都是密集的。戲上這樣也可以，但打起仗來，要有別的人出現。現在我看了感到有空隙。軍隊，緊要關頭，軍隊就要上。問題比較重要是第三場。應與部隊有聯繫，使人感到除了民兵以外還有更多的後盾。第五場區英才不要叫那傢夥打槍，正欲打，解放軍上來把敵人的槍打掉，救了他。

要把廣大群眾和部隊抓特務周圍的氣氛寫出來，四面八方把敵人都包圍了。這才是南海長城。客觀實際也沒有民兵單獨搞的。不能為了突出民兵不要正規軍了。就是甜女和靚仔？就是一排民兵？我看了感到不是固若金湯、天羅地網。這個不難改。

人物方面：

赤衛伯，在緊要關頭要起作用。他在靚仔要走時拽他回來，對青年人做了教育工作，講了三十五年前，講了槍。作者在前邊有安排，後邊不夠豐富。在金星島連長不在的情況下要起指揮員的作用。老太太的戲完全不動，她很豪邁，好戲。用幾句話交代一下。赤衛伯囑咐大家要沉著，叫張三、李四去總部報告，我們監視。另外要出海去三杯酒，安排這麼個有鬥爭經驗的老革命，要起到他的作用，這也不很費事。

區英才，不夠高大。第十場結尾實在不好，像追悼。我在廣州看到那兒笑了，感到滑稽。我知道區英才不會死，死了戲沒法唱了。應該是敵人到了絕路跳海，英才不顧生死追了下去，虎仔看到也追了下去。英才從萬丈懸崖跳下時把膀子碰傷，後來暈倒可以理解。為了追敵人不顧生死，形象很好，現在後邊的形象不好，捂胸低身。既處理活下來就要英雄形象，

如處理成犧牲，那是另一回事情。單眼王後邊也不要打一槍了。他打得那麼準，怎麼沒打中要害，江書記上來也不問傷得怎麼樣，都不合情理。這樣跳海，大家也可以著急，因到很危險的地方去了，阿婆、阿螺都可以急。不要受傷，英才的形象不好看，現在又挨了一槍，非常勉強。倒下去又站起來，傷那麼屬害怎麼站得起來，我是演員就很為難，怎麼站得起來？應該非常高大，不顧生死。追敵人下海最好。後來敵人要打槍，他講：「打槍嗎？生死置之度外。」也很好。何必一個人叫那麼多敵人不開槍，應好好安置一下。對堅決抵抗的，有人講要打死幾個才過癮。我沒有看清楚單眼王怎麼下去的？這是導演問題，應把他怎麼下場交代清楚。

有人講區英才這樣打倒不死又站起來是革命浪漫主義，不能這樣，不能脫離現實。正在敵人要打槍時我們的軍隊上去救了他，這才正是革命的浪漫主義嘛！

還有個地方，一家都與江書記那麼熟，唯獨阿螺不認識，交代一下也好嘛，如說，阿螺這兩年掉在小家庭裏不出來了，所以不認識江書記。

這樣一來時間可能長一點，不要緊，然後像篦頭髮一樣把整個再篦一下，不要太長，整個戲加休息兩個半小時，很理想。

話劇的基本功是語言，演員在表演上不錯，有的地方語言造型不夠，有的問話也說成了一般敍述。

這些意見，不改變主調，只是加強，不要多著墨。

關於英才追下大海，槍如何處理，我總的把意見提一下，請向總部報告一下。我看了偵察兵全副武裝，泅渡海水一萬米，槍泡了海水要煮了才行。區英才如帶槍可能打不響了。敵人在暗處打中區英才的右臂，槍掉了，是可以理解的。不受傷也可以，但槍如何處理是一件大事，你們可以研究。

京劇可以設想召之即來那一段，可以用各種跟斗上場，舞蹈嘛！我現在正物色一個演區英才的。一團錢浩梁氣質非常好，有氣度，很用功；上海的小王玉娜，在《智取威虎山》裏演一工人民兵，很好。我請上海負責人看是叫他們搞。搞這個東西要有些頭腦的，在文學劇本方面弄好，要去生活。光靠老傳統不夠了，我看過士兵打的拳，不去生活、不去學不行了。

《戰海浪》，原來搞水浪，還有個鯉魚精，我說不要搞這些，還是要現實主義的。京戲這個隊伍，沒生活，年紀老，不純[37]。將來改編要作者去幫助他們。搞一個好的民兵的戲，將來還要搞一個好的兵的戲。

……

這兩年對京戲做了深入的調查。開始我發現舞臺上怎麼出了鬼？牛鬼蛇神，野蠻的、下流的都出來了。後來深入瞭解以後，問題還不僅於此，全國戲曲團體一共三千多，專業話劇團九十多，文工團八十多，一共才一百七十多個。三千多都是帝王將相、才子佳人、鴛鴦蝴蝶。新文藝團體一個時期演出的也是一大、二洋、三古。

這是什麼問題？

這是封建階級、資產階級專了我們工農兵的政。不准我們的工農兵上臺！上了舞臺總得站起來，不但要思想性，還得要有藝術性，不然一棍子又趕下來，像 1958 年有些作品那樣。

所以我主張輕易不准拿出來，站得住再拿出來[38]！

進城後，有一次會議上，我建議我們要培養兩支隊伍，創作隊伍和評論隊伍。××一千多萬人口，就有八百多創作幹部，很少搞舊的，我們有多少？

只要基調對，大家幫他想辦法站住。不是不要評論，要指出好在什麼地方，壞在什麼地方，提高觀眾欣賞能力，提高作者水平。現在的批評，有的庸俗捧場，盡說好的，也有的簡單粗暴。

1958 年方向對，粗糙，十天搞出來，藝術上站不住，一棍子打下來。馬列主義的態度應當使之逐漸站住，不能打下來。

上層建築弄不好，就是修正主義的溫床，我憋了一肚子氣，花了大部分精力去拱，頭破血流。看到個好戲，就非常高興。

……

[37] 江青相當精煉地概括了她心目中的京劇特點：題材缺乏現實生活，歷史傳統悠久，含有封建主義毒素。

[38] 江青多次在講話中檢討了 1958 年戲曲現代戲創作中存在的問題，同時也鮮明地印證了江青現代戲的創作動因與 1958 年的大躍進思潮有著相同的精神內核。

《第二個春天》有些問題。怎麼能夠沒有黨，沒有強有力的黨委會呢？有個油條廠長，怎麼他一下子又變好了呢？這個戲主題是奮發圖強，可以改好，基調站得住就能改。

有些基調不好的如小說《迎春花》改編的話劇。我看這個戲的時候，一邊是院長，一邊是主要演員，戲演完了，我鼓了掌，回來氣得不得了。我講，我鼓的是全體演職員的掌，不鼓劇本的掌。正面人物站不住，貧雇農死光了，有幾個中農，六七個反面人物。如果是這樣，我們是怎樣過來的？我那時期在一個戰場，一直行軍一年，做些直屬隊的工作，和人民群眾也有接觸，不是這樣的嘛。裏面還寫了一些黃色的，這樣的戲要注意。小說比戲還壞。對這樣的作品要做有份量、有分析的評論。向作者提出如何處理這段素材，認識我們是怎樣過來的，責成他改。不能不改，不能拿可以不改做藉口來堵我們的嘴。應該改！要看評論是惡意的還是愛護的。

你們的戲站得住，好戲，沒有什麼不乾淨的東西。

上邊講的關於戲曲等問題，柯老很支持[39]。主席在政治局講了兩次。

前兩年，我忽然聽到身邊的戰士唱了一個革命歌曲，非常親切。我是上了年紀的人，聽了容易落淚。說是林總叫一定要唱革命歌曲，這是軍隊走在了前邊。

整天在爭洋嗓子、土嗓子，洋樂器、土樂器，就是不要「革命」兩個字。前個時期文化部是准唱民歌，不准唱革命歌曲。奇怪，民歌只是一種，何況民歌很多是愛情的、色情的東西，現在革命歌曲多了一些[40]。

〈全世界無產者聯合起來〉、〈高舉革命大旗〉、〈我們走在大路上〉都不錯嘛，從前電臺盡是輕音樂、傳統戲曲，佔去很多時間，革命歌曲少。

[39] 江青的戲曲現代戲主張很意外得到了上海柯慶施的支持，這對處於人微言輕、孤立處境的江青來說是一個極大的鼓舞，江青自然大喜過望。一方面北京市委在文藝政策上與江青之間有著矛盾，另一方面上海市委卻與江青的主張一拍即合，為文革期間京滬兩地高層的權力角逐埋下了伏筆。江青關於現代戲的做法在北京並不被重視，在文藝界的影響來說，她的話語權還不一定比得上周揚、田漢和夏衍等人。但是，在上海，江青得到了柯慶施的鼎力支持，並且後來借助指導「樣板戲」創作而充當文藝「旗手」。因此，幾乎可以說，柯慶施的支持是江青日後政治發跡的重要原因。

[40] 1949−1976 年間，與新詩偏重吸取民歌藝術營養相比，江青的戲曲創造卻對民歌頗為忌諱，因為民歌自由、熱烈、大膽甚至狂放、野性的情感容易對「樣板戲」革命情感的理性秩序產生不可駕馭的衝擊。

〈國際歌〉也是搞四部合唱的，初中有一堂音樂課，高中沒有，大學不唱歌，不活躍。唱革命歌曲對人有很大作用，很多人是唱著革命歌曲到延安去的。

林總不要越劇在軍隊演出，好主意。靡靡之音，我們進城十五年，越劇還是女的演男的，這是 60 年代的怪現象。女的演男的，胸部、臀部都不好看嘛，它的歌唱、表演不要干涉，但這是可以指出的：男的演男的。這樣一來，它的音樂馬上會改變。由於一些幹部的喜愛，帶著越劇在全國跑，有幾百個劇團傳播靡靡之音，把戰士聽得迷迷糊糊的[41]。

京戲這一仗是攻堅。戲曲都學京戲，都變成這麼長的袖子，這麼厚的靴子、頭盔、髯口？看來還得熱幾年，我說不長，三五年，但每年要抓，搞會演，每年樹立幾個好的現代戲，歷史劇也搞幾個好的。現在京劇傳統劇目，經常一二成座。我們要自己下劇場看看，買票看戲，觀察觀眾動態，再看看演員，不要光看晚會。正是愛好京戲，所以要趕快挽救。最好的歌唱、舞蹈，什麼做唱唸打，使它恢復青春！

部隊至少沒脫離兵嘛！無論如何是在表現兵嘛！

哪個地方黨強就出一些好東西，哪個地方黨弱就糟了。

鑑於蘇聯出了修正主義，鑑於匈牙利事件，起事的不是軍人而是裴多菲俱樂部。從前感到最重要的是軍隊、公安部門，現在看來文化部門很重要。拱我們的妖風先從這兒颳[42]。

我只發現青年學生、青工看了香港片受了影響，做小褲腿、小腰身，原來部隊上也有，我說過中南海就是人家的宣傳基地。孩子們、年輕的服務人員，我說不能演這些片子。真是損了夫人又折兵。我們出錢讓人家拍電影，拿錢買回來氾濫這種思想。它再暴露也是資產階級範疇之內的。在北戴河放美國電影，還有站票，一定要禁。我們自己又拍了香港式電影《二月》，就拿不出來。《紅樓夢》影響很壞，事兒不少。電影更厲害，一個拷貝看多少人哪！

[41] 江青認為林彪對軍隊音樂情調的規範同樣適用於全國，可以看出，當政者實際上就是把全國視為一個巨大的軍營。

[42] 由於東歐事變的影響而擔心意識形態部門出現資產階級路線，這恰恰是發動「文革」的主要動因之一。

《龍江頌》我看過京戲，人物塑造也有問題，黨委書記這個人不是抽象的黨委書記。沒有變化與思考，淹幾百畝地、幾千畝……老是捨得，有無一點思考？藝術形象上不好。大隊長寫得好。自私自利的那個人怎麼轉變過來的，莫名其妙。黨委書記的戲加上了獨白，自己難受，怎麼弄呢？動員其他所有的隊排澇、搶救。這樣好一些。要寫具體的人，具體的黨委書記。有些戲張三可以，李四也可以。戲裏的老旦演得不出色，但動人，拿出一塊饅頭，責子忘本，相當地動人。吳法憲同志講這段京戲比話劇動人。老旦如演得好一些還要好。將來改了京戲如果好，話劇再改。

　……

華東花了很大力氣，柯老每天看戲，還座談，他真是夠累的。戲是很快寫出來的，還是領導！一搞會演就搞出不少的好作品來。

我看歌舞太少。部隊的看得也少，話劇看得多。為了提倡現代戲，看部隊歌舞，京劇現代戲會演完了再說[43]。

京劇《朝陽溝》演員很熱心，叫他們上，第一個戰役成問題。京劇演現代戲有觀眾習慣、演員習慣問題。老演員就演一些黨領導的革命歷史劇，年輕的，像實驗京劇團應當演社會主義建設的戲。他們演《朝陽溝》，有人看了說好得不得了。可是劉秀榮的父親和男演員的父親說：「你們演這個戲不要回家了。」京劇、平劇、豫劇什麼都有。只強調說他們下去了三個月。我們要現代京劇，不要消滅京劇。不能叫一個耗子壞一鍋湯。給演員可以鼓氣，這是領導問題。

《紅燈記》鳩山唱的高撥子，是京戲了。滬劇好，我看了流淚。我從上海來信叫不許離開滬劇的文學劇本，就怕受電影和話劇的影響。劇本，一劇之本嘛！我們講就是：「戲劇藝術的基礎是劇本，電影的基礎是文學

43 王鍾陵認為：「就話劇與戲曲的關係而言，從 1950 年到 1976 年這四分之一世紀，可以劃分為三個小階段：1956 年以前，話劇對於戲曲具有或明或暗的優勢地位；1956 以後，戲曲因戲劇的民族化運動的再度獲得推動而走到整個戲劇的中心地位；而 1964 年以後，京劇更是走到了整個文藝的『樣板』的地位。」（王鍾陵：〈粗暴與保守之爭及其合題：京劇革命──「樣板戲」興起的歷史邏輯及其得失之考察〉，上海：《學術月刊》，2002 年第 10 期）

劇本。」有人看了三場就講：「京劇大有前途。」我回來一看，文學劇本才出來，原來是一路排、一路改、一路演，這樣不好！

《蘆蕩火種》北京京劇團第一次二十幾天還弄不出來。我一看不能上演，壓下來。又過了四五個月，下去生活、當兵，又排，才有個像樣的戲。有些地方還可以改，如偽軍賭錢的戲要它幹什麼？過場戲多了，反面戲多了。

搞戲先從文學劇本入手。移植要有個再創作的過程。中國京劇院不搞文學劇本，不成。搞文學劇本還要音樂設計、舞蹈創作，三個東西不弄好，臨時現弄，很難有完整的結構。

那天演的《紅燈記》得改。還難以割愛！第七場已經很滿了，多，好戲不突出。主要是李玉和，好戲刪掉了，曲調安排得最壞。對白上還需要用篦子篦一下。另一個意見是不符合秘密工作原則，特別是抗日戰爭時期，不懂得這些，結果暴露了自己的力量。李玉和開始應該裝傻，叛徒一出來那就是甩手作戲了。但不能當敵人面前對母女暴露要他們把擔子擔起來。

藝術創作堅持不粗暴，政治問題不是粗暴問題。好了我沒有什麼，不好，我要負責，我推薦的。李玉和形象不光輝，原來滬劇有層次。李玉和接關係，機智、沉著，關係沒接上，那還了得？擔心。監獄裏安排了李玉和曲調，刑場應安排二黃倒板，轉慢板。現在是南梆子、四平調、原板，一樣的那還行？必須有一整套的曲調，人物思想有變化，把暴露女兒的戲改掉。少女也要有個層次，現在張口我懂，我懂，應當樸、野，後來才擔起革命的責任。那天爹爹非把傷員揹回家不可，她才發現了紅燈有此妙處。滬劇第七場我流淚了，主要是李玉和要和她講親生父母時，她說：「你不要講了，你就是我的親爹！」盡情地歌唱，動人極了。還有大牢房的景地也堵得很。現在七場只能使我緊張，並不能使我流淚。原來的滬劇結尾游擊隊扮日本人救女孩，我叫改掉了。現在看還是這樣現實些。最後上山像一幅油畫，李玉和、老祖母像塑像，算作謝幕也可以。

屬於創作只能出出點子，我不代替他們導演的工作。不接受再來嘛[44]！

同日，〈到工農兵群眾中去！到火熱的鬥爭中去！──祝省二屆戲劇觀摩演出大會勝利閉幕〉，《陝西日報》（第1版）。

5月31日

在北京人民劇場第二次彩排，江青第二次看《紅燈記》的意見（第一次彩排提意見後，正打算修改，江青說要再看一次，為了一並修改，這次演齣劇本未動。只是在表演上有一些改動）。

關於李玉和的意見：

1. 李玉和開場時的獨白要減。這時王警尉上，向玉和報告情況，對交通員來，他不一定知道。

2. 李玉和被捕後，特務要搜查李家，搜查後，觀察就好鬆一口氣。

3. 刑場，李玉和在幕內唱二黃倒板，出來唱原板。刑場，李玉和要多唱。

4. 要加強李玉和的形象。要重新設腔，唱不要零敲碎打。吹腔等曲調可以不用，西皮就是西皮，二黃就是二黃。

5. 七場（監獄場）要全部改。這場戲應該是玉和的主戲。

6. 玉和、鐵梅見面時，玉和告訴她十七年的事，鐵梅說：不要講了……這些地方要感人。

7. 玉和就義時要喊口號、唱〈國際歌〉，抒情離不開政治感情。

8. 李玉和如不唱〈國際歌〉，可以伴奏雄壯的音樂。

9. 玉和的戲沒搞好，滬劇玉和形象光輝。

關於鐵梅的意見：

1. 鐵梅的成長要有層次，她僅是個十七歲的孩子，不要懂得太多。

2. 四場鐵梅舉紅燈跑圓場，可縮短些。

3. 監獄刑場鐵梅形象要樹立，這段唱（指「娃娃腔」）可放在回家場唱。

44 江青，《江青同志論文藝》，「文革」期間編印本，現藏於匹茲堡大學圖書館。

4. 鐵梅受震動後好像傻了似地回家，劉大娘從炕洞出來看她，並給鐵梅送吃的。要桂蘭（大娘的媳婦）改扮鐵梅模樣，從大門走出，引走特務。鐵梅則進炕洞由劉家大門走出，以擺脫特務跟踪。然後再到北山。結尾游擊隊扮日軍，結構是嚴謹了，但可能會更危險。

關於王警尉的意見：

1. 要寫王警尉是李玉和的下級，是單線領導的。第一場他只向李報告敵人搜查情況，對交通員的事情不知道。遇上交通員是偶然的。王不要知道事情太多。

2. 不要鐵鋪一場（指周師傅鐵鋪）。王警尉偽裝游擊隊騙取密電碼的情節不要。

關於鳩山的意見：

1. 鳩山要說這樣的話：「一個共產黨員藏的東西，一萬個人也找不到。」

這個戲招待國際朋友，使他們知道我們秘密工作是如何搞法的。凡違反秘密工作原則的，不符合革命原則的都要改。

這個戲獨白太多，這個戲死這麼多人也太沉悶。七場（指監獄）景太堵心。

屬於秘密的話，不應講。

有些曲調改得不舒服（指「高撥子」、「三人行」、「吹腔」）。

敵人利用三代人的見面要逼取密電碼，我們利用見面是要保住密電碼。

這個戲不適合用「南梆子」。要求現代京戲不要亂動傳統。

李玉和一家人進、出門要隨手關門，要給觀眾一個安全感。

錢浩梁太緊張，也許是臺詞所規定的，要鬆弛些。

第六場（赴宴）當鳩山第二次接電話時，要加一兩句話，交代一下敵人在北滿破壞我們的交通關係，但，敵人的關係，又被我們切斷了。

江青同志判斷：北滿黨派來的交通員，既然被鳩山逮捕，證明北滿黨在一個部門（或交通部門）出了問題。而北滿的敵人必然追究這一條線索，加以破壞。這些劇本裏都沒有寫，但可以想像到的，為了要堵住這一點，可想辦法交代。江青同志假設說（因劇本裏都沒有），要將破壞

北滿黨關係（或交通方面的關係）的那條線索，把它切掉，北滿敵人就無法破壞了。這一點可以在鳩山接電話時，用一兩句話表現出來[45]。

同日，《人民日報》報導：文化部將從 6 月 5 日起在北京舉行全國京劇現代觀摩演出大會。參加這次京劇現代戲觀摩演出大會的將有十九個省、市、自治區的二十多個京劇團，他們將在會上演出三十多個大小劇目。各地許多京劇團從去年下半年起就開始積極進行參加會演的準備工作。各地中共黨委和文化領導部門也大力支持這次京劇現代戲的觀摩演出活動，認真地選拔出一批優秀劇目來北京參加全國會演。現在，參加這次觀摩演出的各地京劇團正陸續來到北京[46]。

同日，〈祝我省社會主義話劇藝術進一步繁榮〉，《遼寧日報》（第 2 版）。

本月

中國京劇院首先排出了《紅燈記》前五場，在文藝界內部徵求意見。贏得了人們的讚賞後，參加了當年 6 月開幕的京劇現代戲觀摩演出大會。

同月，由蔡國英、顧峽美等主演的小型芭蕾舞劇《白毛女》，在「上海之春」期間進行了試驗演出。演出僅有一幕，並且劇情完全來自原來的歌劇。

同月，本刊資料室《戲劇報》，〈關於京劇演現代戲的討論〉（資料），第五期，第 9 頁。

同月，張夢庚，〈要像現代戲，還要像京戲〉，《戲劇報》第 5 期，第 3 頁。

6 月 4 日

毛澤東對林彪關於部隊文藝工作的談話的批語：「江青閱。並於 6 月 5 日去找林彪同志談一下，說我完全贊成他的意見，他的意見是很好的，並且很及時。」[47]

[45] 同註 6，頁 33 – 36。

[46] 〈京劇現代戲觀摩演出 6 月 5 日起在京舉行〉，北京：《人民日報》（第 2 版），1964 年 6 月 1 日。

[47] 這個批語寫在中國人民解放軍總政治部 1964 年 6 月 2 日編印的《工作通訊》第 131 期上。該期通訊登載了中共中央軍委副主席、國防部部長林彪同年 5 月 9 日在聽取總政治部主任劉志堅、傅鐘和總政治部文化部副部長陳其通關於全軍第三屆文藝會演情況的彙報後，對部隊文化藝術工作發表的談話。談話說，無產階級文藝的目的，就是要團結人民，教育人民，鼓舞革命人民鬥志，瓦解敵人，消滅敵人。部隊文藝工作必須密切結合部隊任務和思想情況，為興無滅資，鞏固和提高戰鬥力服務。文藝工作的關鍵還是要抓創作，搞好創作要做到領導、專業人員和群眾的三結合，領導上要出題目，分任務，統籌安排。文藝工作者

同日，文化部副部長夏衍在回答香港《文匯報》記者的提問時，說了一番和「大寫十三年」相悖的話：「我們一向主張『兩條腿走路』，就是既要大力提倡演現代戲，又要整理、加工傳統戲和新編歷史劇。」[48]

同日，山東省京劇團宋玉慶，〈加速革命化　演好現代戲——在《奇襲白虎團》中扮演嚴偉才的體會〉（第6版）：

> 深入生活就成了我們演員首要的任務。為了演好這齣戲，領導上多次組織我們深入部隊體驗生活，聽部隊首長、戰鬥英雄的報告，觀察、學習偵察兵的技術操練；特別使我感到榮幸的是，見到了前中國人民志願軍戰鬥英雄楊育才同志（《奇襲白虎團》的故事就是根據他們排的英雄事蹟創作的）。在我與楊育才同志和其他戰士的接觸中，他們忠於黨、忠於祖國、忠於人民的思想品質和「團結、緊張、嚴肅、活潑」的革命化作風，深深感染、教育著我們每個演員，使我們由開始向他們模擬外形，逐漸意會到改造思想、向解放軍同志學習的重要。

> 生活並不等於藝術。要想創造出真實、理想的舞臺形象，還必須在表演上下一番功夫。看過《奇襲白虎團》的觀眾都知道，在刻劃嚴偉才的性格時，有很大一部分是用京劇傳統的舞蹈動作來表現的，其中如小翻魚變、前坡飛躍翻山、前坡上桌子等，都是武功中的硬功、難功，要是平時怕吃苦，沒有毅力和韌性，是難於在舞臺上表現出來的。在練功中，有時腳腕扭腫了，身上摔破了，可是我一想到解放軍為保衛祖國而練硬功夫的情景，就覺著全身有著一股火辣辣的勇氣，增強了堅持練下去的信心。

> 運用京劇傳統、革新傳統、創造新的程式演好現代戲，過去雖已有不少成功的經驗，但對我這第一次演現代戲的青年演員來說，還是一個新的

搞好創作，要有學習毛主席著作、深入生活和練基本功這三項過硬功夫。創作人員要做到邊看、邊想、邊寫、邊改。革命的文藝要有兩個標準，即政治標準和藝術標準，兩者不是混合，而是化合。部隊文藝工作要行行出「狀元」，「狀元」是比出來的，要先在軍區比，全軍範圍比，然後在全國比，也要爭取趕得上在世界範圍內比的水平。毛澤東，〈對林彪關於部隊文藝工作的談話的批語〉，《建國以來毛澤東文稿》第11卷（北京：中央文獻出版社，1996），頁81-82。

[48] 轉引自葉永烈，《江青傳》（北京：作家出版社，1993）。

課題。在《奇襲白虎團》一劇中，我們努力在運用京劇傳統程式表演現代戲方面做了革新的初步嘗試。

<p align="right">（原載山東《大眾日報》）。</p>

同日，據新華社電訊：

今年以來，我國京劇界出現了以革命精神廣泛編演現代戲的新形勢。在黨的親切關懷和支持下，今年以來，北京、上海、天津、湖北、黑龍江、山東、吉林、浙江、陝西等許多地方先後舉辦了京劇現代戲會演或戲曲現代戲觀摩演出。目前已經有十九個省、市、自治區的二十多個京劇表演團體，以三十多個優秀現代劇目參加即將在首都舉行的 1964 年京劇現代戲觀摩演出大會。各地京劇界的著名演員同廣大青年演員一起，以飽滿的革命熱情，積極為編演現代戲貢獻智慧和力量。馬連良、李少春、裘盛戎[49]、袁世海、趙燕俠、李和曾、李玉茹、童芷苓、言少朋、紀玉良、高百歲、高盛麟、關鷫鸘、李鳴盛、雲燕銘、梁一鳴等在演出優秀傳統戲、新編歷史戲的同時，都帶頭排演了新的現代戲。另一些京劇老藝術家和著名演員，由於年齡或身體等條件的限制未能親自登臺，也積極為編演現代戲出謀獻策。著名京劇表演藝術家、上海京劇院院長周信芳[50]和陝西省京劇院院長尚小雲等，都親自指導現代戲的排練工作。

當前京劇現代戲創作和演出的特點是，不僅數量有所增加，質量也顯著提高；除反映革命鬥爭歷史的劇目以外，還產生了一批反映解放十四年來的生活和鬥爭的新戲。新時代新社會的主人——工農兵的光輝形象已大批地出現在長期為帝王將相、才子佳人所佔據的京劇舞臺上。目前各地新編演的京劇現代戲，題材範圍逐漸擴大，表現力更加豐富。這次參加京

[49] 裘世戎（1920－1982），男，京劇淨角。又名裘振亭。為名淨裘桂仙之三子，裘盛戎之弟。幼入富連成科班，解放後就職於雲南省京劇院，擔任副院長、主要演員。演出以《斷密澗》、《刺王僚》、《御果園》、《上天臺》、《二進宮》、《草橋關》、《斷後龍袍》等為最佳。20 世紀 80 年代錄製彩色電影《姚期》、《盜御馬》。

[50] 周信芳（1895－1975），演員、導演、編劇、監製、麒派藝術創始人。1950 年 9 月，任上海市文化局戲曲改進處處長。1951 年任華東戲曲研究院院長。1953 年冬，任中國人民第二屆赴朝慰問團副總團長，赴朝鮮勞軍。1955 年任上海京劇院院長。1956 年，率上海京劇院訪蘇演出團赴莫斯科、列寧格勒等地演出。周信芳一生上演過近六百齣戲，其中以連本戲為主。代表劇目有《打漁殺家》、《打嚴嵩》、《四進士》、《投軍別窯》、《烏龍院》、《蕭何月下追韓信》、《徐策跑城》、《清風亭》、《明末遺恨》、《義責王魁》、《海瑞上疏》等。新中國成立後，他帶頭進行戲曲改革，加工錘煉一批麒派劇目。他還親自率團到工廠、農村、部隊做巡迴演出和各種類型的演出。

劇現代戲觀摩演出的三十多個新劇目，從不同的側面反映了工農兵學商
豐富多采的現實生活，塑造出多種類型的當代英雄形象，其中有大戲也
有小戲，有正劇也有喜劇，有文有武，唱做唸打，各具特色，生旦淨丑都
有用武之地。

　　現在，許多京劇演員演出現代戲，已經不是簡單地採取「舊瓶裝新酒」
的辦法，而是根據新的內容在表演形式上有了新的創造。他們從生活出發，
從人物出發，既批判地運用傳統程式，又按照京劇的特點和表演規律，大
膽創造新的程式和表現手段。各地許多京劇表演單位充分發揮了編劇、導
演、演員、樂師、舞臺設計、服裝、道具等創作人員的積極性，群策群力，
各抒所長；並且做到一腔一板、一招一式、一字一句地精雕細琢，不到比
較滿意的程度，決不輕易地拿到觀眾中去。許多戲初步上演以後，又根據
觀眾和文藝界的意見，一再加工修改，力求既保持京劇特色，又能更好地
表現現代生活。在勇於創新和嚴肅認真的精神指導下，不少現代戲在劇本
以及唱、做、唸、打和音樂、服裝、舞臺美術等的創新方面，也都分別取
得了不同程度的成就[51]。

6月5日

　　標誌著京劇改革工作進入新的階段的 1964 年京劇現代戲觀摩演出大會，今
天下午在人民大會堂隆重開幕[52]。中共中央政治局候補委員、國務院副總理陸定
一，中共中央政治局候補委員康生，全國人民代表大會常務委員會副委員長郭沫
若，和有關的負責人張際春、沈雁冰、周揚、劉志堅、江青等出席了大會的開幕
式。老一輩的京劇藝術家有蕭長華、蓋叫天、周信芳、姜妙香、馬連良、尚小雲、

[51] 〈讓古老的京劇藝術更好地為社會主義為工農兵服務　京劇界滿懷熱情嚴肅認真編演現代戲〉，北京：《人民日報》（第 2 版），1964 年 6 月 5 日。

[52] 1963 年到 1964 年間，毛澤東對文藝工作很不滿意，曾經做過兩次批示，非常嚴厲地批評中國文聯和文化部是帝王將相死人部，快要墮落為裴多菲俱樂部等等，引起文藝界極大恐慌，並開展了對名作家如田漢、陽翰笙、阿英等人的大批判。其實這時文化部已經在籌辦全國京劇現代戲會演，審查演出並挑選優秀劇碼。當時我在戲劇家協會工作，主管劇本創作，所以就參加到全國京劇會演辦公室，主要是觀看演出和審讀各地送來的劇本。本來這次會演規模不大，有實驗性質，後來國務院批示，既然是全國性會演，就應該把範圍擴大，只要有排好的劇碼都可以到北京來參演。〈劉華揚憶老友阿甲與京劇現代戲會演〉，《縱橫》，2007 年 12 月。

荀慧生[53]、徐蘭沅等。開幕式由文化部副部長齊燕銘主持，文化部部長沈雁冰致開幕詞。沈雁冰在開幕詞中代表文化部向來自全國各地的京劇藝術家，向全國戲曲工作者，向所有在戲曲改革工作中付出勞動、做出貢獻的同志們致以祝賀。他指出，今天這樣多的京劇團集中北京演出，舞臺上既沒有帝王將相，也沒有才子佳人，都是新時代的工農兵形象，這在京劇歷史上是沒有過的，也是戲曲歷史上所沒有過的。沈雁冰說，新的時代要求戲曲必須有與這個時代相適應的新的躍進，要求戲曲必須成為我們時代的鏡子，鼓舞人民為反對資本主義、封建主義和一切反動勢力而鬥爭，為建設社會主義和爭取共產主義未來而鬥爭。這是時代給予我國民族戲曲藝術的光榮任務。我們應當不負時代的期望，勇敢地承擔起這個光榮的職責。沈雁冰最後說，當我們今天檢閱戲曲改革工作成績的時候，我們必須看到戲曲表現現代生活才只是開始邁出第一步，往後的路程還很長，我們必須兢兢業業地以謙虛的學習的態度，來勝利完成這次觀摩演出的任務。

　　陸定一副總理在開幕式上做了重要講話。他在講話中，熱烈祝賀這次大會的開幕，並預祝演出的成功。接著，著名京劇藝術家周信芳[54]和青年演員張學津代表京劇界人士講話。周信芳說：一個社會主義的文藝戰士，必須運用自己的武器為工農兵服務，為社會主義經濟基礎服務，為無產階級的政治服務，我們京劇工作者也絲毫不能例外。雖然我們的藝術形式有其獨特性，但作為革命的文藝工作者，我們同其他一切劇種的同志一樣，必須首先是個革命者，更多更好地為革命貢獻力量。我們要有堅定不移的信心和決心，把京劇這一武器拿到無產階級手裏來，根據社會主義的原則加以改造，使其更好地為社會主義服務。他說，我作為年齡較長的京劇工作者之一，願跟大家一道，積極投入京劇表現現代生活的這一偉大革命運動，在具體的藝術實踐中和大家一道摸索經驗，共同前進。張學津說，京劇藝術推封建主義、資本主義之陳，出社會主義之新，是個偉大的

[53] 荀慧生（1900－1968）解放後曾任河北省河北梆子劇院院長、北京市戲曲研究所所長、中國戲劇家協會藝委會副主任等。1952 年曾獲第一屆全國戲曲觀摩演出大會獎狀。一生共演出三百多齣戲，功底深厚，吸收梆子的唱腔、唱法和表演藝術，對京劇的傳統技法有所發展，形成自己的藝術風格，世稱「荀派」。代表劇目有：《金玉奴》、《紅樓二尤》、《釵頭鳳》、《荀灌娘》等。

[54] 隨著對《海瑞罷官》、《謝瑤環》等京劇劇目的批判，一大批京劇劇目被打成毒草；早已逝世的梅蘭芳被稱作「黑旗」，周信芳、馬連良、蓋叫天、俞振飛、張君秋、裘盛戎等一批著名的京劇表演藝術家被打成「牛鬼蛇神」；一大批優秀中青年京劇演員被打成「三名三高」、「黑尖子」；隨著「清理階級隊伍」運動的開展，更是打擊一大片，全國絕大部分的京劇團體被解散，大批京劇工作領導人遭受迫害，失掉了人身自由。

革命運動,這個革命運動,大大促進了青年京劇演員的自我改造,促使我們深入工廠、農村、連隊,進一步與工農兵相結合,樹立勞動人民的思想感情。他表示,我們決不辜負黨的培養和期望,決心學習、學習、再學習,做個又紅又專的革命文藝的接班人。出席大會開幕式的還有各有關方面負責人夏衍、胡愈之、林默涵、徐邁進、薩空了、徐平羽、陳荒煤、楊海波、曾憲植、黃民偉,各地區有關部門負責人黃志剛、洪澤、鄧拓、王崑崙、張春橋、歐陽惠林、嚴永潔,文藝界著名人士田漢、陽翰笙、邵荃麟、呂驥、陳其通、張庚、俞振飛、紅線女,以及首都和來自全國各地的戲曲工作者和其他方面的文藝工作者共五千多人。開幕式結束以後,晚間分五個劇場開始了第一輪觀摩演出[55]。

「全國京劇現代戲觀摩演出大會」在北京揭開了序幕,7 月 31 日結束,歷時近兩個月,與會者有全國文藝工作者五千多人,參加演出的有文化部直屬單位和十八個省、市、自治區的二個劇團。演出大戲二十五臺,小戲十齣。僅大戲就有中國京劇院的《紅燈記》(音樂設計:劉吉典;演唱者:劉長瑜)、《紅色娘子軍》,北京京劇團的《蘆蕩火種》(音樂設計:李慕良、陸松齡、唐再炘、熊承旭;演唱者:譚元壽)、《杜鵑山》[56],上海京劇院的《智取威虎山》,山東京劇團的《奇襲白虎團》(音樂設計:本團樂隊;演唱者:宋玉慶)、淄博、青島京劇團的《紅嫂》(音樂設計:淄博市京劇團音樂組;演唱者:張春秋[57]),雲南京劇院的《黛諾》(音樂設計:本團樂隊;演唱者:關鸝鸝),長春京劇團的《五把鑰匙》,唐山京劇團的《節振國》,內蒙古京劇團的《草原英雄小姐妹》,天津京劇團的《六號門》(音樂設計:佟振江;演唱者:胡二妻、林玉梅、胡二、李榮威),哈爾濱京劇團的《革命自有後來人》(音樂設計:于紹田、高鶴年、王家森、郇長苓、王味書、王根林、任志林、趙金魁),江蘇京劇團的《耕耘初記》,北京實驗京劇

[55] 新華社,〈把具有悠久傳統的京劇藝術推向更加燦爛的新階段 京劇現代戲觀摩演出大會在京開幕〉,北京:《人民日報》(第 1 版),1964 年 6 月 6 日。

[56] 楊少春:「在這個戲劇會演的時候,我們團還排了一個《杜泉山》,就是裘盛戎先生、趙燕俠老師、馬先生、馬富祿先生,全參加的一個現代戲。我們也是移植話劇的青藝,青年藝術劇院的這個,那陣那個戲反正給我印象挺深的。」(來源:鳳凰網‧鳳凰衛視,大劇院‧零距離 http://phtv.ifeng.com/program/dajuyuan/200903/ 0331_2558_1084841.shtml,2009 年 3 月 31 日)

[57] 張春秋(1926-)1958 年調入山東省京劇團,參與創排由作家劉知俠同名小說改編的京劇《紅嫂》。1960年《紅嫂》進京演出,曾先後受到毛澤東、周恩來、朱德等黨和國家領導人接見。20 世紀 70 年代,《紅嫂》被拍成電影《紅雲崗》。

團的《箭桿河邊》等。參加這次觀摩大會有文化部直屬單位和北京、上海、天津、江蘇、湖北、雲南、河北、黑龍江、吉林、青海、陝西、內蒙古、新疆、河南、山東、寧夏、江西、廣西、貴州等十九個省、市、自治區的二十九個劇團及全國各省、市、自治區和部隊的三十個觀摩團，總共正式出席人員二千四百餘人。共演出三十五個劇目，二百四十四場（其中觀摩演出一百零八場，劇場公演九十場，其他演出四十六場）。在大會期間，首都近二十萬人次的觀眾觀看了劇場的演出；另外約有四百六十萬人次的觀眾通過北京電視臺轉播的二十三個晚會節目觀看了演出。這次觀摩大會一共演出了大小劇目三十五個。就題材看，反映革命鬥爭歷史的劇目有十五個，《杜鵑山》、《洪湖赤衛隊》（音樂設計：劉吉典、張正治；演唱者：李慧芳）等。反映解放以來現實生活、特別是社會主義革命、社會主義建設時期現實生活的劇目有二十個，如《柯山紅日》、《苗嶺風雷》、《黛諾》等[58]。

　　同日，中共中央政治局候補委員、國務院副總理陸定一在 1964 年京劇現代戲觀摩演出大會開幕式上的講話，其要點如下：

> 社會主義社會是有階級鬥爭的社會。這種階級鬥爭，反映到文化領域中，反映到京劇工作中。十五年來，京劇工作中是有過反覆的。大家記得，1957 年資產階級猖狂進攻的時候，有些人曾經把一批有害的劇目重新搬上舞臺，這實際上是資產階級和封建勢力對社會主義猖狂進攻的一部分。最近，當我國遭到連續三年的大災荒，以赫魯曉夫為首的現代修正主義者撤走專家，撕毀合同，印度反動派在西南邊境進行軍事挑釁，在美帝國主義保護下的蔣介石匪幫叫喊「反攻大陸」，地主、富農、反革命份子、資產階級右派份子，也趁此機會大肆活動的時候，京劇舞臺上又出現了許多鬼戲和壞戲。北京有了，別的城市也有了。城市裏有了鬼戲，鄉村裏也有了。有了鬼戲，就助長封建迷信的抬頭。這是資產階級和封建勢力再次向社會主義猖狂進攻。當時，戲劇界裏有些人，看不清這個形勢，被所謂「有鬼無害論」所矇騙，現在應該得到教訓，覺悟起來。

[58] 這批劇目是江青日後遴選「樣板戲」的基礎，現代戲佔有重要比例。這次全國矚目的京劇現代戲觀摩演出大會，是解放以來京劇工作者演出現代戲的一次新高潮，是京劇界的空前盛舉，它為京劇革命史掀開了光輝的一頁。

很明白，如果京劇光演帝王將相、才子佳人，它就不適合社會主義的經濟基礎。為工農兵服務，百花齊放、推陳出新，就成了空談。

帝國主義者和現代修正主義者，說京劇現代戲「糟得很」。我們與之相反，說「好得很」。京劇現代戲以革命的精神教育了觀眾，這是第一好。京劇演員，因為演現代戲，自己的精神面貌也進一步改變了，他們向工農兵學習，同工農兵結合起來，這是第二好。京劇現代戲，在各地上演，都有眾多的觀眾，受到熱烈的歡迎，這是第三好。總而言之，是好得很[59]。

同日，陶雄，〈《智取威虎山》的修改和加工〉，《人民日報》（第6版）。

思想性和藝術性

經過研究、探討以及領導的幫助，大家逐漸弄明白了：要求多考慮劇目的思想性，決不等於說貶低藝術作品的藝術性，忽視戲劇作品的戲劇性；我們要善於透過藝術性來表達思想性，戲劇作品當然要有適應主題要求的戲劇性。譬如，定河老道上山的情節刪去以後，我們就應該積極考慮如何另外安排新的生動的情節來代替它，而不應該採取簡單的方法，一刪了事，破壞戲的藝術完整性。現在結尾改成這樣，雖不十分完美，但矛盾仍舊一直發展下去，楊子榮仍舊處處爭取主動，處處先發制人，也還是有「戲」，也還是保持了一定的藝術性的。

正面人物和反面人物

在正面人物方面，首先是豐富了第十場（《整裝待發》）的內容，安排少劍波在緊急的時刻、複雜的情況下，沉著應付紛至沓來的困難和事變，從而更好地展示出他作為指揮員的思想、作風、情懷和氣度。這一場，原演出本根據小說寫他的失策——應老鄉的要求，在不適當的時刻開動小火車，以致造成人員死傷、欒平逃走的嚴重後果。現在改為由於出發在即，在軍事部署上有必要先把一撮毛和欒平兩個匪徒押回牡丹江，這樣，小火車遭到敵人暗算，少劍波乃至李勇奇等就都沒有什麼政治上的責任了。最

[59] 〈陸定一副總理在京劇現代戲觀摩演出大會開幕式上講話　讓京劇現代戲的革命之花開得更茂盛〉，北京：《人民日報》（第1版），1964年6月6日。

後，改為高波不死，少劍波就更沒有什麼過失了。其他，還有一些小的修改，像少劍波在批准楊子榮上山臥底的同時，就把情況和計劃彙報上級，同時採取措施逮捕定河老道，等等，都是對塑造這一青年指揮員的英雄形象有所裨益的。

生活真實和藝術真實

根據從生活出發，從人物出發的原則，唸白就採取了京白。因為經過試驗，我們覺得京白更生活些，更接近口語，更符合以少劍波為首的小分隊戰士們的精神面貌。我們不否定韻白在現代劇裏的作用，我們只是覺得在這個戲裏使用京白比較好些。京白也不同於普通話，它仍舊應該具有一定的音樂性和節奏感（或許比韻白要少一些），多少拉一些調子的京白也就是從普通話的生活真實的基礎上提煉出來的一種藝術真實，它只是比韻白誇張得少一些罷了。

在唱的方面、舞蹈方面，滑雪一場，生活動作方面布景、服裝、化妝造型乃至音響效果，也同樣是環繞著從生活出發這一原則來設計安排的。利用舊程式和突破舊程式。

要演好京劇現代劇，最重要的一著就是既要充分利用傳統程式，又要大膽突破、改造傳統程式；掌握、發揚它的有利的因素，防止、消除它的不利的因素，使傳統的藝術手段能夠最好地為反映現實生活服務。真正做到這一點，京劇現代劇就能夠同其他所有藝術形式一樣，成為一朵真正的社會主義的藝術花朵[60]。

6月6日

毛澤東在〈關於第三個五年計劃在中央工作會議上的講話〉中說：

文藝界為什麼弄那麼多「協會」擺在北京，無所事事，或者辦些亂七八糟的事？文藝會演，軍隊的第一，地方的第二，北京（中央）的最糟。

[60] 京劇《智取威虎山》是上海京劇院的一個現代劇保留劇目。1958年搬上舞臺以後，每年都演出過若干場，有時也做過一些零星的修改。1964年，在黨中央大力號召戲曲更好地為工農兵服務、為社會主義經濟基礎服務的鼓舞下，這個戲從劇本到整個演出做了一次認真的修改加工。

這個協會，那個協會，這一套也是從蘇聯搬來的。中央文藝團體，還是洋人、死人統治著。一定要深入生活，老搞死人洋人，我們的國家是要亡的。要為工人、貧下中農服務。體育，也要對革命鬥爭和建設有益處的。

同日，《人民日報》發表社論：〈把具有悠久傳統的京劇藝術推向更加燦爛的新階段京劇現代戲觀摩演出大會在京開幕〉。

同日，《人民日報》（第1版）發表社論〈京劇藝術發展的新階段——祝京劇現代戲觀摩演出大會開幕〉：

黨對於戲曲藝術一貫採取百花齊放、推陳出新的方針。這個方針包含著兩方面的要求：一是用歷史唯物主義的觀點整理改編傳統劇目和編寫具有教育意義的新的歷史劇；二是使戲曲藝術反映新的時代，反映工農兵群眾的新的生活，適應著內容的改革，戲曲的表演形式也必須適當地革新。解放以來，前一種革新工作做得更多一些，取得了顯著的成就，後一種革新工作卻做得比較差，京劇又較之其他劇種做得更差一些。

京劇的確形成了一套發展較高又比較固定的表演程式，但是，它的程式並不是憑空杜撰的，而是歷代京劇藝術家從古代生活中逐漸提煉出來的。既然京劇在表現古代生活時，能夠找到與它相適應的藝術程式，那麼，為什麼在反映現代生活的時候，就不能找到與之相適應的新的表現形式呢？目前京劇舞臺上已經出現了不少優秀創作，它們不僅成功地反映了新的時代和新的生活，塑造了新的英雄人物，表現了革命人民的思想感情，而且在傳統藝術的基礎上，開始創造出和新內容相適應的新的表現形式。

但是，像京劇這樣一個古老的劇種，究竟怎麼樣才能更好地創做出現代題材的新京劇呢？這個工作，目前僅僅是開始，經驗積累得不多，需要京劇藝術工作者繼續付出艱鉅的勞動，進行多方面的嘗試和探索。從京劇演現代戲的經驗看來，京劇要演好現代戲，必須大膽革新和繼承傳統相結合，這就是一方面要從生活出發，根據表現新的生活和塑造新的人物的需要，創造新的表現形式，不能讓生活去遷就舊的程式，不能損害生活的真實；另一方面又必須重視和繼承京劇藝術的特長，考慮群

眾的欣賞習慣，批判地運用傳統藝術中可以採用的東西，注意保持京劇的特色。只有這樣，才能成功地創做出既真實地反映現代生活又不失京劇特點的優秀劇目[61]。

同日，蓋叫天，〈青松般的標準　楊柳般的活泛──談談演京劇現代戲〉（《北京日報》）：

> 我看，京劇演現代戲就是要向話劇學習，去話劇之長，補京劇之短。一般說來，話劇講究真實，京劇趨向抽象。因為真實，觀眾才能一看就明白，明白了才能受到感染。倘若脫離生活，一味抽象，連一點兒現象也給抽光了，豈不成了空空洞洞，一無所有，或者光怪陸離，不知所云，使觀眾看了，如墜五里霧中，感到茫然。這樣的藝術，即使有味（姑不論此味對頭與否）這個味又怎能讓觀眾體會到呢？特別是演現代戲，臺上臺下，一個時代，一個世界。彼此乃是一樣，無非心照不宣。你若在臺上偏來那不一樣的抽象的玩意兒，豈不是故弄玄虛，給觀眾找彆扭來了。因此，演現代戲就是要向話劇學習，要演得真實，真像那麼個人，正是那麼回事，得到觀眾的首肯。在這個前提下才能談得上怎樣發展京劇的風格。而且，進一步考察一下，如果說京劇的特色之一就是有一點抽象，這個抽象其實也正是為了更簡煉地更本質地表現生活。生活是藝術的源泉，京劇演古典戲所使用的一切程式、動作、唱腔多采了，人物個性上的特徵也愈來愈多樣化了。因此，現代戲要比古典戲更為細緻地演出人物的不同特徵不同個性，不是比古典戲更簡單了，而是更複雜了。若是男女老幼不分，不但脫離了京劇的優秀傳統，不像京劇，而且完成不了對現代人物形象的塑造。從這一點來做要求，拿京劇唱腔講，恐怕不只一個小嗓改為大嗓、韻白改為京白的問題，而是應從各方面著手，想出各種各樣的唱法來。比如說還得有大小嗓結合地唱，還得有直出直入地鞭唱，還得有一個字一個字地數著唱，等等。要做到這一點，就不能只顧到真實，只顧到一個標準，真實裏頭得有藝術，標準裏頭得有變化，既要有青松般的標準，還得有楊柳般

[61] 〈社論京劇藝術發展的新階段──祝京劇現代戲觀摩演出大會開幕〉，北京：《人民日報》（第1版），1964年6月6日。

的活泛，一句話，得真中有假，假中有真。而怎樣真不離假、借假透真，
非得老唱老摸索，熟能生巧。

<div align="right">（彭兆榮記）</div>

6月7日

《人民日報》（第8版）發表黃克保的劇評〈體現人民戰士的英雄風貌——
看《奇襲白虎團》有感〉，該文認為，整個演出是成功的。主要特點是演得有生
活，有技巧。《奇襲白虎團》演出的另一特點，就是能從偵察兵的戰鬥生活特點
出發，對傳統表演藝術做了合理的繼承和大膽的革新，劇中第四場就集中地表現
了這一點。

同日，《人民日報》（第8版）發表林兮的文章〈喜聽京劇唱京音〉：

京劇在北京生長發展了一百幾十年了，提倡純用北京音唱京劇也有三
十多年了，可是，直到大演現代戲的最近這一兩年，才真正實現了用京音
唱京劇。直到聽了趙燕俠等北京京劇團的同志們唱的《蘆蕩火種》，才真
正體會到用京音唱京劇的妙處，領略到用京音唱出來的京劇的味道。

京劇來自徽調，名演員余三勝、譚鑫培等多是湖北人，又接受了宋、
元以來北曲用中原音韻的傳統，因此在唱腔上歷來講究「中州韻」（按河
南音分尖團）和「湖廣調」（按湖北音唸四聲），又有一套所謂「上口字」
（按方音或者古音唱唸的字）。再加上由男扮女、老演少和強調生、旦特
微而形成的「小嗓（假音）」，演唱起來好些戲詞就離開北京語音的普通話
相當遠，變成不容易懂了。其中尤其是旦角的唱詞，更不容易讓群眾聽清
聽懂。

用這種不容易聽清聽懂的語音唱舊戲，表現歷史人物，本來已經不大
容易為工農兵大眾所接受；如果不加改變地用來演唱現代戲、表現現代人
物，就更會令人覺得不真實，聽起來彆扭。拿《蘆蕩火種》這齣戲來說，
如果阿慶嫂、沙奶奶、陳縣委等人物不用北京音的普通話來唱、來唸白，
而滿嘴「shü（書）信」「zhei（知）道」之類的上口字，小生逼緊嗓門把

陳縣委唱得像周瑜，那還能夠「唱出革命者的氣質，唱出英雄人物的思想感情」（趙燕俠語）來嗎？

　　京劇《蘆蕩火種》用北京音唱唸，是做得相當徹底和認真的：「尖團音」不分了，「上口字」不講了，「湖廣調」不拿了；旦角吐字極清，小生改唱大嗓。結果呢，不僅還是京劇，而且是內行、外行人人叫好的京劇。

6月8日

　　北京京劇團演出的京劇現代戲《蘆蕩火種》已經得到文藝界和廣大觀眾的一致好評。最近《人民日報》編者約請郭漢城、馮其庸等人進行了座談。將他們所談的主要內容，簡單綜述如下。

1. 劇本改編──既保持了原戲精華，又發揚了京劇特點。參加座談會的同志首先談到了劇本的改編，一致指出，京劇劇本改編得比較好，既保持了原戲的精華，又比原來提高了一步。

2. 藝術表演──既打破了固定程式，又適當地繼承了傳統。有的同志認為：京劇《蘆蕩火種》的成功除了劇本改編得比較好以外，與全體演員舞臺表演上的成功也是分不開的。京劇演現代戲過了劇本關，還要過演出關。無論多麼好的劇本如果沒有演員在舞臺上的表演，它的主題思想和人物感情也是無法體現出來的。因此，京劇演現代戲成敗的另一關鍵是演員的藝術表演。郭漢城同志說：在像不像的問題上，應當包含著兩層要求：一是像不像現代人，像不像工農兵；另一是有沒有京劇的特點。如果只達到像生活，而完全沒有京劇的特點，那也不成其為京劇，而是別的什麼表演藝術了。京劇《蘆蕩火種》基本上達到了既像現代生活，又有京劇特點的目的。

3. 演出態度──既有革命熱情，又很嚴肅認真[62]。

　　同日，《人民日報》（第6版）發表林緣的文章〈革命紅旗代代傳──看京劇《革命自有後來人》〉。該文認為：京劇《革命自有後來人》集中筆

[62] 〈把革新和繼承結合起來──談京劇《蘆蕩火種》〉，北京：《人民日報》（第6版），1964年6月8日。

墨刻劃了幾個正面英雄人物的形象，通過鐵路工人李玉和一家祖孫三代的鬥爭經歷，表現了無產階級的革命感情和革命接班人的成長。劇中著意描繪了三代人在敵人面前敢於鬥爭、為共產主義事業而獻身的崇高精神。另外，演員在監獄中一場的表演，突破了傳統旦角的表演程式，運用了一些鮮明、強烈的外部動作，這也是有創造性的。

同日，周信芳，〈京劇藝術的偉大革命〉，《人民日報》（第 4 版）。

6 月 9 日

《人民日報》（第 6 版）發表荀慧生的文章〈深入生活　演好現代戲〉。

在目標上、政治意義上，我們都明確了現代戲演出是京劇改革一條最正確、最廣闊的路。可是在表現形式上，並不是一蹴而就的，須得經過一個長時間的探索、鑽研，方可望成為一個完美無缺的形式。不錯，傳統程式、傳統技巧，我們不可能全部丟棄，一定要在舊基礎上革新創造。但是又不能總滿足於舊瓶裝新酒，因為要表現現代生活，就必須從今天的現實生活出發。京劇的傳統程式，從唱腔唸白，到做功武打，都沒有離開當時的生活。

戲劇的最基本要求，是從劇情出發，從人物出發，這些都是離不開生活的。我們京劇演員有句老話：心裏有才能演得像。這個「有」字，就指的是有生活。有了生活，才能體現人物在特定環境下的一舉一動，這樣才能進入角色，才能裝龍像龍，裝虎像虎。

我們要表現勞動人民的生活、鬥爭，不去深入勞動人民的勞動生活，根本是辦不到的。我們新老演員和一切戲曲工作者，如編劇、導演、美術等工作同志，都要上山下廠、深入生活，和工農群眾同吃、同住、同勞動，這樣才能有親切的切身感受。

6 月 10 日

《人民日報》（第 6 版）發表林兮的文章〈新編京劇不必墨守舊韻〉：

傳統京劇押韻雖然用的是十三轍，可是在實際合轍押韻上，卻跟普通話的北京語音有以下的不同。據《京劇字韻》一書來統計，由於這些不同而影響到的漢字約七百三十多個。1935 年音韻學家羅常培等就曾經提倡京劇按北京音押韻。解放後，1956 年京劇演員李少春等又提出逐步改用北京語音演唱，引起了一番討論。這次戲曲革新的討論中，馬彥祥、袁世海等又提出打破上口字的舊傳統，改用京音唸唱的問題。現在，有些京劇如《蘆蕩火種》、《千萬不要忘記》等已經用京音來唱了。那麼新編的京劇戲詞，特別是反映現代生活的戲詞，在編寫的時候就把上述那些不合普通話詩韻的「上口字」統統改掉，一律按照北京音來唱唸，豈不更好。如果把人辰轍裏韻母是 eng、ing 的字歸入中東轍，把其他字按北京音各歸各轍；這樣做，不是會讓演員更容易用京音唱好，聽眾更容易聽清聽懂，京劇現代戲在音韻和諧上不也更前進了一步嗎？

同日，姜妙香，〈京劇演現代戲大有可為〉，《光明日報》（第 4 版）。

6月11日

據新華社 10 日訊：正在首都舉行的京劇現代戲觀摩演出大會已經在 9 日結束了第一輪演出。11 日起，觀摩演出將進入第二輪。第一輪演出的五個劇目是《奇襲白虎團》、《蘆蕩火種》、《智取威虎山》、《革命自有後來人》和《箭桿河邊》。它們以新的思想、新的內容和新的風格，贏得了京劇界和首都觀眾的熱烈讚揚。黨和國家領導人周恩來、董必武、陸定一、康生等分別觀看了第一輪演出的劇目，並在演出後上臺和演員們見面，祝賀演出的成功[63]。

同日，《文藝報》第 6 期發表社論〈京劇藝術的革命創舉〉，祝賀 1964 年京劇現代戲觀摩演出大會閉幕。

同日，中國平劇院演員席寶昆、魏榮元、陳少舫，〈祝賀《奇襲白虎團》演出的成功〉《人民日報》（第 6 版）：

[63] 〈京劇現代戲觀摩演出第一輪結束 演出的五個劇目以新的思想內容和風格贏得京劇界和首都觀眾的讚揚 周恩來董必武陸定一康生等領導人分別看了演出並祝賀演出成功〉，北京：《人民日報》（第 2 版），1964 年 6 月 11 日。

在唱腔方面，志願軍團長的唱腔有很大創造，團長運用了銅錘與老生的唱加以揉合，表現了人物身份，同時也表現了志願軍團長多謀善斷，剛毅果敢的性格。朝鮮老人崔老漢的唱，用老生唱腔快流水聽來很悲壯，表現了在金日成首相領導下的朝鮮人民堅貞不屈，在對敵鬥爭中敢於鬥爭敢於勝利的信心。

京劇的程式動作是比較完整的，這個戲中的舞蹈場面很好地運用了傳統，把人物動作與特定情景緊密聯繫起來。第一場的告別場面，演員邊走邊舞邊唱，同時吸取了朝鮮民族的舞蹈動作，恰切地表現了中朝人民親如一家的情誼。

通過與生活緊密結合的舞蹈運用，看出每個動作都體現了人物的心境和情節變幻發展，這是一場舞劇，用這種程式表現這樣的生活是經過細心雕琢的，當然這也與大部分演員同志參加過抗美援朝、有深刻生活體驗是分不開的，這正是演出成功的主要原因之一！

同日，《人民日報》（第6版）發表周山的〈無題有感〉。《革命自有後來人》演工人，《箭桿河邊》演農民，《蘆蕩火種》演抗戰時期的兵，《智取威虎山》演解放戰爭時期的兵，《奇襲白虎團》演抗美援朝時期的兵。京劇現代戲第一輪演出中，工、農、兵一齊登上舞臺。工、農、兵早已是現實生活中的主人，現在也成為京劇藝術中的主人。在戲劇藝術中，過去很少反映少數民族的生活。這次京劇現代戲觀摩演出，三十多個劇目中，反映少數民族生活的京戲佔了近六分之一。隨著人民的解放，少數民族兄弟既登上政治舞臺，也登上藝術舞臺。

同日，《人民日報》（第6版）發表葛杰的文章〈從彆扭到自然〉：

但是，也還有一些沉迷於京劇舊傳統的人說：「總覺得有點兒彆扭。」彆扭嗎？那是可能的。因為任何剛剛出現的新事物，對大家總是新的、還不習慣的。它在使很多人感到新鮮、生動而歡欣鼓舞的同時，又總會使一些人感到彆扭。既然原來的那些，是他們完全習慣了的感覺著非常自然的東西，今天忽然冒出一個異乎尋常的新事物來，又怎會不感到一點彆扭呢？其實，他們哪裏知道：那些為他們所習慣的東西，早已使很多人感到非常地彆扭了。在我們的社會舞臺上，工農兵早在扮演著真正

的主角，但在京劇舞臺上，工農兵的形象，長時期以來並沒有得到應有的地位。

6月12日

江青對《杜鵑山》的修改指示：

戲改壞了，不如原劇本。原劇本中還有蘇區明朗的天；陽春三月，群眾分糧分地，歡欣鼓舞，表現了人民的力量，翻身鬥爭。現在臺上是「一線天」，一片陰暗的氣氛，仿佛革命毫無生氣、毫無希望。

不要單純追求戲劇情節，劇場效果。應寫人民的力量，黨的領導，黨的政策思想。要突出正面人物，突出賀湘，不要老在寫作的傳奇性上做文章。

對溫七九子這個人物的寫法上有問題，要好好研究：究竟是反「左」，還是反右？

（1964年9月7日在北京市京劇一團談到青藝演出的《杜鵑山》）

你們（指北京一團）的《杜鵑山》）比青藝的好多了。要和吳雪好好談談，這一代人還活著，就如此歪曲，那怎麼得了？

青藝演出的《杜鵑山》，是一群叫化子吵架。把一些鬧革命的化妝的很髒，穿著也很破爛，人物對站時，儘是吵嚷。[64]

同日，葛杰，〈京劇與宣傳〉，《人民日報》（第6版）：

有一種意見認為，藝術有兩類：一類叫做「宣傳藝術」，例如話劇，它必須反映現代生活；一類叫做「欣賞藝術」，例如京劇，它不演現代戲，也是可以的。

宣傳未必都是文藝，但是文藝必是宣傳。話劇不能例外，京劇也不能例外。問題只是在於：宣傳了什麼？站在哪個立場來宣傳？

64 《無限風光在險峰——江青同志關於文藝革命的講話》，南開大學衛東批判文藝黑線聯絡站、「紅海燕」印，1968年2月，頁273－274。

文藝（包括戲劇在內）宣傳同其他宣傳，當然是有區別的。這就是說，它是通過文藝的形式去進行宣傳的，它是通過欣賞、美的享受給人以教育的。在這裏，宣傳與欣賞是有機地結合在一起的，是不可分割的。

世界上有只供欣賞而沒有進行任何宣傳的戲劇藝術嗎？沒有，沒有這樣的東西。所謂欣賞藝術云云，說來並不新鮮，它不過是為藝術而藝術的變種。

同日，〈高舉毛澤東思想紅旗努力促進戲劇革命化——祝自治區 1964 年戲劇觀摩會演勝利閉幕〉，《新疆日報》（第 1 版）。

同日，馬連良[65]，〈勇往直前堅持不懈〉，《人民日報》（第 6 版）：

京劇要「推陳出新」，要不愧為社會主義時代的京劇，就必須表現社會主義的思想內容，反映我們這個偉大的時代，積極地把在黨領導下所進行的階級鬥爭、生產鬥爭和科學實驗三大革命運動，表現在京劇舞臺上。就必須把各個戰線上鬥志昂揚、奮發圖強的新人、新貌，以及「五四」以來，在黨的領導下所進行的革命鬥爭中流血犧牲、前仆後繼的英雄業績，表現在京劇舞臺上，用以教育人民、鼓舞人民，繼承光榮傳統，發揚革命精神。這是社會主義時代京劇的光榮職責，更是京劇工作者份內之事。

京劇演現代戲，是廣大觀眾的「眾望所歸」。不如此，就要遠離人民，終將為人民所遺棄。人民的需要，時代的需要，才是京劇藝術正確發展的途徑，循此途徑方有廣闊無垠的燦爛光輝前景。

6月13日

葛杰，〈現代戲裏見功夫〉，《人民日報》（第 6 版）。

田漢，〈京劇現代人物贊〉（《奇襲白虎團》，山東省京劇團演出）《人民日報》（第 6 版）。

[65] 馬連良（1901－1966），1964 年他以 64 歲高齡參演現代戲《杜鵑山》。1950 年代後，馬連良演出的新編、改編的歷史故事劇有：《將相和》、《三顧茅廬》、《赤壁之戰》、《趙氏孤兒》、《青霞丹雪》、《秦香蓮》、《官渡之戰》、《海瑞罷官》、《狀元媒》，還有現代戲《杜鵑山》、《南方來信》、《年年有餘》。「文革」初，馬連良遭受迫害，於 1966 年 12 月 16 日逝世。

6月14日

京劇現代戲觀摩演出大會開幕以來，雲集首都的兩千多名京劇工作者抓緊時機，積極觀摩，虛心學習，出現了互學互幫，取長補短，交流經驗，共同提高的熱潮[66]。

同日，《人民日報》（第8版）發表林涵表的文章〈劇評在革新的道路上——談四齣精彩動人的現代戲短劇〉。

> 在京劇現代戲觀摩演出大會中，上海演出團的四齣小戲引起了我們極大的興趣。像《戰海浪》中所描寫的漁業工人們在驚濤駭浪中奮不顧身搶救漁民的動人英雄事蹟；像《櫃檯》所表現的先進商業工作者毫不利己、專門利人、千方百計為群眾服務的新風格；像《送肥記》和《審椅子》所表現的有高度階級覺悟、堅決與階級敵人鬥爭和熱烈擁護集體事業的新農民。

同日，《人民日報》（第8版）專欄：「京劇現代戲隨感」發表易和元的文章〈為有源頭活水來〉，該文認為，演兵像兵，演工像工，演農像農，演個什麼角色，就像個什麼角色，這是我們的戲劇，包括京劇現代戲在內，應該達到而且一定能夠達到的水平。要做到這點，首先就要深入到實際生活、實際鬥爭中去，讓「源頭活水」不斷地湧來。

6月15日

《人民日報》（第6版）發表蓋叫天的文章〈談談京劇現代戲的表演問題〉：
> 要京劇演現代戲也像京劇，究竟是指原封不動地保留其原有一套演傳統戲的風格呢？還是適應時代精神適應今天大眾的要求而創造出新的風格呢？這是絲毫不能含糊的。因為，藝術趣味是有標準的，是因戲而異、因人而變的。我看，京劇演現代戲就是要向話劇學習，取話劇之長，補京

66 〈兩千多名京劇工作者積極觀摩交流經驗　互學互幫取長補短演好京劇現代戲〉，北京：《人民日報》（第2版），1964年6月16日。

劇之短。一般說來，話劇講究真實，京劇趨向抽象。因為真實，觀眾才能一看就明白，才能受到感染。倘若脫離生活，一味抽象，豈不成了空空洞洞，一無所有，或者光怪陸離，不知所云，使觀眾看了，如墜五里霧中，感到茫然。這樣的藝術，即使有味（姑不論此味對頭與否），這個味又怎能讓觀眾體會到呢？特別是演現代戲，臺上臺下，一個時代，一個世界。你若在臺上偏來那不一樣的抽象的玩意兒，豈不是故弄玄虛，給觀眾找彆扭來了。因此，演現代戲就是要向話劇學習，要演得真實，真像那麼個人，正是那麼回事，得到觀眾的首肯。在這個前提下才能談得上怎樣發展京劇的風格。

而且，進一步考察一下，如果說京劇的特色之一就是有一點抽象，這個抽象其實也正是為了更簡煉地、更本質地表現生活。生活是藝術的源泉，京劇演古典戲所使用的一切程式、動作、唱腔和鼓點，莫不都是從當時生活中提煉出來的，是有著嚴格的生活的根據的。

總之，從表現人物演變到表現行當，這決不是京劇應有的發展道路，而是舊時代舊社會所造成的一種畸形的現象，而嚴格地按照生活的道理、人物的需要來發展與豐富京劇的表演藝術，才是正確的做法。既然演古人也應講究真實，只是因為今天大眾對古人沒有親眼見著過，弄不明白，你唱成一個味兒，也就不一定怪相，馬虎一點，也就過去了。演現代戲則不然，稍假一點，大家就會覺察到：「我們竟是如此的樣兒嗎？」一下子就覺得你演得怪相。因此，若是不跟著生活去研究，不澄清傳統表演藝術上的精華與糟粕，為了像京劇，不分個性，一句唱詞唱了十分鐘，把臺下的虛汗都給唱出來了。這種味道可令觀眾怎能受得了咧！因此，先得管演得真實不真實，先得踩著生活來找恰當的味。既是如此，古代生活與現代生活截然不同，其味也就迥然互異（這還只是指生活本身的味，這個味受得了受不了，該拿出哪樣的味，還要因人而異，這已經牽涉到如何改造傳統戲的思想內容的問題，這裏就不談了）。

因此，首先著重把握的是藝術趣味的標準。這個標準就是要從今人與古人各自不同的精神氣質上去找，特別是演慣了傳統戲，難免演員本身也

要沾染上一些古人的精神氣質,這就更需要向工農兵學習,脫胎換骨,改造自己的頭腦,擺脫古人的精神氣質,換上今人的精神氣質。

當然,要真實,要有標準,不等於強求一律,要表現出階級的特性來,就得通過各個人不同的特徵才表現得出來。

「學起來一大片,用起來一條線。」演古典戲要如此,演現代戲也要如此,這就是一個通理。而要通得這個理,最好的辦法就是深入生活,參加實際的鬥爭。從生活中鬥爭中,才有可能熟悉現代人的精神面貌和思想感情,從生活中擷取藝術材料和穿插變化的方法,不妨舉一個不一定確切的例子:因為老唱古典戲唱慣了,老抖袖子抖慣了,一旦改演現代戲,一上臺就僵得慌。因為新戲裏頭可能要挑擔子,你只會抖袖子,不會挑擔子,怎能不僵得慌。怎麼辦?你只有到勞動中去多挑挑擔子,熟能生巧,挑慣了,不但會挑了,而且還能找到挑擔子的藝術來。藝術就是這樣老挑挑出來的,不挑,就出不來。

同日,《人民日報》(第6版)發表李慕良的文章〈音樂上的革新和創造——京劇現代戲觀摩散記〉:

作為京劇音樂工作者,我感到所演過的每一齣戲的音樂,都有許多革新和創造。這表現在音樂的旋律和節奏、音色和音量都能同劇情的發展變化、人物的思想情感融合起來,而不受傳統音樂程式的束縛,同時,對傳統程式中可用和能用的東西,運用得得體,對不完全能用的東西,則是「化」而翻新。

在唱腔方面,設計同志在通過京劇藝術的手來刻劃人物、抒發人物情感上,都有不少的革新和創造。舉例來說,《箭桿河邊》裏的佟慶奎在教育二賴子時的一段反二黃,在板類的運用上,不僅發揮了原有反二黃板類唱腔的特點,又根據人物的心情和唱詞的涵義,在旋律和節奏上加以翻新,這樣同演員的成功演唱結合在一起,就增加了反二黃板類的表現力,使觀眾不僅為內容所感動,而且也可以得到音樂欣賞上的享受。

第一輪演出的劇目對我很有啟發的還有,每齣戲在音樂布局上所採取的藝術手段都各有突出的長處。

　　對一齣京劇的現代戲，在音樂方面究竟怎樣處理，才能使整個一齣戲從頭到尾都有強烈的音樂感，而具體的旋律和節奏又能符合京劇音樂的藝術規律，這是我們在音樂設計實踐中遇到的一個很重要的問題。比如，不同人物在不同情景之下的上下場、身段動作、唸白、起唱、行腔，這一切隨著劇情的發展變化和矛盾的起伏，都需要有相應的音樂來陪襯。

<div style="text-align:right">（原載《北京日報》）</div>

<div style="text-align:right">一九六四年</div>

　　同日，《人民日報》（第6版）發表姜妙香的文章〈出人意外，在人意中——談幾齣現代戲裏的新唱腔、新動作、新手法〉：

　　我看了京劇現代戲觀摩演出大會的幾齣戲，收穫很大，受到了深刻的教育，並在藝術創造上學習了不少東西。每齣戲，在繼承和突破傳統方面，都做了不少努力，取得了成就；特別是唱腔的革新方面，給我許多啟發。

　　唱，在京劇裏佔很重要的地位，目前，現代戲在演員的唱法上、在創腔的安排設計上和音樂伴奏上都適當地運用了傳統，並進行了革舊創新，取得了顯著的成績。曾有人擔心，像《二進宮》、《捉放曹》裏那樣膾炙人口的唱腔，在現代戲中一時聽不到。然而曾幾何時，現代戲裏的一些優美動聽的唱就流傳開來。現在，不少七八歲的小朋友，也有會唱《蘆蕩火種》的了。

　　在京劇現代戲中，從生活出發，根據戲曲的表現原則創造出來的新動作、新手法，有很多也都收到了很好的藝術效果。

　　京劇演現代戲時，表現搏鬥和使步槍、刺刀等戰鬥，按說是有很大困難的。演員們努力突破困難從生活出發，創造出帶有戲曲特色的新的武打，各種跟頭的使用，也都恰當。

6月16日

　　〈兩千多名京劇工作者積極觀摩交流經驗互學互幫取長補短演好京劇現代戲〉，《人民日報》（第2版）。

同日，林兮，〈一定要堅持演好現代戲〉，《寧夏日報》（第1版）：

只有在大演現代戲以後，用北京語音的普通話來創造京劇的人物唱腔才成為一種新潮流。北京京劇團用北京音唸唱，人們還以為是理所當然；更可喜的是，這次來京做觀摩演出的許多地方京劇團也基本上用京音唸唱。看起來京劇唱京音將要成為今後京劇語言發展的主流。

京劇的吐字行腔是緊密結合音樂的，怎樣用北京音把新戲詞唱得既真且美，目前正由演員們在努力摸索創造。從好些位演員演現代戲的經驗談中看到，在唱腔的安排上都是煞費苦心的。但是音樂、嗓音方面談得較多，在語音方面談得卻較少，而這方面的經驗對於普及京劇唱京音卻是很重要的。

過去京劇的傳授，多是由名角[67]創出一派唱法，別人跟著學。他如果用方音唱，學的人也就照樣學。今後教青少年學京戲，是不是先進行一些語音訓練：學好北京音，學好普通話；學會漢語拼音，學點語音學。新戲詞按京音編，教唱的本子，重要的地方注上拼音字母。這樣在京劇語音上大家就有個共同遵守的規矩，縱然教的老師唱了方音，學的人也不一定跟著學。每個演員都可以在吐字行腔上有切合角色、表達感情的新創造。這樣一定會比過去那種安徽音、河南音、湖北音、北京音雜拌兒的唱法創造出更真、更美、更夠味的京劇唱腔來。

同日，樂於時，〈英雄有用武之地〉（第6版），《人民日報》。該文認為：「用武之地」的領域擴大了，英雄人物的形象不僅在數量上增多了，而且在氣質上，以現在比過去，更是迥然不同。對一切有才能的演員說來，這是空前未有的好事。

[67] 傳統戲曲體制中的名角挑班制是指由一位表演技能超群而深受觀眾喜愛的知名藝人挑班擔綱；名角演主角，其他演員為他配戲，而其他演員也按技藝的高下分為主要配角和次要配角，同時兼顧行當的搭配，表演上相互默契配合，以順利完成演出。名角不僅有專用的琴師、鼓師，而且有專門管理道具的「檢場」，如果是旦角，還有專門的「梳頭師傅」。演員的收入改按戲份計，競爭加強，也促動了演員在戲班間的流動。

6月17日

6月17日至22日，全國京劇現代戲觀摩演出大會第三輪演出在北京舉行。劇目有：陝西省京劇院演出《延安軍民》，南昌市京劇團演出《強渡大渡河》、《李雙雙》，武漢市京劇團演出《柯山紅日》，雲南京劇院演出《黛諾》。

同日，《人民日報》發表黑龍江省哈爾濱市京劇團梁一鳴的文章〈演現代戲六年的體會〉（第6版）：現在我的體驗是：京劇演現代戲，本身就是個革命；演現代戲對演員來說，是一個思想提高與改造的過程。要想演好現代戲，唯一的道路就是深入生活，改造思想，使自己具有工農兵的思想感情，否則，是沒有什麼捷徑可走的（魯民記）。

同日，《人民日報》發表景孤血的文章〈紅色少年的讚歌——試評《草原英雄小姐妹》〉（第6版）：這次京劇現代戲觀摩演出大會中的劇目，有不少是反映少數民族生活的。其中有的以表現階級鬥爭為主；有的以表現人民內部矛盾為主；也有的是歌頌人民公社社員愛社如家，以捨身忘我精神來保護公共財產與自然做鬥爭的，內蒙古自治區藝術劇院京劇團演出的《草原英雄小姐妹》即屬後一類。

同日，〈讓革命的現代戲大放光彩〉，《湖北日報》（第1版）。

6月18日

外交部今天舉行京劇晚會，招待各國駐華使節、外交官員和他們的夫人觀看北京京劇團演出的現代戲《蘆蕩火種》。國務院副總理兼外交部長陳毅和夫人張茜，外交部副部長姬鵬飛、王炳南、喬冠華、韓念龍、劉新權等出席了晚會[68]。

同日，〈繁榮和發展革命的現代戲〉，《新湖南報》（第1版）。

同日，姜妙香，〈喜看姹紫嫣紅開遍——京劇現代戲觀摩演出隨感〉，《大公報》（第3版）。

[68] 〈外交部招待各國使節觀看京劇《蘆蕩火種》〉，北京：《人民日報》（第1版），1964年6月19日。

6月19日

毛澤東主席今晚觀看了廣州部隊戰士話劇團演出的五場話劇《南海長城》。演出結束後，毛澤東主席走上舞臺同演員握手，並且和演員們一起照了相。今晚觀看演出的，還有黨和國家領導人彭真、賀龍以及楊成武上將、劉志堅中將等[69]。

毛主席觀看《南海長城》的情況：

（1964 年 6 月 19 日）

第一場看到江書記和阿螺談話那段戲時，主席很高興地笑了。赤衛伯講槍那段，主席聽了很高興。第一幕結束後，毛主席說：「戲很好，到上海一定受歡迎。」

主席看戲時一直很高興。看到阿螺轉變時，很高興。

演出結束後，主席上臺和演職員熱烈握手，後與全體演員合影留念。毛主席走出後臺又高興地轉身走回，和戰士話劇團的同志再次握手，連說：「好戲，好戲！」

同志們的熱烈掌聲送走主席後，江青同志向作者說：「祝你們再多生產幾個好劇本。」

6 月 24 日下午江青同志秘書在電話中談到毛主席看了戲以後很高興。江青同志看到修改的一些地方，認為很順，更合情理了。並提及 19 日晚的演出，演員有些緊張。總的感到很好，首長看了戲很高興。[70]

同日，《人民日報》（第 6 版）發表譚富英的文章〈在京劇裏表現工農兵〉：

在這次京劇現代戲觀摩演出大會上，我看了山東省京劇團演出的《奇襲白虎團》和北京京劇團的《蘆蕩火種》，感到很興奮。這兩個戲，既是京劇，又生動地表現了革命鬥爭生活。《奇襲白虎團》的演員大都是青年演員，演得很好。從唱、唸、做、打各個方面來看基本功都很扎實。運

[69] 〈毛主席觀看話劇《南海長城》〉，北京：《人民日報》，1964 年 6 月 20 日。

[70] 《無限風光在險峰──江青同志關於文藝革命的講話》，南開大學衛東批判文藝黑線聯絡站、「紅海燕」印，1968 年 2 月，頁 275。

用京劇程式、舞蹈動作也很真實自然，使人看了相信我們志願軍就是那麼英勇頑強。尤其在武打方面就更為突出，許多硬功夫如：「雲裏翻」、「臺撲」、「撕腿掛」、「虎跳前撲」，三種「臥倒」就採用三種不同的姿態（側身打腿臥倒、掉小翻臥倒、劈叉臥倒），就是一握槍、一立正等等動作，都那麼嚴肅、齊整，真是優美動人，有生活、有氣質，看著很有功力。《奇襲白虎團》演出的成功，不單憑技巧，主要是由於他們的生活基礎比較厚實，這是演好現代戲的基礎。

同日，《文匯報》發表山東省京劇團演員，宋玉慶的文章〈努力演好當代英雄人物〉。

同日，侯喜瑞，〈氣質、流派、技巧——京劇現代戲觀後〉，《光明日報》（第3版）。

6月20日

在後勤禮堂根據江青前兩次的意見修改後彩排。江青第三次看《紅燈記》的意見。

周恩來、康生、江青關於鐵梅和老奶奶的意見：

1. 鐵梅上場（第一場）不要戴圍巾，見爹爹遞紙條後，臨走時玉和把自己的圍巾給她圍上。
2. 交通員犧牲時，鐵梅不要喊表叔。
3. 鐵梅聽奶奶講家史時，稍坐近些。
4. 鐵梅叫奶奶的聲音太刺耳，不要那麼高。
5. 奶奶講家史時，講到「平地一聲」，手拍桌太響。
6. 鐵梅的一段教板（五場老奶奶唱後，鐵梅接唱）在「光芒四放」以前唱要上板。
7. 鐵梅回來（鑽炕洞回來），要就手將炕整理一下，講話要有秘密氣氛。
8. 七場鐵梅說：「我也去，好歹在一塊兒！」這句話要向奶奶說。
9. 八場（刑場）鐵梅歌頌爹爹那一段唱，唱時，玉和要坐下。
10. 鐵梅從刑場上下來時，鳩山說：「我撕下你的狼皮！」不要，她應該是傻了。

11. 凡關於鐵梅拉窗簾看人、關窗簾等，都要十分小心、機警。因外面有特務，進出都要關門。

12. 鐵梅回家一場，進門要關門。

13. 鐵梅回家以後，可以不戴孝。

14. 鐵梅回家一場，紅燈要和貨籃放在一起。

15. 劉大娘不能對鐵梅說：「你是革命的後代。」

16. 鐵梅罵「小鳩山」都改為「賊鳩山」。

17. 奶奶在刑場看到玉和時，喊「玉和」的聲音要沉著一些。

18. 李家窗戶已經貼紙蝴蝶暗號，磨刀人來時，奶奶不要用手指了。

19. 老奶奶說東清鐵路，可能唸錯了，是否京漢鐵路（周總理提）。

20. 鐵梅的動作不自然，有些話要向奶奶講（康老）。

21. 鐵梅回家後，要向隔壁打個招呼，劉大娘再出來，這樣就不突然。劉、李兩家的關係是好的（周總理提）。

關於李玉和的意見：

1. 第三場（粥棚）密電碼應放在飯匣內。

2. 三場紅燈要掛在左邊柱子上。

3. 三場李玉和被搜查下場時，不要唱。

4. 玉和粥棚回家，不要偷偷喝酒。

5. 李少春演工人，要粗獷些。

6. 李玉和赴宴上場，不要唸白。

7. 李玉和在刑場上問奶奶說：「帳還了沒有？」奶奶說：「存在太平店了。」就夠了。

8. 所有唸、唱詞中的「小鳩山」都改為「賊鳩山」。

其他方面意見：

1. 鐵梅最後見到周師傅後，說了劉家如何營救她的情況，周師傅要表明派人將劉家轉移。

2. 鳩山說：「一個共產黨員藏的東西，一萬個人也搜不出來。」

3. 粥棚搞得太鬆，不緊張，沒有真實感。

4. 鳩山說：「北山已經有電臺。」這句話不要。

5. 秘密工作在刑場可用暗語說出來（康老提）。

6. 鳩山將奶奶、鐵梅帶走後，或由鐵梅鎖門，或由特務封門，以免被發現拆炕洞的痕跡。

關於結尾：

1. 滬劇結束是嚴謹的。現在是鐵梅上山時，開打，也是個方法，但今天沒有弄好。

2. 仍按這個架子搞，北山可以有人下山接應，不用上日軍（周總理提）。

3. 後面別多打，把叛徒打死就算了（康老提）。

4. 鐵梅回家後，可以敲幾下壁，打個招呼，隔壁的人，可能知道她家的事。

關於唱：

1. 玉和出場（三場）回句唱沒唱好（康老提）。

2. 把散板減少些。徐蘭說些辦法，過門可以縮短些。女孩子唱青衣腔，有些不像女孩子，「娃娃腔」還合適（康老提）。

3. 鐵梅和玉和的唱不感人，「我⋯⋯不是你的親」，親字的腔不要，講到「我」字，鐵梅就知道了[71]。

4. 鐵梅唱詞中，「爹爹叫同志」要改。

5. 「三人行」合唱不要。

6. 玉和第一場上唸「撲燈蛾」可減，或不要。

關於景：

1. 景太實，搞了大城市的景，舞臺上不乾淨。

關於服裝：

1. 老奶奶的服裝，補丁要補在肘上，肚子上的一塊不要。

關於動作：

1. 玉和動作太呆板。

2. 交通員上時，「左手戴手套」一語，應改為玉和說。

[71] 這裏的把握是相當精彩的。

3. 粥棚場，磨刀人不要吃粥。

4. 交通員受傷後，需要給水喝（周總理提）。

5. 群眾掩護要突出（康老提）[72]。

同日，〈把戲劇革命運動推向新的階段——祝河南省現代戲觀摩演出大會開幕〉，《河南日報》（第1版）。

6月21日

徐蘭沅，〈京劇發展的康莊大道〉，《人民日報》（第8版）：

　　為工農兵服務，適應社會主義革命鬥爭的需要，努力演好現代戲，是京劇藝術發展的一條康莊大道。通過會演第一輪的演出，觀看之後，這個偉大意義，我又得到更深一層的領會。

　　第一輪演出中，山東省京劇團的《奇襲白虎團》確稱得起是會演中的驚人一筆。利用京劇形式，反映這樣一個雄闊的主題，並能達到如此成功地步，實屬是難能可貴的。在這一齣戲裏，突出而又明確地告訴了我們，京劇的武打技巧，演現代戲不僅有用武之地，並且還能由於嶄新的生活內容所推動，得到更完備的發展。

　　這齣戲在「音樂」上，也是值得稱道的，運用雄壯的革命歌曲的音調揉進了伴奏與唱腔，不僅協調，並且使得京劇的音調旋律更有力地塑造了現代英雄們的音樂形象。演團長的淨角演員與演政委的老生演員，論唱工，都有相當高的技巧。例如團長唱的那段原板轉快板的唱腔，穩而自然，合情合理；政委的唱唸，腔調不故走離奇，投情恰當，落腔該長則長，「乾扔」又顯得那麼麻利，準確地體現了我軍指戰員的精神氣質。

同日，《人民日報》（第8版）發表魯田的文章〈服裝・道具・布景——京劇現代戲舞臺美術欣賞〉：

[72] 同註6，頁36—39。

勞動人民在京劇現代戲裏是主角，工農兵代替了帝王將相、才子佳人，在舞臺上佔據了統治地位。內容變了，舞臺上的形式必然要出現嶄新的面貌。戲曲舞臺美術家以飽滿的政治熱情，從生活出發，並遵循了京劇舞臺美術造型規律，創造了一系列工農兵的英雄形象。

京劇表演善於用形體動作刻劃人物的感情，演員的動和靜都有雕塑美。服裝就要「縫得攏」和「拆得開」。如演員穿靠，在靜止時，顯得鎧甲的質感很強；在動的時候，靠肚子、靠腿都拆得開，能適應演員各種繁重的身段，開合自如，一旦煞住亮相，又「縫得攏」，服裝並無零碎之感。青衣的摺子也是如此，全身雖為整體，但加長水袖，演員就舞起來了，也達到「縫得攏、拆得開」的藝術效果。

和服裝一樣，在傳統戲中，帝王將相、才子佳人的道具在京劇舞臺上佔有統治地位，不論是金瓜鉞斧，還是旗鑼傘扇，無一不是精雕細刻；而勞動人民的道具卻很遜色，堂椅倒下，中間放一刀，拉來拉去，就是風箱，簡陋之至。京劇現代戲出現的道具卻煥然一新。

京劇用布景雖然還在摸索階段，但是，我們從這次的演出中已看到不少成功的嘗試，而且還是風格各異。

6月22日

新華社長沙 22 日電，最近在長沙舉行的湖南省 1964 年現代戲會演，湧現了一批題材新穎、思想性較強和有一定藝術感染力的現代戲劇目。參加這次會演的，有湘劇、祁劇、漢劇、京劇、湘崑、辰河戲、荊河戲、花燈戲、花鼓戲、絲弦戲、話劇、歌劇等十三個劇種的大、中、小型劇目四十個。其中百分之九十以上是反映社會主義革命和建設，特別是大躍進以來的現實生活和鬥爭的。許多作品以階級觀點反映了敵我矛盾以及人民內部矛盾，塑造了許多英雄人物形象，歌頌了新人、新事、新風尚。據統計，今年以來全省新編的現代戲中，有一百三十八個已參加了各地區的選拔演出。這次參加全省會演的劇目，就是從這些劇目中評選出來的。在編演這些劇目的過程中，各級黨委都進行具體領

導，並且指示各劇團要精益求精，反覆進行修改、排練。有些黨委的領導人還到劇團幫助總結經驗，解決編演現代戲中的問題[73]。

6月23日

現代戲座談會在人民大會堂河北廳召開，周恩來出席並發表重要講話。此時值全國京劇現代戲觀摩演出大會在北京舉行。

同日，江青在京劇現代戲觀摩演出大會上的講話

江青對京劇《奇襲白虎團》的指示：

《奇》劇我第一天看了演出，喜出望外。這個準備請主席看，但要修改好後才能請主席看。這個戲反映了朝鮮戰場上的真實戰鬥故事，但藝術概括不算好，生活真實和藝術概括是不同的。藝術概括應比生活更高，要概括當時整個的形勢和時代精神，藝術創作是政治第一。這個戲需要從政治上加強，朝鮮人民和我們的關係很好，但他們的民族自尊心很強，要照顧到兩國的關係，我們謙虛一點好。

具體的修改意見：第一場要重寫，目前劇本的第一場以志願軍為主，李大娘悲劇氣氛太重，使朝鮮人民看了不舒服。加強人民軍，要讓人民軍上場，充分表現中朝兩國軍隊和人民的關係。

第二場壓縮，崔老漢不要當場死，死時大叫人民軍、志願軍快來呀，好象我們志願軍是朝鮮人民的救命恩人，這就不太好。

第三揚，加強人民軍聯絡員的作用，增加人民軍和志願軍的師級幹部，共同研究作戰葉劃。後面，崔大嫂見到人民軍和志願軍時，應對人民軍特別親切，不應過分表現對志願軍的親切關係。否則朝鮮同志看了不舒服，會有意見。[74]

我覺得，首先要祝賀這次演出，同志們花了很大的勞力，可以說：第一戰役有了可喜的收穫，影響是深遠的。

73 〈湖南省舉行現代戲會演〉，北京：《人民日報》（第2版），1964年6月23日。

74 《無限風光在險峰——江青同志關於文藝革命的講話》，南開大學衛東批判文藝黑線聯絡站、「紅海燕」印，1968年2月，頁163-164。

康生同志剛才說的意見非常重要，昨天我們還討論了現代戲要一分為二，即革命的、不革命的、反革命的。

我提出幾點供大家參考：在現代戲的認識上，是不是都完全一樣了呢？還不能如此說，大部分一致了，但還不完全。當然，這沒有關係，可以慢慢得到一致。我們不能設想在中國共產黨領導下的社會主義的戲劇，不是反映社會主義社會，不是反映工農兵，不是為社會主義經濟基礎服務。康老說，在歷史上任何一個統治階級，都要求戲劇為上層建築服務。這很對。當方向不明的時候，就要好好地辯論一下。去年辯過了，但還不透，今後還可以辯，有幾個數字對我是很驚心動魄的。我想在這裏告訴同志們，大家想一想，第一個，全國有三千個劇團（還不包括黑劇團和業餘劇團），其中九十個左右是話劇團，八十個左右是文工團，其餘二千八百餘個都是戲曲劇團。那就是說舞臺上主要是演帝王將相、才子佳人……再是牛鬼蛇神。再分析一下九十餘個話劇團，是否都表現了工農兵呢？我是很少看話劇的，從廣告上看，前兩年是一大、二洋、三古，亦即說，中國與外國的古人，佔領了中國話劇舞臺。劇場是教育人民的場所[75]，演的是這些東西，請問：這能保護我們的社會主義經濟基礎嗎？不能。相反是起破壞作用的。這個數字值得大家想想，我很震動。第二個數字，是替三千萬人服務的還是替六億幾千萬人服務的呢？這個帳也要算一算。三千萬人是地富反壞加資產階級右派份子。對一些國家來講，三千萬人是不少了，但在我們國家，它是極少數的，工農兵是六億多。但早些時候我們是有意無意地為三千萬人服務的。我曾和京劇藝術家談過，凡是談過的人，都同意我的看法，認為這是個問題。這不但是黨的文藝工作者，有愛國思想的非黨文藝工作者，也要好好考慮一下，藝術家的良心何在？康老說：還會有反覆的。這可能，但不怕。只要我們依靠黨，黨會給我們指出方向的，就是有反覆，也沒有什麼了不起。歷史總是要向前發展。

[75] 將政治教化作為戲曲的唯一功能，這是「文革」的顯著特點。戲曲是教材，而劇場即是教室。通過「樣板戲」多種文本的推廣、傳播與普及，整個中國成了一個精神同質的大劇場。

現代戲不但要塑造當代的英雄人物，還要塑造黨誕生以來革命鬥爭中的英雄人物[76]。要不要歷史劇了呢？要，但要用歷史唯物主義的觀點來寫。當然不能佔主導地位。對傳統戲是不是不要了呢？沒有講過，但傳統戲不整理，是會愈來愈沒人看的。這點我有發言權，下劇場二年，不但看戲，還仔細地觀察了觀眾和舞臺。看來，不改是不行的。整理傳統，也是我們要做的工作，但不能代替第一個任務——為社會主義服務、為工農兵服務的任務[77]。

我深深地感到，要搞現代戲，從何著手是個問題。我覺得，關鍵在於劇本。沒有本子，再好的導演、演員也不行。徐蘭源老先生講得好：劇本，劇本，一劇之本。這幾年創作工作遠遠落後了，特別是京劇，編劇人少，深入生活又不夠。怎麼辦？我們應向解放軍學習，向地方黨委學習。我看了林總談創作，提到三結合，我認為是比較好的[78]。我還研究了《南海長城》作者趙寰的創作經驗，他們是首長出題目，作者三次下生活，還親自參加消滅小股匪特戰鬥，他們虛心地聽領導和群眾的意見。當然，這是一種創作方法，並不妨礙有的作者自己深入生活進行創作。上海黨、北京黨都在抓本子，上海柯老親自抓。各地宣傳部、文化部，都要派強有力幹部抓劇本。二三年內京劇自己寫本子，還很難。我建議，各大區，各省、市，今年抽三五人，加以短期京劇編劇工作訓練，放到生活當中去，這樣寫不出大的，小的也可以。要培養新生力量，下決心，在三五年內會開花結果的。

另一方面是移植，這次大部分是移植，有小說，有電影。移植，要慎重地選擇。各劇團選擇本子要照顧到自己團的條件。但首先要看本子的政治思想性是否好的。改編，首先要分析人家本子，對人家優點長處不能改掉，對人家弱點要設法彌補。改編要照顧到京劇韻律，不然演員無法唱。這次有的本子改編，把人家優點改掉了。搞現代戲主要是要主題顯明，結構嚴謹，人物突出。不能為了照顧演員唱而加戲，這樣會影響劇本的。對不按京劇規律和遷就自己劇團的兩種做法，都要注意[79]。

[76] 塑造無產階級英雄人物是「樣板戲」的主要目標，貫徹的是〈講話〉要求服務工農兵、表現工農兵的宗旨。
[77] 在後來的實踐中，江青排除了傳統戲和新編歷史劇，由現代戲一枝獨秀，一統天下。
[78] 可見「樣板戲」的創作思路也並非江青一人獨扛，而是整個「文革」精神集體熔鑄的產物。
[79] 傳統戲曲突顯的是流派、行當、名角、名段的轟動效應，與之區別的是，江青從文學性角度出發對表演性因素進行了整合，她要求劇本設計的時候首要考慮的是英雄人物的塑造，但突顯英雄人物並不以犧牲全劇

此外，還有第三個方面要注意：京劇容易誇張，從程式出發。寫反面人物容易。有人也特別欣賞，刻劃正面人物不容易。千難萬難，還是要樹立先進的英雄人物[80]。這方面有爭論，對《智取威虎山》，上海黨從第一書記起，親自修改。是否比過去改壞了，我看是改好了。只舉一個例子：定河老道砍了場戲，座山雕只減了幾句話，但由於楊子榮的形象高大了，他就黯然失色了。所以上海團不用緊張，如果一個戲竟讓幾句話批倒了，還算什麼戲劇藝術？問題在於屁股坐在正面人物方面抑或坐在反面人物方面。我國好人是多數，美國、蘇聯也是好人是多數。內蒙的戲雖然時間很短，首尾有些概念化，但它歌頌了英雄人物，使人很感動，而且為兒童看京劇做了好事。

再一點，希望同志們千萬重視自己的勞動，不要不願意改，不要輕易扔掉。在這方面，《智取威虎山》是個好例子。許多戲都可以在修改以後成為保留劇目。1958 年的現代戲方向是對的，但方法不對頭，搞得粗，可是對 58 年的戲，也未好好研究其優缺點，如能修改加工，凡是能改的，都應改好，只要不是有政治方向性的錯誤。已經立起來的東西，不要輕易把它打倒。連上海的《紅色風暴》，把反面人物寫得很囂張，我都捨不得丟掉，可以修改的。可是，有些作者自己卻捨得輕易丟掉。

的整體性為代價的。在舊戲改革中，對於是否應該突顯角色的一枝獨秀，這個問題在建國前後就有爭論。王克錦認為：「說到角色，因為他有較高的藝術水準，為群眾所歡迎；群眾的心理，還不是愛看某一部戲的劇情，而是愛聽某一個角色。所以新劇要代替舊劇，甚至將來的新歌劇，『角色』仍很重要。所以改造舊藝人，要他們體會到他們苦練多年的藝術不會荒廢，他自己認識到有發展前途，才能啟發他自覺要求改造舊劇。空談反對單純藝術觀點是解決不了問題的。」（王克錦〈對改造舊劇工作的建議 關於舊劇改革問題的討論〉，北京：《人民日報》，1949 年 1 月 9 日）周信芳在一次訪談中則指出：「京劇中多突出一兩個角色和其他的演員間配合就不被注意，因此許多較不重要的演員就不能恰如其分地發揮他的才能。」（〈訪問周信芳〉，北京：《人民日報》，1949 年 10 月 1 日）關於戲曲的角色地位之所以會成為一個問題，其實並不僅僅是一個表面的藝術形式問題，其背後是爭執的雙方都清楚認識到：戲改中角色地位的失落，會直接影響演員的經濟利益，尤其是在新社會的前途與地位，因而勢必會影響演員的主觀積極性。這些問題「使周信芳在實際中感到舊戲改革必須在整個社會改革中進行，否則是不會成功的」。當然，他還是樂觀地相信，隨著戲改方針的實施，全國有了戲曲改進協會的組織。各地又先後分別舉辦藝人訓練班改造思想，談到這裏，周信芳充滿信心地說：「京劇界貫徹這個方針，將來有了大量新劇本出現，再訓練出具有新思想，有技術的演員，並且，在新社會裏藝人不僅生活得到保障，而且地位空前提高了，演戲的被認為宣傳教育工作者，在社會上受到尊敬和重視，在這種情況下，演員發揮了自覺，人民的新戲劇，怎會不很快得到發展！」（〈訪問周信芳〉，北京：《人民日報》，1949 年 10 月 1 日）

80 有些以丑角形式出現的反面人物往往帶有更多的戲劇性因素，並且富有舞臺魅力，這反倒是江青非常警惕的。如何既使丑角不至於喧賓奪主，又不失魅力，這個「度」的把握頗費思量。

我還建議，這次可否抽一點時間，相互學學劇目，使很多好戲很快在全國各地舞臺上同觀眾見面[81]。

【解讀】

江青在京劇現代戲觀摩演出座談會上公開露面並做了重點講話，毛澤東在會議辦公室為紀錄稿事宜寫信給江青，毛澤東針對江青的講話，在信上批示[82]：「已閱，講得好。毛澤東 6 月 26 日。」

江青的上述講話展現了她關於戲改的三個綱要性的要點：第一是解決劇本的問題。第二是移植。移植既要保持京劇特色，又要注意「主題顯明，結構嚴謹，人物突出。不能為了照顧演員唱而加戲」。第三，要塑造正面人物。

同日，陳其通陪同江青在北京人民劇場首次觀看了《奇襲白虎團》。

6月24日

《人民日報》（第 6 版）發表余振飛的文章〈首先是自己的革命化〉：

最近幾年來我們上海市戲曲學校，也曾在編演現代戲方面做過一些嘗試，但限於當時的思想水平，對演現代戲的深遠的革命意義，認識不足，缺乏和困難做鬥爭的堅強毅力。對於京劇演現代戲，既要具有時代精神和生活氣息，又要使觀眾承認是京劇的這些要求，並不能說一點不懂，可是一遇到具體困難的時候，往往會感到束手無策，因此成了事倍功半。經過華東區話劇會演之後，對文化革命有了進一步的理解。在這次京劇現代戲演出大會上，聽了陸定一同志的講話，方向更明確了，心裏也覺得更亮了。

同日，趙桐珊，〈提供了好經驗〉（第 6 版），《人民日報》：

京劇演現代戲，對這一改革的重要意義，我思想上能認識到。但怎麼改革法？一改革，會不會把京劇改得非驢非馬？起初心裏確實存了個問號。

[81] 同註 6，頁 26－29。

[82] 這個批語寫在「六四年京劇現代戲觀摩演出大會」辦公室 1964 年 6 月 24 日為送審江青在京劇現代戲觀摩演出座談會上的講話紀錄給江青的信上。

傳統戲的那一套武功現代戲裏用得上嗎？看了《奇襲白虎團》，這個疑問打消了。在《奇襲白虎團》這齣戲裏，演員根據劇本的要求和角色的特定情景，運用了很多京劇的傳統武功。又比如說唱腔。演現代戲，如果一律還用傳統戲的老腔老調，自然就很難表現現代人物的思想感情。必須有所革新，有所突破，可具體怎麼個革新法，心裏也沒譜。看了《箭桿河邊》，得到不少啟發。

同日，〈周總理接見京劇現代戲觀摩演出人員〉，《人民日報》（第 1 版）。

6 月 25 日

新華社 25 日訊，京劇現代戲觀摩演出大會在 11 日到 24 日期間，進行了第二輪和第三輪觀摩演出。第四輪觀摩演出將從 26 日開始。第二、第三兩輪共演出了大小劇目十三個：陝西省京劇院的《延安軍民》、北京京劇二團的《洪湖赤衛隊》和江西省南昌市京劇團的《強渡大渡河》、河北省天津市京劇團的《六號門》、黑龍江省戲曲學校實驗京劇團的《千萬不要忘記》和上海演出團的《戰海浪》、上海演出團的《送肥記》、《審椅子》和江西省南昌市京劇團的《李雙雙》、雲南省京劇院的《黛婼》、武漢京劇團的《柯山紅日》和內蒙古自治區藝術劇院京劇團的《草原英雄小姐妹》、上海演出團的《櫃檯》表現了新型的商業工作者的事蹟。這兩輪演出中，還出現了一些新的「摺子戲」。許多人認為這種短小形式的京劇，特別適合於上山、下鄉和到工廠去演出[83]。

6 月 26 日

6 月 26 日至 7 月 1 日，全國京劇現代戲觀摩演出大會第四輪演出在北京舉行。演出劇目：江蘇省京劇團演出《耕耘初記》、烏魯木齊市京劇團演出《紅岩》、長春市京劇團演出《五把鑰匙》、寧夏京劇團演出《杜鵑山》（李鳴盛飾烏豆，李麗芳飾賀湘，田文玉飾杜媽媽，殷元和飾溫七九子，徐鳴遠飾老地保，舒茂林飾

[83] 〈京劇現代戲觀摩演出進入第四輪〉，北京：《人民日報》（第 2 版），1964 年 6 月 26 日。

李石匠，劉順奎飾鄭老萬）。寧夏京劇團的《杜鵑山》在首都劇壇引起了強烈的反響[84]。青海省京劇團演出《草原兩兄弟》。

同日，毛澤東對江青在京劇現代戲觀摩演出座談會上的講話稿的批語：「已閱，講得好。」[85]

同日，參加1964年京劇現代戲觀摩演出大會的上海演出團，今晚為慰問中國人民解放軍總部演出了京劇現代戲《智取威虎山》，受到官兵們的熱烈歡迎。賀龍、聶榮臻、許光達、李天佑、王新亭、傅鐘、李聚奎、周純全、梁必業、甘渭漢等今晚觀看了演出。演出結束後，賀龍、聶榮臻等走上舞臺與演員們親切握手，祝賀他們成功地用京劇演出現代題材和反映部隊戰鬥生活[86]。

6月27日

毛澤東對中央宣傳部〈關於全國文聯和各協會整風情況報告〉的批示指出：這些協會和他們所掌握的刊物的大多數（據說有少數幾個好的），十五年來基本上（不是一切人）不執行黨的政策。當官做老爺，不去接近工農兵，不去反映社會的革命和建設。最近幾年，竟然跌到了修正主義的邊緣。如不認真改造，勢必在將來的某一天，要變成像匈牙利裴多菲俱樂部那樣的團體[87]。

[84] 李鳴盛扮演的烏豆，1964年第7期《戲劇報》對寧夏京劇團的演出，發表了專題評論。文章說：「寧夏京劇團的《杜鵑山》在忠實於原作基礎上，根據京劇的藝術規律，對原作情節做了適當調整，創造出不同於話劇的京劇藝術形象」。「特別是由於演員在表演裏充滿了激情，對人物精神面貌的刻劃筆酣墨飽、淋漓盡致。因此，整個的演出，給人以雄渾、豪放、粗獷和樸實的壯美的藝術感受。」文章評論李鳴盛的表演是這樣寫的：「飾演烏豆的李鳴盛同志，向以婉約、優美的唱工見長。他在刻劃這一革命農民首領的性格時，從人物出發，大膽突破行當的侷限，運用了花臉、武生、紅淨的表演，以期創造出革命的英雄形象。」在這次會演的會刊上，韓江水發表了題為〈光輝的英雄形象〉的劇評，文中說：「李鳴盛是余派老生，以擅唱聞名。為了演好烏豆，他大膽突破了行當，在不少地方，吸取了架子花臉的身段，糅合了銅錘和紅生的唱腔。在唱、唸、做、打諸方面，都能緊緊服務於刻劃人物在特定環境下的性格與思想感情。如第一場，唱『不怕高山千萬丈，不怕河水萬里長，只要找到共產黨，赴湯蹈火又何妨』時，演以剛勁有力的行腔，平起翻高，腔尾戛然而止，鏗鏘有力。配著著粗獷、開闊的手勢和身段，表現了人物堅毅、頑強的意志和追求黨的堅定不移的決心。」

[85] 毛澤東，《建國以來毛澤東文稿》第11冊（北京：中央文獻出版社，1996），頁89。

[86] 〈上海京劇演出團慰問解放軍總部賀龍聶榮臻元帥等觀看《智取威虎山》〉，北京：《人民日報》（第2版），1964年6月27日。

[87] 同註82，頁91。

【解讀】

　　1963 年 12 月 12 日毛澤東關於文藝問題的批示傳達給北京市委的彭真、劉仁以後，彭真甚是緊張，請周揚和林默涵一起商量，認為毛澤東的指示要認真對待，要向政治局寫報告，請劉少奇來抓。1964 年 1 月 3 日，劉少奇召集中宣部和文化藝術界三十餘人舉行座談會。周揚傳達了毛澤東的上述指示，劉少奇、鄧小平、彭真等人都紛紛表態，對指示深表認同。1964 年 2 月 3 日中國戲劇家協會舉行的春節晚會，被一位參會者揭露「著重的是吃喝玩樂，部分演員節目庸俗低級，趣味惡劣」。陸定一對此現象嚴厲批評。中宣部召集文聯各協會黨組成員、總支書和支部書記召開會議，決定全國文聯進行整風。可見文藝界整風運動的開展是有一定偶然性的。5 月 8 日，中宣部文藝處寫出了〈關於全國文聯和各協會整風情況的報告〉（草稿），指出了文藝界存在的嚴重問題。江青私自將該文件的草稿交給了毛澤東。因而，6 月 27 日毛澤東寫下了上述第二個著名批示。毛澤東的批示既表達了他對思想界一貫的不滿，也反映了敏感多疑的心理。

　　同日，〈上海京劇團慰問演出慰問解放軍總部賀龍聶榮臻元帥等觀看《智取威虎山》〉，《人民日報》（第 2 版）。

6 月 28 日

《人民日報》（第 8 版）發表尚小雲的文章〈京劇藝術的發展〉：

　　　　我從事京劇工作五十多年了。解放了，才認識到一個戲曲工作者應該走的道路：為工農兵服務。在「百花齊放、推陳出新」的方針鼓舞下，我曾經致力於整理改編傳統劇目和對舞臺藝術進行革新，覺得這就是為工農兵服務、為社會主義服務了。

　　　　可是，社會主義革命和社會主義建設在蓬勃地發展，時代在迅速地前進，而我們京劇藝術，卻老是在封建時代打圈子。慢慢地，我發覺人們漸漸地不那麼愛看我們的演出了。廣大的觀眾，爭先恐後地要求看《奪印》、《李雙雙》、《霓虹燈下的哨兵》，家長們鼓勵兒女去看《年輕的一代》、《三代人》、《千萬不要忘記》，就很少有人鼓勵自己的孩子去看《拾玉鐲》、《大

登殿》……！京劇流傳了多少年，為什麼現在人們不愛京劇藝術了呢？這個問題在心裏悶了很長時期，找不到一個明確的答案。現在才明白，不是人們不喜愛京劇，是京劇脫離了時代，脫離了群眾，和人民的思想感情和革命要求漸漸疏遠了……這真是關係到京劇能不能為工農兵服務，關係到京劇本身存亡和發展的問題啊！

6月底

芭蕾舞劇《紅色娘子軍》進入了全劇鋼琴伴奏連排，並確定了女主角瓊花由白淑湘扮演，男主角洪常青由劉慶棠[88]扮演。

6月30日

《人民日報》（第6版）發表何慢的文章〈豪情濃墨繪英雄──觀摩京劇現代戲《杜鵑山》學習筆記〉：

> 1964年京劇現代戲觀摩演出中，出現了許多塑造現代革命英雄人物藝術形象的優秀劇目。寧夏回族自治區京劇團演出的《杜鵑山》（根據王樹元同名話劇和遼寧平劇院同名平劇本改編），即其中之一。

> 《杜鵑山》有一個鮮明的思想主題，它通過戲中主角之一烏豆，從自發的革命農民轉化成為自覺的無產階級革命戰士的曲折艱辛歷程的描寫，塑造了黨代表賀湘與烏豆兩個英雄人物，闡明了：革命的歷史證明，被剝削、被壓迫階級的一切革命者，只有在黨的領導之下，置身於革命隊伍之中，用馬克思─列寧主義把思想武裝起來，嚴格執行黨的政策方針和遵守革命組織紀律，把自己從自發的鬥士改造成為自覺的、集體主義的無產階級革命戰士，才能真正取得革命的徹底勝利。

[88] 劉慶棠，遼寧省蓋縣人。1963年底，他組織改編創作了《紅色娘子軍》。他在當時的「清理階級隊伍」、「整黨」、「清查5‧16份子」等運動中，整人不少。1969年他任「九大」代表、主席團成員；1970年進入國務院文化組；1974年任中央委員；1975年任文化部副部長。1976年10月，劉慶棠被隔離審查。1983年4月，劉慶棠獲有期徒刑十七年，剝奪政治權利四年。

寧夏回族自治區京劇團的《杜鵑山》，以京劇藝術和劇團自己獨特風格的演出，突出地體現了這個思想主題。

本月

〈京劇藝術的革命創舉——祝賀 1964 年京劇現代戲觀摩演出大會開幕〉，《文藝報》第 6 期，第 2 頁。

同月，〈發揚革命精神，演好京劇現代戲〉，《戲劇報》第 6 期第 10 頁。

同月，焦菊隱[89]，〈古老藝術的青春——京劇現代戲觀摩學習筆記〉，《戲劇報》，1964 年 6 月號：

> 沒有生活實踐，就不可能知道用什麼形式來表現生活。
>
> 有些生活是可以用傳統的程式表現的，如在《革命自有後來人》裏，鳩山逼訊王警衛時所使用的調度、「冷錘」鑼鼓，老奶奶被拉去受刑時鐵梅所用的「跪步」，都是很精彩的。有些生活，就必須經過長時間的摸索，才能找到相應的程式，加以變化來表現。也還有些生活，是根本不能運用程式的，如在《蘆蕩火種》裏，沙奶奶受逼供的時候，任何程式都會有損於阿慶嫂的形象。
>
> 現代戲在很大程度上要求動作具有生活現實性，因此，我們就不必要也不應該把所有的動作都加工成為程式。傳統的表演，也不是把一切身段都程式化的，特別是小花臉、花旦、架子花等行當的表演。問題只在這些動作是否與其他程式調諧，不看到這一點，而認為京劇現代戲是

[89] 據李岳在〈「文革」中的焦菊隱〉披露，話劇名家焦菊隱曾經在 1958 年導演過根據小說《林海雪原》改編的話劇《智取威虎山》（編劇趙起揚），當時大獲成功，連演幾十場，場場爆滿。話劇《智取威虎山》為京劇《智取威虎山》提供了重要的藝術啟示，二者有互文性。「1964 年文化部在首都舉辦全國京劇現代戲匯演，特意安排北京人藝的話劇和上海京劇院的京劇《智取威虎山》兩臺戲同時演出，互相觀摩。在演出之前，焦先生就知道人藝的這臺戲是作為被批判演出。果然，人藝的《智取威虎山》在『文革』期間被打成毒草受到批判。一次，我與焦先生在地下室碰到了，我們相互問候。我對焦先生說，給您兩張票，上海京劇院的《智取威虎山》，位子比較靠前……焦先生說：謝謝，我不看，為什麼呢？我的學生在樣板團，是主演，演參謀長的沈金波就是我的學生，給我送了幾次票，我都沒去。如果我看了，讓我講講話，我說什麼呢？索性不看。此時，我也聽到來首都劇場演出的上海京劇院中議論，說老校長（指焦先生）在人藝搞衛生呢！焦先生沒看過『樣板戲』，但也難逃『攻擊樣板戲』的罪名。粉碎『四人幫』後，在聲討『四人幫』的罪行時我才知道，京劇《智取威虎山》是吸取了人藝這部戲中的許多長處的。」（李岳，〈「文革」中的焦菊隱〉，《梨園週刊》，梨園軼事，http://www.dongdongqiang.com/lyys/421.htm）

一九六四年

話劇加唱，是不對的。但如果停留在目前的成就上，不再苦練技巧，把形式進一步藝術化，也是不能令人滿足的。

我們沒有必要像古人那樣，把程式看成是神秘的和神聖不可侵犯的東西。我們對於程式的理解，和古人有極大的距離。我們認為，程式是藝術化了的現實生活形式。

戲曲程式，就是節奏化、強調化、性格化和簡煉化了的現實生活形式。

曲調和唱腔從於人物的刻劃；而不是人物去遷就唱腔和演唱者的歌唱技巧。所有的演員，沒有例外地在掌握著這個原則，根據人物不同的階級情感、性格、時代特徵和特定情景，創造性地運用了傳統的〔西皮〕〔二黃〕。或者把曲調和旋律適當地加以變化，加以壓縮或誇張，加以花腔上的創造。

要強調刻劃人物的性格和思想感情，分行的唱腔和唱法，顯然就貧乏了。因此打破「行當」的戒律，但又在「行當」的基礎上，吸收其他「行當」的唱腔和唱法，也是一種值得總結的經驗。

7月1日

《人民日報》（第1版）發表〈文化戰線上的一個大革命〉（《紅旗》雜誌第12期社論）：

京劇改革是一件大事情，它不僅是一個文化革命，而且是一個社會革命。以這次在北京舉行的京劇革命的現代戲觀摩演出大會為開端的京劇改革，以及隨著而來的戲劇、曲藝、電影、文學、音樂、舞蹈、美術等文學藝術各方面的進一步革命化，是我國文化思想領域裏社會主義革命的一個重要組成部分。

這是一場嚴重的階級鬥爭。

隨著社會主義革命和社會主義建設的發展，政治思想領域中的社會主義革命，有必要進一步深入進行。作為上層建築組成部分之一的戲劇，也有必要相適應地把興無產階級思想，滅資產階級思想，宣傳社會主義、共產主義，直接為社會主義服務作為自己的首要職責。這就要求京劇藝術，

必須根據推陳出新的方針加以改革。什麼叫推陳出新？這就是推資本主義、封建主義之陳，出社會主義、共產主義之新。不僅要有適合社會主義時代的新內容，而且要有適合社會主義時代的新形式。表現現代鬥爭生活的、革命的、在內容和形式上都有新創造的現代戲，在京劇舞臺上應當佔主要的位置，在其他劇種的舞臺上也應當佔主要的位置。只有這樣，我們的戲劇舞臺這個重要的思想陣地，才能真正成為無產階級的思想陣地。

時代前進了，文藝的內容必須隨著改變。不能設想，為帝王將相、才子佳人所統治的舞臺，也能夠為「興無滅資」的鬥爭任務服務。即使在某些傳統劇目中，有不同程度的進步思想，但是，它們也遠不能滿足勞動群眾的要求，遠不能對人民進行社會主義的思想教育。至於那些包含著封建糟粕的壞戲，則更是有害無益，而必須堅決拋棄。前一個時期，有人提倡在戲曲舞臺上大演鬼戲，提倡牛鬼蛇神，還提出所謂「有鬼無害論」，為傳播封建迷信的鬼戲做辯護，這是十分有害的，是資產階級和封建勢力向社會主義進攻在文藝領域中的反映。它大大不利於提高人民的政治覺悟，不利於社會主義制度的鞏固和發展。散播封建主義、資本主義思想的文藝，決不能為無產階級的政治服務，決不能為社會主義的經濟基礎服務，而只會對它起阻礙和破壞的作用。

在這個文化革命的運動中，京劇開始演革命的現代戲，這是一個極為可喜的現象。有人說，演現代戲就是京劇藝術的枯萎和死亡。事實恰恰相反，由於京劇的開始革命化、群眾化，革命的京劇現代戲不僅得到文藝界的讚賞，而且受到各方面群眾的歡迎。不僅京劇的老觀眾喜愛看革命的京劇現代戲，而且過去不常看京劇的人們，也成了革命的京劇現代戲的積極觀眾。這樣，演革命的現代戲，就使京劇藝術獲得了新的生命力，開拓了新的廣闊的前途。當然，任何優秀的藝術，都不是一朝一夕形成的，革命的京劇現代戲也是這樣。我們不能苛求它一下子臻於完美，也不應當因為有些劇目一時還比較粗糙，或者有些小缺點而輕易放棄。對於那些有正確的政治方向和革命的思想內容的劇目，我們應當以鍥而不捨的毅力，在不斷實踐中，聽取各方面的意見，反覆進行修改，使它逐漸成熟，逐步改進，

逐步提高，日趨完美。至於那些內容好、表演好的優秀劇目，更需要加以推廣，並以精益求精的精神，在普及的基礎上提高。

同日，中共中央政治局委員、中央書記處書記彭真，今天下午向參加 1964 年京劇現代戲觀摩演出大會的全體演出人員和觀摩人員以及首都部分文藝工作者，做了重要報告。康生、郭沫若、林楓、沈雁冰、張際春、周揚、江青等以及有關方面負責人出席了報告會[90]。

同日，彭真以〈在京劇現代戲觀摩演出大會上的講話〉[91]為題，提出了兩個問題：第一，京劇需不需要改革，怎樣改革？第二，要保證京劇改革好，有些什麼前提？

現代戲有好多種，好萊塢演的也是「現代戲」，現代修正主義者演的那些烏七八糟的東西也是「現代戲」。我們演的是革命的現代戲，是為工農兵服務、為社會主義革命和社會主義建設服務的現代戲。

過去京劇的很多戲老是演那些帝王將相、才子佳人、老爺太太、公子小姐等等，美化剝削階級，醜化勞動人民，只是很少地演一點革命的現代戲。京劇過去長期基本上是為封建主義、資本主義服務的。京劇改革，過去搞過多次，也有一部分戲是改得成功的。但是，像這次京劇現代戲觀摩演出這樣全面、系統、有豐富內容、得到廣大群眾歡迎的改革，還是第一次。這是京劇的革命。

第一個問題：京劇需不需要改革？怎樣改革？

一定要改革，非改革好不可。從五個方面來談談。

一、為社會主義服務，還是為封建主義、資本主義服務。
⋯⋯

二、為多數人服務，還是為少數人服務？

工農兵群眾，特別是廣大青年對京劇老演帝王將相而不演革命的現代戲很不滿意，早已表示了態度。表示的方法很簡單，就是不買你的

90 〈彭真同志向京劇工作者作重要報告〉，北京：《人民日報》（第 1 版），1964 年 7 月 2 日。

91 江青與彭真都是京劇革命的倡導者，對比二人在京劇觀摩大會上的講話內容，從改革方針、實施方式等等情況來看，卻發現出入並不大。可見，在京劇改革的初衷、途徑、目的上，中共高層內部的決心是統一的。最大的分歧在於，江青完全將「樣板戲」等同於推動「文革」的直接可用的工具。或者說，江青與彭真等人的最大區別不在於對京劇改革思路的差異，根本上在於如何看待「文革」的問題。

票。舊京劇的上座率不如若干地方劇種，就是因為這些劇種演了革命的現代戲。那些表演帝王將相、才子佳人的舊京劇劇場，經常是冷清清的。京劇的藝術水準不是比較高嗎？不是有些全國聞名的演員嗎？不是有很高的藝術修養嗎？但是，賣票卻賣不過有些地方戲。這是什麼問題呢？就是群眾用他們的行動告訴我們：京劇非改革不可，不改革我就不看了。那麼多群眾不看，那麼多青年不看，只有少數五六十歲的人和一些京戲迷去看，照這樣下去，京劇二十年不亡，四十年會亡；四十年不亡，六十年也要亡個差不多。工農群眾、青年都表示態度了，你還不改，老演帝王將相、才子佳人，這不是讓京劇坐以待斃嗎？再說，我們的戲是為人民群眾服務的，可是人民群眾又不看，不改還等什麼呀？我看非改不可，不改就沒有出路[92]。

三、 演死人還是演活人？京劇演活人少，並且有那麼一種理論：京劇演活人演不像，或者說很不容易像；演死人，時代離現在越遠，就越演得像。這很奇怪。演《霸王別姬》，你見過霸王，還是見過虞姬？你怎麼知道像呀？說演古人那麼像，橫直你也沒有見過，我們也沒有見過，你說像就算像吧！為什麼一定要說京劇演工農兵就不能演得像呢？演現代人至少有個模子，工人、農民、戰士，就是個模型，哪裏不像再去看看、學學，總有像的可能。說京劇演活人不像，只有演死人才像，這種反對京劇改革的理由，是站不住的。

92 江青說的京戲不如地方戲賣座的情況，在建國前後的文獻中可以得到確證，以致當時就有人提出舊戲改革應該偏重於地方戲的改造，因為它更有市場，更容易為老百姓接受。芷汀認為：（一）在農村的舊劇改革工作，重點應放在地方戲上面。也不是說皮黃就完全不要了，經過修改的和新編的歷史劇演給城市觀眾和幹部看還合適，如果在鄉間就不如地方戲。舉例說：鄉間二十歲以下的青年，對舊劇印象都很淡漠了。現在聽起舊劇來，不論唱、道白、上場詩都不易聽懂。現在又不學習文言，誰知道什麼叫「金井鎖梧桐，長嘆空中幾陣風」、「各為其主統貔貅」呢？如果創造新的歷史劇，平劇也不好用現代化的口語。地方戲則一向是通俗的，所以在農村創造新歷史劇最好也是用地方戲的形式，少用或不用平劇。我們不妨試驗一下，把《河伯娶婦》一劇，用平劇、梆子、絲弦、評戲、哈哈腔、定縣秧歌……各種不同形式演出，看哪種效果好。（三）至於寫現代發生的事件利用舊形式，地方戲更勝於平劇了。這方面成功的例子很多，《血淚仇》在陝北用秦腔演出效果很好；《周子山》用道情調。1942到45年陝北很多歌劇是利用道情、秦腔等地方戲演出的。冀中也見到過《夫妻識字》、《小姑賢》……等。張家口在34年冬用評戲演出《槍決楊小腳》，冀中的《張金虎參軍》用柳子調，這些戲效果都不錯的。總之，在廣大的農村，對於舊劇的利用和改革工作，不應該忽視地方戲。《人民日報》的專論上也提到：「應當特別著重地方的改革」，並且說：「這部分遺產的發掘，對於改革與建設中國民族的新歌劇將是極為珍貴的。」〔芷汀，〈關於舊劇和地方戲〉，北京：《人民日報》（第4版）1949年1月9日〕。

我們是歷史唯物主義者，並不籠統地反對演歷史劇。我們反對演死人，是反對演那種鼓吹封建主義、鼓吹資本主義、美化剝削階級的死人。至於那些長勞動人民志氣、滅剝削階級威風、有利於人民事業、有利於社會發展、有利於革命、有利於社會主義的歷史劇，代表中國人民優秀傳統的歷史戲，當然可以演。但是，問題是，重點應該放在演革命的現代戲上，放在演在鬥爭中的人民群眾的活人，演在鬥爭中的無產階級的活人上[93]。前兩年，我曾向北京市人民藝術劇院的同志們提過：你們拿百分之幾的時間演死人、演洋人，百分之九十幾的時間演中國的革命現代戲好不好？建議他們考慮一下。我不是說歷史劇一概不能演，而是說重點要放在演活人，演工農兵，演有利於社會主義、有利於對敵鬥爭的現代戲上。

京劇界有人說，演革命的現代戲是一陣風。我們可以告訴他，這陣風很大，颳起來沒有頭。除非中國資本主義復辟，現代修正主義者當家，這股風決不會過去。京劇界的同志們、朋友們，我想你們最近可以把那些古人戲稍微擱一擱，集中精力突破現代戲這一關比較好。你們搞了那麼多年，搞成習慣了，總覺得演那些戲順手得很，一演現代戲就感覺手足無措，覺得困難得很。問題是還沒有摸出一套，還不熟，熟了就好了。索性搞那麼一段時期，把現代的革命戲演順了手，那時，再同時演一部分古代人的戲也好。我看不這樣搞一個時期，革命的現代戲鞏固不了。

四、 內容和形式問題。京劇的內容應該是革命的思想內容，前面已經講過。但是，革命的內容應該和京劇獨特的藝術風格統一起來。改革的困難也在這裏。京劇的獨特的藝術風格，演古代有它的一套了，演現代的工農兵還沒有形成一套。這次創造了一些，但還只是取得了初步經驗，還需要繼續總結經驗，繼續創造，繼續改進。

[93] 在「文革」後期，江青、張春橋、姚文元等「文革」派要求以「樣板戲」打倒「走資派」為題材，「樣板戲」完成成為了傳聲筒工具。

　　　　革命的內容要和京劇的獨特的藝術風格統一起來，這裏有兩個問題：一個是京劇的程式要不要改革？京劇的程式原來是演古人的，而現在主要是要演現代人，演工農兵，那麼勢必要有所改革。無論音樂、唱、唸、做、打，都要改革。拒絕改革就不能很好地反映工農兵[94]。

　　　　另一個問題是，對別的藝術的好的東西要不要吸收？京劇原來就是吸收別的劇種的好東西創造發展起來的。原來就是那麼起家的，現在為什麼連好的東西也不學習、不吸收了呢？應該吸收。當然，吸收的結果，仍然應該保持一個統一的京劇藝術的風格。就是說京劇還是京劇。不要搞成個「四不像」。譬如，人吃東西，只要是有營養的，什麼都可以吃，吃了以後，經過消化，變成自己的血液、骨肉等。如果京劇改革的結果，愛好京劇的人都不喜歡了，那總不能說我們的改革是成功了。

五、戰略上藐視、戰術上重視的問題。所謂戰略上藐視，就是我們堅信京劇一定能改革好，要藐視那些反對京劇改革的人。有些人不是反對京劇改革嗎？這種人背對著社會主義，面向著資本主義、封建主義，他們是一定要失敗的，群眾就看不起他們，是完全對的。我們搞社會主義，他要搞封建主義、資本主義。現在六億多看戲的人喜歡看演活人的戲，他卻專愛演死人。他脫離百分之九十五的人，有什麼了不起？

　　第二個問題，要保證京劇改革好，有些什麼事情必須要做？有些什麼前提？前提有兩條：

一、京劇的作者、導演、演員必須深入工農兵，同工農兵打成一片，同工農兵建立血肉的聯繫。京劇改革要成功，這是一個前提。

二、京劇工作者思想要革命，就是要革命化，要無產階級化。徹頭徹尾、徹裏徹外都一致，這叫做「化」。必須要內心革命化。不但革命化那麼一段段，要徹頭徹尾都革命化。這可不容易呀！你演的是革命的現

[94] 到底是「移步換形」，還是「移步不換形」？舊瓶如何裝新酒，或者說舊瓶如何改頭換面成為新瓶再裝上新酒，這是「樣板戲」著重探索的問題，它在藝術上的突破也體現在這裏。

代戲，如果你的思想沒有革命化，沒有無產階級化，怎麼能編得好？怎麼能導演得好？怎麼能演得好？如果你的思想沒有革命化，也不可能跟工農兵打成一片，建立血肉聯繫。你一腦袋封建地主階級思想、資產階級思想，怎麼能跟無產階級和勞動群眾打成一片呢？怎麼能跟他們建立血肉聯繫呢？所以，要演革命的現代戲，首先思想必須革命化。要下決心改造和提高自己。只要下決心革命，就好辦了。今天變一點，明天變一點，革命思想就越變越多，到時就會發生根本變化。這方面的一些根本問題，毛澤東同志在〈在延安文藝座談會上的講話〉裏講得很清楚。我建議同志們再去好好讀一讀這個講話。

毛澤東同志對我們正在進行的農村社會主義教育運動，提出要「重新教育人，重新組織革命隊伍」。為什麼重新教育人呢？就是為了社會主義革命和社會主義建設。重新組織什麼樣的革命隊伍呢？重新組織社會主義的革命隊伍。很多人過去對民主革命是有思想準備的，但是對社會主義革命準備得不夠，甚至根本沒有準備。我們過去也沒有在全國系統地、全面地在一切方面進行過社會主義教育。現在，全國城鄉正在進行社會主義教育運動。只要這樣一直地抓下去，不但可以使我們的社會主義革命順利地進行，把我們的社會主義建設越搞越好，而且可以真正地挖掉修正主義的根子[95]。

同志們！不要以為我們這裏不會出修正主義。如果不好好抓階級鬥爭，抓社會主義教育，也可能出修正主義。老實講，文藝界的問題是相當多的，決不比其他方面少。所以，在文藝戰線方面，要進行整風，要開展社會主義教育，開展兩條道路的鬥爭。大家要好好地學習毛澤東同志的著作，學習馬克思－列寧主義，站穩無產階級立場，自己檢查清理一下過去幾年自己寫了些什麼作品，演了些什麼戲，拍了些什麼電影，唱了些什麼歌子，奏了些什麼音樂，畫了些什麼畫，有哪些作品，哪些東西，是資產階級的或者是帶有資產階級殘餘影響的，或者是封建主義的。發現錯誤、缺點，

[95] 實際上，毛澤東後來對社會主義教育運動愈來愈不滿了，他醞釀通過革命自下而上去打倒黨內高層的「走資派」，即劉少奇。

改掉就好了！文藝界都要這樣做，京劇界也不例外。大家都搞社會主義、共產主義，把封建主義的、資本主義的思想影響統統肅清掉。只要這樣，我敢斷定，京劇改革一定能夠改革好，京劇一定有光輝的、偉大的前途[96]。

同日，江青第四次看《紅燈記》的意見：

關於李玉和的意見：

1. 李玉和罵叛徒時，聲調要慢些，要罵「無恥叛徒」。要先蔑視他。

2. 李玉和受刑後上場，可以扶住椅子。

3. 李玉和罵鳩山後，兩日本兵要拉玉和下去上刑，玉和將手一撒，說：「不用伺候。」要唸慢些。

4. 李玉和刑場上的唱腔設計得不好。

5. 李玉和問奶奶說：「家中可曾有人來訪看？」這句不要。

關於鐵梅的意見：

1. 鐵梅窗簾要拉好。

2. 劉家龍兒哭，奶奶問鐵梅是否有「玉米麵」，鐵梅說「有」，聲調太硬。

3. 劉桂蘭借玉米麵表示謝意時，奶奶說，我們「拆了牆就是一家子」，鐵梅說「不拆牆也是一家子」，語氣要隨和些。

4. 鐵梅下刑場要默默地回去，鳩山派人跟下。鐵梅對玉和說，只說「你是我的親爹」即可，要有感情。

關於奶奶的意見：

1. 奶奶的「十七年……」還是要唱。

2. 奶奶說：「鐵梅能當家了」，這句不要。

3. 在監獄刑場用針不合適。

對其他角色的意見：

1. 王警衛不要先發現交通員手套，要李玉和發現。

2. 赴宴一場鳩山向李說，你「幫幫忙吧」，李可答：「我是個窮工人，能幫什麼忙？」

3. 錢浩梁化妝不好。

[96] 彭真，〈在京劇現代戲觀摩演出大會上的講話〉，北京：《紅旗》，1964 年第 14 期。

4. 劉桂蘭唱的「流水」其中有一句高腔很難聽。

5. 鳩山將奶奶帶走時，連將鐵梅也要帶走。此處奶奶應該說話，如：「她是一個孩子……」

6. 這個本子暫時不要出版，改好再出[97]。

同日，《紅旗》雜誌第 12 期發表社論〈文化戰線上的一個大革命〉[98]。其主要內容如下：

> 京劇改革是一件大事情，它不僅是一個文化革命，而且是一個社會革命。以這次在北京舉行的京劇革命的現代戲觀摩演出大會為開端的京劇改革，以及隨著而來的戲劇、曲藝、電影、文學、音樂、舞蹈、美術等文學藝術各方面的進一步革命化，是我國文化思想領域裏社會主義革命的一個重要組成部分。

> 這是一場嚴重的階級鬥爭。在這場鬥爭中，文藝是一個重要的爭奪點；作為文藝的重要部門之一的戲劇也不例外。

> 文學藝術要革命化，最重要、最關鍵的問題，是文學藝術工作者本身的革命化。毛澤東同志教導我們說：「革命的文學家藝術家，有出息的文學家藝術家，必須到群眾中去，必須長期地、無條件地、全心全意地到工農兵群眾中去，到火熱的鬥爭中去。」這是我們一切文藝工作者走向革命化的根本途徑。

> 社會主義的文化革命，是一個艱鉅的、長期的、偉大的任務。各地黨的組織和文藝領導部門，必須十分重視這一工作，認真加以領導，推動這個革命運動健康地向前發展，以便在思想意識領域裏，有計劃、有步驟地徹底打敗和消滅資本主義勢力和封建勢力，更好地發揮社會主義文藝在階級鬥爭、生產鬥爭和科學實驗三大革命運動中的巨大作用[99]。

[97] 同註 6，頁 39－41。

[98] 〈文化戰線上的一個大革命〉，北京：《紅旗》，1964 年第 12 期；北京：《人民日報》，1964 年 7 月 1 日。

[99] 通常認為，「文革」始自 1966 年，實際上，閱讀早在 1964 年的這個社論，發現無產階級文化大革命的聲息清晰可聞了。

7月2日

7月2日至7日，全國京劇現代戲觀摩演出大會第五輪演出在北京舉行。劇目有：河南省京劇團演出《掩護》、《紅管家》、《好媳婦》，青島市京劇團和淄博市京劇團聯合演出《紅嫂》[100]，江蘇演出團演出《再接鞭》，中國京劇院演出《紅燈記》，唐山京劇團演出《節振國》，廣西京劇團演出《烈火裏成長》。

同日，《人民日報》（第6版）發表湖南觀摩團閻金鍔的文章〈京劇表演程式也要革命〉：

> 京劇是一個古老的劇種，雖來源於民間，卻成長、定型於封建統治階級之手。它的內容是封建的，它的形式為它的內容所限制，在反映封建社會生活上也是定了型的。若以這種形式反映社會主義的思想內容，內容與形式的矛盾就很大了，但是若能本著形式服從內容的原則，批判地繼承傳統，使傳統賦有表現新思想內容的新生命，也就可以解決這個矛盾。

同日，新疆維吾爾自治區最近在烏魯木齊市舉行了一次戲劇觀摩會演。演出的話劇、歌劇、秦劇、平劇、曲劇等七個劇種的二十九個劇目，全部是反映新疆地區社會主義革命和社會主義建設的現代戲，受到廣大觀眾的普遍讚揚和熱烈歡迎。這次會演是自治區繼今年4月歌舞會演以後的又一次文藝大檢閱，參加演出的有十五個文藝團體。

[100] 仝志強　王玨　郝際鈺，〈憶當年，「紅嫂」進京——追記現代京劇《紅嫂》四十年前晉京觀摩演出〉，山東淄博京劇團的現代京劇《紅嫂》「熬雞湯」一場戲的唱腔修改，得到毛澤東指點。「全國京劇觀摩演出」結束後，《紅嫂》和《奇襲白虎團》等優秀劇碼專程到北戴河為毛澤東主席等黨和國家領導人演出。毛主席看著演員們的精彩表演，頻頻點頭，臉上露出滿意的微笑，說《紅嫂》「玲瓏剔透」——劇本編寫得細緻，人物表演得細膩，充分體現了軍民之間的魚水情深。座談時，毛主席說到了《紅嫂》的唱腔風格。《紅嫂》選用的是張派唱腔，在唱腔中穿插了一句南梆子，被毛主席聽了出來，說：「這樣不好，還改用西皮原板，京劇裏南梆子是用來表現小家碧玉的傳統人物，而紅嫂是革命中的英雄人物，還是用西皮原板好。」主席還對熬雞湯那場戲一開始的唱腔提出意見。熬雞湯一場開始是用的四平調轉慢板轉快三眼，主席說：「不用四平調，用二黃慢板。因為傳統文戲四平調表現的還是小家碧玉，二黃慢板則表現的是大家氣派的人物，還是用二黃慢板好。」其仔細和內行，讓演職員們非常驚訝。劇團對唱腔進行修改後，又在北戴河表演了幾場（摘自《華東新聞》2004年11月5日第3版）。

7月4日

《人民日報》（第6版）發表袁世海的文章〈京劇花臉的廣闊前途〉：

> 為了達到像現代人，像劇中人，像戲曲中的人，在這「三像」上真不知要付出多少有價值的勞動。一個既「真」且「像」的人物形象，沒有生活不行，不掌握戲曲表演技巧不行，沒有自己的真實感受不行，沒有創造更不行，沒有真實的過硬的基本功也不行。這些個不行的本身，就給我們提出了一個具有根本性質的要求，那就是要革命，要革命化，而更主要的是要人的革命化。

> 京劇演出現代戲，塑造現實中的英雄人物形象，要做到「真」、「像」，並取得那感人至深、令人驚嘆的「真」「像」效果，僅靠傳統演技、舊有的程式，已遠遠不能適應嶄新的現實要求了。

> 如果說他們創作的這個人物是比較成功的，那麼我認為主要因素是取自於生活、借鑑於傳統演技，既有艱苦的體力勞動，又有那精細的腦力勞動。這樣的表演創造方法，是以生活為起點，以人物內容為依據，融化傳統演技和生活現實的。它不是用京劇化人物、化生活、化思想內容的。所以讓人感到「真」，覺著「像」。

同日，《人民日報》（第6版）發表福建省觀摩團袁靈雲的文章〈對旦角演現代戲的感想〉：

> 這次觀摩了十多個革命的現代京劇，對京劇只能表現古人的框框徹底解除了。這個框框的解除首先是思想上有了認識，明確了自己的責任和努力的方向。

> 單從我所從事的旦角這一行來說，這次京劇舞臺上出現了許多女英雄的鮮明形象，在我的腦子裏留下深刻的印象。如阿慶嫂、李鐵梅、黛娃、何金花、韓英和最使人喜愛的在黨的培養和哺育下成長的新中國的優秀兒童龍梅和玉榮。扮演這些人物的演員過去大多是演旦角的，她們所以能演好現代戲，體現出社會主義時代婦女的鮮明性格，首先是因為她們深入了生活，熟悉了今天婦女的思想感情，同時又恰如其分地批判地繼承了傳統

戲旦角行的表演程式，所以演得既像現代人，又有京劇特點。《草原英雄小姐妹》的演出，深深地激動著我，她們的感情是那樣的真實，運用京劇的舞蹈動作是那樣的恰當，使生活和傳統藝術揉合在一起，既發揮了傳統藝術的長處，又進行了大膽的革新創造。

7月6日

《人民日報》（第 6 版）發表李希凡的文章〈努力創造革命戰士的英雄形象——評京劇《智取威虎山》取得的成就〉：

> 《智取威虎山》的修改和加工，對於如何改編具有傳奇特色的作品，在塑造正面人物和加強劇目思想方面，做了必須肯定的探索，它的藝術邏輯是嚴密的。劇中正面人物少劍波、楊子榮的形象加強了，反面人物的囂張氣焰被壓縮了；過分偶然性的傳奇色彩有所削弱，而小分隊的集體英雄主義以及人民的支援，都得到了有力的表現。這樣的修改和加工是正確的，無可非議的。我同意演過其他改編本的一位演員同志所說：上海京劇院的這次的改編和加工，使戲的主題思想更鮮明，風格也更高了。上海京劇院的演員同志們這次參加觀摩演出，在創作上是非常嚴肅認真的，儘管由於對戰士們的生活比較生疏，因而還不能充分表現小分隊英雄們的精神氣質；同時，在表演上，如何使繼承和運用傳統的程式同基於生活的創新相結合，也還需要作進一步的努力。但這只是更好地深入生活和表演藝術上需要進一步提高的問題，決不能因此而抹殺《智取威虎山》目前已經取得的重要成就。

7月7日

《人民日報》（第 6 版）發表陝西觀摩團蔡正芳的文章〈革命的現代戲使京劇獲得新生〉：

> 通過這些事實的教育，使我們劇團絕大多數同志都親身體會到，京劇必須演革命的現代戲，否則，必然就會被時代淘汰。但是，京劇能不能演好現代戲？如何演好現代戲？京劇演現代戲能不能堅持下去？我們思想

上還是有些疑慮的。參加這次京劇現代戲觀摩演出，看到了這麼多優秀的現代戲，我才更明確地認識到：京劇不但能演革命的現代戲，而且一定能演好革命的現代戲。問題首先在於我們京劇工作者自己能不能革命化、能不能深入工農兵、敢不敢對京劇藝術創造革新。

這次會演，許多同志勇於突破傳統、大膽創新的精神，給我很大的教育。過去連想也不敢想的事情，現在他們不但做了，而且做得很好。

同日，彭真在中央書記處會議上傳達了徹底整頓文化部的指示，由彭真、陸定一、周揚、康生、吳冷西組成五人小組，後來該小組被稱為「文化革命五人小組」。

7月8日

7月8日至31日，全國京劇現代戲觀摩演出大會第六輪演出（即最後一輪）在北京舉行。劇目有：北京京劇團演出《杜鵑山》，中國京劇院四團演出《紅色娘子軍》，貴陽市京劇團演出《苗嶺風雲》。

同日，《人民日報》（第6版）發表何慢的文章〈革命永似長江浪——觀摩京劇現代戲《紅燈記》學習筆記〉：

當一部京劇革命的現代戲，經由劇作家的創造性的勞動，從劇本文學上體現了思想性與藝術性，完成了人物藝術形象塑造之後，導演、演員、音樂、美術等舞臺藝術家們，重新將劇本文學的思想性、藝術性再現於京劇舞臺上，將人物藝術形象立體地、生動地在京劇舞臺上樹立起來，發揮團結人民、教育人民、打擊敵人、消滅敵人的戰鬥作用，的確是十分艱鉅的再創造的勞動。

中國京劇院一團在黨的負責同志親切關懷和具體幫助下演出的《紅燈記》（根據愛華滬劇團遲雨、羅靜寫的電影文學劇本《自有後來人》改編的），和黑龍江省哈爾濱市京劇團演出同一題材的《革命自有後來人》，都在舞臺藝術再創造方面，給我們樹立了優秀的範例。

同日，江青的談話指出：

塑造正面英雄人物是一切文學藝術的根本命題，需要向導演、演員講清這問題。京劇解決了這問題，是走在前頭，很好嘛。我們要把這次戰果鞏固起來，要讓大家學些戲回去，要把一些創作思想搞清楚。人家說我們把英雄人物理想化了，其實我們所寫英雄人物，並未達到生活中真正英雄人物的高度，沒有表現生活中英雄人物精神面貌的幾分之幾。一是要不要寫正面英雄人物，還是寫中間人物、反面人物？可辯論一下。二是我們是否把英雄人物寫得理想化了？在京劇這藝術領域裏先來解決這問題，是一個光榮任務[101]。

民主和粗暴：前幾年我老聽到人家說民主、粗暴，我搞不清，現在我想想，的確有些黨員在民主作風方面有些不夠，這就改嘛。但也有另一種粗暴。有些人要的是對封建主義、資產階級講民主，是對封建主義、資產階級有利的。前幾年人家講粗暴，就是要封我們的口，我們一講，就說我們粗暴。多數人意見是認識問題，少數人意見卻是一陣風，不知從哪裏吹來的。因此我們現在一方面要不怕吹風，你真是一個好的戲，是吹不倒的；方面也要虛心，藝術作品是要經過一定時間才能站得住。

意見還是讓大家講出來，講出來好。留下來學習我看可以自願。演員文化水平不高，二份參考數據，恐怕對他們需要讀，甚至講解。文化部舉辦這次會演，考慮不周。關於京劇演現代戲問題是我在去年一次聚會上提出來的。當時我提出京劇這樣下去不行，應搞現代戲[102]。……這次搞得很倉卒，好多戲都到北京來彩排，要我們看，弄得很疲勞。這次《紅燈記》我搞得好苦。以後搞會演，不要把戲拿到北京彩排，家裏彩排好了來，這次會演即使倉卒，但演出水平，都比58年提高了。所以革命幹勁很要緊，各地黨也在抓，各地也有些東西。凡是我講過的戲，我都一道參加修改，如《奇襲白虎團》等[103]。

[101] 藝術來源於生活又高於生活，意味著藝術家以生活為原型通過典型化的手段塑造理想化的藝術形象。「文革」後期江青將藝術家的虛構活動進一步推進「不要寫真人真事」，即完全根據政治需要來誇張、圖解。而江青在此處認為：「其實我們所寫英雄人物，並未達到生活中真正英雄人物的高度，沒有表現生活中英雄人物精神面貌的幾分之幾。」江青在「文革」後期的主張與她這裏提出的觀點是相牴觸的。

[102] 按照江青的語氣，似乎是她一個人提出來的。實際上並非如此，第一屆京劇觀摩大會上彭真的講話就有開創意義。

[103] 江青，《江青同志論文藝》，「文革」期間編印本，現藏於匹茲堡大學圖書館，頁30—31。

7月9日

北京京劇團在觀摩寧夏京劇團的《杜鵑山》以後舉行座談會，暢談感想。馬連良、張君秋、裘盛戎等都興奮地談到李鳴盛扮演的烏豆。大家一致認為，李鳴盛是唱老生的，能把烏豆這樣一個粗獷的農民英雄演得這麼好，表演得活龍活現，是難能可貴的。裘盛戎說：「鳴盛把老生和花臉的特點融合得這麼好，他的烏豆演得比我好得多。」[104]

7月10日

《人民日報》發表林兮的文章〈從舊韻白到新京白〉：

這次京劇現代戲觀摩演出中，道白比唱詞更普遍、更徹底地採用了北京語音。越是正面人物，越要用京白。而這種京白卻不是丑角等唸的舊京白，而是一種新京白。這種新京白可以有麥力生的莊重沉厚，也可以有李玉和、嚴偉才的激昂慷慨、阿慶嫂的機智果斷。工農兵等勞動人民成了京劇舞臺上的主要人物，新的全國一致的文學語言──普通話，新的標準語音──北京音，自然也就成了京劇道白的主要方式。韻白和方言白，恐怕只有需要增加人物的特殊色彩時才會用到（例如表現某些地主、反動派的轉文，某些人物的地方情調）。

語言和語音，都是一種系統，只能要求個「大概齊」。如太死摳寫實，那麥力生就只好用藏語來唸白了。正如高百歲同志的嘗試所證明的，只要基本上用的是北京語音普通話的新京白就行，至於如何更好地傳達戲中人物的思想感情，那裏面是有很寬闊的天地等待演員們來創造發揮的。

[104] 關於裘盛戎的表演水平可以參見汪曾祺的《名優之死──紀念裘盛戎》、《裘盛戎二三事》（汪曾祺，《說戲》，濟南：山東畫報出版社，2006）。

7月11日

最近一個時期以來，各地京劇工作者通過排演革命的現代戲受到教育，政治覺悟有所提高，精神面貌發生了新的變化。「要演革命戲，先做革命人」，已經成為京劇界的革命行動口號[105]。

同日，《文藝報》第 7 期發表馮牧等人的文章〈為京劇舞臺上的革命光芒喝彩〉（《京劇現代戲論壇》欄目）。

7月12日

〈為繁榮社會主義的戲曲藝術而努力！──祝 1964 年江蘇省戲曲現代戲觀摩演出會開幕〉，《新華日報》（第 1 版）。

7月13日

在人民大會堂河北廳江青第五次看《紅燈記》時的修改意見（這次是將《革命自有後來人》和《紅燈記》兩個劇本的創作人員合起來開的）。江青談了意見後，由兩個劇本的作者組成一個修改組進行創作工作。

一場：一、李玉和接鐵梅紙條，看完燒紙條的動作要快些。

二、劇中有「為革命」的臺詞，不能抽象講。

二場：交通員不能講密件的內容，只要交代任務即可。

五場：特務的搜查，要搜得內行些，現在的搜法太草率。

七場：鳩山來李家要密電碼，奶奶給了一本皇曆，鳩山為了研究，可將皇曆帶走。

八場：一、父女見面、母子見面，都要使人感動流淚。三、李玉和的唱，要激昂慷慨，唱「二黃」、「倒板」、「回龍」、「原板」根據錢浩梁的嗓子設計。玉和上場先唱：「他各種刑都用過了。」唱後，李奶奶上，

[105] 〈京劇工作者通過演現代戲政治覺悟提高〉，北京：《人民日報》（第 2 版），1964 年 7 月 12 日。

唱：「十七年……」這一家人是階級感情，比親人還親。四、鐵梅見
爹時，玉和唱「我不是你親生的爹」的「我」字剛出口時，鐵梅就
把他的話堵住，說：「你不要講了，你就是我的親爹！」然後再唱。
六、景像個大城市。這樣，就不大容易上山。

九場：二、鐵梅回家，劉大娘過來看她時，態度不是很熱情的。李家搞革
命，劉家不一定知道，李玉和、奶奶被捕，劉家是知道的。四、鐵
梅回家的神情，要慢步凝神地跑回家去。

十場：游擊隊的形象要英俊些。周師傅的樣子要大大方方的。可換一個人演[106]。

同日，江青對《紅燈記》演出人員的講話：

中央決定搞這次會演的時候，我就懂得這個「戰役」的意義很大，但
是這一仗，不可能一打就勝利。這裏就有個戰略和戰術上的態度問題。戰
略上，我們說京劇應該演現代戲，而且能演好現代劇。戰術上，我們應該
重視具體困難，以嚴肅負責的態度來對待，不能再重複 1958 年的做法。
如果重複了，就要打敗仗。為《紅燈記》我是花了不少心血的。我為了想
查明這個故事是虛構還是寫實曾到處打聽作者的地址。想和他談談，就是
找不到，我真怕作者用了真姓名而又未搞清事實。假如這個劇本竟為叛徒
立了傳，那可怎麼辦？單是這件工作，就佔去我很多時間。其他關於劇本
處理方面的，就不說它了[107]。

對這個劇本（愛華滬劇團的演出本），我是既喜歡，又不喜歡。喜歡
它，是因為它寫好了幾個革命的英雄人物；不喜歡它，是因為它還不是從
生活出發的，沒有寫清楚當時的典型環境。可是，我看了很多同一題材的
不同劇本之後，感到還是愛華滬劇團的本子好。其他有的劇本，對人物簡
直有很大歪曲，使我看了一半就想丟開。所以，決心把這個戲介紹給中國
京劇院。

[106] 同註 6，頁 41─42。

[107] 在 1964 年 7 月，哈爾濱京劇院的《革命自有後來人》和中國京劇一團的《紅燈記》，都參加了在北京舉辦
的全國現代京劇觀摩表演。在全國現代京劇觀摩彙報演出期間，江青要求統一劇名為《紅燈記》。哈爾濱
京劇院的《革命自有後來人》被勒令停止全國的巡迴演出以及唱片的發行。

我剛才才說過，對這個劇本也是有意見的，現在還想講到的，比如，最後結尾時，鐵梅被游擊隊搶走，這太有點浪漫主義了！不好。另外，氣氛也有些過於低沉，使人情緒上受壓抑。但是那時候劇本少。1958 年保留下來的一些戲又不願意改，《草原烽火》、《白毛女》我說過幾次要改，看樣子就是不想改，到現在還沒有改出來。就只好先介紹這個本子。

搞現代戲，一定要認真，要不怕改，不怕麻煩。這樣才能力求完整。使革命的內容和完美的形式能比較統一。1958 年的一些戲，叫人家看第一場還可以，以後就不想再看了，原因就是沒有重視質量，沒有力求完美。前兩年，資產階級、封建階級想把工農兵從舞臺上趕下來，也就是鑽了這個空子。我們要接受這個教訓，認真對待革命的現代戲。當然，世界上沒有十全十美的東西，剛開始的現代戲，不可能完全都好，我們只求比較好就行了。

從《紅燈記》的結尾看，你們還不夠十分認真，還有些草率。你們把游擊隊員處理得像土匪，那怎麼成？應該選一些形象好的演員來演游擊隊員才好。我設想，最後結尾時，可以在紗幕後來表現鐵梅見到游擊隊，送上密電碼；這樣的處理，既簡單，畫面也好看，很像一幅油畫。等謝幕時，鐵梅再在觀眾掌聲中高舉紅燈屹立臺上，給觀眾的印象就更深些。

同志們，我們演現代戲，是在做一件很大的革命工作。我多年來一直在想，一個民族，如果沒有自己民族的文化，真不行。特別是在招待外賓的時候，如果老是演外國的東西，或者，是封建時代的東西，感情上真難受。外國的封建時代的東西，不是不要了，而是拿過來，化成我們自己的東西。演現代戲是革命，是在做前人沒有做過的事情，我們要樹立這個雄心壯志。經常想到這點，那個人主義的「我」字就小了。為祖國，為人民而工作，創造新的歌舞劇，這應該是我們所具有的「大心」。如果沒有這個大心，單是想到我作為導演，作為演員，作為編劇要如何如何。單是想到個人的得失，是搞不出現代戲來的，其實，說起來現在搞革命還有什麼不能克服的困難呢？一不怕餓飯；二不怕沒有房子住；三又沒有被捕的危險，搞社會主義革命還有什麼大困難？比我們當初鬧革命的時候好多了。

當然，困難能克服，不等於不承認困難。困難還是有的，京劇是個古老劇種，它的束縛比較多，表現新的內容，一時形式跟不上。這都是困難。對於這些困難，一定要設法突破，敢於革命。以前，我曾勸一個旦角演員去掉用水紗捆頭的習慣，她說，去不得，這是多年的習慣了。我看，這次就是要突破一些「祖師爺」的東西才好，不突破舊的就搞不出革命的東西來。音樂方面也是如此，中國戲曲音樂的好處是不喧賓奪主，又能載歌載舞，有說有唱，但是也要改革、豐富[108]。如果京劇不隨著內容的改革而改革藝術形式，用不了多少年就要死亡了。我說它不演現代戲就要死亡，當然不是指一兩年內，而是指若干年內。你們知道我連續看了兩年的戲。在劇場裏看來，就是上座不好，硬是只有少數人看戲。青年人、工農兵不愛看京劇，這樣久而久之，沒有人看了，不死亡又將怎麼樣？

要是你們演現代戲，表現工農兵，情況立刻就會改變。上海搞了個《海港的早晨》，他們到碼頭工人那裏去演，很受工人的歡迎。許多任務人感動得哭起來，他們說：「我們也上舞臺了！」很激動。你們把這個戲帶到鐵路工人那裏去演演看，一定也會遇到同樣的情況，受到巨大的鼓舞，感到巨大的溫暖，思想感情上也會和工人溝通起來。我以前曾和工人、農民一起同吃、同住過一兩年，思想感情有變化。你們一定要深入生活，和工農兵打成一片。但是如果思想感情上不起變化，單是模仿外形，下鄉一年以後，回來還是依然如故，就不好了。深入生活，改造思想感情，這是演好現代戲的關鍵。上海有個淮劇演員筱文艷，她經常到工人中去生活，她家裏的座上客也有很多是工人。所以她演起革命的現代劇來，有勞動人民的氣質。你們有多少勞動人民的朋友？大概接近的多是圈內的人吧！

搞好革命的現代劇，有兩個關鍵：第一，要深入生活，向生活中的工農兵學習；第二，向有革命經驗的同志學習。我發現《紅燈記》的演出生活不夠時，曾想去給你們講講革命故事。因為身體不好，被別人攔住了。你們如果需要的話，我還是可以來講講，也可以介紹別人來講講。由於你們缺乏實際生活體驗，在戲中，不僅秘密工作表現得不真實，藝術創造上

[108] 江青的突破在於指示戲曲工作者設計了成套唱腔。

也有不合邏輯的地方。比如鐵梅從監獄回家一場，你們兩個團的表演幾乎一樣，演員都是兩手前伸，像端著衝鋒槍似地向前衝去。這樣就不能表現鐵梅此時的悲憤感情。當然，這裏不能強調她的悲悲慘慘之情。鐵梅是個聰明、純樸、勇敢的女孩子，但是她的聰明不能太外露。鐵梅回到家時，也不要尖著嗓子喊奶奶，喊爹。她的聲音可以很低，但要送到最後一排去。這就要求演員有功夫。在戲中，我們可以讓她在此時講出話來，好讓觀眾瞭解她的感情。在實際生活中，此時她是什麼話也不講的。我有過一段類似的經歷，最親近的人被反動派逮捕了，我沒有哭，只是在街上走來走去，等候來聯繫的人，以便把組織已被敵人破壞的消息通知他。

現在全國起碼有十幾個劇團在演出這齣戲，本子都是自己搞的。其中有相當大的出入，有的很不好。我們有責任搞出個好本子來，交流下去，以免那些壞本子再流毒無窮[109]。今天開會，就定下來，成立一個小組，搞集體創作。現在不要再提那個電影了。電影的作者很壞，是個大右派，摘掉帽子後又很壞，還有其他問題。不要再提他了[110]。當然，你們兩個團的藝術風格不一樣，搞合作也許有困難，但是關係不大，搞革命就要打破門戶之見。共同努力，力求不歪曲革命人物。搞出個好本子來，將來可以出版，發表。《劇本》月刊發表時，最好發表專業劇本，就是註明唱腔的板頭和舞臺指示，便於小劇團排演。這一工作，我們一定給以幫助，負責到底。但是，具體工作由你們做，我們不代替。

有幾個問題，再提一下。

第一場，鐵梅把聯繫紙條遞給李玉和後，李玉和看罷應該立即燒掉或吃掉。這裏動作愈快愈能表現人物、表現環境。

[109] 後來凡是欽定為「樣板戲」的劇本都一律統一，並且發表在權威刊物。

[110] 《紅燈記》電影的作者即是沈默君，他創作電影劇本《自有後來人》。他還創作過《南征北戰》、《渡江偵察記》等許多優秀的電影劇本。全國最早將這部電影改編成現代京劇的並不是中國京劇院的《紅燈記》劇組，而是哈爾濱京劇團，這個京劇團將改編的現代京劇取名為《革命自有後來人》，演出後在當地影響很大。後來，上海愛華滬劇團改編的《紅燈記》引起了江青的注意。她從張春橋那裏要了滬劇的劇本回到北京，遂決定要將此滬劇改編成現代京劇。

老奶奶交給鳩山的那本皇曆，敵人也要拿走。他們要帶回去化驗上面是否有化學藥水寫的字，也許那就是真的電碼。敵人搜李玉和家，你們演得也不在行，搜得不細緻。

監獄一場老奶奶、鐵梅的那根針，是我故意給留下來的。現在再說說。實際上，敵人是不許有任何東西帶入牢房的，連褲腰帶也不許用，為的是怕犯人自殺。現在為了做戲，保留下來也可以。唱詞、道白中還有涵義不清的地方，比如常常提到「革命」，是無產階級革命還是資產階級革命？哈爾濱市京劇團的本子，更有一些不合乎共產黨員口氣的唱詞，要改過才好。

刑場一場的那塊石頭，可以再向前放一放，觀眾看得更清楚。演員在那做戲，像是電影中的特寫鏡頭。

李玉和的唱腔還要慷慨激昂些才好。如何利用李玉和家鄰居的問題。不要讓觀眾看到李玉和一家幹革命，鄰居早就知道，這樣就不合理了。可以處理成李玉和一家被捕後，鄰居才知道，然後來幫助鐵梅，這樣就合理得多。

京劇院的布景像個大城市，不好。在不浪費的情況下，再搞出小城市的特點來。因為故事是發生在小城市、小車站裏的。不然，鐵梅就不能很快跑到郊外了。

你們把劇本改出來以後，我們一定給看。我很為《紅燈記》擔心，這完全是出於責任心。

還有幾處事情，這裏一併談談。

武生演員的基本功，一定要練，沒有過硬的基本功，就沒有足夠的表達手段。當然，那些與戲沒有關係，有危險的東西，就不要了。

我為了研究京劇怎樣表現兵的問題，看了半個月的練兵，很受感動。青年演員最好到連隊去生活一個時期才好。部隊生活很能鍛鍊人，去了保準不想再回來。如果去，要到那些有過硬本領的連隊去當兵，才更能受教育。你們什麼時候到部隊去？你們當一陣子兵之後，還要當工人，當農民。生活越扎實，思想、藝術就越提高得快。我建議你們深入生活

時先有「點」，後有「面」，點面結合，才是深入。你們多交一些工農朋友吧！他們能夠幫助你們心胸開闊、性情開朗，你們也能產生表現他們的強烈願望，而且能夠演好[111]。

7月14日

《人民日報》報導：京劇老藝術家決心為演好現代戲貢獻力量。他們最近在北京舉行座談，暢敘參加觀摩、演出的感想和心得，一致稱頌黨中央和毛主席為京劇藝術的革新和發展指出了一條正確的光明大道。他們在座談會上表示：帝國主義、修正主義越是害怕我們演革命現代戲，我們就越高興，越要演。從事京劇舞臺藝術工作幾十年的一些京劇老藝術家，為這個古老劇種在今天開出了革命新花而感到歡欣鼓舞。

參加座談會的有蕭長華、蓋叫天、周信芳、姜妙香、馬連良、尚小雲、荀慧生、徐蘭沅、俞振飛、高百歲、梁一鳴等十一位老藝術家[112]。蕭長華、姜妙香、荀慧生、俞振飛也都激動地說，在解放前，統治階級只知一味剝削、欺壓、玩弄京劇藝人，糟蹋京劇藝術。有史以來，只有共產黨才真正關懷、扶植京劇藝術。梁一鳴說，前幾年他也演現代戲，但認識不深。現在由於黨的教導和親身感受，才認識到這是關係到演員革命化和觀眾革命化的重大問題。蕭長華談到他雖然年紀大，行動不便，仍然去劇場看了許多齣京劇現代戲，每次看完戲都十分高興。特別是看完《草原英雄小姐妹》之後，他上臺去向演員們祝賀，鼓勵他們好好努力，做出更大的成績。他說：「青年演員們能演出這樣有意義的好戲，應該感謝黨和毛主席的教導。」

每一位老藝術家都讚揚參加這次觀摩演出的戲，既表現了現代生活，又保持了京劇特點，使他們對京劇藝術的革命化更加信心百倍。他們說，這些現代戲內

[111] 《無限風光在險峰──江青同志關於文藝革命的講話》，南開大學衛東批判文藝黑線聯絡站、「紅海燕」編印，1968年2月，頁91－96。

[112] 他們是我國目前京劇界最老的一輩。其中年齡最輕的梁一鳴也已經六十一歲，有了五十年的舞臺生活經驗；年紀最大的著名丑角演員蕭長華已經到了八十七歲的高齡，他也精神奕奕地扶杖前來參加座談。他們都認真地觀摩了這次京劇革命現代戲的演出，有的看了全部劇目，有的親自參加了演出，有的熱心幫助設計唱腔和音樂。座談會主持人田漢說：今天各地老藝術家能聚在一起，暢談京劇的革命，要歸功於黨對京劇藝術和京劇工作者的正確領導和親切關懷。

容新，人物新，形式新，強烈地感染了觀眾。演員們從生活出發，對傳統既有繼承，又有革新。過去認為比較難解決的問題，如怎樣對待傳統程式、韻白、武功和行當等，現在看來大都解決得很好，或者做了有益的探索，使人感到新穎而又自然。馬連良說，現代戲中，論唱有唱，論唸有唸，看打有打，看做有做，而且都結合人物感情。演員在現代戲裏，只要從生活、從人物出發，就有施展才能的廣闊天地。荀慧生說，這次演出的許多戲，在藝術上不但過了關，而且有很多的發展和新的建樹，取得了可貴的經驗。有許多戲溝通了各行當的唱腔和表演程式。如旦角唱小生腔，過去都是女扮男裝時用，這次演出的有些戲裏的女角就運用了這種唱法，比較恰當地表現了現代革命女英雄激昂或欣喜的心情。《革命自有後來人》中，鐵梅在獄中唱的嗩吶二黃，《黛諾》中，黛諾在末場時唱的一段流水板等，都很出色。他還說，有些戲運用傳統的表演程式，如舞蹈、趟馬、開門等，也恰到好處，而且有所創新。如同是開門、關門，演員根據特定的具體環境做了很多戲，使觀眾看得出劇中人進出的是房門、帳篷門或者是監獄的門。姜妙香說，他演了幾十年傳統戲，看了幾十年傳統戲，從來沒有像今天對現代戲這樣入迷過。他今年已七十多歲了，這次觀摩演出中，不僅每戲必看，而且有些戲還重複看了兩三遍。這位著名的小生演員說，他看到小生的唱腔和表演在現代戲裏大有發展，十分欣喜。著名武生演員蓋叫天談到現代戲中幾齣武戲的成就時說，武生演員今天終於相當出色地表演了人民解放軍、民兵、消防戰士等現代英雄人物，這是京劇革命的結果。他認為《奇襲白虎團》、《智取威虎山》等武戲所以受到觀眾熱烈歡迎，主要是因為演員有生活、有感情、有功夫。

馬連良說，他這次在《杜鵑山》中扮演鄭老萬，感到最大的困難是缺乏生活。他願意向青年一輩京劇演員學習，更多地熟悉工農兵。俞振飛、尚小雲、荀慧生等也表示要把京劇傳統藝術悉心教給第二代，幫助他們一起繼承和創新，為演好現代戲而獻出自己的力量[113]。

新華社 13 日訊：京劇現代戲觀摩演出大會的最後一輪演出，已在 12 日結束。全體觀摩、演出人員在大會閉幕前將繼續深入學習黨的文藝方針政策，探討有關

[113] 參見新華社〈稱頌黨和毛主席為京劇藝術的革新和發展指明方向 京劇老藝術家決心為演好現代戲貢獻力量〉，北京：《人民日報》，1964 年 7 月 16 日。

藝術創作的問題，並展開互相學習現代戲優秀劇目的活動。參加最後一輪觀摩演出的劇目是：貴州省貴陽市京劇團的《苗嶺風雷》、北京市京劇團的《杜鵑山》、中國京劇院二團的《千萬不要忘記》和四團的《紅色娘子軍》。為了滿足觀眾的需要，從 15 日開始，參加觀摩演出的劇目將先後陸續在首都公演[114]。

7 月 15 日

《人民日報》發表劇作家曹禺[115]的文章〈一場文化大革命〉：

> 一場驚天動地的革命正在我們眼前進行著，那就是，京劇演革命現代戲。這是一次社會主義文化大革命。
>
> 這次演出獲得空前的成功。通過這次觀摩演出，舉世聞名的京劇，向全世界莊嚴地宣告：一個曾經被封建主義、資本主義深深毒害過的古老劇種，從此要徹底清除這些毒害，堅決走社會主義的革命大道。
>
> 劇目變了，觀眾也變了；有了革命的現代戲，就有革命的觀眾。京劇演革命現代戲，必然會一天比一天更完美，它在廣大的人民群眾裏一定得到更熱烈的擁護，一定起到更深遠的影響。
>
> 劇目變了，演戲的人也變了；要演革命的現代戲，就要有革命的京劇演員和京劇工作者。京戲要為社會主義服務，京劇演員和京劇工作者必然要求自己革命化，首先是思想革命化[116]。

7 月 17 日

毛澤東同黨和國家其他領導人周恩來、彭真、陳毅、賀龍、李先念、譚震林、陸定一、康生，今天下午接見了參加 1964 年京劇現代戲觀摩演出大會的全體演出人員、觀摩人員，出席高等學校、中等學校政治理論課工作會議的全體代表，和中央戲劇學院新疆民族班全體畢業學員。當毛主席同黨和國家其他領導人和大家見面時，全場掌聲雷動，「毛主席萬歲」的歡呼聲經久不息。

[114] 〈京劇現代戲觀摩演出最後一輪結束〉，北京：《人民日報》（第 5 版），1964 年 7 月 14 日。
[115] 建國後曹禺的作品有《明朗的天》（1952 年）、《膽劍篇》（1961 年）、《王昭君》（1978 年）。
[116] 曹禺的文章可謂高屋建瓴，對主流意識形態的用心領會頗為到位。

毛澤東以及黨和國家其他領導人周恩來、彭真、李先念、康生等，今晚觀看了上海演出團演出的京劇現代戲《智取威虎山》。演出結束後，毛澤東等走上舞臺同演員們親切握手，並且同他們一起照了相。這時，全場掌聲雷動。毛澤東同黨和國家其他領導人接見參加京劇現代戲觀摩演出大會的演出人員、觀摩人員和出席高等學校、中等學校政治理論課工作會議的代表等。圖為接見時合影。毛澤東同黨和國家其他領導人觀看上海演出團演出的京劇現代戲《智取威虎山》。演出結束後，毛主席等上臺和演員們合影[117]（毛澤東對《智取威虎山》指示道：戲裏反面人物的戲太重；要加強正面人物的唱；不要把楊子榮搞成孤膽英雄）[118]。

同日，〈在革命現代戲的道路上奮勇前進〉，《新湖南報》（第1版）。

7月18日

《人民日報》（第6版）發表張胤德的文章〈杜鵑山上英雄歌——簡評北京京劇團演出的《杜鵑山》〉。京劇演出本比起話劇來在下列幾個地方做了較大的修改：一、增添了烏豆入黨的情節。二、一些細節處理也做了改變：（甲）賀湘在獄中被敵人的毒蛇咬傷。

同日，《人民日報》（第6版）發表王照慈的文章〈京劇舞臺上的《紅色娘子軍》〉：

京劇《紅色娘子軍》抓住了同名電影的主要情節，根據京劇藝術的特點，重新做了處理，而成為一齣比較緊湊完整的舞臺劇。使觀眾受到了階級鬥爭的教育和鼓舞，並從京劇的形式中得到藝術欣賞。

京劇突出了瓊花和洪常青這兩個主要人物，使戲集中了，並且通過一段一段的歌唱來抒發人物的感情，加強藝術感染力。

7月19日

《人民日報》報導：參加京劇現代戲觀摩演出大會的部分青年演員，就京劇演革命的現代戲問題舉行了座談。座談會上，大家一致表示要按照黨指引的方向，

[117] 〈毛主席接見京劇現代戲演出觀摩人員　同黨和國家其他領導人觀看《智取威虎山》〉，北京：《人民日報》（第1版），1964年7月18日。

[118] 《文藝研究》編輯部，〈「樣板戲」調查報告〉，北京：《文藝研究》增刊，內部發行，1977，頁4。

高舉京劇革命的大旗，做紅色的京劇藝術接班人。座談會上，許多青年演員都結合自己的親身感受，談到要做紅色的京劇藝術接班人，必須從改造思想、深入生活與苦練基本功做起[119]。

同日，《人民日報》（第3版）發表報導〈京劇青年演員決心按照黨的指引走革命化大道立志做紅色的京劇藝術接班人〉。最近，參加京劇現代戲觀摩演出大會的部分青年演員，就京劇演革命的現代戲問題舉行了座談。座談會上，大家一致表示要按照黨指引的方向，高舉京劇革命的大旗，做紅色的京劇藝術接班人。座談會上，許多青年演員都結合自己的親身感受，談到要做紅色的京劇藝術接班人，必須從改造思想、深入生活與苦練基本功做起[120]。

一九六四年

7月21日

《人民日報》（第6版）發表葉淺予的文章〈京劇現代戲的啟發〉：

> 京戲改革問題與美術界國畫問題很相近。國畫在如何表現時代精神和時代面貌上一直存在問題，特別是山水花鳥畫在這個問題上沒有得到很好解決。京劇演現代戲，對我們有許多啟發。

> 國畫在反映時代面貌、時代精神的創作實踐中，存在著舊筆墨和新內容的矛盾，出現過兩種情況：一種是像國畫不像生活，一種是像生活不像國畫，這和京劇表現現代題材出現過的情況很相似。京劇的表演程式和現代生活有很大矛盾，這次會演基本上克服了這個矛盾。其克服之道，關鍵是演員的思想革命化和工農兵生活基礎。國畫創作要做到真正出社會主義之新，關鍵問題也在於思想革命化和工農兵生活基礎。這兒不同的是：京劇有編劇、導演、演員的分工，畫家則三者合一，在創作上似乎更方便一些。

> 這次會演的許多劇目，演員在形體動作方面的設計，創造了很多又真又美的姿勢和亮相，準確而充分地表達了人物的內心世界，而又給觀眾以新的藝術快感。我認為這是「既是現代戲又是京戲」的重要特徵之一，是

[119] 〈京劇青演員決心按照黨的指引走革命化大道　立志做紅色的京劇藝術接班人〉，北京：《人民日報》，1964年7月19日。

[120] 〈京劇青年演員決心按照黨的指引走革命化大道〉，北京：《人民日報》（第3版），1964年7月19日。

這次會演在藝術上的重大收穫之一。我在畫的時候，特別注意了這一點，並盡可能地突出這一點，才解決了困難。

同日《人民日報》（第6版）發表毛秉權的文章〈多姿多彩的舞臺美術設計〉：

在這次京劇現代戲觀摩演出大會上，各劇團的舞臺美術工作者在如何繼承、突破和發展戲曲布景傳統的形式、民族的特色，使之適應於現代戲的演出這項工作中，進行了多種嘗試，取得了可喜的成績。

我們所看到的許多京劇現代戲的舞臺美術設計，都為表演提供了符合劇本需要的、富有時代特徵的典型環境，緊密地配合了整個演出，成功地為揭示全劇的主題思想服務。如《蘆蕩火種》中的蘆葦場景和《洪湖赤衛隊》中的湖蕩場景，對當年艱苦的革命鬥爭環境的描繪，及《奇襲白虎團》的布景對抗美援朝戰爭環境的描繪，都真實感人；《六號門》的舞臺美術設計把解放前搬運工人的苦難生活和封建把頭的豪華奢侈做了鮮明對比；《黛婼》、《柯山紅日》、《草原英雄小姐妹》等劇的布景洋溢著景頗族、藏族、蒙古族地區濃郁的鄉土風情。

戲曲劇種，特別是京劇，是善於運用虛實結合的表演方法進行表演的。因而我以為舞臺美術設計就不能像話劇一樣過於寫實。

虛而必簡，簡則要精。

所有這些舞臺美術設計既是各有千秋，又都體現了我國民族藝術的氣派，它們與我國歷史悠久的戲曲布景的傳統形式一脈相傳，而又有了嶄新的內容。現代戲的題材內容是如此的豐富多彩，相應地也促使其舞臺美術設計必然日益豐富多彩。這次現代戲的演出，大大增強了戲曲舞臺美術設計的手段，為古老陳舊的形式注入了旺盛的生命力。我相信隨著更多更好的現代戲的演出，京劇的舞臺美術也必將進入一個萬紫千紅的嶄新階段。

同日，《人民日報》（第6版）發表張君秋的文章〈唱出時代的感情──京劇現代戲觀摩隨感〉：

我認為創造京劇新唱腔，應當注意保存京劇唱腔的特點，首先是以京劇傳統曲調為基調，加以變化和創新。另外，無論是變化、創新或吸取其他劇種曲調，都該注意比重問題，起碼每句唱的起音、落音要落在原有基調上，

否則基調不明顯，會失掉京劇唱腔特點；吸收外來曲調不但應注意比重，不要喧賓奪主，還要注意「化」得好，免得造成「兩大塊」或生硬不協調。

從以上的情況來看，在現代劇中，偏重唱工的演員還是大有可為的；並且京劇唱工在演現代戲中，創作領域寬廣，大有發展前途，偏重唱工的演員有多大才華都能施展。

今後我個人抱定甘當小學生的態度，將要選擇適合我演出的現代戲劇目，認真學習，並爭取早日演出；也希望劇作者多給我們寫現代戲劇本，以豐富上演劇目。我們共同努力，為社會主義的京劇事業而奮鬥！

7月22日

《人民日報》（第6版）發表中國京劇院演員高玉倩的文章〈沿著黨指引的方向高歌猛進〉：

> 在運用傳統技巧的問題上，要以生活和人物感情為依據，因此，設計每一個動作，既要考慮京劇傳統的特色，又必須目的性強、清晰鮮明，恰如其分地表達出人物當時的心情，使人感到可信。另外表演洗鍊是京劇藝術傳統中的一個特點，那麼演現代戲也要力求保持這一特色，所以動作不能太繁，要簡而明，能用一個動作來表達感情，決不多用其他動作。此外，在表演中，我特別注意自己在全劇中動作的協調性。一般說，在設計時，都是抓住重點，在有戲的地方多做文章。但在自己戲不多的地方，居於輔襯地位時，我也注意儘量多利用一些傳統技法，例如眼神的運用、感情的節奏，及舞臺塑形的角度等等，不至於使人感到重點表演的地方像京戲，而其他地方鬆懈，失去了京劇特色。

同日，《人民日報》（第6版）遼寧省觀摩團侯星的文章〈繼承和創新——京劇現代戲觀摩學習心得〉：

> 京劇藝術的新程式與舊程式之間，首先是一種繼承和革新的關係。新程式必然要在舊程式的基礎上發展、蛻變而成。新程式的出現，必然要「採取」舊程式中一切對我們有用的東西，而「刪除」其對我們無用的東西。而這「刪除」和「採取」，是為人物塑造服務的。

此外，新程式與舊程式之間還有一種逐漸代替的關係。為了表現今天的新生活和新人物，光從舊形式中批判地繼承和有繼承地革新是不夠用的。不可能不吸收其他兄弟劇種和姐妹藝術的東西，也不可能不從新的生活中提煉出新的藝術形式，即所謂創新。但是這種吸收和創新又必須在繼承京劇傳統藝術特點的基礎上，成為化用的吸收和符合本劇種特點的創新。

只有將吸收進來和創新出來的東西完全與我們京劇固有的風格和特點融合在一起，成為京劇的東西，京劇藝術的新程式才能逐漸豐富、提高，日臻完善。

京劇傳統藝術的特點，正是在京劇藝術的表現手段——唱、唸、做、打和各種程式化動作的特點裏。如果京劇不唱京劇的皮黃；道白不說京白（韻白可理解為帶韻的京白），不帶有更多的藝術加工，即不帶有比話劇更多的音樂性，不帶有比話劇更鮮明的節奏感；動作不符合京劇的規律，不帶有更鮮明的舞蹈性、節奏感和程式化，那還有什麼京劇的特點可言呢？

同日，鄭亦秋，〈京劇現代戲中的傳統技巧〉《人民日報》（第 2 版）。

同日，參加 1964 年京劇現代戲觀摩演出大會的各地部分戲曲工作者不久以前在首都舉行座談。大家熱烈祝賀京劇演出革命現代戲的巨大勝利，並且表示決心和京劇工作者一道，為我國戲曲藝術的徹底革命化奮鬥到底。

大家在座談會上指出，這次京劇現代戲觀摩演出，不僅使古老的京劇藝術獲得了新的生命力，而且也給其他戲曲劇種的革命化指出了光輝前途[121]。

7月23日

在觀摩大會期間，毛澤東、彭真、譚震林、康生等觀看了演出（這是毛澤東在大會期間觀看《智取威虎山》之後，觀看的第二場演出），並上臺與演員握手和合影，以示祝賀。會演期間，毛澤東、周恩來觀看了演出，基本上肯定

[121] 〈地方戲曲工作者歡慶京劇演現代戲的巨大勝利　決心為戲曲藝術徹底革命化奮鬥到底〉，北京：《人民日報》（第 3 版），1964 年 7 月 23 日。

了這個戲。後來江青轉達了毛澤東的意見：認為反面人物的戲太重，音樂形象不足，生活體驗不夠。要加強正面人物的唱，不要把楊子榮搞成孤膽英雄。據此，創作人員對劇本作了進一步修改，加強楊子榮和少劍波的戲，刪減了幾個反面角色的戲。

幾天後，江青到劇團傳達了毛澤東的指示：「要突出武裝鬥爭的作用，強調武裝的革命消滅武裝的反革命，戲的結尾要正面打進去。加強軍民關係的戲，加強正面人物的音樂形象；劇名改為《沙家濱》為好。」[122]因為「蘆蕩裏都是水，革命火種怎麼能燎原呢？再說，那時抗日革命形勢已經不是火種，而是火焰了嘛。」江青強調說：「突出阿慶嫂？還是突出郭建光？是關係到突出哪條路線的大問題。」也就是說，突出阿慶嫂就是突出劉少奇負責的白區地下鬥爭，突出郭建光就是突出毛澤東領導的紅區武裝鬥爭。這次修改主要集中在兩個方面：一是為郭建光增加了不少成套唱腔[123]，且十分精緻耐聽，就他在舞臺上佔據的時間而言，足以與阿慶嫂平分秋色；二是將原劇本中由阿慶嫂帶人化妝成送新娘的隊伍混入敵巢，改為郭建光等人連夜奔襲，攻進胡府。周恩來、董必武、陸定一等還觀看了其他劇目。大會期間，周恩來、彭真、陸定一、周揚等領導人為大會做了八次報告和講話，闡述當時國際、國內革命鬥爭的形勢和我國社會主義革命、社會主義建設和文化革命的任務，指出舊京劇作為上層建築不能適應當前社會主義經濟

[122] 〈看現代革命京劇《沙家濱》後的指示〉(1966 年 7 月)，轉引自《解放軍報》1966 年 12 月 28 日。關於毛澤東的這一指示的具體內涵，汪曾祺進行過細緻的辨析：毛主席看了《蘆蕩火種》，提了幾點意見（是江青想薛恩厚、蕭甲等人傳達的，我是間接知道的）：兵的音樂形象不飽滿；後面要正面打進去，現在後面是鬧劇，戲是兩截；改起來不困難，不改，就這樣演也可以，戲是好戲；劇名可叫《沙家濱》，故事都發生在這裏。我認為毛主席的意見都是有道理的，「態度」也很好，並不強加於人。有些事實需要澄清。兵的音樂形象不飽滿，後面是鬧劇，戲是兩截，這都是原劇所存在的嚴重缺點。原劇的結尾時趁胡傳奎結婚之機，新四軍戰士化妝成廚師、吹鼓手，混進刁德一的家，開打。廚師唸數板，有這樣的詞句：「烤全羊，燒小豬，樣樣咱都不含糊。要問什麼最拿手，就數小蔥拌豆腐！」而且是「怯口」，說山東話。吹鼓手只有讓樂隊的同志上場，吹了一通嗩吶。這簡直是起哄。改成正面打進去，就可以「走邊」（「奔襲」），「跟頭過城」，翻進刁宅後院，可以發揮京劇特長。毛主席的意見只是從藝術上、從戲的完整性上考慮的，不牽涉到政治。「要突出武裝鬥爭」，是江青的任意發揮。把郭建光提到一號人物，阿慶嫂壓成二號人物，並提高到「究竟是武裝鬥爭領導地下鬥爭，還是地下鬥爭領導武裝鬥爭」這樣的原則高度，更是無限上綱，胡攪蠻纏。後來又說彭真要通過這齣戲來反對武裝鬥爭，更是莫須有的誣陷（汪曾祺，〈關於《沙家濱》〉，天津：《八小時以外》，1992 年第 6 期）。

[123] 成套唱腔：是指有倒板、回龍、原板以及快板等多種板式組成的大段唱腔。革命現代京劇的成套唱腔，思想內容豐富、板式變化較多、唱詞層次鮮明、唱腔幅度比較大，是表現英雄人物重要精神側面，塑造工農兵英雄形象的重要手段。一般講，核心唱段都有二黃聲腔，因其唱腔嚴肅、渾厚、抒情性強，適於表現英雄人物崇高的精神世界。

基礎的需要，京劇必須進行革命，必須努力表現工農兵，表現社會主義生活內容，才能獲得新的生命。

關於毛澤東上述講話的另一個版本：

毛澤東看了京劇現代戲《蘆蕩火種》，很高興。他指出胡傳魁、阿慶嫂、刁德一塑造得好，兵的形象不夠豐滿。指導員的音樂形象不成功。這個戲的風格，後邊是鬧劇，戲是兩截。他建議秘密工作要和武裝鬥爭相結合，戲名還是叫《沙家濱》好，事情都出在這裏嘛！他還指出，不要亮相是不對的，指導員和兵一起，沒亮相，開打是符合中國人民的鬥爭生活的[124]。

同日，毛澤東[125]對彭真在京劇現代戲觀摩演出大會上的講話的批語：「退彭真同志。此件已閱，講得很好。」[126]

同日

毛澤東同黨和國家其他領導人彭真、譚震林、康生，今晚觀看了北京京劇團演出的京劇現代戲《蘆蕩火種》。演出結束後，毛澤東等走上舞臺同演員們親切握手，並同他們一起照了相。這時，全場掌聲雷動。演出結束後，毛主席上臺和演員們合影[127]。

7 月 24 日

新華社鄭州 24 日電，河南現代戲劇觀摩演出大會最近在鄭州舉行。這次大會用大膽創新的革命精神，豐富了河南的戲劇藝術。會上共演出包括豫劇、曲劇、越調、話劇、四平等劇種的二十四個觀摩劇目和三個展覽劇目，它們大部分是河南戲劇工作者創作的。其中《李雙雙》、《瘦馬記》、《劉氏牌坊》等大型劇，從多方面反映了社會主義建設時期複雜的階級鬥爭和人民內部矛盾，塑造了一組崇高的英雄人物的形象，深受觀眾的歡迎。此外，還演出了《賣籮筐》、《好媳婦》、《紅管家》等十個

[124] 韶山毛澤東同志紀念館編，《毛澤東遺物事典》（北京：紅旗出版社，1996 年 11 月版）。
[125] 毛澤東對「樣板戲」的創作思路始終瞭如指掌，實際上是幕後主要推動者。
[126] 毛澤東，《建國以來毛澤東文稿》第 11 冊（北京：中央文獻出版社，1996），頁 113。
[127] 〈毛澤東主席同其他領導人觀看京劇《蘆蕩火種》〉，北京：《人民日報》（第 1 版），1964 年 7 月 24 日。

獨幕劇，這些獨幕劇由於形式短小、演出方便，能及時反映當前的現實鬥爭而引起人們普遍重視。

為了表現社會主義時代新人的精神面貌，許多優秀劇目從唱腔、表演到舞臺美術，從音樂設計到燈光布景，都在傳統戲曲藝術的基礎上做了不同程度的革新嘗試。常香玉扮演的李雙雙，唱腔和表演都是根據人物性格設計的，擺脫了舊的戲曲中人物和唱腔脫節的現象。她從現實生活出發，揉合了豫劇各種板路的唱腔特點，採用了話劇的一些表演手法，成功地刻劃了李雙雙的典型性格。著名越調戲演員申鳳梅在《賣籮筐》的表演中，為了表達女主角張大娘的激越感情，在革新唱腔方面也做了許多大膽的嘗試。

新華社蘭州 24 日電，甘肅省最近舉行了少數民族群眾業餘文藝觀摩演出。參加這次演出的有裕固、東鄉、保安、撒拉、回、藏、蒙古、哈薩克、土九個少數民族的一百五十名代表。他們都來自基層，其中有許多人還是農牧業戰線上的五好社員和五好幹部。會上共演出了五十個節目。這些節目以不同的民族文藝形式，從各個方面、各個角度反映了少數民族地區的階級鬥爭、生產鬥爭和科學實驗三大革命運動。東鄉族和撒拉族代表演唱的〈花兒〉(民歌)，以豐富多彩的內容吸引了廣大觀眾。撒拉族貧農出身的女社員馬法土買用新舊社會對比的方式演唱了〈好不過毛澤東時代〉。她用真摯強烈的感情激起人們對舊社會的憎恨和新社會的熱愛。東鄉族代表馬木都等七人用熱情洋溢、詼諧風趣的格調演唱了〈火紅的太陽升高了〉、〈貧農下中農骨頭硬〉等節目，受到觀眾的熱烈讚賞。白玉峰等八人演出的東鄉族舞蹈〈趕略略〉，描寫東鄉族山區社員們趕著毛驢，馱著麥捆，翻山越嶺送麥上場的情景。演出者運用腳步動作和兩手舞蹈姿態表達驢群的上山、下山和社員們的歡樂心情。表演充滿生活氣息，具有濃厚的民族特色和地方色彩[128]。

<div style="text-align: right;">一九六四年</div>

[128] 〈在傳統戲曲藝術基礎上大膽革新〉，北京：《人民日報》(第 2 版)，1964 年 7 月 25 日。

7月25日

《人民日報》（第5版）發表陶雄的文章〈京劇《蘆蕩火種》劇本改編的成就〉：

人物處理的深化。滬劇原本，主要人物的形象塑造得十分鮮明，處在矛盾對立雙方的兩個最主要的人物——阿慶嫂和刁德一，一正一邪，針鋒相對，都做了精心的刻劃。刁德一，奸刁、邪惡；阿慶嫂，機智、穩練。在鬥爭中，每一個回合，正面力量都壓倒了反面力量。京劇改編本發揚了原作的這些優點，並在某些地方把正邪兩面人物處理得更深化了些，因而戲劇衝突也就有所加強。

所有以上這些關於人物塑造的高明的手法，都是在滬劇已取得的成就的基礎上妥慎地加以運用的。因此，京劇改編本既忠實地保持了人物的原來的風貌，在某些地方卻又有所深化和發展。這樣的改編方法，不是原作的移譯、翻版，既表現了對原作的尊重，又顯示了自己的創造性，是值得我們學習並加以推廣的。

表現手法京劇化。上面談到，從兄弟劇種改編比較成熟的劇本，必須保持和發揚原作的優點，同時力求適應京劇本劇種的藝術特點，在這方面，《蘆蕩火種》的改編本是做得很妥慎，又很出色的。

在人物介紹方面，京劇改編本所採取的手法是既符合京劇規律，又有所革新的。京劇老戲習慣於用「自報家門」來集中概括地介紹人物事件。

語言的特色。從滬劇到京劇，語言有很大的不同。滬劇原作，上海方言運用得很生動，通過改編者創造性的勞動，京劇改編本的語言也顯示出了濃厚的北京方言的色彩。像「水過地皮濕，經手三分肥」，像「今非昔比，鳥槍換炮羅」……都是唸在嘴上錚錚作響的。在第四場「智鬥」的開頭，刁小三吃了阿慶嫂的癟，當場服輸，向阿慶嫂說：「我刁小三有眼不識金鑲玉，您宰相肚裏能撐船，別跟我一般見識。」阿慶嫂就回答他：「沒

什麼，一回生，二回熟；我可不會倚官仗勢，背地裏給人送蒲包⋯⋯」這一番對話就不光是語言生動，而且十分性格化了。

改編本的唱詞有許多顯著的優點：第一，它小心翼翼地保護著滬劇原有的長處，同時認真考慮京劇本身的要求，妥善地調整其間的差別性。

此外，改編本的唱詞寫得相當工整，偶有破格，往往是為了構成疊句（像「怎奈是水又深，湖又寬，身無雙翅飛渡難」），而不是駕馭不了自己的語言，捉襟見肘的結果。還有，不少唱詞富有動作性，對推動情節和人物性格的發展很有好處，也是值得我們學習的[129]。

同日，高盛麟，〈認真繼承傳統大膽突破傳統〉，《人民日報》（第 5 版）。

7 月 28 日

〈京劇現代戲好得很〉，《中國青年報》（第 1 版）。

7 月 29 日

《人民日報》報導：參加 1964 年京劇現代戲觀摩演出大會的各地京劇劇作者、演員、導演、音樂和舞臺美術工作人員，在大會期間分別舉行座談，交流了演出革命現代戲的藝術創作經驗。

繼續提高劇作的思想性和藝術性，塑造典型的正面人物形象，使京劇舞臺上的工農兵的形象更加鮮明、豐滿，這是劇作者們所探討的中心課題。

在座談會上，大家還建議有關部門進一步健全創作隊伍，並做好組織作者長期深入生活、進行創作的規劃和安排，逐步從根本上解決創作落後於現實生活的矛盾。與此同時，還應大力進行改編和移植工作。大家認為，改編和移植也是一項再創造，不論創作或改編、移植，都要注意適應京劇獨特的表演規律，保持和發揚京劇的藝術風格。這次觀摩演出的不少優秀劇目在這方面取得了寶貴經驗，應加以研究推廣。

[129] 陶雄，〈京劇《蘆蕩火種》劇本改編的成就〉，北京：《人民日報》（第 5 版），1964 年 7 月 25 日。

在表演組的討論中，周信芳、蓋叫天、俞振飛、高盛麟等著名演員以及許多青年演員都發了言。大會同時又邀請了宋玉慶、關鷫鸘、趙燕俠、紀玉良、李榮威、高玉倩六位演員先後向全體演員介紹了表演經驗。各地京劇演員們在談到深入生活和演出現代戲的心得時，都有一個共同的體會：要塑造好當代英雄人物形象，除了必須過「生活關」和「思想關」以外，在藝術創作上，還必須克服過去演傳統戲時多從程式出發或不適當地突出個人等舊習慣，真正做到形式服從內容，個人服從全局。許多演員指出，為此必須嚴格做到從生活出發，從人物出發，首先要敢於突破行當、程式等一切束縛；同時應遵循京劇的表演規律，在符合生活真實和人物思想感情的前提下，批判地活用傳統程式，進而創造新的表演方法。演員們認真研究了這次觀摩演出中許多大膽創新的經驗，研究了例如創造新韻白、交替運用大小嗓、行當的突破或融合等現代戲表演中的一些新問題。他們一致指出，由於演出革命的現代戲，京劇的表演藝術肯定是更豐富、更發展了，它的獨特藝術風格不僅沒有被破壞，而且得到了發揚。大家談到，今後為了更好地演出革命現代戲，首先應當抓住深入生活這個重要環節，同時不應忽視基本功的鍛鍊以及對於傳統表演經驗的研究和借鑑。對於兄弟劇種和其他藝術形式中一些可用的表演手段，也都要批判地加以吸收、消化，使它變成自己的營養物。

許多京劇音樂工作者在座談中指出，京劇革命現代戲的音樂，使人們聽到了時代的音響，洋溢著生活氣息，但又保持著自己獨特的旋律和風格，這些創新，為京劇音樂的發展開闢了廣闊的前景。許多人還指出，一些傳統的曲牌和腔調，例如過去常用以表達悲切、哀怨情緒的反二黃等，經過演員批判地再創造後，如今被用來抒發當代英雄的革命豪情，聽來既新鮮又耳熟，聲情並茂，親切動人，達到了許多人預想不到的效果。這次觀摩演出的許多戲在運用京劇唱腔、曲牌基礎上還出現了獨創一格的伴唱、齊唱、二重唱等新唱法以及吸收革命歌曲、兄弟民族民歌等的新嘗試，聽來也都比較和諧。音樂工作者在總結這些創新的經驗時指出，「善於吸收」，是京劇音樂發展的好傳統，對於這一點，應當在保持京劇風格的條件下，繼續加以發揚。至於在京劇音樂中佔有重要地位的打擊樂以及流派

唱腔等傳統因素，也應當根據表現現實生活和新人物的思想感情的需要，批判地加以運用。

革命現代戲的舞臺美術設計如何既有生活氣息又適合京劇特點，這個問題集中反映在現代戲舞臺美術的虛實關係上。舞臺美術人員在探索這方面的創作經驗時指出，從這次觀摩演出的布景和舞臺美術設計來看，有些戲比較實，有些戲以虛為主，有些戲則虛實結合，有的戲完全沒有布景。不少戲的布景和舞臺設計，顯示出強烈的時代感和生活氣息；論美術風格，有的從國畫吸取營養，有的脫胎於民間藝術和少數民族藝術，可以說是各有千秋。大家認為，這些嘗試都是有益的。考慮到現代戲的內容和表演需要，以及廣大工農兵觀眾喜歡看布景的要求，京劇現代戲適當裝設布景是一種必然趨勢。但是由於戲的內容各種各樣，對舞臺美術的要求也不可能完全相同。有的人主張有些現代戲的舞臺美術可以虛實結合，以虛為主；有些人主張把舞臺美術搞得更實些；有些人認為，或虛或實，要按劇情需要而定，原則是舞臺美術和布景盡可能同京劇表演上的虛擬、誇張等手法相適應。這些座談會歷時一個多月，截至 25 日止已經先後結束[130]。

7 月 30 日

《人民日報》（第 3 版）發表本報記者姜德明、朱寶蓁的文章〈革命人愛看革命戲〉：

> 一個多月以來，京劇現代戲觀摩演出大會在首都人民文化生活中引起了巨大的浪潮。人們到處議論紛紛，興高采烈，真是「滿城爭說現代戲」。在首都和各地的報刊上發表了很多觀眾的來信和反應。廣大工農兵觀眾衷心地歡迎京劇現代戲，歡呼這個古老的劇種在這場偉大的文化革命運動中得到了新生，發出燦爛的藝術光彩。京劇現代戲的演出，使長期統治京劇舞臺的帝王將相、才子佳人、牛鬼蛇神，一變而為革命的工農兵群眾，古老的京劇藝術邁開了新的步伐，為廣大的工農兵服務，為社會主義建設服務了[131]。

[130] 〈參加京劇現代戲觀摩演出人員分別座談交流藝術創作經驗〉，北京：《人民日報》（第 3 版），1964 年 7 月 30 日。

[131] 本報記者姜德明、朱寶蓁，〈革命人愛看革命戲〉，北京：《人民日報》（第 3 版），1964 年 7 月 30 日。

一九六四年

7月31日

《人民日報》（第6版）發表李慧芳的文章〈淺談京劇現代戲唸白〉：

上述種種觀摩學習中間的感受，促使我進一步思考這個問題。我覺得問題的關鍵還在於處理生活和傳統的關係上。正和京劇舞臺上現代人物的表演、唱腔、武打一樣，如果你是從生活出發，吸取並利用傳統的經驗和方法，那麼即使在藝術上還不夠完整，然而給人的感受，卻是真實可信的。例如有些戲裏角色的唸白，如果能夠進一步把對待同志、對待敵人、對待群眾等幾種不同對象，以及不同處境下應有的語調、節奏、速度等等，做作相應的變化處理，那麼對於表現人物可能更有益些；但是，即使在這方面還不夠細緻深刻，然而角色的感情卻是真切的充實的，因此也還是能夠表現出人物，感動觀眾。相反，若是從傳統和形式出發，去硬湊生活，那麼即使技巧很高，也不能避免給人不舒服的感覺，甚至還可能損壞人物。就是對反面人物刻劃也同樣如此，雖然反面人物和傳統形式有某些相通之處，但是如果只從唸白的傳統形式上打圈子，結果，充其量也只能是畫出反面人物的「皮」，而不能突出角色的「心」來。因此，從這次觀摩演出的戲來看，京劇舞臺上現代人物的唸白，必須首先從生活出發，從具體角色出發。

然而，另一方面也說明了，在從生活出發的基礎上，批判繼承、吸取並利用傳統的經驗和方法，也是必不可少的。這裏邊有兩方面的原因：一、必須要具有強烈的藝術表現力，二、必須適應京劇藝術形式。這兩方面，在傳統的韻白京白裏面都存在。

上面不厭其煩地敍說我對傳統韻白京白的粗淺理解，原因是為了說明：（一）不管是韻白還是京白，都來自生活，為表現當時生活和人物而創造的。它們和今天的工農兵之間存在不同程度的距離，因此，如果一成不變地把韻白、京白搬用到現代人物身上，必然不協調、不真實。就是在吸取某些傳統唸法的時候，也必須從生活內容出發。（二）也不能把韻白、京白完全排斥於現代戲之外，還必須看到它們具有較強的藝術表現力，

而且都和整個京劇藝術形式有機地統一在一起這一點。對於韻白、京白的藝術技巧方面的經驗和方法,現代戲必須批判繼承。從觀摩演出中,可以看到,凡是從生活出發而適當吸取了傳統的那些角色的唸白,它的表現力和感染力就比較強。

同日,《人民日報》(第6版)發表林兮的文章〈戲詞通俗是京劇的本色〉:

> 京劇能夠取代崑曲成為一種全國通行的劇種,跟它的戲詞通俗很有關係。記得魯迅就曾反對過士大夫們把京劇「雅化」。他說:「雅是雅了,但多數人看不懂,不要看,還覺得自己不配看了。」(《花邊文學》)聽了一些參加觀摩演出的京劇現代戲,也看了一部分劇本,覺得絕大多數是保持了京劇的戲詞通俗的本色的。當然,在保持和發揚戲詞通俗的本色上,京劇現代戲還是可以、而且應當「百尺竿頭,更進一步」的。

同日,在我國戲曲改革歷史上有重要意義的1964年京劇現代戲觀摩演出大會,今天下午在首都勝利閉幕。黨和國家領導人周恩來、彭真、陸定一、羅瑞卿等出席了今天的閉幕式。當大會進行中,周總理來到會場時,全場爆發出熱烈的掌聲和歡呼聲。閉幕式由文化部部長沈雁冰主持。

中共中央政治局委員、中央書記處書記彭真在大會上講話。著名劇作家曹禺代表首都文藝界在會上講話,熱烈地祝賀京劇現代戲觀摩演出大會的重大勝利。大會閉幕前,中共中央政治局候補委員、中央書記處書記康生向出席觀摩演出大會的全體人員做了重要講話,中共中央宣傳部副部長周揚做了總結報告。周揚在報告中闡述了這次京劇現代戲觀摩演出大會的巨大收穫和京劇革命的偉大意義,回顧了解放以來戲曲改革中的歷史,總結了戲曲戰線上兩條路線鬥爭的經驗,指明了今後創造和發展社會主義新戲曲的任務。這次觀摩演出大會歷時兩個月,有文化部直屬單位和十八個省、市、自治區的二十九個劇團、二千多人參加,共演出了三十五個劇目。

同日,1964年第14期《紅旗》發表了彭真1964年7月1日〈在1964年京劇現代戲觀摩演出大會上的講話〉。

本月

江青在京劇現代戲觀摩演出人員座談會發表講話，即後來整理成文的〈談京劇革命〉[132]。全文如下：

我對這次演出表示祝賀。大家付出了很大的勞動，這是京劇革命的第一個戰役，已經取得了可喜的收穫，影響也將是比較深遠的。

京劇革命現代戲是演起來了，可是，大家的認識是否都一樣了呢？我看還不能這樣說。

對京劇演革命的現代戲這件事的信心要堅定。在共產黨領導的社會主義祖國舞臺上佔主要地位的不是工農兵，不是這些歷史真正的創造者，不是這些國家真正的主人翁，那是不能設想的事。我們要創造保護自己社會主義經濟基礎的文藝。在方向不清楚的時候，要好好辨清方向。我在這裏提兩個數字供大家參考，這兩個數字對我來說是驚心動魄的。

第一個數字是：全國的劇團，根據不精確的統計，是三千個（不包括業餘劇團，更不算黑劇團），其中有九十個左右是職業話劇團，八十多個是文工團，其餘兩千八百多個是戲曲劇團。在戲曲舞臺上，都是帝王將相、才子佳人，還有牛鬼蛇神。那九十幾個話劇團，也不一定都是表現工農兵的，也是「一大、二洋、三古」，可以說話劇舞臺也被中外古人佔據了。劇場本是教育人民的場所，如今舞臺上都是帝王將相、才子佳人，是封建主義的一套，是資產階級的一套。這種情況，不能保護我們的經濟基礎，而會對我們的經濟基礎起破壞作用。

[132] 江青，〈談京劇革命〉，《紅旗》雜誌 1967 年第 6 期和 5 月 10 日的《人民日報》、《解放軍報》同時發表。該文 43 年之後被英國的《戲劇季刊》轉載。Jiang Qing, On the Revolution in Peking Opera (Tan Jingju geming):A Speech from the Plenary Discussion with Performers after the Modern Peking Opera Trial Performance Convention in Beijing, July 1964, Translated by Jessica Ka Yee Chan, *Opera Quarterly*, Oxford University Press, (2010) 26(2－3):455－459.

中共的權威刊物《紅旗》雜誌 1967 年第 6 期刊登江青的〈談京劇革命〉，並發表社論〈歡呼京劇革命的偉大勝利〉。社論說：「『樣板戲』不僅是京劇的優秀樣板，而且是無產階級的優秀樣板，也是無產階級文化大革命各個陣地上『鬥、批、改』的優秀樣板。」從此，「樣板戲」逾越出藝術範圍，擔負起特殊的政治使命，不僅它本身成為宣傳主流意識形態的文學藝術的樣板，而且由「樣板戲」抽象出的文藝思想與創作原則，成為裁決其他文學藝術創作是否合法的準則，至高的政治地位使它成為文學史乃至文化史的一個特例現象。

第二個數字是：我們全國工農兵有六億幾千萬，另外一小撮人是地、富、反、壞、右和資產階級份子。是為這一小撮人服務，還是為六億幾千萬人服務呢？這問題不僅是共產黨員要考慮，而且凡有愛國主義思想的文藝工作者都要考慮。吃著農民種的糧食，穿著工人織造的衣服，住著工人蓋的房子，人民解放軍為我們警衛著國防前線，但是卻不去表現他們，試問，藝術家站在什麼階級立場，你們常說的藝術家的「良心」何在？

京劇演革命的現代戲這件事還會有反覆，但要好好想想我在上面說的兩個數字，就有可能不反覆，或者少反覆。即使反覆也不要緊，歷史總是曲曲折折前進的，但是，歷史的車輪決不能拉回來。我們提倡革命的現代戲，要反映建國十五年來的現實生活，要在我們的戲曲舞臺上塑造出當代的革命英雄形象來。這是首要的任務。我們也不是不要歷史劇，在這次觀摩演出中，革命歷史劇佔的比重就不小。描寫我們黨成立以前人民的生活和鬥爭的歷史劇也還是要的，而且也要樹立標兵，要搞出真正用歷史唯物主義觀點寫的、能夠古為今用的歷史劇來。當然，要在不妨礙主要任務（表現現代生活、塑造工農兵形象）的前提下來搞歷史劇。傳統戲也不是都不要，除了鬼戲和歌頌投降變節的戲以外，好的傳統戲都盡可上演。但是，這些傳統戲如果不認真整理加工，是沒有什麼人看的。我曾系統地下劇場兩年多，觀察了演員、觀眾，可以得出結論，傳統戲如果不認真進行加工，是不會有人看的。今後傳統戲的整理、加工工作還是要的，但是，所有這些都不能代替第一個任務。

其次，說說從何著手的問題。

我認為，關鍵是劇本。沒有劇本，光有導演、演員，是導不出什麼，也演不出什麼來的。有人說：「劇本，劇本，一劇之本。」[133]這話是很對的。所以，一定要抓創作。

這些年，戲劇創作遠遠落後於現實，京劇的創作更談不到。編劇的人少，又缺乏生活，當然創作不出好劇本來。抓創作的關鍵是把領導、專業人員、

一九六四年

[133] 此處的「有人」即「胡琴聖手」徐蘭源。1964 年 6 月 23 日江青在京劇現代戲觀摩演出大會上說：「我覺得，關鍵在於劇本。沒有本子，再好的導演、演員也不行。徐蘭源老先生講得好：劇本，劇本，一劇之本。」

群眾三者結合起來。我最近研究了《南海長城》的創作經驗，他們就是這樣搞的：先由領導出個題目，劇作者三下生活，並且親身參與了一次殲滅敵人特務的軍事行動。劇本寫好之後，廣州部隊的許多負責同志都親自參加了劇本的討論。排演以後，廣泛徵求意見，再改。這樣，不斷徵求意見，不斷修改，所以能在較短時間內搞出這樣及時反映現實鬥爭的好戲來。

上海市委抓創作，柯慶施同志親自抓。各地都要派強的幹部抓創作。

短時間內，京劇要想直接創做出劇本來還很難，不過，現在就要抽出人來，先受些專門訓練，然後放下去生活，可以先寫小戲，再逐漸搞出大戲來。小戲搞得好也很好。

在創作上，要培養新生力量，放下去，三年五年就會開花結果。

另一方面是移植，這也好。

移植要慎重選擇，第一看政治傾向好不好，第二要看與本劇團條件是否合適。移植時，要好好分析原作，對人家的長處要肯定下來，不能改變；對人家的弱點，要加以彌補。改編的京劇，要注意兩方面的問題：一方面要合乎京劇的特點，有歌唱，有武打。唱詞要合乎京劇歌唱的韻律，要用京劇的語言，否則，演員就無法唱。另一方面，對演員也不要過分遷就，劇本還是要主題明確，結構嚴謹，人物突出，不要為了幾個主要演員每人來一段戲而把整個戲搞得稀稀拉拉的。

京劇藝術是誇張的，同時，一向又是表現舊時代、舊人物的，因此，表現反面人物比較容易，也有人對此很欣賞。要樹立正面人物卻是很不容易，但是，我們還是一定要樹立起先進的革命英雄人物來。上海的《智取威虎山》，原來劇中的反面人物很囂張，正面人物則乾癟癟。領導上親自抓，這個戲肯定是改好了。現在把定河道人的戲砍掉了一場，座山雕的戲則基本沒有動（演座山雕的演員是很會做戲的），但是，由於把楊子榮和少劍波突出起來了，反面人物相形失色了。聽說對這個戲有不同看法，這個問題可以爭論一番。要考慮是坐在哪一邊？是坐在正面人物一邊，還是坐在反面人物一邊？聽說還有人反對寫正面人物，這是不對的。好人總是大多數，不僅在我們社會主義國家是如此，即使在帝國主義國家裏，大多

數的還是勞動人民。在修正主義國家裏,修正主義者也還是少數。我們要著重塑造先進革命者的藝術形象,給大家以教育鼓舞,帶動大家前進。我們搞革命現代戲,主要是歌頌正面人物。內蒙古藝術劇院京劇團的《草原英雄小姐妹》很好,劇作者的革命感情被這兩個小英雄的先進事蹟激動起來,寫成這樣一個戲,那中間的一段還是很動人的。只是由於作者還缺乏生活,搞得又很急,還沒有來得及精雕細刻,一頭一尾搞得不大好,現在看來,好像是一幅好畫嵌在粗劣的舊鏡框裏。這個戲,還有一點值得重視,那就是為我們的少年兒童寫了京戲[134]。總之,這個戲是有基礎的,是好的。希望劇作家再深入生活,好好加以修改。我覺得,我們應該重視自己的勞動,搞出來的東西不要輕易丟掉。有的同志對於搞出來的成品不願意再改,這就很難取得較大的成就。在這方面,上海是好的典型,他們願意一改再改,所以把《智取威虎山》搞成今天這個樣子。這次觀摩演出的劇目,回去都應該繼續加工。立起來了的,不要輕易把它打倒。

最後,我希望這次大家能抽出些精力來互相學學戲,這樣,可以使這次大會的收穫在全國的舞臺上與各地廣大的觀眾見面[135]。

本月

〈做革命人演革命戲,把京劇革命進行到底──祝 1964 年京劇現代戲觀摩演出大會勝利閉幕〉,《戲劇報》,第 7 期,第 10 頁。

范鈞宏,《談京劇現代戲的語言特色》,《文藝報》,第 7 期,第 13 頁。

趙諷等,《革命的現代京劇好得很》,《人民音樂》7 月號,第 4 頁。

[134] 「樣板戲」對所有受眾群體強化政治思想,兒童也不例外。後來推出的「樣板」連環畫也是爭取少兒群體的舉措。

[135] 《紅旗》雜誌 1967 年第 6 期和 1967 年 5 月 10 日的《人民日報》、《解放軍報》同時發表。社論〈歡呼京劇革命的偉大勝利〉認為:「京劇革命,吹響了我國無產階級文化大革命的進軍號,這是我國無產階級文化大革命的偉大開端。」又說:「江青同志 1964 年 7 月在京劇現代戲觀摩演出人員座談會上的講話,用毛澤東思想闡述了京劇革命的偉大意義,發揮了毛主席的京劇革命的指導方針。這篇講話,是運用馬克思─列寧主義、毛澤東思想解決京劇革命問題的一個重要文件。」

8月1日

《人民日報》發表彭真的講話:〈在京劇現代戲觀摩演出大會上的講話〉。

同日,《人民日報》(第2版)發表社論〈把文藝戰線上的社會主義革命進行到底——祝京劇現代戲觀摩演出大會勝利閉幕〉。該文章認為,京劇現代戲觀摩演出大會,是京劇藝術的一場大革命,它在我國戲劇史上寫下了光輝的一頁。這個大革命,把京劇推向為工農兵服務、為社會主義服務的嶄新階段。這次觀摩演出的勝利,也是我國文學藝術戰線社會主義革命的一個偉大的戰果,它必將進一步促進我國文學藝術的革命化,把文藝戰線上的社會主義革命進行到底。這次觀摩演出,使京劇工作者以及全體文學藝術工作者明確了一些根本的問題:第一,京劇究竟為誰服務的問題。第二,京劇藝術形式的改革問題。第三,京劇工作者的改造問題[136]。

同日,《人民日報》發表報導〈京劇現代戲觀摩演出大會在京閉幕〉。周恩來、彭真、陸定一、羅瑞卿等黨和國家領導人出席閉幕式[137]。

同日,〈吹響了文化戰線上的大革命的號角——祝1964年京劇現代戲觀摩演出大會勝利閉幕〉(第2版),《北京日報》。

8月2日

《人民日報》(第3版)報導〈文藝工作革命化的又一個榜樣〉。如果說京劇革命現代戲的演出,是文學藝術戰線的一個突出的、有深遠影響的革命化的榜樣,那麼,中國人民解放軍第三屆美術作品展覽會,同解放軍第三屆文藝會演一樣,為文藝界又樹立了一個革命化的榜樣。這個展覽會,不僅以豐富多彩的內容,展示了部隊美術工作者在反映現實鬥爭、促進部隊美術工作和文藝工作的發展中所

[136] 參見〈把文藝戰線上的社會主義革命進行到底——祝京劇現代戲觀摩演出大會勝利閉幕〉,北京:《人民日報》,1964年8月1日。

[137] 〈京劇現代戲觀摩演出大會在京閉幕〉,北京:《人民日報》,1964年8月1日(武漢:《長江文藝》,1964年第10期,頁3)。

取得的巨大成就，而更重要的是通過這些創作成果，鮮明地體現了美術工作革命化的正確方向。

　　同日，《人民日報》發表新華社記者的綜述〈京劇現代戲觀摩演出大會重大成就社會主義的新京劇誕生了〉[138]。

8月3日

　　〈革命的現代劇萬歲！──祝全省 1964 年現代劇觀摩演出大會開幕〉，《甘肅日報》（第 1 版）。

8月5日

　　徐平羽召開第一屆全國京劇現代戲會演工作的總結會議，馬彥祥[139]等參加。

8月6日

　　青島市京劇團，張春秋，〈扮演紅嫂的一些體會〉，《光明日報》。

8月10

　　當晚，在北戴河，毛澤東觀看了山東省京劇團演出的京劇現代戲《奇襲白虎團》，在整個演出中，毛澤東興致很高，當聽到劇中人嚴偉才說，「我們必須用革命的兩手對付反革命的兩手。這叫做談談打打，打打談談」時，毛澤東笑了，說：「這些話不都是我講的嗎？」毛澤東希望這個戲修改時要做到「聲情並茂」[140]。

[138] 〈京劇現代戲觀摩演出大會重大成就 社會主義的新京劇誕生了〉，北京：《人民日報》（第 3 版），1964 年 8 月 2 日。

[139] 馬彥祥（1907－1988）中國戲劇活動家，戲劇導演，戲劇理論家。1948 年赴華北解放區，出席第一屆華北人民代表大會，華北人民政府成立後被任命為戲劇音樂工作委員會主任委員，1949 年後任文化部戲曲改進局副局長、藝術局局長、藝術研究院顧問、文化部顧問，中國文聯第一至四屆委員。後任中國戲劇家協會第一、二屆常務理事和第三屆副主席等職。是第一至三屆全國人大代表，第五、六屆全國政協委員。

[140] 韶山毛澤東同志紀念館編，《毛澤東遺物事典》（北京：紅旗出版社，1996 年 11 月版）。

8月11日

〈堅定不移地發展革命的現代戲——祝省戲曲現代戲觀摩演出大會開幕〉，《福建日報》（第2版）。

8月12日

經周恩來的安排，《紅嫂》在北戴河中央首長療養地為毛澤東、朱德、楊尚昆等做了彙報演出。毛澤東、朱德等黨和國家領導人在北戴河觀看京劇《紅嫂》後，親切接見了演員張春秋等劇組人員。

毛澤東在北戴河觀看了《奇襲白虎團》，還接見了劇組人員。毛澤東10日晚上觀看了山東省京劇團演出的京劇現代戲《奇襲白虎團》。同毛澤東一起觀看演出的有鄧小平、李富春、柯慶施、烏蘭夫、康生、楊尚昆、胡喬木等。演出後，毛澤東和柯慶施、康生等走上舞臺，同演員們握手，並一起照相[141]。

8月13日

新華社13日訊：毛澤東12日晚上觀看了山東省淄博、青島市京劇團演出的京劇現代革命戲《紅嫂》。同時觀看的，有朱德、康生、薄一波、烏蘭夫、楊尚昆等人。

8月14日

根據康生的指示，中宣部向中央書記處寫了〈關於放映和批判《北國江南》、《早春二月》的請示報告〉。毛澤東看了該報告，批示道：「使這些修正主義材料公之於眾。」「可能不止這兩部影片，還有別的，都需要批判。」[142]

[141] 〈毛主席觀看京劇現代戲《奇襲白虎團》〉，北京：《人民日報》（第1版），1964年8月12日。

[142] 受到批判的電影有《北國江南》、《早春二月》、《紅日》、《舞臺姐妹》、《兵臨城下》等，戲劇有《李慧娘》、《謝瑤環》，小說有《三家巷》、《苦鬥》等。

8月16日

《人民日報》(第2版)發表文章柯慶施的講話〈大力發展和繁榮社會主義戲劇,更好地為社會主義的經濟基礎服務〉(在1963年底到1964年初華東地區話劇觀摩演出會上的講話,發表時做了若干修改補充)。要點如下:

要發展和繁榮社會主義戲劇,必須在黨的百花齊放、推陳出新的方針指導下,進行戲劇改革,推資本主義、封建主義之陳,出社會主義、共產主義之新,大力提倡社會主義的革命現代劇。改革舊戲,提倡新戲,這不僅是戲劇界、文藝界一場尖銳、複雜的鬥爭,而且是一場「興無滅資」和移風易俗的革命鬥爭,是一場廣泛深刻的社會主義革命。

現在,我想就華東地區的戲劇工作和整個文藝工作的情況,談談有關發展和繁榮社會主義戲劇、文藝的若干問題。

(一)我們的戲劇,一定要為無產階級政治服務,一定要為社會主義經濟基礎服務,那麼,我們文藝、戲劇工作者用什麼為社會主義服務?這就是要用文藝這個武器來參加現實鬥爭,通過藝術形象的感染作用,通過藝術形象潛移默化的作用,宣傳社會主義、共產主義思想,反對資本主義、封建主義思想,啟發和教育人民群眾,提高他們的政治覺悟,鼓舞他們的革命精神。作為社會主義革命武器的戲劇、文藝,不但要對人民群眾進行革命的傳統教育,而且要進行革命的前途教育,鼓舞人民群眾立革命的雄心大志,堅決將社會主義革命進行到底,積極支援世界各國人民的革命鬥爭,為全人類的徹底解放,為在全世界實現共產主義而奮鬥。

(二)社會主義戲劇,必須以反映社會主義現實生活和鬥爭,以表現社會主義時代工農兵群眾為其主要任務。

(三)在社會主義時代,一定會產生出更多更好的、既有高度思想性又有高度藝術性的戲劇。

(四)更高地舉起毛澤東文藝思想紅旗,為社會主義戲劇的發展和繁榮而奮鬥(原載《紅旗》1964年第15期)。

8月17日

《人民日報》（第6版）發表趙燕俠的文章〈京劇演現代戲旦角唱唸的幾點體會〉：

> 京劇旦角的唱是借助於優美的旋律來抒發人物的思想情感。在傳統劇目中，由於種種原因的影響，一般說來，似乎對唱腔的優美注意得較多，而對抒發人物思想情感和把唱詞送入觀眾的耳目中，在一定程度上卻有所忽視。我在演傳統劇目時就開始注意了這個問題。為了讓觀眾聽清唱詞，採用了大小嗓合用的發音方法。根據我的經驗，京劇旦角的唱使用大小嗓結合的方法，吐字清晰，有助於讓觀眾聽懂唱詞。這在其他戲曲劇種中也有旁證，像平劇、黃梅戲，旦角的唱詞所以容易聽清，原因就是由於用大嗓（真音），音質純，裝飾音少，音量低，浮音少。但是，京劇旦角又不能完全用大嗓唱，完全用大嗓唱不像京劇，所以我採用大小嗓合用，唱起來既有京劇特色又使人易於聽懂。當然，讓觀眾能夠聽懂只是最起碼的一種手段，目的還是通過唱唸來表現人物的情感和性格，感染觀眾。

> 在演現代生活題材的劇目中，我的唱腔的發音仍然採用大小嗓相結合的方法。我覺得，在現代戲中，要讓觀眾能聽懂唱詞，這是首要的條件，而唱出革命英雄人物的革命情感又是唱腔的靈魂，優美的韻律必須服從人物思想的表達和感情的抒發，在旦角發音方面，如果僅僅用小嗓，就很難做到這一點。不過，為了保持京劇的特點，現代戲中旦角唱腔的發聲，既要能夠真實地反映現代人物思想感情，卻又不能離開傳統的唱法。根據這個原則，又根據我的嗓音條件，我覺得運用大小嗓相結合的發音方法，就其發聲、音調來講，表現力就更寬廣些；從表現人物性格來講，也就更豐滿些，更能增加生活氣息；從吐字來說，也有助於唱腔的字音清楚。

> 據我的粗淺理解，所謂大小嗓相結合就是尖音、寬音（女性本音）的合用。至於尖、寬音如何具體地結合，我個人的運用並不是一段中或一句中某幾個字用小嗓，某幾個字又用純大嗓，而是每一段、每一句，甚至到每個字的發聲都是大小嗓的合用，只不過根據情真、字清的要求，大嗓或

小嗓的摻用程度有所不同而已。談到根據人物性格的不同類型，採取不同的發音方法的問題，我的看法是，不能僅僅根據人物不同的性格的類型，而應當依據劇中人物性格的發展變化，按照人物規定的特定情景，來決定大小嗓的摻用程度。

以上我列舉了三個不同人物唱腔的發音，都是採用我的習慣發音方法——大小嗓合用，並沒有完全根據人物性格不同，採取了絕然不同的發音方法，只是依據劇中具體人物情感變化在大小嗓摻用的程度、份量上加以增加或減少。

旦角唱的發音方法和唱腔的曲調、板眼、旋律、節奏也是密切相連的。表現人物性格的情感，除了發音以外，很重要的是依靠唱腔的曲調、板眼、旋律、節奏來表現的，當然不能簡單地理解為只靠發音方法就行了，但是，旦角的發音方法應當是表現人物情感的重要因素之一。

我演現代戲的三個人物，也都是採用大小嗓相結合的唸白方法。我的粗淺認識是：完全用小嗓唸白似乎較難表現現代人物的時代氣息；完全用大嗓唸白，我自己缺乏這種發聲方法的鍛鍊，唸出來不打遠，也容易嗓音嘶啞。我運用大小嗓相結合的唸白方法是我在傳統劇目中的習慣唸白方法，同時也還為了唱、唸之間的銜接和諧一致，與整個人物藝術格調的統一。

至於大嗓和小嗓唸白如何具體地摻用，我還是根據具體人物的思想情感變化在小嗓中摻用不同程度的大嗓。像《蘆蕩火種》中〈授計〉一場的「二黃慢板轉快三眼」前的一段獨白：「一場大雨，湖水陡漲……」我在這段唸白中摻用的大嗓稍多一些，可以有助於表現人物當時的思想情感，也可以使唸白和起唱銜接較為和諧，不致使人感到有「儼然二人」之感。

在傳統劇目中旦角唸京白，雖不上韻，但也唸出韻味來。在現代戲中旦角多用京白的唸法，我覺得用京白的唸法最好能帶些韻味。我們強調人物的生活氣息，要求唸白要有時代感，但舞臺藝術畢竟和現實生活有別，對現實生活應做必要的加工，而且舞臺距離觀眾較遠，如果完全像日常生

一九六四年

活中的說話，觀眾就會聽不清演員的唸白。所以，從人物出發，加上一些韻味的唸白，不僅不失生活真實感，反而會增強藝術感染力，增強唸白的節奏感、音樂性。

同日，丹丁，〈從塑造正面英雄形象出發──評《紅嫂》從小說到京劇〉，《人民日報》。

8月18日

毛澤東對公開放映並組織批判影片《北國江南》、《早春二月》的報告的批示：不但在幾個大城市放映，而且應在幾十個至一百多個中等城市放映，使這些修正主義材料公之於眾。可能不只這兩部影片，還有些別的，都需要批判[143]。

8月19日

《紅旗》第15期發表柯慶施1963年底至1964年初在華東地區話劇觀摩演出會上的講話。

8月22日

〈堅持戲曲革命，實現戲曲工作者的革命化〉，《新華日報》（第1版）。

8月26日

郭漢城，〈比較完整地解決了京劇演現代戲的問題〉，《光明日報》（第2版）。

[143] 中共中央宣傳部1964年8月14日給中央書記處的這個報告說，《北國江南》和《二月》是兩部思想內容有嚴重錯誤的影片。其共同特點是，宣揚資產階級的人性論和人道主義、溫情主義，抹殺和歪曲階級鬥爭，著重表現中間狀態的人物並以這種人物作為時代的英雄。為清除電影界、文藝界的錯誤觀點，提高文藝工作者和廣大觀眾的思想認識和辨別能力，擬在北京、上海等大城市公開放映這兩部影片，並在報刊上展開討論和批判。《二月》放映時改名《早春二月》。黨的十一屆三中全會以後，這個批判被否定了〔毛澤東，〈對公開放映並組織批判影片《北國江南》、《早春二月》的報告〉，《建國以來毛澤東文稿》，第11卷（北京：中央文獻出版社，1996，頁135）〕。

本月

《奇襲白虎團》劇組奉命北戴河做彙報演出。毛澤東、鄧小平、李富春等看了戲後，十分高興。幾天後江青召見嚴永潔和劇團負責人說：「這個戲不經過我不行。你們回去慢慢磨，不要讓其他人干擾，有事可通過張春橋與我聯繫。」8月，回到上海的《海港的早晨》劇編演人員，統統被安排到港務局碼頭去「戰高溫」，體驗生活，歷時三個月。

路坎，〈京劇現代戲觀摩演出的重大成就〉，《文學評論》，第 4 期，第 1 頁。

陳其通，〈為革命的京劇現代戲歡呼〉，《紅旗》第 15 期，第 23 頁。

李琪，〈堅決將京劇革命進行到底〉，《紅旗》第 15 期，第 27 頁。

王朝聞，〈堅持革命方向——京劇現代戲觀摩演出大會演出節目觀後〉，《紅旗》第 16 期。

〈為京劇的革命化歡呼〉，《解放軍文藝》8 月號，第 9 頁。

9月2日

〈做革命的文藝戰士演革命的現代戲——祝我省戲曲現代戲觀摩演出大會開幕〉，《山西日報》（第 1 版）。

9月4日

據新華社南京 4 日電，江蘇省的戲曲工作者在最近舉行的全省現代戲曲觀摩演出大會上，以認真學習毛主席文藝思想為中心，熱烈討論了做革命派，演革命戲的問題。許多代表認為，參加這次會演是「上了一次革命的紅專學校」。這次會演歷時四十天，九個劇種的十九個代表團演出了二十六齣戲。其中除兩齣戲是革命歷史題材的以外，其他二十四齣都是反映社會主義時期現實生活和鬥爭的革命現代戲。這些戲較好地塑造了工農兵的英雄形象，熱情地歌頌了當代的新人新事，具有強烈的時代氣息。在會演中，許多劇種和劇團保持、發揚了自己的表演風格和藝術特色，同時有所創造和革新。

新華社蘭州 5 日電，甘肅省最近在蘭州舉行了現代劇觀摩演出大會。演出的絕大部分劇本是劇團自己創作的，有較濃厚的地方色彩，反映了當地人民在階級鬥爭、生產鬥爭、科學實驗三大革命中新的精神面貌。參加這次演出的有隴劇、梅花調、郿鄠、秦劇等十個劇種的三十多個劇目。甘肅省歌劇團演出的《今朝風流》，歌頌老筏子手常大伯崇高的共產主義風格。情節動人，高峰突出，演員們曾深入農村，體驗了生活，演出也比較成功，受到觀眾的熱烈歡迎。

慶陽代表團和武威代表團演出了《決不是小事》、《一擔麥種》等中小型劇目，演員只有三四人，布景、道具簡單，可以在農村的土戲臺和地頭、場邊演出。前來觀摩的各地劇團人員認為，這種短小精悍的劇目適合於上山下鄉，能夠比較即時地反映農村新人新事，值得學習和推廣[144]。

9 月 8 日

屠岸，〈淺談京劇革命現代戲的語言藝術〉，《光明日報》（第 2 版）。

9 月 10 日

〈奮勇前進革命到底——從一批現代革命戲的上演談起〉，《南方日報》（第 1 版）。

9 月 14 日

〈一定要把戲劇革命進行到底——祝甘肅省 1964 年現代劇觀摩演出大會勝利閉幕〉，《甘肅日報》（第 1 版）。

[144] 〈江蘇戲曲工作者在全省現代戲曲觀摩演出大會上表示 認真學習毛主席文藝思想 永遠做戲曲革命的促進派 甘肅省舉行現代劇觀摩演出受到觀眾熱烈歡迎〉，北京：《人民日報》（第 3 版），1964 年 9 月 6 日。

9 月 16 日

厲慧蘭，〈把京劇革命進行到底〉，《重慶日報》（第 3 版）。

9 月 19 日

〈演革命的現代戲做徹底的革命派——祝省戲曲現代戲觀摩演出大會勝利閉幕〉，《福建日報》（第 1 版）。

9 月 22 日

江青對「樣板戲」的指示：

1. 看了這個戲後，覺得不太完整。第一場就出現洪常青這個人物，戲就會豐滿一些；第一場不出現敵我力量，就沒有對比。

2. 紅蓮人物不突出，移植劇種要按自己的特點。大膽去掉紅蓮，紅蓮開始的戲給洪常青，後邊的戲給連長。洪常青要有很明顯的標誌，京戲有亮相，還要有。

3. 敵人方面把南霸天、老四突出，是戲。戲總要通過人物形象來表達思想感情的。

4. 連長的戲太弱。

5. 瓊花的形象在舞蹈造型上不太強烈，她很倔強，要給她強烈的動作，表情上也要注意。

6. 洪常青就義很感人，在舞臺闊度上突出，動作也設計得好。

7. 看過《淚泉》很不喜歡，但難靼皇后的一些技巧可以參考。能否姿勢高一些，瓊花最後跌下去也要讓人感到反抗，現在弱女子的動作多了一些。

8. 第二場較滿意。訴苦也應該非常強烈，第一個姿勢太軟，洪常青、連長與瓊花要調度到臺前一些，把老戰士接受新戰士的感情表現出來，表演也要加強。

9. 三場亂些。

10. 四場很重要，表現黨的作用和瓊花的轉變。轉變寫得不夠，要突出地描寫指導員、連長，紅蓮的戲交給連長，後來瓊花的轉變就好一些。瓊花要有獨場，要改。三個人的戲再突出一些。

11. 主力軍的轉移交代不清楚。

12. 五場開打比京戲好，使人覺得舒服一些。但層次不夠，應有幾個回合，狙擊要有層次，氣氛不太夠。

13. 過場軍容要更壯一些，現場看不出是打敵人，還是撤退。

14. 六場瓊花要揹皮包，連長也得上，瓊花的戲也不夠；悼念，要化悲痛為力量。

15. 解放出許多人來想得好，但不夠清楚，要放到相當主要的地位上。

16. 結尾是否不擺迎面，不要這個公式，在觀眾莫名其妙時關幕。謝幕時可以擺迎面。

17. 灰衣服應突出紅領章，紅用得不突出，要換，現在不鮮艷。瓊花也是，可以考慮用點金邊。我們要盡可能地做到思想性、藝術性比較完整。

18. 兩邊力量有對比。

19. 白衣服是否再做一套，要挺一些，洪常青要講究造型。

（只有我們最能出新，而資本主義是腐朽的。中國人要有雄心壯志，也要學好，沒有掌握，出什麼新？）

20. 瓊花從來沒有人拿她當人，洪常青給她錢，她很感動。參軍後覺得紅軍都是這樣。

21. 二場洪常青把帽子一摘，瓊花認出是洪。打瓊花一場，洪常青要有機會摘帽子。

22. 瓊花要有特寫，要靠臺前一些。瓊花要有這樣的內心：開始反抗是個人，然後到了軍隊，是站在無產階級立場的革命。瓊花在京戲、電影中都比較好。瓊花要野一些。

23. 南霸天不夠，還應再凶暴一些，但正面人物要壓過他。瓊花現在軟了一些。洪常青後來出來了。

24. 盡可能做到色彩豐富一些，可以做點剪補花。

25. 總得拿出自己的東西，不然我們總模仿外國人、死人[145]。

26. 盡可能想法使主要人物一下就看出來，必要時來特寫，拉到前面來。

27. 光（指舞臺燈光）看了很難受。

28. 南霸天對人都打，這處理得好。

29. 黎族舞的服裝是不是黎族的？這個舞抬腿的地方注意一下，太多了。
 保留自己的舞，稍微吸收黎族的舞。

30. 注意塑造人物的形象很重要，反面人物不塑造也不行，問題是要使正
 面人物壓過他。

31. 有些地方缺少層次，人物形象也缺少層次，瓊花的轉變也是這樣。

32. 電影中，連長塑得不好。

33. 有些地方好，如炊事員的舞。

34. 不能讓人看了很熱鬧，但很雜[146]。

9月25日

經修改又重新排練的芭蕾舞劇《紅色娘子軍》，以中央歌劇舞劇院芭蕾舞團的名義，在天橋劇場正式彩排。頭兩場演出邀請了廖承志、周揚、江青等人。

9月27日

毛澤東在中央音樂學院一個學生寫的信上批示：「古為今用，洋為中用。」

同日，芭蕾舞劇《紅色娘子軍》在天橋劇場正式彩排。周恩來看了該劇第三場，彩排一曲終了，他的眼睛濕潤了。在上臺和演員握手的時候，他的頭一句話就是自我檢討：「我比你們落後了，保守了，我原來想用芭蕾形式表現中國現代生活恐怕有困難，是否先編個外國革命題材的過渡一下。沒想到你們演得這樣成功。過兩天一個外國元首來華訪問，就由你們演出來招待。」[147]

[145] 「樣板戲」在藝術形式上的確為戲曲現代戲的創造做出了重要貢獻。

[146] 同註 6，頁 43－45。

[147] 鳳凰網：鳳凰衛視‧大劇場：風雨「樣板戲」《紅色娘子軍》。http://v.youku.com/v_show/id_XMjg1OTE2NDA=.html

9月29日

薛恩厚，〈把京劇革命進行到底〉，《北京日報》（第6版）。

本月

日本松山芭蕾舞團再次來到中國。按照演出日程，劇團先到哈爾濱，然後到南京、上海。在哈爾濱的時候，外交部突然通知劇團立即返回北京，原來是為了毛主席的接見。10月1日，清水正夫夫婦被邀請登上天安門城樓，那是他們第一次見到毛主席。11月3日，劇團又在人民大會堂三樓小禮堂為毛澤東等黨和國家領導人演出。休息時毛主席會見了清水夫婦。松山樹子後來回憶說：因為上海舞蹈學校在我們之後，也將《白毛女》改編成了芭蕾舞。所以毛主席多次對我們說，你們是老前輩……。清水正夫記得毛主席和他討論藝術，講到藝術要尊重傳統，但貴在創新，還講到藝術要面向大眾。

10月1日

國慶期間，上海市各越劇團均演出現代劇，並在《新民晚報》刊登聯合廣告。10月1日起，上海越劇院一團演出《不准出生的人》和實驗劇團演出《姜喜喜》；合作越劇團演出《豐收之後》；春泥越劇團演出《紅嫂》；青山越劇團及分團演出《黛諾》和《自有後來人》；東風越劇團演出《會計姑娘》、《我們的隊伍向太陽》；飛鳴和崇明越劇團分別上演了《南海長城》；少壯越劇團演出了《母子會》、《搶傘》、《櫃檯》、《木匠迎親》等劇目。

同日，《人民日報》（第16版）發表山東省京劇團青年演員宋玉慶的文章〈演一輩子革命的現代戲〉：是黨把我從火坑裏解放出來，是黨給我指出了革命的道路，是黨把我撫養大，是黨把我培養成一個革命的文藝工作者。黨給了我一切！我的一切都是黨的！今後，我一定堅決聽黨的話，聽毛主席的話，投入到火熱的革命鬥爭生活中去，在革命鬥爭的熔爐中鍛鍊成長，演一輩子革命的現代戲，把京劇革命進行到底。

10月5日

〈深入進行戲曲戰線上的社會主義革命——祝全省戲曲觀摩演出大會閉幕〉,《山西日報》(第1版)。

10月7日

《人民日報》(第6版)發表葉林的文章〈芭蕾舞劇藝術的革命——為芭蕾舞劇《紅色娘子軍》歡呼〉:

> 這部舞劇在藝術實踐上最可貴之處,是在於它敢於繼承,同時又敢於突破。敢於繼承,可以使它比起其他舞劇來具有一個比較堅實的基礎。由於它具有了原來芭蕾舞劇的各種表演手法、表演技巧和表演程式,所以在藝術上它是豐富的,是有力量和有說服力的。它不需要另起爐灶,從頭尋覓和創造一套表演方法。與此同時,它又敢於突破其原有程式的侷限。敢於從我國傳統戲曲和民間舞蹈之中吸收許多表演方法和技巧,以適應我國現實生活的需要和適應群眾的審美習慣。有好些地方,它在繼承和吸收兩個方面都運用得相當貼切,使這部舞劇既具有歐洲芭蕾舞劇的規程,同時又具有民族的特性。當然,我們還不能說所有這些問題都已經解決得很完滿,在角色中,正面人物的民族氣質以及他們的英雄性格和他們的芭蕾舞動作不夠協調的現象,還是存在的。有些場面性舞蹈穿插的手法,也還沒有完全擺脫歐洲芭蕾舞劇慣用手法的陳套,這種手法和我國民族的生活習慣不夠協調。這是當前革新工作上存在的主要困難,可能不是在短期間內可以解決的。此外,由於歐洲芭蕾舞劇對男性舞蹈的發展注意不夠,這給我們表現今天的工農兵男性舞蹈形象也帶來了一定的困難,還需要努力探索這方面的規律。在舞劇中如何創造反面人物形象的舞蹈,也還需要繼續研究。不過,儘管如此,作為第一部實驗性的嘗試,能夠取得這樣的成績,已經是十分難得的了。

最後，對於這部舞劇的音樂，也是應該給予較高的評價的。幾位作曲者基本上是舞劇《魚美人》音樂的作曲者，但這一次的創作卻比過去有了較大的提高。這部舞劇音樂的比較成功之處，是它基本上注意了從人物的性格出發，注意到運用一些具有英雄氣質的音調來表現舞劇中的工農兵人物的形象和鬥爭場面。

同日，《人民日報》（第 6 版）發表芭蕾舞劇《紅色娘子軍》劇情簡介。

10 月 8 日

毛澤東、劉少奇、朱德、彭真等，在中南海小禮堂觀看了芭蕾舞劇《紅色娘子軍》。毛澤東對現代革命芭蕾舞劇《紅色娘子軍》的指示：「方向是對的，革命是成功的，藝術上也是好的。」[148]

10 月 13 日

《人民日報》（第 2 版）發表本報記者姜德明的文章〈千錘百煉　精益求精——記京劇《紅燈記》再度演出〉：

京劇《紅燈記》是根據上海愛華滬劇團同名劇改編的，滬劇本給京劇改編提供了很好的基礎，而上海愛華滬劇團的舞臺演出，更給京劇的演出創造了不少經驗，中國京劇院一團正是學習了上海愛華滬劇團的優點，遵循著京劇的特點進行再創造的。在參加觀摩演出大會以後，為了進一步吸取先進經驗，這個戲的編劇、導演和主要演員又趕赴上海，在中共上海市委和上海愛華滬劇團的幫助下，觀摩了滬劇的演出，和滬劇編劇、導演、演員們一起座談，對京劇《紅燈記》進行了細緻的加工和修改，保留了滬劇的優點，發揚了京劇的特點。從這次再度公演的《紅燈記》裏，觀眾可

[148] 北京：《人民日報》，1966 年 12 月 28 日。參見中國舞劇團邁新，〈人民戰爭的壯麗頌歌——排演革命現代舞劇《紅色娘子軍》的體會〉，北京：《人民日報》，1969 年 8 月 13 日。參見聞哨，〈文藝領域裏的一場深刻的革命〉，北京：《光明日報》，1974 年 8 月 21 日。江青，〈偉大的旗手　無畏的戰士——江青同志革命文藝活動大事記〉，《江青同志論文藝》，「文革」期間編印本，1968 年 5 月。現藏於匹茲堡大學圖書館，頁 212－213。

以看到整個演出更加完整了，從劇本到表演，以及音樂、美術設計等方面都有不少提高。

首先是在人物刻劃上更加細膩深刻了，其次是劇本修改得更完整和諧了。最後，在舞臺美術方面，過去的背景表現得過分大城市化，這樣便影響到一些人物的塑造，故事的發展也顯得不太合理，現在的背景改得更像一般的中小城鎮，與劇本的規定情境和諧了。此外，原來的戲詞還有不太通俗和個別的陳詞濫調，現在也盡可能地修改了一些，加強了唱詞的文學性。

10月14日

來自各地的記者報導反映：各地戲劇工作者積極響應黨的號召，力求進一步發揮戲劇做為思想武器的戰鬥作用。他們以前所未有的革命熱情，大編大演革命現代戲，做出了顯著的成績。廣東省各地區各劇種的專業和業餘的劇作者一百七十多人，以不同的方式到工農群眾中去體驗生活，進行創作。經過半年多的努力，一共創作了革命現代題材的劇本八十三個，其中的五十多個已經排練和演出。上海市十多個戲曲劇種的表演團體今年九個多月以來，共演出了近百個革命現代題材的劇目。從春季到現在，全市七個京劇團體連續上演了二十多個現代戲。在上海擁有全部戲曲觀眾半數以上的滬劇和越劇的舞臺上，革命現代戲也已開始樹立絕對優勢。山東省一百七十個文藝表演團體一年來上演了一百二十多齣創作、改編或移植的現代戲。浙江全省十七個劇種一百二十五個劇團今年上演的五十多個現代戲中，有十多個已經成為各個劇團經常上演的保留劇目。四川省成都、重慶兩市和十個專區的一百四十五個戲曲團體，今年上半年共演出戲劇和曲藝四萬二千五百多場，其中現代戲曲就佔演出總場數的百分之七十三以上。

許多優秀劇目一經上演，就連續幾個月賣座不衰。有的劇目創造了戲劇演出史上的新紀錄。上海市人民滬劇團的《蘆蕩火種》，在上海連續演出近七個月，觀眾達五十多萬人次，這種盛況是解放後上海戲曲舞臺上所少見的。今年春季，北京七八個話劇、戲曲劇團同時演出《千萬不要忘記》，連演了三個來月，觀眾達八十多萬人次。許多劇團演出革命現代戲的上座率，也都遠遠超過

了傳統劇目。在往年，武漢三鎮的炎夏季節往往是劇場的淡季，演傳統戲一般每場頂多上座三四成；今年儘管氣溫很高，但只要是演出革命現代戲，劇場裏總是座無虛席，而且還不得不加演一部分日場。許多地方的觀眾在看了現代戲以後，紛紛寫信給報社或者劇團，熱情讚揚現代戲的思想性和藝術性，並且寫出自己從這些現代戲中所受到的教育和鼓舞。有些工人說：我們工人上班幹社會主義的活，下班也要搞社會主義的娛樂。我們歡迎劇團多演革命現代戲。有些農民說：看舊戲看熱鬧，看新戲開心竅。許多青年觀眾都表示要以劇中的英雄人物作為自己學習的榜樣。

繼去年年底在上海舉行的華東話劇會演之後，今年又在首都舉行了有文化部直屬單位和十八個省、市、自治區參加的「1964 年京劇現代戲觀摩演出大會」。到目前為止，北京、山西、陝西、甘肅、遼寧、吉林、山東、江蘇、安徽、福建、河南、湖南、湖北、廣東、廣西、四川等省、市、自治區都先後分別舉行了本地區各劇種的現代戲會演或觀摩演出[149]。

10 月 16 日

毛澤東、劉少奇、周恩來、朱德、彭真等接見參加大型音樂舞蹈史詩《東方紅》演出的全體演員。

10 月 17 日

《人民日報》（第 6 版）發表曹禺的文章〈文化大革命萬歲〉：

全國的文學藝術工作者，熱烈響應黨的號召，正在一批一批地上山、下鄉，進工廠，到連隊。有的準備住上一年半載，有的三年五年，有的便是安家落戶。戲劇和藝術團體也紛紛下去。留下來的文藝工作者，除了有任務、一時下不去的，也都有了下去的準備。下去的目的是什麼呢？就是要切切實實解決一個為工農兵服務、為社會主義服務的問題。

[149] 〈全國各地大演革命現代戲，工農兵英雄形象取代帝王將相才子佳人〉，北京：《人民日報》（第 1 版），1964 年 10 月 15 日。

這是中國文學藝術界的一件有歷史意義的大事，是文化戰線上一場大革命。如果我們文藝界，為了祖國的社會主義革命和社會主義建設，為了世界人民的革命鬥爭，要做出什麼貢獻的話，今天大家決心深入工農兵的生活，決心和工農兵的思想感情打成一片，決心把自己徹底革命化，便是給偉大祖國和世界革命人民最珍貴的獻禮。

今天的文學藝術必須革命化，但是首先要使從事文學藝術工作的人革命化。要自覺地革命，要不怕一切鬥爭中的艱難困苦，在自己身上求徹底革命化。

10月21日

〈演革命戲做革命人 把戲劇戰線的社會主義革命進行到底——祝雲南1964年現代戲觀摩演出大會開幕〉，《雲南日報》（第1版）。

10月22日

據新華社長沙22日電，湖南省許多工人、農民和解放軍戰士在不久以前舉行的全省現代戲會演期間，熱情地參加評戲活動。許多人認為，文藝評論工作中這一革命性的措施，促進了戲劇工作者更好地同工農兵相結合，對提高現代戲的創作和演出質量起了積極作用。應邀參加評戲活動的一百二十八位工農兵代表中，有人民公社的「五好」社員、基層幹部，也有先進生產者和「五好」戰士。他們除了給《湖南日報》、《長沙晚報》寫了四十五篇劇評外，還舉行了近三十次評戲座談會，提出了七十多條具體建議。這些工農兵觀眾對革命的現代戲由衷地熱愛，使戲劇工作者受到很大的啟示和鼓舞。

現在，湖南省許多演出團體在排演現代戲時，常常請工農兵代表來看戲、評戲，或者把戲帶到工廠、農村和部隊去彩排，請工人、農民和解放軍戰士提出改進意見，並且根據他們的意見加工修改後再公開上演[150]。

[150] 〈文藝評論工作中一項革命性的措施 湖南工農兵熱情參加現代劇評戲活動〉，北京：《人民日報》（第2版），1964年10月24日。

10月24日

《人民日報》發表文章〈文學評論工作中的一項革命性的措施〉，報導湖南報刊邀請工農兵參加評論現代劇的活動，並加了〈請工農兵打「收條」〉的短評。

劉厚生在〈略評京劇《紅燈記》〉（《人民日報》）中談了三個主要問題：塑造了無產階級革命戰士的高大形象；從生活出發活用傳統；藝術整體性的追求。《紅燈記》從劇本的選定、改編到排演，都受到了黨的領導同志的關懷和具體幫助。在領導同志細緻耐心的指導下，編劇、導演、演員們逐步加強了對於這個戲的時代背景、人物性格和思想意義的認識，樹立了正確的創作思想，並且有了虛心學習、精益求精的決心。這是這個戲所以能獲得成功的主要條件。

10月25日

江青同中央美術學院教員的談話（中央美術學院的一些教師、幹部、學生，曾給毛主席和黨中央寫信，反對該院修正主義黨委。1964年10月25日江青接見該院三名教師聽取意見並做如下指示）：

《延河邊上》是誰畫的？我看不出是主席。美協張慎真告訴了我，還是不像。主席在延安，根本不是那樣衰老；進城時也沒有那樣。我看這張畫對主席有歪曲，好多文章把它捧得太高了，為什麼？還有《紅色娘子軍》，畫得像是灰色娘子軍。這樣灰暗的情緒，他們根本不懂得革命戰爭！我們許多人不懂革命戰爭，把革命弄得很悲慘。《紅燈記》以前是《革命自有後來人》，三代人都殺絕了，李鐵梅最後也死了。這樣那還有什麼「後來人」？現在提了意見，好些。《苦菜花》也是最後全死了。看了那張《訪貧問苦》，也是感覺沒有一點光明。《三千里江山》我還是欣賞。要畫現代題材，和京劇現代戲一樣，反映現實生活的畫再不好，但這是我們自己的[151]。學院派總是模仿別人的東西，怎麼行呢？這樣做，

[151] 江青對「樣板戲」模式的提倡。

生活不是藝術的源泉了。音樂上是崇洋頌古，美院崇洋頌古，還加一個現代派[152]。

10月28日

　　上海市人民滬劇團演出的革命現代戲《蘆蕩火種》上演半年多來，觀眾達五十萬人次以上，成為該團建團十年多以來演出的全部劇目中，連續上演時間最長、上座情況最好的一個劇目。《蘆蕩火種》是上海市人民滬劇團在堅持深入生活，堅持依靠群眾力量的基礎上集體創做出來的。這個劇目曾經在四年前首次演出。以後經過三次大修改，於今年3月5日重新上演，到10月24日為止，已經連續演了三百七十場，觀眾達五十六萬多人次，幾乎場場滿座。一個劇目由一個劇團連續演出七個月，贏得了如此眾多的觀眾，這是解放十五年來上海戲曲舞臺上很少見的盛況。目前，上海有京劇、越劇、淮劇、錫劇等一些劇種九個劇團相繼上演《蘆蕩火種》。全國有三十多個地方劇種的許多劇團也已經上演或準備上演這個劇目[153]。同日，《人民日報》（第6版）發表杜近芳[154]的文章〈堅決演好為工農兵服務的現代戲〉。從1958年以來，我曾經先後排演過《白毛女》、《林海雪原》和《柯山紅日》三個大型的京劇現代戲。雖然由於當時認識不清，沒有把它當作京劇的主要發展方向，很好地堅持下去，但是從排演的過程中，自己受到的教育和啟發還是很大的。首先觀眾對這些戲的反應很強烈，儘管少數人持有不同意見，絕大多數觀眾卻是歡迎的。對我說來，從讀劇本、體會人物感情到正式排練，整個是一個深刻的階級教育過程。它培養自己的階級觀點，使我進一步認識到階級鬥爭的尖銳和剝削階級對勞動人民的殘酷，加深了對剝削階級的仇恨和對勞動人民的熱愛。同時從技巧上，我也逐漸突破了過去的「京劇不能表演現代生活和人物」的舊框框，感到只要通過認真的實踐和大膽的改革，在不損害京劇風格的基礎上演好現代戲是完全可能的。黨已經給我們指出了方向，我們有了方向就有了

[152] 江青，《江青文選》（武漢：新湖大革命委員會政宣部，1967年12月），頁30－31。
[153] 本報記者魯影，〈滬劇《蘆蕩火種》連演七個月〉，北京：《人民日報》（第3版），1964年10月29日。
[154] 杜近芳（1923－）20世紀50至60年代她主演的《柳蔭記》、《白蛇傳》、《玉簪記》、《桃花扇》、《白毛女》、《佘賽花》、《謝瑤環》等新編或改編戲。

力量。當然我們要重視改革工作中可能出現的一切困難，但是只要有信心，這些困難是擋不住我們的。

10 月底

《紅色娘子軍》劇組應邀去廣交會為各國客商演出。

本月

〈做文藝戰線上的徹底革命派〉，《北京文藝》10 月號。

〈把川劇革命進行到底〉，《四川文學》10 月號。

11 月 1 日

《人民日報》（第 7 版）發表山東省京劇團的文章〈京劇《奇襲白虎團》的創作和演出〉，該文認為：「要演好革命戲，先要做革命人，長期深入到工農兵鬥爭中去。」「從生活出發，使思想性和藝術性和諧統一。」「運用領導、專家、群眾三結合的方法，才能編好演好革命現代戲。」

11 月 3 日

〈演革命的現代戲　做革命的戲曲工作者——祝 1964 年我省戲曲現代戲觀摩演出大會開幕〉，《江西日報》（第 1 版）。

同日，《人民日報》（第 6 版）發表毛烽、于忠源的文章〈毛澤東文藝思想的鮮艷花朵——戰士業餘演出隊、演唱組演出介紹〉：革命戰士大演革命戲在百花爭艷、萬紫千紅的首都藝術舞臺上，又增添了一簇鮮艷別緻的新花。它就是，由中國人民解放軍總政治部最近從瀋陽、蘭州、成都部隊和新疆軍區調演的幾個戰士業餘演出隊和連隊演唱組，以及從南京、福州部隊和空軍調來的紅色故事員們組成的幾臺精彩的文藝晚會。這些來自松花江畔、六盤山下、雪山草地、天山南北和東海前線的年輕戰士們，為駐京部隊和首都觀眾帶來了六十多個短小精悍、生動活潑的節目。

11月5日

　　江青對滬劇《紅燈記》的修改意見〔江青 1963 年 2 月 22 日，在上海紅都劇場觀看了愛華滬劇團（現改名為東方紅）演出現代革命戲《紅燈記》。這一次江青因身體不好，沒有接見，但在休息時候說：「這個戲不錯。」江青觀看了滬劇《紅燈記》以後，便把這個戲推薦給北京中國京劇院。在江青的指示下，北京中國京劇院派了三個一般人員到上海來學習。1964 年 11 月愛華滬劇團派了六人到北京向中國京劇院學習，11 月 5 日在中南海受到江青接見。江青作了指示〕：

　　　　1963 年初到上海看了你們演出的《紅燈記》，當時由於身體不好，沒有到後臺去看你們，你們劇團很年輕，看了你們演出的《紅燈記》我很高興，今天在這裏看到你們，我心裏很高興，今年 8 月份叫中國京劇院去上海看你們《紅燈記》的演出，這次中國京劇院演出《紅燈記》，請你們來看看，提提意見。

　　　　戲劇不能為三千萬人服務，必須為六億五千萬人服務，三千萬人要我們演帝王將相、才子佳人的戲，六億五千萬人要我們演工農兵的戲，所以我們不能去演帝王將相、才子佳人為三千萬人服務，這是個方向，一定要堅持。你們演了哪些戲？我在上海看了越劇的《繡襦記》，看了使人想到怎麼會演那樣的戲，不是為了對演員的尊重，看到一半我就不想看離開劇場。越劇這個劇種一定要改革，女演員去演男的革命人物形象使人看了不舒服，越劇和評彈音樂真是有點靡靡之音[155]。

　　　　戲劇一定要演革命的現代劇才有廣闊的前途，京劇帝王將相的觀眾少了，沒人看，現在的青年對帝王將相的戲不熟悉就不要看。演了現代劇對舞臺人物形象、演員生活他熟悉就要看，觀眾亦多了。你們劇團演的戲觀眾多不多？不要滿足觀眾多的數字，要為六億五千萬人服務，要服務得好，要深入工農兵體驗生活，演好現代劇才有戲劇的天地。我看了你們的《紅

[155] 江青對演員格調、氣質的要求，對音樂風格的講究。

燈記》，為你們想了好多，李玉和交通員的接頭聯絡的信號主要標誌是一盞紅燈，而你們將紅燈給鐵梅帶回家去是不合理的。

「倒敘」的一場戲是電影處理手法，我看根據你們滬劇的特點採取這個辦法也是可以的，你們也可以嘗試嘗試中國京劇院那樣的處理手法。我看了你們刑場那場戲使我心裏感到悶，是不是你們敘骨肉之情太重了點。

（有人插話說，這次到上海去看他們演出已經改了點。）

（江青同志緊接著說）那好啊，這一場要改，一定要改好它。看來你們最後的一場結尾，游擊隊化裝日本兵將鐵梅接上北山，我看了好幾個本子，大家都在琢磨結尾的處理，在沒有想好處理辦法前，你們這樣處理也可以，因為地下游擊隊與敵人鬥爭時是時常有神出鬼沒的問題，但是你們的突然出現太傳奇了。你們滬劇改開打比較有困難的，這要改，就要改得合理，根據滬劇的特點來辦吧！

《紅燈記》是個好戲，要不斷地改、不斷地演，要千錘百煉，不要像猴子吃桃子那樣吃一個丟一個。《紅燈記》要改它個十年，演它個十年，成為現代劇當中的優秀保留劇目。青年演員要培養自己能文又能武，文武雙全才有前途。現在你們演什麼戲？（劇團同志彙報）今後打算演什麼戲？我看了一份材料，你們到工廠體驗了一個時期生活，搞了一個不落的太陽，這個劇目不知反映什麼主題的？（劇團同志彙報）

你們明年來北京吧，明年春花開時來吧，你們劇團很有希望，很有前途，我很高興。

（1964 年 11 月 6 日晚上，我們心中最紅最紅的紅太陽毛主席在人民大禮堂小劇場觀看了中國京劇院演出《紅燈記》，在江青同志介紹下，毛主席接見了愛華滬劇團赴京學習的六位同志，並且一一握了手，做了親切的指示。）

（毛主席問林默涵：「這個戲是你發現的嗎？」林說：「江青同志發現的。」毛主席聽了哈哈大笑。這是毛主席對林默涵這個黑幫份子極大的諷

刺。）註：本文是根據被接見者集體回憶整理，未經本人審閱。東方紅（原
愛華）滬劇團供稿[156]。

11 月 6 日

晚，毛澤東、劉少奇、鄧小平等黨和國家領導人在人民大會堂小劇場觀看地
京劇《紅燈記》，在演到「痛說家史」和「刑場鬥爭」兩場時，毛澤東熱淚盈眶。
演出結束後，毛澤東等領導人上臺與演職員親切握手，合影留念。毛澤東還在江
青陪同下，與赴京觀看演出的上海愛華滬劇團的導演和演員一一握手。

11 月 7 日

〈毛主席、劉主席、鄧小平同志觀看京劇《紅燈記》〉，《人民日報》（第 1
版），（《戲劇報》，1964 年第 11、12 期，第 1 頁。）

11 月 8 日

《人民日報》（第 5 版）專欄，讀者來信發表〈工藝美術也要「演現代戲」〉：

雖然也有少數現代題材的工藝品，但是在這家商店裏，顯然是神仙活
佛、才子佳人佔了統治地位。

社會主義的工藝美術應該為社會主義革命和社會主義建設服務，為廣大
工農兵服務。

現在，一場深刻的興無滅資的鬥爭，正在各個思想藝術領域裏進行。
我們認為，工藝美術品也應當革命，也要推陳出新，推才子佳人、觀音羅
漢之陳，出社會主義之新。希望工藝美術藝人，向京劇革新者學習，也來
「演現代戲」。讓表現新人新事、社會新風貌的工藝品成為工藝美術領域
的主流，來代替才子佳人、風花雪月、神仙活佛的工藝品[157]。

[156] 同註 6，頁 60－62。
[157] 人民解放軍後字二四八部隊趙士全，〈工藝美術也要「演現代戲」〉，北京：《人民日報》（第 5 版），
1964 年 11 月 8 日。

11月9日

阿富汗貴賓今天還參觀了上海市區。晚間，貴賓們出席了上海市人民委員會舉行的歡迎晚會，觀看了上海京劇院演出的京劇現代戲《智取威虎山》[158]。

11月12日

新華社廣州 11 日電：前來深圳觀看演出的香港觀眾熱烈歡迎中央歌劇舞劇院芭蕾舞劇團演出的大型現代芭蕾舞劇《紅色娘子軍》，並且為我國舞蹈工作者在革新芭蕾舞劇方面取得了重大成就而感到自豪。中央歌劇舞劇院芭蕾舞劇團從 10 月 31 日起，在同九龍接壤的深圳成功地演出了六場現代芭蕾舞劇《紅色娘子軍》和兩場古典芭蕾舞劇《天鵝湖》，觀眾達一萬二千多人次。其中七千多人是從香港專程前來觀看的。這是中央藝術團體到深圳演出以來，演出場數最多，最受香港觀眾熱烈歡迎的一次[159]。

11月18日

江青對音樂工作的談話：

> 如何對待民族的、外國的遺產，這對每個國家來說都是個問題。目前世界上還沒有一個國家能夠解決這個問題。資產階級、修正主義他們都是腐朽的、反動的，他們根本不能解決這個問題，只有墮入形式主義，直到搞扭擺舞等等，民間音樂也商品化、爵士化了。

> 我們應該有這個雄心壯志，敢於在世界上推陳出新，標新立異。那種非驢非馬[160]的說法是錯娛的，是謬論，它只從形式上看問題。「洋老虎」、「土老虎」都是很厲害的，我們不能受它的束縛。

[158] 〈查希爾國王和王后在上海參觀 昨晚觀看京劇現代戲《智取威虎山》〉，北京：《人民日報》（第 1 版），1964 年 11 月 10 日。

[159] 〈中央歌劇舞劇院在深圳演出現代芭蕾舞劇 香港觀眾熱烈讚揚《紅色娘子軍》〉，北京：《人民日報》（第 2 版），1964 年 11 月 12 日。

[160] 江青此處指責「非驢非馬」論，其潛臺詞是批判 1964 年 1 月 3 日劉少奇、鄧小平、彭真、周揚等人對「不中不西」的批評。詳見〈中央首長在「文藝座談會」上的講話〉。

西洋唱法注重聲，民族唱法注重字，我們為什麼不能把這兩種東西結合起來，這樣不是能創造出一種世界上最好的唱法嗎？真正做到「聲情並茂」。

過去許多問題爭論，往往從形式上著眼，而且把它絕對化了，就是忘了兩個字——革命。

文化部曾下了個命令，要大家都唱民歌，結果革命歌曲都不唱了，而許多色情的民歌也出來了（如周璇那樣的黃色歌唱家）。

前幾年又大演西洋歌劇。《蝴蝶夫人》是寫美帝國主義污辱日本姑娘，很下流。《茶花女》也是寫妓女的。大仲馬、小仲馬這父子倆，在當時的時代也不是進步的。

那時是「一大、二洋、三古」，厚古薄今，厚死薄生，崇洋非中。電臺也是「丫丫烏」播了許多。

主席的〈講話〉發表二十二年了，但是工農兵方向並沒有很好執行，關鍵在於領導。最近中央抓了一下，貫徹了主席的文藝方針，京戲就取得了一定成績。《紅色娘子軍》也很成功。文化部曾經反對搞《娘子軍》，要把劇團送香港去演《天鵝湖》，名義上是賺外匯，實際上抵制。認為芭蕾舞只能演《天鵝湖》、《淚泉》。資產階級的東西早已停滯發展了。

「國際比賽」，從本質上來講是為資產階級捧場。演資產階級，得資產階級的獎。當然從國家關係上來講又是另一回事。

你們說要搞亞非拉音樂節，這個想法很好嘛，我們可以用革命的東西抵制他們。現在主要的問題是創作貧困，原因是沒有生活。

歌喉、樂器都是工具。

資本主義工業發展很早，他們用機器製造樂器，已經有了很長的歷史了，有了完整的一套。而我們卻一直是用手工業。

鋼琴的表現力很強，現在只是沒有群眾喜聞樂見的曲目。×××彈得很好，但是彈「李斯特」，工人聽不懂，他應該學一點作曲，如果能把京戲、梆子彈出來，群眾就聽懂了。《青年鋼琴協奏曲》不錯，但用的都是

民歌，為什麼不用星海的〈黃河大合唱〉、〈歌唱祖國〉。另外樂隊也沒有突出，音響不夠，建議你們把它改編一下[161]。

有些甚至要把〈全世界無產者聯合起來〉也給否定掉。還是主席親自聽了之後才給肯定下來，他們就是用所謂「民族化」來否定革命。

小提琴表現能力也很豐富，它的弓子解放出來了，音域也寬，這些地方比二胡要好。民族樂隊有侷限，奏革命歌曲氣魄就不夠。聽說「前衛歌舞團」把笙改成金屬的，聲音洪亮多了，二胡是否也用鋼弦？

土的、洋的都要改造。京戲女聲用假聲唱，與現代人說話不同；梆子的男聲也要改造，否則音域總是不合適。

洋教條必須打破，交響樂實際上就是形式主義的東西，幾個樂章沒有什麼內在的聯繫，不僅中國人聽不懂，白種人中的勞動人民也聽不懂，許多資產階級自己也是不懂裝懂，表示自己文明。

我們不是盲目排外，人家好的東西，我們應當吸收利用。

創作哩，我們先搞了舞劇《紅色娘子軍》，然後搞歌劇，以京戲為基礎，吸收洋歌劇的優點，以後再抓器樂。

應該大膽創造，標新立異。

理論隊伍很需要。主要是要學好馬列主義。現在看來最好懂的還是主席的〈在延安文藝座談會上的講話〉。生活是基本功。你們現在缺少兩大門基本知識——階級鬥爭和生產鬥爭的知識。今年你們去四清，很好，以後你們還可以去工廠，除了蹲點外，還可以到祖國各地去參觀。增加民族自豪感，開闊心胸。我身體不好，不能搞「三同」了，但是我很願意到各地去看看。我曾到一個過去工作過的地方，一個舊中國曾經是破破爛爛的地方，今天有那麼多的工廠、煙囪，我激動得流出眼淚來，我們的革命勝利了！沒有黨，沒有主席的領導，哪能取得這樣的成績！

德布西是印象派的，他的作品很神經質，但是在音樂界很有影響，許多人崇拜他的技術。我們不能脫離內容去談形式和技巧，形式和技巧都是為內容服務的。《晴朗的天空》車站的鏡頭，有人以為技巧很高，我特意

[161] 江青要求「樣板戲」音調高亢、音域寬廣、音色豐富、音響強勁。

去看了，那是對衛國戰爭時期的蘇聯人民和史達林的嚴重歪曲。那飛快的火車擠滿了士兵疾馳而過，不顧人的死活，車站上親人們的驚叫，歇斯底里，……他的技巧就是服從於這個內容。

搞理論工作要解決中國的問題。好好學習，就是不要脫離實際。「古為今用」，「洋為中用」，主席提出好多年了，56年有個對音樂工作者的講話，主席還想修改，一直沒有公開發表。你們應該好好討論這個問題。你們學校的問題，有學校工作的問題，也有文化部的責任，現在情況複雜了。延安出來的同志有的停止不前了，有的革命意志衰退，當然還有革命的。要有這樣的信心，相信我們一定能夠做好[162]！

同日，〈高舉毛澤東文藝思想偉大紅旗促進戲曲曲藝工作者革命化——祝全省戲曲現代劇及曲藝現代書觀摩演出大會開幕〉，《浙江日報》（第1版）。

11月21日

〈北昆《奇襲白虎團》受到觀眾熱烈歡迎中共中央華東局和上海市黨政負責同志昨晚觀看演出〉，《文匯報》（第1版）。

11月26日

毛澤東在反映香港觀眾讚賞芭蕾舞劇《紅色娘子軍》的材料上的批語：「人們要革命。」[163]

同日，毛澤東在聽取三線建設工作彙報時說：「整個文化部系統不在我們手裏。究竟有多少在我們手裏？百分之二十？百分之三十？或者是一半，還是大部

[162] 同註6，頁63-66。

[163] 中央歌劇舞劇院芭蕾舞劇團1964年10月31日至11月9日首次到廣東寶安縣深圳公演現代芭蕾舞劇《紅色娘子軍》和古典芭蕾舞劇《天鵝湖》，受到來自香港的七千多觀眾的熱烈讚揚。此次香港觀眾熱烈要求到深圳看戲是前所未有的，有些人頭一天下午五時起排隊，露宿一夜等待買票。香港工人組織要求包一場《紅色娘子軍》讓工人觀看，有些工人寧願少領一天的工資，甚至可能被開除，也要來看戲。更出人意料的是，香港觀眾對《紅色娘子軍》的讚賞遠遠超過《天鵝湖》，不論觀眾之間的交談或是座談會上的發言，大家對芭蕾舞劇進行的改革都一致加以肯定，認為它不但繼承了古典的傳統技巧，而且豐富了芭蕾舞的內容、技巧和表演方法。《紅色娘子軍》原定演出四場，後在觀眾的強烈要求下，增演了兩場，每場演出，觀眾的熱烈的情緒和場面在內地也是少有的。《天鵝湖》則比原定演出三場減少了一場。毛澤東，《建國以來毛澤東文稿》第11冊（北京：中央文獻出版社，1996），頁239。

分不在我們手裏？我看至少一半不在我們手裏。」他對周恩來說：「齊燕銘也不好，聽說他是你的秘書長。這個人能當秘書長。你還不如到解放軍找一個頭腦清醒的人。整個文化部都跨了。」[164]

11 月 28 日

〈適應時代的需要做戲曲革命的促進派──祝我省 1964 年戲曲現代戲會演大會開幕〉，《黑龍江日報》（第 1 版）

本月

〈高舉毛澤東思想紅旗發揮革命文藝的戰鬥作用──祝賀雲南省 1964 年現代戲觀摩演出大會的勝利〉，《邊疆文藝》，1964 年第 11、12 期。

12 月 3 日

據新華社香港 3 日電：據香港《文匯報》報導：二千多名香港觀眾最近前往深圳觀看上海青年京崑劇團演出的崑劇現代戲《瓊花》。報導說：三年前在香港以演《白蛇傳》等而大受賞識的年輕演員，三年後，他們在舞臺上的面目已煥然一新，以雄赳赳、氣昂昂的革命戰士形象代替了才子佳人的角色。他們一樣演得穩重、勝任愉快，完成了他們的角色任務。這批青年演員能古能今，的確是崑劇一代新人勝舊人。一批前往觀劇的香港文化藝術界人士認為崑劇現代化這條路是走對了[165]。

12 月 16 日

江青看了《紅色娘子軍》指出：

一場

1. 雨不清楚。

2. 雷從南霸天下場前才開始打，已經沒有什麼重要的戲了。

[164] 轉引自錢庠理，《歷史的變局──從挽救危機到反修防修（1962－1965）》上冊（香港：香港中文大學出版社，頁 389）。

[165] 〈香港觀眾贊賞崑劇現代戲《瓊花》〉，北京：《人民日報》（第 2 版），1964 年 12 月 4 日。

二場

1. 連長獨舞再多一些，使她突出。

2. 大提琴想得好。

3. 男主角要求技巧過硬。

4. 瓊花可用大提琴寫兩句，一出來就用。

過場

1. 景與服裝一色，可以設想用紅葉做房子就隔開了。

三場

1. 黎族舞獨舞沒有反抗的形象，缺乏反抗的情緒。

2. 大刀要好好學習。

3. 摸哨兵要堵嘴。

4. 瓊花要帶武器，戰士是不能離開武器的。

5. 常青、小龐得用手槍，不能用駁殼槍。過場索性搞一場戲，房子用赭色椰子樹，編一場戲。現在連長的戲不夠。連長、瓊花都可以突出一些，不要讓人感覺是湊起來的，現在是啞劇，在結構上不協調。給瓊花用兩句代表她的音樂句子，用大提琴。過場大有可為。連長的戲還應多些，臉應見觀眾。

四場

1. 瓊花主題不突出，不強烈，音樂的形象不是強烈的。

2. 四場背景用赭色，現在像草地，海南哪有草地。

3. 衣服得兩套，褪了色就染。

4. 可以給連長點裝飾，用紅色值星帶，中間可有幾條金線，現在連長也看不出來。

5. 剪衣褲子不用藍的，要用中間顏色，橘紅、杏黃都可以，和上面有聯繫，現在上面是熱的，下面是冷的。

6. 連長眼睛一點也沒有和觀眾交流，要告訴觀眾她做什麼（看信時）。

五場

1. 背景好多了。

2. 男紅軍的雙人舞不要用娘子軍的主題，女孩子上場時再用娘子軍主題
（公共食堂「指劇團」要辦好，我們不主張高薪，但要吃好，因勞動量
較大）。

過場假扮什麼人，都做出來，常青他還要突出智慧，連長也要突出[166]。

12月17日

江青對《紅色娘子軍》指出：

（出國前把大架子摸一下，你們不要勝利衝昏頭腦。）

過場

過場戲太蹩腳，整個戲也不協調，像個瘸子。

在我們軍隊裏作戰前要討論，末場出現高一級的領導人，現在過場
就出現。大家在地圖前研究，每人提出一套作戰方案，給連長安排動作，
她是怎樣主張打，要用舞蹈。洪常青也提出一套自己願深入虎穴，然後
把瓊花叫上，因為她是最熟悉椰林寨的。這場戲最初目的是叫觀眾懂。
現在不完全這樣，要在人物塑造上，舞蹈上都有特色，高一級領導人在這
裏出現，另換一場景，這樣可能對這幾個人物會豐富一些。主要突出洪常
青、連長、瓊花，要表現出來，不一定要用啞劇。可以解決的，相信你們
的創作能力，主要是缺乏生活。

這是第一次掉眼淚，可能說明戲還是有弱點的。瓊花後面不突出，不
單單是造型舞蹈上有問題，訴苦的舞蹈是為舞而舞，要使人同情這個孩子，
使人掉下眼淚，舞蹈和音樂都是這樣。前面這一段也不夠。這個舞那個舞
很多，著力刻劃人物不夠，也許要搞若干年才能搞好。

開打層次不清，瓊花很不突出，和普通女兵一樣。層次要清楚。瓊花
要有特殊表現，她是苦大仇深的孩子，要很勇敢。南霸天壓迫看得見，剝
削看不見，三場可加打手用皮鞭打群眾送來，送水果，群眾一邊走，一邊
求。迫害，還可把打丫頭再多加一些，現在的打，不注意就過去了。這樣

[166] 同註6，頁46—47。

可以加強表現敵人的殘暴，甚至有的人都可以銬上銬，可考慮形象好些，寧願多犧牲一些集體舞，在這方面多下些功夫。

六場

常青用自白書打南霸天要打上，要一個很高一個很低，反動派只要是你不怕，他就怕。

就義時不能笑，要很莊嚴，是大無畏的。

一場

第一場瓊花是反抗的性格，但她不知道投奔何處，要讓人覺得這個孩子很可憐，使人同情她。可以加點古典芭蕾的舞蹈，這樣也可以不平了。她沒有吃的，很餓，她嚮往有一個地方，然後洪常青給她指路，就昂首去了[167]。

四場

四場是否也考慮高一級指揮員出場，接到命令後他帶部隊轉移，使人知道娘子軍擔任的任務，他不一定有很多戲。

五場

五場男兵還可以考慮減少，用赤衛隊代替。

過場戲通過討論表現人物。這個舞劇，穿得破破爛爛也不合適，群眾可以破一些，但也要好看一些。電影的缺點是連長說她張三也可以，李四也可以，我們可以搞好一些。

大刀的根據是什麼？過場要加強，一定要拔掉這個釘子。表現民不聊生，希望紅軍去解放椰林寨，這邊也準備去。

赤衛隊少了，現在可以把男兵換成赤衛隊。常青受傷時可有一個男兵和一個赤衛隊，要表現得清楚一些，他堅持掩護大部隊撤退，後面戰士保護洪常青要明確得很。常青負傷可換機關槍。

一場

雷在瓊花一倒下就打了，南霸天怕雨就跑了。

細節還得摸一摸。

[167] 從舞臺效果來看，古典芭蕾表達了瓊花無路可走的淒清，具有優美曼妙的味道。

（下去生活時，上午要練功，要有地方練，下午下廠去勞動，注意保護關節，早飯、中飯自己吃，把營養保護夠。有人說世界上沒有這樣低薪的「白天鵝」，這是錯誤的。但是還是要吃得好些，保證吃夠，熱量、蛋白還是有的。搞高薪物質刺激是修正主義，說跟服務員一樣的薪金，難道服務員是下等人嗎？晚上同工人吃一頓飯，住在工人家裏不同吃、不同睡，不能瞭解工人的思想感情。去搞幾個月也好。編導、作曲就更應該沒問題了，能練舞、能開夥，要全心全意向工人學習，幫他們工作，這樣才能在舞臺上表現工人。在農村要安排近郊，能練舞，能單獨吃兩次飯。沒有一點革命氣質不行。）

音樂、舞蹈都要加強，要使人掉淚。瓊花接到銀幣時表情不夠。你們不知道舊社會，我小時候給一個銅板就不容易，可是洪常青給她的是銀毫子，她要感動得流淚。拿到錢在表演上要有個過程，這地方是有戲的，兩種對比，南霸天拿人不當人，共產黨員是這樣對人的，兩種對比，不要錯過。過場加群眾很好，在確定作戰部署後，群眾出來，瓊花也很激動，也給她犯錯誤一個伏筆，不一定很長。原來的目的性不清楚，分糧也不太清楚，有機會出點群眾就出點，多了就不行了。過場要改個大景。

衣服要立即做一套了[168]。

12月21日

《人民日報》（第2版）發表江西手工業管理局程振亞的文章〈景德鎮瓷雕已經「演現代戲」〉：

江西省手工業管理部門，今年6月派工作組到景德鎮雕塑瓷廠蹲點，專門組織力量創作新瓷雕。他們從工廠抽調二十多個老藝人和一部分陶瓷學院畢業的學生，成立一個創作研究室。這些創作人員認真地學習了毛主席有關文藝方面的著作，明確了為工農兵服務的方向，克服了思想上的障

168 同註6，頁47－50。

礙。接著，他們又到農村和波陽湖漁區體驗生活，吸取創作養料。回來後還參觀學習兄弟單位的雕塑品，克服一些技藝上的習慣勢力。目前，他們已創做出近百件新瓷雕。其中有很大一部分是工農兵的英雄形象，如女民兵、小秋收等。這些瓷雕的造型新穎、簡煉，神形兼備。而且都是採用注漿方法生產的，成本降低了四五成，為工農兵群眾購買創造了條件[169]。

12月27日

江青對《奇襲白虎團》電影拍攝工作的指示：

　　山東兩個好戲我是從基本上說的，劇本還覺得很不夠。《奇襲白虎團》這個戲武戲過關，文場子有些地方不過關。老行家這樣說，我們說就是人物的刻劃問題。嚴偉才的機智勇敢從哪裏來的？沒有根兒。我的建議從劇本上說：嚴偉才應單獨來一場。這個問題我曾說過。

　　京劇靠唱，不能單靠舞蹈語彙，要載歌載舞再突出。拍電影可以補救，用特寫鏡頭。現在看來雖有改變，但還沒有解決問題（指電影劇本）。《智取威虎山》可能因時間倉卒的關係，主席看了以後提了一些意見，後來他們改了，把張春橋同志找來，改了，但是楊子榮還是照那樣子。楊子榮本人的事蹟比小說還高，但小說裏有不好的東西。戲裏的楊子榮一點唱也沒有。我講打虎時可以加唱，想他幼年的悲慘生活，從個人對舊社會的仇恨轉變為集體的階級仇恨，可以唱吧？寫情報時也應該唱，邊寫邊唱。他們只接受了我第一個意見。可能是時間的關係，不是頑固的原因。嚴偉才這個人物要不要這個？他從哪裏來的大智大勇，他受過壓迫，經過黨的教育，培養成長起來的。全舞不能突出。電影我不懂，能否用電影的特點突出出來呢？（**插話：按您的意見現在的劇本沒有做到，只添補加上了嚴偉才和韓大年一起去敵後偵察。**）好，應該叫嚴偉才去敵後首先偵察一下。

[169] 程振亞，〈景德鎮瓷雕已經「演現代戲」〉，北京：《人民日報》（第2版），1964年12月21日。

我現在擔心正面人物的塑造問題，現在的本看來還是原樣，應該做到的還應該努力做到。好戲應有矛盾的焦點，現在中間性的戲多。《霓虹燈下的哨兵》不應拍成那樣的電影，比舞臺差得太多。你們覺得怎麼樣？現在的電影沒有原劇的內在反帝和階級鬥爭的東西了。我看了很難受。趙大大本來很可愛，電影看不到了。我看了一個劇團演出的這個戲，他們沒有生活，單憑模仿，沒有生活也沒有藝術。連長演成二流子了，電影把好的丟了，壞的出來了，資產階級方式的東西增加了。《千萬不要忘記》是寫了中間的人物（姚母和他的女兒）。有人說我怎麼這麼多的意見？我說誰突出了？資產階級突出了。戲多了，宣傳正面的人物相反不突出。

　　對《早春二月》，有的部長、處長上下同意要很好地塑造資產階級人物，結果出了個《早春二月》。群眾的眼睛是亮的，官老爺的意見不高明，通過兩個電影的爭論，群眾的眼睛就更亮了。

　　對於好的要取些經，京劇現代戲要搞好些，英雄人物要突出。

　　××同志在部隊待過嗎？

　　（××同志說：一直在部隊，沒脫下軍衣來。）

　　那就比較熟悉部隊生活，將來還要下去，現在的部隊和以前不一樣了。

　　明年會演要解決拚刺刀的問題，要天天在連隊下操，槍要做得輕一些。現在還有拚刺刀，部隊在練習，武打不一定完全是槍。《奇襲白虎團》的武打你們做了榜樣，原來我很擔心。上海不如你們過得硬。

　　你們山東四十五個京劇團減一些，搞一兩個好劇團，砍一些，不要搞得那麼多。

　　《奇襲白虎團》電影時間長吧？群舞一兩個動作就行了，群舞多了並不好。

　　我擔心《東方紅》[170]拍電影成問題。《東方紅》你們看了嗎？

　　《東方紅》中間的一段，寫得不深刻。主席說：「反映艱苦時期不深刻。演到第六場就應該停止了。」

[170] 1964 年，周恩來直接領導，匯集當時最優秀的作詞家、作曲家和歌三千多人的大型陣容。1965 年拍攝成藝術片全國播映。

《奇襲白虎團》中開打的地方，每一場人都很滿，就顯得亂了，應有突出點。我們舞蹈不是擺圖案。拍電影不要每場都是一大堆人，要有單獨的場子武打，不然就使得嚴偉才不突出。

把劇本原作執筆人找來。

昨天聽說給大會代表在大會堂演出，我擔心把那些代表擺在後邊看。

我搞了兩個多月的《蘆蕩火種》、《紅燈記》。一般是保守，滑流，一出來就是資產階級的東西，思想頂牛，保守勢力很大。

現在突破了洋教條，十年全是外國人。現在出了個《紅色娘子軍》，而文化部長要演《天鵝湖》。音樂認為困難很多，我認為是丟掉了「革命」二字，什麼也搞不出來。我要出去調查，軍隊搞得很好，歌唱革命。

《紅色娘子軍》名義上是去香港搞外匯，我說搞外匯幹什麼。

咱們的戲（指《奇襲白虎團》）要搞得好一些，規定的情景要緊迫。

老腔老調不適於演現代人物，唱腔你們要多聽聽余叔岩、楊寶森的，有好處。要搞好劇中人物的唱腔設計。另外譚富英、言菊朋、高慶奎[171]的唱片也要多聽聽，沒數據不行（指看唱片）。

《蘆蕩火種》過不了關是老腔老調的問題。譚元壽說唱像個軍長在唱，主要就是唱腔問題，老腔老調，要年輕一些，音樂唱腔甚至化小生一些。言菊朋的唱腔，晚年的東西就不好了，像要死的腔調，他青年的時候還可以。余叔岩、言菊朋、楊寶森都是譚派化出來的。你們吸收一些美的旋律，考慮美化英雄人物，化一化小生的東西。（對×××同志說）你的老師譚富英你要吸收好，不然他們（指×××同志）就不好改進。

[171] 毛澤東對高派京劇情有獨鍾，對此《毛澤東遺物事典》中有記載：
「在西柏坡指揮三大戰役，愛聽高慶奎的《逍遙津》，言菊朋的《臥龍弔孝》和程硯秋的《荒山淚》，高興了也哼幾句《群英會》。」他對高派傳人李和曾也大為激賞。《失空斬》一劇由李和曾扮演諸葛亮。毛澤東認為「高派唱腔最大的特點，就是唱腔激昂，熱情奔放。看了這齣戲，給人一種剛勁奮力的感覺。」毛澤東保存了許多高派唱腔資料，如《逍遙津》、《斬黃袍》、《珠簾寨》、《胭粉計》、《魚藏劍》、《七擒孟獲》、《轅門斬子》、《汾河灣》、《八大錘》等。高慶奎最有代表性的作品是《逍遙津》，毛澤東保存的該戲磁帶和唱片有兩種：一種是高慶奎和李和曾的原唱，一種是閔惠芬的二胡獨奏，沒有唱腔。毛澤東時常要聽這齣戲，如1972年，毛澤東在同《龍江頌》劇組有關人員談話時，便即興聽了《逍遙津》、《斬黃袍》等高派戲曲的唱片。工作人員為了查我方便，特意在兩種磁帶和唱片上打上了紅色標記（韶山毛澤東同志紀念館編，《毛澤東遺物事典》，北京：紅旗出版社，1996年11月版）。

《紅燈記》看了嗎？（大家都說看了）開始的時候頂牛了，後來接受了意見改了。李玉和的唱最後還有些弱點。鐵梅原來的唱腔太嬌氣了。我叫她唱小生腔，咬牙痛恨嘛。現在好點了。

通過你們搞電影，我們再倒過來搞戲，不斷提高。

你們已經不錯了，我喜出望外。

我就是一條，捨得一身剮，只好如此。我身體不好，被封建主義、資本主義逼上梁山。

（插話：搞京劇革命你立了一大功。）

是黨和毛主席、總理許多同志搞的。

（插話談起《豐收之後》拍電影的問題，並徵求江青同志的意見。）

我覺得《豐收之後》這個戲，有些光桿司令。最好再塑造一些英雄人物，不能只是一個趙五嬸。《箭桿河邊》的創作人員只下去生活了兩個多月，看不見英雄形象，或只看到了一個，而不能概括英雄事蹟。所以只有一個老慶奎。有三四個壞人，二個被拉下了水。

戲可以改一年，只花幾個工資錢，電影要花幾十萬，主席說叫都拿出來見見天日。《碧海丹心》誰寫的？

《娘子軍》中男人哪裏去了？外國人說我們只組織女人去打仗，不能只組織娘子軍。

《碧海丹心》看了很不舒服。那個戰士很怕人，那個演員愁眉苦臉，愁死人，形容戰鬥一片悲慘，沒有為正義而戰。我們是怎樣過來的？都知道，不是那樣吧？

好的攝製組要深入生活，要靠集體的力量把這個人物（指《奇襲白虎團》中嚴偉才）塑造出來。

這個戲是國際主義的戲，要慎重一些。所以看了以後比較不放心。（對××同志說）也要考慮他們明年的會演，不行就放棄（指拍電影）。今年觀摩演出，明年還要搞，是我考慮還有潛力。所以都要下去生活。

思想內容最重要，藝術也要過關。要唱的購，打的夠，《蘆蕩火種》等都在搞。

聽了徐寅生的發言吧？他很好，為祖國榮譽，天天苦練，虛心向人家學習，看人家，取人家之長處。（向××說）你的老師譚富英正派，四平八穩，老蒼，你要突破，不要保守。

（對××說）你的老師裘盛戎人家很愛聽為什麼？他唱得不平凡。……設計唱腔離開劇中人賣弄唱腔就不好了。若沒唱，聲部就單調了。某同志看完《奇襲白虎團》覺得有些緊張，總是快，我想崔大嫂加一段慢板唱，當然現在唱得還不夠。中間人物影響最廣，適應了不深入生活的人的趣味。30 年代是什麼問題？是沒有生活的問題。沒有到工人那裏去，所以沒有工人戲；沒有到農民那裏去，就沒有農民戲，工農感情就更談不上了。要立革命的大志。軍隊很好，創作很多東西，他們文化一般是高小，普遍是高中生。據我調查，軍隊業餘文藝有生活，很吸引人[172]。

上述江青的指示還有另外一個版本：

〈江青同志對八一電影製片廠拍攝京劇革命現代樣板戲《奇襲白虎團》攝製組部分同志的指示〉（輯錄）：

編者按：無產階級文化大革命的偉大旗手江青同志，高舉毛澤東思想偉大紅旗。長期以來，同文藝界的一小撮反革命修正主義份子及其總後臺進行了不調和的、艱苦卓絕的鬥爭。江青同志首當其衝，發揚了革命硬骨頭精神，披荊斬棘，頂住了反革命的圍攻和迫害，終於從京劇改革突破缺口，創出了一批光彩奪目的革命樣板戲，為無產階級文化大革命建立了卓越的、不朽的功勳。正如周總理和陳伯達同志所講的那樣：「文化革命的成績都是同江青同志的指導分不開的」，「江青同志親自參加了鬥爭實踐和藝術實踐」，「包括我在內都感激江青同志」。

向江青同志學習，向江青同志致敬！

1964 年、65 年江青同志多次在百忙中帶病接見我八一電影製片廠《奇襲白虎團》攝製組和山東省京劇團部分同志，對樣板戲的拍攝工作做了很多極其重要的指示，時過兩年零七個月，今天重溫江青同志的講話，尤感

[172] 江青，《江青同志論文藝》，「文革」期間編印本。與之內容基本相似的還有如下版本：《無限風光在險峰——江青同志關於文藝革命的講話》，南開大學衛東批判文藝黑線聯絡站、「紅海燕」編印，1968 年 2 月，頁 164－169。

無比親切和深刻！現在，我們懷著對江青同志無限崇敬的心情，把江青同志的講話輯錄發表在這裏，供革命派的同志們學習。

我很擔心，舞臺戲《奇襲白虎團》從基本上說，是好戲。但有缺點；武場已經過關，主要是指人物塑造上沒有過關。楊偉才那麼機智勇敢是哪裏來的？根在哪裏？曾設想，能否在前面有一場楊偉才單獨的戲？京劇塑造人物主要靠唱，唱、做、唸、打，離了唱就無法突出人物。當然，電影可以用特寫、近景來突出人物，但如果不從劇本上做些改變，光靠特寫近景，能否達到上述要求呢？恐怕不能。

《智取威虎山》開始時因為時間倉卒，以後接受了主席的意見，改好了；但楊子榮這一人物仍然照舊（指 1964 年情況），我瞭解了楊子榮的材料，本人比小說還要高大得多。由個人的苦，變成階級的苦，才能產生那種大無畏的氣概；在〈寫情報〉一場也應增加唱，邊寫邊唱，唱出威虎山地勢的險要。他們接受了這個意見，可能是時間不夠，不是他們保守。

楊偉才要不要這個根呢？我看要。否則，他的大智大勇的源泉在哪裏？有個他個人的苦、所受的壓迫加上黨與軍隊的培養教育，他的智勇就有了根子。現在應著力突出這一點。當然，按現在的劇本拍出來，還是一部好電影。但是，應該做到的，能夠做到的，為什麼不努力爭取達到呢？

近幾年來，好戲太少，中間的有一些，壞戲太多。所謂好戲就是基本上是好的，但還存在著缺點。

電影《霓虹燈下的哨兵》我看了很難過，比舞臺上差得多。舞臺上的反帝鬥爭沒有了，血的南京路沒有了，趙大大可愛的一面沒有了，優點消失了，只使人覺得滑稽。《千萬不要忘記》突出了岳母，大講資產階級戀愛景，這是寫「中間人物」的戲，正面人物不突出，這樣的導演，把戲的性質都搞變了，你們說該不該批評呢？

你們要向別人取些經，好的要學，壞的要作為教訓，希望拍電影的幾個京劇，要搞得好一點，主要是把正面人物突出出來。

《東方紅》拍電影我很擔心。主席感到表現艱苦的地方不深刻，感人是很感人的，但到了第六場（49 年）就應該結束。

電影中的開打不要太滿，不要平。像舞蹈一樣，有群舞也有獨舞。西方的舞蹈只講圖案，幾何形的美。我們的舞蹈，不只講圖案，主要是突出人物。太滿了就無法突出人物，一定要注意避免「滿」、「平」。

我看了《早春二月》一厚本材料，上至部長，下至攝製組人員，思想都很一致，結果搞了那麼個東西。可是京劇改革、文化革命，思想就不一致。頑固勢力很大，不光京劇界有，有些相當高的幹部也有，我氣得不行！有人勸我：身體不好，不要有那麼多意見。我說：我是被逼上梁山的，被資本主義、封建主義逼的。像芭蕾舞，老是《天鵝湖》、《海俠》，歌劇老是《茶花女》、《蝴蝶夫人》。我說：你們演了十幾年外國人，能不能演一次中國人！社會主義革命你們沒有生活，不要搞，先搞點黨領導下的革命鬥爭，把已經成功的作品，移植一個行不行；結果搞了個《紅色娘子軍》。還差點被×部長「槍斃」了，他說芭蕾舞就是要演《天鵝湖》。什麼洋嗓子、土嗓子，洋樂器、土樂器，爭論了多少年，我們就是忘了兩個字——革命！在這方面，軍隊搞得比較好。芭蕾舞《紅色娘子軍》出來了，要到香港去演出，美其名曰賺外匯，被總理制止了，實際上是想得到外國人的承認。我們一定要打破這種洋教條、洋迷信。要有雄心壯志，搞出好作品來。現在世界上資本主義進入了腐朽階段，只有在自然科學領域，還有些進步的東西，在意識形態、文藝領域是腐朽透頂的，對我們沒用處，一定要奮發圖強，搞出我們自己的東西來。

關於京劇唱腔的設計，要勇於革命，不要老腔老調，吸取各個名家進步的、有用的東西。楊偉才要考慮到英俊，可以化些小生唱腔，不能太文。在唱腔設計上，保守或者脫離人物的耍花腔都是要不得的。

今年立的幾個戲，還要經過幾個反覆，還要花些時間，搞好些，不要急。像話劇《豐收之後》就一個趙五嬸光桿司令，圍繞著她的小梅、民兵都一般化，可反面人物就四五個都很突出。戲一年演不好，至多花十幾萬工資，而電影拍不好就是幾十萬。不要看到好戲抓來就拍，拍成了再改就十分困難。

「中間人物」的影響很大，就是因為它適應了不願深入生活的人的需要。「30年代」是什麼？就是這個，這些人沒有工農兵生活，又不願下去，更談不到階級感情。我們首先要立志「革命」。

看了《碧海丹心》，為什麼要寫戀愛？為什麼讓小妹藏在船艙中？建議能否重寫一下。那個連長是演《人民戰士》中劉興的。《人民戰士》很不好，淒淒慘慘，最後進關時只剩下劉興一個人了，其他人都死了！我問了劉白羽，為什麼把戰爭描寫得那麼殘酷？他說：「是主觀主義。」戰爭要是那麼殘酷，那還有什麼正義戰爭和非正義戰爭之分！我們不都是過來了嗎？很多人不都過來了嗎？

這個戲（指《奇襲白虎團》）是表現國際主義的戲，要慎重。思想內容很重要，藝術性也很重要，不但要從政治上過關，藝術上也要過關。現在有些人，就是挑藝術上的缺點來否定思想內容。所以一定要精雕細刻，才能打好這一仗。楊偉才這一人物突出了，就拍。如一時解決不了，就停下來，等會演完了，改好了再拍[173]。

12月29日

丁是娥發表〈我演阿慶嫂〉，《文匯報》。

12月30日

江青的指示：

序幕

　　要換深灰色的幕布。

一場

　　瓊花接錢時缺戲。

[173] 本文係根據江青談話紀錄整理。出自八一電影製片廠《紅軍》，北京：《電影戰線》，1967年第4期（1967年8月12日）。

二場

1. 開場隊形層次不清，亂。

2. 連長獨舞太少。

3. 接槍太潦草。

三場

1. 黎族舞服裝，不好看，裙子用紅的就好了。

2. 黎族獨舞（×××）不理解角色情感，缺乏倔強、憎恨。

3. 送禮用「小開門」不調和。

4. 老四能否演洪常青，現在 B 角太嫩。

5. 瓊花的槍不要換手,就用槍指路。

6. 逼債還是可以有人交租子的。

7. 黎族領舞要進入角色，要有被迫的情感。

8. 多排些 B 角，萬、吳能否演洪常青，要打破只演一種類型角色的舊習慣。

9. 打丫頭，瓊花不能放槍。

四場

1. 信封還是太大。

2. 構圖方塊、長條太多，圓形的少。

五場

瓊花還是要表示堅決不下戰場，一次、二次，最後洪常青被迫下命令。要表現瓊花打紅了眼了，讓她下她也不下。

六場

1. 樹不好看

2. 常青就義時頭要揚一些，姿勢要好看一些[174]。

本月

江青把《林家鋪子》、《不夜城》、《紅日》、《革命家庭》、《兵臨城下》等影片列為「毒草」下令進行批判。《人民日報》和《光明日報》同時加「編者按」發

[174] 同註 6，頁 50－51。

表署名文章批判《早春二月》。其後一批文化界和黨內負責意識形態的重要領導人被點名，如《謝瑤環》作者田漢、《北國江南》作者陽翰笙、《林家鋪子》作者夏衍，都被點名，「四條漢子」中只剩下周揚尚未點名批評[175]。

[175] 〈偉大的旗手　無畏的戰士──江青同志革命文藝活動大事記〉一文的表述是：「江青同志向陸定一、周揚等人指出：《林家鋪子》、《不夜城》、《逆風千里》、《紅日》、《革命家庭》、《球迷》、《兩家人》、《兵臨城下》、《聶耳》等一大批影片，有反動、反革命、資產階級、修正主義思想，低級趣味，都應當批判。而陸定一、周揚等人秉承劉少奇旨意，只許批判《不夜城》和《林家鋪子》兩部。」引書同註6，頁213。

本年

1 月，〈努力反映偉大的社會主義時代〉。

春節，淮劇《海港的早晨》在上海黃浦劇場正式公演。

春末，文化部派員赴山東審查劇目，當場認可它與另一齣京劇現代戲《紅嫂》雙雙進京參加觀摩演出大會，並表示將建議把排在第七輪演出的《奇襲白虎團》挪到前面。果然，在進京的觀摩演出大會上，它被提到了第一輪。

路坎，〈京劇現代戲觀摩演出的重大貢獻〉，《文學評論》，1964 年第 4 期。

〈做革命人演革命戲，把京劇革命進行到底——祝 1964 年京劇現代戲觀摩演出大會勝利閉幕〉，《戲劇報》，1964 年 7 月，第 7 期。

高玉倩，〈新的課題　新的嘗試——扮演《紅燈記》中李奶奶的體會〉，《戲劇報》，1964 年第 7 期。

戴不凡，〈生活和程式〉，《文藝報》1964 年第 7 期。

《杜鵑山》，胡希明、蕭荻改編，《劇本》（現代戲曲專刊），1964 年 5 月。

《蘆蕩火種》，汪曾祺等改編，中國戲劇出版社，1964 年 6 月。

趙紀鑫，《草原小姐妹》，《草原》，1964 第 6 期。

《黛諾》，金素秋等改編，中國戲劇出版社，1964 年 7 月（《邊疆文藝》，1964 年第 11、12 期）。

《紅嫂》，淄博市京劇團改編，《劇本》，1964 年第 7 期（《山東文學》，1964 年第 12 期。農村讀物出版社，1964 年 11 月）。

《奇襲白虎團》，李師斌等，《山東文學》，1964 年第 10 期第 11 頁（中國戲劇出版社，1964 年 12 月）。

《革命自有後來人》，王洪熙等改編，中國戲劇出版社，1964 年 11 月。

《紅燈記》，翁偶虹、阿甲改編，《劇本》，1964 年第 11 期（《紅旗》，1965 年第 2 期）。

《智取威虎山》，上海京劇院，《劇本》，1964 年第 12 期。

于會泳[176]在《上海戲劇》發表論文〈關於京劇現代戲音樂的若干問題〉，對京劇現代戲唱腔如何根據時代表現的實際需要，發展新的音樂程式和充分發揮唱腔的表現作用，提出自己系統的思索和考慮。

　　梅、尚、程、荀四個劇團合併入北京市京劇二團。

　　年底，已打上江青印記，改名為《沙家濱》的京劇，經江青同意終於試驗公演了。

[176] 于會泳 1926 年生。1967 年春，身兼上海市文化系統革委會籌備委員會主任和上海音樂學院革委會副主任，成了上海兩齣「樣板戲」的實際總管。他不僅為江青首創了「三突出」理論；還殫精竭慮地使「樣板戲」運用了中西混合樂隊，大大拓展了「樣板戲」音樂的表現能力；于會泳主持了第二波「樣板戲」《龍江頌》、《杜鵑山》、《磐石灣》的創作修改和排演。1969 年 4 月，作為上海代表出席了中共第九次全國代表大會，並被選為大會主席團成員。1973 年 8 月當選為中共第十屆中央委員，同時調國務院文化小組工作。1975 年 1 月被任命為文化部部長。1976 年 10 月被定為「江青反革命集團」成員而隔離審查。1977 年 8 月 31 日在隔離審查期間服毒自盡。

1965 年

【概述】

　　在江青、張春橋的授意下，並經過毛澤東多次修改，1965 年 11 月 10 日，姚文元的〈評新編歷史劇《海瑞罷官》〉[1]在《文匯報》被推出。姚文元的文章把《海瑞罷官》打成「反黨反社會主義的大毒草」，對作者進行政治陷害，說吳晗在劇中塑造「假海瑞」的目的，是要宣揚「地主資產階級的國家觀」和「階級調和論」，還莫須有地把劇中描寫的「退田」、「平冤獄」，與 1961 年前後國內出現的「單幹風」、「翻案風」等聯繫起來，說吳晗是在鼓動他們向無產階級專政和社會主義革命做「鬥爭」，說該劇是資產階級反對無產階級專政這種階級鬥爭的反映。文章實際上涉及 1961 年以來中央領導層在許多重大政策問題上的分歧，而不只是限於吳晗。文章發表後，《人民日報》和北京其他各報在十多天內沒有轉載。這加深了毛澤東對北京市委和中央一些主要領導人的懷疑和不滿，認為北京市委第一書記、市長彭真是吳晗的後臺，認為北京市是「針插不進，水潑不進」的獨立王國。後來北京的報紙轉載了，不過只是把它作為學術問題來討論。而毛澤東在小範圍的談話中則說：《海瑞罷官》的「要害問題是『罷官』。嘉靖皇帝罷了海瑞的官，1959 年我們罷了彭德懷的官。彭德懷也是『海瑞』。這些話，更進一步強行加重了批判《海瑞罷官》的政治份量。〈評新編歷史劇《海瑞罷官》〉成為「文革」爆發的導火線。

[1]　江青，〈為人民立新功〉（1967 年 4 月 12 日在軍委擴大會議上的講話），該文提到：「批判《海瑞罷官》也是柯慶施同志支持的。張春橋同志、姚文元同志為了這個擔了很大的風險啊，還搞了保密。」

1月1日

江青對《奇襲白虎團》演出本和電影劇本的指示：

1. 上次我講過，要你們搞一些余叔岩[2]、楊寶森[3]的唱片（要他們年輕時候灌的唱片），主要解決京劇音樂上的問題，要有旋律，不要只是高八度[4]。要用音樂來塑造英雄形象。音樂改革是個重大問題，你們可找懂京劇的作曲家，請他們給你們研究設計唱腔。將余、楊好的唱腔來融化，使嚴偉才唱出英雄的氣魄。中國京劇院也可以找嘛！音樂是個大問題，要有革命語言、革命思想。我們過去不認識豆芽（指五線譜），可是我們現在也搞出好的音樂。

2. 你們回濟南後沒有抓劇本，當然你們回濟南後彙報演出很忙啦。

3. 因〈國際歌〉人們大部分用西樂，這樣革命氣氛就足了（意指我們的樂器太單調了）。

4. 你們音樂要突破保守這一關，特別是鑼經，《紅燈記》搞得就比較好。你看你們的「長錘」還是老一套。上人時還要鎖住（意指保守）。要大膽一點，不要怕。

5. 嚴偉才一上就不對，低著個頭他在看什麼？

6. 嚴偉才問呂培祿時「原來你是為了這個」一句語氣太硬。

7. 嚴偉才對呂培祿講「用革命的兩手」革命兩字語氣要特別重。

[2] 余叔岩（1890－1943）在全面繼承譚（鑫培）派藝術的基礎上，以豐富的演唱技巧進行了較大的發展與創造，成為「新譚派」的代表人物，世稱「余派」。余派演唱藝術形成於 20 年代，對於 30 年代以來出現的各個老生流派有巨大影響（該小傳參考了梨園百年瑣記，http://history.xikao.com/index.php）。

[3] 楊寶森（1909－1958），男，京劇老生。字鍾秀。原籍安徽合肥，祖居北京。楊寶森的演唱注重從人物性格出發，在他的代表作中，許多劇中人物的音樂形象和舞臺形象都十分出色，如：《伍子胥》中悲憤、落魄的伍員，《楊家將》中大義凜然的楊繼業和正直、機智的寇準，《失街亭·空城計·斬馬謖》中足智多謀的諸葛亮，《擊鼓罵曹》中傲然不屈的禰衡，《洪羊洞》中忠心為國的楊延昭以及《捉放宿店》中悔恨交加的陳宮等等，都給人們留下了深刻的印象。楊寶森曾任天津市京劇團團長（該小傳參考了梨園百年瑣記，http://history.xikao.com/index.php）。

[4] 余叔岩在唱腔和唱法方面對譚鑫培的唱腔加以選擇和調整，化譚的渾厚古樸為清剛細膩，寓儒雅於蒼勁，於英武中蘊涵深沉俊秀的書卷氣，對於所扮演的人物有極好的表演能力，尤擅演唱蒼涼悲壯的劇目。楊寶森則以那醇濃的韻味、低迴婉轉的旋律及穩健的節奏來表現蒼涼、悲哀、悽慘、沉鬱的感情。

8. 音樂很平（韓大年和嚴偉才見面時）。以前我認為這是個武戲，就沒在文戲裏嚴格要求。

（××同志提出：第一場加上「倒敘」，嚴負傷，韓揹嚴到李大娘家養傷，嚴向李述說身世。）

9. 電影是解決啦，舞臺怎麼辦？（××同志插話：舞臺也能搞，可以用紗幕表現「倒敘」。）

寫嚴偉才，不寫他們（指韓大年）。（××同志提出：把翻山放在最後。）

很好。（××同志講：尖刀班用溜索滑下來。）看看再說吧。

10. 你們曲調不成套，你看，都是搖板（指嚴、韓對唱）。

11. 李大娘唱兩眼一板，群眾搖動不一致，是否對板眼不熟悉呀？

12. 小宋（演嚴偉才的演員）化妝不好，兩眼化得成了大黑窟窿。

13. 二場原本是韓大年偵察。應該以我們為主，嚴偉才一定要去偵察。

14. 崔大娘唸：「韓排長快」一冷錘，沒有節奏感，眼睛也不在鑼經裏。搖板太多啦，盡是搖板。

15. 美國的鞋不像，拍電影時你們（對××說）解決一下，美國顧問演得太滑稽，拍電影時是否找個外國人哪？好在沒有幾句話，戲也不多。

16. 南朝鮮的服裝要打補釘，補釘要比原來的色調淺一點。

崔老漢要保留，不然就不能表現具體的血債。（××同志插話：準備放在「倒敘」上。）「倒敘」也要死人，兩節結構不一樣，要表現出敵人欠下血債。

朝鮮婦女服裝，沒有紅的，要搭配起來。

17. 崔大嫂哭他公爹，可用程的唱腔來融化，但唱法要英勇些，站起來向敵人鬥爭時，就不要用程的唱腔啦。

18. 團部的幕間曲氣氛不好，壓不倒前場。

19. 主席的像是現在的，應用當時的。

20. 團長的唱光有高，沒有起伏。找裘盛戎研究，設計一點低音的。

21. 志願軍加帽徽（即撤軍前用的紅五星）。

22. 團長、政委是否通過到師部接受任務，你們現在是來不及啦。

23. 演方科長的是武生嗎？（×××同志說：也唱老生。）給他排 B 角嚴偉才，不然小宋夠累的。

24. 團長唱「一人逃竄」一句，這應是個大腔，現在唱得太平了。

25. 團長、政委的唱比以前磨練一點啦，不光是以前的了（意思是比以前有進展）。

26. 團長叫嚴偉才看沙盤，嚴偉才要靠前看。（當時江青同志見小宋未靠前，直替演員著急，隨即說出）怎麼不靠前哪！

27. 嚴偉才和韓大年在團部見面時，小宋表情無目的性，你們要給他調度。

28. 團長對尖刀班講話時「好」，一冷錘要單下，不要把「好」和冷錘合在一起，這叫吃迭。

29. 一個戲要磨好，就要十年，你們文戲要磨，我是沒有時間，要不，我要看上幾十遍[5]。

30. 嚴偉才倒板（跳鐵絲網一場）要激昂，可用余叔岩「戰太平」倒板「齊眉蓋頂」唱腔。

31. 將小宋的妝化醜了，特別是夜間（看到演員臉色發綠，不好看）。

32. 要訓練一個武生（指 B 角嚴偉才），別人不唱，他是又唱又打（指小宋太累的意思）。

33. 嚴偉才見安平裏燒成一片火海，要加唱。

34. 嚴偉才匍匐前進，我看了幾次了，小宋這點此較過硬。

35. 武戲演員當中沒勁啦（見小宋和尖刀班唸白有些氣喘），應該給他們準備點巧克力糖，下場後隨時吃。以前我對小×講過（指×部長），給武戲演員搞營養食堂。這次芭蕾舞解決了，他們吃的是國家運動員的標準。

36. ×××雲裏翻，（江青同志鼓掌說）這小孩很好。

5　晚年汪曾祺對「樣板戲」有客觀的評價，他認為，從總體上看，「樣板戲」「無功可錄，罪莫大焉」，而且還「遺禍無窮」。但他同時也說：「樣板戲」是不是也還有一些可以借鑑的經驗？我以為也有。一個是重視質量。江青總結了 50 年代演出失敗的教訓，以為是質量不夠，不能跟老戲抗衡。這是對的。她提出「十年磨一戲」。一個戲磨上 10 年，是要把人磨死的。但戲總是要「磨」的，「蘿蔔快了不洗泥」，搞不出好戲。一個是唱腔、音樂，有創新、突破，把京劇音樂發展了。于會泳把曲藝、地方戲的音樂語言揉進京劇裏，是成功的，《海港》裏的二黃寬板，《杜鵑山》「家住安源」的西皮慢二六，都是老戲所沒有的板式，很好聽（汪曾祺，〈「樣板戲」談往〉，北京：《長城》，1993 年第 1 期）。

37. （越雷群舞涉水時，見小×「探海」「射燕」說）小×過得硬。

38. （抓舌頭，江青同志笑了，全場也大笑。江青同志笑著對××同志講）啊呀！中間人物一搞就活，拍電影時對中間人物不能太突出了（演得有些過火）[6]。

39. （呂培祿唸：等戰鬥結束再解放他行吧？江青同志笑了）這句話不好，可以把「行吧」二字去掉。

40. 最大的問題是音樂，你們要下功夫努力改革。

開打單，不翻就不翻，太累了（指尖刀班）。

41. 全劇要以我們部隊為主。韓大年將嚴偉才揹到李大娘家養傷，嚴偉才根子問題就出來了。

42. 《霓虹燈下的哨兵》，趙大大拍成什麼了！最根本的問題是：王平（《霓虹燈下的哨兵》劇導演）沒有部隊生活，有幾個鏡頭迫一下就行了嗎？（不滿意的意思）

《千萬不要忘記》、《早春二月》，導演導了這麼兩個戲，都是灰溜溜的，他父親說了幾句話（指《千萬不要忘記》），他兒子就行（意思是轉變了），太公式化了。

43. （江青同志對××說）主席講，大歌舞表現革命艱苦很不夠，要組織導演團，不能光有一個執行導演[7]。

44. （××同志講：團部一場是否加嚴偉才請戰？）這容易，團部前專門給嚴偉才安一場獨唱。我對小×講過（指×部長）他們圖省事。團長、政委同場，應當突出團長。（××同志插話說：用重複手段。）

45. 舞臺上的敵人出現得晚了，要早一點出來，表現出敵人的殘暴，這樣表現正面英雄人物就能安排唱了（指正面人物）。

46. 嚴偉才見安平里燒成一片火海，要唱二黃倒板，回龍兩句慢板、轉三眼，其目的是對戰士作戰鬥鼓動工作和階級教育，以及說明找著崔大

一九六五年

[6] 「中間人物」難以駕馭，恰恰反映了藝術對政治的突破。

[7] 導演制度問題。導演不僅要負責解決一個劇本從文字到舞臺形象的許多技巧問題，更需要對如何以適當的技術表現主題，傳達整個劇本的思想內容負責。

嫂我們完成任務，找不著我們也要完成任務。總之，是要有一套完整的唱。

47. 頭場要加回憶。

48. 韓大年去偵察不對頭。

49. 要設法使我們的英雄形象樹立起來，高大起來，但是也不要把敵人寫簡單了，應是敵人越狡猾，我們越有辦法消滅它。

50. 安平里一場要安排整套的唱。

 嚴偉才請戰時用西皮。

 安平里一場用二黃還是西皮？（問×××同志）（×插話說：「用西皮氣氛是不是不太足？」）對，西皮太輕，二黃激昂。

51. 小宋臉是紅的，脖子是白的，沒塗油彩。

52. 韓大年表演不夠英俊。

53. 演員眼睛化得太黑，究竟是燈光出的毛病，還是化得不好？

54. 崔大嫂唱的二黃還要磨一磨，載歌載舞嘛！

55. 化妝眼角要高起來，和吊眉一樣。

56. 場子是要調整（指劇本修改的意思），叫俘虜跑了，顯得我們尖刀班幹這種蠢事。

57. 崔嫂用程腔，有旋律，嗓子放開唱，快三眼不要躲起來唱，崔嫂唱把敵全殲一句，設計個腔。

58. 嚴偉才唱撥子要改，全部改掉，不是改了嗎？（問×××）（×說：「改得不太理想，又回來了。」）太難聽了，對撥子的用法是懶漢。

59. 戰士的眼睛要化開點。

60. 二黃用嗩吶伴奏多好聽。

61. （××同志說：過懸崖放後面。）想得很好。

62. 崔嫂最後一句嗩吶，化小生腔就好了（意思是用「叫關」的唱腔來融化）。

63. 內容容易，舞蹈也好安排，主要是音樂問題。

《紅燈記》改得很好，我還讓他們改十年。鐵梅用青衣、花旦唱腔都不合適，小生腔就很好嘛！磨了很久啦，他們演員都不敢見我了。《蘆蕩火種》的唱腔搞了兩個組，以前全是老調子，要注意調子情緒的變化。不要老聽是二黃，鑼經不要保守，《紅燈記》用音樂開了幕，演員就在場上，你們可以做做看一下。

64. 京劇靠音樂塑造人物。

65. 崔嫂的唱少了，使人光緊張不見鬆弛（意指崔嫂單人要設計好好地唱一段，使觀眾精神上可以鬆弛一下）。

66. 叫×休息，能休息就休息，叫B角演員演一演。

67. （××同志談小宋眼睛開刀的問題。）還是不要動，動出問題就不好啦。

（山東省京劇團記錄整理）[8]

1月9日

方豪，〈建議京劇多演小戲摺子戲〉，《文匯報》（第2版）。

1月10日

江青看完《天鵝湖》舞劇後指出：看起來我們還得走自己的路，他們已經沒落了。二、基本功可先用芭蕾，同時學中國舞蹈，以後也要有自己的一套。三、「天」劇也要出新，太沒意思了。四、《紅》劇修改一定不能違犯軍事生活。五、要加強音樂感的訓練[9]。

8　《無限風光在險峰——江青同志關於文藝革命的講話》，南開大學衛東批判文藝黑線聯絡站、「紅海燕」編印，1968年2月，頁170–176。

9　江青，《江青同志論文藝》，「文革」期間編印本，現藏於匹茲堡大學圖書館，頁51。

1月14日

《人民日報》（第 6 版）發表山東省京劇團演員宋玉慶的文章〈把京劇革命進行到底〉。

同日，《人民日報》專欄：「堅持演革命的現代戲」發表河南省豫劇三團演員高潔的文章：我們劇團從 1952 年建立到現在，已經十二年多了。在這期間，全團同志遵照黨中央和毛主席規定的文藝路線，在省委和省人委領導下，一直探索著用河南人民所喜聞樂見的豫劇形式，演出現代題材的劇目，反映勞動人民的生活和鬥爭，為工農兵服務、為社會主義服務。十二年多來，共上演了六十一個現代劇目。

同日，江青對音樂工作的指示（說明：1965 年 1 月 14 日江青同志找我去瞭解有關音樂工作的一些情況，做了許多重要指示，第一天我向反革命修正主義份子周巍峙做了彙報。他要我把江青同志談話內容寫成書面彙報交他，並囑咐我不要傳來傳去。我告訴他江青同志要聽聽樂隊，所以我需要和樂團領導談一談。他說：你就只安排江青同志聽樂隊這件事，其他一切不必向樂團領導說了。我當時有濃厚的奴隸主義思想，盲目信任服從上級，以為他不讓向外傳達總有道理，以為中央領導同志講話不可隨便傳達，也怕自己聽錯或理解錯，傳錯了影響不好。所以對江青同志的重要指示，一直不敢隨便和人談。最近樂團革命同志正在研究交響樂《沙家濱》如何被破壞的情況，我想應該把江青同志 65 年 1 月 14 日關於音樂工作的指示公佈出來，這對我們打倒文藝界和樂團一小撮走資本主義道路當權派，肅清反革命修正主義文藝路線的毒害，勝利完成鬥、批、改[10]任務都是極其重要的指針）。

從江青同志的談話中，我深深體會到我們偉大的領袖毛主席對音樂工作的莫大關懷，體會到江青同志如何活學活用毛澤東思想、研究音樂工作問題，為我們全體音樂工作者指出創造無產階級革命新音樂的努力方向，

[10] 「鬥、批、改」三詞是文革綱領的縮稱，出自 1966 年 8 月 8 日中國共產黨八屆十一中全會通過的〈關於無產階級文化大革命的決定〉，即〈十六條〉：「在當前，我們的目的是鬥垮走資本主義道路的當權派，批判資產階級的反動學術權威，批判資產階級和一切剝削階級的意識形態，改革教育，改革文藝，改革一切不適應社會主義經濟基礎的上層建築，以利於鞏固和發展社會主義制度。」

我也深深慚愧自己沒有遵循江青同志的指示，作為自己工作的指導方針，去努力貫徹。同時我要憤怒控訴周揚和他的黑爪牙把持文藝部門領導，封鎖江青同志的指示，拒不貫徹，頑固抵制的滔天罪行。

下面公佈的是根據江青同志談話整理的紀要。由於自己水平低，對江青同志指示理解不夠，又因只我一人在場，沒有其他同志可以核對，如有錯誤之處，應由我負責。

我相信在偉大的無產階級文化大革命中，我們全團革命同志都將從江青同志的指示中得到極大的鼓舞和力量，高舉毛澤東思想偉大紅旗，把無產階級文化大革命進行到底，砸爛三舊，創造出無產階級的革命新音樂，決不辜負江青同志的關懷和教導。

……

<div style="text-align: right">1967 年 4 月 15 日</div>

1965 年 1 月 14 日下午，江青同志找我去談話。她說主席在研究音樂問題，她要給主席做些調查研究工作，因此找音樂工作者去談談。她說總的是為了推進社會主義的革命音樂工作，如何標民族之新，立民族之異。她在下列幾個方面發表了意見，做了重要指示。

（一）樂器問題

這個問題談得最多，江青同志說：63 年調整樂隊把許多西洋管弦樂隊取消了，混合樂隊也把西洋樂器取消了。她曾去問過林彪同志，為什麼這樣做（按：此事未經林彪同志批准），是否在部隊可保留一些。據說在部隊內空軍並不同意，所以空軍的管弦樂隊沒有取消過。地方上並沒有得到上級正式通知，但洋的不約而同地下馬了，據說這是文化部一位副部長曾做過幾次講話的影響。對於把民族的和外來的截然分開的做法（兩個學院、兩個劇院），她認為值得研究。她似乎不贊成，我沒有聽清楚。

她說我們的國家很大，每省保留一個管弦樂隊也並無不可，因為我們一個省等於人家一個國。但是否現在都把這些樂隊恢復起來，她認為應先很好地調查研究，再慎重地做出決定。她說樂隊隊員學了多年，是有專能的人，一下子要他們轉業很可惜。

談到民族樂隊時,她對改良樂器按西洋管弦樂隊編制原則來改的做法表示懷疑。她說這樣做會不會反而把原來的特色改掉了?她說聽說改良的大嗩吶長得都可以碰到地板了,覺得很好笑。

她問:到底什麼是「民族樂器」?以前中國只有琴(古琴),很多民族樂器原來就是外國傳來的。我說:民族器樂比較容易學,比較便宜,對群眾自己搞文娛活動是比較方便的。她同意這看法。她又說現在許多西洋樂器我們本國也可以製造了。我說可能群眾有個欣賞習慣問題。她說有一個吹法國號的音樂學院學生下鄉吹洋調,老鄉不喜歡。後來吹民歌,老鄉就喜歡聽了。可見主要不是樂器問題。不習慣的東西多接觸後是可以習慣的。她認為一般說來西洋樂器在技術上比較發展,表現能力較豐富;民族器樂有音準問題,有些音響比較粗糙刺耳,音域較窄。《紅燈記》她建議加一段〈國際歌〉,京劇團開始不肯加,後來終於加了。但是京劇伴奏樂隊演奏〈國際歌〉很難聽,味道不對頭。她說樂器的發展和經濟基礎有關。西洋管弦樂隊也是經過資本主義發展階段而逐漸完善起來的。總的說來樂器是個工具,西洋樂器、民族樂器作為工具都可以使用。民族樂器還要改良多少年,為什麼現成的西洋樂器不用呢?應該外為中用。

她說:關於樂器問題,毛主席 1956 年懷仁堂講話中已說得很明確。本來這篇談話是可以發表的,但是主席很慎重,說還要再做些調查研究。

(二)關於戲曲改革

京劇演革命現代戲許多原有的唱腔不適用了,這次搞《蘆蕩火種》等劇,有些同志對唱腔設計起了不少好作用。她似乎希望能有更多的專業作曲者(新音樂工作者)參加到這工作中去。

對京劇、河北梆子某些行當演員的唱法,她認為也需要改革。她表示在所有劇種中,她最喜歡的是京劇和河北梆子。

(三)關於民族特點

她說少數民族會演加強了民族團結,是成功的,但也存在一些問題。有的民族事實上民族特徵已消失,卻還非得要人家恢復。海南島黎族姑娘

已不愛穿原有的打摺的裙子，還非得叫人穿。有些做法到底是促進民族團結還是製造了民族分裂呢？回民實際上和漢族已沒有什麼兩樣了（不吃豬肉除外），還非要他們戴阿訇戴的黑帽子，這是宗教上層人物的服裝。（我體會她的意思是：(1)民族形式要區別是剝削階級的還是勞動人民的。(2)對國內各民族強調民族特徵強調得不適當時，不利民族融合。）

她提起了〈我們走在大路上〉、〈高舉革命大旗〉和〈全世界無產者聯合起來〉三支歌。我說：〈無產者〉除了較難唱外，民族特點不夠鮮明可能是個缺點。自己寫時從考慮是國際題材，在語言上強調普遍性多一些。她問：翻譯成別國文字好唱嗎？我說已譯成英文，估計外國人也能接受的。不過這歌太長了，不易廣泛流傳。為了對比，我舉了〈俺是個公社的飼養員〉為例，我說像這種地方色彩很濃的歌，要外國人學唱就比較困難。她說這歌她不喜歡，聽說是東北民歌調，恐怕別說外國人了，中國人也不能普遍接受。（我體會，不適當地強調地方色彩會影響普遍性。）

她對〈天涯歌女〉、〈哭七七〉[11]這類調子非常反感，她說民歌中有不少是色情的，不健康的。有些人認為只要是民族、民間的都好，這是不對的。1964 年國慶觀禮，她聽到一個「落子」調，認為和國慶的莊嚴偉大的節日場面非常不協調。

（四）關於三化

她說三化（革命化、民族化、群眾化）的提法值得研究，這個口號資產階級也可以提，資產階級也有自以為革命的一方面，雖然它不會去考慮群眾化。她說這口號，不知是怎麼提出來的，她想和林默涵研究一下，還沒有機會談。

（五）關於歌劇和聲樂

她認為像《茶花女》那樣，「給我喝一杯水」也要唱，那樣的歌劇在中國是行不通的。唱洋歌劇的人，嘴裏好像含了個東西，字都聽不清楚。

[11] 另一個版本記載為《哭泣泣》。參見江青，〈同音樂工作者的談話〉，《江青文選》（武漢：新湖大革命委員會政宣部，1967 年 12 月），頁 40。

一九六五年

她認為唱得好的人總是「聲情並茂」的，當然這個「情」要說明是革命感情，無產階級感情。她覺得京戲旦角的唱法，假聲不能很好地表達英雄人物感情，應該想辦法充實它；河北梆子男演員高音嘶裂，聽了很不舒服，應從唱法到唱腔加以改革。她對張映哲的印象，覺得她聲音很有力量，好像是受過些西洋發聲法訓練的。

（六）關於交響樂

她認為四個樂章的大交響樂很脫離群眾。她的女兒喜歡聽交響樂（指西洋古典的），她說：「我拚命把她從交響樂中拉出來。」她說：拜倒於西洋音樂完全是奴才思想，應該創造自己的。她聽過《穆桂英掛帥》，不喜歡。據說其中還用了京劇唱腔，但完全聽不懂。她說：總要讓人聽懂才行。

（七）關於輕音樂

她說李凌對輕音樂的觀點是錯誤的。但是不要把輕音樂全部否定，其中還有較好的。

（八）關於國際音樂活動

從劉詩昆參加國際鋼琴比賽說起，她說：我就不明白為什麼非得去參加這種比賽？有什麼意思?!（這類國際比賽多數是蘇聯、東歐等國舉辦的。）

中央音樂學院陳璉上書毛主席，曾建議舉行亞非拉音樂節。她說這是個很好的主意。新興力量運動會起了很大作用，在音樂上也應該搞亞非拉的活動，這會起很大作用的。（我告訴她曾擬於 1964 年 9 月舉行，後聽說未準備好，取消了。我體會：國際音樂活動也應該以我為主，「文章做在亞非拉」，不要跟在修正主義後面轉。）[12]

該講話的另一版本如下：

江青做出關於音樂工作的指示。

1965 年 1 月 14 日下午，江青同志找我去談話。她說主席在研究音樂問題，她要給主席做些調查研究工作，因此找音樂工作者去談談。她說總的是為了推進社會主義的革命音樂工作，如何標民族之新，立階級之異。她在下列幾個方面發表了意見，做了重要指示。

[12] 同註 9，頁 67─72。

一、樂器問題：這個問題談得最多。江青同志說：1963 年調整樂隊，把許多西洋管弦樂隊取銷了，混合樂隊也把西洋樂器取消了。她曾去問過林彪同志為什麼這樣做（按：此事未經林彪同志批准），是否在部隊可保留一些。據說在部隊內空軍並不同意，所以空軍的管弦樂隊沒有取消過。地方上並沒有得到上級正式通知，但洋的不約而同地下馬了。據說這是文化部一位副部長曾做過幾次講話的影響。對於把民族的和外來的截然分開的做法（兩個學院，兩個劇院），她認為值得研究。她似乎不贊成，我沒有聽清楚。她說我們的國家很大，每省保留一個管弦樂隊也並無不可，因為我們一個省等於人家一個國。但是否現在就把這些樂隊恢復起來，她認為應先很好地調查研究，再慎重地做出決定。她說樂隊隊員學了多年，是有專能的人，一下子要他們轉業很可惜。

談到民族樂隊時，她對改良樂器按西洋管弦樂隊編制原則來改的做法表示懷疑。她說這樣會不會反而把原來的特色改掉了？她說聽說改良的大嗩吶長得都可以碰到地板了，覺得很好笑。

她問：到底什麼是「民族樂器」？以前中國只有琴（古琴），很多民族樂器原來就是外國傳來的。我說：民族樂器比較容易學，比較便宜，對群眾自己搞文娛活動是比較方便的。她同意這看法。她又說：現在許多西洋樂器我們本國也可以製造了。我說可能群眾有個欣賞習慣問題。她說：有一個吹法國號的音樂學院學生下鄉吹洋調，老鄉不喜歡。後來吹民歌，老鄉就喜歡聽了。可見主要不是樂器問題。不習慣的東西多接觸後是可以習慣的。她認為一般說來西洋樂器在技術上比較發展，表現能力較豐富；民族樂器有音準問題，有些音響比較粗糙刺耳，音域較窄。《紅燈記》她建議加一段〈國際歌〉，京劇團開始不肯加，後來終於加了。但是京劇伴奏樂隊演奏〈國際歌〉很難聽，味道不對頭。她說：樂器的發展和經濟基礎有關。西洋管弦樂隊也是經過資本主義發展階段而逐漸完善起來的。總的說來樂器是個工具，西洋樂器、民族樂器，作為工具都可以使用。民族樂器還要改良多少年，為什麼現成的西洋樂器不用呢？應該外為中用。

她說：關於樂器問題，毛主席 56 年懷仁堂講話中已說得很明確。本來這篇談話是可以發表的，但是主席很慎重，說還要再做些調查研究。

二、 關於戲曲改革：京劇演革命現代戲，許多原有的唱腔不適用了。這次搞《蘆蕩火種》等劇，有些同志對唱腔設計起了不少好作用。她似乎希望能有更多的專業作曲者（新音樂工作者）參加到這工作中去。

三、 關於民族特點：她說少數民族會演加強了民族團結，是成功的，但也存在一些問題。有的民族事實上民族特徵已消失，卻還非得要人家恢復。海南島黎族姑娘已不愛穿原有的打褶的裙子，還非得叫人穿。有些做法到底是促進民族團結還是製造了民族分裂呢？回民實際上和漢民已沒有什麼兩樣了（不吃豬肉除外），還非要他們戴阿訇戴的黑帽子，這是宗教上層人物的服裝。（我體會她的意思是：(1)民族形式要區別是剝削階級的還是勞動人民的。(2)對國內各民族強調民族特徵強調得不適當時，不利於民族融合。）

她提起了〈我們走在大路上〉、〈高舉革命大旗〉和〈全世界無產者聯合起來〉三支歌。我說：〈無產者〉除了較難唱外，民族特點不夠鮮明可能是個缺點。自己寫時從考慮是國際題材，在語言上強調普遍性多一些。她問：翻譯成別國文字好唱嗎？我說已翻成英文，估計外國人也能接受的。不過這歌太長了，不易廣泛流傳。為了對比，我舉了〈俺是個公社的飼養員〉為例，我說像這種地方色彩很濃的歌，要外國人學唱就比較困難。她說這歌她不喜歡，聽說是東北民歌調，恐怕別說外國人了，中國人也不能普遍接受。（我體會：不適當地強調地方色彩會影響普遍性。）

四、 關於三化：她說三化（革命化、民族化、群眾化）的提法值得研究，這個口號資產階級也可以提，資產階級也有自以為革命的一面，雖然它不會去考慮群眾化。她說這口號，不知是怎麼提出來的，她想和林默涵研究一下，還沒有機會談。

五、 關於歌劇和聲樂：她認為像《茶花女》那樣，「給我喝一杯水」也要唱，那樣的歌劇在中國是行不通的。唱洋歌劇的人，嘴裏好像含了個東西，字都聽不清楚。

　　她認為唱得好的人總是「聲情並茂」的，當然，這個「情」要說明是革命感情，無產階級感情。她覺得京戲旦角的唱法，假聲不能很好地表達英雄人物感情，應該想辦法充實它；河北梆子男演員高音嘶裂，聽了很不舒服，應從唱法到唱腔加以改革。她對張映哲的印象，覺得她聲音很有力量，好像是受過些西洋發聲法訓練的。

六、 關於交響樂：她認為四個樂章的大交響樂很脫離群眾。她的女兒喜歡聽交響樂（指西洋古典的），她說：「我拚命把她從交響樂中拉出來。」她說：拜倒於西洋音樂完全是奴才思想，應該創造自己的。她聽過《穆桂英掛帥》，不喜歡。據說其中還用了京劇唱腔，但完全聽不懂。她說：總要讓人聽懂才行。

七、 關於輕音樂：她說李凌對輕音樂的觀點是錯誤的。但是不要把輕音樂全部否定，其中還有較好的。

八、 關於國際音樂活動：從劉詩昆參加國際鋼琴比賽說起，她說：我就不明白為什麼非得去參加這種比賽？有什麼意思？！（這類國際比賽多數是蘇聯、東歐等國舉辦的。）

　　中央音樂學院陳璉上書毛主席，曾建議舉行亞非拉音樂節。她說這是個很好的主意。新興力量運動會起了很大作用，在音樂上也應該搞亞非拉的活動，這會起很大作用的。（我告訴她曾擬於 1964 年 9 月舉行，後聽說未準備好，取消了。我體會：國際音樂活動也應該以我為主，「文章做在亞非拉」，不要跟在修正主義後面轉。）

<div align="right">瞿希賢整理，1967 年 4 月 15 日。</div>

　　註：這是根據江青同志談話整理的紀要。因係事後回憶歸納的，不是江青同志的原話，還可能有聽錯或理解錯的地方，僅供革命同志

參考。對京劇、河北梆子某些行當演員的唱法，她認為也需要改革。她表示在所有劇種中，她最喜歡的是京劇和河北梆子[13]。

1月17日

江青對芭蕾舞劇《紅色娘子軍》的指示：

今後這個團要特別強調政治掛帥。為什麼人服務？為個人還是為工農兵？資產階級個人主義相當嚴重。要全體製作人員明確，是為六億幾千萬還是為三千萬？為亞、非、拉被壓迫人民，還是為資本主義、修正主義服務？搞的東西是外國的。要推資本主義之陳，出社會主義之新。中央很重視，要敢於標新立異，標社會主義之新，立無產階級之異，不然不能出東西。社會發展史從奴隸社會開始到封建社會、資本主義社會都有革命，但剝削的本質是被繼承下來的，只是方式不一樣。到無產階級革資本主義的命是最後消滅剝削，因此對他們是生死關頭，是你死我活的鬥爭。過去中央沒時間管，現在非管不可了。領導要燒自己，應在院裏燒一燒，燒了不會影響威信，威信會更高。我們不是不學西洋，要化，可是崇拜西洋到那樣的程度，就是資本主義的東西高不可攀，封建主義的東西高不可攀。這是奴隸思想，一定要把它燒掉。標新立異要下功夫，它們有幾千年、幾百年的歷史，我們才走了一小步，在藝術上，在思想內容的表現方面還不夠，還早吶！要把革命幹勁、民族自豪感、對亞非拉的責任心樹立起來，這樣、那樣的個人主義就見不得天日了。要嚴格要求自己，不能有一點威信就驕傲自滿，故步自封。不是否定成績，你們知道我對這個劇是有感情的，甚至廢寢忘食，希望你們做出一點榜樣。《東方紅》學解放軍成績很大，什麼門戶之見都丟了，你們要向他們學習。你們院長做黨的工作要引火燒身，用三五天的時間發動大家。

舞蹈問題：

[13] 江青、瞿希賢，〈江青關於音樂工作的指示〉，1965年1月14日（來源：首都紅代會中央音樂學院北京公社，《東方紅》第2期，1967年8月出版）。

對舞的問題覺得很亂,不洗鍊,構思很死板。有些獨舞比較突出,但也有問題。集體舞都是四方塊,太多了就使人感到不美,隊形變化不是很好。集體舞不過硬,手腳不一致,沒有要求規格。

(我們對青年太溺愛了,對青年哄著捧著不行。舊科班,虐待也不好。我們就是要政治掛帥,提高他們的覺悟,使他們過硬。)

吸收了民族舞蹈,有一定成績,但不過硬。所有集體舞都要摸摸。瓊花訴苦要重新弄一下,一亂就不洗鍊了。迎面也要講究簡潔,如:就義一場我是非常欣賞的,但後來看出了毛病,最後跳躍的情緒是什麼?要研究。要就義了:「你們要拿我一條命,我不怕死,你們是渺小的。」應對敵人蔑視,是大無畏的。現在伸出手好像求救兵快來的樣子,人物不夠高大。就義時兩手擺得不好,應向雕塑學習,找個好的姿態,要有蔑視一切反革命的氣概。

要分幕摸摸集體舞,但也要要求演員過硬。

音樂問題:

音樂瓊花有主題,常青也應有,現在的音樂形象都不突出。要有舞蹈造型、演員造型、音樂造型,才能成為完整的,用二三句音樂把人物搞出來。

服裝問題:

服裝問題大家意見很大,有的穿黑顏色怪里怪氣,不調和的服裝要換掉。黎族舞的服裝像蛇,裙子的花邊太自然主義了。黎族婦女穿黑的多,但可突出紅顏色。女孩子的小辮醜化了。把服裝統一安排一下,每場的顏色要協調,從冷到暖要有中間顏色。要統一摸一下,有一點東西不那麼協調就不好。

對布景的意見最大,沒有海南味,練兵一場色彩很壞。

要樹立雄心壯志,要敢於標新立異。

該有戲的地方沒戲,是階級感情問題。送椰子水就要使人流淚,導演要給演員過程。

布景問題:

六場可用榕樹,現在布景虛假、生硬。對化妝的意見也很大,眼睛畫得像大核桃,看不見眼球(要小心謹慎、謙虛、無止境地改好,力所能及

地改好。摸一個段落，當然也不一定天天改，至少要一個過程，要有毅力，要有狠勁。政治上要抓緊一些，使每人肩上擔個責任，即使不是黨、團員也要有愛國主義的責任）。

要求演員眼睛與觀眾交流[14]。

1月22日

江青建議「舊文化部」召開攝影工作座談會[15]。她在會上指示，要為無產階級政治服務，為社會主義革命和社會主義建設服務，為工農兵服務。並提出要打破導演唯我獨尊，即「導演中心制」[16]。

1月24日

江青對芭蕾舞劇《紅色娘子軍》的指示：

一場

1. 瓊花一段太長了些，跌倒重複，時間也太長，最多跌倒一下。

2. 動作是虛的，景是實的，跑了半天跑不出去。

3. 團丁頭巾沒有時代感，像古人，要解掉。

4. 南霸天的頭髮太怪，平頭、背頭都可以。

5. 雨點看不清。

6. 妝太誇張了，讓人難受。

7. 常青的妝不好看，太醜了，太誇張了。常青的妝不要裝眉毛，也可以用小平頭。

8. 光不好。

[14] 同註9，頁51－54。

[15] 在創作實踐過程中吸取群眾意見，而實際上最後的決定者依然是江青一人。江青兼導演與製片人於一身。

[16] 江青，〈偉大的旗手　無畏的戰士——江青同志革命文藝活動大事記〉，引書同註9。現藏於匹茲堡大學圖書館，頁213。1975年9月18日，江青明確認為：「電影創作要搞民主集中制，不搞導演中心制。一個創作班子，就像下棋，有卒子，有老帥，導演不懂這個不行。我們搞戲有這樣的經驗，既聽群眾的，也聽專家的，不同的和反對的意見都要聽。然後把好的意見留下，不好的意見排除，有些不好不壞的，可以暫時放一放。這樣最後集中了，就不是一個人說了算。經過充分民主以後，到了攝影棚，要聽導演的。」（江青，〈江青對北影長影等單位電影創作人員的談話〉，1975年9月18日）

9. 跌倒只能是斛斗，馬上得爬起來。

10. 要搞得緊湊一些。

11. 南霸天的妝不應厲害的樣子，妝滑稽了。

二場

1. 化妝不好，連長的眼睛像洋人的眼睛。

2. 不要用藍衣服，難看。

3. 加睫毛不好，這不是演外國人。

4. 小孩服裝顏色紅不紅、紫不紫，太怪，沒有原來的好看。

5. 連長原來挺漂亮，這樣一畫醜死了。這是崇拜外國人,說外國人好看。

6. 旗還是放在後邊好，瓊花喝水已有特寫，旗放在前面反而沒有特寫，恢復原來的戲。

7. 訴苦時往前走三步，還是要音樂。

8. 旗在前面，特寫看不清，也不合理，為她打個旗。

9. 戲不深，演員不理解，端椰子水往前是想得很好，但演員臉部要有表情，不然就沒有意思了。

10. 景有問題，沒有海南風光，海南到處是椰子樹、檳榔樹，現在景像個竹林。

三場

1. 四個人一排目的性是什麼？

2. 團長（師長）化妝太怪。

3. 我已給你們想了，包圍是一個獨舞，把槍架在一個角上，像是在崖石上，一個動作在樹上，然後一個人做包圍的動作，就可以了。現在還是盡比劃。

4. 瓊花懂了嗎？怎麼懂的？也沒有拉她到地圖那兒看看。

5. 瓊花可以保持原來的舞蹈。

6. 你們基本功不錯，主要是缺乏生活。

7. 明天不要過場，還是按原來的演。

幕間時說：

1. 訴苦還不如以前，還是用原來的。

2. 化妝我們堅決反對，就是外國人漂亮、中國人醜，搞眼睫毛幹嘛？把人都弄醜了，南霸天化得怪，使人不恨，滑稽。

三場

1. 化妝主要是搞臉譜化了，反面人物不要搞臉譜，要靠內心，不要走形式主義道路，南霸天像臉譜化，不從內心刻劃人物。

2. 裙子太難看，服裝一定要和美工一塊設計，為突出人物，另外整個要構成一幅畫面。

3. 明天黎族舞仍用原來的服裝，還有點色彩。

4. 沒改好就用原來的。

5. 黎族舞服裝紫紅不行，要亮一些。

6. 南霸天按從前的樣子化妝，這個妝不像樣子。

7. 南太太原來的服裝很好。

8. 南霸天切忌不能演成滑稽，要讓人憎恨，不是讓人討厭。

9. 京劇取消了臉譜，你們倒增加了臉譜。

10. 洪常青的妝，眼睛畫得太長，對臉不合適，眼睛畫得臉已容納不下了。

11. 化妝的人要理解這是海南島，臉都是黑紅的，不是白的。

12. 紅軍戰士和瓊花的服裝顏色非常不調和，可以用熱一點的顏色。

13. 群眾服裝太難看了（指土黃的）。

14. 剛把京劇的臉譜反掉，你們又搞了[17]。

15. 衣服那麼自然主義，還不如原來的，我不理解了。

16. 補衣服要補得美一點，衣服真傷腦筋，說不出來的顏色，一定要與景調和。

17. 過場如果每人都有一段舞，說明他們的智慧，表現他們的性格，然後再來群眾。這場戲可以站得住，瓊花就在原來的基礎上加強。

18. 給瓊花椰子水，瓊花很激動，天下哪有這樣的好事，她是一個很苦的丫頭，一對陌生的人對她那麼關心。

19. 第一場沒有原來的緊湊。

[17] 江青反對京劇臉譜，但是無法做到「反臉譜化」。她意在反對人物塑造的公式化、程式化，但是，「高大全」、「三突出」實際上又製造出了當代文學藝術上的臉譜群像。當然，江青任何的「反對」與「贊成」都帶有很靈活的實用化與策略性。

20. 服裝不要一下子改了，現在後景與服裝沒有關係了。服裝、布景、燈光都應為戲服務，現在搞得亂七八糟，不要讓人只注意布景、服裝。

21. 常青滿體面的，現在弄成個怪物，你們還要燒一燒，就是崇拜，外國人好看。

22. 過場兩個不同性格可以構成不同的舞，都可以拉到地圖跟前。地圖一定要突出，然後連長先起舞，在不同的情景下打。瓊花的舞已經有了，再豐富一些。然後常青舞，最後統一了，一些戰士來一些集體舞。（××：可以把二場的戲弄過來一些，二場只要參軍就夠了。江青同志：這個想法很好。）

23. 音樂好像沒有原來的有力量。

四場

1. 布景應有點流水。

2. 連長的腿站得不好看。

3. 紅衣服不好，原來的服裝雅致。

4. 少女的頭要梳小髻。

5. 景喧賓奪主，要恢復原來的，燈光太凶了。

6. 現在連長比瓊花突出，連長超過瓊花就不妥當，瓊花有覺醒的過程，連長沒有。電影常青、連長不突出，像活布景，現在我們要使她突出，要立出來，可是她不能超過瓊花。

五場

1. 現在瓊花黯然失色，連長本來就是個突出的女孩子。

2. 應按原來的基礎加工，你們現在大砍大動，沒有一個貫串人物，非常危險，像西洋的芭蕾舞，盡是雜牌，突出群像很危險。

3. 你們大概理解過了，連長不能壓過瓊花。五場是打狙擊，大部隊轉移。

六場

1. 榕樹的鬚再多一些。

2. 洪常青的妝顯得人短了。

3. 色彩很亂，紅光用得很怪，臉都是蒼白的。

看戲後：

還是照原樣演。再三強調瓊花的音樂，提了多少次了，是個反抗的形象，這是劇作思想上的問題。

音樂界老談抒情，是抒哪個階級之情？與舞臺上的形象完全不一樣。現在你們理解過了，瓊花是個成長的人物。對五場的理解也很不對，打狙擊戰一個排已經很夠了。

過場等音樂搞好了再排，現在稀稀拉拉。

景完全把人奪了，燈光搞得很凶。沒有著重戲劇性，戲散了。燈光、服裝不要突出個別的舞蹈，要突出戲，突出人物，突出個別的舞蹈，是為色彩而色彩。要想通，作曲家沒有解決的問題，原來的主題比今天好些，但因反抗性不夠才改，現在反而不如過去的。前奏曲應出現瓊花主題。走走彎路不要緊，要取得經驗，要走自己的路，不要走雜牌路。音樂上洋教條、土教條都要打掉。民歌不是不好，但有許多弱的，也有色情的，民歌有部分好的東西，以它代替一切不行。

瓊花音樂感差。還是想修改，把內容、音樂都搞好，大家議一下。《蘆蕩火種》（即《沙家濱》）的修改可提供你們參考，他們已改了三個月。要求戲劇性強，音樂形象要鮮明。這次衣服沒有原來的好，娘子軍的衣服也褪色了，要做兩套，經常洗染[18]。

1月25日

印度尼西亞第一副總理兼外交部長蘇班德里約博士和他率領的代表團全體貴賓，今晚出席文化部和中國印度尼西亞友好協會為他們舉行的歡迎晚會，觀看了中央歌劇舞劇院芭蕾舞劇團演出的芭蕾舞劇《紅色娘子軍》。國務院副總理兼外交部長陳毅元帥，以及各有關方面負責人蕭勁光、章漢夫、方毅、李琦、胡愈之、成鈞、韓念龍、李強、曹瑛、凌雲等，陪同貴賓們觀看演出。

[18] 同註 9，頁 54—59。

印度尼西亞駐中國大使查禾多和在北京的其他印度尼西亞朋友，也應邀出席晚會[19]。

1月27日

江青聽中央樂團交響樂隊演奏〈歌唱祖國〉等曲後，對革命現代交響音樂《沙家濱》的指示（1965年1月27日晚）。

（江青同志非常謙虛地說）我是來當小學生的，來做調查研究工作的，主席說：「沒有調查就沒有發言權。」

一、 武器很好嘛，我看完全可以為人民服務、為革命服務嘛！這些樂器我們自己都能製造嗎？

二、 聽說你們（指搞民族的和搞西洋的同志）有爭論。我看爭來爭去，就缺少「革命」兩字。資本主義的音樂我也聽過一些，所謂「經典作品」也就是那麼幾個，以後也就沒再搞出什麼東來，它已經沒有什麼發展了，它已經沒落了。資本主義的音樂是要死亡的，你們不要跟著洋人去死。我們要走自己的路，應該搞自己的東西，搞錯了也不要緊，摔倒了再爬起來[20]。

（江青同志在談到交響樂的發展問題時說）

一、 你們可以從戲曲著手，民歌有許多是不健康的，有些很下流，有些不能表現現代生活。戲曲中京劇和河北梆子比較好，越劇太軟，越往南越嗲，廣東戲受外國影響多。京劇吸收了許多劇種的好東西，發展的時間比較久，它比河北梆子在音樂上更豐富。京劇伴奏樂隊太單調，有限制，在《紅燈記》裏演奏〈國際歌〉很難聽，味道不對。你們可以搞京劇試試看！

二、 空政和北京京劇團現在正在搞《紅岩》，他們共同研究劇本，但音樂上不同，空政以吸收京劇音樂為基礎搞新歌劇。

[19] 〈文化部和中國印度尼西亞友協舉行晚會 歡迎印度尼西亞貴賓 陳毅副總理陪同貴賓觀看芭蕾舞劇《紅色娘子軍》〉，北京：《人民日報》（第1版），1965年1月26日。

[20] 「樣板戲」作為以我為主、融匯創新的現代戲曲改革，在創作過程中的確面臨困難與阻力，因而，我們也不妨以實驗性角度來觀察「樣板戲」。

三、 明天北京京劇團彩排改編後的《蘆蕩火種》，我請你們去看[21]。

該講話的另一個版本[22]：

一、洋為中用

1. 武器很好嘛，我看完全可以為人民服務、為革命服務嘛！

2. 聽說你們（指搞民族的和搞西洋的同志）有爭論，聽說你（指××××）還有些意見。我看爭來爭去，就缺少「革命」兩字。資本主義的音樂我也聽過一些，所謂「經典作品」也就是那麼幾個，以後也就沒再搞出什麼東西來，它已經沒有什麼發展了，已經沒落了。
 資本主義的音樂是死亡的，你們不要跟著洋人去死。我們要走自己的路，應該搞自己的東西，搞錯了也不要緊，摔倒了再爬起來。

3. 膽子要大一些，一定要走自己的路。難道樂隊的發展就到此為止了嗎？要自己摸一條路出來，我們有自己的民族風格嘛。

4. 資產階級上升時期的作品，到現在還能夠被群眾歡迎上演的作品，歌劇也好，舞劇也好，大概不會超過二十個。他們那麼幾百年也不過那麼一點本事，我們迷信它幹什麼呢？封建階級幾千年搞了那麼一點玩意兒，我說我們用幾年的時間加把勁，可以搞。

5. 一系列東西，先使它站住，這個你們不要害怕，先演出，再慢慢磨，這樣路子對。

二、交響音樂的發展道路

1. 你們可以從戲曲著手，戲曲中京劇和河北梆子比較好，京劇吸收了很多劇種的好東西，發展的時間比較久，它比河北梆子在音樂上更豐富。你們可以搞京劇試試看！

2. 你們可以搞「沙家濱」，可以先搞幾段伴奏試試看，以後也可以按照你們的意思寫一個樂隊的東西。

[21] 同註 9，頁 73－74。

[22] 江青，《江青關於文化大革命的演講集》（澳門：天山出版社，1971），頁 8－11。

3. 搞民謠不是個事，盡是「情郎妹子」，不就是「後花園贈金」，……這怎麼能表現工農兵呢？總要找一個能夠表現工農兵，比較接近的，……京劇就合得上。

4. 我看是條路，你們樂隊通過獨唱、合唱，樂隊結合起來，過門可以發展嘛！你們與舞臺上沒有什麼大關係，過去那些「花調」的過門你們完全可以參考。

5. 熟悉民族的音樂，應該研究透，為什麼不這樣呢？連西洋音樂我們也要研究透。

6. 不要按老規矩嘛！完全反映封建階級的東西不出新怎麼行？不要害怕，不要怕人家批評，要頂得住，只要不歪曲英雄形象。

7. 結尾是不是用軍歌——新四軍軍歌。

三、初次彩排後的具體指示

1. 這是一個有意義的嘗試，是在民族化、外為中用上的有意義的嘗試。

2. 你們這樣搞，好，總比洋死人高明，好！還有點氣派，是不是可以還再琢磨琢磨。

3. 朗誦太冷靜，讓朗誦再排一排。熱情些，對白要加一加工，不要給人粗糙的感覺，磨得細些。

4. 走的時候不要走京劇臺步，可以有動作，走現在人的臺步可以，因為京劇的臺步原來是封建社會貴族小姐的，我們一定要改過來。

5. 你們要在衣服上再調整一下，阿慶嫂不是一個小姑娘，後面都是藏青的，可以考慮再新鮮一點。

6. 「口白」恐怕得練練，就是話劇演員也要注意語言的音樂性，就是說要有點彈性。

7. 怎麼塑造反面人物的音樂形象，你們應當去考慮一下，京劇音樂有困難。

8. 導板上要用上嗩吶多好聽，「二黃」一般用嗩吶更好聽一些。

9. 我覺得他（她）們在節奏上有點問題，不是咬在過門上，是不是有這種感覺？就是板眼上有點問題，唱得不夠穩。

10. 《蘆蕩》裏加一點汽艇的形象，製造一點敵人緊張氣氛試試看，不然好像只是和自然鬥爭。

11. 你們演出，自有你們的特殊風格嘛！就不要那麼多標題了。你們不受侷限，人家不會要求你吐字怎麼樣。要放夠音量就放出來，略有點「洋」，人家也不會如何。

12. 《蘆蕩》高潮一定要恢復這句導板，就是領唱的這一句，不是高起來了嗎？一個高潮然後你們應該是合唱，不要齊唱了，使得聲音厚一些。底下你們來一段軍歌，進行曲，這樣時代氣息就……。

四、對演員的具體指示

1. 郭建光

(1) 他的聲音可以的，我想可以唱，這小青年挺有點激情。

(2) 郭建光就有點氣派，就是那個「嘎」調唱不上去啊。

(3) 我還建議有個領唱，蘆蕩裏那個高八度（指「輕鬆」合唱前的一句領唱）去掉了不帶勁。可以搞一個小板凳放在（合唱隊）旁邊，到那兒去站著唱，他領唱。原來《沙家濱》也是把這一句去掉，後來大家覺得的確是不夠好，好多人都感到，後來又恢復了。

(4) 因為郭建光要領導群眾的，節骨眼上反而不唱了。
這個青年可以唱得有頓挫一些，這樣放開大嗓不會妨害他那種發音吧？

(5) 他這個嗓子條件不壞，很正派，很挺拔[23]。

2. 刁德一要更刁一些，要有點「刁」氣，不要那麼好聽，作為旋律，刁一點，你們配器上已經注意了，我想還可以注意，陰陽怪氣一點。他們專門殺我們的人。

五、有關「發聲」「唱腔」的指示[24]

[23] 江青對正面人物音響的標準是莊重、洪亮。

[24] 與江青講話提出的問題相對應的是，建國前夕也曾經有人提出過。《人民日報》刊載專論〈有計劃有步驟地進行舊劇改革工作〉（1948 年 11 月 13 日）一文以後，署名為芷汀的作者結合民間觀賞舊戲的經驗對如何「好懂」提出了一些看法：（一）梆子和皮黃的唱詞，大部分聽不清和聽不懂。例如，梆子的《南天門》（走雪山）一齣戲，我從小看了不下二十次，但從來沒聽出一句來，只有最後道白前面黑壓壓、霧沉沉，不是村莊便是廟宇，每次都能入耳。平劇（皮黃）的小嗓更難聽清了。我看過不少次的《孫夫人祭江》、《天女散花》，用心聽也沒辦法，只有大嗓唱的《定軍山》中「夏侯淵武藝果然好……」還能聽得出來。這恐不僅是調門及音樂的關係，詞句不通俗也是一個原因。（二）哈哈腔、評戲（蹦蹦、落子）等唱詞清楚、通俗，絕大部分能使觀眾聽清聽懂；絲弦、老調除清楚、通俗外，音樂也很悅耳。且內容多是表演的平民事蹟，和農村生活比較接近。（二）關於河北梆子（雖然也是地方戲），有人說這種形式不錯，慷慨

1. 這女聲也值得研究，西洋的搞女聲、中國的京劇，都是假嗓，我們要求有一點平嗓，因為要說話。就是完全唱歌，用西洋人的發音方法，我覺得也不好，因為離現代的革命英雄人物太遠了。

2. 我們所有的地方戲都是真假嗓，就一個京戲特別，你們是不是考慮讓她拉下一點，你們的女聲有一點辦法沒有[25]？

1月28日

（晚上在北京市工人俱樂部看完京劇《沙家濱》彩排後，江青談到交響樂的問題。）

當江青同志問到李××將怎樣做的時候，×××談到這個戲如果用交響樂隊配音效果會更好，只是用交響樂隊伴奏京戲的演唱，目前尚無把握，要寫幾段試驗一下看，經過試驗將主要段落連起來，就可以成為一個節目。將來去掉唱，就仍按劇情的連貫可以寫成一個交響卡戲。

江青同志問什麼是卡戲，×××做了解釋。江青同志說：「那很好，等你們寫好伴奏，可以叫譚元壽唱。」[26]

本月

江青到中央樂團，號召樂團成員「要走我們自己的路，決不能跟著洋人去死！」她並建議把京劇《沙家濱》改為交響樂[27]。

江青對改編京劇《紅岩》的指示：

總的原則：一、敢於革命，打破框框，敢於標新立異，思想不受限制。一切通過試驗，不怕犯錯誤。但是，不能搞主觀主義，脫離生活，一定要講鬥爭規律，講必然性。要戲劇性，不要偶然性。二、要氣勢磅礴，鬥爭

悲歌，適合北方的民性，這一點不是沒道理，但唱出來叫人聽不清麼辦呢？比方：《鍘美案》中包公的唱詞，越是他憤慨激昂的時候，也越聽不清了。有人主張用「真」嗓唱，我認為那不是好辦法，聽來實在不夠氣魄。如何改造，希望研究音樂的多提意見好了〔芷汀，〈關於舊劇和地方戲〉，北京：《人民日報》（第4版），1949年1月9日。〕

[25] 原載《廣東文藝戰報》，1967年7月5日。

[26] 《無限風光在險峰——江青同志關於文藝革命的講話》，南開大學衛東批判文藝黑線聯絡站、「紅海燕」編印，1968年2月，頁215−216。

[27] 江青，〈偉大的旗手　無畏的戰士——江青同志革命文藝活動大事記〉，同註9，頁205−215。

尖銳複雜，一定要比生活高。運用一切藝術手段，為塑造英雄形象和思想高度服務。三、把敵人寫夠是為了突出我們的人；以我為主，但敵人不能弱了。敵人內部矛盾重重，不能簡單化。要專門寫反美鬥爭的作品。四、反對寫小資產階級的思想感情、個人命運、骨肉之情、小零碎、小玩意等低級庸俗的東西。五、古為今用，外為中用，一切為革命服務。好作品要反覆修改、磨練。六、深入生活，廣泛收集材料。小說《紅岩》再收集材料，以便修改。

關於結構和情節的處理：一、成崗的作用小說上倒置了。寫鋼板誰都可以，剛入黨的誰都可以寫，我剛入黨也寫過。主席說，戲為什麼要照小說？小說為什麼不能改？我還有框框。我想把框框打爛，吸收好的。二、群眾喜歡老太婆因為她有武裝，大家高興。三、乾脆第一場李敬原、許雲峰會見，說甫志高已被捕，李派人接許、江、成的工作，全面交代形勢，我們黨如何安排工作。四、朝天門不妥當，碼頭上不能停留。五、李出場，看出我們有人代替工作，抓人就不怕了。（在公園）許保護李而被捕。六、不讓敵人喧賓奪主。以我為主。美帝不出現不好，出現多了不利，不易寫好，可以考慮狼狽逃跑時再出現一次。毛人鳳、沈養齋可以不要，另外想辦法烘托敵人內部矛盾。七、許多地方，獄中傳遞全國鬥爭消息，小條子要吞掉。建國好。八、劇本（指歌劇）矯枉過正了，看不見屠殺。要有舞臺形象，〈國際歌〉上殺場，口號、槍聲，要有犧牲。九、越獄跡象，猩猩報告不好，我們很周密才好。十、華子良是裝瘋，不宜太老，過分了就自然主義。十一、打許一槍必要，給許一把匕首，成崗也有，許中槍，以匕首刺徐。十二、尾聲，上大軍、游擊隊，把敵人活捉、打死，會師。十三、鬼電影《五更寒》不上軍隊，編寫者不從全局想，主觀唯心論，想上誰都行。十四、小說氣勢不夠雄偉，群眾運動零碎。

關於許雲峰形象的塑造：一、許雲峰的形象趙丹演得不好，但導演也不對，規定他演大名士，看江水，推開鴻門宴的門是大名士。二、吃飯那場，原著中好對話也不用。三、許挖洞不好，去看（天空）不好，

應千方百計地保護地洞。為什麼聽不見（腳步聲）了，他們簡直是不用腦筋，也不瞭解情況，那麼草率，那麼亂。四、他們花了三年時間，但是因為他們選材和藝術愛好有問題，並受夏衍，還有陳荒煤的影響。他們不要成崗，加了劉思揚。五、趙丹老是演古人。魯迅，我沒看見過，我印象中魯迅對人是嚴峻的。我告訴趙丹，他說不是，他說魯迅很隨便。六、趙丹一見我就說「蒙太奇」，嚇唬人。我就不客氣了。我說，說穿了，叫結構。推、拉、搖、化就是句子。這些壞思想是不好的。我們搞藝術要為人民服務，不要搞一本書主義、一個劇主義，那一套很不好。

關於江姐形象的塑造：一、擔心音樂和江姐的問題。許、成在小說裏是好的，小說中江姐弱了，要重新創造一個。她不是一個人，是高度概括很多人的女共產黨員的形象。江姐性格比較複雜、鮮明，塑造出的比較少。二、我們這一代快要完了，現在交給你們去弄，要弄好。將來更困難了。現在不弄，以後後代更難弄了。三、小說中個人命運強調得多了。江姐這個人應該是對自己的同志非常熱情關心，她是熱愛黨熱愛同志的。在敵人面前她鬥爭的方式是複雜的、多種多樣的。四、這個人的外形要文一點，然而要有幾分英氣，這才能通過形象把她表達出來。許雲峰有多高，江姐就可以有多高。電影也應如此。小說中許、成突出。五、小說中江姐的骨肉之情、兒女之情很多，太瑣碎了。她應有在鬥爭中同群眾密切聯繫的人物關係。她的活動中的人物關係太少了。這個人物在小說中塑造得不夠好。人們喜歡小說上的江姐也還是由於她和老太婆去搞了武裝鬥爭。六、劇本上江姐的細節要注意，一定要樹立起來。她對敵、對我各方面要寫清楚，江姐對同志要親切關懷。七、歌劇中「紅岩上紅梅開」是套主席〈詠梅〉來的，要革命的。你們年輕，經歷不同，對革命理解不同，沒整到要害上。八、江姐要關懷成瑤，但不要庸俗化。九、電影中按關係，孫明霞、劉思揚不好，故弄玄虛，不是政治熱情，是庸俗的小零碎。政治上熱情，不是一團和氣。江姐甚至可以跟人「吵架」（指堅持原則），這樣的熱情有原則性。江姐的行為都要合乎秘密工作原則。十、幾個《紅岩》的戲，大都解放軍沒出場，

悲劇性太強，沉重，很悶，看起來喪氣，不舒服。十一、江、許是最重要的，還要加上成崗。三個人一定要樹立起來。《紅色娘子軍》只有瓊花，連長也不要了，不對。群像一定要樹立起來。群像要通過主要人物來表現；主要人物脫離群像的烘托，便成了光桿。十二、小零碎不好，有的是藝術不完整，有的是思想不健康。這裏有個高度和立場問題。選什麼材料，都有創作上的思想問題，不是一般問題。十三、現在有些庸俗捧場（指報刊上的評論）。歌劇《江姐》也有庸俗的地方，哭哭啼啼的，算什麼英雄！？藝術不是不講含蓄，含蓄是為了叫觀眾有想像的餘地。十四、江姐要合法、非法鬥爭全用。她有秘密工作的經驗，因此她不同於韓英，也不同於阿慶嫂。她想問題是非常周密的，但不是拖拖拉拉。小說上江姐有點瑣碎、婆婆媽媽的，應寫重大的，在鬥爭中關心同志。十五、不是沒有偶然性，像布置撤退，不那麼容易。有人有家就會發生失利，這種情況是允許的，但不能搞得黨沒有能力，疏忽。十六、人的性格不能太簡單。江姐是很複雜的。昨天講打人，是啟發你們想像。十七、敵人的形象一般都是醜化，不深刻，要從內在去刻劃。寫作時間要充裕些，不要慌。十八、電影草率，不認真，畫面很亂。城門樓下抬起頭來，然後用照相的角度俯視江姐顯得渺小受審判的樣子。根本不能這麼拍。走泥坑不好，有一點也可以，但要愈來愈大步，越走越鎮定，堅強起來。上山看到同志對自己那麼體貼，但是她的哭不需要掩飾，可以眼淚長流，面對老太婆哭著說：「媽媽，我都知道了。」不要掩飾，不能伏下嗚嗚地哭。十九、江姐要重視計劃。二十、小說，全國、局部的形勢一定要有氣勢，否則就降低了思想性。當然，刻劃形象，如何寫，要講藝術的形象表達。二十一、電影，江姐上山，華為哭，不應該全都哭，青年不應該哭[28]。

28　江青，《江青同志論文藝》，民間印刷本。

2月1日

上海京劇院二團在人民大舞臺公演根據淮劇《海港的早晨》改編的現代戲《海港早晨》（後改名為《海港》）。

2月初

春節，京劇《海港的早晨》在大舞臺、延安劇場公演了多場，贏得了觀眾和戲劇界的高度評價。春節過後，中國京劇院由副院長張東川帶領，南下到廣州、深圳演出《紅燈記》。之後，《紅燈記》又在上海連演四十天。

2月8日

《人民日報》（第6版）專欄：〈在文藝陣地上邀請工農兵評戲〉報導：江西省的許多戲曲團體，在不久前舉行的全省戲曲現代戲觀摩會演期間，邀請了四百多名工農兵群眾參加評戲。應邀參加評戲的有工人、人民公社社員、解放軍戰士、五好民兵、服務員、營業員和基層幹部等。他們分別舉行了十九次座談會，寫了七十二篇有關評論文章和信件[29]。

2月17日

北京京劇團演出的革命現代戲《蘆蕩火種》，經過修改重排後改名《沙家濱》，今天起在首都公演。

新華社〈京劇工作者攀登京劇藝術高峰的又一革命行動〉報導：《蘆蕩火種》修改重排改名《沙家濱》。全劇強調了武裝鬥爭的作用，更好地塑造了正面人物的英雄形象。在音樂、唱腔等方面都有較大的革新，使這個戲的質量更提高了。

[29] 〈在文藝陣地上邀請工農兵評戲〉，北京：《人民日報》（第6版），1965年2月8日。

這是首都京劇工作者在運用京劇藝術表現現代生活獲得成功以後，再接再勵努力攀登京劇藝術高峰的又一革命行動。[30]

新華社 17 日訊，北京京劇團演出的革命現代戲《蘆蕩火種》，經過修改重排後改名《沙家濱》，今天起在首都公演。這是首都京劇工作者在運用京劇藝術表現現代生活獲得成功以後，再接再勵努力攀登京劇藝術高峰的又一革命行動。

北京京劇團的《蘆蕩火種》在首都已經公演一百多場，很受觀眾歡迎，並且得到 1964 年京劇現代戲觀摩演出大會的好評。但是他們在黨的教育下，在中央和市委有關負責同志的直接關懷和幫助下，認識到不應當滿足於已有的成就，對排演革命現代戲採取了不斷革命的態度，精益求精，使這個戲的質量不斷提高。

從《蘆蕩火種》到《沙家濱》，在劇情、劇中人物、表演程式和音樂唱腔等方面，都有了較大的革新。改排後的這齣戲，最突出之處是強調了武裝鬥爭的作用。《蘆蕩火種》較多地描寫地下聯絡員阿慶嫂的對敵鬥爭活動，最後她引進傷癒後喬裝的新四軍，裏應外合，比較輕易地殲滅了敵人，傳奇色彩過分濃厚。改排後的《沙家濱》中，阿慶嫂千方百計掩護了新四軍傷病員，戰士們從蘆葦蕩轉移脫險，傷癒後，奉命組成突擊排，配合大部隊，根據阿慶嫂的情報，英勇奇襲沙家濱，直搗偽司令部，在激烈的武打中，將漢奸、日寇一舉全殲。這樣就更加符合革命鬥爭的歷史真實，全劇的結構更加精煉。

在《沙家濱》中，指導員郭建光和地下聯絡員阿慶嫂兩個正面人物的英雄形象也更好地樹立起來了。指導員的戲增多，唱詞增加，唱腔全部重新設計。戲一開始就向觀眾展示了指導員和群眾親如家人的關係，接著通過他在武裝鬥爭緊要關頭的堅定表現，直到最後他帶領戰士配合大部隊，英勇殺敵，解放了沙家濱，始終強烈地表現了一個黨的政治工作人員應有的革命品質。這樣，使郭建光從一般指導員的形象，上升為一個忠於革命、能文能武的黨的政治指導員的英雄形象。對阿慶嫂，戲裏加強了她對敵鬥

[30] 〈京劇工作者攀登京劇藝術高峰的又一革命行動〉，北京：《人民日報》，1965 年 2 月 18 日。

爭的靈活性和策略性。她細心地觀察並利用偽司令胡傳葵和偽參謀長刁德一之間的矛盾，在一些重要場合，變被動為主動，使偽司令成為自己進行革命工作的擋箭牌。她在敵人面前不再眼含敵意，鋒芒過露，而是圓活靈通，不露痕跡地和敵人應付周旋。這樣處理，雖然她的戲減少了一些，人物形象卻更加鮮明了。

劇中的革命群眾有了變化和增加，使觀眾看到阿慶嫂的革命活動有著可靠的群眾基礎。還增加了敵人掠奪財物、捆綁、槍殺群眾等情節，使觀眾增強了對敵人的憎恨。劇中還強調了敵人內部之間的矛盾，使阿慶嫂的存在更符合生活的邏輯。

《沙家濱》的音樂處理也有了新的發展。管弦樂部分加強了，增加了中音和低音樂器，打擊樂方面也做了革新。在《蘆蕩火種》裏，人物上場下場都有鑼鼓打上打下，現在不再用，就減少了陳舊感。為正面和反面人物演唱的伴奏音樂，各有顯著不同，使人聽了愛憎分明。在設計唱腔時，某些唱詞還嘗試用北京語音來行腔，便於觀眾聽懂。舞臺布景也更富有江南風光。

從《蘆蕩火種》到《沙家濱》是北京京劇團不斷錘煉革命現代戲的過程，也是劇團全體人員思想不斷革命化的過程。起初由於劇團領導上只看到了這個戲的成功的一面，產生了驕傲自滿情緒。後來他們學習了毛主席著作，運用一分為二的觀點，對於《蘆蕩火種》的劇本和演出重新進行了分析，再一次認識到：要使一齣京劇革命現代戲成為優秀的保留劇目，必須永不滿足，不斷加工。他們還多次觀摩了中國京劇院演出的《紅燈記》，進行學習。徐寅生的〈關於如何打乒乓球〉文章發表後，全團又做了反覆討論，由打乒乓球聯繫到演現代戲，由「為誰打球」聯繫到「為誰演戲」。大家認識到要為革命演戲，就必須演好革命戲，不斷提高現代戲的質量。北京京劇團就是這樣以思想革命帶動了藝術革命，克服了在精益求精過程中的一些思想障礙。大家以革命熱情並在中國京劇院、中央歌劇舞劇院芭

蕾舞劇團等兄弟藝術單位的大力幫助下，使《沙家濱》這個革命現代戲，在原有的質量基礎上又提高了一步[31]。

2月18日

據新華社香港 16 日電，中國京劇院演出團最近在深圳演出了革命京劇《紅燈記》。這是第一個在深圳上演的京劇現代戲。前往觀看的香港觀眾對京劇革新的這一成果給予高度的評價，認為《紅燈記》既繼承了傳統，又突破了傳統的束縛，有所創造，有所發展；是一齣具有高度藝術性和強烈感染力的地道的京劇。由袁世海、高玉倩、錢浩梁、馮志孝、劉長瑜等主演的《紅燈記》，在深圳先後演出六場。專程從香港趕去看戲的觀眾達五千多人次。每場演出時，都有不少觀眾被這齣充滿革命激情的現代京劇感動得流下了熱淚。許多懂得京劇的觀眾稱讚說：「這齣戲好就好在京劇韻味殊濃！改革得妙！」平常不大看京劇的觀眾稱讚這齣戲一看就懂，認為它內容深刻，劇力萬鈞！

據香港《文匯報》15 日報導：香港不少人過去對京劇演現代戲是持懷疑態度的。他們自觀看了《紅燈記》的演出後，各種各樣的存疑都得到了解答。不少京劇行家和京劇愛好者並且一看再看，成為京劇現代戲的擁護者和愛好者。香港京劇鬚生名票陳中和說：《紅燈記》的演出成功，出乎他意料之外。他承認自己在未看《紅燈記》之前，他甚至認為絕對不可能運用京劇程式來表現現代生活。在看了演出之後，他完全信服了，並且讚揚說：「京劇這樣一改，不但保留了京劇的傳統東西，還使京劇有了新的發展。」他認為讓京劇演現代戲，是一個很好的創造。香港的文化藝術等各界人士在看完演出後，還先後同京劇院演出團的演員們一起舉行了座談會。他們一致讚揚演員們的唱、做、唸、打樣樣都好[32]。

同日，《人民日報》（第 6 版）發表繁星的檢討〈我的《有鬼無害論》是錯誤的〉：

我在 1961 年 8 月在《北京晚報》發表的〈有鬼無害論〉，是一篇錯誤極其嚴重的文章。錯誤的性質極其嚴重，是因為這篇文章為一個反黨反社

[31] 〈京劇工作者攀登京劇藝術高峰的又一革命行動〉，北京：《人民日報》（第 2 版），1965 年 2 月 18 日。
[32] 〈香港觀眾盛讚革命京劇《紅燈記》〉，北京：《人民日報》（第 2 版），1965 年 2 月 18 日。

會主義的鬼戲《李慧娘》做辯護，成了這個鬼戲的「護法」。這是一個喪失無產階級立場的政治性的錯誤。造成這個錯誤更根本的原因，是我自己的思想、立場、觀點，我的世界觀還沒有根本改造好，資產階級的世界觀在我的頭腦中，特別是在思想文化的問題上還佔居統治地位。

我在〈有鬼無害論〉中有些什麼錯誤？主要是這幾點：一，為孟超的反黨反社會主義的鬼戲《李慧娘》捧了場，做了它的「護法」。這個錯誤是最嚴重的。二，贊成演鬼戲，說演鬼戲「無害」。這是我的文章的中心內容，是錯誤的主要部分。三，我對文學遺產有錯誤的觀點，這是我犯錯誤的思想基礎（原載 1965 年 2 月 17 日《北京晚報》，本報做了刪節）。

2月22日

江青在一封信中對電影工作做了重要指示：「為了徹底解決目前這種資本主義、修正主義的經營管理方式，我建議認真解剖一個麻雀（製片廠），廢除導演中心制，實行黨的民主集中制，所有創作人員都參加討論，然後把好的、正確的意見集中起來，由導演執行；不妥不正確的意見，可以解釋和批評。」這一指示被舊文化部扣壓到 7 月才交電影局「研究」[33]。

2月25日

鄧拓，〈高舉毛澤東思想紅旗，進一步實現戲劇革命化──1965 年 2 月 25 日在華北區話劇歌劇觀摩演出會開幕式上的講話〉，其講話要點是：第一，在藝術實踐中活學活用毛澤東思想。第二，進一步實現戲劇革命化。第三，歌頌工農兵新的英雄人物。第四，讓我們的社會主義話劇、歌劇更加繁榮起來[34]。

[33] 江青，〈偉大的旗手　無畏的戰士──江青同志革命文藝活動大事記〉，引書同註 9，頁 205–215。

[34] 鄧拓，《高舉毛澤東思想紅旗，進一步實現戲劇革命化──1965 年 2 月 25 日在華北區話劇歌劇觀摩演出會開幕式上的講話》，北京：《北京文藝》，1965 年第 3 期。

本月

江青到中央樂團，號召樂團的革命成員：「要走我們自己的路，決不能跟著洋人去死！」她並建議把京劇《沙家濱》改為交響樂。

《海港早晨》在上海人民大舞臺試驗公演。江青看了演出，指責劇組沒有做好，走了彎路。並指出三個問題：突出「中間人物」；〈追舟〉一場是「鬼魂出現」；布景像雞窩。

由張東川帶隊，劇組南下廣州和當時還是一個小鎮的深圳演出，反響強烈，後又在上海連演四十場，場場爆滿。

3月2日

鄧小平在中共中央書記處會議上說，現在有人不敢寫文章了，新華社每天只收到兩篇稿子，戲臺上只演兵，只演打仗的，電影哪有那麼完善？這個不讓演，那個不讓演。那些「革命派」想靠批判別人出名，踩著別人的肩膀上臺。他提出要趕快剎車[35]。

3月6日

中國京劇團一團演員錢浩梁，〈努力塑造高大的革命英雄形象〉，《光明日報》（原載《南方日報》）。

3月10日

〈京劇革命化的成果反覆錘煉的好戲京劇《紅燈記》將同上海觀眾見面中共中央華東局好上海黨政軍負責人觀看了昨晚招待演出〉，《解放日報》（第1版）。

中國京劇院一團副團長袁世海，〈樹立雄心壯志，演好革命現代戲〉（原載《南方日報》）《解放日報》，1965年3月10日轉載：

35 轉引自錢庠理，《歷史的變局——從挽救危機到反修防修（1962－1965）》上冊（香港：香港中文大學出版社，頁391）。

我們這次改編《紅燈記》，採取的方法就是領導、專家、群眾三結合。
如果說，京劇《紅燈記》在改編方面有其成功的地方的話，這就是「三結
合」方法的勝利，其中，尤應歸功於有關部門的領導同志。

3月11日

鄧拓，〈高舉毛澤東思想紅旗進一步實現戲劇藝術革命化——在華北區話劇
歌劇觀摩演出會開幕式上的講話〉，《北京日報》（第1版）。

3月12日

3月12日起，《紅燈記》開始在上海演出。上海市委宣傳部長張春橋親自負
責接待工作，安排劇組活動和宣傳事宜。中國京劇院一團在人民大舞臺公演《紅
燈記》。主要演員錢浩梁、高玉倩、劉長瑜、袁世海。演出四十二場，觀眾十一
萬多人次。

3月13日

上海京劇院，陶雄、唐真，〈向京劇《紅燈記》學習〉（《文匯報》）。

3月15日

《人民日報》（第6版）發表〈劇場支持演革命現代戲〉。河南魯山劇院是
一個小劇院，地方比較偏僻，離縣城也比較遠，但他們為現代戲大開方便之門。
一年來，他們同劇團密切協作，組織了四百五十多場現代戲的演出。他們還送
票上門，方便群眾[36]。

[36] 〈劇場支持演革命現代戲〉，北京：《人民日報》（第6版），1965年3月15日。

3月16日

《解放日報》發表〈認真地向京劇《紅燈記》學習〉，該文寫道：「看過這齣戲的人，深為他們那種戰鬥的政治熱情和革命的藝術力量所鼓舞，眾口一詞，連連稱道：『好戲、好戲！』認為這是京劇革命化的一個出色樣板。上海戲劇工作者更是爭相傳告，紛紛表示要向京劇《紅燈記》學習。」[37]

3月18日

郭漢城，〈試評京劇《沙家濱》的改編〉，《人民日報》（第6版）

徐景賢，〈政治是藝術創作的靈魂——談京劇《紅燈記》的劇本改編〉，《文匯報》。

《沙家濱》（根據滬劇《蘆蕩火種》改編）劇本發表於《人民日報》，北京京劇團集體改編，執筆汪曾祺、楊毓瑉，《人民日報》，1965年3月18日至20日。

衛明，〈在藝術實踐中有破有立——從京劇《紅燈記》的改編試談藝術觀革命的一些問題〉，《文匯報》。

3月22日

《光明日報》發表越劇藝術家袁雪芬[38]讚揚《紅燈記》的文章〈精益求精的樣板〉，該文寫道：「看了《紅燈記》，我進一步體會到要演好革命現代戲，首先

[37] 【解讀】這是對「樣板戲」的評論上第一次出現「樣板」一詞。第二種說法有：1966年11月28日，中央文化革命領導小組在北京召開首都文藝界無產階級文化革命大會。當時的中央文革小組組長康生在會上宣布：京劇《智取威虎山》、《紅燈記》、《海港》、《沙家濱》、《奇襲白虎團》和芭蕾舞劇《白毛女》、《紅色娘子軍》以及交響樂《沙家濱》等八部文藝作品「革命樣板戲」。第三種說法有：汪曾祺在回顧《沙家濱》的創作過程時，披露說，他們創作組按照江青傳達的毛主席的意見，將《蘆蕩火種》改了第三稿。「1965年5月，江青在上海審查通過，並定為『樣板』，『樣板戲』這個叫法，是從這個時候開始提出來的。」（汪曾祺，〈關於《沙家濱》〉，天津：《八小時以外》，1992年第6期）上述這些說法都符合江青在〈紀要〉中提出「文化革命要有破有立，領導人要親自抓，搞出好的樣板」的要求。

[38] 袁雪芬自1950年4月起先後擔任華東越劇實驗劇團團長、華東戲曲研究院副院長兼越劇實驗劇團團長、上海越劇院院長。

要老老實實自我改造。中國京劇院同志們的辛勤勞動，為我們起了樣板的作用，我和上海的廣大觀眾帶著同樣的心情向他們感謝！」

3月24日

〈林彪同志等觀看京劇《紅燈記》〉，《人民日報》（第1版）。

3月25日

上海京劇院丁國岑、高義龍、黃鈞等人創作的《平原游擊隊》劇本稿，在張春橋指令下移交北京，同時上海京劇院成立修改《智取威虎山》劇本的創作組。

3月28日

《文匯報》發表于會泳的文章〈戲曲音樂必須為塑造英雄形象服務〉，他認為：

> 現有的京劇現代戲，通常都採用這樣一些方法：一是融化吸收流行的革命群眾歌曲的音調；二是在吐字的音（韻包括聲、韻、調各要素）上，以北京語音為主（附「以湖廣章」的特點），不「用上口字」，少「用尖團音」等；三是通過揭示革命英雄人物的內心世界來促成傳統音樂材料的改造和在傳統基礎上的創新，從而獲得新的氣質。在這三種方法中，最主要的也是不可缺少的乃是第三種方法……通過著重揭示人物內心世界的途徑來積極參與革命英雄形象的塑造，是京劇音樂和一切戲曲音樂最主要的任務。唱腔設計上，如果忽視或輕視這一最主要的任務，而只是或著重在一些枝節性的方面下功夫的話，便不可能達到真正的革命化，並且也不可能真正達到既有革命時代氣息又有劇種風格特徵的境地。

本月

重新組建劇組。劇組組長、編劇組長何慢。編劇組增加了聞捷與鄭拾風；導演改為章琴，主演換了蔡瑤銑，作曲于會泳、莊德淳。張春橋要求戲的主題改為

國際主義精神。要突出金樹英（方海珍的前身）和劉大江（即後來的高志揚）這兩個英雄人物。5月出修改稿，6月7日在上海藝術劇場彩排。

《戲劇報》發表了本刊評論員述評：「我們希望，全國各地區各劇種，首先是那些古老劇種，都能夠在毛澤東思想的光輝照耀下、在深厚的工農兵群眾生活基礎上，以艱苦的藝術勞動，創造出、錘煉出優秀作品、優秀演出，不僅為本地區本劇種樹立起樣板，並且趕上和超越《紅燈記》以及其他優秀劇目，把個戲劇戰線上的比學趕幫運動一步一步地推向高峰！」[39]

3月中旬至4月上旬，吉林省全省京劇現代戲會演在長春舉行。會演結束後，應邀參加的馬彥祥在編劇、導演及部分演員參加的範圍內，做了一次關於京劇現代戲問題的講話。

江青給錢浩梁的信。

浩梁：

你2月22日的來信，我收到的比較晚，大概是醫生壓了。我病了二十多天，目前已有好轉，請放心。你的信使我很激動，我好像也在深圳劇場看戲一樣。

我曾經打掉你的一個壞戲——《伐子都》，心裏一直不安，並想搞點好戲給你演。你知道我讓你看《紅岩》的主要原因嗎？不但是為了你塑造正面人物形象，也因為我抓《紅岩》的創作四、五個月了，目前初稿可能已經完成，他們就要到四川，下去生話了，由他們先演，改好了以後你和近芳、秋玲、曼玲再學。目前最重要的是到部隊去下生活，告訴你的黨委書記：我認為，下部隊當兵不能少於一個月。最好先完全過連隊生話，然後就在部隊排戲，由部隊矯正，解決拚刺刀的問題。你曉得，部隊訓練一個戰士是很不容易的，特別是偵察兵。為了解決演兵的問題，我去年在海南島用一個月時間，觀察、解剖了一個×××教學班，兩個五好戰士偵察兵，他們的動作難度很大，你和全體舞蹈演員都要好好學習，然後把戰士的動作上升成舞蹈。為了使這些戲少走彎路，將來我改的時候容易些，請你的黨委書記轉告編劇人員；京劇主要靠唱歌塑造人物形象，京劇的舞蹈

[39] 〈比學趕幫，演好革命現代戲〉，北京：《戲劇報》，1965年第3期。

還沒有形成舞蹈的語彙，不能很好地塑造人物形象，因此主要人物，如你所扮演的偵察連長，應安排成套曲調，表現人物內心，以刻畫人物；四姐也應有好的歌唱來塑造她，不過這個戲主要是塑造英雄的偵察兵，不要平分秋色。

我送給你們「毛選」，因為當時找不到更多的本子，沒能送給袁世海、高玉倩、劉長瑜，以後找到再送。應認真學習〈在延安文藝座談會上的講話〉，結合自己的思想、業務，活學活用，要保持一個共產黨員、革命者對黨對人民高度負責的態度，不要自己老想演主角，只要是革命工作，什麼都作，我希望你成為一個文藝革命的尖兵，戲劇是綜合藝術，除了編、導、演以外，還有樂隊和後臺的無名英雄們，光靠一個主演行嗎？應大家齊心合力，有多少熱發多少光，主要是為社會主義革命，為工農兵服務，不僅能演主角和配角，而且應該會管服裝、布景、道具、燈光等等工作，這些都是光榮的工作。當然，我不是讓你改行，而是說應當尊重其他同志的勞動。社會主義的劇院是無產階級革命的文藝團體，各項工作只是分工的不同，要堅決打掉資本主義的「明星制」和封建主義的行會習氣，虛心向群眾學習，有疑難問題，到毛主席著作中找答案。

我知道你們已經到上海，我心臟不太好，沒什麼，等我好些
去看你們。

這封信給你的黨委書記看一下。

問候袁世海、杜近芳、高玉倩、劉長瑜及全團同志。

我祝賀你們此次演出的成功，為社會主義祖國，為工農兵作出貢獻。

祝你

努力

江青

1965 年 3 月[40]

[40] 《無限風光在險峰──江青同志關於文藝革命的講話》，南開大學衛東批判文藝黑線聯絡站、「紅海燕」印，1968 年 2 月，頁 239－240。

4月1日

愛華滬劇團,〈堅持興無滅資的鬥爭　努力實現戲曲革命化——改編演出滬劇《紅燈記》的初步總結〉,《文匯報》。

4月3日

〈促進革命現代戲的更大發展〉,《解放日報》。

4月4日

《人民日報》(第6版)發表馬克的文章〈評連環畫《白毛女》的修改〉:

> 華三川同志的連環畫《白毛女》,有兩種不同的版本。少年兒童出版社出版的只有五十二幅。上海人民美術出版社出版時,經過修改補充後增加到一百九十幅。其中一些優秀的片段,參加「全國美展」華東地區的展出時,作者又做了很大的改動和提高。修改之一是,細心地刪去了一些妨害主題思想突出,又有損正面英雄人物形象塑造的枝節。修改之二是,對「鳥成對,喜成雙,半間草屋做新房」這幅畫的處理。修改之三是,關於喜兒和群眾一起鬥爭黃世仁的畫面。

4月8日

《人民日報》(第6版)發表〈促進革命現代戲曲的更大發展——上海《解放日報》社論摘要〉。

為了在戲劇領域中進一步貫徹毛澤東文藝方向,為了把社會主義戲劇革命堅持下去,我們的戲劇工作者必須以毛澤東文藝思想為武器,更好地解決下列四個問題。第一,普及與提高的關係問題。第二,政治與藝術的關係問題。第三,藝術上的繼承與革新的關係問題。第四,帶好隊伍。要演革命戲,就要同時做革命人(原載4月3日《解放日報》)。

據新華社 8 日訊，歷時一個多月的華北區話劇歌劇觀摩演出會，5 日在北京閉幕。參加這次觀摩演出的一千多名話劇、歌劇工作者，在 5 日閉幕的時候，舉行了學習毛主席著作、深入工農兵生活動員大會。中共中央華北局第一書記李雪峰、第三書記林鐵、書記處書記陶魯笳、劉子厚、解學恭、廖漢生、蘇謙益、池必卿，以及華北區各省、市、自治區黨委負責人，出席了這次動員大會。李雪峰在動員大會上講了話。在閉幕前，中共中央華北局宣傳部部長黃志剛做了總結報告。他在報告中指出了這次觀摩演出的重大收穫，總結了一年來華北地區話劇歌劇創作取得很大成績的主要經驗，並且對戲劇創作中如何寫矛盾衝突、塑造工農兵英雄人物形象，以及寫革命歷史題材等問題做了闡述。

中共中央宣傳部副部長周揚、林默涵在觀摩演出期間分別講了話。他們在講話中詳細闡述了當前文藝戰線上的大好形勢和社會主義文化革命的任務，鼓勵文藝工作者勇於創新，進一步繁榮和發展社會主義戲劇。在觀摩演出期間，大會還邀請了一些著名的戲劇工作者分別就如何塑造英雄人物、歌劇創作、描寫工業題材、導演表演、向業餘文藝戰士學習以及舞臺美術工作等方面的問題做了專題發言。這次規模盛大的觀摩演出，從 2 月 25 日舉行以來，共演出了一百九十多場，觀看演出的有二十五萬多人次。其中，到工廠、農村、部隊「送戲上門」演出二十多場，三萬多工農兵群眾觀看了許多優秀劇目[41]。

4 月 9 日

《人民日報》（第 1 版）發表社論〈戲劇舞臺上的大好形勢〉：

我們的戲劇工作所以能取得這些成就，首先是由於戲劇工作者在黨的領導下，認真地學習了毛澤東思想，堅決地貫徹了毛澤東文藝路線。

其次是由於大批專業的和業餘的戲劇工作者，遵照毛澤東同志的教導，下廠下鄉下連隊，深入了工農兵生活。一年多以來，戲劇工作者在革命化、勞動化的大道上邁進了一大步。許多戲劇工作者參加了農村的社會

[41] 〈高舉毛澤東思想紅旗 發展社會主義戲劇〉，北京：《人民日報》（第 2 版），1965 年 4 月 9 日。

主義教育運動；許多劇團和文化工作隊，學習內蒙古自治區烏蘭牧騎的革命精神，把社會主義的革命文藝送到工廠、農村和連隊中去。

第三是由於提倡敢於創新的革命精神，並且在實踐中開花結果。

4月15日

江蘇省最近舉行的京劇革命現代戲觀摩演出會上，十二個代表團演出了十八個新創作的革命現代戲。它們都是以江蘇人民的鬥爭生活為題材的。其中反映解放以後社會主義革命和社會主義建設時期現實鬥爭生活的劇目就有十三個。反映民主革命鬥爭的一些劇目，也都取材於江蘇各地的革命鬥爭史實。參加觀摩演出的劇目中，大型劇目和中、小型劇目各佔一半。這些小戲的共同特點是抓取生活中的某一個側面，歌頌社會主義時代的新人物和新思想。它們一方面運用了京劇傳統的表演形式，同時還依據現實生活進行了一些新的創造[42]。

4月22日

《電影藝術》第 4 期發表〈「三結合」是繁榮創作的好方法〉社論。

4月27日

江青在《智取威虎山》座談會上的講話：

（去年我們京劇革命現代戲，收穫不小，有十個左右的劇目可以站住腳，問題是藝術加工。京劇原來的組織完全是適應這「才子佳人」的。）[43]

去年有人說《智取威虎山》是「話劇加唱」，是「白開水」。當然，這個戲是有缺點的，我心裏有本帳。但是，這個戲是革命的，現代戲有革命的、不革命的，甚至反革命的。他們說這些話，不是反對我們的缺點，而是有意無意地來反對革命，至少給我們洩氣。白開水，有什麼不好呢？有

42 〈江蘇舉行京劇革命現代戲觀摩演出會〉，北京：《人民日報》（第 6 版），1965 年 4 月 15 日。
43 合肥師範學院大聯委文藝革命組，《革命京劇「樣板戲」》，1967 年 12 月，頁 14。

白開水比沒有好。有了白開水，就可以泡茶，可以釀酒。我們把他們的這些意見頂回去了。

（去年三塊樣板沒有打好，我感到對不起黨，對不起人民，對不起去世的柯慶施同志。上海是一個戰略戰地，各方面進步很大，上海人民是有革命傳統的，但是京劇弄不好，恐怕是一、勁頭用得不對，對哪些是自己的好處，哪些是缺點，沒有很好地認識；二、發現了問題，不能及時改；三、缺少點牛勁，就是貫徹黨中央的文藝方制政策，堅決貫徹毛澤東思想。不達目的，難下火線。醫生命令我休息，可是我不放心。

有人說我用斧頭砍了你們的戲。其實，我們刪去的是《一枝花》、《定河老道上山》，有人就心痛。小說《林海雪原》把少劍波神化了。神，世界上是沒有的。我們修改的時候，少劍波比小說提高了。楊子榮小說寫得是好的，可惜也抹了灰。不過，可以看得出來，作者是想把革命英雄人物寫好的。

柯慶施同志，我們應該永遠紀念，他始終站在鬥爭的最前列。1963年初，他曾經說：「我喜歡京劇，但是現在不看它。」我勸他，還是要看，我們可以把它救活。他很高興，同意這個看法。那時我看了你們的兩個戲（《智取威虎山》和《紅色風暴》）就認為你們不應該自卑。真正的群眾是歡迎革命現代戲的。看老戲，群眾有的中途就跑。在看現代戲的時候，觀眾沒有中途跑掉的。《紅色風暴》這個戲，老實說寫得並不十分好，可是那天是滿座的，演到烈士就義的時候，全場肅靜，群眾坐著不動。在唱〈國際歌〉的時候，就站起來，大家也站起來。這就說明群眾（不是那個三千萬）是歡迎現代戲的。可是有的現代戲為什麼不行呢？是因為唱得不夠，打得不夠，原來老的一套太多。自那以後，我連著看了很多次，連一些平常不看的劇種也看。不論什麼戲，喜歡的、不喜歡的都看。在看戲中，發現創作的貧困，但是，革命現代戲受歡迎，能搞好。後來在北京又看了《白毛女》，肯定了京劇能演革命現代戲。因此我呼籲會演，到處奔走。去年打了一仗，證實了我的看法。

《智取威虎山》和《紅燈記》比較，走了點彎路。幹革命，就難免走彎路，犯錯誤。這不要緊，走了點彎路，就拉回來嘛。《紅燈記》是寫氣節的，與《智取威虎山》題材不同，藝術處理上，也應該不同。《智取威虎山》是能夠搞好的，但要有牛勁，要有信心。要磨，要經得起磨，比如《沙家濱》蘆蕩一場的唱，就磨了很久。

　　《智取威虎山》這塊樣板要不要打出來？我認為要打出來！我是有信心的，只要我的體力夠得上。《海港早晨》是個好戲，但是，後來搞成了中間人物轉變的戲，走了大彎路。如何突出正面人物是個大問題。京劇要突出反面人物很容易，因為過去京劇舞臺演的都是反面人物。《紅燈記》所努力的，就是突出三個正面人物，把原來叛徒的戲砍掉了一些）[44]。

　　《智取威虎山》的問題是一平、二散、三亂。要收縮。正面人物反而沒有，楊子榮有幾次亮相呢？這可能是個創作方法問題。整個戲的思想性不夠高。藝術的現實生活基礎不夠，戲中看不出當時全國的形勢。

　　為了提高思想性，有必要把當時全國的形勢搞清楚。

　　1946 年，全國的形勢是敵強我弱，敵眾我寡，不僅僅是東北。東北戰場上，我軍只有十萬人左右，而敵人光土匪就有十幾萬，還不包括國民黨的正規軍和雜牌軍。當時國民黨的新一軍、新六軍等幾個王牌軍都在東北。但是真正強的還是我們，我們為什麼能以少勝多呢？因為正義在我們這邊。戰爭有正義的和非正義的，我們有人民的支持，有英明正確的黨的領導。

　　（看了你們這個修改方案，有很大的進步。我覺得，戲還必須集中，這一條一定要做到，要為人們著想，戲不能太長，看三四小時的戲，第二天怎麼工作呢？一個戲最好控制在二個半小時以內，戲太長了，又沒有味道，還不如回家睡覺的好。照現在這個提綱，戲還可能要演到三個多小時。我同意去掉河神廟、滑雪一場，有人說演得不美，是不美，去掉好。幕外的戲全去掉，不然很亂，戲弄得滿滿的，觀眾腦子沒有迴旋的餘地，不含蓄了。《紅燈記》越演越長，就很令人擔心。

[44] 同前註，頁 14─15。

根據當時在東北的形勢，我軍如果不把正規軍分一小部分去剿匪，不僅人民受苦，而且根據地也不能鞏固。因為前面是國民黨，後面就是土匪，我軍處於被夾擊的境地。這個時期很困苦，很艱難，東北人民多年遭受日寇和蔣介石的統治，加上日、蔣的反動宣傳，人民對我軍不瞭解，所以發動群眾很困難。這支小分隊既是戰鬥隊又是工作隊，擔負著剿匪反霸的任務。總之，從小分隊的活動，要看到當時全國的形勢，戲中一定要提到美、蔣的勾結。當時美、蔣利用三人小組，到處活動，搞「假談真打」，欺騙人民。把這些歷史背景搞清楚，可能有助於思想性的提高。

我覺得，戲還必須集中。幕外的戲全去掉，不能很亂，戲弄得滿滿的，觀眾腦子沒有迴旋的餘地，不含蓄了。

根據我兩年來的經驗，京劇藝術，主要靠音樂來塑造人物形象，而不是靠舞蹈。中國的京劇舞蹈沒有上升成為語彙（舞蹈語彙就是用若干動作表達一個意思，像電影的近景、中景、遠景構造的所謂「蒙太奇」，即結構）。

《沙家濱》的音樂安排很吃力，他們原來怕用慢板。其實，沒有「慢」就沒有「快」，「慢」與「快」是對立的統一。老是「快」的音樂旋律（借用美術上的術語就是線條）就平了。

音樂唱腔一定要成套，主要人物的唱腔，要有快有慢，有板有散，但是散板、搖板最好少一些，多了真倒胃口。換用腔調及轉板，不要太突然，整個戲要注意音樂結構的連貫，還要注意各段之間要過渡得好。調門變化不要太多，唱腔成了套，就不平了，有層次了[45]。

[45] 江青關於唱腔的指示中反覆提到「成套唱腔」或成段唱腔的說法，關於這個問題毛澤東也有相似的看法。汪曾祺回憶說：「毛主席對京劇演現代戲一直是關心的，並出過一些很中肯的意見，比如：京劇要有大段唱，老是散板、搖板，會把人的胃口唱倒的。這是針對五十年代的京劇現代戲而說的。五十年代的京劇現代戲確實很少有『上板』的唱，只有一點兒散板、搖板，頂多來一段流水、二六。我們在《蘆蕩火種》裏安排了阿慶嫂的大段二黃慢板『風聲緊，雨意濃，天底雲暗』，就是受毛主席的啟發，才敢這樣幹的。『風聲緊，雨意濃』大概是京劇現代戲裏第一次出現的慢板。彩排的時候，吳祖光同志坐在我的旁邊，說：『這個趙燕俠真能沉得住氣！』『沉不住氣』，是五十年代搞京劇現代戲的同志普遍的創作心理。後來的現代戲，又走了另一個極端，不用散板、搖板，都是上板的唱。不用散板、搖板，就成了一朵一朵光禿禿的牡丹。毛主席只是說不要『老是散板、搖板』，不是說不要散板、搖板。」（汪曾祺，〈關於《沙家濱》〉，天津：《八小時以外》，1992 年第 6 期。）

這裏（指第五場），要唱西皮倒板上，要慷慨激昂，這裏唱的內容，是抒革命之豪情。楊子榮進入敵區，接近了敵人時的殲敵決心，可以虛一點。楊子榮的音樂形象，要靠這一場樹立起來。

李勇奇不如以前好。他吃不飽，穿不暖，一句話，饑寒交迫，老婆又被土匪打死了，所以他才說得出：「除死無大災。」他對土匪和反動派軍隊恨極了，要寫出他的倔勁。然後，他慢慢觀察這個軍隊，看出人民解放軍有點特別。當他瞭解解放軍以後的那段唱，要搞好，要唱得使人掉淚。李勇奇是身處絕境，絕處逢生，要把他寫好。

（這一場唱腔要設計好。從聲部上來看都是高音，要有點低音才好聽，所以要調整一下演員，李勇奇用低音。）[46]

典型人物，是群眾的集中概括，要從頭到尾顯示他的光輝。群眾是烘托主要人物的（《帶兵的人》，沒有刻劃出帶兵的人，有點文不對題。舞劇《紅色娘子軍》也走了彎路，瓊花穿上軍衣以後，就人不出來了。主席說：「哪個是瓊花，我找不到了，叫瓊花還是穿上那身花衣服吧。」我給他們照了相，可是照片上怎麼也找不到瓊花，他們故意把瓊花排在第二排。他們認為普通的兵應該放在普通的兵一塊，連長應該放在前面；連洪常青的皮包，在他犧牲後也交給了連長，結果連長成了主角，這是對典型人物和群眾的關係沒有很好地理解。連長是正面人物，但不是主要人物，他一出來就是正面人物嘛，沒有寫他的成長過程，沒有層次。瓊花是有層次的。她是從一個被壓迫的奴隸成為一個戰士的，她的道路代表了娘子軍戰士的道路，她是個典型。

過去的舞劇盡演西洋的東西，我從來不看，請我也不看，因為都是演的外國的死人，死了的外國的資產階級）[47]。

《智取威虎山》這個戲，建議以西皮為主，二黃為輔。四平調輕飄飄的，無論如何不要用那個玩意，除非以後設法把它提高一下才行（原來我對西皮也有點怕。《沙家濱》的蘆蕩一場，我堅持用二黃，就是怕出來「楊

46 同註 42，頁 19。
47 同前註，頁 19。

「樣板戲」編年史・前篇：一九六三─一九六六年

342

延輝」。這一場的唱腔設計，李慕良自己就推翻了幾次，不要說我了。反二黃要低沉，如要用，一定要激昂。如達不到激昂，就會有損革命英雄形象。崑曲、吹腔、高撥子、南梆子最好不用。群眾不願意聽，你們不知道嗎？北京的崑劇院，每年國家要貼二十萬。票賣不出去，每場戲要送幾百張票，還是沒有人看。有個京劇團和崑劇合演，觀眾少了，後來和崑劇拆開了，怕觀眾不來看，還特地在門口掛了牌子，說：「今日無崑曲。」聽說你們京崑劇團演出時，也有人買錯了票，以七折退票。崑腔，我過去學過它，每一段都不一樣，很難學，但是唱起來就差不多，老是那個樣子，太平了，沒有起伏，不激昂。

音樂方面，要著重刻劃出劇中的主要人物。

現在我逐漸談談《智取威虎山》：

第一場：小分隊出發放在第一場，這個想法很好，是對的，可給觀眾鮮明的印象。但這場戲非精煉不可，一上來，要分析形勢，講任務。

服裝要有兩套，顏色褪了要染，每用一次要燙平。老戲的龍袍這方面就很講究。小分隊軍帽的軍徽要紅、要亮，這一點要請教《紅色娘子軍》。他們的帽徽是用紅絲絨織成的，我們的軍隊，衣服上如果像蒙了一層灰塵，就顯得很疲勞，衣服應該乾乾淨淨、整整齊齊的。

少劍波的出場，要靠前，亮相，先說後唱。說完了，唱一段，這樣處理就亮多了。怎樣使英雄人物在群眾中印象深一些？要請你們多考慮。過去楊子榮從下場門上，而且靠後，很難突出。少劍波的亮相完了，就該楊子榮的了。這時，給楊子榮一段精彩的唱。要上板，使他突出，並且要點出小分隊是非常精悍的軍隊。

寫唱詞要把曲調安排好了再寫，否則寫出詞來，就無法安腔。

第二場：你們容易想，我不講了，但要力求精簡。

《沙家濱》原來的演出時間也拖得很長，後來，經過研究，找到一個原因，就是演員受了鑼鼓經的束縛。演員行動很困難，上下場的時間拖得長了，鑼鼓經成了捆在演員腳上一條無形的鎖鏈。去掉了這條鎖鏈

一九六五年

以後，《沙家濱》就節省了二三十分鐘）[48]。鑼鼓經害死了人，可不能讓鑼鼓經把演員捆死。一個慢長錘要打多久呀！樂器配備上要注意，高音樂器太刺耳，不柔和，要增加低音和中音樂器。

（第三場：原來楊子榮撿起血手套，就說去報告 203，戲就沒有了。這裏楊子榮應該有一段唱，表現他善於獨立思考。

少劍波上場，也要有段唱，如果有困難，少劍波可以不唱，但楊子榮一定要唱。

第四場：你們的想法好，內容你們再討論一下。這是刻劃楊子榮的重點場子，要有唱，沒有舞，沒有關係。

第五場：上半場亂，上下場太多。鑼鼓點太多，一撮毛一段散板可以不要，能用鑼鼓開幕就不要。

這場戲我想了很久，這是刻劃少劍波的重點場子。

開幕時，少劍波在看地圖，背對觀眾轉入沉思，這裏要有成套的曲調。唱的內容，把國內外形勢、革命形勢、自己對革命的滿腔熱情唱出來，然後落到小分隊上。

有個問題必須考慮的，就是導板要不要？有導板氣勢好一些。慢板、快三眼、快板一定要，沒有這三種板式就沒有層次。

孫達德上下場太多，如民主會由楊子榮傳達就行了。

門口一會有警戒，一會沒有，這可能是部隊生活不熟悉的緣故，一定要有警戒。

這個戲有個問題沒有解決好，就是：為什麼要「智取」，沒說出來。電影上審傻大個兒，小說也有。我們不必要，我想是否叫少劍波唱出來，可以唱根據情報，和消滅了其他土匪的供詞，證明山上有工事。我們只有三十幾個人，不能奇擊，也不能強攻，只能智取才行。要智取，就要臥底，誰臥底？少劍波想到只有楊子榮，才能完成這個任務。少劍波唱楊子榮的身世、覺悟、勇敢，曾經三次臥底，楊子榮的傳，由少劍波立，在這裏立，很自然，也有戲。楊子榮請戰，要唱。

48 同註 42，頁 19—20。

審訊的目的是為了聯絡圖，百難宴。應該把枝蔓剪掉。

這場戲，要突出少劍波、楊子榮。寫民主討論會上，大家都認為要智取，楊子榮有有利條件，表明大家和少劍波、楊子榮的意見一致。本來，第一場就知道威虎山有工事，要在這裏點名為什麼要智取，就是為了要突出少劍波、楊子榮。

這段要唱。北京的《智取威虎山》，戲沒有你們的好，但是這一場戲，他們用的是唱，你們用的是說。楊子榮應該唱「一定完成戰鬥任務」，比說好。這是一場重要的戲，整個一場，要靠唱。

第六場：打虎上山。有的人說，已經接近土匪了，還有心思唱嗎？這意見就不全對。在這裏唱楊子榮自傳，是不必要的，但是，抒革命之情的唱，是必要的。而且這裏的唱，要成套，這裏不唱，楊子榮再沒有地方唱了。

第八場：要簡煉些。李勇奇要在原來基礎上好好加強，他是絕處逢生，要使觀眾流淚）[49]。

這個問題我沒考慮好。就是倒板要不要？有倒板氣勢好一些。慢板，快三眼，快板一定要，沒有這三種板式就沒有層次。

少劍波唱楊子榮的身世、覺悟、勇敢，曾經三次臥底，楊子榮的傳，要由少劍波立，在這裏立，很自然，也有戲。

第九場，我有個新的想法，應該讓人看到楊子榮上山以後的偵察活動（搞個外景好不好？懸崖絕壁，楊子榮在地堡旁邊，或者在山後可以上山的地方，偵察敵人的工事。這裏要唱，唱偵察的結果，使人看出楊子榮有偵察的行動。當小土匪上來時，楊子榮裝作打拳，要表現楊子榮善於做群眾工作。小土匪問九爺為什麼不多睡一會，起這麼早，又誇九爺的拳打得那麼好，有本領，待人又好。楊子榮說，為了對付共軍，要把身體練好。下面就保持原來的戲，座山雕要滿臉懷疑上場，不要寫他布置打槍試探，給觀眾留有餘地，讓觀眾去想。

[49] 同註 42。頁 21－22。

這樣，楊子榮有了偵察行動，又有群眾工作，戲活了一些。原來把楊子榮捆得太死，而且，灰暗的場景也多了一些。

第十場：太亂，要壓縮一下，應該不要的就不要。

押兩個犯人，只派一個高波不合適，很危險，這點是沒有軍事常識，這是個缺點。

民兵請戰，顯得少劍波愚蠢，應該由少劍波派民兵去。

欒超家再去接孫達德時也要經少劍波批准，現在沒有少劍波批准就跑了，太沒有紀律了。這些地方可以磨一磨。

第十一場：滑雪，我建議取消。武生還是有用武之地。要解決拚刺刀問題，解決了這個問題就好舞了。現在，原來的基本功不要丟，一定要練。武生的問題，一是生活，一是基本功。單單有生活還不行，要用多大的力氣，才能把生活上升到藝術。

第十二場：開幕時，人物都在場。欒平上來以後，要由座山雕突然地問楊子榮。這裏要寫楊子榮在有準備的時候，能戰勝敵人，在沒有準備的時候也同樣能夠機智地戰勝敵人。要寫楊子榮遇到什麼困難，都能克服。

現在演欒平的演員個子太高，又會做戲，對楊子榮不利，應該換。

我的意見就是這些了。

下一次再給我提綱，要有曲調安排。這樣開不走，可能快些）[50]。

原來打算讓北京的兩個團留下來幫你們來搞。

《紅燈記》這個戲是走了彎路的，弄成了畸形，光剩下李鐵梅，把李玉和的戲改掉了。李玉和唱崑曲新水令，勸他們改，不肯改，建議結尾時開打也不願意，阻力很大，後來，找到了個妙訣，把演員群眾和領導同志都請來開會。大家談一談，後來發現演員群眾都通了，就是有些領導同志沒有通，群眾一壓，就改了。

我們每個人要有善於傾聽群眾意見的習慣，專家的意見也一定要聽，又不要全聽。

[50] 同註 42，頁 22—23。

過去錢浩梁被壓得像個老頭，彎著腰，我說他站沒有站相，坐沒有坐相，他說專家要他老一些。其實，李玉和那時的年齡不應太老，鬧工潮時，最多不過廿多歲。

搞藝術是艱苦的，要肯磨，像過去劉長瑜演鐵梅唱：「提起敵寇心肺炸」，根本就沒有「炸」。唱的不行，演員說是中氣不足，實際是感情和練的問題。後來做了努力，就解決了。[51]

你們一定要搞出樣板來，才對得起上海人民，才對得起黨，對得起去世的柯慶施同志。

（休息時，江青同志談道：）

關於流派，又要又不要。要，是作為資料，不要，是不要受它的拘束[52]。

4月30日

新華社報導〈《紅燈記》是京劇革命化的樣板〉：中國京劇院演出的革命現代戲《紅燈記》，是 1964 年京劇現代戲觀摩演出中的優秀劇目之一。這個戲經過不斷的加工、提高以後，最近一個時期在廣州、深圳、上海公演，引起了廣大觀眾極其熱烈的反響。人們稱讚這齣戲以高標準為京劇革命化樹立了「樣板」，說它是思想上和京劇藝術上的「一盞革命的紅燈」[53]。

本月

江青在上海再度領導了革命現代京劇《智取威虎山》的加工、提高的工作。她對創作、演出人員指出：一切藝術，不為資產階級服務，就為無產階級服務。京劇原來是演帝王將相，為封建主義、資產階級服務的，原封不動地拿來為無產階級服務是不行的。要改造，就要有革命的人，有披荊斬棘的人[54]。

[51] 《無限風光在險峰——江青同志關於文藝革命的講話》，南開大學衛東批判文藝黑線聯絡站、「紅海燕」印，1968 年 2 月，頁 119－120。
[52] 同註 9，頁 121－123。
[53] 〈《紅燈記》是京劇革命化的樣板〉，北京：《人民日報》，1965 年 4 月 30 日。
[54] 江青，〈偉大的旗手　無畏的戰士——江青同志革命文藝活動大事記〉，引書同註 9，頁 205－215。

江青關於改編《平原游擊隊》的意見：

電影《平原游擊隊》在國外，在亞、非、拉美很受歡迎，說明亞、非、拉美需要革命，需要鬥爭。京劇革命現代戲反映新四軍鬥爭生活的，已然有了，對於八路軍的鬥爭生活，也應該有所反映。目前，搞《平原游擊隊》這個戲，在國內還是國際上都是有意義的。上海京劇院讓給中國京劇院來搞這個戲，希望你們把它作為重點中的重點劇目，認真搞好。

要注意下面幾個問題：

1. 這個戲寫抗日游擊戰爭，是反映人民戰爭的戲。敵人也在研究毛主席的著作，但他們階級立場不同，學也學不去的。我們是為了人民的利益去打游擊戰，是充分得到人民的支持的。要寫出依靠群眾及游擊隊與人民血肉相連的關係。

2. 要交代出李向陽是八路軍派出去執行戰鬥任務的。這樣處理，意義更大些，是大戲，不是小戲。

3. 注意樹立李向陽這個人物，區委書記、侯大章、通訊員的戲不能超過李向陽。松井等反面人物的戲要讓路，要騰出筆墨更多地樹立正面人物。

4. 李向陽部隊裏可以設一個政委，可以考慮把侯大章這個人物改為政委。

5. 通訊員應該寫得再好一些，不要寫他幼稚膽小，可以處理為性格在勇敢和莽撞之間的人物。

6. 戲可以交叉著寫，寫一場游擊隊的活動，寫一場敵人的活動。

7. 應該到定縣、順義等地進行參觀和訪問。

8. 寫的時候，不要光注意噱頭，要嚴肅地進行創作[55]。

4 月中旬，北京京劇團一班人由重慶到上海，又排了一陣《沙家濱》，江青到劇場審查通過，定為「樣板」。據汪曾祺回憶，「樣板」之名就是這時開始才有的，此前不叫「樣板」，叫「試驗田」。在這一年，林彪委託江青在上海召開部隊文藝工作座談會上，江青提出：「領導人要親自抓，搞出好的樣板。」後來江青多次把這些戲稱為「我的樣板戲」並給予特別重視，稱這些劇團為「樣板團」，

他們穿的衣服叫「樣板服」，後來大家把這些演員喝水的大罐頭瓶子都叫做「樣板杯」。

京劇《智取威虎山》進行第二次修改排演和定稿。後來周恩來總理曾來上海觀看該劇的演出，並對劇本和表演提出修改意見。

5月1日

北京京劇團開始在人民大舞臺公演現代戲《沙家濱》。主要演員趙燕俠、劉秀榮、譚元壽、馬長禮、萬一英、王夢雲、周和桐。演出三十場，觀眾八萬餘人次。

5月19日

江青關於改編《平原游擊隊》的意見（據中國京劇院革命委員會稿編寫）

一、這個戲要看出游擊隊的作用，反映當時的抗日戰爭，以少勝多，以寡勝眾。表現出平原地區如何堅持鬥爭。這對國內和亞、非、拉都有教育作用。

二、在電影裏表現得很是有氣勢的，充滿革命樂觀主義精神，游擊隊把敵人搞得焦頭爛額。

三、李向陽還是部隊（八路軍）化整為零而派下來的。不要總表現民兵，正規軍一直是堅持抗日戰爭的。游擊隊的活動是保護革命人民利益的活動。

四、提出幾個問題：1.影片中，侯大章太突出了，總是他在出主意，李向陽反而辦法不多。這人物可以改為政委，但不要超過李向陽。2.電影裏區委書記寫得不夠好，可以寫好一些，或者和別的人物合併。3.李向陽的母親，原來想改為李向陽的妻子，但也覺不合適，還是處理為母親好一些[56]。但也應該有個青年婦女角色，如婦救會主任這個人

[56] 李向陽的妻子不能成為角色，原因也許很多，但是有一點應該是無疑的，那就是母子關係相對來說很純粹，而夫妻關係則很容易出現「資產階級情調」，這是「樣板戲」造神訴求的禁忌。

物，就不會顯得戲太單調了。4.通訊員不要膽子太小。可處理為膽大冒尖，經過教育後改正了。可考慮一下小兵張嘎的形象。5.老勤爺有個孫子還是孫女，關係要明確。6.以電影為基礎，可以充實點東西。7.先要把歷史背景、鬥爭形勢、敵我力量對比等搞清楚[57]。

5月20日

《人民日報》報導：東北區京劇現代戲觀摩演出會在瀋陽開幕。這是遼寧、吉林、黑龍江三省京劇工作者總結革命化經驗，將京劇革命推向新階段的一次動員大會。中共中央東北局第一書記宋任窮、書記處書記和中國人民解放軍瀋陽部隊首長陳錫聯等出席了開幕式。在預定二十多天的期間裏，遼寧、吉林、黑龍江三省的十八個京劇團，將演出二十六個反映工農兵鬥爭生活的革命現代戲[58]。這些戲絕大部分是近一年來創作的新作品。除兩個以革命鬥爭歷史為題材的戲以外，其餘的都是反映新中國成立十五年來社會主義革命和社會主義建設的，其中工業和戰鬥題材的戲佔了很大比重。

5月23日

江青對山東演出的《奇襲白虎團》等幾個戲的意見。江青在瞭解了山東和八一廠關於電影劇本的不同意見後，她說：

> 八一廠那樣改不行。《奇襲白虎團》的舞臺本，嚴偉才回憶一段太長，唱腔、唱詞都不理想，嚴偉才唱三代受苦勉強，追述太多。唱腔設計和小宋本人的風格也不統一。崔嫂「蒙鄉鄰」一段唱腔設計也不好。八一廠有些意見可考慮，如果戰線能轉移，李大嫂和崔嫂能成一家人就更好。這樣戲劇結構就嚴密了。第一場李大娘要出場，崔嫂也要出場，第三場崔老漢改成大娘犧牲就可以。他們搞電影要將尖刀班從山上用繩子滑下來，××講過，我未同意，那樣改不行，許多舞蹈都沒有了，怎麼行？你們是比

[57] 江青，〈關於改編京劇《平原游擊隊》的意見〉，引書同註 11，頁 55－56。
[58] 〈東北區舉行京劇現代戲觀摩演出會〉，北京：《人民日報》，1965 年 5 月 22 日。

較聽話的，我知道，你們回去工作頭緒多，搞創作要專門搞，一句唱詞都要很好地琢磨，搞創作只是看看彩排、聽聽彙報當官老爺不行。《奇襲白虎團》在《光明日報》發表，是經過我這裏同意的，康老很熱情要發表，現在看來可以慢一點，發表太急了一點。發表了還要繼續修改。《紅燈記》、《沙家濱》、《奇襲白虎團》、《智取威虎山》和《紅嫂》這五個戲，全國都要學，要繼續改，改好了全國再來學。《紅嫂》音樂唱腔沒有搞好，《奇襲白虎團》音樂也沒有搞好，聽說山東缺這方面的人才，是否真缺？可能你們沒有發現。

八一廠有幾點好的意見你們舞臺本要吸收，請戰、嚴偉才參加偵察、李大娘和崔嫂是一家等等。嚴偉才要到敵後去偵察，仗是我們打的，這是歷史事實，嚴偉才不去參加偵察不行，我們怎麼能靠人民軍去偵察？這樣，還可以給嚴偉才增加戲，偵察中間可以給嚴偉才加一段唱。有了序幕，第一場韓大年可以不出場，出發時韓大年來就可以。《奇襲白虎團》要做全國的樣板，參加全國會演，不要太急，慢慢磨練，不可能一下子搞好，那要好好地下一番功夫。《智取威虎山》我現在具體幫助，還準備調到北京，直到搞好為止。

《奇襲白虎團》的修改問題，戰線是否可以轉移？要問問當時抗美援朝部隊的同志；如果可以，崔大嫂和李大娘就可成為一家，整個戲要增加請戰和偵察。請戰時給嚴偉才大段地唱，追述歷史，要把個人仇恨變成階級仇恨[59]。李大娘這個人物很好，表現了中朝關係，但要把這個人物連貫下去，第一場去掉回憶，我心急一些，劇本發表得快些，將來改好了，可再發表。主席告誡我性子太急，太認真。你想想，不千錘百煉就不能佔領舞臺，不能鞏固陣地。

劇本序幕保留，第一場照原來的，不要回憶，韓大年和人民軍也不用出場，增加崔嫂出場就可以。第二場請戰，嚴偉才可以大唱一段。這一段，王參謀可激一激他，開開玩笑，嚴著急，調回來又不給任務。但王參謀在第四場在團長面前又推薦他帶領尖刀班深入敵後。這一段嚴可以敘述一下

[59] 個人仇恨是否必然變成階級仇恨，未可定論。但是，將階級仇恨合理化，這是左翼文學的政治表達。

自己的苦，個人仇恨變成階級仇恨，成長為一個革命戰士的思想，根子就出來了[60]。這段唱腔要設計好，要符合嚴偉才這個人物，也要符合小宋的唱腔風格，不能出現悲悲切切的調子。

第三場嚴偉才要去偵察，這裏已被敵佔領，嚴偉才要加段唱，要唱出嚴的國際主義精神，怒火沖天，朝鮮人民遭到摧殘。這二段唱詞要寫好，整個戲的唱詞、唱腔還需要重新設計。詞要有韻律，要學習京韻十三轍，找寫新詩的人和京劇音樂工作者合作。《紅燈記》是我和××、××同志搞的，××同志幫助寫了不少好詞。安排音樂，整個戲全局的音樂要有一個基調，以西皮為主或以二黃為主，每場也要安排好，塑造人物要有成套的曲調，即倒板、回龍、慢、快、散、原等板頭。李玉和的刑場一段唱很好，人物就出來了。郭建光也加了二段唱，雖然唱得還不理想，但人物還是出來了。

京劇拍電影沒有經驗，現在看，還是接近舞臺紀錄片好一些。你們很熱情就答應去八一廠拍，我是不大同意的，但當時又不好講。導演××拍戲曲片還是有點經驗的，八一廠導演××不僅主觀，創作思想也有很大問題，他拍的《戰上海》和《碧海丹心》都有很大的問題。

……

《黎明的河邊》聽說你們改編京劇，我看了二次電影，幾遍小說，小說作者的政治情況我也做了瞭解，電影和小說問題很大，已經到了修正主義的邊緣，把戰爭寫得悽悽慘慘，沒有概括當時整個戰爭的性質和形勢。現在作者有一種傾向，寫戰爭沒有區別正義和非正義的性質。兩個老八路要立起來，要救出小佳。最後一個不犧牲也不好，全部犧牲把戰爭寫得太悽慘，最好母親犧牲，要把母親寫得英勇、高大起來。母親要大聲地對小陳說，不要上敵人的當，對著我這裏打。最後母親犧牲，其他人全部過河。《紅嫂》所以改得好，就因為將小說中的缺點都改掉了，改得很感動人[61]。

[60] 「訴苦」是「樣板戲」探討主人公階級認同的主要方式。
[61] 《無限風光在險峰——江青同志關於文藝革命的講話》，南開大學衛東批判文藝黑線聯絡站、「紅海燕」編印，1968年2月，頁176—179。

5 月 26 日

　　1965 年華東地區京劇現代戲觀摩演出在上海隆重開幕。這是華東地區京劇工作者高舉毛澤東思想紅旗，繼華東地區話劇觀摩演出和華東六省戲曲現代戲彙報演出以後，對革命現代戲的又一次檢閱。參加觀摩演出的，有華東地區各省、市的十五個演出單位。準備演出的二十一個劇目，都是各省、市近年來創作和改編的，其中反映社會主義革命和社會主義建設的題材佔很大比重。參加觀摩演出的一千多名京劇工作者。中共中央華東局以及華東各省和上海市的黨委負責人出席了開幕式。華東局宣傳部部長夏征農在開幕式上的講話中，希望演出人員和觀摩人員，以比學趕幫的革命精神，嚴肅對待每個演出的劇目，努力做到演出好、學習好、經驗交流好。華東局書記處候補書記魏文伯在會上講了話。魏文伯說，這些成績還是初步的，不很鞏固的。他鼓勵大家從三個方面把戲劇的社會主義革命進行到底。首先，要堅定不移地高舉毛澤東思想紅旗，堅持戲劇為工農兵服務、為社會主義服務的政治方向，正確地貫徹百花齊放、推陳出新的方針；第二，繼續鼓幹勁，樹標兵，創做出更多更好的革命現代戲；第三，進一步實現戲劇工作者的革命化，改造世界觀，樹立明確堅定地為革命而演戲的觀點。為此，首先要自覺地學習毛主席著作，活學活用，並且在實際鬥爭生活和藝術實踐中向工農兵英雄人物學習。這次京劇觀摩演出的劇目已在二十五日晚開始上演[62]。華東地區十五個單位分六輪演出了二十四個大小劇目。其中大型劇目有上海代表團的《南方戰歌》、《南海長城》、《龍江頌》；山東代表團的《前沿人家》、《黎明的河邊》；江蘇代表團的《江姐》、《伏虎》；福建代表團的《紅色少年》；安徽代表團的《丹楓嶺》、《翠林春潮》；江西代表團的《大渡河》；浙江代表團的《花明山》。

5 月 27 日

　　江青給張春橋的一封信：

關於《奇襲白虎團》我始終有歉意，因為我沒有能夠像《紅燈記》、《沙家濱》、《紅色娘子軍》那樣下苦功，只是由於這個戲爭論很大，我才出來過問的。那也不過是些修修補補的工作，沒有認真研究。

去年會演，山東貢獻很大，來了兩個好戲——《奇襲白虎團》、《紅嫂》。但是，這兩個戲不管是思想性、藝術性都還應該加工，這一點山東的同志是很謙虛的。我是個性急的人，但是我覺得××同志比我還性急。我對這些戲是有責任的。一、主席和中央目前要我做這項工作；二、山東是我的故鄉，我是要認真對待的。因此，我建議我們先討論一下，××同志如果有時間，我希望你能參加。附上「八一」廠的修改方案一份，請你們閱後退給我。此外，錄音帶也應聽聽，不知你們有沒有，如果沒有，可以把我這裏的拿去，我再休息兩三天，我們就可以開會[63]。

同日，《人民日報》（第6版）發表勞黎的文章〈紅燈繼承人給我們的啟發〉。

5月29日

江青召集張春橋等五人開會時的談話（1965年5月29日，談關於《奇襲白虎團》的修改加工問題的紀錄摘要）：

《奇襲白虎團》劇搞樣板，不搞樣板，還是二者兼得；既搞樣板，又參加會演，要大家來做決定。

看了電影劇本，因幫助搞《紅燈記》、《沙家濱》二劇，對電影劇本沒有仔細研究，我只看了一次晚會。電影劇本出現了回憶，舞臺上不好表演，我對導演××談了回憶太長，電影上也不好在回憶中出現美國人，祖父。你們迷了電影？《紅燈記》比較聰明，《沙家濱》試了一次不幹了。音樂唱腔是很複雜的，唱詞也不簡單，創作不是一蹴而就的。《蘆蕩火種》劇開始設計了十句慢板，沒有層次，像一塊大鐵板。山東去年出了兩個好戲，有貢獻。《奇襲白虎團》劇第一場演出我就看了，意外收穫，有的同志對該劇有爭論，我才出來說了話，否則，這兩齣戲你一句、我一句地就出不

[63] 《無限風光在險峰——江青同志關於文藝革命的講話》，南開大學衛東批判文藝黑線聯絡站、「紅海燕」編印，1968年2月，頁185。

來。但《奇襲白虎團》、《紅嫂》兩劇要加工，要像《紅燈記》、《沙家濱》二劇一樣加工，《紅燈記》、《沙家濱》還要加工。去年打出兩塊樣板，能打出四塊更好，今年還要打出幾塊。舞劇、歌劇都要搞樣板。下了決心要採取具體措施，否則一陣風就過去了，沒有陣地不行[64]。小×想得簡單，還不知道其中困難，或者知道一點，春橋同志知道得多一點。要善於總結經驗，走彎路不要緊，問題在於總結，搞好樣板，取得一次完整的經驗很重要。我性急，主席告誡我不要性急，但我對戲還是性急，對自己的身體性急。

峻青的小說，接近修正主義了，《黎明的河邊》是取材於一角，不是當時形勢的概括，可能是自然主義的反映。藝術品是高度的概括。

決定搞樣板，省京劇團就不參加今年會演，但小宋這樣的演員不參加會演會不會影響情緒？（**春橋同志：反正《奇襲白虎團》改好後要參加會演，問題就不大了。**）如另有一個班子，可以一班搞樣板，一班準備會演。這樣定下來，軍隊的事我去辦。《奇襲白虎團》劇我談調腰不過硬，結果劇團演出中取消了，不應取消，而應練好。

拍電影拍故事片還是舞臺紀錄片？也要在這裏定下來。（×、××也同意舞臺紀錄片。）那就肯定，拍舞臺紀錄片。電影要組織好攝製組，導演、攝影師都要選好，有的電影不僅導演上有問題，攝影也有很大問題，革命就要扎扎實實地做工作，做實際工作，才能一個陣地、一個陣地地佔領。

目前電影問題很多，四個電影，只有一個是好的，《戰上海》這部片子很糟糕。現在，有不少片，寫起義，實際上都是打下來的。這幾年寫起義的片子不少，寫我們的武裝鬥爭不多。《南海長城》電影搞成寫中間人物了，只寫民兵，實際上是軍民協同作戰，以民兵為主體就行了。我要他們改了請主席看，主席看了很不滿意，批評我很嚴厲。

《奇襲白虎團》劇搞樣板，詞和音樂唱腔要好好加工修改，你們想找××同志找人幫助，我的意見還是你們自力更生。你們還是依靠自己磨，

一九六五年

[64]　「樣板戲」的出現是有一定時間順序的。

找幾個詩人，共同研究。根據我的經驗，修改加工需要五六個月的時間，彩排，再改，然後到劇場，再看、再改，每隔三四天下劇場一次，《紅燈記》劇十多次，《沙家濱》劇少一點，每次看了都有修改。

劇本的思想性連貫性問題　音樂唱腔的基調問題

如肯定舞臺紀錄片，以〈國際歌〉開始，〈國際歌〉結束。或者以〈志願軍戰歌〉為前奏曲，然後奏〈國際歌〉，以〈戰歌〉結束（最後決定前者）。片頭音樂用〈戰歌〉變奏，結尾用〈國際歌〉。

整個戲的故事缺乏連貫性，用戰線的變化，使李大娘和崔大嫂變成一家，有些詞還可以用。第一場用原來的環境，在美麗的北朝鮮，飛機來要有轟炸的效果，用臥倒的舞蹈，要有氣氛，舞蹈可以設計得非常漂亮。第一場三拍音樂時，要設計好舞蹈，每次都沒有舞好。嚴偉才的亮相不好，要講究，如何將英雄人物亮出來。如何介紹嚴偉才出場，這是個大問題，要很好地創作，用什麼形式語言動作亮出來？嚴偉才的根放在第二場。有些原來的音樂唱腔是好的，但你們心中無數。例如：「你就是我們的慈母在面前。」，「慈母」二字加了一個花腔弄壞了，應改過來。

唱的安排，一般主要演員唱應放在後面，前面別人多唱一點。但這個我沒有辦法，只好前唱後打，還吃得消。

第二場如何介紹嚴偉才這個人物，重點是二場，要有成套的曲調。這個我的基調以二黃為主，但主要人物要唱西皮為主。這段唱用成套的西皮，倒板，回龍，二句慢板，原板轉二六。這樣把音樂形象樹立起來，可以參考楊寶森的《罵曹》。內容要寫他的出身，從個人復仇到階級覺悟，共產主義國際主義。現在是前唱後打，後頭打的時候唱幾句就可以。音樂反二黃固然低，反西皮更不行，你們在嚴偉才回憶時用反西皮太低沉了。

第三場，偵察。嚴偉才增加一段唱，但要短而有力，不要成套的，要上板。看到一片火海，要慷慨激昂，詞要寫出他的思想、情緒，要給朝鮮人民報仇。大娘代替崔老漢，死在敵人手裏，一定要出現美國顧問。



第四場，團部。團長的唱很突出，要給嚴偉才相當比重的唱，要設計漂亮的唱段。詞要寫得新鮮動人，形象化。

音樂唱腔問題，現在改得太低沉、零亂、輕飄。小宋的音色很美，挺拔。現在的不是小宋的原來的風格。我們雖不強調流派，但還是要在原來的基礎上加工，你們自己沒有主張，迷信專家，李金泉設計的唱腔太嫵媚了，但比較完整。《紅燈記》唱腔設計最好的是李奶奶，鐵梅唱得不夠，要用正派小生唱，現在唱得比較好了。

《奇襲白虎團》音樂唱腔中好多詞聽不出來，這齣戲唱腔二黃多，主要人物唱西皮為主，人物就突出起來了。小宋有激情，但唱得輕飄，和音樂唱腔設計有關係，反西皮太低沉了，「飄零走天涯……」大娘唱的快板，（枯木逢春）有點像大鼓，要在原來基礎上加工，「慈母在面前」恢復原來的。改的採用了馬連良的唱法，馬的唱法輕佻，可參考楊寶森、余叔岩、高慶奎的。李玉和刑場用的是高慶奎的。

第二場再設計用西皮整套。

第三場偵察要上板，不要長，激起憤慨。崔嫂在「青龍澗旁」不要設計拖腔。「旁」字要吐清楚，煞住。崔嫂唱「公爹」要改「婆婆」，「縱死不離家鄉，對敵鬥爭來反抗」要改，這時崔嫂有任務，要眾多鄰保護她。「安平里……」要嗩吶伴奏，現在唱腔不夠挺拔，這時已深入敵後。「巧改扮插入敵人心臟」要激昂，用「戰太平」的，對小宋說就會知道。這段唱可以減少，在「巧改扮」後增加一二句唱。安平里有一段唱可以放到偵察一場唱。有些詞要好好改，只怕他「空企望」不好，要改整個音樂唱腔，要挺拔起來。「巧改扮」和安平里二個倒板不合適，安平里遭火焚未突出。「煙霧茫茫」要高八度，「舉」字要突出，蒼涼二字要亮，「化悲痛為力量，血債要用血來償」要加重。大嫂逃出來，「救」字要用音樂設計吐清，「度日如年」不美，結尾大腔不好，要煞住。這句前半部改得好，後半部不美，不符合劇中人的情緒。「謝大嫂做嚮導把路指點」到「見橋樑斷」中間缺，不連貫，用唸白交代清楚，接唱原板，這中間沒有話不行，「只等閒」三字根本不清楚，吐字要一字一字地吐清。

音樂不能輕飄，小宋音色挺拔。意見多不怕，自己要有數。小宋學的余叔岩的，余派在老生中是好的，馬連良的太輕佻。我們不提倡流派[65]，又要流派，把它當音樂數據，根據劇情人物出發，要美，要抒情，抒革命之情。詞要好好磨磨[66]。

佔領陣地要戰略上藐視，戰術上重視。[67]

本月

江青在上海觀看了由上海南市區新華京劇團演出的《龍江頌》，演出後指示：新華京劇團的《龍江頌》到此為止，要另外組織人員修改。「這個劇本要另外組織人員繼續修改。要另外物色演員。」「這個戲裏的支部書記鄭強，要改成女的！」新華劇團用整整兩年時間辛苦創造的藝術成果被她掠奪。

本月下旬，東北區第一屆京劇現代戲觀摩演出會在瀋陽舉行。馬彥祥等應邀參加。

6月1日

江青就京劇革命問題給雲南省京劇團的指示：

關於你們這個戲，我認為不應該完全脫離原電影（按：指《戰火中的青春》），當然，也不要受原電影的壞限制。時代背景應該是「雙十協定」以後，要著重寫出蔣介石勾結美帝背信棄義，假談真打，突然向我進攻。這樣，我們的民兵為了掩護群眾轉移，遭受了一定損失，人民才更認清了國民黨、美國帝國主義的凶暴、殘忍、反動的本質，才能夠使無論男女老少在我黨領導下，不怕犧牲，英勇奮戰。我認為，這同樣有現實教育意義。因為你演這個戲，我才找了小說來看。這是一部傾向很壞的小說，可是也

[65] 京劇舞臺的主要流派有：生行有譚派（譚鑫培）、余派（余叔岩）、言派（言菊朋）、高派（高慶奎）、馬派（馬連良）、麒派（周信芳）、楊派（楊寶森）、奚派（奚嘯伯）等。旦行有梅派（梅蘭芳）、尚派（尚小雲）、程派（程硯秋）、荀派（荀慧生）、張派（張君秋）等。

[66] 江青的「不提倡流派」是指反對傳統京劇藝術的師承方式，即通過耳提面命的授徒方式弘揚某一門派的特色與體系。「又要流派」是指將流派作為音樂資源，為我所用。

[67] 《無限風光在險峰——江青同志關於文藝革命的講話》，南開大學衛東批判文藝黑線聯絡站、「紅海燕」編印，1968年2月，頁180—184。

只有高山、雷震林這一小段寫得比較突出，雖然格調不高。這個作者，現在在八一廠，對他，我什麼也不瞭解。但是從這部書來看，可以說明作者的思想觀點是沒有改造好的。首先，在他的頭腦裏就沒有戰爭的進步性、正義性和退步性、野蠻性的區別。把偉大的解放戰爭寫得悲悲慘慘，九死一生，下級指揮員和戰士就是活著的，也是像殘廢老人；其次，由於他的思想不對頭，從而產生了創作方法上的主觀片面性，換句話說，就是自然主義的創作方法。我估計他沒有打過什麼了不起的戰，大概他跟著部隊走過，聽到一點，看到一點，就不加選擇地自然主義地寫出來了，而不是革命的現實主義的創作方法。看過這本書以後，我很緊張，因為《紅燈記》的作者[68]是很壞的，由於創作荒，劇本荒，上海一個滬劇團把它改得比較好，我覺得有加工的餘地，才拿起它來的。因為編劇沒有工農兵生活，沒有鬥爭經驗，他們不理解黨的秘密工作，漏洞百出。而一個藝術品，總是要在現實生活的基礎上高度地概括，這樣才有典型的教育意義。為了使《紅燈記》的思想性、藝術性比較統一、比較高，我是付了很大的代價的。因為京劇院的同志們都是搞老戲的，他們本身既缺乏工農兵生活的經驗，也缺乏革命鬥爭的經驗，所以他們不能接受我的意見。後來，是總理下命令要×××將我的意見逐條整理出來進行了修改。搭起架子來以後，在劇場上演時，每隔三五天，我都去看一次，每次都有相當大的修改。這時，京劇院的態度很好，因為他們理解了。到深圳演出以後，態度更好了，更虛心，能夠不斷地傾聽群眾的意見，進行藝術加工。這個戲用了一年。《沙家濱》用了一年多，我就不詳細說了。我之所以這樣說，是想提醒你，這是鬧革命，這場鬥爭是很艱鉅的，而且是長期的，要做一個披荊斬棘的人。同時，不僅為我們六億幾千萬人服務多還要為世界被壓迫人民，被壓迫民族著想。我看許多材料，他們非常渴望看我們的革命的文藝作品。我們的責任是重大的，把眼光放遠一些！對這一點，你們全團都應有充分的認識。否則，就不能嚴肅地認真地對待創作[69]。

[68] 沈默君（1924－）1961 年到長影廠任編劇，與羅靜合作創作電影劇本《紅燈記》。

[69] 配合革命輸出，在國際共產主義陣營中佔據領袖地位，這是「樣板戲」的一大使命。在「文革」後期，「樣板戲」成為了聯繫國際友邦革命友誼的黏合劑。

這個戲，如果把時代背景寫成蔣介石撕毀「雙十協議」，對犧牲的人員要高大地處理，甚至不出現。要出現在舞臺上就要處理得很高大，電影就處理得悲悲慘慘的。高山這個人物有沒有典型意義呢？我認為只要把電影裏不太健康的調調兒去掉，是可以有典型意義的。因為無論是井岡山時代、抗日戰爭時代、解放戰爭時代，都有大量的女同志在軍隊服務，民兵組織裏更不用說了。我記得解放戰爭時期看過一份材料（忘記是哪個省了），女人在舊社會，除了「三座大山」以外，還有一個「夫權」壓在頭上。因此，得到解放以後，她們大量要求參軍，部隊不收留。後來，我覺得在中國這樣一個偉大的革命時代，刻劃一個女民兵是有它的現實教育意義的。我就是從這個角度來提出這個戲的。電影裏的雷震林像個土匪，應該把他寫成一個英雄。以上的意見，供你和你們劇團參考。我這些意見，可能和你們省委的負責同志的意見不大一樣，所以我請你把我這信給周興同志和其他有關同志看看，大家討論一下看怎麼樣？可能我是錯的，那就按你們的搞。

我一直違反醫生的意見，斷斷續續地工作著，6 月份還不能完全休息，7 月、8 月我一定得休息，否則，我將喪失工作能力，那對黨、對人民都不利。我是由於全身植物神經不平衡，引起心臟不好。你不要替我著急，我會控制地使用的。所以你的戲 9、10 月到北京最好，這樣，我好給你改。在這以前，可以給我一個劇本的提綱，這個提綱應寫出哪個場子是誰的重點場子，準備安排什麼音樂。

我再提醒你一次，音樂形象的重要性。你們這個戲是寫部隊，音樂是高亢的，在調性上說，應是西皮為主，二黃為輔。要注意選場的唱段安排，要有連貫性，過渡得好，這是一；二、一定要為主要角色安排成套的曲調，使音樂有層次；三、不要用高撥子、吹腔、四平調、南梆子等，因為群眾不歡迎。否則音樂形象樹立不起來，零亂、蒼白、無力。這個戲的成敗：一是劇本基調要好。二是音樂形象問題。開打是塑造人物的輔助手段，因為中國京劇的武打，沒有上升成舞蹈語彙。因此，靠武打塑造人物是很困難的。主要是靠文學形象、音樂形象來塑造人物。至要至要！

　　另外，應請省委找一兩位有現代革命激情的詩人幫寫唱詞，注意不要陳詞濫調，要照京劇的韻律來寫唱詞。

　　目前在亞、非、拉最歡迎的電影，第一是《平原游擊隊》，第二是《紅色娘子軍》，第三可能就是《戰火中的青春》或《黨的女兒》。後兩部戲是有很大缺點的，因此，我想你們把這個戲改好後，再重新拍一次[70]。

<div style="text-align:right">江青</div>

<div style="text-align:right">1965 年 6 月 1 日</div>

6月3日

　　《人民日報》的文章〈上海報刊熱情評論京劇《紅燈記》〉報導：3 月中旬以來，上海《解放日報》、《文匯報》等報刊連續發表大量評論文章，熱烈讚揚中國京劇院改編的《紅燈記》及其演出。《解放日報》在 3 月 16 日發表評論員文章指出：「這齣戲經過一再修改加工，愈趨完整，愈顯光彩。戲的主題思想鮮明突出，英雄人物形象高大豐滿，唱、做、唸、打無不體現京劇的特色，整個演出過程中，自始至終洋溢著火熱的革命激情。」並且說：「一齣京劇《紅燈記》，以高標準的無產階級革命藝術，以鐵的事實表明：京劇這個古老的劇種，不但可以表現現代革命鬥爭生活，而且可以表現得如此之好。這就使擁護京劇革命的廣大觀眾更加歡欣鼓舞；使懷疑京劇革命的人們改變態度，贊成改革；使國內外反對京劇革命的謬論又一次遭到迎頭痛擊。」許多評論文章指出，《紅燈記》的改編、修改和演出的成功，正是毛澤東文藝思想在京劇藝苑中的開花和結果，是黨的領導、專業工作者和群眾三結合在藝術實踐中的光輝勝利。這些文章還具體地談到了有關英雄人物的塑造以及表演藝術和音樂唱腔的革新[71]。

　　同日，中國京劇院副院長張東川，〈京劇《紅燈記》改編和創作的初步體會〉，《人民日報》（第 6 版）：

[70] 江青，《江青同志論文藝》，「文革」期間編印本，現藏於匹茲堡大學圖書館，頁 107－110。

[71] 參見〈上海報刊熱情評論京劇《紅燈記》〉，北京：《人民日報》，1965 年 6 月 3 日。

京劇《紅燈記》從去年參加京劇現代戲觀摩演出大會以後，十個月來，在中央有關負責同志的親切指導和上海市領導以及上海愛華滬劇團同志的直接幫助下，又做了一些修改和提高工作。

主要表現在：第一，深入挖掘劇本的思想意義。第二，努力塑造無產階級的英雄形象。京劇表現現代生活，是為了豐富和發展京劇，不是消滅京劇。因而必須在京劇基礎上批判繼承和積極發展。在進行藝術創作時，既不能「過頭」，過了頭就會離開京劇基礎；但更不能「不夠」，保守了就不會表現出今天的時代精神和今天人物的精神面貌。這個問題在音樂創作上表現得最明顯，因此對於音樂創作就必須十分慎重。

京劇表現現代生活，有人曾錯誤地認為似乎不需要什麼表演技術了。通過《紅燈記》的演出，我們深深地感到，不是不需要，而是在唱、做、唸、打等方面，更需要過硬的表演技術。否則，就不能更深刻地生動地塑造人物，不能把劇本的主題思想充分地表達出來。京劇原有的傳統技術，已經不夠應付表現新生活的需要，還必須根據劇本的要求，從生活出發，從人物性格出發，逐步地有意識地創造新的表演技術和表演程式，這樣才會更豐富地表現新的時代和新的人物。

運用傳統和創造新的表演技術，都是為了塑造人物。但所創造的人物是否真實，是否能夠深深地感染觀眾，最主要的在於是否有實際生活的體驗。

《紅燈記》之所以能夠獲得目前這一成就，最主要的原因，就是我們認真嚴肅地根據著毛主席所提出的革命的現實主義和革命的浪漫主義相結合的創作方法，進行藝術創造。在這個戲裏，我們首先抓住當時現實鬥爭生活的主流，把它真實地反映出來；同時又滿懷熱情地把人們對於無產階級革命勝利的樂觀和嚮往的心情充分地表現出來。從上述深入挖掘劇本的思想意義，努力塑造無產階級的英雄形象以及導演、表演、音樂、舞臺美術各方面的藝術創作，都認真地努力來體現這個精神。

在《紅燈記》的創作過程中，我們還深深感受到：領導、專業人員與群眾「三結合」的創作方法，確確實實是社會主義時代創作的最好方法。

它體現了創作上的群眾路線，可以汲取大家的智慧和才幹，把創作搞好。《紅燈記》能達到目前的水平，正是「三結合」的成果。「三結合」的目的，概括一句話，就是：為了集思廣益，吸收各方面的意見，集中各方面的智慧，發揮每個創作人員的積極性和創造性，把革命現代戲搞好，更好地為工農兵群眾服務。

「三結合」中的群眾，除了指院內的群眾外，還有廣大觀眾，特別是工農兵群眾，他們的意見對於提高創作質量有很大的幫助。《紅燈記》從去年 2 月開始排練到現在，一年多來，我們收到了幾百封工農兵觀眾和機關幹部、青年學生的來信，這些來信一方面是熱情的鼓勵，另一方面也非常負責的提出了許多中肯的意見。有些容易改動的建議，及時做了修改。有些牽動劇情較大的意見也認真地進行了研究。總之，我們決心在今後演出過程中，不斷加工，不斷修改，千錘百煉地不斷提高《紅燈記》的演出水平。只有這樣，才能使一個藝術品長期的流傳下去，永遠保持藝術的青春。

同日，《人民日報》（第 6 版）〈上海報刊熱情評論京劇《紅燈記》〉。

3 月中旬以來，上海《解放日報》、《文匯報》等報刊連續發表大量評論文章，熱烈讚揚中國京劇院改編的《紅燈記》及其演出。許多評論文章指出，《紅燈記》的改編、修改和演出的成功，正是毛澤東文藝思想在京劇藝苑中的開花和結果，是黨的領導、專業工作者和群眾三結合在藝術實踐中的光輝勝利。這些文章還具體地談到了有關英雄人物的塑造以及表演藝術和音樂唱腔的革新。革命英雄人物形象的塑造；傳統的批判繼承和表演藝術的革新；音樂唱腔有新的生命力；此外，有人還認為《紅燈記》的演員突破了行當的分工，有時又在某一行當唱腔的基礎上，再融入其他行當的唱腔。

6 月 10 日

丁毅發表文章〈文化大革命中的一朵香花——祝賀革命芭蕾舞劇《白毛女》演出成功〉。丁毅認為：「在我國社會主義文化大革命蓬勃開展的高潮中，革命芭蕾舞劇《白毛女》在首都的演出，為革命的文藝樹立一個很好的樣板。」該劇「突

出了階級鬥爭的思想」。「努力塑造工農兵的英雄人物，是社會主義文藝的根本任務。」革命芭蕾舞劇《白毛女》使芭蕾藝術獲得了新生[72]。

6月11日

江青對革命現代京劇《海港》的指示：

> 戲走了彎路。音樂聽了四段，覺得喧賓奪主。細看下來距離淮劇太遠了。我很納悶，同志們說尊重我的意見，可實際上卻又不照我的意見做，其實我的意見很明確。曾和春橋同志談過……今天攤開來談談，把思想統一起來才能搞下去。

> 前幾年舞臺上烏煙瘴氣的時候，看了《海港》覺得這是個好戲。工人看戲流了淚，戲的氣派大，有人連看三次。戲雖有弱點，但主要的方面是好的，因為他把上海工人的國際主義豪情壯志表現出來了。但改成京劇，我第一次看彩排走了樣，不尊重原作，把原作長處弄掉了。當時急著上北京演出，我壓下來了，那樣做，要吃敗仗。戰術上必求慎重。今年會演，這個戲是重點，在文化革命中，它應該是尖兵連。可現在搞得不知是什麼！

> 布景像雞窩，沒有一點黃浦江的氣概。我去過碼頭，哪像這個樣子！我雖對碼頭工人不熟悉，從細小地方看出來創作思想上不明確、不一致。首先是劇本問題！

> 迷信名演員，埋沒了一些人才，明明有人，不好好培養，這怎麼說呢？北京劇團也這樣。

> 我想聽聽同志的意見，為什麼把戲搞成這樣？這個戲把我搞得糊塗得不得了！什麼「三五零場地」那些只能是簡單交代一下而已。不能多，否則越想交代清楚，越不清楚，《年輕的鷹》盡是術語。這個戲想請主席看，我怎麼敢！

> 事故小了不行，沒有玻璃纖維不行。如果戲裏沒有玻璃纖維，就真是小題大做了。

[72] 原載《解放軍報》，1965年6月10日。北京：《人民日報》1966年6月12日轉載。

這幾天我一直在考慮，像熱鍋上的螞蟻，坐立不安，走也走不了！戲是能搞好的，只要恢復原來的就好。

許多唱段可留，可以搬家……

在全國工人戲（工人題材）是這個，而不是《六號門》……

無須迴避，是「無衝突論」……

乾脆保留六場叫《教子》，其他可以不要了，搞個摺子戲參加會演算了！

我反對演中間人物，讓一個最好的演員演中間人物，不知什麼鬼迷了心竅！

有的詞寫得很漂亮，支持亞非拉寫了很多，可就是沒有勁，美麗的詞藻很多，問題是怎樣和戲聯結起來。

怎麼這樣沒有定心骨，選演員還是你們的好！

專家迷信不得。

金樹英像大學生、小學教員，毫無緊張氣氛，總是笑眯眯的；如四場翻渣散包時，不該笑眯眯地說：散包啊……這是導演問題。

金樹英是個雷厲風行的人，對工作熱愛，是個帶隊的人，怎麼那樣笑眯眯的樣子！服裝也不樸素，頭髮也不像樣子。距離人物十萬八千里，怎能談到豪情壯志！

劉大江的音樂設計也不行，獨唱是個大問題。

先搞個像《智取威虎山》那樣的大綱，把唱定下來。再走很長的路不允許，時間不能浪費。

×××曾說，京劇比淮劇好得多，可是這是市委領導思想。

詞寫得再好也不行，因為演員不像碼頭工人，李麗芳已取掉了。

現在再看看淮劇，搞個修改大綱。

主角樹得不夠，四場的二黃慢板，可以加一兩個唱腔，尾聲化成小生腔。

淮劇的這一場（四場）有忙忙碌碌的氣氛，京劇不夠。

音樂設計上，兩個主角的形象都沒有樹立起來。哪個是主唱，哪個收尾要明確。洪鈴唱完了，金樹英完全可以唱，讓他坐得穩穩地。每場都得考慮這一點。重點場子不要讓給配角。

「追舟」可以保留，就讓劉大江一人追。劉大江不應該成為被教育的人。劉大江有強烈的責任感，情如烈火，工作非常認真，要求別人也認真。

文學形象我不擔心，不能再遲疑，當機立斷，在淮劇基礎上，突出金、劉。余寶昌為什麼不在六場承認錯誤？他是個好青年，但有自由主義，思想上看不起這一行。不能損害他的質量。《帶兵的人》把小青年寫成質量問題，不好。

現實生活中，解放軍的功夫個個過硬，演員的基本功不過硬怎麼能行？現在的演員男男女女，不會走臺步。錢浩梁解決了，譚元壽就沒有解決。

六場音樂形象不夠。花臉太衝了。後邊要考慮領唱重唱。七場壓不住六場。金的唱最好有領唱、有合唱，壓倒「訓子」一場。

要給劉大江獨唱，可以讓他追舟，天幕上打出雨來，景上黃浦江氣概不夠，不像樣子。

成立小組像作戰那樣，導演也要成立小組，編劇也如此，戲曲是綜合藝術！

劉的唱可用高派的腔。過去有人奚落高慶奎是「高雜樣」是錯誤的。小蔡的聲色太嗲，楊春霞[73]比他好，李炳淑嗓音姣，怎麼演英雄人物呢？小蔡整個唱像小姑娘，一口上海官話，不過他是個培養對象。

余寶昌應有自疚心情，現在抹掉了，把矛盾加給他的同學而不是受他母親的溺愛，怎麼得了呢？

服裝紅，倒不怕，主要是式樣不對。

淮劇李金樹英做思想工作，矛盾清楚，事件也清楚，還是恢復淮劇日子好過。

73 楊春霞（1943－）1973 年調入北京京劇團《杜鵑山》劇組。她的嗓音清醇，扮相俊秀，唱法宗梅派、張派，其演唱聲情並茂，表演細膩清新。

戲開頭一老一小奪了金樹英的戲，先從劇本文學上下功夫，歌詞調度一下就行了。四場的「長夜裏」改成「舊社會」，劉大江沒給他多少戲，金樹英也沒有安排她抓思想的戲。

淮劇沒給劉大江、金樹英多少戲，小余過了些，詩可刪掉。

沒有艱苦的勞動就沒有革命的樂觀主義，兩者是對立的統一。

詞已經很多了，再重新安排一下。文學本有一人執筆。

應該取得一個重要的經驗，不論寫什麼人民內部矛盾，或是寫敵我矛盾，離開階級觀點不行。這次繞了一年的彎路。關鍵是離開了階級觀點，沒有矛盾（無衝突論）戲怎麼出得來呢？這一點，我去年就感覺，甚至想把洪鈴代替金樹英。走了彎路，就得拉回來。矛盾衝突越厲害，越有戲。

沒有小青年，哪有矛盾，沒有大事故，豪情壯志怎樣出來？

金樹英的唱腔、尾音能化都得化，劉大江的唱腔最好用西皮，千萬不要用馬派。馬腔說得好是飄逸，其實是輕佻。

劉大江的腔單純凝重不夠，要開闊。楊寶森的《罵曹》，可以考慮。包括余叔岩。

洪鈴的腔第一段不是京戲。第一場，王德貴、洪鈴不要上，喧賓奪主，壓縮王德貴的戲。重點場子不要讓給配角[74]。

6月24日

江青在《智取威虎山》座談會上講話紀要：

同志們，辛苦了！

總的說，在短短一個半月的期間，能獲得這樣的成績，已經很不容易了。……（這是由於上海黨大力抓的結果。春橋同志的組織工作做得也是好的，由於黨的大力支持、狠抓，同志們的革命幹勁又是十足的，才有了這樣的成績）[75]。這一階段的工作，可以肯定地說，我們不是話劇加唱了。

[74] 同註 9，頁 111－115。
[75] 參見合肥師範學院大聯委文藝革命組，《革命京劇「樣板戲」》，1967 年 12 月，頁 364。

同志們的意見，我都研究過了。有很多好的意見，有一些意見和我是一致的，有一些意見是我沒有想到的，有些意見是我不懂的，特別是弦樂、打擊樂，我需要學習。

（章力揮同志說，要向《紅燈記》看齊。這句話，可以做幾種理解，一種是謙遜，這是對的；一種是《紅燈記》就是高不可攀，能夠和它一樣，就很了不起了。有第二種想法，就欠妥當了。《紅燈記》結構上是有問題的：後半部鬆鬆垮垮，草率收兵；臺詞也有一些必須修改；鳩山的音樂，要重新設計，現在的音樂表現不出敵人的狠毒，殘暴；李玉和、鐵梅的音樂，還得加工。（江青同志會後告訴我：這段話是以誠相告，主要是鼓勵大家超過《紅燈記》，不要把這些話傳出去，被壞人用來打擊《紅燈記》，請注意。——春橋）我們這次改《智取威虎山》，要樹大志，超過他們！我不是要你們驕傲，而是要你們比學趕幫，超過《紅燈記》。無論是劇本結構、人物的文學形象、音樂形象、導演、表演、燈光、美工，等等，思想性、藝術性都要比較統一，比較高。能不能？我相信能。因為題材不同，劇場效果可能不同，也不可能一樣）[76]。

同志們好的意見，不能一一列舉。現在，把我自己的意見和同志們的意見搞在一起，當然，也講不完整。我的腦子有問題，有時顧此失彼。建議由春橋同志組織一個小組，把各方面的意見認真地進行研究。

現在座談，好比大家一起開會，我發言。

總的來說，主題比過去突出；正面、英雄人物比過去突出；結構比過去簡煉；唱詞絕大部分是好的，個別的詞句要修改，有的要重寫。我要做自我批評了，不論《智取威虎山》、《海港》的詞都是很好的，我這個人不大喜歡新詩，可是看了這次的詞，感到有嚼頭。李麗芳[77]說得好，什麼人說什麼話，這很不容易。

音樂比過去好，但問題較多。少劍波的文學形象和音樂形象，都站得起來。楊子榮的腔，調性死板，板頭不活潑，有些地方輕飄了；從頭到尾

[76] 同前註，頁 364–365。
[77] 李麗芳（1932–2002）1967 年調入上海京劇界工作，在現代京劇《海港》中成功地塑造了方海珍的藝術形象。

都是西皮，一句二黃也沒有。這可能是受了我的影響。可是我原來的建議是以西皮為主，以二黃為輔。現在的音樂給了他一個主調，不像楊子榮，像封建文人在賞雪。楊子榮的唱腔，要剛柔相濟，有的剛要多一些，斬釘截鐵，現在聽起來飄飄然。楊子榮「打虎上山」，打擊樂器很好，一到弦樂，就掉下來了，聲樂更是輕飄飄，軟綿綿的。看來，在這方面要攻堅了。

導演有一定的成績，但是，由於時間短，生活不夠，對一些場次的安排還是沒有戲。

（演員方面：沈金波[78]如果再鑽研一個時期，是可以勝任的。現在的毛病，和譚元壽一樣，不是從生活出發。

賀夢梨難為他了。「打虎上山」以前我覺得表演上是有問題的；「上山」以後好一些，他放開了一點。

演李勇奇的演員，看來不能勝任，看了叫人著急；導演的安排也有問題。這個角色，看來要找一個會作戲的銅錘花臉來演比較好。這個角色不突出，群眾形象樹立不起來。李勇奇這兩場戲都不行。）[79]

座山雕加了一場戲，只是減掉了他一些威風，不知為什麼，演員不神氣了，黏黏糊糊的。八大金剛都是廢物，總有一兩個厲害的吧！

看來，這個戲的問題，主要是平。矛盾不突出，不尖銳。關鍵是第二場、第七場。要把李勇奇和座山雕的矛盾突出，李勇奇和座山雕的矛盾，就是我軍和敵人的矛盾。

座山雕要狠，欒平要厲害、狡猾，否則最後一場使人沒有緊張之感。現在欒平一出場就好笑。

此外，音樂平，沒有異峰突起，全劇高潮在什麼地方呢？每個唱段的高潮在什麼地方呢？搞不清楚。

我軍的精神表現不夠。小分隊是正規軍中挑出來的，都能單獨作戰，要機智、勇敢、沉著，能發動群眾起來搞土改。很多人都像楊子榮似的。楊子榮這一典型人物，是代表小分隊的。現在把滑雪一場戲去掉了，表

[78] 沈金波（1926－1990），1965年春，他由當時的二團調到一團，在將被攻堅成樣板的《智取威虎山》中飾演少劍波。1970年在革命京劇「樣板戲」電影《智取威虎山》中出演少劍波。

[79] 同註42，頁365－366。

現戰士形象就沒地方了。有人提議在第一場打打主意，加點優美、矯健的動作，是否可以呢？現在第一場解放軍進行曲還可以，打擊樂一響就不行了。

第十場的唱都不夠，使人有點站不住的感覺，不現實。軍隊負責同志說，神化了楊子榮。其實，按現在的舞臺調度，和過去差不多，楊子榮只有死路一條。第十場，讓小分隊和民兵去開打，既可表現小分隊勇敢善戰，又可以使楊子榮不死。

我軍武器究竟用什麼？不能亂來。這一次一定要解決。因為用什麼武器，標誌我軍發展史。據我初步調查，小分隊用三八式，有刺刀、手榴彈，至少要有一挺輕機槍。三八式是抗戰後期、解放戰爭初期較好的武器。也可以有兩枝卡賓槍。

給養，不能就地解決，後方有時跟不上，應當鋪墊一下。

服裝，我提了幾次，老不改。八大金剛的服裝，沒有時代感，究竟穿什麼？

群眾的服裝，要像電影那樣，我軍未到之前，衣服外面露棉花，穿單褲。小火車通了以後，可以像樣一點，使人有新舊對比之感。

（臉譜提了好幾次，老不改。）[80]

燈光、效果、布景都比過去好。但是，布景沒有險要和寒冷的感覺。演員在寒冷方面也沒有表演出冷的感覺。

軍隊負責同志給了我們很多鼓勵和很多好的意見，要吸收進來，個別的意見，另外解釋。

一定要寫一個黨的支委會。

總的說，架子基本上搭得差不多了。我們現在是在這個基礎上進行修改加工。

下面，我逐場地提些意見，大家討論。

對上海有個建議：搞個武生組，要過硬。找幾個人組織起來，到部隊中去生活，專門研究武打。拚刺刀問題不解決，武打過不了關。梭標、大

80 同註 42，頁 367。

刀和拚剌刀差不多。現在要把拚剌刀上升為藝術，拚剌刀解決了，運用起來就自如了。發現你們的基本功還不夠，生活也不夠，需要去學習。進行鍛鍊、提高。

《智取威虎山》中「滑雪」一場，割掉它對我來說是忍淚斬馬謖。「滑雪」一場有兩個好處，一、可以表演小分隊；二、軍民關係，由李勇奇帶路。問題是時間不夠。有了它就得二十分鐘，起碼也得佔去十五分鐘。再加上我們的生活不夠，武打還沒有過關，沒有生活美。所以鬥爭了很久，覺得去掉這一場乾淨些，好一些。這個問題今天還可以討論討論要不要。

現在就一場一場地來談談。反正是座談，談不完，以後還可以再談。

我現在先單獨講一下音樂問題。

一種想法：「打虎上山」一場，先用二黃，後西皮。缺點是和四場有些重複。不過，也沒有多大問題，這要仔細研究。八場再加些二黃，照這樣，二黃、西皮之間的份量，可能就差不多了。

另一種想法和你們一樣，就不多說了。不過八場全用二黃是不好的。

現在唱腔的板頭太散、太死板，楊子榮的唱應該活潑一些，變化多一些。現在是慢原板、原板，快原板沒啦，……聽起來老是那個調調兒。哪怕少唱一點，但要使它突出、集中。

前天我才找到了你們音樂上的高潮，就是少劍波在九場中的一句高腔。

設計唱腔時，不要將就演員，將就了就刻劃不出劇中人物當時的心理狀態、精神面貌。也可以另外搞一套將就演員的。

楊子榮的唱腔是不是可以化一些小生腔，可以考慮。也要有些武生腔，但不能太多。武生腔雖然少，但是它有那麼股子勁兒，要英俊，現在太死板。

《紅燈記》中老奶奶唱的一句是武生腔，是李吉瑞的。忘記是哪一句啦，他們化的就比較好，使人不覺得。

第一場

（問：前天你們第一場的小分隊上了多少人哪？）

（答：十三個人。）

看來人不能太多，我覺得現在夠了；多了，會顯得擁擠不堪，不容易擺好畫面。舞劇院《紅色娘子軍》我曾給他們照過一次相，由於人太多，畫面擺不好。擺成了，也很難看。這一點要注意。

第一場我覺得是乾淨的，但有弱點的，是簡潔的，好的。

有的同志提出：是不是多加點舞蹈？照我看，要加舞也無非是翻、打、撲、跌，多加舞，我怕脫離了生活。能舞得起來嗎？這個意見，主要說明了整個戲的氣氛不夠，從頭到尾都是下雪嘛！可以在原有的基礎上，適當地加些舞，要活潑一些，生活一些。在音樂等方面使得氣氛突出一些。隊形變化上想想辦法。今天要不把這些問題定下來，就會惶惶無主。

有些生活細節上的遺漏。行軍時都要揹個乾糧袋。一般情況下是不吃的，必要時才吃。要不要呢？可以考慮。現在是披著斗篷。

給養問題要鋪墊一下。小分隊三十六個人，要用一個司務長。現在使用產生一個疑問：你們吃什麼呢？這裏有了鋪墊，這樣才能夠在第七場時給群眾分糧食，否則糧食從哪兒來？從天上掉下來？生活上的小東西要注意。事務長的鋪墊，就好像糧食可能是由馬駝著或車子運來的。可由小分隊向後面打招呼「原地休息」來鋪墊。

唱詞上，總的說一下，有些詞是不是說得太絕了。

像這些詞：「黑龍溝……渺無人煙」一個人也沒有了，向什麼人去偵察呢？「白骨累累……」〈國際歌〉第一句是：「起來！」如果都是「白骨累累」，又怎麼能起得來呢？有些人寫艱苦就寫到那邊去了。過了頭。沒吃沒穿只不過是一時的，老是吃樹皮、草根哪會行啊？《萬水千山》就是這樣，老是吃樹皮、草根，豈不把頭吃得都直了！

演員的唱沒有勁。像「心狠、手辣……」這樣的句子，一唱出來就應該抓住人。

舞臺調度，楊子榮一上來就來了個武生的亮相，這樣不大好。應該跟著鑼鼓點子上來，把亮相在報告、敬禮的地方，燈就打在他臉上。

有個漏洞，少劍波不是說要到黑龍溝宿營嗎？可是在這裏沒有告訴楊子榮。

楊子榮在唱之前要不要加白，創作的同志可以考慮。

有人還建議，當少劍波看地圖時，可以為楊子榮鋪墊一下，講老楊一定能完成偵察任務。這樣一來時間又會拖長了。

最後的亮相構圖是漂亮的，看上去舒服。

第二場

前天看戲，「座山雕」又神氣了一點。應該厲害一些。六十歲不大合適。是不是五十歲？四十歲太年輕了，因為他是三朝元老。

不要搞臉譜。電影《林海雪原》是有臉譜。不要搞成凡是反面人物都是有生理缺陷的，這怎麼能行呢？要靠演技。當然也可以適當地化妝。有一個電影演員，好像是演《鐵道游擊隊》中的日本人，我看所有演日本人的數他最厲害。臉上有那麼一道子，突出了他的陰險。

這一場主要是群眾、李勇奇的問題。如何突出他們。

座山雕和塌鼻子的對白要適當壓縮。關於一撮毛下山的時間問題，這裏可以不提，在這裏講了「下山半個多月了」……，威虎廳上又講，這是不妥的。

問題在李勇奇身上，矛盾要是不突出，整場戲就提不起來。如何使李勇奇一出場就看出他是一條硬漢子。

這場戲要使得觀眾能哭。現在這樣的處理是不行的，不妥的。在李妻被土匪打死的時候，老太太要用低的聲音喊出：「孩子他娘……」這要過硬，聲音低，又要送到最後一排觀眾的耳朵裏去。不能大喊大叫。現在《紅燈記》就有這個毛病，外面有特務在盯梢，屋子裏大喊大叫，這樣豈不什麼都暴露了嗎？李母可用喊聲暗示李勇奇。妻子死了。使得觀眾的眼淚流下來。現在李勇奇連妻子一眼也不看，就站在一邊唱，演員在表現上是有問題的，妻子死活也不知道，也不去看一看。

這場戲無論如何要突出李勇奇。

座山雕擄掠的東西也太少了，看不出來，只見兩個箱子。

座山雕穿什麼？要研究。斗篷是可以穿的。整個土匪們的服裝都應該很好地設計，我說了好多次了，總是不改，這一次要徹底解決。

現在這場戲是兩段了，前一段是座山雕一幫人的，後一段是李勇奇他們的。座山雕和塌鼻子的那段對話可以壓縮些。

李勇奇的音樂形象也不好，那段西皮、流水要再研究。

第三場

有的同志說：一撮毛和李秀娥的那段戲可以壓縮。意見很好。我看可以全部刪掉。一拉開幕，在樹後就發出一聲女人的慘叫，一撮毛拿著一把刀出來，這就行了。這段對話刪去，能夠省出許多時間來，而且又不是必要的鋪墊。

一撮毛可以大搖大擺地走下場，上山去請賞。

楊子榮的問題在哪兒呢？音樂是不是太輕飄了？你們研究過沒有？

這場戲不一定拖得很長，但要很好地刻劃楊子榮。

要放得開。當一扮成土匪上山就放開了，就不怕歪曲人物形象了，是吧？

板關方面，我考慮用「二六」，還是快原板？考慮一下，原板好像用得太多了。

如果用「二六」，就可能改變掉我所聽到的那個主調，旋律也就可能改變了，可能會不同一些。

說白也沒有勁。是不是一穿上軍裝就怕了，就不敢動了？

「提欒平對口供……」這句唱一定要對著小董、小李，不然就變成了獨白。或唱後再交代一下，說一句：「請二零三提欒平審訊……」

派老孫一個人去追兇手不妥，要補一個人，或者交代一聲：「二零三馬上就要來……」

第四場

第四場問題大一點，但也不能亂砍亂動。

必須要有一個支委會，放在前面還是放在後面，需要考慮一下。

有人提議，把民主會改為支委會，我覺得不好。少劍波是當然的支部書記。因為這個戲裏有另寫一個搞政治工作的。

支委會三個人太少了，五個人好些，但是放在前面開，處理起來很麻煩，臺上桌椅板凳很難擺。

前、後各有好處。但是支委會決不能在舞臺上出現。

放在後面更合理一些，顯得更慎重一些。民主會開了，少劍波也做了決定，然後再開個支委會，顯得更加慎重。這樣一來，壯別就可以不要了。

楊子榮上場先要向少劍波交代一下：一撮毛初步承認是跟座山雕跑跑腿的，還要講軍用手套是他冒充軍區偵察員用的，等等……。表示楊子榮已經對一撮毛做過一些審訊工作。

楊子榮審欒平時，缺少軍人的威嚴，嫩得很，放不開。對那樣的匪徒要威嚴一些，嚴厲一些。口白也一點勁沒有。原來以為你的嗓門就是那麼小，可是上山以後，嗓門又大了，說明不是嗓子問題。

欒平這個演員，前天看了好像再磨一磨也還可以。一定要表演得狡猾，不然後面的楊子榮托不出來。能磨出來嗎？

少劍波現在是光桿司令，最好有一個 B 角。有些人才可能被埋沒了，想法掏出來。

少劍波審一撮毛時，威嚴也差一點。但是，也不要那麼張牙舞爪，要有內在的威嚴。

現在戲還不熟，還沒有磨出來。

少劍波唱到「……以智取為高……」要有表演過程。現在沒有表現出來。

「四個條件」到底應該由誰來說？我看還是楊子榮說，現為了舞臺活潑一些，少劍波分一些。

四個條件是不是改為唱？說不夠有力。唱不一定上板，這樣就好處理一些。

電影整個是不好的，但是這一場戲處理得較好，兩人都突出了。

一九六五年

現在好像一切事情都是由少劍波安排好了，楊子榮像一個乖孩子。

能不能在楊子榮改扮土匪後，讓他想到扮能人胡彪。

前面，少劍波的音樂形象已經夠了。

研究上山臥底的那一段，是不是用對唱？或者讓楊子榮單獨唱。

一到這裏楊子榮就沒戲了，斷下來了。

「共產黨員……」一句的音樂形象不好，不能那麼唱。

這一段戲，只給了楊子榮一段「二六」。

你們看「轉眼之間……」這一段是不是改為楊子榮唱？少劍波可以插白：「怎麼樣？……說下去。」

先前批評了你們無組織，這一回又不主動了。

楊子榮是一個能出主意的人。

唱到：「你要把奶頭山的材料全記牢……」可以給少劍波唱。這是交代楊子榮的。

支委會放在後面更有利些。少劍波可以用唱收尾。整個一場楊子榮的唱是少一些，也應該這樣。

這場是著重刻劃少劍波的，楊子榮應該少一些，但現在太少了，你們考慮一下，是否可以改，能改就改，不能改不勉強。

第五場

開頭的打擊樂很好。前兩次看，以及聽錄音，覺得弦樂很差。毛病在哪兒呢？是不是中音樂器太弱了？太弱了，可是不好聽。也可能是樂隊還不大熟。前天看時，聽著還好。是不是加強了樂隊？

「打虎上山」一場的詞寫得不錯，但是有的詞寫的過了火。

「穿林海，跨雪原」，這是楊子榮的，「銀浪漫漫」就不是了，楊子榮只能說「大雪瀰漫」之類的，這個你們去考慮。從文學形象到音樂形象，都不是楊子榮的，像是在賞雪。

「……白骨累累絕人煙……」寫得過火了，要改。要是「白骨累累」，那就不只是座山雕暴行的結果了，人要死多久才能白骨累累啊？座山雕的殘暴一定要寫，但是要寫得適當。

「迎來了春天換人間……」[81]句子不壞，音樂形象有問題，聽起來重複太多，老是那個調調兒。我說的就是這個句子以前用二黃。

前天看時，打虎有些亂動了。我也想，這裏要有點舞。其實，我們那天已經想出來了，不大動，只是效果改一改：遠遠的地方有虎嘯，虎並沒有發現楊子榮。這樣的話，原來的可以保留不動，楊子榮可以從容地脫掉大衣。脫大衣要注意方法，不能隨便一放。楊子榮可以找一個姿勢，表現隱蔽自己。發現虎時，不能現出驚慌。

大麻子太草包了，他一出來我就要笑，穿的衣服不知道是哪個朝代的。他要凶些，在座山雕手下還是有兩手的。

楊子榮表面上看是大搖大擺地下去，實際上是讓人家押下去的。這裏，是不是讓他唱四句下場？表示他第一次和敵人交鋒的勝利，作為內心獨白，至少要唱兩句，再從容地下場。

（休息時的談話）

楊子榮可以化一些小生腔，小生的行當是不行了，但是它的腔還是可以吸收的。小生的唱法不能用，像女人。

小分隊的服裝一定要有兩套，常洗、常燙，褪了色要染。

「丑」的行當也不行了，這是歪曲勞動人民形象的[82]。

第六場

標題是不是考慮一下。「第一個回合」不大合適。

前天看，座山雕的戲出來了一些。以前沒出來，是不是怕壓過正面人物？看來還是得把戲做出來，該厲害的地方還是要厲害。

座山雕見胡彪的一段戲，應該表現出對他的不信任。當講到「一撮毛下山半個多月了……」表演上應該有過程。

看看四個小土匪在什麼時候下？是不是當座山雕講到「這也是為了山寨的安全……」時下。因為以後的事情如聯絡圖等，是不能叫小土匪知道的，知道了有可能走漏消息。

81 後來毛澤東提議改為「迎來春色換人間」。
82 江青的京劇改革徹底打破了行當和流派的傳統制約，大大減損了現代戲的戲劇性、表演性以及娛樂性。

當楊子榮唱到「人各有志……」時，表演有問題，沒有給他留有餘地。器樂上給他一個轉的過程，或者加一句白：「他不該……」然後再唱下去。不然搞不清楚。

這場戲比過去好，過去都是對白。

戲的結尾用楊子榮唱來收，是比較困難，用唱收更有力。（會後江青同志告訴我，最好還是唱收，形成一個高潮，才能休息下來。——春橋）可以唱出與座山雕第一回合的勝利心情。用唱收在舞臺調度方面有些問題，你們研究吧！

第七場

發動群眾這一場問題較多。

我覺得同志們不知道自己什麼是好的。去年的本子雖然還不夠，但是在這個問題上處理是恰當的。土匪搶東西不是什麼都搶光了，群眾會自動地藏些東西的。「家家沒吃沒穿，戶戶屋頂漏天」可能嗎？這麼冷的天氣豈不都凍死了？「家家添新墳」也說得過了，實際上是誰抵抗就打死誰。

李勇奇對敵人、對自己人不能老是一副面孔。對敵人憎恨，對母親、孩子、鄉親應該很友愛的。提著空籃子回來了，原來是不想進門，但還得進去。把籃子藏在身後，不肯給母親看到，怕她傷心。現在是直接把籃子送給母親看，這樣不好。原來張大山送上兩塊薯根，這是合理的，自己挖到了薯根不吃，而送給別人，表現了階級的友愛，這是好的，要保留。《雷鋒》電影處理得絕了，照那樣，雷鋒怎麼能活下去呢？不能片面化。

我所接觸的劇本當中，就是現在這個本子寫出了戰爭的性質，正義、非正義，美、蔣勾結，假談真打。戰爭的正義性不寫出來是很危險的呀！一寫到敵人來了，就只寫燒啊，殺啊，什麼亂七八糟的全寫，也不知道說些什麼，……看來是要幫助作者的。大多數作者是思想沒改造好，只有少數的人是反對社會主義的。照那樣的寫法，再往下去就要掉在什麼東西裏面去……我也不敢說，也不能亂扣帽子。

（李勇奇在文學上提供得很不錯，演員還不大懂。唱「恨自己將親人……」處，應該撲到少劍波身邊，抓住少劍波，甚至莽撞一些都不要緊，

表現李勇奇對自己人的熱愛，對敵人的憎恨。唱到「親人哪！……」也不帶勁，這裏要很激動。演員老是那個勁。唱好這一句也可以，或者用很好的音樂襯托。白茹和老大娘要安排下場。這一場的收場也可以用少劍波的唱收場。

軍事題材的戲，有三場是表演群眾的，已經夠了。）[83]

第八場

（這一場景的大石頭是不是表現它是山尖？搞不清是什麼東西。

楊子榮唱到「……高有萬丈」，站的不是地方，不險，要往下看，現在的景也不險。全戲的景也顯不出冷。演員中沒有一個搓手表示天氣冷的。在東北穿棉鞋行軍，休息時沒有一個停下來，都在原地踏步。「險」也要演員做出來，可以站到邊上來，向下看。《年輕的鷹》布景、音響都有走體感，就是沒有寒意。後來加上了烤火。

小土匪的對白可以壓縮。這個鋪墊要求達到：第一，說明楊子榮是做了群眾工作的。第二，小土匪對話要正對情報，把情報核對清楚就行了。

楊子榮的拳是不是可以短一些。要打得過硬，要美。

這一場楊子榮的音樂形象很重要，調性你們去安排一下吧！）[84]

我設想要表現李勇奇曾經上過當，敵人冒充解放軍，破壞我軍聲譽。當小分隊聲明是人民解放軍時，他要多看看，有個思想過程，仍然是不信任的。

關於敵人冒充我軍的問題，可以商量一下在哪裏鋪墊。張大山上場時，其實補一句就行了：「這真正是我們自己的隊伍啊！」等等，我不替你們編劇，你們自己考慮吧！

獵槍被搶走了，不能再打獵，這些細節不能沒有了。要不要餵孩子的奶？也可考慮。

[83] 同註 42，頁 376。
[84] 同註 42，頁 376－377。

「活著也是活受罪，不如死了好。」這句話情緒不對頭，不符合李勇奇的性格。

「家家沒吃沒穿」可以改成「缺吃缺穿」。「戶戶屋頂露天」不妥，否則要凍死的。

白茹上場可以揹一袋糧上。

小分隊是在部隊中挑選出來的，三十六人全是共產黨員，他們不像《暴風驟雨》中的土改工作隊。

第一場鋪墊一下司務長，看來很必要。

白茹要急著去救孩子，可以用葡萄糖合炒麵，給孩子吃。

群眾上來要注意有感情。

這一場少劍波表演很尷尬。少劍波對待戰友也有幾種不同的表現，在執行任務時雷厲風行，是個指揮員。在平時，在交談中很親切。對待老大娘就要非常親切。自己也就會被群眾的熱情所激動。

（座山雕上場不能那麼快，楊子榮這裏的道白也不確切，他應該說：「這老傢夥，這時候來幹什麼？」大麻子可以在裏面喊一聲「老九在這兒！」後來再出來。

楊子榮聽到槍聲後，原來的處理好，應該說：「又是試探！」說明座山雕試探不止一次。

座山雕是一隻老狐狸，他是知道共產黨厲害的。應該表現出他害怕的一面。因為害怕，所以他才往老窩裏躲。

「這個笨蛋」，楊子榮說的聲音不能太大，不然座山雕沒有走遠，會回來槍斃掉的。這一句是他對敵人的藐視，是他的內心獨白。

有人說楊子榮不能說「共軍」兩字。我看，在土匪面前都可以說，就是這裏的「派共軍打共軍……」一句唱不能這樣說。）[85]

老大娘看來還能演戲，音樂有問題，詞要改一改，這裏應該讓人落淚。

[85] 同註 42，頁 378。

第九場

敬禮的問題要注意，不能隨隨便便。孫達德在第四場就是晃來晃去就上場了。

小分隊、民兵的人不能太少了。

要加滑雪工具。

武器要齊備，起碼有一挺機槍，有可能有兩挺，還要手榴彈，武器配備不能亂來。為了一致，還要卡賓槍。

少劍波要表演出是真的要替老大娘揹糧食，不能使人覺得有官架子。

李勇奇要求參加戰鬥不夠主動，他應該把這句話說得很激動：「打座山雕可得有我一份啊！」實際上這是在請戰。

這一場少劍波表演得不夠焦急，當情報未得到時，應該要著急。）[86]

第十場

麻煩的就是這個第十場。

整場戲都不熟，要磨。原來的架子很好，問題在於開打的地方。

把欒平押下去槍斃，前天改成說白了，我覺得還是唱好，就是唱得太多了，嚕嗦了一點，可以壓縮。改成唱是一大進步。唱可以表示是他的內心獨白，表現他悄悄地處決欒平，唱時要把字吐清楚。

楊子榮唱那幾句西皮散板時的表演不對頭，應該表現他內心的急，因為小分隊還沒有來。

這一場的開打是個問題，現在還沒有解決。

當楊子榮說到不要動，出去都得死時，不能暴露身份。到座山雕要逃，楊子榮暴露身份時，我們的人就可以衝上來，用機槍封鎖住洞口，楊子榮追座山雕下。這樣就可以把楊子榮「救活」。現在他是置於死地。

只有這一場是突出小分隊的。要打得漂亮。

現在的唱、打都站不住。

當李勇奇看到座山雕而不想揍他，這不合理。他想去打，可以把他攔住，這樣也有戲了。

86　同註 42，頁 378 – 379。

民兵、群眾和土匪的服裝要加以區別,重新設計。土匪可以穿偽軍的服裝。金剛中也可以有兩個穿國民黨校官軍服,也可以穿馬靴。座山雕衣服也要漂亮些。

這個戲的架子是搭得差不多了,將來就是要排出戲來。

我建議由三至五人組成一個小組,其中有音樂、導演、編劇,多方面聽意見,自己也要觀察。

這場戲唱要穩得住。開打要過癮。要把楊子榮想法「救活」。

這次勞動是有成績的。今後修改還有一個問題,要善於傾聽意見,也要善於分析意見,是不太容易做到這一點的。前幾天的打虎一場就說明這一點。我覺得打虎一場還可以再加一個動作一鏃子。

這個戲的整個結構是比《紅燈記》好。這個戲是應該搞得好的,有信心的。(江青同志會後告訴我:這次座談,戲的優點沒有多談,像音樂中黨中央指引著前進方向,小分隊在毛澤東思想旗幟下成長,處理得比較好,在修改時不要把好的改掉了。——春橋)[87]

6月25日

華東區京劇現代戲觀摩演出歷時1月,在25日閉幕。這次觀摩演出,演出水平比過去有了很大提高。華東六省和上海市的京劇團體在這次會演中,共演出了二十四個革命現代戲,大型和小型的劇目各佔一半。其中反映十五年來社會主義革命和社會主義建設的大戲和小戲有十六個。反映武裝鬥爭題材的戲最為突出,共有十一個劇目。越南南方人民抗美愛國正義鬥爭的英雄事蹟也第一次搬上了華東區的京劇舞臺。這些戲都是近年來各地京劇工作者自己改編和創作的[88]。

本月

至1965年6月,各地報刊的評論《紅燈記》的文章就有二百多篇,中國戲劇家協會從中選出四十一篇編輯成一本二十餘萬字的《京劇《紅燈記》評論集》,

[87] 同註9,頁124-140。

[88] 〈華東區京劇現代戲觀摩演出閉幕〉,北京:《人民日報》,1965年6月29日。

由中國戲劇出版社於 1965 年 6 月出版。《紅燈記》的成功，使各地劇團紛紛上門求教，一夜之間紅遍全國，劇中李玉和的「提籃小賣拾煤渣」、「臨行喝媽一碗酒」和李鐵梅唱的「我家的表叔數不清」、「打不盡豺狼決不下戰場」等唱段，更是不脛而走，廣為傳唱。

由中國戲劇家協會編撰。中國戲劇出版社出版《《沙家濱》評論集》。

7 月 1 日

中南區戲劇觀摩演出大會，今天下午在廣州中山紀念堂隆重開幕。中共中央中南局第一書記陶鑄，第三書記陳鬱，書記處書記黃永勝、劉建勛、吳芝圃、王首道、李一清、金明、趙紫陽，候補書記王德以及中國人民解放軍廣州部隊、武漢部隊的負責人出席了開幕式。應邀參加開幕式的還有華東等其他地區有關部門的負責人，中南地區各省、自治區和廣州市、武漢市的負責人，以及正在廣州巡迴表演的內蒙古自治區「烏蘭牧騎」演出隊的全體隊員和部分港澳文化界人士。中共中央中南局書記處書記吳芝圃在開幕式上講話。在這次觀摩演出大會上，來自河南、湖北、湖南、廣東、廣西五省（自治區）和廣州部隊、武漢部隊的四十四個話劇、歌劇和戲曲藝術表演團體，將演出四十九個大型和小型的現代劇目。這些劇目都是各地近一二年內創作和改編的。全部劇目中，除六個革命歷史題材的劇目外，其他大都是反映社會主義革命和社會主義建設鬥爭生活的，也有反映國際反帝鬥爭特別是當前援越抗美鬥爭的。參加這次觀摩演出的有歌劇、話劇、京劇以及為中南各地人民熟悉的豫劇、漢劇、楚劇、湘劇、桂劇、粵劇、廣東漢劇、瓊劇、曲劇、越調、花鼓戲、祁劇、採茶戲、彩調、湘崑、花朝戲等共十九個劇種。參加演出和觀摩的共約有三千人。整個演出將分七輪進行[89]。該年 8 月 15 日閉幕。中南五省（河南、湖北、湖南、廣東、廣西）和武漢、廣州部隊，在廣州舉行戲劇觀摩演出。這是繼 1952 年在武漢舉行的「中南區第一屆戲曲觀摩會演」之後，一次規模空前的中南戲劇盛會。參加這次會演除話劇、歌劇、京劇外，地方戲曲有豫劇、曲劇、越調、漢劇、楚劇、湘劇、湘崑、花鼓戲、祁劇、

89 〈檢閱革命現代戲的創作　促進戲劇隊伍的革命化　中南華北分別舉行戲劇和京劇觀摩演出會〉，北京：《人民日報》（第 2 版），1965 年 7 月 2 日。

桂劇、彩調、粵劇、潮劇、瓊劇、廣東漢劇、山歌劇等十九個劇目，共四十四個演出團體，三千多人，歷時一個半月。演出分七輪進行。共演分七輪進行。共演出五十一個長短劇目。除八個革命歷史題材和一個反映國際反帝鬥爭的劇目外，其餘四十二個都是反映社會主義革命和建設，從各個方面表現了時代的面貌。其中武漢市京劇團以高盛麟領銜演出《豹子灣戰鬥》參加，會後並由陶鑄指定在中南部隊中巡演。

同日，華北區 1965 年京劇革命現代戲觀摩演出會今天在太原隆重開幕。這是華北區今年以來繼話劇歌劇觀摩演出會後又一次的觀摩演出，也是華北區京劇革命中的一次戰鬥的會師。參加這次觀摩演出會的有華北區各省、市、自治區的十二個京劇團體的九百九十多名京劇工作者，他們在預定近二十多天的時間裏，將演出十三個劇目。其中有反映我國社會主義革命和社會主義建設、我國革命歷史鬥爭和描寫越南人民抗美愛國英勇鬥爭等題材。這些劇目都是在去年在北京舉行的京劇現代戲觀摩演出大會以後一年來新創作或新改編的[90]。21 日閉幕，河北、山西、北京、內蒙古的十二個演出團體共演出了十三個劇目。

7月10日

許姬傳，〈針針線線皆辛苦——談《紅燈記》的藝術處理〉，《人民日報》（第5版）：

> 《紅燈記》從初演到現在，每一次修改都有新的提高。主要特色表現在如下幾個方面：通過革命行動樹立英雄形象。扮演李玉和的錢浩梁同志，是青年武生演員，以工架武技為主，唱非所長。但他為了演好這個角色，用心體驗生活，下苦工鑽研唱、唸、做工，在不斷的舞臺實踐中，一天天趨向成熟完整。有人說：錢浩梁身材高大，一出來就像個鐵路工人。我認為這只是有利條件之一，主要還在於他對人物思想和唱、唸、做都作了艱苦的努力，才樹立起這樣有血有肉的英雄形象，光靠外形是不能感動觀眾的。

[90] 同前註。

「千斤白口」表達了階級感情。京劇界有句話：「千斤白口四兩唱」，這意思是說，唱時有腔板管束，音樂伴奏，而唸白的抑揚頓挫，輕重緩急，要自己支配控制，所以唸得好比唱得好更難。「痛說革命家史」一場，唱、唸、做都很重，但最突出、最難處理的還是大段白口和做工，可以看出編劇、導演、演員、音樂工作者是經過精雕細刻的創作勞動，才能達到今天的水平的。高玉倩同志是演旦角的，為了扮演李奶奶這個角色，模仿老年婦女的舉止神情，練大嗓基本功，對唱、唸、做深入鑽研，使京劇形式與現代生活結合得非常協調；劉長瑜同志是演花旦的，她扮演李鐵梅，虛心向前輩們請教，從表演的不斷提高上，可以看出她的刻苦鑽研。她們兩位的表演都有充沛的階級感情，一個表達了李奶奶飽經風暴、堅定不移的性格；一個刻劃了鐵梅從聽完家史後，逐漸懂得繼承紅燈的革命責任感。

刻劃反面人物是為了突出英雄形象。戲劇的矛盾衝突，往往是通過正面、反面、先進、落後各種對立面的鬥爭而構成的。必須認清寫反面人物的目的是為了襯托正面人物，但寫反面人物也要有深度，不能簡單化，否則會減弱正面人物的光彩；還必須避免烏煙瘴氣，造成本末倒置的現象。袁世海同志以架子花臉的基調來演憲兵隊長鳩山，他的唱、唸、做都很有分寸，把這個騎在中國人民頭上的日本特務頭子刻劃得入木三分。扮演鳩山手下的侯憲補、伍長、憲兵以及特務走狗等演員，也都恰如其分地完成了角色任務。這樣，就襯托出以李玉和為首的三代人的機智、勇敢、堅定不屈的工人階級硬骨頭的英雄形象。

警句・好腔・精雕。京劇表現現代生活的特點，當劇情發展到一個高潮，劇作者以革命激情、筆酣墨飽地寫出「警句」，而演員和音樂工作者就要把符合劇中人思想感情的「好腔」（不是專從技巧著眼的花腔）安在「警句」上。同時，眼神、亮相、身段也都要精雕細刻地配合起來，才能造成強烈的舞臺氣氛來感染觀眾。

全體同志辛勤勞動的結果。從《紅燈記》裏看到京劇表現現代生活，的確是一種艱苦的藝術勞動。舊的要把它變成新的，以前沒有的要加進來；

唱、做、唸、打如何繼承發展和新的因素結合，反映具有時代感的生活氣息；在傳統基礎上加樂器，多種樂器的組合如何能夠使它們協調，都需要細針密縷，一點一滴地反覆試驗，在實踐中總結經驗，逐步提高。京劇《紅燈記》的出現才一年左右，卻已得到如此成就，這是很不容易的。我們搞戲曲多年的人都很有感觸。古詩云：「誰知盤中餐，粒粒皆辛苦。」《紅燈記》的成就正是全體工作同志辛勤勞動的結果，點點滴滴、針針線線皆可看到他們的心思和汗珠！

7月13日

寧夏回族自治區鹽池縣秦腔劇團，今年學習「烏蘭牧騎」全心全意為工農兵服務的精神，到縣內最偏僻的地區，為農牧民演出秦腔現代戲。鹽池縣位於寧夏東部，鄰近內蒙古。這個縣有一個離縣城二百多裏的麻黃山公社，是全縣最偏僻的山大溝深的公社[91]。

7月16日

西北地區現代戲觀摩演出大會在蘭州開幕，中共中央西北局第一書記劉瀾濤等參加了開幕式。演出 8 月 16 日閉幕。這是西北地區第一次全區性的現代戲觀摩演出大會。中共中央西北局書記處書記胡錫奎代表中共中央西北局在開幕詞中預祝這次觀摩演出大會成功。

 參加這次觀摩演出的有分別屬於漢、回、維吾爾、哈薩克、藏、土、烏孜別克、蒙古、滿九個民族的一千四百多個戲劇工作者。在一個月左右的會演期間，來自新疆、陝西、青海、寧夏、甘肅五省區和蘭州部隊的二十二個演出單位，將演出三十七個劇目和一部分歌舞、說唱節目。這些劇目都是一年多來創作和改編的。除了其中有兩個革命歷史題材的劇目外，其他大都是反映社會主義革命和社會主義建設鬥爭生活的，還有一些反映援越抗美和描寫越南人民反美愛國的英勇鬥爭的節目。富有濃厚的民族色

91　〈把革命現代戲送到邊遠地區去〉，北京：《人民日報》（第 2 版），1965 年 7 月 13 日。

彩和地方色彩是這次會演的劇目中的一個顯著特色。大部分劇目從不同角度反映了西北地區轟轟烈烈的社會主義革命和社會主義建設,反映了西北各族人民對黨和毛主席的熱愛,歌頌了各族英雄人物崇高的共產主義思想、風格和品質。不久以前成立的我國第一個維吾爾族話劇團——新疆歌舞話劇院一團,將在這次會演中演出一個反映維吾爾族青年石油工人成長的話劇《戰油田》。這次會演分四輪進行,第一輪將演出五個大型話劇和四個小話劇。

中共中央西北局書記處書記王恩茂、汪鋒、高克林、張達志、楊靜仁、楊植霖、候補書記王林、王甫出席了開幕式[92]。

7月19日

楊永直邀請此時正陪同外賓在上海的周恩來總理和外交部長陳毅,觀看了芭蕾舞劇《白毛女》。

同日,江青發表對《南海長城》電影文學劇本的意見:

> 現在最大的問題是劇本,區英才是一個什麼樣的性格,應當從哪些方面去表現他。如果他表現得不好,這部影片就要失敗。從整個社會上看,先進人物是少數,中間狀態的人物是多數,最反動的反革命份子是少數。我們反對中間人物論、把中間人物寫成文藝作品的主角,但不是主張在所有文藝作品中不寫中間人物,我們的思想工作任務,就是要通過文藝作品塑造先進人物,去影響、幫助中間人物,打擊和孤立最反動的反革命份子。

> 《南海長城》從很早以前話劇的戲劇情節看來,有些文不對題,不是固若金湯,應該是包括解放軍正規軍和地方武裝在內的全民皆兵,除了四類份子外,我們海防線是鐵的長城。

> 要想將《南海長城》影片拍好,主要問題在於加強區英才,其他人物已經夠了,有的還多了。

92 〈總結交流經驗 促進戲劇革命普遍深入地發展 西北區話劇歌劇京劇現代戲觀摩演出會開幕〉,北京:《人民日報》(第2版),1965年7月18日。

這個戲的情節，反映兩類矛盾的鬥爭，有敵我矛盾和人民內部矛盾，如何正確表現這兩類矛盾之間的關係，是很重要的。應當是通過表現正確處理人民內部矛盾，最後落在敵我矛盾鬥爭。

劇本開場，從阿螺出場開始，是不好的，應該讓主角區英才首先出場。區在劇中應當是生產能手，在軍事上很過硬，階級鬥爭中愛憎分明，和同志間又能團結人、又有原則性。從現在劇本中的人物動作來看，看不出有什麼思想的活動，不如原劇。

（插話，分鏡頭劇本，準備開頭表現區英才和漁民們在海上捕魚，歸航後區英才率領民兵武裝泅渡到海岸。）

這個出場比原劇設計要好。但還要突出區英才，區英才是陸軍偵察部隊的復員戰士，虎仔也是，受過特殊的軍事訓練。能游泳又能搏鬥，如何通過動作表現區英才，京劇中有亮相，根據這個設計，可否設想區英才捕魚歸來，在海上和戰友們練水上擒拿格鬥，也可以設想他在泅渡中遇假設敵，他所帶的匕首，在這裏可以用上，與「敵」水中搏鬥，在泅渡中又能幫助別人揹武器，能文能武，又能團結人，在捕魚上是勞動能手，在軍事上又有過硬本領。

要有好的音樂設計，一定要有嚴格的要求，唱不好，反而不好，影片《上甘嶺》唱的歌子朝鮮同志準不願意聽。

電影音樂，不要以為只用民族樂器就民族化了。民族樂器在歷史上許多樂器也是外國來的。作為音樂色彩是可以的，但高音多，表現力不豐富，還是要管弦樂。主席曾說過：「古為今用，洋為中用。」音樂民族化，不是使用樂器問題，而是作曲民族風格、思想感情問題，作曲的內容以及某些作曲形式問題。《南海長城》影片中的音樂，不一定用廣東音樂的風格，廣東音樂不雄偉，靡靡之音，表現力太差，它有買辦資產階級思想的影響。北京軍區賈士俊、馬玉濤的唱法渾厚，可能成為我們國家演唱方法發展的前途，也許是國際上人民音樂演唱方法發展的前途。空軍張英哲也唱得不錯。影片《平原游擊隊》的音樂就配得好。（**插話：這部影片的作曲，可**

否找瞿希賢？）這部影片的作曲我覺得瞿希賢比較合適，演唱要用馬玉濤、賈士俊。

關於阿螺的思想性格，在客觀上，結婚後到養孩子，造成她落後於形勢的條件，由於她愛區英才，青年夫婦，想過小家庭的幸福生活，她是好了傷疤忘了痛、不見死人不落淚的人，在這方面我們是要批評她的，為了愛護我們批評她。所以她與區英才的爭吵，是生活的矛盾現象，不要描寫成區英才怕老婆。區英才在家庭生活小問題上，是讓老婆的，對於原則性的問題，是決不讓步的。在金星島，敵人來欺騙她，起先她可能由於思想麻痹，未能警覺，後來一次拿起斧子去修船，敵人表現驚慌，阿螺始終未發現，是不好的，應該發現可疑跡象，找阿婆商量如何對付，這樣就好了。

同意你們的意見，取消劇中江書記要區英才去抓阿螺的活思想的說法，因為劇中情節還需要表現阿螺和區英才的思想衝突，阿螺的活思想一時還抓不住，不如不提。區英才對江書記，也不好意思談家庭矛盾，區有潛臺詞表達這種複雜的心理。

江書記已有發現，所以最多表示：小倆口的事，你們自己去談吧。

區的性格，要有炮勁，對阿螺爭吵的時候，提出：「孩子我揹上，照樣執行任務。」同時察看阿螺的反應，這才能看出思想活動的戲來。

支委會上討論，江書記告訴大家可能有敵情，最好是甜女主張趕快把大家召來，而不是區英才。區英才應該善於思考，主張讓大家過節，待情況明確之後，再緊急集合不遲。江書記可以表示區英才的主張是正確的。

還是老祖宗說得好，要寫出典型環境中典型性格來。

各廠這幾年出的影片，特別是有關解放戰爭的影片，揭露蔣介石在美國援助下，對廣大勞動人民造成的罪惡非常不夠。

戰爭有兩種，侵略的、不義的和反侵略、正義的戰爭，沒有一部影片揭露美蔣假和談、真打仗的陰謀實質。整個解放戰爭，雖是內戰形式，實際上美國全力援助蔣介石，我們打敗了的不只是蔣介石，而是美國的侵略。

在民兵連部審訊九號特務，要恢復原舞臺劇的情節，表現區的機智。

民兵連部主席畫像，不用以前文化部所頒發的，那是抽象派傾向畫的，可用最近人民畫報上的主席像。

當區英才發現敵情時，要有各種判斷、思考。現在看到主席像稍早些，應是聽到天安門傳來的東方紅音樂聲，抬頭又看到主席像，產生了力量，命令民兵立即出發作戰。

望夫崖區英才與敵人搏鬥要設計好，不要敵人打冷槍。未展開戰鬥，就把區的手打傷，使他先掉了槍，應該使區英才與王中王展開激烈的搏鬥，打掉了王中王手中的槍，剩下只有匕首，顯示出區英才異常勇猛。區將匕首與王中王搏鬥，王中王在搏鬥中受傷，跳海逃跑，區含刀跳水追敵人，使區形象粗獷。

這部影片敵我雙方對立面，我方是區英才、甜女、阿婆；敵人是王中王、何從、蘭繼之。所以最後應是區英才用匕首刺死王中王，而不是鍾阿婆。這樣集中些。在三杯酒區英才不僅有匕首，身上還應有兩顆手榴彈，這樣即是暫時敵眾我寡的情況下，區英才成為孤膽英雄，戰勝敵人。

關於甜女，應成為劇中第二號正面人物。雖叫甜女，性格上應該潑辣，有倔強的性格。審問蘭繼之，應保留舞臺本，甜女突然喊蘭繼之的名字，使蘭繼之大吃一驚。迂迴包圍敵人，也應當是甜女出的主意，而不是靚仔。

金星島不僅是鍾阿婆一家，還有別的漁民居住。

關於阿婆、阿螺被敵所俘的情節，我傾向於敵人在驚慌中丟掉她們逃跑了，金星島上其他群眾前來救了他們。劇中描寫用腳挑起沙子，矇壞敵人眼睛是不合理的。解救阿婆應交給民兵群眾，不要使人感到他們一家人在互相援助。

關於阿螺應與靚仔有所區別，除前面所說的意見外，她帶的手巾，應有戲：第一次出場曾給區英才擦過汗水；第二次出現是阿螺受傷被俘手巾丟在家門前，手巾上染上血跡，區英才拾起來帶上；第三次是在三杯酒，阿螺從區英才身上取下來為區擦傷。阿螺臉上的傷痕血跡，不應破壞美觀。

她的孩子一周歲為好，過百歲日是一百天，就小了一些。最後一場戲，能
使她做到開朗而倔強的性格，消滅敵人之後，將孩子交給阿婆，含著眼淚，
拿起槍重新回到民兵行列裏。丁淑芳有一次演出，從聲音裏可以聽出她覺
悟後對敵人極大的仇恨，可是第二次看卻沒有聽到這種聲音。

區英才抓靚仔的活思想，用電影回憶手法憶苦是可以的，擔心難找到
相像的兩個小演員，用回憶手法要達到激動人心的效果才好。

虎仔在劇中的動作是適當的，如果九號特務是偽裝我軍班長拿的衝鋒
槍，虎仔參戰可以拿繳獲敵人的衝鋒槍。

劇中的陸、海軍官，公安人員及陸、海軍戰士表現出他們的威武雄
壯，表現出南海長城的力量，不能簡單地走過場。

敵人方面：王中王從性格動作上，表現不夠殘忍，取消獨眼龍生理上
的怪現像是好的，蘭繼之從試片中看到還不夠「飛」。

（7月21日在電話上談）《南海長城》是一部重點片，現在各方面從
嚴要求，拍得細緻些。如特寫的手，一定要像勞動人民的手，彩色片，不
要為彩色而彩色，要在真實環境上略有加工[93]。

7月21日

華北區 1965 年京劇革命現代戲觀摩演出會，於 21 日閉幕。河北省、山西省、
北京市和內蒙古自治區的十二個演出團體參加了這次觀摩演出會，一共演出了二
十三個劇目。中共中央華北局第一書記李雪峰、第二書記烏蘭夫、第三書記林鐵
以及書記處的書記、候補書記，華北區各省、市、自治區黨委的負責人，在演出
會閉幕前接見了參加觀摩演出的全體人員。李雪峰在閉幕大會上講了話。中共中
央華北局宣傳部部長黃志剛做了總結報告[94]。

[93] 《無限風光在險峰——江青同志關於文藝革命的講話》，南開大學衛東批判文藝黑線聯絡站、「紅海燕」編
印，1968 年 2 月，頁 286—291。

[94] 〈大寫大演現代革命的大事 華北區京劇現代戲有所前進〉，北京：《人民日報》，1965 年 7 月 24 日。

7月27日

《人民日報》發表文章〈不斷革新的京劇《沙家濱》〉（第 6 版）。北京京劇團的革命現代戲《沙家濱》，繼中國京劇院的《紅燈記》之後，在上海連續公演三十場，場場客滿，觀眾逾八萬人次。上海報刊相繼發表評論文章，熱情讚揚《沙家濱》是「京劇革命化的又一個樣板」。許多文章提到，《沙家濱》原名《蘆蕩火種》，在去年京劇現代戲觀摩演出大會期間，曾經得到廣泛的好評。但是，北京京劇團的編、導、演，不因《蘆蕩火種》的聲譽而停步不前，他們堅持京劇革命化的高標準，以不斷革命的精神，反覆修改，精益求精。在這次公演前，改名重排為《沙家濱》。主要特色在於突出武裝鬥爭的主導作用；加強革命英雄形象的刻劃；音樂、武打方面的革新創造[95]。

7月29日

陶鑄對觀摩學習京劇《紅燈記》的中南區戲劇界代表的講話：

我過去看的一些京劇現代戲，味道不大。去年在北京看了京劇《蘆蕩火種》，最近在北京又看了京劇《紅燈記》，看了之後，我就非常心服。看了《蘆蕩火種》，我已不懷疑京劇能演好革命現代戲；看了《紅燈記》，就更加擁護京劇演革命現代戲了。

既然京劇都能演革命現代戲，還有哪個劇種不能演呢？粵劇不能演嗎？粵劇很早就演過現代戲的。桂劇、湘劇、漢劇都可以演。豫劇不是演得很好嗎？湖南的花鼓戲更適合演現代戲。

現在大家看了《紅燈記》，都說是地道的京劇，又好聽，又好看，對原來的形式有所改變，但是保留了京劇的特色。這當然不是說《紅燈記》就沒有缺點了，到此為止了，不能發展了。這齣戲還可以不斷地改進，肯定會越改越好，越改越高。現在有兩種傾向，一是脫離現實；再就是把現實做自然主義的理解，舞臺上出現了自然主義傾向。自然主義的東西缺乏

95 〈不斷革新的京劇《沙家濱》〉，北京：《人民日報》（第6版），1965年7月27日。

概括力量，不能揭示事物的本質，不是使人感到沉悶煩瑣，就是使人感到悲觀、沒前途、陰森森的，這是笨拙的缺乏思想的表現手法。我們提倡革命現實主義與革命浪漫主義相結合，要使人看了，覺得社會主義制度下的新人物是很美的，給人以美的感受，不管耳朵、眼睛都感到舒暢；還要使人看了，革命樂觀主義精神油然而生，增強人的革命信心。這就需要有點誇張。服裝也是這樣，過去京劇叫化子的衣服都是很美的，《鴻鸞禧》中的叫化頭子，也穿綢的衣服。化妝方面，也可以把勞動人民打扮得好看一些嘛！為什麼有些現代戲把勞動人民總是打扮得那麼難看呢？

現在，像《紅燈記》這樣好的戲，中南各省就沒有，過去沒有搞好，不能怪大家，要怪我們注意得不夠，領導得不好。現在注意了，怎麼個領導法？還講不出道理。請你們來看《紅燈記》，這就是一種辦法；還有，就是中南局決定7月初會演。你們回去搞創作，到時再到廣州來，我們自己比一下嘛！看我們搞不搞得出像《紅燈記》這樣的好戲。6月份我們蹲點回來，拿一段時間來看戲。看一次，議論一次，學學柯老的辦法。「十步之內，必有芳草。」我們中南五省（區），人才濟濟，狠狠地抓緊這件事，總會搞出好東西來的，會演結束，挑選一批好的劇目，再舉行公演。這是我要講的第一點。

第二，為什麼現在要大演革命現代戲呢？大家都知道了，社會主義和資本主義的矛盾是我國當前的主要矛盾。

暫時不讓演傳統戲，現在只許編、演革命現代戲，這樣說，算不算簡單粗暴？其實人就是這樣，有的時候不逼一下是不行。這個時候一般就是不讓演傳統戲，逼大家演革命現代戲。梁山一百零八將都是逼上去的，有哪個是自覺的？宋江是自覺的？林沖是自覺的？還不是火燒草料場逼上去的。盧俊義就更是逼上去的。逼一下有好處，可以推動大家搞好點，搞快點嘛！新中國建國十五年了，社會主義革命和社會主義建設正熱火朝天，思想戰線要配合上去，一定要把思想戰線上的鑼鼓打響，使無產階級思想陣地更加鞏固。

第三，發展革命現代戲，在方法上、步驟上，不能簡單化，要付出巨大的勞動。不演舊戲，燒掉舊書，拆掉三元宮，這是很容易辦的。我看舊戲中好的傳統劇目還是可以演；舊書不能燒；三元宮不必拆，留著，可以用它來辦個群眾俱樂部嘛！最重要的是拆掉人們思想上的「三元宮」。所以不能採取簡單化的做法。要全黨全民重視，要開展文藝戰線上的興無滅資鬥爭。

革命現代戲要有鮮明的藝術形象，又要有正確的思想內容，才會有感人的力量。這當然不容易做到。但是不管怎樣困難，必須這樣做，而且是可以做到的。問題是我們下決心。「捨得一身剮，敢把皇帝老子拉下馬」嘛！什麼都要下決心。只要有決心，什麼問題都能解決。下面有大批革命的先進人物，怎樣寫？怎樣寫得好？這就要下點功夫了。凡是好的東西，都是經過辛勤勞動得來的。

第四，我們希望要有一支政治上比較強、藝術上過得硬的文藝隊伍，特別是編劇和導演的隊伍。

當然，寫不出來，還可以改編和移植。其實改編和移植也是一種創造，要有較高的思想才能改編得好，移植得好。光靠拼拼湊湊，靠簡單的加工是不行的。要組織一支強大的編導力量，一方面創作，一方面改編、移植。

第五，正確對待變革與繼承之間的關係。要敢於革新，敢於創造，敢於衝破老框框；但是變革，也要注意保持各種戲曲自己的風格和特點，要使各種戲曲的觀眾都愛看。

最後，談談文藝工作的領導問題。文化部門對文藝工作的領導，首要的問題是政治掛帥（這是陶鑄同志今年 2 月 20 日的講話，發表於 1965 年第 6 期《戲劇報》，本報有刪節）[96]。

[96] 〈一定要演好革命現代戲 對觀摩學習京劇《紅燈記》的中南區戲劇界代表的講話〉，北京：《人民日報》（第 5 版），1965 年 7 月 29 日。

本月

中央下發文件免去了夏衍[97]、齊燕銘的文化部副部長職務。隨著以周恩來為代表的黨和國家領導人對文藝的控制權被以江青為代表的權威集團所剝奪，藝術主流開始發生了重大轉變。

華北區第一屆京劇現代戲觀摩演出會在太原舉行，馬彥祥等應邀參加。

西北五省（區）戲劇會演在蘭州舉行，其中新疆生產建設兵團京劇團演出《天山紅花》。寧夏京劇團演出的《杜鵑山》在北京打響後，經過進一步修改，參加此次會演，李鳴盛飾烏豆，李麗芳飾賀湘，田文玉飾杜媽媽，殷元和飾溫七九子，徐鳴遠飾老地保，舒茂林飾李石匠，劉順奎飾鄭老萬。反響比在北京的時候更加強烈。

8月1日

江青關於改編《平原游擊隊》的意見（據中國京劇院革命委員會稿編寫）

（一）這個戲不要離開電影劇本，離開得太遠就危險了。電影裏有些寫得成功的人物（李向陽、李母等），不要輕易丟掉。電影中體現主席關於游擊戰爭思想比較突出。

（二）主要的是寫對敵鬥爭，可以寫反奸鬥爭，但不要寫得太重。

（三）怎麼寫？突出李向陽第一。

（四）區委書記可以處理成男的，這樣使得他和李向陽的關係就更好處理了。

（五）開打不要太多，要集中，要設法解決拚刺的武打技術。

（六）如果有政委這一人物，戲不必多，只要相當於芭蕾舞《紅色娘子軍》中連長的戲，就可以了。[98]

一九六五年

[97] 夏衍（1900–1995） 1949 年中華人民共和國成立後，夏衍任上海軍管會文管會副主任，之後陸續擔任上海市委常委等職，負責上海的宣傳工作。1954 年，調任中華人民共和國文化部副部長，分管電影與外事工作，1955 年到任。文化大革命中，夏衍被打倒迫害，投入監獄八年。1977 年後復出。

[98] 江青，〈關於改編京劇《平原游擊隊》的意見〉，引書同註 11，頁 56–57。

8月6日

　　《人民日報》發表劉吉典、李金泉的文章〈努力塑造英雄人物的音樂形象——京劇《紅燈記》音樂創作的體會〉，該文強調：「抓住重要環節完成形象塑造。」「在第八場《刑場鬥爭》中，也就是全劇矛盾衝突最高峰的一場中，劇本為充實李玉和的形象，又安排了大段成套的唱詞，集中刻劃了英雄人物對黨的無限忠誠，對敵鬥爭不屈不撓的精神質量，也表現了革命者對遠景暢想的樂觀主義精神。除此之外，對其他各場的李玉和原有的重點唱腔，我們也進行了加工修改。探求新音調、新形式、新手法的嘗試。」[99]

　　同日，印度尼西亞共產黨中央政治局委員、中央書記處副總書記優素福・阿吉托羅普和印度尼西亞共產黨的其他同志，訪問朝鮮後路過北京的以黃文歡同志為首的越南國會代表團，今晚出席了在人民大會堂舉辦的京劇晚會，觀看了北京京劇團演出的現代京劇《沙家濱》。陪同觀看演出的有中共中央政治局委員彭真、譚震林，中央書記處候補書記楊尚昆，中越友協會長楊秀峰，人大常委會副秘書長趙伯平等。演出結束後，優素福・阿吉托羅普同志、黃文歡同志等，和彭真同志、譚震林同志等，走上舞臺同演員們親切握手，感謝他們的演出。印度尼西亞和越南貴賓觀看了現代京劇《沙家濱》演出後和彭真、譚震林同志等上臺同演員合影[100]。

8月10日

　　晚，奉命前往北戴河的山東京劇團，在中央領導人的療養地為毛澤東及鄧小平、李富春等演出了《奇襲白虎團》劇。江青、李訥、嚴永潔也觀看了演出。

[99]　劉吉典、李金泉，〈努力塑造英雄人物的音樂形象——京劇《紅燈記》音樂創作的體會〉，北京：《人民日報》，1965 年 8 月 6 日。

[100]　〈印度尼西亞和越南貴賓觀看現代京劇《沙家濱》　彭真譚震林楊尚昆等同志陪同觀看〉，北京：《人民日報》（第 4 版），1965 年 8 月 7 日。

8月25日

《人民日報》發表姜韋才、韓毓麟、胡士弘的文章〈陽澄湖畔的抗日烽火〉。

8月28日

《人民日報》（第2版）發表陶鑄的報告〈革命現代戲要迅速地全部地佔領舞臺——在中南區戲劇觀摩演出大會上所做的總結報告（摘要）〉：

一九六五年

這次會演，共有三千多個戲劇工作者參加，全中南地區所有大的劇種都有劇目參加演出，一共演出了五十多個劇目，歷時一個半月，這在中南區是空前的，而且得到了很大的成功。這是一次對中南地區革命現代戲力量的很好的檢閱，為革命現代戲迅速地全部地佔領舞臺奠定了良好的基礎。

這次會演解決了兩個大問題：首先，通過會演，組成了一支包括編劇、導演、演員、音樂工作者和舞臺美術工作者在內的有相當戰鬥力的演革命現代戲的隊伍。這支戲劇藝術大軍，不但有決心要演好革命現代戲，而且有能力演好革命現代戲，通過會演大大地增強了演好革命現代戲的信心。如果說，在會演前我們提出的「一定要演好革命現代戲」的口號是完全正確的，那麼經過這次會演，提出「革命現代戲要迅速地全部地佔領舞臺」的口號，也是正確的。因為過去我們想演革命現代戲，但總是擔心能不能演好，特別是感到有些劇種，表現現代生活可能會有更多的困難。還有些老演員，長期以來只是演傳統戲，究竟能否演好革命現代戲也信心不足。這個問題，這次基本上解決了。事實證明，所有劇種和老演員、新演員，都能演革命現代戲，而且絕大多數演得很好。其次，通過這次會演，我們有了一批自己創作的革命現代劇目，其中絕大多數都是好的或者比較好的，比較差的和差的只是少數。這是一個很大的成績，對中南地區演好革命現代戲有決定的作用，並將在今後繼續產生深遠的影響。其他主要觀點：

革命現代戲要佔領舞臺；革命現代戲必須做到政治與藝術的統一；更多地更高地塑造社會主義英雄人物形象；戲劇傳統的繼承和革新。

據新華社廣州電，中南區規模空前的戲劇觀摩演出大會，15 日在廣州閉幕。中共中央中南局第一書記陶鑄在大會閉幕式上做了題為〈革命現代戲要迅速地全部地佔領舞臺〉的總結報告。這次觀摩演出大會，歷時一個半月。會上，中南五省（區）和武漢、廣州部隊共演出大型和小型革命現代劇目五十一個。參加演出的劇種，除話劇、歌劇、京劇外，地方戲曲有：豫劇、曲劇、越調、漢劇、楚劇、湘劇、湘崑、花鼓戲、祁劇、桂劇、彩調、粵劇、潮劇、瓊劇、廣東漢劇、山歌劇，共十九個劇種。

參加大會演出的劇目，題材十分廣泛，內容豐富多彩，成功地塑造了一批反映我們偉大時代的英雄人物形象。在不少劇目中，各種各樣的英雄人物都刻劃得光彩奪目，樸實可親。這些英雄人物為人們樹立了學習的榜樣，他們崇高的品德激勵著人們革命的鬥志。

在這次大會演出中，特別引人注目的是出現了二十五齣精彩的小戲。這批小戲的最大特點是輕便靈活，便於上山下鄉為農民演出。每個戲裏的人物一般是三五人，少的只有兩人；布景、道具都比較簡單，有的戲裏一件道具兼做幾用，有的根本沒有什麼道具，全靠演員表演。

大會期間，中共中央宣傳部副部長林默涵就黨對戲劇工作的領導問題、革命現代戲創作上的一些問題、文藝要面向農村等問題，向出席大會的部分人員做了講話。

歷時一個月的西北地區現代戲觀摩演出大會 16 日在蘭州勝利閉幕。這次觀摩演出大會在這一個月中，來自西北五省（區）和人民解放軍蘭州部隊的二十二個演出單位，先後演出了三十五個話劇、歌劇和京劇，以及六十七個歌舞、說唱節目。突出地塑造了毛澤東思想武裝起來的工農兵英雄人物形象，是這次觀摩演出的絕大多數劇目的一個共同特點。這次觀摩演出的另一個顯著特點是，劇作中對西北各兄弟民族在社會主義時代嶄新的精神面貌有強烈的反映。青海的藏族、土族，新疆的維吾爾族、哈薩克族、塔吉克族，寧夏的回族等兄弟民族的現實生活和鬥爭，

都得到反映。這次觀摩演出大會，在演出大型、中型的革命現代戲的同時，還演出一批短小精悍、涵義深邃、富有戰鬥性的小戲和小節目。在觀摩演出期間，中共中央西北局第一書記劉瀾濤做了重要講話。在大會閉幕前，中共中央西北局書記處書記胡錫奎做了總結報告。胡錫奎指出，西北地區進行戲劇革命的基本經驗是：老老實實地按照黨中央和毛主席的指示辦事；老老實實地執行黨的文藝為工農兵服務、為社會主義服務的方針；老老實實地用毛澤東思想改造戲劇隊伍；老老實實地深入工農兵，深入實際和認真地抓好創作[101]。

　　新華社蘭州 27 日電　本社記者綜述：一年多以來，在毛澤東思想的光輝照耀下，我國西北地區戲劇戰線上，發生了很大的革命性的變化。這個變化突出地表現在舞臺上的革命現代戲逐步取得優勢，各地戲劇工作者學習「烏蘭牧騎」的革命精神，紛紛上山下鄉為農民和牧民服務，戲劇隊伍的革命化也有了比較明顯的收穫[102]。

<div style="text-align:right">一九六五年</div>

9 月 16 日

該日早晨，江青在電話中的講話如下：

一、 江青說要讓新華社發個交響樂《沙家濱》消息。說這是個有意義的嘗試，是在民族化、外為中用上的有意義的嘗試。

二、 現在先不要改了，要是動了怕搞不成熟，影響質量。朗誦太冷靜，讓朗誦再排一排，熱情些。對白要加一加工，不要給人粗糙的感覺，磨得細些。

三、 錄音帶錄好了給我帶來，我再琢磨琢磨。

四、 又問〈解放軍進行曲〉是不是原來的〈八路軍進行曲〉？

[101] 〈高舉毛澤東思想紅旗　貫徹毛澤東文藝路線　中南西北現代戲觀摩演出獲得重大成就〉，北京：《人民日報》（第 2 版），1965 年 8 月 28 日。
[102] 〈西北戲劇戰線上發生革命性的變化 革命現代戲在舞臺上取得優勢〉，北京：《人民日報》（第 2 版），1965 年 8 月 28 日。

五、 新四軍軍歌的歌詞內容，不能概括現在的結尾情況。再考慮一下，現在用這個結尾可以了[103]。

9月25日

江青在交響音樂《沙家濱》清唱彩排審查時指示：

1. 你們這麼搞好，總比搞洋人死人好嘛。

2. 第二個阿慶嫂我覺得音質差一些，聽起來老是難受，累得很。

3. 就是這個缺少氣派，郭建光就有點氣派，就是那個「嘎」調唱不上去啊！

4. 元壽唱的「聲振蘆蕩」的「蕩」字，唱得弱了一些，比原來的《紫金盃》低個一兩度吧。

5. 元壽唱的離《紫金盃》也差了一兩度， 5 7 6　6 5　 5 · 3 5

　　　是這樣唱的，它就比較威武。我還建議有個領唱。「蘆蕩」裏那高八度（指青松合唱前的一句領唱）去掉了不帶勁了。

6. 「撥子」，因為你們是用這麼大個合唱，聲音厚，就不顯得單，只有一個地方聽出來是「撥子」，現在先演。走的時候不要走臺步，可以有動作，走現在人的臺步，可以，因為京戲的臺步原來是封建社會貴族小姐的，我們一定要改過來。

7. 你們要在衣服上再調整一下，阿慶嫂不是一個小姑娘。

8. 後面（樂隊）都是藏青的，可以考慮再新鮮一點，不過阿慶嫂的年齡也不適合於穿得太什麼，還是很有點氣派。「口白」恐怕得練練，就是話劇演員也要注意語言的音樂性，就是說要有點彈性。

9. 道白就是話劇，京劇不同於話劇就是有「韻白」，有「京白」。有人說京劇革命現代戲搞的講話比較長，其實是兩個歪曲，我們原本就是話劇加唱，且加舞——就是打，不同的就是「韻白」與「京白」，現在我們要逐漸去掉「韻白」，因為是京戲嘛。你們何必要學那個中州韻呢？使得群眾化不是更好嗎？讓群眾來接受吧！××建議加一組彈撥樂器，低音、

[103] 同註9，頁81。

中音、高音都有了，要膽子大一些，一定要走自己的路，難道樂隊的發展就到此為止了嗎？要自己摸一條路出來，我們有自己的民族風格麼，這又不是民族侷限的國粹主義[104]。

10. 你們這個樂隊通過獨唱、合唱，樂隊結合起來,過後可以發展嘛！你們與舞臺上沒有什麼大關係，過去那些「花調」的過門你們完全可以考慮，那個楊寶忠，這個人他還在。

11. 唯獨習德一要更習一些。最近我建議他們（京劇團）把馬長禮拉掉，太正派了，唱得太正生了，要有點「習」氣，不要那麼好聽，作為旋律，習一點，他實質上就是用的是「武家坡」，你們配器上已經注意，我想還可以注意，陰陽怪氣一點。他們專門殺我們的人。

12. 我覺得可以，我們的民族樂隊在這方面有弱點。我不懂音樂，只聽了一次。

13. 加小標題，標題不要太長，像《野火春風鬥古城》，我的老天爺，他最近又寫了一篇文章叫〈敢叫滴血染刀紅〉，弄了半天，我背了半天，才背下來。我看就叫《沙家濱》怎麼樣？這很簡單嘛！中央樂團演出就行了嘛！何必一定要獨唱、合唱、交響樂。就是你們演出就行了嘛！《沙家濱》，我看還是要簡單。過去那個《沙家店糧站》，原來叫《銅牆鐵壁》，那是從主席書上摘下來的，我說不懂嗎？你就叫《沙家店》算了，因為那個站很重要，就是消滅了鍾松才轉折了，把敵人吃了一大堆，就是寫的那裏，非要叫《沙家店糧站》，其實就叫《沙家店》就行了，容易記。

　　我看就叫《沙家濱》，你們演出，自有你們的風格嘛！就不要那麼標題了。你們不受侷限，人家不會要求你們吐字怎樣，⋯⋯要放夠音量就放出來，略有點洋，人家也不會如何。

14. 完全可以放開唱，你們現在第二個（阿慶嫂）就不能超過京劇演員的音量，那麼大的合唱團，相對就顯得弱了。她又老覺得憋氣，唱的時

[104] 由韻白到京白，這的確是「樣板戲」的一大特色。有人批評京劇現代戲是「話劇加唱」，江青對此很惱火。但是，此處江青認為她的思路就是「話劇加唱」，「且加舞──就是打」，再加上京白。可見她已經比較自信了。

候，我不知是什麼原因。她那一段二黃如果她高聲好，可以低聲高唱，那就得重新寫了，我是不太懂音樂．

15. 我們的板頭比他們（指西洋）活潑得多。塑造人物上我現在初步有那麼點經驗，就是二黃轉一點西皮這個音樂結構可能是比較表現現代人更容易些。二黃調雖然低，但是它嚴肅，只要唱腔設計得慷慨激昂，它可以有激情，但是它低，如果你在後面有一段西皮包起來，整個音樂層次形象，比單獨的二黃，單獨的西皮都好，「蘆蕩」裏就是後關用的西皮。我這次在上海幫他們安排《智取威虎山》就有個經驗，他們把楊子榮排的全部是西皮，所以聽起來平極了。就是一個《打漁殺家》感覺很難受的，因為他們的演員條件也有關係，後來我想還是應該有二黃，那個少劍波的音樂就是因為有二黃帶西皮，所以那個音樂形象就有很大不同，所以有這兩個調有好處了，不要怕轉調，樂器上轉調有什麼困難嗎？

16. 初稿我看過了，反面人物太多了，得大改，我已經指出來了，現在他這個彩排我不過問，總得像個樣子，看大樣子，誰天天糾纏這個不得了。

17. 結尾是不是用軍歌——新四軍軍歌，如果完整，最好序曲是軍歌，後來也是軍歌，但是你們序曲我覺得還不錯，所以結尾就用軍歌。

18. 就解決了究竟是二黃、西皮，還是「撥子」，就不發生這個問題了不是。我們的軍歌也很好聽，為什麼不拿完整的，就完全放出來讓他們聽。

19. 不用按老規矩嘛！我給你們講，完全反映封建階級的東西不出新怎麼行，不要害怕，不要怕人家批評，要頂得住，只要不歪曲英雄形象。《蘆蕩》高潮一定要恢復這句倒板，就是領唱的這一句。不是高起來了麼？一個高潮然後你們應該是合唱，不要齊唱了，聲音使得它厚一些，底下你們來一段軍隊進行曲，這樣時代氣息就濃。

20. 原來的詞我也不知道是什麼，你們這個先演著，再研究一下，不要亂改動，那不行，現在唱得不夠穩。

21. 那個地方也不應該全是群眾唱，應該叫郭建光最後唱：「你這革命的老媽媽」，領頭，最後《蘆蕩》加一個領唱，不是在前頭唱嗎？然後轉到後頭去唱一句，那個領唱倒板要高八度。

22. 氣派還是有，就是要有那一句就更好了，因為他現在脫離群眾，你叫他到群眾裏唱一句不是很好嗎？還有阿慶嫂「風聲緊」一段合唱唱得太多了，「黨啊」那裏盡合唱。

23. 戲裏阿慶嫂的詞，因為實際情況不應該是那個樣子，我給拿掉幾句。寫的什麼——「我有心過湖去見親人一面」，這個挪到後頭去，她說什麼，「我有心去把縣委來見」，這個根本不合乎現實生活，她只能說：「我有心去和縣委聯絡，但不知縣委轉移在何方？」是吧！所以倒過來就行了，就把「走不開，有鷹犬」放在前面。這個詞的創作不太合乎實際情況，當時附近有個陽澄縣，有個縣長叫陳賀被敵人殺死了，而縣裏有個女區長，區委書記。×××同志，有三份材料，沒有都寄走吧？拿一本給李德倫，給劉飛寄一本，他現在不預備發表，它上頭有些……，算是回憶錄啦，可以參考。可能他的政治水平有限，也許寫的時候也有關係，但是他對革命滿腔熱情，歌頌革命，他自己本身是個政治部主任，有個重傷號，很動人，事實那一次鬥爭項英執行王明「一切服從統一戰線」的錯誤路線，後來日本人在中間撤掉了一些地方，要國民黨去，來合著卡我們，這個「忠義救國軍」專門搞。

24. 我注意到了，我覺得還要厲害一點，把那個旋律給壓掉一點，「這個女人」低下的那個味道拿掉它。長禮，因為我說他，就不敢再唱？就不敢再甩，再甩別人給他鼓掌就糟了。怎麼塑造反面人物的音樂形象，你們應當去考慮一下，京劇音樂有困難，現在鳩山的腔，大家都積極想想，鳩山肯定得改，不能那樣子。

25. 倒板上要用嗩吶多好聽，「二黃」一般，嗩吶更好聽一些。他這個嗓子條件不壞，很正派了，像馬長禮那樣的嗓子演這個角色就不好，因為他太正生了，太足了……。正生一般都要帝王將相、士大夫的人。

26. 就是要站在臺前面，應該把郭建光這個名字放在第一個，事實上也應該……好！還有點氣派，是不是可以再琢磨琢磨，你們錄一個膠帶給我。這女聲也是值得研究的，西洋的女高音、中國的京戲，都是假嗓，

我們要求有一個本嗓，因為要說話，就是完全唱歌。用西洋人的發聲法，我覺得也不好，因為離開現代的革命英雄人物太遠了……我們所有的地方戲都是真假嗓，就是一個京戲特別，你們是不是考慮讓她拉下一點，你們的女聲有一點辦法沒有？

27. 聽起來是中音，就是第二個（阿慶嫂）使人感到有點累，不知是什麼原因，很單薄。

28. 倒是你們這個錯了可能還聽不出來，我覺得他（她）們在節奏上有點問題，不是咬在過門上，是不是有這個感覺。就是節骨眼上有點問題，唱得不夠穩。

29. 那麼依著你，你是建議不要打擊樂了，用你們的樂隊來表現。

30. 那麼鼓師是指揮，其實不一定，京劇名演員是指揮，他一看水袖子，打鼓就跟上了，不一定的麼。

31. 我總覺得唱得不太穩。

32. 這個戲你們注意一下，有個缺點，他們這個劇團比較老，創作能力比較差，而且要求一個精彩唱段，……現在的唱段是專業的。過去有這樣的一種比較精彩的唱段群眾一下子就能唱，我們想把後頭這一段：「月照征途，風送爽……」由此我想到那個「塍」字，還是改回「山」字，因為這個「塍」字，北京人不理解，是我替他查出來的，那裏沒有多少山，山也有一點，我想這個問題也不大，我看你們是不是就改回來。「山和水」因為這個「塍」字南方人熟，北方人不熟。如果把這一段磨得能唱，是不是會好一些。現在你們有一兩處 5 6 · 5 5 把樂隊稍微停一下叫他唱，有可能往上翻一下。（啊……）

33. 《沙家濱》整個缺少這種唱段，《紅燈記》在上海演出街上的觀眾就這樣唱：「臨行喝媽一碗酒，渾身是膽雄赳赳。」這是一段「二六」音段，容易完成，並且很有英雄氣概，「二六」也好聽。它這個戲（指《沙家濱》）用「二六」比較少，「二六」比「西皮原板」好聽。

34. 而且要搞全部，熟悉民族的音樂，應該研究透，你（指趙×）給我的那些東西不到二十個嘛，我想歌劇也是資產階級上升時期的作品，到

現在還能夠被群眾歡迎上演的作品，歌劇也好，舞劇也好，大概不會超過二十個。他們那麼幾百年也不過那麼一點本事，是吧！我們迷信它幹什麼呢？封建階級幾千年搞了那麼一點玩意兒我說我們用幾年的時間加把勁，可以搞一系列東西。先使它站住，這個你們不要害怕，先演出，再慢慢磨，這樣路子對，因為總要搞出一個精彩的唱段，使群眾都願意唱，這個很重要，所以《沙家濱》不太容易流行，而《紅燈記》呢？群眾、工人、學生都唱這一段[105]。

35. 有點氣派（指「朝霞」一段），他的聲音也很好。群眾也不太容易唱，這是專業用的，「臨行喝媽一碗酒」群眾都會哼的，《沙家濱》缺這麼一段精彩的，語言也很形象，音樂也比較精彩的（唱段）你們磨一段出來，好像《蘆蕩》裏有一段「二六」不太精彩。

36. （有人問：是不是把郭建光派偵察員一段加上去？）那要！那要！那郭建光就主動，不然他自己捆住手腳，因為這三十六個傷病員又組成了一個支隊。《蘆蕩》裏加一點汽艇的形象，製造一點敵人緊張氣氛試試看，不然好像只是和自然鬥爭。

我們除了智鬥以外，還有那種土霸王、流氓什麼的，拿起幾根槍就叫「司令」，司令如毛。拿一本書去看看，對你們創作有好處。[106]

關於江青這次談話，還有另外一個版本可以提供如下的補充資料：

最近老生唱片出來了吧？你們可以買一套嘛！（李××：是，我們已經訂了。）已經出來了。（××：已買了一部分。已經聽了。）而且要全套，熟悉民族的音樂應該研究透，為什麼不這樣呢？連西洋的我們也應該研究透。事實上，你（指××）給我的那些東西，不到二十個，我想歌劇也好，資產階級上升時候的作品，到現在還能夠被群眾歡迎上演的作品也好，舞劇也好，大概不會超過二十個。他們那麼幾百年也不過那麼一點本事，是吧！我們迷信它幹什麼呢？封建階級幾千年搞了那麼一點玩意兒，我想我們用幾年的時間加把勁，可以搞一系列的東西。先使它站住，這個你們不

[105] 「樣板戲」在群眾中形成巨大反響並且廣泛流行，首先是從《紅燈記》的唱段開始的。
[106] 同註9，頁74-81。

要害怕，先演出，再慢慢磨，這樣路子對，因為總要搞出一個精彩的唱段，使群眾都願意唱，這一點很重要。《沙家濱》不太容易流行，而《紅燈記》呢？群眾、學生、工人都唱這一段。「臨行喝媽一碗酒……」（笑聲）群眾都能哼的。《沙家濱》缺這麼一段。語言很形象，音樂也比較精彩，你們琢磨一段出來。好像「蘆蕩」裏有一段「二六」不大精彩。（××：《沙家濱》「智鬥」一段有人唱。）不好，《沙家濱》壓縮就得壓縮這一段。）（××：「朝霞」還好吧？）有點氣派，他的聲音也很好，群眾也不大容易唱，這是專業用的。（李××：「蘆蕩」您看是不是把那一段再加進去，派偵察員那一段。）那要！那要！那郭建光就主動，不然他自己捆住手腳。因為這三十六個傷病員，又組成了一個支隊。「蘆蕩」裡頭加一點汽艇的形象，製造一點敵人的緊張氣氛試試看，不然好像只是和自然鬥爭。（李××：那個敵人「掃蕩」的音樂是不是有點洋了？）我覺得可以，是我們自己……我們自己民族樂隊在這方面有弱點，我不懂音樂，只聽了一次……。（李××：我們弄個錄像帶給您送去。）

　　（×××：您看叫個什麼名字好？）叫《沙家濱》。（李××：同志們說叫「京劇《沙家濱》交響合唱。」我們就叫「京劇《沙家濱》清唱音樂會。」）（××：音樂會也就是一半，因為這個名字起得不好，叫「京劇《沙家濱》交響合唱獨唱」，想還是叫「清唱劇」。）（李××：清唱還是劇，那人家會說：叫劇為什麼表演？）（××：清唱劇不是真劇嘛！還是清唱劇比較好，交響樂合唱不切題，主要是唱腔，主要是郭建光等獨唱，叫交響樂合唱大概不好。）加小標題，標題不要太長，像「野火春風都古城」。我的老天爺，他最近又寫了一篇文章叫〈敢叫滴血染刀紅〉，弄了半天，我背了半天，才背下來。我看就叫《沙家濱》怎麼樣？這很簡單嘛！你們怎麼……。中央交響樂團演出就行了嘛，何必一定要獨唱，合唱，交響樂，就是你們演出就行了嘛！《沙家濱》我看還是要簡單。過去柳青那個《沙家店糧站》，原來叫《銅牆鐵壁》，那是從主席書上摘下來的，我說不懂嘛，你就叫《沙家店》算了，因為那個站很重要，就是消滅了鐘松才轉折了，把敵人吃了一大堆，就是寫的那裡。非要叫《沙家店糧站》，其實叫《沙

家店》就行了，容易記，像《水滸傳》《紅樓夢》《石頭記》，我看就叫《沙家濱》。你們演出自有你們的特殊風格嘛！就不要那麼多標題了。你們不受侷限，人家不會要求你吐字怎麼樣……要放夠音量就放出去，略有點洋，人家不會如何。（××：梁美珍現在有些聲音，她倒能高音，很自然地出來。）誰呀？（××：就是第一個阿慶嫂。）完全可以放開唱，你們現在的第二個就不能超過京劇演員的音量，那麼大的合唱團，相對的就顯得弱了。她又老覺得憋氣，唱的時候我又不知是什麼原因，她那一段「二簧」，她如果高聲好，可以低聲高唱，那就得重寫了，我是不太懂音樂。（李××：第二個阿慶嫂要求高一個音，我們也試過，我們現在唱的是 D 調，她唱 E 調合適，×××唱的還是 C 調，讓她還高兩個音。）她有本事。（李××：劉秀榮唱的是 D 調，高一個音。）劉秀榮完全用的是假嗓，我們現在要下一點，沒有生活氣息！（李××：現在我們學習京戲剛開始，愈學愈覺得有東西可學，有些規律是以前搞西洋音樂不太容易注意的問題，我們覺得好像是……。

　　我們板頭比他們（指西洋）活潑得多。塑造人物上我現在初步有這麼點經驗，就是「二簧」轉一點「西皮」，這個音樂結構可能是比較表現現代人物更容易些，「二簧」調性雖然低，但是它嚴肅，只要唱腔設計的慷慨激昂，它可以有激情，但是它低，如果你在後頭有一段「西皮」包起來，整個音樂形象層次比單獨的「二簧」、單獨的「西皮」都好，「蘆蕩」裡就是後頭用的「西皮」。我這次在上海幫他們安排《智取威虎山》就有個經驗，他們把楊子榮排的全部是「西皮」，所以聽起來平極了，就是一個《打漁殺家》，感覺很難受的，因為他們的演員條件也有關係，後來我想還是應該有「二簧」，那個少劍波的音樂就因為是有「二簧」帶「西皮」，所以那個音樂形象就有很大的不同，所以有這麼兩個調有好處了，不要怕轉調，樂器上轉調有什麼困難嗎？（李××：沒有困難，不受限制，我們演員就是要看譜子，要是能夠更靈活就更好了，他們現在的《紅岩》加了幾件外國樂器，我們幫助他們搞試驗，您還沒有聽過嗎？）沒有，我想他們改的差不多來，我已經累壞了，幫他們安排提綱就安排了很久。初稿我看過了，

反面人物太多，得大改，我已經給指出來了，現在他這個彩排我不過問，總得像個樣子，看大樣子，誰天天糾纏這個，不得了。（李××：國際歌現在好像是解決了，就是以京劇原來樂隊為基礎，加上了四件洋樂器。）那是中間有犧牲的人是嗎？（李××：對，就是那個。）那麼《紅燈記》你們就沒有問題了，國際歌。（××：沒有問題。）

　　結尾是不是用軍歌——新四軍軍歌，如果完整，最好序曲是軍歌，後頭也是軍歌。但是你們序曲我覺得還不錯，所以結尾就……（李××：叫他們規規矩矩唱，這個我們沒想出來，音樂是用了。）對，這很好，不用老規矩嘛！我給你講，完全反映封建階級的東西不出新怎麼行。不要害怕，不要怕人家批評，要頂得住，只要不歪曲英雄形象。

　　「蘆蕩」那個音樂高潮一定要恢復這句導板，就是領唱的這一句。不是高起來了嗎？一個高潮，然後你們應該是合唱，不要齊唱了，聲音使它厚一些。底下來一段軍歌，進行曲，這樣時代氣息就……（××：那個軍歌是兩段詞，好像長了些，是用原來的詞還是重新填詞？）原來的詞，我也不知是什麼。你們這個先演著，再研究一下，不要亂改動；那不行，現在唱的不夠急，感覺節奏………

　　（××：前天才把軍民關係加進去，今天混進去了。）

　　（李××：就是沙奶奶和郭建光一段，前天剛加、剛練。）那個地方也不應該全是群眾唱，應該叫郭建光最後唱「你這革命的老媽媽」領頭，因為這一場非說他不可，軍民關係，軍民嘛！「蘆蕩」加一個領唱。（李××：要不就加……）不能加了，「蘆蕩」那一場。不是在前頭唱嗎？然後轉到後頭去唱一句，（李××：對對，領唱。）那個領唱導板是要高八度。（李××：「青松」那一段現在感覺……？）氣派還是有，就是要有那一句就更好了。因為他現在脫離群眾，你叫他到群眾里去唱一句不是很好嗎？還有阿慶嫂「風聲緊」一段，合唱的太多了。「黨啊」，那裡盡是合唱。

　　（李××：我們把詞稍改了一下，原來是「怎麼辦？怎麼辦？黨啊！你給我智慧，給我勇敢」，現在我們改的是「要沉著，要鎮靜，要勇敢」。因為戲裡阿慶嫂唱完這一段以後她在臺上說的，戲就回來了。我們拉不回來。）

戲裡阿慶嫂聽了也有這樣感覺，那個詞，因為實際情況不應該是那個樣子……，我們給拿掉幾句，寫的什麼「我有心過湖去見親人一面」，這個拿到後面去。可是她說什麼「我有心把縣委來見」，這個根本不對，她不能見縣委，只有縣委來找她；這不合乎現實生活。她只能說：「我有心去和縣委聯絡，但是不知縣委轉移在何方」，是吧，所以倒過來就行了，就把「走不開，有鷹犬」放在「我有心過湖去……」後面。把縣委書記──就是「找不到縣委轉移在何方」放在前面。這個詞的創作不太合乎實際情況。當時附近有個「陽澄湖」，有個縣長叫陳賀，被敵人殺死了，而且有個女區長，區委書記。×××同志有三份材料，沒有都寄走吧？拿一份給李××同志（對秘書講），給劉飛寄一本。他現在不預備發表，它上頭有些……算是回憶錄了，可以參考。可能他的政治水平，也許寫的時間也有關係。但他對革命是滿腔熱情。歌頌革命。他自己是政治部主任。有個重傷號，很動人。事實上那一帶鬥爭，項英執行王明「一切服從統一戰線」的錯誤路線，後來日本人在中間撤了一些地方，要國民黨去，來合著卡我們，這個「忠義救國軍」專門搞我們，除了他們以外，還有那種土霸王、流氓什麼的，拿起幾根槍就叫「司令」，「司令」如毛。拿一本書去看看，對你們創作有好處。（**李××：××時候到過延安嗎？**）他是延安去的。（**李××：後來又到延安了嗎？**）沒有，他的傷接近心臟，我也給他談的時間不久，他現在離職休養，他的聲音很大。我那時身體不太好，讀了一半，現在我把拿一本回憶錄拿去了。那上頭英雄人物多，了不起，他寫的這個縣委，是有這麼個人，×××證實是不錯的烈士，我給你寄一份去好吧！不要傳出去，就是因為他不發表。[107]

【解讀】

汪曾祺親歷了「樣板戲」的興衰。在江青的控制使用下搞創作長達十年，其緊張、痛苦的滋味刻骨銘心。晚年，他寫了多篇回顧「樣板戲」的文章：〈我的解

[107] 《無限風光在險峰──江青同志關於文藝革命的講話》，南開大學衛東批判文藝黑線聯絡站、「紅海燕」編印，1968 年 2 月，頁 221－227。

放〉、〈關於「沙家濱」〉、〈「樣板戲」談往〉、〈關於于會泳〉等等。在一些文論中，也屢屢提及當年不堪回首的往事。在一篇文章裏他說：我曾經在所謂的「樣板戲」團裏待過十年，寫過「樣板戲」，在江青直接領導下搞過劇本。她就提出來要「大江東去」，不要「小橋流水」。哎呀，我就是「小橋流水」，我不能「大江東去」，硬要我這個寫「小橋流水」的來寫「大江東去」，我只好跟他們喊那種假大空的豪言壯語，喊了十年，真是累得慌。

本月

由李德倫指揮、中央樂團交響樂隊伴奏的《沙家濱》全劇在中央音樂學院禮堂舉行了彩排。在國慶節《沙家濱》正式公演的海報上，稱其為「交響合唱」。

10月2日

國慶節期間，中央樂團在北京首次公演了用交響樂隊伴奏的《沙家濱》京戲清唱劇。整個清唱劇演出七十分鐘。它通過交相穿插的獨唱、合唱、器樂描寫以及朗誦，順序表現了《沙家濱》的主要劇情[108]。首都文藝界和廣大觀眾對這個別開生面的音樂會發生很大興趣，認為這是交響樂、大合唱和獨唱如何革命化、民族化、群眾化的一次有意義的嘗試。

同日，國慶節期間，中央樂團在北京首次公演了用交響樂隊伴奏的《沙家濱》京戲清唱劇。首都文藝界和廣大觀眾對這個別開生面的音樂會發生很大興趣，認為這是交響樂、大合唱和獨唱如何革命化、民族化、群眾化的一次有意義的嘗試。整個清唱劇演出七十分鐘。它通過交相穿插的獨唱、合唱、器樂描寫以及朗誦，順序表現了《沙家濱》的主要劇情。這次演出由李德倫擔任指揮。由張雲卿演唱郭建光、梁美珍演唱阿慶嫂。樂曲是羅忠熔等七位音樂工作者集體編創的。全體創作和演唱人員費了七個月的時間，在北京京劇團的熱心協助下，使這次大膽的嘗試，獲得了一定的成就。李德倫對記者說，這次演出，肯定有許多不成熟處。他們將到工農兵群眾中去經受考驗，徵求意見，不斷修改，進一步加工提高[109]。

[108] 〈中央樂團演出《沙家濱》清唱劇〉，北京：《人民日報》，1965年10月3日。

[109] 〈中央樂團演出《沙家濱》清唱劇　首都文藝界和觀眾認為這是交響樂、大合唱和獨唱如何革命化、民族化、群眾化的新嘗試〉，北京：《人民日報》（第2版），1965年10月3日。

10月13日

江青談電影分鏡頭劇本

對《南海長城》分鏡頭劇本的意見與7月份我對文學劇本談的意見沒有什麼區別。話劇是以區英才為主角，但還不夠高大光彩；電影則是以阿螺為主角了。這個問題要解決。

區英才一出場為什麼就叫他掉槍？你們想改成武裝泅渡，那就可以從區英才回家，阿螺叫他沖涼，他想的是要煮槍，展開兩個人的戲。阿螺說：槍就是你們的命根子。區說槍就是命根子……

關於結尾出現主席檢閱的問題。作為毛主席身邊的一個幹部，深知主席對這個問題的看法，主席歷來不同意在藝術作品裏寫他，中央也早有決定。你們這是故事片又不是紀錄片。他一直不願看《萬水千山》，就因為聽說裏邊出現了主席。他不同意祝壽，說：過了一年就少一年，還有什麼可慶祝的？這個問題請總部考慮決定。

關於片頭字幕，一定要叫人看清楚誰是編劇，誰是導演，還有許多無名的幕後英雄。字幕後邊的畫面太亮，什麼字也看不清楚。一定要為觀眾著想。

關於突出區英才的問題。

根據不一定準確的統計，鏡頭結束在區英才的有十五個，結束在阿螺的有十個，第二主角甜女有三個。阿婆四個，海蘭還有兩個。阿螺的戲在舞臺的大櫃子裏，梳頭的動作很少，還留下了印象，如果放在鏡頭上一個近景，印象就會深多少倍。可是區英才就沒有讓人印象深刻的鏡頭。一定要重新安排一下，有的人物鏡頭不多。十幾個也可突出，有的人物鏡頭很多，到處有他，但也不突出。其他它人物夠了，一定要把區英才突出出來。

區英才的性格，導演闡述裏說他是性清溫馴，不妥。應當是溫馴、調皮、可親的人。

描寫人物要從他的思想方法、工作方法、工作態度來著手，否則就盡是大空話。要把他的那種調皮搗蛋、聰明表現出來。不能把區英才處理成

怕老婆。阿螺有可愛的地方，他們也有衝突的地方。當江書記問：「她，你不敢吧？」區英才不要說：「別的，我都敢。」笑一下垂下頭來看孩子就夠了。區英才和阿螺談這兩年你變了時，要認真嚴肅地批評她，不要老是一個面孔。區談美蔣反動派殺人放火，用「深情地」字樣太輕了，應當是：「激動地」。

贊成只留一個回憶對比，留教育靚仔這一個。現在二人回憶手法，沒考慮到區英才左手兩次負傷，最後是無法與王中王搏鬥的。

我還是堅持區英才用匕首，貫到底。手的化妝一定要像勞動人民的手。

區在連部的戲要重新調整，寫得不好。要拿出軍人的威嚴來，對待自己的同志，要逐漸有層次地激昂起來，連部裏判斷敵情，要通過畫外音來表現區的心理活動，當他判斷出敵人是不是上了小島的時候，別人再來報告情況，這樣可以突出他，同時也可以叫觀眾明瞭他的思想活動。不然就太傻了。要集中表現區英才的果斷、機警，現在真是散。現在的區英才到處有他，到處倒楣，到處出頭露面，到處沒有什麼東西。到了船形崖，決心要快，不能……。

跳海追王中王，我還是覺得實寫好。如能真找到這幾個崖，銜刀跳崖會好的，刀一定要閃著光。不要太高，如《女跳水員》那樣人像燕子跳水，就不真實了。

結尾，不要阿螺接槍入隊，那樣，戲又落到她的身上。話劇上區英才說：「你們娘倆來了比什麼都強啊！」這句話要保留，這是表現了他的政治風度啊。

現在演區英才的演員，我一方面覺得沒有別人合適，一方面又覺得擔心。他已經到了個關頭，能否成「將」的關鍵。他愛微笑，眼睛無神，一定要他加強鍛鍊，氣質上要有所改變。他身邊的演員都比他會演戲，可不能叫別人把他壓過去。可不能叫他再演特務和反派了，觀眾通不過。

關於甜女的問題，她是第二號人物。要把舞臺上的對話，審蘭繼之的戲全部恢復。演員問題，《苦菜花》的娟子樣子很甜。甜女可不能演甜了。《苦菜花》裏演得可不行，看了她的樣片再說。

指揮部一場，全片出現一個解放軍軍官，他說了一句話，這一筆寫得很不好，沒有信心的樣子。

文學劇本非常重要，一定要搞好再開拍。不要拍成了以後，改來改去。像做成個板凳了，再把它排個亂七八糟，非常浪費，重要的東西要一張是一張！

關於導演闡述，只談兩點：

1. 裏邊引用了史丹尼斯・拉夫斯基的話。他是個沙皇時代的戲劇家，50 年代的人對他還崇拜迷信，他是表現資產階級那一套的。主席要我們批判地繼承過去的東西，所以對他的東西要批判地繼承[110]。

實際上，只有主席能解決這個問題。

（插話：為什麼不多引用主席的話而引用這些人的話呢？）

在他眼裏，主席是搞理論的，那些人才是「專家」。

我們要標新立異。是要標社會主義之新，立無產階級之異。而不是跟著搞資產階級修正主義那一套。

2. 關於浪漫主義。我們的是革命浪漫主義與革命現實主義相結合。我們的作品要有遠大革命理想，要有飽滿革命熱情，而不是脫離現實脫離真實的浪漫主義，那就成了雨果、梅里美。像《野火春風鬥古城》，金環的簪子就很不真實，日本人審訊人是不可能叫你帶著簪子去的[111]。

交響音樂《沙家濱》剛搞出來，我建議部隊包場聽一聽。有許多京劇音樂無法表現的氣勢，如進軍、戰鬥等[112]。

……

[110] 建國後三十年關於斯坦尼斯・拉夫斯基的研究成果可以參見鄭雪來，〈我國藝術界關於斯氏體系問題的幾次論證及探討〉，《電影評介》。

[111] 江青認為革命浪漫主義「不是脫離現實脫離真實的浪漫主義」，她講究「真實」，但是這是一種符合需要的政治真實，何況她反覆說「不要寫真人真事」，允許根據政治理念進行虛構。

[112] 《無限風光在險峰──江青同志關於文藝革命的講話》，南開大學衛東批判文藝黑線聯絡站、「紅海燕」編印，1968 年 2 月，頁 291－294。

10 月 21 日

　　據新華社香港 21 日電，香港長城、鳳凰電影公司演員組成的話劇團 14 日到 19 日在普慶戲院演出了八場革命現代戲《紅燈記》，受到觀眾的熱烈歡迎。這是香港話劇界第一次成功地演出革命現代戲。在八場的演出中，約一萬多人觀看了這齣戲，反應極其熱烈。當話劇團演員因為忙於拍片工作，而在 19 日結束演出時，很多觀眾寫信給話劇團，要求能繼續演出，話劇團不得不在報上刊登啟事表示感謝。長城、鳳凰演員話劇團演出的話劇《紅燈記》，是根據滬劇、京劇和電影《紅燈記》改編的[113]。

10 月 29 日

　　《人民日報》（第 3 版〈《紅色娘子軍》是出色的創造〉）報導：法國古典芭蕾舞團團長基勞德讚揚我芭蕾舞的發展。今年四五月間，法國古典芭蕾舞團曾經前來我國訪問演出。團長克勞德・基勞德在回去以後發表訪華觀感，讚揚我國芭蕾舞的迅速發展。基勞德說，中國舞蹈家們成功地把傳統的京劇舞蹈動作與西洋芭蕾舞揉合起來，這是一種出色的創造。他讚賞中國現代芭蕾舞劇《紅色娘子軍》的改革非常成功，並認為在歐洲由於沒有適合的劇本，要演出這樣大型的描寫現代生活的芭蕾舞劇是一件十分困難的事。他說，歐洲缺乏中國豐富的傳統舞藝和民間舞蹈藝術。他又說，中國的芭蕾舞在短短的時間內能夠達到目前水平，使他們非常驚奇。他相信在兩三年後中國芭蕾舞可以媲美世界最好的芭蕾舞團。他讚揚中國芭蕾舞學生勤奮好學，嚴肅認真，並且認為他們有良好的訓練[114]。

10 月 30 日

　　《文藝報》第 10 號發表評論員文章〈歡呼小型革命現代戲的新成就〉。

[113] 〈香港演出話劇《紅燈記》受到熱烈歡迎〉，北京：《人民日報》（第 2 版），1965 年 10 月 23 日。
[114] 〈《紅色娘子軍》是出色的創造〉，北京：《人民日報》（第 3 版），1965 年 10 月 29 日。

本月

　　由於江青對楊子榮的幾段重點成套唱腔不滿，上海兒童藝術劇院調來女作曲家沈利群協同攻關。

11 月 2 日

　　江青在首都劇場審查北京京劇團《紅岩》彩排中間休息時的談話中有關交響樂《沙家濱》的部分

　　　　江青同志說：「我不說（指交響樂《沙家濱》），你們都是專家。」

　　　　江青同志說：「就是×××一句話『要革命』[115]，我就抓住了這一句話要他們搞的。」

　　　　江青同志又問到關於彩唱的問題。

　　　　江青同志還說：「朗誦不行。」[116]

11 月 10 日

　　毛澤東親自先後看過三遍之後，《文匯報》發表由江青策劃、姚文元署名的〈評新編歷史劇《海瑞罷官》〉。該文拉開了「無產階級文化大革命」的序幕。

11 月 19 日

　　《人民日報》發表本報記者王金鳳的文章〈紅燈照亮了前進的道路——記京劇《紅燈記》的創作過程〉。該文認為：「《紅燈記》的突出成就，還在於無論內行、外行看了，都一致稱讚：既是革命現代戲，又是真正的京劇。它在思想革命的基礎上，進行了一場藝術革命，比較辯證地處理了形式和內容、繼承和革新、藝術性和政治性、藝術和生活、舞臺調度和基調氣氛、現代戲和練功等一系列的

<div style="text-align:right">一九六五年</div>

[115] 這句話是毛澤東說的。
[116] 同註 9，頁 81。

矛盾和關係。」《紅燈記》創作和演出的成功，體現了黨對於文藝的堅強領導，體現了領導、專業人員和群眾三結合的威力。

11月23日

據新華社香港 23 日電，雲南京劇團最近在深圳演出了京劇現代戲《黛諾》。這齣反映我國景頗族人民生活和鬥爭的革命現代戲，受到了香港觀眾的熱烈歡迎。這是繼《紅燈記》後在深圳上演的第二個京劇現代戲。這齣戲原定在深圳演出四場，後在觀眾的要求下又加演了兩場。香港前往觀看的共有六千多人[117]。

11月29日

《人民日報》（第 5 版）發表周揚的講話〈高舉毛澤東思想紅旗做又會勞動又會創作的文藝戰士——1965 年 11 月 29 日在全國青年業餘文學創作積極份子大會上的講話〉。

首先，周揚指出：「讓我們的文藝更好地為工農兵、為社會主義革命和社會主義建設、為世界人民的革命鬥爭服務。」這是擺在所有文藝工作者面前的戰鬥的任務。接著，他回顧了 40 年代以來文藝鬥爭的歷史。從 1940 年的〈新民主主義論〉，1942 年的〈在延安文藝座談會上的講話〉到開國以後，文藝界圍繞貫徹執行無產階級文藝路線還是執行資產階級文藝路線有過五次大辯論、大批判。第一次，是 1951 年對電影《武訓傳》的批判。第二次是 1954 年對〈《紅樓夢》研究〉的批判。第三次是 1954 年和 1955 年批判胡風、反對胡風反革命集團。第四次批判是在 1957 年資產階級右派向社會主義的猖狂進攻。第五次是 1959 到 1961 年，「我們國內連續三年遭到暫時的經濟困難，帝國主義、各國反動派和現代修正主義，聯合起來瘋狂反華」。文藝界這股逆流在 1961 年、1962 年達到了高峰。」周揚回顧了文學藝術面貌的變化。這個變化首先表現在戲劇舞臺方面。主要成就有《紅燈記》、《沙家濱》等劇目受到了廣大觀眾的熱烈讚賞。芭蕾舞演出了《紅色娘子軍》。《東方紅》用大歌舞的形式，表演了中國革命史詩，這個新的大膽的

[117] 〈香港觀眾歡迎京劇現代戲《黛諾》〉，北京：《人民日報》（第 2 版），1965 年 11 月 25 日。

嘗試收到了成功的效果。交響樂演奏了京劇《沙家濱》。四川的美術工作者和民間藝人，同群眾結合，帶著強烈的階級感情雕塑了動人心魄的《收租院》群像。周揚指出當前文學創作的主題是大寫社會主義，大寫英雄人物。「為了迅速而又健康地發展社會主義的文藝創作，我們需要採取領導、作者、群眾三結合的方法。領導要向創作者指明方向，提出任務，在寫作過程中從思想上給以幫助和指點。」「這樣，政治統帥文藝，個人智慧和集體智慧結合起來，創作就不再是單純的個人的事業，而真正成為黨的事業的一部分，人民群眾的革命事業的一部分了。所以實行『三結合』，是在文藝創作方面體現黨的領導的問題，又是在文藝創作方面走群眾路線的問題。」[118]

12 月

鄭拾風為《海港的早晨》單獨改寫了一稿，改名為《碼頭風雷》。以「陰暗面暴露太多」，被江青、張春橋否定。

[118] 周揚，〈高舉毛澤東思想紅旗做又會勞動又會創作的文藝戰士——1965 年 11 月 29 日在全國青年業餘文學創作積極份子大會上的講話〉，北京：《人民日報》（第 5 版），1965 年 11 月 29 日。

本年

　　年初，由北京《紅旗》雜誌第二期發表了署名翁偶虹[119]、阿甲根據上海愛華滬劇團同名滬劇改編的現代京劇劇本《紅燈記》劇本。

　　年初，上海市委「戲改領導小組」將話劇《南海長城》定為京劇重點改編劇目之一，把這一任務交給了上海新華京劇團，同時派上海戲曲學校音樂教師吳歌等參與這齣戲的改編創作，並委派辛青華、連波等參與京劇的音樂設計工作。由於當時的重點是江青的《智取威虎山》和《海港》，所以對《南海長城》的重視不及《龍江頌》。

　　該年春，江青對《海港》提出批評：「這樣改成了中間人物轉變的戲。必須重新改編。」江青調整了班子，充實了編劇及音樂設計人員，並對劇組成員說：「有困難我們支持，但要求只有一個：塑造兩個英雄──方海珍、高志揚。」[120]

　　〈《紅燈記》劇本結尾〉，《紅旗》1965 年第 2 期。

　　江青對《智取威虎山》音樂形象的指示[121]。

　　　　《智取威虎山》千方百計要塑造成功楊子榮、少劍波、李勇奇這三個
　　　　英雄人物的音樂形象。

[119] 翁偶虹（1908－1994），男，京劇編劇、研究者。原名翁麟聲，筆名藕紅，後改偶虹。父親在晚清的銀庫任職，業餘嗜好京劇。翁偶虹青年時期就讀於京兆高級中學，業餘常以票友身份登臺。畢業後致力於戲曲研究，常與黃佔彭、程茂亭、關醉禪等名票同臺。1930 年中華戲劇專科學校建立，翁被聘於該校兼課。1935年被聘任為中華戲劇專科學校戲曲改良委員會主任委員。翁偶虹先後為程硯秋、金少山、李少春、袁世海、葉盛蘭、童芷苓、黃玉華、吳素秋等演員以及中華戲曲專科學校、富連成科班編寫劇本。一生共編寫劇本（包括移植、整理、改編）100 餘齣，其代表劇作有《宏碧緣》、《火燒紅蓮寺》、《三婦艷》、《甕頭春》、《鎖麟囊》、《女兒心》、《鴛鴦淚》、《美人魚》、《鳳雙飛》、《小行者力跳十二塹》、《同命鳥》、《薔薇刺》、《蝶戀花》、《碧血桃花》、《英雄春秋》、《花貓戲翠屏》、《百鳥朝鳳》、《比翼舌》、《玉壺冰》、《白虹貫日》、《罵綿袍》等。翁偶虹有較深文化素養，又精於戲曲表演，因此出其手筆之作品，具有文學性、表演性兼得的特點。通觀翁偶虹劇作，立意深刻，結構嚴謹，注重人物塑造，宜於舞臺演出，這是翁偶虹能夠受到廣大群眾喜愛的重要原因。新中國建立後，他人勤筆健，就職於中國京劇院編劇期間，編寫了《將相和》、《竊符救趙》、《響馬傳》、《摘星樓》、《高亮趕水》、《桃花村》、《李逵探母》、《紅燈記》等劇。晚歲，總結其一生創作實踐，編撰有《翁偶虹戲曲論文集》和《翁偶虹編劇生涯》兩部專著（該小傳參考了梨園百年瑣記，http://history.xikao.com/index.php）。

[120] 江青，〈偉大的旗手　無畏的戰士──江青同志革命文藝活動大事記〉，引書同註 9，頁 205－215。

[121] 同註 9，頁 115－119。

　　首先是京劇隊伍的革命化。京劇隊伍過去適用表現帝王將相，現在搞現代戲，不加以改造是不行的。

　　楊子榮前半部分，特別是第五場一定要把人物樹起來。板式以用二黃再拉西皮。楊子榮的音樂性格要剛柔相濟，剛要多些，要挺拔。

　　二黃的調性比較穩健，深沉，但按得不好就陰鬱，所以要突破舊的，這一段要求是高昂的調性，所以後轉西皮。

　　第三場，小常寶的訴苦喚起了楊子榮的階級仇恨，採用西皮比較明朗，容易有剛，但缺點是容易飄，不易給人深沉的感覺，就把反西皮和二黃的音調融進去，前半場深沉，後半場明朗。

　　第八場，楊子榮上山後要有偵察行動。寫出他深入虎穴後如何對待敵人摸情況，同時也寫了他如何想念著遠方的戰友，就渾身有力量，融和了三大紀律八項注意的音調。前部分是楊子榮唱腔中唯一用慢板的，老戲中這給人沉鬱的感覺此較難處理。我們不是原封不動，去掉了沉鬱感，在節奏上給以壓縮，不給人沉鬱感覺，表現了楊子榮對同志們的懷念。最後用緊板，並創造性的運用《東方紅》樂曲[122]。

　　楊子榮的精神面貌就比較完整地刻劃出來了。第三場和群眾的關係；第四場表現了一個共產黨員藐視一切困難的精神；第五場隻身入虎穴，抱著必勝的信念，剛柔相濟；第八場表現了他和黨和小分隊的關係；第十場表現了他殲敵前的勝利信心。在這幾段唱腔中從幾個大的方面表現了英雄。

　　第六場表現了楊子榮是在敵人心目中的「好漢」，在人民心目中的英雄。最後「甘灑熱血寫春秋」從各方面完成了一個完整的特寫鏡頭。

　　唱腔要成套，從狹義講，具體某一段要成套，而整個一齣戲也要有一整套的音樂，來塑造英雄形象。

　　少劍波和楊子榮在音樂形象上如何區別？從行當講是兩個老生，又都是正面人物，容易雷同，怎樣從音樂上加以區別？

[122] 江青對「樣板戲」的指示主要集中在音樂的唱腔方面。如何根據「樣板戲」劇中人的角色、氣質、精神面貌來尋找合適的唱腔、板式、行當，江青著力最多。

從選腔方面，兩人的性格不同，少劍波是青年指揮員，深謀遠慮，動作上幅度不是很大的；楊子榮是偵察員，性格更粗獷些，機智勇敢，剛更多一些。少劍波選用老生腔，楊子榮用武生腔，並吸收小生腔和花臉腔。

在節奏板式上，少劍波採用快板比較少；楊子榮一般在速度上，板式運用上，快板比較多，乾脆。

在音調上，少劍波行腔柔和些，而楊子榮行腔上硬一些，創新也多些，幅度也大些。

在音樂性質上，楊子榮和少劍波上場的音樂不同。楊子榮採用〈解放軍進行曲〉，把全劇的主調給了第一主人公；少劍波則基本上用了三大紀律、八項注意曲調，從配曲上加以區別。

整個創作分四個大階段：

第一階段，思想不解放，不敢創新，步子邁得很小，一開始提出聲韻以中州韻為基礎，普通話為輔。如少劍波一段「朔風吹」老腔老調多，中州韻一多就顯得陳舊。

第二階段，要突破老腔調，就一反以往北京音為基礎，以湖廣音為輔，就出現了一批唱腔如「打虎上山」一段。

第三階段，我們發現路子對了，就大膽革新，第八場完全突破，創造性用了〈東方紅〉的樂曲。

第四階段，我們更大膽，把反派角色的音樂都加強了，另外把整個全劇音樂貫串起來。

正面音樂形象和反面音樂形象。正面是以解放軍進行曲為主，貫串全劇。音樂形象上的群像是〈解放軍進行曲〉，又是楊子榮的主題，又用三大紀律八項注意作為解放軍音樂群像的另一方面，但更多的是少劍波的主題。正面是用進軍號，明朗，清晰，有生命力，音調是逐漸向上的，高昂，欣欣向榮。

反面音樂形象的主題是陰森的，向下的，低沉的，沒落的。反面音樂形象主要給座山雕，形成鮮明的對比，座山雕每一場出場，都用大鑼，表

現敵人的走向死亡。在「百雞宴」喝酒時的音調不穩定，如墜入懸崖，表現了敵人行將滅亡。

這二方面的音樂形象都是貫串全劇的。

正面人物和反面人物同臺演出時，要突出正面人物，可能會淹沒反面人物，這也沒關係。一定要突出正面人物。如第六場的最後。

音樂顯出一定的時代背景，還要有地方色彩。背景是 46 年在東北，選用了〈解放軍進行曲〉這個主題，也融化了東北民歌，如九場的幕間曲。

音樂除抓住重點場次著力刻劃外，也不能忽略小的節骨眼，抓住小的節骨眼能給人物形象以補充。如「甘灑熱血」段，小段唱腔並有利於普及。

刻劃人物深度如何決定唱腔旋律本身，人物精神世界靠旋律的進行很重要。

音樂旋律和傳統唱腔矛盾比較大，舊的是表現封建階級優柔寡斷的感情，矛盾大，但創新的幅度也是大的。

現代戲的伴奏，不是如同舊戲起托腔襯腔作用的，他是塑造英雄形象不可缺少的一種手段。第八場〈東方紅〉的出現，不是終止作用，而是起了點題的作用。功能這不是一個過門所能包括的。

第八場：「裝閒逛」處伴奏加強戲劇性功能。

第五場：「迎來春天換人間」完全用笛子，比高胡更明朗，鳥語花香。

第三場：「深山見太陽」〈解放軍進行曲〉點題。

配樂部分，配合人物感情，戲劇動作，起了戲劇上的表情作用，如第二場媳婦死後的音樂悲切表現了人民的苦難。

有時不配樂也是一種音樂效果，「此時無聲勝有聲」。

（對傳統的打擊樂器）不要束縛演員，「要打出新的程序來」。打擊樂可以造氣氛，烘托節奏感，表達感情差一些。

第五場一開始的打擊樂是創新的，描寫楊子榮在雪地上的急促步伐，急促心情，起戲劇效果作用。

唱詞的處理，一方面從聲韻方面處理是技術性的，一方面從功能作用方面，從表現什麼情感去處理一個詞，形式服從內容。

連續平聲、連續仄聲地看哪個是主詞，從內容出發，重要的句子、重要的字擺平，不重要的不管它，一般講有一個是倒字。如「手套上血跡尚未乾」。

江青對《智取威虎山》音樂創作的指示：[123]

江青同志幾次指示，現代京劇板頭要活，要善於表達英雄人物的思想感情。舊京劇音樂是凝固的，四平八穩的，表現帝王將相的。

怎樣塑造表現英雄人物的音樂形象？

主要唱腔要成套，這樣才有層次，旋律要有線條，（高低快慢）有連續性，適合表現人物的思想感情。

主要唱腔一般是在人物處在矛盾最尖銳的時刻表現人物的。

（江青同志很重視《智》劇第八場的主腔，這是「戰鬥在敵人心臟」，這段搞好，音樂基本過關。）

在唱腔上儘量不用散板，要上板。散板把戲搞得沒有節奏。

樂隊不要被鑼鼓經困住，不要亂用打擊樂，戲時間長，也搞鬆了。打擊樂用弦樂代替，或弦樂和打碎的鑼鼓經合在一起。

樂隊要增加低音中音樂器，沒有中音樂器，低音就沒有厚度。「外為中用」，加了中音提琴，音樂色彩可以豐富。

音樂上可參考余叔岩、高慶奎、楊寶森、劉鴻聲的，他們幾個唱得慷慨激昂。第五場「上山打虎」可參考楊寶森的《擊鼓罵曹》，可用些小生腔和武生腔。一切圍繞著塑造英雄形象，唱腔要求有性格。

配合運用革命歌曲〈解放軍進行曲〉富於時代氣息。

主要唱腔很重要，能把人物感情無遺地表現出來，唱腔散，就一散而光。

（春橋同志指示：音樂要有整體設計。）

唱腔要注意到異峰突起，要使人拍案叫絕。

一套唱腔要有高潮，整個戲要有高潮（音樂高潮）。

二黃轉西皮這條路將來是要走的，只要新的觀眾擁護。

[123] 同註 9，頁 119－120。

在什麼地方用腔，用腔不一定用在最後一個字上，這不是從生活出發，應強調的字，就要用腔。如《擊鼓罵曹》的「手中缺少殺人刀」。

（春橋同志講：有人說《智》劇是兩個老生戲不好辦，這個意見不對。因為楊子榮和少劍波已經不是原來意義上的老生行當了。要從人物出發，不要從行當出發。）

歐陽文彬、徐景賢，〈談京劇《紅燈記》的劇本改編〉，《戲劇報》，1965年第 4 期。

〈搞好「三結合」堅持「三過硬」創作更多的好作品〉，《戲劇報》，1965年第 4 期。

郭小川，〈《紅燈記》與文化革命〉，《戲劇報》，1965 年第 6 期。

1964 至 1966 年間，中國戲劇出版社出版了一批京劇現代戲劇本，有《劇本——現代戲曲專刊》（《劇本》月刊）。

中國戲劇出版社出版了《京劇《紅燈記》評論集》、《京劇《沙家濱》評論集》（中國戲劇家協會編）。《京劇新戲考》（上海文化出版社。入選作品都是京劇現代戲）、《京劇現代戲唱片曲譜選》、《1964 年京劇現代戲觀摩演出唱腔集》（中國戲曲研究院編）。

寧夏京劇團接到文化部指示準備將《杜鵑山》一劇搬上銀幕。很快長春電影製片廠派來了以導演方熒為首的攝製組到銀川，劇組晝夜不停加緊排練。由於在上海負責京劇現代戲排練的江青需要寧夏京劇團的演員李麗芳去上海京劇院《海港的早晨》（後改名《海港》）劇組擔任主要角色，故此《杜鵑山》一劇的拍攝工作「暫緩進行」，結果最終未能成行。

本年春，《智取威虎山》演出團全體人員由齊英才帶隊深入寶山縣大場部隊體驗生活三個月，同吃同住，同訓練。之後又帶領小組深入東北威虎山原始森林採景一個月。

1966 年

【概述】

　　1966 年 2 月 3 日 彭真作為 1964 年成立的文化革命小組組長召集小組開會，擬定〈關於當前學術討論的彙報提綱〉（後來被稱為〈二月提綱〉）。提綱的主旨是試圖就這場學術批判運動的性質、方針、要求等方面，對已經出現的極左的傾向加以適當地約束，把運動置於黨的領導下和學術討論的範圍內，不贊成把它變為嚴重的政治批判。江青看到對《海瑞罷官》的批判受到抵制，於是在取得中央軍委副主席、國防部長林彪的支持後，於 2 月 2 日至 20 日在上海召開部隊文藝工作座談會。1966 年 4 月，〈紀要〉作為中共中央文件批發全國，並以《解放軍報》社論的方式公佈其主要內容。5 月 29 日，〈紀要〉在《人民日報》公開發表。〈紀要〉全盤否定了「十七年」文藝，認為 1949 年以來文藝界「被一條與毛主席思想相對立的反黨反社會主義的黑線專了我們的政，這條黑線就是資產階級的文藝思想、現代修正主義的文藝思想和所謂 30 年代文藝的結合。」因此，要「堅決進行一場文化戰線上的社會主義大革命，徹底搞掉這條黑線」。〈紀要〉還把 1949 年以來堅持「五四」傳統和文藝規律的「寫真實」論、「現實主義廣闊的道路」論、「現實主義的深化」論、反「題材決定」論、「中間人物」論、反「火藥味」論、「時代精神匯合」論、「離經叛道」論等歸結為所謂「黑八論」進行批判，認為文藝界受其影響出現了一批「反黨反社會主義的毒草」。〈紀要〉提出：「我們要標新立異，我們的標新立異是標社會主義之新，立無產階級之異。要努力塑造工農兵的英雄人物，這是社會主義文藝的根本任務」。1966 年 5 月中央政治局擴大會議和 8 月八屆十一中全會，是「文化大革命」全面發動的標誌。兩個會議先後通過的〈中共中央通知〉（按照這個文件通過的日期簡稱「五一六通知」）和〈中共中央關於無產階級文化大革命的決定〉（按照這個文件的條款數簡稱「十六條」），以及對黨中央領導機構所做的改組，使「文化大革命」的「左」傾方針在黨中央佔據了統治地位。

「革命樣板戲」的正式命名是發表於 1966 年 12 月 9 日《人民日報》的《實踐毛主席文藝路線的光輝樣板》，該文「編者按」寫道：「1964 年以來，在毛主席文藝路線的光輝照耀下，興起了京劇、芭蕾舞劇和交響音樂等革命改革的高潮，創造了京劇《沙家濱》、《紅燈記》、《智取威虎山》、《海港》、《奇襲白虎團》，芭蕾舞劇《紅色娘子軍》、《白毛女》，交響音樂《沙家濱》等等革命樣板戲。」

1月1日

同日，上海市戲曲學校在中國大戲院演出《沙家濱》。

1月5日

中國青年京劇團從1月5日到2月2日訪問了緬甸。在不到一個月的時間裏，京劇團先後在仰光、勃生和曼德勒演出了十八場，觀眾近七萬人。他們演出的現代京劇和傳統的摺子戲，都受到了觀眾的熱烈歡迎。《戰洪圖》是京劇團帶來的唯一大型現代京劇，是在緬甸最獲好評的現代劇目之一。它在仰光連演四五場，場場滿座。京劇團帶給緬甸觀眾的三個小型現代戲《送肥記》、《草原小姐妹》、《讓馬》也同樣受到了人們的喜愛[1]。

<div style="text-align: right">一九六六年</div>

1月18日

山東省京劇團開始在兒童藝術劇場公演《奇襲白虎團》。主要演員宋玉慶、方榮翔、殷寶忠、沈健瑾、栗敏。2月10日起移至市人委大禮堂，並輪換演出《紅嫂》，由山東省青島、淄博市京劇團演出，主要演員有張春秋、李師斌。

1月20日

《戲劇報》第一期發表該報資料室整理的綜合材料：《戲劇報》資料室以〈1965年革命現代戲大豐收〉為題統計了1965年各大區戲劇觀摩演出或調演的劇目。這些劇目加上其他創作劇目共三百二十七個，其中話劇一百一十二個，歌劇三十三個，京劇七十六個，地方戲九十六個，其他十個。

[1] 新華社記者于民生，〈現代京劇第一次到國外演出——記中國青年京劇團訪問緬甸〉，北京：《人民日報》（第4版），1966年2月28日。

本月

1966 年 1 月，中央歌劇舞劇院農村演出隊的演員在北京延慶縣為農民演出芭蕾舞劇《白毛女》。

2月2日

2 月 2 日至 2 月 20 日，林彪「委託」江青在上海召開了部隊文藝工作座談會。會間，江青又邀請張春橋到會座談，並炮製出了〈林彪同志委託江青同志召開的部隊文藝工作座談會紀要〉[2]。

〈林彪同志委託江青同志召開的部隊文藝工作座談會紀要〉的第二部分認為：「近三年來，社會主義的文化大革命已經出現了新的形勢，革命現代京劇的興起就是最突出的代表[3]。從事京劇改革的文藝工作者，在黨中央的領導下，以馬克思－列寧主義和毛澤東思想為武器，向封建階級、資產階級和現代修正主義文藝展開了英勇頑強的進攻，鋒芒所向，使京劇這個最頑固的堡壘，從思想到形式，都起了極大的革命，並且帶動文藝界發生著革命性的變化。革命現代京劇《紅燈記》、《沙家濱》、《智取威虎山》《奇襲白虎團》等和芭蕾舞劇《紅色娘子軍》、交響音樂《沙家濱》、泥塑《收租院》等，已經得到廣大工農兵群眾的批准，在國內外觀眾中，受到了極大的歡迎。這是對社會主義文化革命將會產生深遠影響的創舉。它有力地證明：京劇這個最頑固的堡壘也是可以攻破的，可以革命的；芭蕾舞、交響樂、雕塑這種外來的古典藝術形式，也是可以加以改造，來為我們所用的，對其他藝術的革命就更應該有信心了。有人說革命現代京劇丟掉了京劇的傳統，丟掉了京劇的基本功。事實恰恰相反，革命現代京劇正是對京劇傳統的批判地繼承，是真正的推陳出新。京劇的基本功不是丟掉了，而是不夠用了，有

2 1979 年 3 月 26 日發布的〈總政治部關於建議撤銷 1966 年 2 月部隊文藝工作座談會紀要請示〉則徹底否定了這個〈紀要〉。中共中央批轉總政治部〈關於建議撤銷 1966 年 2 月部隊文藝工作座談會紀要的請示的通知〉，中央同意總政治部 1979 年 3 月 26 日的請示，決定撤銷中發〔66〕211 號文件，即中央批發的 1966 年 2 月部隊文藝工作座談會紀要。對受〈紀要〉影響被錯誤批判、處理的人員和文藝作品，要實事求是地予以平反；對過去曾經宣傳、執行過〈紀要〉的各級組織和個人，不必追究政治責任。1979 年 5 月 3 日。

3 「樣板戲」是江青推動「文革」的一個重要手段，其背後的推動者則是毛澤東。關於毛澤東與江青在「文革」初期的親密關係，江青的秘書閻長貴在〈毛澤東在「文革」初期就厭惡見到江青嗎〉（《炎黃春秋》，2008 年第 8 期）一文中有詳細披露。

「樣板戲」編年史・前篇：一九六三─一九六六年

些不能夠表現新生活的，應該也必須丟掉。而為了表現新生活，正亟須我們從生活中去提煉，去創造，去逐步發展和豐富京劇的基本功。同時，這些事實也有力地回擊了形形色色的保守派，和所謂『票房價值』論、『外匯價值』論、『革命作品不能出口』論，等等。」

第五部分認為：「文化革命要有破有立，領導人要親自抓，搞出好的樣板。資產階級有所謂『創新獨白』，我們也要標新立異，要標社會主義之新，立無產階級之異。要努力塑造工農兵的英雄人物，這是社會主義文藝的根本任務。我們有了這樣的樣板[4]，有了這方面成功的經驗，才有說服力，才能鞏固地佔領陣地，才能打掉保守派的棍子。」

在創作方法上，要採取革命的現實主義和革命的浪漫主義相結合的方法，不要搞資產階級的批判現實主義和資產階級的浪漫主義。

在黨的正確路線指引下湧現的工農兵英雄人物，他們的優秀質量是無產階級階級性的集中表現。我們要滿腔熱情地、千方百計地去塑造工農兵的英雄形象。要塑造典型，毛主席說：「文藝作品中反映出來的生活卻可以而且應該比普通的實際生活更高，更強烈，更有集中性，更典型，更理想，因此就更帶普遍性。」不要受真人真事的侷限。不要死一個英雄才寫一個英雄，其實，活著的英雄要比死去的英雄多得多。這就需要我們的作者從長期的生活積累中，去集中概括，創造出各種各樣的典型人物來[5]。

寫革命戰爭，要首先明確戰爭的性質，我們是正義的，敵人是非正義的。作品中一定要表現我們的艱苦奮鬥、英勇犧牲，但是，也一定要表現革命的英雄主

[4] 【解讀】江青樹立革命現代京劇「樣板」的想法，在〈紀要〉之前的〈談京劇革命〉中已經隱約可見，再往前溯源，1964 年 1 月 3 日的〈首長講話〉中也鮮明提及了抓好現代戲品質的問題。

[5] 「主題先行」也是于會泳概括出來，上升為理論的，但是這種思想江青原來就有。她十分強調主題，抓一個戲總是從主題入手，主題不能不明確；這個戲的主題是什麼，主題要通過人物來表現——也就是說人物是為了表現主題而設置的。她經常從一個抽象的主題出發，想出一個空洞的故事輪廓，叫我們根據這個輪廓去寫戲。她曾經叫我們寫一個這樣的戲：抗日戰爭時期，從八路軍派一個幹部，打入草原，發動奴隸，反抗日本侵略者和附逆的王爺。我們為此下四下內蒙，做了很多調查，結果是沒有這樣的事。我們還訪問了烏蘭夫同志、李井泉同志。李井泉同志（當時是大青山李支隊的領導人）說：「我們沒有幹過那樣的事，不幹那樣的事。」我們回來向于會泳彙報，說：「沒有這樣的生活。」于會泳說了一句名言：「沒有這樣的生活更好，你們可以海闊天空。」「樣板戲」多數——尤其是後來的幾齣戲，就是這樣無中生有，「海闊天空」地瞎編出來的。「三突出」、「主題先行」是根本違反藝術創作規律，違反現實主義的規律的。這樣的創作方法把「樣板戲」帶進了一條絕境，也把中國所有的文藝創作帶進了一條絕境（汪曾祺，〈關於「樣板戲」〉，北京：《文藝研究》，1989 年第 3 期）。

義和革命的樂觀主義。不要在描寫戰爭的殘酷性時，去渲染或頌揚戰爭的恐怖；在描寫革命鬥爭的艱苦性時，去渲染或頌揚苦難。革命戰爭的殘酷性和革命的英雄主義，革命的艱苦性和革命的樂觀主義，都是對立的統一，但一定要弄清楚什麼是矛盾的主要方面，否則，位置擺錯了，就會產生資產階級和平主義傾向。此外，在描寫人民革命戰爭的時候，不論是在以游擊戰為主、運動戰為輔的階段，還是以運動戰為主的階段，都要正確地表現黨領導下的正規軍、游擊隊和民兵的關係，武裝群眾和非武裝群眾的關係。

選擇題材要深入生活，很好地調查研究，才能選對、選準。編劇要長期地、無條件地深入到火熱的鬥爭生活中去，導演、演員、攝影、美術、作曲等人員也要深入生活，很好地進行調查研究。過去，有些作品，歪曲歷史事實，不表現正確路線，專寫錯誤路線；有些作品寫了英雄人物，但都是犯紀律的，或者塑造起一個英雄形象卻讓他死掉，人為地製造一個悲劇的結局；有些作品，不寫英雄人物，專寫中間人物，實際上是落後人物，醜化工農兵形象；而對敵人的描寫，卻不是暴露敵人剝削、壓迫人民的階級本質，甚至加以美化；還有些作品，則專搞談情說愛，低級趣味，說什麼「愛」和「死」是永恆主題。這些都是資產階級的、修正主義的東西，必須堅決反對[6]。

在這個座談會期間，江青還有一些講話片段：

> 「前年根據主席指示，我開了一次音樂座談會，我提出要中西合璧。有人說這是非驢非馬，嗯！是個騾子也好嘛！周總理另外又開了個民族音樂座談會，講要先分後合，要洋的就是洋的，中的就是中的[7]。這是錯誤的，他應該做檢討。」

> 「羅瑞卿說部隊文藝路線已經解決了，是錯誤的，軍隊也不是在真空裏。」

[6] 這個〈紀要〉是江青文藝思想的集中體現，也是「樣板戲」創作思想的基本方針。「樣板戲」創作的實績為江青的〈紀要〉做作了必要的鋪墊。

[7] 周恩來這種看法在中央高層領導人中間是有代表性的，從 1964 年 1 月 3 日〈中央首長在「文藝座談會」上的講話〉可以得到證實。

「周揚、林默涵、夏衍這些人不聽主席的。這些人有的原來就是特務，有的叛變了，有的掉隊了。彭真、周揚在專我的政。夏衍主張『離經叛道』，就是離馬列的經，叛人民戰爭的道，完全是反對毛主席的。」

「《武訓傳》的錯誤是我發現的。批《海瑞罷官》很難，我克服重重困難，在上海組織了個班子，在對北京絕對保密的情況下寫的。我是毛主席的文藝哨兵，做了許多調查研究。」

「京劇不行了，沒有幾個人看。唱腔、音樂、舞蹈都要重新來，重新寫。我搞京劇改革，北京給我最差的劇團。針插不進、水潑不進嘍！」

「《聶耳》是給夏衍樹碑立傳的。《紅日》寫的那個連長是個瘋子，拿著洋刀騎著大馬亂跑。《阿詩瑪》只會談情說愛，很糟糕。我們解放軍拍《抓壯丁》這樣的壞片子，我看了以後都哭了。陳播這個人沒有階級感情呀！電影界在胡鬧，好不容易樹立起一個英雄就讓他死了。《東方紅》不能算好的典型，最後那場的水旗舞是我堅持搞的，可是這對整體起不了作用。《海鷹》前半部是我們自己的，後面就變味了。《南征北戰》、《萬水千山》都要重拍。唔！好像就是《平原游擊隊》還勉強可以。《南海長城》看了樣片，那個色彩，有的深，有的淺，演員也不入戲。呵，呵，既然叫長城，就要有正規軍，海、陸、空都要有嘛！」

「外國的電影大部分是腐朽、反動的。蘇聯電影有不少壞東西。《靜靜的頓河》那個格利高利就是個土匪、叛徒。蕭洛霍夫這傢伙要好好批。」

「我們的文學藝術作品，不寫正確路線，專寫錯誤路線。美化敵人，歌頌叛徒，醜化人民和軍隊。有的宣傳戰爭苦難，搞和平主義，有的是低級趣味。寫中間人物，寫死人。死了的英雄也是死人。有的還為活人樹碑立傳，唉呀呀，醜死了。」

2月6日

江青對《智取威虎山》的意見：

楊子榮的音樂形象已經樹立起來了，音樂不錯，特別是第八場。

劇本人物是突出了，但是不吸引人了，第二場、第七場群眾和土匪的矛盾不突出了。第二場座山雕這個政治土匪，殘暴不夠，沒有具體的行為，使人恨不起來。人民群眾處於水深火熱之中沒有表現出來。第七場比過去長一些了，感人的程度減弱了。李母千萬不能搶李勇奇的戲，一定要塑造一個基本群眾李勇奇，他的戲出不來，軍民關係也出不來。

第二場、第七場土匪和人民群眾矛盾不突出的話，也突出不了人民解放軍拯救人民群眾於水深火熱之中。

第五場，用崑曲肯定是不行的，這個是無法挽救的。這場戲不是《林沖夜奔》。楊子榮是抱著必勝的信心上山的，而林沖是被逼無奈，逼上梁山的。

以前有些詞過關，現在有些詞沒形象不動人了。

第七場，苦大仇深，要由李勇奇來訴說，因為他是工人階級的代表，一覺悟就什麼都講出來了。

有人說是否要交代小分隊其他同志在分頭做群眾工作。我們是寫戲。寫戲，舞臺就要有重點，要集中。交代一下是可以的。

要寫什麼沒有計劃是不行的，沒有想法是不好的。第七場就應該寫李勇奇。現在看這個戲拿出去也可以，不過還是要搞得更好一些。為了這些戲受了不少氣，我是有這個決心的，不搞好這齣戲不回北京[8]。

第九場是要突出寒意，現在太碎了，布景要為戲服務，不能鬧獨立性。這場景色彩要明朗，景不要零零碎碎，是解放後的山林。

第七場李母不能搶戲，李母和李勇奇哪一個能代表群眾，是老太太還是工人，當然是李勇奇。有些演員一唱西皮給人感覺飄，什麼原因？演員應該唱情，可是後來一些京劇流派發展入歧途，成了唱聲唱字，這樣就不好了。演員應該唱人物的思想感情。

這次看，劇本上的問題比較大，大在沒有前面的血淚仇就沒有後面的階級覺悟，也就突不出小分隊拯救人民群眾於水深火熱之中。你們改時要

8　江青對「樣板戲」極端苛刻地要求，一方面希望樹立無產階級的藝術樣板佔領社會主義舞臺，抵制資本主義藝術的侵襲；另一方面，江青遇到包括「保守派」在內的不同意見者的懷疑與批評。因此，本來就爭強好勝、愛出鋒頭的江青，她抓「樣板戲」的過程中始終有鬥氣的心態。

注意，好的不要改掉，不要傷元氣。這次就傷了元氣，看來改的目的不明確。音樂不錯，還需要磨一磨。

軍隊行動的目的是什麼，看不出來，應該拯救人民群眾於水深火熱之中。

「滑雪」一場還要修改加工，整個舞蹈脫離生活，不大合適。舞不一定要多，要有創新，老是一樣子就不好了。大的動作要多一些，像雕塑一樣。小動作要少，否則人物要飄。舞蹈要符合生活，從生活出發。二要創新。現在看，你們原來好的去掉了。這次劇本修改最大的缺點是丟掉了內容。我現在要將軍們出來抓戲，不抓是不行了，現在不抓，否則將來怎麼辦！這件事我叫了兩年，現在才算落實了。演員一定要有生活，特別是演解放軍。

這次的修改是個創作思想問題，不從全面考慮，修改時一定要想到合理不合理的問題。樂平塑造不正確了，應該表現狡猾。以前的演員靠眼睛演戲表現狡猾，以後改戲就不要亂動了，現在好辦，把原來好的東西找回來的問題，表演上也是如此，應該從生活出發，不能從行當出發[9]。

2月17日

中共文化部政治部召開了一個向焦裕祿同志學習的座談會，首都十幾位文藝工作者參加了座談。會議由文化部副部長、政治部主任顏金生同志主持，文化部黨委書記蕭望東同志也出席了會議。戲曲界發言人有袁世海（中國京劇院一團副團長）、李少春（中國京劇院一團團長）、劉長瑜（中國京劇院青年演員）、楊秋玲（中國京劇院青年演員）[10]。

9　江青，《江青同志論文藝》，「文革」期間編印本，現藏於匹茲堡大學圖書館，頁141－143。
10　羅爾純　高潮　高亞光，〈認真學習焦裕祿　徹底改造世界觀——首都文藝工作者學習焦裕祿座談會〉，北京：《人民日報》（第6版），1966年2月20日。

3月4日

中國話劇《南海長城》於 4 日晚在地拉那首次演出，受到觀眾的熱烈歡迎。《南海長城》是根據阿中文化合作協定 1965 至 1966 年執行計劃由地拉那人民藝術劇院的全體演員排演，並由阿爾巴尼亞功勳藝術指導潘迪‧斯蒂魯和中國話劇導演宋興中合作導演的[11]。

3月8日

《人民日報》發表《戲劇報》編輯部文章〈田漢的戲劇主張為誰服務？〉[12]。

3月17日

毛澤東對〈林彪同志委託江青同志召開的部隊文藝工作座談會紀要〉的批語：

江青：

　　此件看了兩遍，覺得可以了。我又改了一點，請你們斟酌。此件建議用軍委名義，分送中央一些負責同志徵求意見，請他們指出錯誤，以便修改。當然首先要徵求軍委各同志的意見。

3月22日

林彪給中央軍委常委的信[13]：

[11] 〈地拉那演出中國話劇《南海長城》〉，北京：《人民日報》（第 4 版），1966 年 3 月 13 日。

[12] 「文革」期間報刊上出現了一系列批判田漢的文章：雲松，〈田漢的《謝瑤環》是一棵大毒草〉，北京：《人民日報》，1966 年 2 月 1 日。何其芳，〈評《謝瑤環》〉，北京：《人民日報》，1966 年 2 月 24 日。《戲劇報》編輯部，〈田漢的戲劇主張為誰服務？〉，北京：《人民日報》，1966 年 3 月 8 日。談敬德，〈打倒資產階級的「權威」〉，北京：《人民日報》，1966 年 5 月 8 日。何成，〈魯迅怒斥叛徒田漢〉，北京：《人民日報》，1966 年 12 月 6 日。高紅揚，〈踢開戲劇革命的絆腳石〉，北京：《人民日報》，1966 年 12 月 6 日。炬輝，〈把戲劇界的「祖師爺」、反黨份子田漢鬥倒、鬥垮、鬥臭〉，北京：《人民日報》，1966 年 12 月 6 日。辛文彤，〈評田漢的一個反革命策略──從《關漢卿》看田漢用新編歷史劇反黨的罪行〉，北京：《人民日報》，1971 年 3 月 2 日。南京大學中文系革命大批判小組，〈批判國民黨文學《麗人行》〉，北京：《人民日報》，1971 年 4 月 23 日。

[13] 同註 9，頁 3。

常委諸同志：

　　送去江青同志 3 月 9 日的信和她召開的部隊文藝工作座談會〈紀要〉，
請閱。這個〈紀要〉，經過參加座談會的同志們反覆研究，又經過主席三
次親自審閱和修改，是一個很好的文件，用毛澤東思想回答了社會主義時
期文化革命的許多重大問題，不僅有極大的現實意義，而且有深遠的歷史
意義。

　　十六年來，文藝戰線上存在著尖銳的階級鬥爭，誰戰勝誰的問題還沒
有解決。文藝這個陣地，無產階級不去佔領，資產階級就必然去佔領，鬥
爭是不可避免的。這是在意識形態領域裏極為廣泛、深刻的社會主義革命，
搞不好就會出修正主義。我們必須高舉毛澤東思想偉大紅旗，堅定不移地
把這一場革命進行到底。

　　〈紀要〉中提出的問題和意見，完全符合部隊文藝工作的實際情況，
必須堅決貫徹執行，使部隊文藝工作在突出政治，促使人的革命化方面起
重要作用。

　　對〈紀要〉有何意見望告，以便報中央審批。

　　此致

敬禮！

<div style="text-align:right">林彪
1966 年 3 月 22 日</div>

一九六八年

【解讀】

　　江青與林彪在「文革」期間相互利用，各自達到自己的政治目的。江青舉辦
座談會意在衝擊中共中央批發的〈關於當前學術討論的彙報提綱〉（即〈二月提
綱〉），而毛澤東對批判《海瑞罷官》遭遇的抵制大為不滿，對〈二月提綱〉也不
認同。江青的投機正表現在這裏，她把準了毛澤東此時的心態。爭取到與江青的
親近，是靠近毛澤東的捷徑。1966 年 11 月底，林彪以中央軍委副主席的名義聘
請江青為「全軍文化工作顧問」，之後，江青「推薦」葉群「列席」中央「文革」
碰頭會。江青與林彪的協作還體現在對「二月逆流」的批判。1967 年 2 月，在

懷仁堂召開的一次重要會議上，一些政治局委員和軍委負責人，針對中央「文革」的一些做法，特別是圍繞著否定黨的領導、隨便批鬥幹部和衝擊軍事部門的問題，提出了批評。江青除了安排張春橋等向毛澤東彙報外，還對所謂「大鬧懷仁堂」取得了一致的看法。

「四人幫」垮臺以後，《人民日報》的文章稱二者為「一丘之貉」。該文認為：

> 林彪與「四人幫」，都是無產階級文化大革命的潮流翻捲起來的惡鬼。他們打著革命的旗號，大幹破壞無產階級文化大革命的勾當，妄圖把這一政治大革命變成他們當「國家主席」、當「黨的主席」、當「女皇」的墊腳石。這就是無產階級文化大革命中出現的一股反革命逆流。

> 早在無產階級文化大革命方興未艾之時，林彪總結他的反革命經驗，拋出了一句「名言」：「筆桿子、槍桿子，奪取政權靠這兩桿子。」他一面捏著槍桿子不放，夥同幾個死黨，妄圖以槍指揮黨；一面又狠抓筆桿子，把陳伯達、王力、關鋒、戚本禹[14]等都羅致麾下，專門為他炮製各種反革命輿論。江青、張春橋、姚文元之流都是搞文藝發跡起家的，有的兼擅策士的本領，他們結夥拜謁在林彪座下。林彪有這文武兩支隊伍，組成一個黑司令部，惡狠狠地向無產階級奪取政權來了[15]。

2 月 11 日和 16 日 在周恩來主持的懷仁堂碰頭會和稍前召開的軍委會議上，譚震林、陳毅、葉劍英、李富春、李先念、徐向前、聶榮臻等對「文化大革命」的錯誤做法表示強烈不滿，對林彪、江青、康生、陳伯達等人誣陷迫害老幹部、亂黨、亂軍的活動，進行了大義凜然的鬥爭。這場鬥爭涉及三個原則問題：第一，搞「文化大革命」要不要黨的領導？第二，搞「文化大革命」應不應該把老幹部都打倒？第三，搞「文化大革命」要不要保持軍隊的穩定？16 日晚，張春橋、姚文元、王力秘密整理了〈2 月 16 日懷仁堂會議〉材料，經與江青密謀後，向毛澤東做了彙報。毛澤東 18 日晚嚴厲批評了這些老同志。從 2 月 25 日起至 3 月 18 日，中央多次開會，江青、康生、陳伯達、謝富治等，以「二月逆流」的

14 戚本禹，1931 年生，曾在中央辦公廳信訪局工作。後任《紅旗》雜誌歷史編輯組組長。1966 年後，任中共中央文革小組成員、中央辦公廳秘書局副局長、《紅旗》雜誌副總編輯。1968 年 1 月 14 日，戚本禹「請假檢討」，隨後被撤銷黨內外一切職務，投入秦城監獄。

15 申濤聲，〈「四人幫」與林彪〉，北京：《人民日報》，1978 年 5 月 18 日。

罪名，批鬥了這些同志。此後，中央政治局停止活動，中央文革完全取代了中央政治局。

3月28日

3月28至30日，毛澤東在上海三次同康生、江青等人談話，嚴屬指責北京市委、中央宣傳部包庇壞人，不支持左派。他說：北京市針插不進，水潑不進，要解散市委；中宣部是「閻王殿」，要「打倒閻王，解放小鬼」。說：吳晗、剪伯贊是學閥，上面還有包庇他們的大黨閥（指彭真）。並點名批評鄧拓、吳晗、廖沫沙擔任寫稿的《三家村札記》和鄧拓寫的《燕山夜話》是反黨反社會主義的。毛澤東還號召地方造反，向中央進攻，說各地應多出一些孫悟空，大鬧天宮。毛澤東的這一談話，預示著「文化大革命」的風暴日益迫近。

4月4日

江青對《智取威虎山》的意見：

第三場要修改，去掉神秘化。楊子榮是戰場的一員，是偵察員，現在劇本架子立下來了，看起來要抓劇本；在排練上一鍋煮是不科學的。

小分隊要改名字，小分隊是蘇聯的稱號，當時東北常用的是剿匪隊或追剿隊。

少劍波名詞要統一，乾脆用二零三，唯獨在「壯別」時稱一聲「劍波同志」親切一些。

第二場是比較麻煩的，李勇奇的表現不大合理，可能是個調度問題，結束也不強烈。李母的腿上功夫太差，應該把她調到臺前來，離兒子近些，表現兒子要母親、母親要兒子的心情，現在太粗不細。

第四場少劍波唱很多。是虛的表現人物精神面貌的，抒革命之情，裁掉是不行的，有虛有實才好。

現在來看，每一場戲就給人有懸念，組織得嚴密了，唱詞要搞得非常精煉，要是詩。這個問題先不急，慢慢修飾。鑼鼓要打出新的，舞蹈有一兩個絕招就行了。

成績最大的是第六場，音樂、唱腔、演員表演、舞臺調度等都好，有戲了，沒意見。

第九場還顯得有些亂，少劍波要有兩手準備。這場戲群眾要給人以翻身感，民兵也組織起來了，獵戶化妝要健壯些，不要太臃腫。

第九場後面要有雪意，要起風給滑雪做準備。滑雪舞蹈層次還不鮮明，舞蹈動作要少而精，翻得出色一些。不精不要，吃力不討好。要討巧一些，現在長了。總的來講舞蹈動作要簡潔過硬。場圖要使人有動的感覺。老戲中的舞蹈程式化了，我們要程式不要化，要創造出新的程式。

最好，劇本把「臃」字去掉[16]。

江青對《智取威虎山》音樂形象的指示：

《智取威虎山》千方百計要塑造成功楊子榮、少劍波、李勇奇這三個英雄人物的音樂形象。

首先是京劇隊伍的革命化。京劇隊伍過去適用表現帝王將相，現在搞現代戲，不加以改造是不行的。

楊子榮前半部分，特別是第五場一定要把人物樹起來。板式以用二簧再拉西皮。楊子榮的音樂性格要剛柔相濟，剛要多些，要挺拔。

二簧的調性此較穩健，深沉，但按得不好就陰鬱，所以要突破舊的，這一段要求是高昂的調性，所以後轉西皮。

第三場，小常寶的訴苦喚起了楊子榮的階級仇恨，採用西皮此較明朗，容易有剛，但缺點是容易飄，不易給人深沉的感覺，就把反西皮和二簧的音調溶進去，前半場深沉，後半場明朗。

第八場，楊子榮上山后要有偵察行動。寫出他深入虎穴後如何對待敵人摸情況，同時也寫了他如何想念著遠方的戰友，就渾身有力量，溶和了三大紀律八項注意的音調。前部分是楊子榮唱腔中唯一用慢板的，老戲中

16 同註 9，頁 143－144。

這給人沉鬱的感覺此較難處理。我們不是原封不動，去掉了沉鬱感，在節奏上給以壓縮，不給人沉鬱感覺，表現了楊子榮對同志們的懷念。最後用緊板，並創造性的運用《東方紅》樂曲。

楊子榮的精神面貌就此較完整地刻畫出來了。第三場和群眾的關係；第四場表現了一個共產黨員藐視一切困難的精神；第五場隻身入虎穴，抱著必勝的信念，剛柔相濟；第八場表現了他和黨和小分隊的關係；第十場表現了他殲敵前的勝利信心。在這幾段唱腔中從幾個大的方面表現了英雄。

第六場表現了楊子榮是在敵人心目中的「好漢」，在人民心目中的英雄。最後「甘灑熱血寫春秋」從各方面完成了一個完整的特寫鏡頭。

唱腔要成套，從狹義講，具體某一段要成套，而整個一齣戲也要有一整套的音樂，來塑造英雄形象。

少劍波和楊子榮在音樂形象上如何區別?從行當講是兩個老生，又都是正面人物，容易雷同，怎樣從音樂上加以區別?

從選腔方面，兩人的性格不同，少劍波是青年指揮員，深謀遠慮，動作上幅度不是很大的；楊子榮是偵察員，性格更粗獷些，機智勇敢，剛更多一些。少劍波選用老生腔，楊子榮用武生腔，並吸收小生腔和花臉腔。

在節奏板式上，少劍波採用快板此較少；楊子榮一般在速度上，板式運用上，快板此較多，乾脆。

在音調上，少劍波行腔柔和些，而楊子榮行腔上硬一些，創新也多些，幅度也大些。

在音樂性質上，楊子榮和少劍波上場的音樂不同。楊子榮採用《解放軍進行曲》，把全劇的主調給了第一主人公；少劍波則基本上用了三大紀律、八項注意曲調，從配曲上加以區別。

整個創作分四個大階段：

第一階段，思想不解放，不敢創新，步子邁得很小，一開始提出聲韻以中州韻為基礎，普通話為輔。如少劍波一段「朔風吹」老腔老調多，中州韻一多就顯得陳舊。

一九六八年

第二階段，要突破老腔調，就一反以往北京音為基礎，以湖廣音為輔，就出現了一批唱腔如「打虎上山」一段。

第三階段，我們發現路子對了，就大膽革新，第八場完全突破，創造性用了「東方紅」的樂曲。

第四階段，我們更大膽，把反派角色的音樂都加強了，另外把整個全劇音樂貫串起來。

正面音樂形象和反面音樂形象。正面是以解放軍進行曲為主，貫串全劇。音樂形象上的群像是解放軍進行曲，又是楊子榮的主題，又用三大紀律八項注意作為解放軍音樂群像的另一方面，但更多的是少劍波的主題。正面是用進軍號，明朗，清晰，有生命力，音調是逐漸向上的，高昂，欣欣向榮。

反面音樂形象的主題是陰森的，向下的，低沉的，沒落的。反面音樂形象主要給座山雕，形成鮮明的對比，座山雕每一場出場，都用大鑼，表現敵人的走向死亡。在「百雞宴」喝酒時的音調不穩定，如墜入懸崖，表現了敵人行將滅亡。

這二方面的音樂形象都是貫穿全劇的。

正面人物和反面人物同台演出時，要突出正面人物，可能會淹沒反面人物，這也沒關係。一定要突出正面人物。如第六場的最後。

音樂顯出一定的時代背景，還要有地方色彩。背景是四六年在東北，選用了「解放軍進行曲」這個主題，也溶化了東北民歌，如九場的幕間曲。

音樂除抓住重點場次著力刻畫外，也不能忽略小的節骨眼，抓住小的節骨眼能給人物形象以補充。如「甘灑熱血」段，小段唱腔並有利於普及。

刻劃人物深度如何決定唱腔旋律本身，人物精神世界靠旋律的進行很重要。

音樂旋律和傳統唱腔矛盾比較大，舊的是表現封建階級優柔寡斷的感情，矛盾大，但創新的幅度也是大的。

現代戲的伴奏，不是如同舊戲起托腔襯腔作用的，他是塑造英雄形象不可缺少的一種手段。第八場「東方紅」的出現，不是終止作用，而是起了點題的作用。功能這不是一個過門所能包括的。

第八場：「裝閒逛」處伴奏加強戲劇性功能。

第五場：「迎來春天換人間」完全用笛子，比高胡更明朗，鳥語花香。

第三場：「深山見太陽」解放軍進行曲點題。

配樂部分，配合人物感情，戲劇動作，起了戲劇上的表情作用，如第二場媳婦死後的音樂悲切表現了人民的苦難。

有時不配樂也是一種音樂效果，「此時無聲勝有聲」。

（對傳統的打擊樂器）不要束縛演員，「要打出新的程式來」。打擊樂可以造氣氛，烘托節奏感，表達感情差一些。

第五場一開始的打擊樂是創新的，描寫楊子榮在雪地上的急促步伐，急促心情。起戲劇效果作用。

唱詞的處理，一方面從聲韻方面處理是技術性的，一方面從功能作用方面，從表現什麼情感去處理一個詞，形式服從內容。

連續平聲，連續仄聲的看那個是主詞，從內容出發，重要的句子，重要的字擺平，不重要的不管它，一般講有一個是倒字。如「手套上血跡尚未乾」。[17]

江青對《智取威虎山》音樂創作的指示：

現在京劇板頭要活，要善於表達英雄人物的思想感情。舊京劇音樂是凝固的，四平八穩的，表現帝王將相的。

怎樣塑造表現英雄人物的音樂形象。

主要唱腔要成套，這樣才有層次，旋律要有線條，（高低快慢）有連續性，適合表現人物的思想感情。

主要唱腔一般是在人物處在矛盾最尖銳的時刻表現人物的。

一九六六年

[17] 《無限風光在險峰——江青同志關於文藝革命的講話》，南開大學衛東批判文藝黑線聯絡站、「紅海燕」編印，1968 年 2 月，頁 143－146。

（江青同志很重視《智》劇第八場的主腔，這是「戰鬥在敵人心臟」，這段搞好，音樂基本過關。）

在唱腔上儘量不用散板，要上板。散板把戲搞得沒有節奏。

樂隊不要被鑼鼓經困住，不要亂用打擊樂，戲時間長，也搞松了。打擊樂用弦樂代替，或弦樂和打碎的鑼鼓經合在一起。

樂隊要增加低音中音樂器，沒有中音樂器，低音就沒有厚度。「外為中用」，加了中音提琴，音樂色彩可以豐富。

音樂上可參考余權岩、高慶奎、楊寶森、劉鴻聲的，他們幾個唱得慷慨激昂。第五場「上山打虎」可參考楊寶森的《擊鼓罵曹》，可用些小生腔和武生腔。一切圍繞著塑造英雄形象，唱腔要求有性格。

配曲運用革命歌曲《解放軍進行曲》富於時代氣息。

主要唱腔很重要，能把人物感情無遺的表現出來，唱腔散，就一散而光。

（春橋同志指示，音樂要有整體設計。）

唱腔要注意到異峰突起，要使人拍案叫絕。

一套唱腔要有高潮，整個戲要有高潮（音樂高潮）。

二簧轉西皮這條路將來是要走的，只要新的觀眾擁護。

在什麼地方用腔，用腔不一定用在最後一個字上，這不是從生活出發，應強調的字，就要用腔。如《擊鼓罵曹》的「手中缺少殺人刀」。

（春橋同志講：有人說《智》劇是兩個老生戲不好辦，這個意見不對。因為楊子榮和少劍波已經不是原來意義上的老生行當了。要從人物出發，不要從行當出發。）[18]

18 《無限風光在險峰——江青同志關於文藝革命的講話》，南開大學衛東批判文藝黑線聯絡站、「紅海燕」編印，1968 年 2 月，頁 147-148。

4月10日

〈林彪同志委託江青同志召開的部隊文藝工作座談會紀要〉（簡稱〈部隊文藝工作座談會紀要〉），經毛澤東三次修改後，於 1966 年 4 月 10 日作為中央文件下發。

同日，江青看了《平原游擊隊》本子，認為：

> 本子頭緒太多，人物太多，李向陽不突出。人物要砍掉一半，一齣戲不可能表現很多東西。其次是方法不對，對沒有先搞好文學劇本，而是在劇場裏一鍋煮。如何修改[19]？

一、 突出李向陽。重點場子是什麼，要有安排，要有完整的構思。

二、 把戲壓縮到兩個半小時。寫敵我雙方，乾乾淨淨幾場戲，不要堆的東西太多。

三、 寫好區委書記和群眾人物，如李大娘等。

四、 不脫離電影，但要彌補電影的不足，好的要保留下來。

五、 要虛虛實實，虛實結合，發揮音樂的特點，用音樂來塑造人物形象。必須有重要的抒發感情的唱段，要有音樂高潮。

六、 李向陽一支小游擊隊，不可能消滅敵人一個大隊，消滅一個小隊都困難。戰略上以少勝多，戰術上以多勝少。可以表現敵人往哪裏撤走，被正規軍、游擊隊和民兵包圍起來，把他們消滅[20]。

4月12日

江青關於改編《平原游擊隊》的意見（據中國京劇院革命委員會稿編寫）

一、 聯繫一下，讓《平原游擊隊》創作組的同志們能夠參加部隊開的創作會議。

[19] 文學劇本與舞臺劇本的問題。

[20] 江青，〈關於改編京劇《平原游擊隊》的意見〉，《江青文選》，武漢：新湖大革命委員會政宣部，1967 年 12 月，頁 57。

二、 建議把毛主席的〈抗日游擊戰爭的戰略問題〉和〈論持久戰〉兩篇文章,認真地學習一下[21]。

三、 關於《平原游擊隊》塑造人物的問題:

1. 先把人物排排隊,看著重寫哪幾個人。主要是突出李向陽,次是區委書記,第三是人民群眾(代表人物是母親、老勤爺、翠屏),有這樣幾個人就夠了。再就是反面人物,一個松井和一個特務。《紅燈記》就是祖孫三個人。對手也只有鳩山和叛徒王連舉。舞臺要比電影減少人。一定要突出英雄,為英雄立傳。《智取威虎山》就突出了楊子榮,其次是少劍波。《奇襲白虎團》最近還在改,因嚴偉才每場戲都是為別人墊戲,反而不突出。要給所有參加創作的同志講清楚,必須突出英雄人物,不要你來一點,我來一點,反而把主要人物削弱了。現在的本子是別人太奪戲了,就是李向陽不動人。

2. 這個戲很難寫,有文有武。李向陽和松井,不是面對面地,而是背靠背地鬥爭。要有李向陽的單獨場子,用來充分表現李向陽的精神面貌。李向陽要有成套的唱腔,精彩的唱段。音樂形象要慷慨激昂,乾淨俐落,不要拖泥帶水。其他人物只能有唱段,不能有成套的唱腔,以免把李向陽壓住了。唱詞不要陳詞濫調,要是很好的詩。唱詞要虛虛實實,虛實結合,能抒發人物的情感,並且要符合人物的性格[22]。現在劇本的唱詞和對話不像農民出身的戰士所說的話。不要用獨白,那是舊劇的老套子。獨白在話劇裏也很難辨,歌劇、京劇都要用唱來表現。舞蹈要有特點,要設計些在生活基礎上創新的舞蹈。歌劇主要靠唱來塑造人物,但舞蹈可以起輔助作用。

3. 李向陽的戲比較重,要好好安排,李有哪幾場,每一場的主要行動是什麼,有哪些唱,哪些場子要他休息,不出場,成套的唱到一定的時候才能唱,這都要設想好,安排好。不能每場都出來,演員吃不消。

[21] 根據領袖著作設計情節、結局,固然是一種收集素材的手段,但是,當領袖著作成為絕對性的主導意志的時候,文學圖解政治就難以避免了。

[22] 唱詞的詩意是「樣板戲」的一大特色,的確增色不少。

4. 群眾叫李向陽「向陽子」，聽起來不大好。戰士們幫助李大娘燒火做飯是正當的，是革命傳統，李向陽卻說：「不要出洋相了！」不合適。

5. 要加強區委書記，以體現黨的領導，可以由區委書記領導李向陽。再就是要樹立黨和群眾的血肉關係，當群眾很危險的時候，作為一個黨的領導者，區委書記，要挺身站出來。只要他出場的戲不多，就不會奪李的戲。

6. 戲越集中越好，敵人的戲也要壓縮。

四、有關情節方面：

1. 全劇主要表現什麼呢？是到敵後的敵後去，聲東擊西，使敵人暈頭轉向，奇襲敵人，出其不意，擾亂敵人，不能打大仗。我們戰略上是以少勝多，戰術上則是以多勝少，這支游擊隊只能消耗敵人，不可能一下子消滅敵人的一個大隊，當司令員給游擊隊任務時，不能提出要他們把敵人吃掉，那不符合游擊戰爭思想，不符合主席思想。要打垮敵人大隊，應有主力軍來。這支游擊隊可以是部隊派出來的，也可以是縣大隊，接受部隊給的任務，牽制敵人。有好些戲老是正規軍躲開敵人，重擔子老讓民兵或者游擊隊擔，不合適。最後要過來幾個連，司令員也可以下來，寫游擊隊、正規軍、民兵三個方面協同作戰，將敵人分股吃掉。三者結合，不是孤立寫游擊隊，但主要寫游擊隊。

2. 偽軍裏面有些可以利用的線索，但不能多，否則就美化他們了。

3. 要很好地表現群眾如何支持游擊隊，表現黨如何領導游擊隊。

4. 整個戲不要離開電影太遠，電影的長處要肯定，弱點要彌補，錯誤要改正。電影劇本也要改寫，將來重拍，《戰鬥在滹沱河上》、《敵後武工隊》都可拍成電影。約請來的同志們，都直接參加過戰鬥，熟悉情況，要好好討論，一定要把戲搞好。戲在休息前要有一個高潮，休息後，要有一個高潮。可以先寫出大綱送來，一場一場寫詳細些，然後當面談定，動手寫劇本。

五、 中國京劇院要很好總結經驗，不要怕犯錯誤。只要搞革命，犯了錯
　　誤改正就是了。允許犯錯誤，允許改正錯誤。這個戲不一定要改多
　　少次[23]。

4月18日

　　《解放軍報》發表〈高舉毛澤東思想偉大旗幟，積極參加社會主義文化大革
命〉的社論，社論發布了〈林彪同志委託江青同志召開的部隊文藝工作座談會紀
要〉的內容，號召人們起來批判「文藝黑線」。

4月25日

　　《人民日報》（第6版）的文章〈《智取威虎山》精益求精〉介紹說：為了把
這齣戲修改得更好，《智取威虎山》的編劇、導演、演員在黨的領導和群眾的支
持下，又去部隊生活了三個月，活學活用毛主席著作，虛心聽取各方面的意見，
對《智取威虎山》進行了較大的加工修改。新演出本刪去了許多枝蔓，減少了一
些人物和場次，集中力量突出地加強了主要人物楊子榮的英雄形象，特別注意運
用文學、音樂手段，來刻劃他赤膽忠心的革命精神和光輝性格。

　　同日，《人民日報》（第6版）的文章〈《奇襲白虎團》錦上添花〉介紹說：
會演以後，劇團的同志們在黨的領導下，以不斷革命的精神，從劇本到演出做了
重大的修改，使這齣戲的思想性和藝術性得到了很大的提高。在劇本和演出的
加工修改中，首先以毛澤東思想為指導提高與深化了主題，毛主席人民戰爭的
思想，在戲中有了更加鮮明、更加深刻的體現。為了進一步塑造嚴偉才的英雄
形象，改寫了〈偵察〉和〈請戰〉兩場戲，〈偵察〉原來只是一個過場，現在單
獨作為一場。

[23] 同註18，頁57—60。

4月28日

為配合《白毛女》在首都公演，《人民日報》發表余魯元寫的通訊〈標社會主義之新，立無產階級之異——大型革命現代芭蕾舞劇《白毛女》的誕生〉。

4月30日

《人民日報》以整版篇幅發表《白毛女》劇照。

本月

4月初，江青命《智取威虎山》的編劇章力揮和《海港》的作曲于會泳參加《奇襲白虎團》的修改。

毛澤東審閱和修改了〈紀要〉，並以中央政治局常委的名義建立一個新的文化革命小組，任陳伯達為組長，江青、張春橋為副組長，康生為顧問。在這份〈紀要〉中，江青提出文藝「要搞出樣板」，並得到毛澤東的認可。

5月2日

《人民日報》發表北京、上海工農兵群眾評讚芭蕾舞劇《白毛女》的一組文章。

5月4日

5月4日至26日，在京召開的政治局擴大會議，除揭批「彭羅陸楊陰謀反黨集團」外，通過了由康生、陳伯達起草，經毛澤東多次修改的〈中國共產黨中央委員會通知〉（即〈5‧16六通知〉）。這個〈通知〉，成為發動文化大革命的綱領性文件[24]。

[24] 1977年8月在中國共產黨第十一次全國代表大會上，黨中央正式宣布「文化大革命」結束。1981年6月，中共十一屆六中全會通過的〈關於建國以來黨的若干歷史問題的決議〉指出：「1966年5月至1976年10月的『文化大革命』，使黨、國家和人民遭到建國以來最嚴重的挫折和損失。」「『文化大革命』的歷史，

5月7日

　　《人民日報》（第4版）發表鄭亦秋的文章〈主題鮮明感情飽滿〉（第4版），該文認為：芭蕾舞劇《白毛女》有這樣幾個顯著的特點：主題思想更加鮮明突出了。芭蕾舞加伴唱，這是一種新的創造，非常好。演員非常年輕，但基本功還是很不錯的。

　　《人民日報》（第4版）發表黎英海的文章〈音樂富有說服力〉認為：「芭蕾舞劇《白毛女》這個舞劇突破了芭蕾舞劇只能是舞蹈加啞劇的洋框框，大量加進伴唱，歌曲（不是插曲），運用我國一些地方戲幫腔的手法，有機地運用在最需要的地方，大大豐富了表現力，彌補了舞蹈在揭示強烈的內心活動方面的侷限性，同時也提高了舞蹈語言的目的性和準確性。更主要的是，這樣做能使觀眾看得更明白，更受感動，這正是無產階級藝術群眾化的體現。」

　　「整個舞劇的音樂說服力很強。在歌劇《白毛女》的基調上，根據新的內容要求和舞劇特點做了許多重要的發展和再創作，而且連貫一氣，完全服從劇的需要，不像歐洲舞劇那樣以音樂為主，並且可以一段段地停頓（在歐洲，為了迎合觀眾，可以不顧破壞劇情重演一段），特別是作曲者採用的手段樸實簡明、始終保持完整的旋律的主導地位，並力求按民間音樂的變奏原則來處理，以適應於戲劇音樂的發展。如《北風吹》的曲調，在不同的情節中處理為不同的性格、緊密地配合著喜兒的內心獨白，取得了很好的效果。在管弦樂隊中加用板胡等民族樂器，對人物刻劃也起了畫龍點睛的作用；這些都使人聽起來親切動人，為舞劇增添了民族色彩，符合廣大群眾的欣賞習慣。」

　　《人民日報》（第4版）發表黎國荃的文章〈芭蕾藝術的新突破〉，該文認為：「為了讓芭蕾舞劇更好地表達內容，揭示劇中人物的思想感情，他們打破了陳規舊套，加了獨唱、合唱等伴唱，大大豐富了芭蕾舞的表現力。」「舞劇在音樂方面也突出了階級鬥爭，所有唱詞和整個音調使人感覺滿懷階級感情。歌劇《白

　　證明毛澤東同志發動『文化大革命』的主要論點既不符合馬克思－列寧主義，也不符合中國實際。」「實踐證明，『文化大革命』不是也不可能是任何意義上的革命或社會進步。」它「是一場由領導者錯誤發動，被反革命集團利用，給黨、國家和各族人民帶來嚴重災難的內亂」。

毛女》的主要唱段，固然十分優美動聽，但它畢竟還有戲劇臺詞，而芭蕾舞《白毛女》中，為了揭示喜兒、楊白勞等人的反抗精神，又在原來的音樂基礎上，有了發展和創造。」

5月8日

《解放軍報》發表署名高炬[25]的文章〈向反黨反社會主義黑線開火〉。

5月16日

在中共中央政治局通過的關於開展「無產階級文化大革命」的〈通知〉中，宣布撤銷彭真、陸定一等人組成的「文化革命五人領導小組」，重設隸屬於政治局常委之下的新的文化革命小組，江青被任命為第一副組長。

5月25日

張春橋在上海藝術劇場舉行的彩排中通過了《海港》的審查，此戲才基本定稿。

5月28日

〈中共中央關於中央文化革命小組名單的通知〉[26]（1966.05.28；中發〔66〕281號）中央決定設立中央文化革命小組，隸屬於政治局常委領導下。現將中央文化革命小組名單通知你們。

　　組長：陳伯達

　　顧問：康生

[25] 高炬是筆名，該文的真實作者是誰，文獻中的說法各不相同。有人認為是江青。而閻長貴參照原中央文革小組成員、《光明日報》總編輯穆欣的說法認為，該文的作者是《解放軍報》編輯部。具體詳情可以參見閻長貴，〈江青1967年的行止〉，北京：《黨史博覽》，2004年第7期。

[26] 江青通常逾越組長陳伯達之上，成為了實際的主要決策者。1966年5月中央政治局擴大會議和同年8月八屆十一中全會的召開是「文化大革命」全面發動的標誌。兩次會議相繼通過了〈5·16通知〉和〈關於無產階級文化革命的決定〉，對所謂「彭真、羅瑞卿、陸定一、楊尚昆」反黨集團和「劉少奇、鄧小平司令部」進行了錯誤的批判。

副組長：江青、王任重、劉志堅、張春橋

組員：謝鏜忠、尹達、王力、關鋒、戚本禹、穆欣、姚文元

華北、東北、西北、西南四大區參加的成員（四人）確定後，另行通知。

這個小組逐步取代中央政治局和中央書記處，成為「文化大革命」的實際指揮機構。8 月底，由江青代理中央文化革命小組組長[27]。

本月

作為後來「樣板戲」的《智取威虎山》，無論從劇本、音樂設計、導演、舞美，還是到演員陣容，都已基本確立，改編本與原本相比，大不一樣。

6月4日

馬連良和張君秋在北京建國門外一所學校裏演出現代戲《年年有餘》。馬連良於上臺前猝死。當天中央人民廣播電臺廣播了《海瑞上疏》是大毒草的批判文章，劇中扮演海瑞的周信芳也被誣陷為「反革命份子」。

6月12日

《人民日報》發表萬毅的文章〈文化大革命中的一朵奇葩——祝賀革命芭蕾舞劇《白毛女》演出成功〉。

6月15日

《解放軍文藝》第 8、9 期合刊推出《革命現代京劇「樣板戲」劇本特輯》，同時刊登了《紅燈記》、《智取威虎山》、《沙家濱》、《奇襲白虎團》的劇本。

[27] 〈中共中央關於江青代理中央文化革命小組組長職務的通知〉（1966.08.30；中發〔66〕439 號）：陳伯達同志因病經中央批准休息。在陳伯達同志病假期間或今後離京外出工作期間，他所擔任的中央文化革命小組組長職務，由第一副組長江青同志代理。

6 月 16 日

《人民日報》（第 3 版）報導〈閃爍著毛澤東思想光輝的藝術明珠——首都工農兵高度評價熱烈讚揚芭蕾舞劇《白毛女》〉。

本月

江蘇省全省京劇現代戲會演舉行，其中揚州專區京劇團演出由馬彥祥據同名揚劇改編的《奪印》，該劇改編本於 4 月上旬脫稿。

7 月 15 日

《人民日報》發表文化部藝術局劉英華的文章〈周揚為什麼吹捧《打金枝》？〉。文章認為：「1960 年以後，周揚到處鼓吹大編歷史劇，鼓動作家借古諷今，影射現實，攻擊黨中央和社會主義。」

7 月 16 日

《人民日報》（第 3 版）專欄發表〈高舉毛澤東思想偉大紅旗　向周揚為首的文藝黑線開火〉（大字報選）。編者按：今天本報又發表幾篇揭露周揚反黨反社會主義醜惡面目的大字報。從這些大字報中，我們再一次看到，周揚這個文藝界黑線的總頭目，真是罪行累累，惡貫滿盈。周揚的魔爪伸得太長了，只要一有機會，他就到處放毒。他利用職權發號施令，不讓群眾文化工作館、站宣傳毛澤東思想。他妄圖霸佔農村文化陣地，用演鬼戲，演帝王將相、才子佳人等壞戲，麻痹勞動農民的思想。他藉口學「文化」、長「知識」，引誘青年農民脫離政治，不去學習毛主席著作。周揚的魔爪長期抓住戲曲這個陣地不放。他猖狂反對戲曲改革，反對演革命現代戲，使神戲、鬼戲、洋戲、古戲等烏七八糟的東西，充滿戲曲舞臺，把我們的戲曲界搞得不像個樣子。周揚的魔爪伸到哪個藝術院校，那裏的牛鬼蛇神就拍手稱道，大肆販賣封建主義、資本主義、修正主義的黑貨。周揚在文化藝術界的活動最廣，遺毒特多，為害非淺。我們

現在把他抓住了，非把他徹底批垮、鬥臭不可。「革命的大字報是暴露一切牛鬼蛇神的照妖鏡」。廣大的工農兵群眾、革命幹部、革命的文藝工作者，一定要高舉毛澤東思想偉大紅旗，更充分運用革命的大字報這個有力武器，橫掃周揚一夥黑幫，橫掃一切牛鬼蛇神。

中央美術學院版畫系革命師生：〈周揚的「自由化」毒化了中央美術學院〉、〈斬斷周揚伸到群眾文化工作陣地的魔爪——選自文化部群眾文化辦公室的大字報〉。

《人民日報》發表文章〈不准周揚壓制革命現代戲——選自文化部藝術局的大字報〉。文章認為：1958 年，周揚在當年 7 月文化部召開的現代戲曲座談會上，提出「一方面提倡戲曲反映現代生活，一方面重視傳統；一方面鼓勵創造新劇目，一方面繼續整理、改編舊有劇目」的「雙管齊下」方針。1960 年 4 月，周揚等人把 1958 年提出的「雙管齊下」方針加以發展，變成了現代戲、新編歷史戲和傳統戲的「三者並舉」的方針。從 1952 年年第一屆全國戲曲會演，到 1956 年文化部第一屆戲曲劇目工作會議，周揚在他的兩次講話中，在戲曲劇目工作的具體方針上，提出了一個「人民性」的觀點。

〈周揚在舞蹈學校販賣了什麼黑貨？——選自中國舞蹈學校的大字報〉（第4 版）。

7 月 18 日

〈高舉毛澤東思想偉大紅旗　向以周揚為首的文藝黑線開火〉（大字報選）。編者按：今天選登的幾篇大字報，揭露了周揚黑幫毒害人們心靈、腐蝕青年一代的滔天罪行。他們通過藝術院校、出版機構等文化單位，散布資本主義、封建主義的思想毒素。他們以「借鑑」「繼承」為名，行崇洋復古之實。他們以「名牌」為誘餌，鈔票掛帥，推行「三名」主義（名作家、名導演、名演員），「三高」政策（高薪金、高稿酬、高獎金），用這一套資產階級的辦法，在青年中大搞「和平演變」，培養資產階級接班人。他們還到處招降納叛，結黨營私，結成一夥黑幫，妄圖實現資本主義復辟。

〈肅清周揚在藝術院校的流毒——選自文化部教育司的大字報〉。

中央美術學院藏族學生意希敦曾,〈周揚要為古今中外的牛鬼蛇神續家譜〉（第4版）;〈周揚招的什麼「兵」買的什麼「馬」?——選自文化部出版局的大字報〉（第4版）;中央樂團殷承宗,〈控訴周揚黑幫在我身上大搞「和平演變」〉（第4版）。

7月24日

陳伯達在北京廣播學院的講話:

> 江青同志在文化大革命中起了重要的作用。京劇改革,是文化革命很重要的開端。京劇改革的成績,外國人也不能不承認,好人宣傳這個事,壞人也不能不承認,這是一個重大的事件,而江青同志就是這個京劇改革的首創者[28]。（熱烈鼓掌）京劇改革以前,在北京很少有人看京劇,京劇改革之後,有了很大變化,很多人愛看京劇。賣票也要訂座了,要訂到好久才能看到戲,這是我們文化生活一個很大變化。現在只是一個開端,不能小視這個開端。這個改革對每個人的生活都有關係,差不多每個人都要看京劇吧！京劇的改革引起了一系列文藝的改革,京劇改革引起對30年代文藝黑線的批判問題,這就引起了要檢查我們的文藝究竟執行不執行毛主席〈在延安文藝座談會上的講話〉所規定的路線,馬克思－列寧主義文藝路線。是執行無產階級文藝路線,還是資產階級文藝路線?革命經常是由一個地方打開一個缺口的。文化革命就是由京劇改革打開缺口的[29]。包括我本人在內,都很感謝江青同志[30]。

8月8日

中共中央頒布了〈中共中央關於無產階級文化大革命的決定〉,即〈十六條〉。〈十六條〉對這場「無產階級文化大革命」運動的性質、意義及必要性做了闡述。說它「是一場觸及人們靈魂的革命,是我國社會主義革命發展的一個更深入、更

[28] 無疑,陳伯達的這種諛諂之詞是不合乎客觀實際的。江青是京劇改革極其強有力的推動者,但是並非首倡者。
[29] 一言以蔽之,京劇革命:毛澤東與江青開辦的一家夫妻店。一個思想謀劃者,一個實際行動者。
[30] 同註9,頁18。

廣闊的新階段」。這場運動的目的是「鬥垮走資本主義道路的當權派，批判資產階級的反動學術『權威』，批判資產階級和一切剝削階級的意識形態，改革教育、改革文藝、改革一切不適應社會主義經濟基礎的上層建築，以利於鞏固和發展社會主義制度」。

8月23日

社會上的一部紅衛兵以「破四舊」名義，闖進機關大院，揚言要燒毀市文化局系統劇團所存的傳統戲裝，並勒令市文化局把揪出的「黑幫」送去陪燒。下午，他們開始揪人，市文化局、市文聯被揪出二十九人，其中屬於市文聯的有：老舍、田藍、金紫光、張季純、端木蕻良、駱賓基、江風七人，被用卡車送到孔廟，圍著燒戲裝的火堆，受到紅衛兵的皮帶抽打。老舍因頭部被打破，提前被送回，在市文聯、市文化局院內又遭揪鬥，受盡凌辱。

8月24日

午夜時分，老舍死於德勝門豁口外太平湖的後湖，成為「文革」動難中的第一位殉難的中國作家，終年六十八歲，遺體被匆匆火化。過了十二年，1978年 6 月 3 日，在八寶山革命公墓為老舍舉行了隆重的「骨灰安葬儀式」，為其平反昭雪。

8月30日

中共中央通知：「陳伯達通知因病經中央批准休息，在陳伯達同志請假期間或今後離京外出工作期間，他所擔任的中央文化革命小組組長職務，由第一副組長江青同志代理。」

9月21日

　　澳大利亞共產黨（馬克思－列寧主義者）主席愛·弗·希爾和夫人喬·希爾，今天應邀出席為歡迎他們而舉行的文藝晚會，觀看了現代革命芭蕾舞劇《紅色娘子軍》。中共中央政治局常委周恩來、中共中央候補委員趙毅敏等，陪同希爾同志和夫人觀看演出。演出結束以後，希爾和夫人同周恩來等走上舞臺，和演員們親切握手。這時，全場掌聲雷動，臺上演員和場內觀眾齊唱〈大海航行靠舵手〉，並且高呼：「中國共產黨萬歲！」「毛主席萬歲！」[31]

　　同日，應邀來我國訪問的日本松山芭蕾舞團一行十五人，在團長清水正夫率領下，今晚乘飛機到達北京。對外友協副會長周一萍和首都紅衛兵一百多人，到機場熱烈歡迎日本朋友[32]。

9月29日

　　周恩來、陶鑄、陳伯達、康生、董必武、陳毅、李先念、譚震林、葉劍英、謝富治，和江青、蕭華、楊成武等，昨今兩晚分別觀看了首都紅衛兵演出的著名革命現代京劇《紅燈記》和《沙家濱》。

> 　　參加這次《紅燈記》、《沙家濱》演出的，是東方紅藝術學校（原中國戲曲學校）、北京戲劇專科學校、北京舞蹈學校、中國音樂學院、中央音樂學院的紅衛兵以及一部分革命學生和北京京劇團的青年演員。這批在文化大革命中湧現出來的革命小將，以毛澤東思想為指導，發揚了敢想、敢說、敢幹、敢闖、敢革命的精神，在很短的時間內就排練和演出了這兩齣大型京劇，來慶祝偉大的國慶節。他們充滿革命激情地演出，顯示了毛主席教導出來的紅衛兵小將敢於鬥爭、敢於革命和善於鬥爭、善於革命的革命首

[31] 〈希爾同志看芭蕾舞劇《紅色娘子軍》　周恩來等同志陪同觀看演出〉，北京：《人民日報》（第1版），1966年9月22日。

[32] 〈日本松山芭蕾舞團到京〉，北京：《人民日報》（第5版），1966年9月22日。

創精神，獲得了領導同志的讚許。觀看紅衛兵演出的，還有彭紹輝、劉志堅、張春橋、蕭望東、周榮鑫、汪東興、鄭維山等有關方面的負責同志[33]。

11 月 3 日

上海革命京劇文工團繼《智取威虎山》之後，又在首都舞臺上演革命現代京劇《海港》。

11 月 9 日

《人民日報》發表澤雨的文章〈在鬥爭中誕生　在鬥爭中提高——重看革命現代京劇《智取威虎山》〉。

11 月 12 日

由團長、中共中央政治局常務委員、中央書記處書記康生和副團長、中共中央政治局委員、中央書記處書記李先念率領的中國共產黨代表團，12 日晚在地拉那文化宮觀看了地拉那國家歌劇和芭蕾舞劇院演出的中國現代革命芭蕾舞劇《紅色娘子軍》[34]。

11 月 28 日

首都和來自全國各地的兩萬多名幹部、群眾，11 月 28 日晚上在人民大會堂舉行了文藝界無產階級文化大革命大會。中共中央政治局常委、國務院總理周恩來，中共中央政治局常委、中共中央文化革命小組組長陳伯達，中共中央文化革命小組第一副組長、中國人民解放軍文化工作顧問江青等，出席了大會，做了重要講話。周恩來在文藝界大會上發表講話。

[33] 〈周恩來、陶鑄、陳伯達、康生等同志看首都紅衛兵演《紅燈記》、《沙家濱》革命小將充滿革命激情的演出，獲得領導同志讚許〉，北京：《人民日報》（第 1 版），1966 年 9 月 30 日。
[34] 〈中共代表團觀看阿藝術家演出芭蕾舞劇《紅色娘子軍》〉，北京：《人民日報》（第 5 版），1966 年 11 月 15 日。

周恩來講話內容如下：

文藝界的同志們、朋友們、紅衛兵小將們：

我向你們問好，向你們致以無產階級的革命敬禮！

我同意和支持江青同志的講話。我慶賀北京四個文藝單位編入中國人民解放軍的建制。我希望，今後，還會有新的文藝單位加入中國人民解放軍的序列[35]。

當前我國正在開展的無產階級文化大革命，是一場極其廣闊的、極其深刻的、更高階段的無產階級革命運動。這場革命具有極其偉大的意義。這場革命，發動了億萬革命群眾，觸及了每個人的靈魂。這場革命，震動了全世界，震動了整個社會，震動了整個文藝界。這場革命，在毛澤東思想指引下，用無產階級世界觀改造社會。這場大革命的目的，是為了鞏固無產階級專政，挖掉修正主義根子，防備資本主義的復辟，保證我國永不變色，大大促進社會生產力的發展，並且大大影響和支持全世界人民的革命運動。

無產階級文化大革命是社會主義革命的新階段。隨著無產階級登上歷史舞臺，就開始出現了同舊的剝削階級的文學藝術相對抗的新的人民大眾的文學藝術。在新民主主義革命時期，毛主席就提出了文化革命的歷史任務。毛主席的〈新民主主義論〉、〈在延安文藝座談會上的講話〉，闡明了無產階級文化革命的指導原則。在社會主義革命時期，毛主席又親自領導了一系列的重大的反對資產階級學術思想的批判運動。在經濟戰線上基本上完成了社會主義革命之後，又開展了政治思想戰線上的社會主義革命。毛主席發表了〈關於正確處理人民內部矛盾的問題〉和〈在中國共產黨全國宣傳工作會議上的講話〉這兩篇輝煌的著作，提出了在意識形態領域裏滅資興無的偉大歷史任務。這個革命發展到現階段，就成為全社會都動起來的，億萬群眾自覺參加的，轟轟烈烈的無產階級文化大革命的群眾運動。

我國的無產階級文化大革命，創造了無產階級專政下大民主的新經驗。大鳴、大放、大字報、大辯論、大串聯，讓群眾自己教育自己，自己

一九六八年

[35] 文藝創作進一步體制化，同時也借助軍隊獲得一定的保護。

解放自己，這是毛主席的群眾路線在社會主義革命中的新發展。我們有偉大的毛澤東思想，有以毛主席為首的黨中央的正確領導，有鞏固的無產階級專政，有千百萬群眾的高度的社會主義革命的自覺性和積極性，才可能有今天這樣的無產階級的大民主。我們的目的，就是像毛主席指出的那樣，要形成一種又有集中，又有民主，又有紀律，又有自由，又有統一意志，又有個人心情舒暢、生動活潑的政治局面。

我們的文藝革命獲得了偉大的勝利。近幾年來，京劇改革、芭蕾舞劇改革、交響音樂改革、雕塑改革，都取得了劃時代的成就。這是文藝革命化、大眾化、民族化的一個大飛躍。這些成就，都是經過嚴重的階級鬥爭，衝破了舊中宣部、舊文化部、舊北京市委反革命修正主義路線的重重障礙而取得的。這些都是在毛主席的為工農兵服務的方向和厚今薄古、古為今用、洋為中用的方針指導下取得的。這是在普及的基礎上的提高，又是在提高指導下的普及。在這些樣板的影響和帶動下，已經產生了一批新的革命的文學藝術作品，廣大的工農兵登上了戲劇舞臺。這個革命運動必將在各個文藝領域裏進一步深入地開展起來，必將對我們的未來產生極其深遠的影響[36]。

我在這裏要介紹一下在座的陳伯達同志、康生同志、江青同志，都是堅決擁護和執行毛主席無產階級革命路線的。

上面所說的文藝革命的成績，都是同江青同志的指導分不開的，都是同文藝界的革命左派的支持和合作分不開的。這是同從 30 年代到 60 年代貫串在文藝界的一條修正主義黑線進行堅決鬥爭的結果。江青同志親自參加了鬥爭實踐和藝術實踐。雖然艱苦的鬥爭損害了江青同志的身體健康，但是精神上的安慰和鼓舞，一定能夠補償這些損失[37]。

我在文藝方面是個外行，是個不得力的支持者。在方向上，我是堅持毛主席為工農兵服務的文藝路線的，在方針上，我是堅持革命化、大眾化、戰鬥化和民族化的，但是，在實踐上，曾經犯過指導性的錯誤。例如，在

36 周恩來對「樣板戲」的引領作用高度肯定。
37 周恩來充分肯定了江青的貢獻。

音樂方面，我是外行中的外行，我只強調中西音樂的不同處，強調反對崇洋思想，強調中西音樂分開做基本訓練，不認識洋為中用，不認識可以批判地吸收西洋音樂為我所用。在這個問題上，感謝江青同志幫助了我。我也在學習革命歌曲的實踐中，得到了深刻的體會[38]。

我們文藝革命的成果，不但受到國內廣大工農兵和革命群眾的熱烈歡迎，而且得到全世界革命的同志和朋友們的高度評價和熱情的讚揚。

這裏，我想從大量外國同志和朋友讚揚我國文藝改革的言論中摘出一小部分，來看看我們這些嶄新創造的偉大的世界意義。

英國伯明翰大學教授左派共產黨人湯姆遜，早在 1964 年就稱讚京劇改革和工農學哲學運動是兩件劃時代的大事。這是毛澤東思想的體現。這在馬克思主義發展歷史上，在人類文化發展歷史上，具有重大的意義。

剛果（布）作家隆達和阿巴連續看了幾齣京劇現代戲，他們說：「好幾年前，我們在巴黎看過京劇。老實說，我們都是不喜歡的，因為我們想從中國的藝術作品中瞭解新中國的現實生活，但是京劇卻都是描寫過去生活的，那種生活是我們不能接受的，所以我們革命者不喜歡。法國的資產階級倒是喜歡的。這一回我們看了表現現代鬥爭生活的京劇，戲裏面的人物，誰是敵人，誰是朋友，我們非洲人，不用翻譯，都能理解。」

同志們請看：世界上的革命人民是何等熱愛我們新的革命京劇啊！他們是何等期望我們的京劇能夠表現現代的鬥爭生活啊！他們說得多麼深刻啊！

日中文化交流協會理事長中島健藏說：「京劇演出現代戲，用京劇來教育人民，其意義是很深遠的，對人的啟發教育是大的。」團員杉村春子（著名話劇演員）說：「日本的戲劇界的朋友都很關心京劇演現代戲的問題。站在第一線的（中國）演員們的任務很重大，不僅要把中國的戲搞好，同時也是日本戲劇界的榜樣，人們的眼睛都在注視著中國戲劇界的朋友。」他們從京劇革命中看到了戲劇的方向。

[38] 周恩來對文藝的看法與「舊中宣部」、「舊文化部」、「舊北京市委」等文藝「保守派」其實有很大的一致性，因而，周恩來與江青的文藝觀點時有衝突，只是沒有激烈公開。在「文革」初期，周恩來對「文革」的具體思路並不十分理解，他落後於毛澤東激進的革命慣性思維。

許多外國朋友談到了京劇改革的世界意義。英國友好訪華小組一位成員說：「京劇現代戲對於世界文化（革命）具有重要意義。」他說：「我相信，這對世界文化會是一個貢獻。中國將會為世界樹立一個榜樣，特別是對那些受英、美帝國主義文化影響的國家，對亞、非、拉美國家來說，更是這樣。對於那些民族文化受摧殘的國家，如希臘也是如此。」他們從中國京劇革命中看到了工農兵登上舞臺的偉大意義。危地馬拉一位劇作家說：「沒有理由來阻礙戲劇改革，應該用社會主義內容來代替封建主義、資本主義的內容，讓社會主義時代的新人物登上舞臺。」這種態度是多麼鮮明！他們從京劇革命的成就，看到了新中國革命人民的英雄姿態，看到了無產階級英雄人物新的精神面貌，看到了毛主席為工農兵服務方向的輝煌勝利！

外國朋友們不僅從政治上肯定了文藝革命的成就，而且認為：「這些京劇革命的『樣板戲』，在藝術上也是成功的，十分傑出的。」越南一位同志對現代京劇很稱讚。他說：「這是毛澤東文藝方針的勝利。現代京劇在唱腔方面有很多的改進，唸白也好懂了，看了演員的表情，觀眾對劇情就更容易理解了。」[39]日中友協總部理事長宮琦世民說：「老實講，以前我對京劇的改革能否成功是有懷疑的，但看了演出，我放心了。你們改得對，改得好。你們不僅保持了京劇固有的特色，而且有了新的發展。」日本一位評論家看了《智取威虎山》的演出後說：「非常好。我早就聽說中國在嘗試給京劇以新的主題，反映現代生活，這次看到了演出之後，很受教益。你們給舊的程式賦予了新的生命。劇中滑雪、登山等場面，都保持並發揚了京劇翻打的美的特色，這個嘗試是非常成功的。舞動步槍的動作，一點也看不出有揮舞青龍大刀的痕跡，大花臉誇張很適當，與現代服裝配合在一起，一點也沒有不調和的感覺。總之，一切都超出了我的想像。」就是一些反對無產階級文藝的資產階級評論家，也不得不在鐵的事實面前，承認革命京劇在藝術上「取得了相當大的成功」，「非常出色」。

[39] 與傳統京劇相比，唱詞和唸白變得清晰、明快，而不再追求典雅、莊重，這的確是京劇革命的一大變遷。這是文藝追求意識形態灌輸效益最大化的結果。

我國對古老的芭蕾舞劇的改革，也使得世界各國藝術家十分欽佩。《紅色娘子軍》已經在阿爾巴尼亞演出了，受到了人民十分熱烈的歡迎，認為是「世界上最好的戲」。

1966 年「五一」節來華的各國外賓，對我們芭蕾舞劇《白毛女》反應也十分強烈。阿根廷外賓瓦洛塔說：「《白毛女》是革命的芭蕾舞，演技高超，布景是令人難以想像的好，具有深遠的社會意義。」「蘇聯的《天鵝湖》則是蘇聯政治和藝術僵化的象徵。」

加（拿大）中友協代表團普遍反應革命的芭蕾舞有很大教育意義。愛德華茲表示他原來不大喜歡看芭蕾舞，但中國的這種芭蕾舞他是喜歡看的。團員丹紐森說：「在資本主義國家裏，我們不可能看到這樣的劇，因為西方的戲劇都是資本主義性質的，蘇聯也是如此。」

日本松山芭蕾舞團參觀中央歌舞劇院時，團長清水正夫說：「我瞭解到中國的芭蕾舞不僅要演劇，還要胸懷祖國，放眼世界，這是對日本人民的很大支持。要學到真正的芭蕾舞必須到中國來。」

我不再多舉了。從以上的反應中，我們可以看見：全世界革命人民是多麼高度評價我們文藝改革的成就！這是毛澤東思想的偉大勝利！毛主席的文藝方向，就是全世界革命文藝的方向。我們正在開闢的道路，是全世界無產階級文藝將要走的道路！我們應當有充分的信心，在這條正確的道路上繼續前進！當然，我們還有許多新的問題有待解決，要做許多艱苦的工作，但只要堅持不懈地朝著毛主席的方向走下去，就一定會不斷取得新的勝利！

我們的文藝團體，是無產階級文化大革命的重點單位之一。過去長期在彭真、陸定一、周揚、林默涵、夏衍、田漢、陽翰笙等反革命修正主義份子的統治下，文藝界成為他們抗拒毛主席文藝思想和革命路線，散布修正主義毒素，製造資本主義復辟輿論的一個重要地盤。我們一定要在無產階級文化大革命中，堅決把一小撮盤據在文藝界的反黨反社會主義反毛澤東思想的資產階級右派份子，統統揭露出來，把他們鬥倒、鬥臭、鬥垮。

在無產階級文化大革命中，必須徹底整頓我們的文藝隊伍。在火熱的革命鬥爭中，促使文藝工作者思想革命化，肅清修正主義路線的惡劣影響，堅決貫徹執行毛主席的文藝路線，認真地同工農兵相結合，使我們的文藝大軍成為無產階級化的革命化的戰鬥化的文藝隊伍。所有的做文藝工作的同志，都要在鬥爭中努力活學活用毛主席的著作，認真改造自己的世界觀，在火熱的階級鬥爭中考驗自己，不做那種只在口頭上講講的「口頭革命家」，要努力做一個真正言行一致的無產階級文藝戰士。

正如江青同志所說，文藝團體中犯錯誤的人員，要區別對待。要分清是人民內部矛盾還是敵我矛盾。少數混入文藝隊伍的壞人，是要從文藝隊伍中清洗出去的。對於大量的犯錯誤的人，要分別錯誤的不同性質，採取「懲前毖後，治病救人」的方針，只要他們真正地認識錯誤，真正地改正錯誤，就應當歡迎他們，幫助他們，允許他們革命。

凡是在無產階級文化大革命期間，因為給領導或對工作組提意見而被那些執行資產階級反動路線的人打成「反革命」的革命群眾，都應該根據中央的指示，宣布一律無效，予以平反。他們被迫寫出的檢討材料，應當交給他們本人處理。其他整群眾的材料，應當全部燒毀，不許隱藏，不許轉移，不許私自處理。否則，要受到黨的嚴厲處分[40]。

文藝界的無產階級文化大革命，要靠文藝工作者自己動手來解決。我們相信你們，一定能夠正確地、全面地、不折不扣地貫徹執行文化革命十六條。要用文鬥，不用武鬥。要掌握原則，掌握政策，懂得策略，努力團結大多數，包括受矇蔽的人，集中力量打擊一小撮走資本主義道路的當權派和反動的資產階級「權威」。我們一定要堅決執行毛主席的正確路線，徹底批判資產階級反動路線，把文藝戰線上的鬥批改搞深、搞透、搞徹底。我們一定能夠用無產階級的新文藝來代替一切剝削階級的腐朽的文藝！在毛澤東思想的照耀下，我們一定能夠創造出人類歷史上最光輝燦爛的文藝。

[40] 儘管周恩來也是「文革」理論的主要執行者，但是，並不可以簡單理解周恩來的角色，他在「文革」中的確起到了重要的解毒劑作用。

　　　　無產階級文化大革命萬歲！

　　　　無產階級專政萬歲！

　　　　中國共產黨萬歲！

　　　　毛澤東思想萬歲！

　　　　毛主席萬歲[41]！

同日，江青的講話：

　　　　文藝界的同志們、朋友們、紅衛兵小將們！

　　　　你們好！向你們致以無產階級的革命敬禮！

　　　　首先，我要向同志們、朋友們、紅衛兵小將們，說說我自己對無產階
級文化大革命的認識過程。

　　　　我的認識過程是這樣的：幾年前，由於生病，醫生建議要我過文化生
活，恢復聽覺、視覺的功能，這樣，我比較系統地接觸了一部分文學藝術。
首先我感覺到，為什麼在社會主義中國的舞臺上，又有鬼戲呢？然後，我
感到很奇怪，京劇反映現實是不太敏感的，但是，出現了《海瑞罷官》、
《李慧娘》……等這樣嚴重的反動政治傾向的戲，還有美其名曰「挖掘傳
統」，搞了很多帝王將相、才子佳人的東西。在整個文藝界，大談大演「名」、
「洋」、「古」，充滿了厚古薄今、崇洋非中、厚死薄生的一片惡濁的空氣。
我開始感覺到，我們的文學藝術不能適應社會主義的經濟基礎，那它就必
然要破壞社會主義的經濟基礎。這個階段，我只想爭取到批評的權利，但
是很難。第一篇真正有份量地批評有鬼無害論的文章，是得到上海柯慶施
同志的支持，他組織人寫的。第二個階段，我和一些同志才想到要改，並
且還得自己參加改革工作。事實上，多少年以來，隨著社會政治經濟方面
新舊鬥爭的變化，在文學藝術方面，也出現了新的文學藝術，以與舊的文
學藝術相對抗。就是號稱最難改革的京劇，也出現了新的作品。大家知道，
在三十多年前，魯迅曾經是領導文化革命的偉大旗手。毛主席則在二十多
年前，提出了文藝為工農兵服務的方向，提出了推陳出新的問題。推陳出

<div style="text-align: right">一九六六年</div>

41　宋永毅主編，美國《中國文化大革命文庫光盤》編委會編纂，《中國文化大革命文庫光盤》，香港：香港
　中文大學‧中國研究服務中心製作及出版，2002。

新，就是要有新的、人民大眾的內容，喜聞樂見的民族形式。內容有許多是很難推陳出新的，如鬼神、宗教，我們怎麼能批判地繼承呢？我認為不能。因為我們是無神論者，我們是共產黨員，根本不相信世界上有什麼鬼神上帝。又例如地主階級的封建道德、資產階級道德，它們天經地義的道德，是要壓迫人、剝削人的，難道我們能批判地繼承壓迫人、剝削人的東西嗎？我認為不能。因為我們是一個無產階級專政的國家，我們是要建設社會主義，我們的經濟基礎是公有制度，堅決反對那些壓迫人、剝削人的私有制度。我們無產階級文化大革命的一個重要方面，就是掃蕩一切剝削制度的殘餘，掃蕩一切剝削階級的舊思想、舊文化、舊風俗、舊習慣。雖然有的詞我們還在用，但內容是完全不同了。例如忠這個詞，封建地主階級是忠於王，忠於封建階級的社稷；我們是忠於黨、忠於無產階級、忠於廣大勞動人民。又例如節這個詞，封建階級所謂的氣節，是屬於帝王的，屬於封建階級社稷的，我們講的是無產階級的革命氣節，這就是說，我們要對無產階級的、共產主義的事業有堅定不移的信仰，決不向少數壓迫人民、剝削人民的敵人屈服。所以，同一個忠字、節字，我們還在用著，階級內容是完全相反的。至於藝術形式、就不能採取虛無主義的態度，也不能採取全盤肯定的態度。一個民族，總有它的藝術形式、藝術特色。我們如果不把祖國最美好的藝術形式、藝術特色加以批判地繼承，採取虛無主義的態度，那是錯誤的。相反，全盤肯定，不做任何推陳出新，也是錯誤的。對於全世界各族人民的優秀藝術形式，我們也要按毛主席的「洋為中用」的指示，來做推陳出新的工作。帝國主義是垂死的、寄生的、腐朽的資本主義，他們什麼好作品都搞不出來了。資本主義已經有幾百年了，他們的所謂「經典」作品，也不過那麼一點。他們有一些是模仿所謂的「經典」著作，死板了，不能吸引人了，因此完全衰落了；另一些則是大量氾濫，毒害麻痺人民的阿飛舞、爵士樂、脫衣舞、印象派、象徵派、抽象派、野獸派、現代派，……等等，名堂多了。一句話：腐朽下流，毒害和麻痺人民[42]。

[42] 江青對資本主義文藝極盡撻伐之能事，但是又在實踐中充分吸收了資本主義國家的一些文藝技巧與樂器。

　　試問：舊的文學藝術不能適應社會主義的經濟基礎，古典的藝術形式不能完全適應社會主義的思想內容，那要不要革命，要不要改革？我相信，大多數同志們和朋友們，會認為需要革命的，需要改革的。這是一場嚴重的階級鬥爭，又是一件非常細緻、相當困難的工作。再加上過去舊中宣部、舊文化部長期的反黨反社會主義領導，製造了種種理由，反對革命，破壞改革，就更加深了一般人的畏難情緒。還有一小撮人，則是別有用心的。他們破壞革命，反對改革。京劇改革、芭蕾舞劇的改革、交響音樂的改革，就是這樣衝破重重困難和阻力搞起來的。

　　……

　　北京京劇一團的同志們、朋友們，你們給我的信，我倒是都看了。只是因為工作忙一些，身體也不太好，沒有能夠到你們團去，但是，你們團裏的無產階級文化大革命，我是關心的。北京京劇一團是北京首先接受京劇改革光榮任務的一個單位。這是你們團裏一批想革命的演員和其他工作人員和我一塊努力，在別人首創的基礎上加工或改制的結果，舊北京市委和你們團的舊黨總支的某些負責人則是被迫接受的。在毛澤東思想指引下，短短的幾年內，你們在創造革命現代戲的工作中，確實做出了成績，為全國的京劇改革樹立了一個樣板[43]。我相信劇團的大多數同志和朋友，特別是青年同志，是好的，是要革命的，是能夠自己教育自己的，自己解放自己的。你們一定能夠進一步活學活用毛主席的著作，努力改造自己的思想，使自己的思想革命化，堅決執行以毛主席為代表的無產階級革命路線，識破一小撮人企圖破壞無產階級文化大革命的陰謀詭計，把劇團的無產階級文化大革命進行到底！

　　為了國慶節演出革命現代戲，我們做過多次討論，支持了你們演出，反對了那種企圖抹殺你們京劇革命成績的錯誤觀點。為了你們的《沙家濱》能夠上演，也是為了《紅燈記》、《智取威虎山》、《海港》、《奇襲白虎團》，

她對待洋為中用、古為今用的態度是矛盾的。是不是不能為中國所用、不能為今天所用的文化遺產都是必須被拋棄的呢？「中用」與「今用」的標準是一元的，還是應該是多元的？這種「用」是滿足現實功利需要的「用」，還是也承認有一種無用之大用呢？

[43] 江青提到「樣板戲」的樣板意義。

舞劇《紅色娘子軍》、《白毛女》，交響音樂《沙家濱》……等等的演出，我們對紅衛兵小將們和各方面都做了一些工作。向他們說明：這些創作是無產階級文化大革命的偉大勝利，是毛主席為工農兵服務的文藝思想的偉大勝利。如果對你們這些革命成果不給予充分的肯定，那是完全錯誤的。只有那些反對無產階級文化大革命的人，才對這些巨大的革命成果加以歪曲和否定。事實證明：廣大的人民是承認我們的成績的。世界上的革命的馬列主義者和革命人民是給予我們以好的評價的。毛主席和他的親密戰友林彪同志、恩來同志、伯達同志、康生同志，以及其他許多同志，都肯定了我們的成績，給過我們巨大的支持和鼓舞！

我希望：經過這次無產階級文化大革命的鬥爭和鍛鍊之後，我們還要經常和工農兵相結合。這樣，我們一定能夠為京劇改革和其他文學藝術的改革做出新的成績！我們的任務是艱鉅的。但我們一定要勇敢地擔負起這一光榮而又艱鉅的革命任務來。胸懷祖國，放眼世界！

你們劇團裏的無產階級文化大革命，存在著十分尖銳、十分複雜的階級鬥爭，存在著無產階級和資產階級的奪權鬥爭。對於以彭真為首的舊北京市委的反革命修正主義路線，你們還沒有真正地進行深入、廣泛的揭發和批判。在這裏要嚴肅地指出：薛恩厚、蕭甲、季一先、栗金池以及趙燕俠等人，還沒有認真地同舊北京市委劃清界限，沒有深入揭發舊北京市委的罪行，也沒有對自己的錯誤進行認真的檢討。薛恩厚在文化大革命開始時給我來過信，對舊北京市委做了一些沒有觸及問題本質的揭發。趙燕俠也來過一封短信，表示她沒有尊重我對她政治上的幫助，做了一些沒有觸及靈魂的自我批評。但在最近，薛恩厚、蕭甲、栗金池三人聯名來信，竟然用種種「理由」掩蓋自己的錯誤，企圖蒙混過關。這種態度是不老實的。

你們劇團內，並不是所有幹部、黨員、團員都犯了錯誤，也不是所有幹部都犯同樣性質的錯誤，而是必須區別對待，擺事實，講道理，採取「懲前毖後，治病救人」的態度，允許改正錯誤，允許革命。至於上面我指出的那幾個人，就是薛恩厚、蕭甲、季一先、栗金池以及趙燕俠，他們貫徹

執行了舊北京市委的反革命修正主義路線，同彭真、劉仁、鄭天翔、萬里、鄧拓、陳克寒、李琪、趙鼎新以及陸定一、周揚、林默涵等反革命修正主義份子相互勾結，陰一套、陽一套，軟一套、硬一套，抗拒毛主席的指示，破壞京劇改革，兩面三刀，進行了種種阻撓破壞活動，玩弄了許多惡劣的手段，打擊你們，也打擊我們。舊北京市委、舊宣傳部、舊文化部互相勾結，對黨、對人民，犯下的滔天罪行，必須徹底揭發，徹底清算。對於我們黨內的以反對毛主席為首的黨中央的無產階級革命路線為目標的資產階級反動路線，也必須徹底揭發，徹底批判。否則，就不能保障革命的勝利果實。薛恩厚等人必須徹底交代，徹底揭發，只有這一條路，除此之外沒有別的出路！經過群眾的充分批判，如果他們真正進行了徹底的揭發和交代，「革面洗心，重新做人」，他們還是可以參加革命的。如果薛恩厚等人真正努力改過自新，走上黨的正確道路上來，他們還有可能爭取作為好的幹部。在無產階級文化大革命中，要用文鬥，不用武鬥，不要動手打人。武鬥只能觸及皮肉，文鬥才能觸及靈魂。

　　由於沒有徹底批判舊北京市委、舊中宣部、舊文化部的反革命修正主義路線，沒有肅清這條反革命修正主義路線在劇團的影響，你們的無產階級文化大革命就不可能搞徹底，你們劇團的運動就有可能走向邪路，被個別別有用心的人篡奪了領導權。這對將來劇團的建設將發生很不利的影響。我建議你們：牢牢掌握鬥爭的大方向，掌握黨中央、毛主席制定的正確方針和政策，反對一小撮走資本主義道路的當權派，在鬥爭中逐步壯大左派隊伍，團結大多數，包括那些受矇蔽的人，幫助他們走上正確的道路。堅決把揭發、批判舊北京市委、舊中宣部、舊文化部的反革命修正主義路線的鬥爭，搞深搞透，堅決把無產階級文化大革命進行到底！

　　你們對魏晉等三同志的去留問題發生了爭執。必須說明：他們已經不是工作隊，他們已經撤離了你們的劇團。在國慶節前，我接到你們全體成員來信，堅決要求把他們三位同志調回去工作。經過中央文化革命小組討論決定，才又請回去幫助工作的。一個共產黨員，為人民服務，做了一些

好事，是本分；做錯了，就應該接受群眾的批評。這三位同志，我並不認識，更談不上瞭解。在這段時間內，如果這三位同志有什麼缺點錯誤，你們是可以批判他們的，他們也應當主動地進行檢查。現在你們中間既然有一部分成員堅決要求他們撤走，我們經過討論，同意他們的意見。將來，另派同志去負責團裏的日常的政治思想工作。至於你們團裏的無產階級文化大革命，應根據中央的規定，民主選舉文化革命委員會或文化革命小組來領導。不符合巴黎公社原則產生出來的文化革命委員會、文化革命小組，可以重新改選或部分改選。所有選舉活動，都必須經過群眾充分醞釀，充分討論，不能由少數人把持。我們相信，大多數同志是能夠自己分清是非的，是能夠按照正確的方向把無產階級文化大革命搞下去的。絕對不允許利用這三個同志的撤走，挑動群眾鬥群眾，打擊革命積極份子。在這裏，我要說明：不能離開階級觀點去談什麼「少數」、「多數」，要看馬列主義、毛澤東思想的真理掌握在誰的手裏，誰真正站在無產階級的革命立場上，誰真正執行了毛主席的正確路線。對不同的單位，要做不同的具體分析。我希望：全團同志能夠進一步高舉毛澤東思想偉大紅旗，突出無產階級政治，堅決貫徹以毛主席為代表的無產階級革命路線，徹底批判資產階級反動路線，在馬列主義、毛澤東思想的原則基礎上團結起來，完成一鬥、二批、三改的任務，把北京京劇一團建設成一個真正的無產階級化的戰鬥化的革命樣板團！

中國共產黨萬歲！

無產階級專政萬歲！

無產階級文化大革命萬歲！

毛澤東思想萬歲！

毛主席萬歲[44]！

【說明】

1966 年 11 月 28 日，毛澤東對江青在文藝界大會上的講話稿的批語和修改。

[44] 同註 9，頁 147－155。

三

　　事實上，多少年以來，隨著社會政治經濟方面新舊鬥爭的變化，在文學藝術方面，也出現了新的文學藝術，以與舊的文學藝術相對抗。就是號稱最難改革的京劇，也出現了新的作品。大家知道，在三十多年前，魯迅曾經是領導文化革命的偉大旗手。毛主席則在二十多年前，提出了文藝為工農兵服務的方向，提出了推陳出新的問題。推陳出新，就是要有新的、人民大眾的內容，喜聞樂見的民族形式[45]。

四

　　這時，我才充分地認識到，無產階級文化大革命中，派工作隊這個形式是錯誤的，他們的工作內容尤其是錯誤的！

　　他們不是把鋒芒對準黨內一小撮走資本主義道路的當權派，以及反動的學術權威，而是對準革命的學生。同志們，朋友們，鬥爭的鋒芒對準什麼，這是一個大是大非的問題，這是馬列主義、毛澤東思想的原則問題！據說我們的毛主席早在今年 6 月間，就提出過不要急急忙忙派工作隊的問題，可是有的同志沒有請示毛主席，就急急忙忙地派出去了。但要指出，問題不在工作組的形式，而在它的方針、政策。有些單位並沒有派工作組，依靠原來的領導人進行工作，也同樣犯了錯誤。也有一部分工作組採取了正確的方針、政策，並沒有犯錯誤的。這就可以說明，問題究竟在哪裏（根據毛澤東修改件刊印）[46]。

　　毛澤東對中共中央文化革命小組副組長江青的這個講話稿有過多次批語和修改。本篇三是對 24 日送審稿中一段話的修改；本篇四是對 27 日送審稿中一段話的修改。本篇三、四中用宋體字排印的是毛澤東加寫和改寫的文字。11 月 28 日，江青在北京舉行的「文藝界無產階級文化大革命大會」上發表了這個講話。除本篇三外，毛澤東對江青 1966 年 11 月 24 日送審稿還做了一些修改。此稿第 6 至 7 頁寫道：「北京京劇一團的同志們、朋友們，你們給我的信，我倒是都看了。只是因為工作太忙，身體也不太好，沒有能夠親自到你們團去，但是，你們

[45] 毛澤東，〈對江青在文藝界大會上的講話稿的批語和修改〉，《建國以來毛澤東文稿》第 12 卷（北京：中央文獻出版社，1998），頁 163－164。

[46] 同註 45，頁 164。

團裏的無產階級文化大革命，我始終是關心的，重視的。」毛澤東審閱時，將其中的後一句話改為：「只是因為工作忙一些，身體也不太好，沒有能夠到你們團去，但是，你們團裏的無產階級文化大革命，我是關心的。」第 7 頁寫道：「北京京劇一團是首先接受我提出的京劇改革光榮任務的一個單位。這是你們團裏一批想革命的演員和其他工作人員和我一塊努力的結果。」毛澤東審閱時，在其中的「和我一塊努力」後面，加上「在別人首創的基礎上加工或改制」十四個字。此外，毛澤東對這個送審稿還做了一些其他文字方面的修改。除本篇四外，毛澤東對江青 1966 年 11 月 27 日送審稿還做了一些修改。在第一頁，將「我比較系統地接觸了文學藝術」改為「我比較系統地接觸了一部分文學藝術」；在第 3 頁，刪去了「忠於毛主席」五個字；在第 7 頁，將「北京京劇一團是首先接受我提出的京劇改革光榮任務的一個單位」改為「北京京劇一團是北京首先接受京劇改革光榮任務的一個單位」；在第 10 頁，將「對於我們黨內的反對毛主席的資產階級反動路線」改為「對於我們黨內以反對毛主席為首黨中央的無產階級革命路線為目標的資產階級反動路線」。此外，毛澤東還做了一些其他文字方面的修改[47]。

同日，陳伯達在文藝界大會上的講話：

今天的會議，是一個有重要意義的會議。歷史上的文化革命，常常是從文藝方面開頭的。我們現在進行的無產階級文化大革命，也正是這樣。

我國的無產階級文化大革命，以毛澤東思想為指南。毛澤東同志創造性地發展了馬克思─列寧主義的文藝理論，用無產階級宇宙觀，系統地、徹底地解決了我們文藝戰線上的問題，同時，系統地、徹底地給我們開闢了無產階級文化革命的一條完全嶄新的道路。

1962 年，在黨的八屆十中全會上，毛主席提出了要抓意識形態領域裏的階級鬥爭。在毛主席的這一偉大號召下，在毛澤東思想的直接指導下，掀起了京劇改革、芭蕾舞劇改革、交響音樂改革等古為今用、洋為中用、推陳出新的革命改革的高潮，用京劇等形式，表達中國無產階級領導下的群眾英勇鬥爭的史詩[48]。這個新的創造，給京劇、芭蕾舞劇、交響音樂等

[47] 同註 45，頁 165。

[48] 可見毛澤東對「文革」革命的直接推動，同時也包括中共高層的當政者。無論這推進的結果是什麼，這個歷史事實是無可避諱的。

「樣板戲」編年史‧前篇：一九六三─一九六六年

470

以新的生命，不但內容是全新的，而且在形式上也有很大的革新，面貌改變了。革命的現代劇，到處出現在我們的舞臺上。這種無產階級新文藝空前地吸引了廣大群眾。但是，反動派、反革命修正主義份子，他們卻咒罵它，恨死它。不為別的，就是因為這種新文藝的作用，將大大加強我國人民群眾的政治覺悟，將大大加強我國的無產階級專政和社會主義制度。

我在這裏想說，堅持這種文藝革命的方針，而同反動派、反革命修正主義份子進行不屈不撓的鬥爭的同志中，江青同志是有特殊的貢獻的[49]。

歷史打破了反動派、反革命修正主義份子的迷夢。黨的八屆十中全會以來的文藝革命，成為我國無產階級文化大革命的真正的開端。

文藝史上充滿著劇烈的衝突。新和舊的衝突，現代和古代的衝突，這些都是反映社會階級鬥爭的衝突。處在革命時期的資產階級，用當時的新文藝，作為摧毀封建制度的一種重要武器。現在無產階級，同樣必須用自己為工農兵服務的新文藝，作為摧毀資產階級和一切剝削階級的武器。無產階級在奪取政權之後，資產階級並不甘心退出歷史舞臺。毛主席經常給我們指出：被推翻了的資產階級採用各種方法，企圖利用文藝陣地，作為腐蝕群眾、準備資本主義復辟的溫床。因此，我們在文藝上的任務，不是減輕了，而是加重了。我們在文藝戰線上的領導，不是應該削弱，而是相反地，應該更加強。我們的革命文藝團體，要實行自己的光榮任務，必須把無產階級文化大革命進行到底！

在階級還存在的時候，否認文藝上的衝突，是完全錯誤的。在將來共產主義社會，階級消滅了，階級矛盾、階級鬥爭不存在了，但仍然會有新和舊的衝突，會有我們現在還不能完全預見或者不可能預見到的衝突，那些衝突，當然也會反映到文藝上來。

我現在就說這些，作為這次在無產階級文化大革命的高潮中舉行的文藝大會的開幕詞[50]。

一九六六年

[49] 江青的「特殊貢獻」體現在，她拋出〈紀要〉，她對京劇改革的極端推進，這是江青的特殊身份賦予了她特殊的能量。

[50] 〈全國革命文藝大軍沿著毛主席指引的方向勝利前進　首都舉行文藝界無產階級文化大革命大會〉，北京：《人民日報》（第1版），1966年12月4日。

中國人民解放軍總政治部文化部部長謝鏜忠在會上發言。他說，根據中共中央軍委的指示，中共中央文化革命小組的決定，將北京市京劇一團（包括北京戲劇專科學校參加國慶演出的紅衛兵演出隊）、中國京劇院（包括中國戲曲學校參加國慶演出的紅衛兵演出隊）、中央樂團、中央歌劇舞劇院的芭蕾舞劇團及其樂隊，劃歸中國人民解放軍建制，列入部隊序列，成為我軍進行政治工作和文藝工作的組成部分。

【解讀】

江青在近萬人參加的文藝界大會上做了講話。江青的講話否定了建國十七年文藝工作的成績，提出文化遺產在內容上不能推陳出新，只有藝術形式可以批判地繼承的觀點。她第一次公開攻擊「舊中宣部」、「舊文化部」和「北京市委」，並對彭真、陸定一、周揚、林默涵等十一人進行點名批判，稱他們是「反革命修正主義份子」。大會宣布江青任解放軍文化工作顧問，北京京劇一團等四個文藝團體列入人民解放軍建制。

謝鏜忠講話

同志們、朋友們、紅衛兵小將們：

我衷心地擁護江青同志的講話。江青同志指示的問題，是完全正確的。她非常熱情地肯定了同志們過去的成績，又明確地指出了在文化大革命中努力的方向，並且諄諄囑咐大家應當掌握黨中央和毛主席制定的正確的方針和政策，對同志們寄予殷切的希望和關懷。我們大家要對江青同志的指示認真學習，領會精神實質，堅決貫徹執行。

根據中央軍委的指示，中央文化革命小組的決定，將北京市京劇一團（包括北京戲劇專科學校參加國慶演出的紅衛兵演出隊）、中國京劇院（包括中國戲曲學校參加國慶演出的紅衛兵演出隊）、中央樂團、中央歌劇舞劇院的芭蕾舞劇團及其樂隊，劃歸中國人民解放軍建制，列入部隊序列，成為我軍進行政治工作和文藝工作的組成部分。我代表中國人民解放軍總政治部，全軍指戰員及部隊全體文藝工作者，向同志們表示熱烈歡迎。並且，在此宣布，我們將要派幹部去上述各單位擔任行政和黨政領導職務。

在文化大革命期間，他們主要是負責行政管理和政治思想工作。文化大革命運動的任務仍然由全體革命同志經過充分醞釀，以巴黎公社的方式選出的文化革命委員會來負責領導。

我還向大家宣布一個大喜事：中央軍委決定江青同志擔任中國人民解放軍文化工作顧問。這是我們最最敬愛的偉大領袖毛主席和他的親密戰友林彪副主席對我軍文化工作的極大關懷。江青同志對毛澤東思想學習得很好，領會得很深，運用得很活、很堅決。由她擔任我軍文化工作顧問，是加強部隊文化工作革命化、戰鬥化的最重要的部署。

我們相信，在中央軍委，總政和江青同志的領導下，在史無前例的無產階級文化大革命的推動和鼓舞下，我軍的文藝工作，在宣傳毛澤東思想、為工農兵服務、為社會主義服務、為滅資興無、鞏固和提高部隊戰鬥力服務等方面，一定會做出更大的成績，取得更大的勝利。我希望北京市京劇一團（包括北京戲曲學校參加國慶演出的紅衛兵演出隊）和中國京劇院（包括中國戲曲學校參加國慶演出的紅衛兵演出隊）、中央樂團、中央歌劇舞劇院芭蕾舞劇團的全體同志們：

一、 高舉毛澤東思想偉大紅旗，把無產階級文化大革命進行到底。全體革命同志團結起來，堅決執行十六條，掌握鬥爭的大方向，積極地、認真地完成一鬥、二批、三改的任務。

二、 在鬥爭中活學活用毛主席著作，特別要在「用」字上狠下功夫。搞好人的思想革命化，破私立公，滅資興無，把我們這幾個單位建設成為毛澤東思想的學校，成為毛澤東思想的重要宣傳隊。

三、 做一輩子毛澤東思想宣傳員，努力學習毛澤東思想，積極宣傳毛澤東思想，堅決貫徹毛澤東思想，勇敢捍衛毛澤東思想。努力創造無產階級的新文藝，做出好樣板，進一步發揮樣板田的作用。決不辜負我們最最敬愛的偉大領袖毛主席和他的親密戰友林彪副主席對我們的期望。決不辜負全國人民和全軍指戰員對我們的期望。

一九六六年

我們部隊的全體文藝工作者，都要認真學習江青同志的講話，堅決貫徹執行以毛主席為代表的無產階級革命路線，按照中央軍委、總政的指示，把無產階級文化大革命進行到底！讓我們高呼：

無產階級文化大革命萬歲！

戰無不勝的毛澤東思想萬歲！

偉大的、光榮的、正確的中國共產黨萬歲！

偉大導師、偉大領袖、偉大統帥、偉大舵手毛主席萬歲！萬歲！萬萬歲！

吳德講話

同志們、朋友們、紅衛兵小將們：

我完全擁護江青同志的講話，她的講話不僅對北京市京劇一團，而且對整個文藝界的文化大革命運動都具有極其重要的指導意義。

我是擁護中央軍委的指示和中央文化革命小組的決定，把江青同志曾經工作過的北京京劇一團以及中國京劇院、中央樂團、中央歌劇舞劇院芭蕾舞劇團及其樂隊，劃歸中國人民解放軍的編制，成為軍隊進行政治工作和文藝工作的組成部分，並且向北京京劇一團和其他幾個單位的全體同志表示熱烈歡迎！

北京市的文藝界，過去受到了以彭真、劉仁、鄭天翔、萬里、鄧拓、陳克寒、李琪、趙鼎新等直接指使一些單位的走資本主義道路的當權派，採取極其卑鄙的手段，抗拒毛主席的指示，破壞江青同志進行戲劇改革的工作。這種罪惡活動，充分證明了文藝界的階級鬥爭是十分尖銳、十分複雜的。我們決心同你們站在一起，依靠廣大革命群眾，把揭發批判舊北京市委反革命修正主義路線的鬥爭搞深、搞透，把反革命修正主義份子鬥倒、鬥臭，堅決肅清他們的惡劣影響，不折不扣地貫徹執行毛主席的文藝路線，把無產階級文化大革命進行到底。

在江青同志的直接領導下，北京京劇一團曾經是首先接受京劇改革光榮任務的勇敢單位，並且做出了成績。我們完全相信，今後在中央軍委、總政和江青同志的指導下，北京京劇一團和其他單位，一定能夠高舉毛澤東思想的偉大紅旗，取得無產階級文化大革命的徹底勝利，把劇

團建成一個真正無產階級化的戰鬥化革命樣板團，成為北京市和全國劇團學習的榜樣！

讓我們高呼：

無產階級文化大革命萬歲！

戰無不勝的毛澤東思想萬歲！

偉大的中國共產黨萬歲！

我們偉大的導師、偉大領袖、偉大統帥、偉大舵手毛主席萬歲！萬歲！萬萬歲[51]！

本月

「中央文革」小組組長康生在「首都文藝界無產階級文化革命大會」上宣布，京劇《智取威虎山》等八部文藝作品為「革命樣板戲」。

江青對美術工作者的講話：

我們要認真地學習毛主席的著作，武裝思想，要敢於革命，和工農兵結合，為工農兵服務。

京劇已經演出革命的現代戲，京劇在改革中，革命的京劇已開始取得勝利。美術也有這個問題，我們一定要立大志。

文化革命就要敢於大破大立，要立革命的大志，要有信心，要堅定。一個人沒有革命的志氣，就什麼事也做不成了。

有些人總是把一些古代的、外國的作品當作經典，那是不行的。有些人把別林斯基、車爾尼雪夫斯基、杜波羅留波夫等人的作品當作經典。其實他們是資產階級民主主義者，是資產階級而不是無產階級，給我們文化界帶來了許多壞影響。如果我們拜倒在外國的資產階級藝術下面，拜倒在中國的封建藝術下面，那是不對的，那就沒有出息，革命者會拋棄我們。我們不能讓資產階級藝術及封建藝術牽著鼻子走，但我們也不能盲目地排外，完全不要遺產。我們要敢於批判，敢於革命。

[51] 同註41。

過去芭蕾舞只是演古代的東西，那就不能為我們服務。我們要敢於標新立異，要有雄心壯志，要標社會主義之新，立無產階級之異，要努力塑造工農兵的英雄人物形象。

過去音樂界裏土嗓子、洋嗓子兩種唱法爭吵了相當長的時間，就是不敢革命。不談革命就是不革命和不要革命。

齊白石的畫，我已經注意了好幾年，那是什麼畫，為什麼要搞那麼大的畫冊？是誰把齊白石封為當代的「藝術大師」？究竟是誰封的？齊白石是什麼人[52]？

我們要用批判的眼光去研究古代和外國的東西，用虛無主義的態度對待遺產是錯誤的。要批判繼承，要推陳出新，古為今用，外為中用。京劇能革命，其他藝術也可以革命，雕塑也可以革命。將來是否將外國的、中國古代的藝術都來個革命化，各類不同的劇種都可以載歌載舞來表現革命，表現現代的革命。古代繪畫、古代雕塑怎麼辦？根本問題是革命不革命的問題，雕塑應該革命化。

我們創造藝術作品，評論藝術作品，思想內容是第一位的，要修正主義的東西要來幹什麼？聽說在你們學校，西洋的資產階級的藝術也很流行，為什麼美術學院西方現代流派的藝術氾濫呢？那是政治思想工作的問題。

我們對外國資產階級藝術和封建藝術不要吹捧。我在「美協」油畫館看過畫展，這個畫展有些是青年人畫的畫，畫得出革命的，畫得不錯，但油畫技術還沒有過關。就是這個畫展也掛有那些資產階級大名人畫的畫，它只不過是貴族士大夫的哈巴狗似的玩物。但這些青年人的油畫是健康的，畫得好的，它表現了祖國蓬蓬勃勃的氣魄。

我們需要的藝術是為社會主義服務的。為工農兵服務的藝術，要創造能鼓勵人民前進的革命藝術，雕塑要革命化。我們要創作世界上第一流最新最好的藝術[53]。

[52] 江青並不缺乏藝術修養與藝術趣味，但是，當她用階級政治論、直接功利性的態度判斷藝術作品的時候，一切傳統藝術都會或多或少含有「封建」毒素。

[53] 同註9，頁145－146。另有版本題為〈江青在接見中央美術學院教師傅天仇時的講話〉。

12 月 6 日

　　各地廣大革命文藝戰士和工農業餘文藝活動積極份子，熱烈歡迎最近在首都召開的文藝界無產階級文化大革命大會，擁護周恩來、陳伯達、江青在大會上的重要講話。廣大革命文藝戰士一致表示，堅決響應大會號召，堅定不移地貫徹執行以毛澤東為代表的無產階級革命路線，徹底批判資產階級反動路線，把無產階級文化大革命的烈火燒得更旺，向文藝界一小撮走資本主義道路的當權派和他們所代表的反革命修正主義文藝路線發動總攻擊，把文藝戰線上的鬥、批、改，搞深、搞透、搞徹底[54]。

　　《人民日報》發表高紅揚的文章〈踢開戲劇革命的絆腳石〉，炬輝的文章〈把戲劇界的「祖師爺」、反黨份子田漢鬥倒、鬥垮、鬥臭〉。

12 月 7 日

　　《人民日報》發表報導〈把全軍文藝團體辦成毛澤東思想宣傳隊〉。解放軍文藝戰士堅決響應文藝界文化大革命大會號召，把全軍文藝團體辦成毛澤東思想宣傳隊。堅定地表示要進一步活學活用毛主席著作，努力改造世界觀，永遠做革命人，演革命戲，畢生做毛澤東思想的宣傳員。

12 月 9 日

　　《人民日報》發表文章〈實踐毛主席文藝路線的光輝樣板〉（編者按：1964年以來，在毛主席文藝路線的光輝照耀下，興起了京劇、芭蕾舞劇和交響音樂等革命改革的高潮，創造了京劇《沙家濱》、《紅燈記》、《智取威虎山》、《海港》、《奇襲白虎團》，芭蕾舞劇《紅色娘子軍》、《白毛女》，交響音樂《沙家濱》等等革命「樣板戲」）。文章認為：這些革命「樣板戲」的誕生，是毛澤東思想的偉大勝利，是無產階級文藝史上的偉大創舉。這些成就是衝破了舊北京市委、舊中宣

[54] 〈各地文藝戰士決心把無產階級文化大革命烈火燒得更旺〉，北京：《人民日報》，1966 年 12 月 7 日。

部、舊文化部反黨反社會主義領導的重重阻撓和種種壓制取得的。在這場嚴重的階級鬥爭中，江青高舉毛澤東思想偉大紅旗，做出了特殊的貢獻。

12月22日

《人民日報》發表北京戲劇專科學校戈辛蕪的〈且看他們的嘴臉〉，該文認為：「舊北京市委的一小撮反革命修正主義份子，在我校一直推行著一條與毛主席革命文藝路線相對抗的反革命修正主義文藝黑線。他們反對京劇革命，把革命現代戲看成是眼中釘，對舊戲則念念不忘，吹捧備至。他們的嘴臉實在可惡可憎。」

同日，《人民日報》（第6版）發表北京京劇一團群紅的文章〈舊北京市委破壞京劇革命罪責難逃〉：

> 文藝界的階級鬥爭一直是十分尖銳複雜的。舊北京市委、舊中宣部、舊文化部長時期以來互相勾結，極力推行反革命修正主義文藝黑線，同毛主席的文藝路線相對抗。他們陰一套、陽一套，軟一套、硬一套，抗拒毛主席的指示，破壞京劇改革，對黨、對人民犯下了滔天罪行！

> 我們北京京劇一團是北京首先接受京劇改革光榮任務的一個單位。江青同志在 1963 年底，就開始親自指導我團進行京劇改革，排演革命現代京劇《沙家濱》[55]。但是，以舊北京市委主要負責人為首的一小撮反革命修正主義份子，極端仇視京劇革命，他們對我們的京劇改革工作製造種種困難，進行種種阻撓和破壞。

> 革命現代京劇《沙家濱》，是在毛澤東思想光輝照耀下誕生的。在這個劇本的創作和修改過程中，江青同志傳達了毛主席的指示：要突出武裝鬥爭，體現人民戰爭思想，要加強正面英雄人物形象。江青同志具體指出，要刪掉破壞劇情的「三茶館」一場戲，削減反面人物刁小三的戲，加強正面人物新四軍指導員郭建光的形象。但是執行舊北京市委主要負責人意旨的舊市委宣傳部部長、反革命修正主義份子李琪，卻公開抗拒毛主席的指

[55] 江青插手京劇現代戲改革的依據。

示，叫我團前黨總支主要負責人保留「三茶館」。團內的資產階級反動「權威」，也和他們勾結在一起，拒不改戲。他們硬頂軟磨，達四個月之久。

　　江青同志曾經不止一次地提出男旦[56]演員不能演革命現代戲。男旦是封建社會的產物，在社會主義的舞臺上出現是怪現象，男旦演革命現代戲只能是起破壞作用。但是舊北京市委主要負責人卻公開反對，說什麼某某人唱得好，有人願意聽。我團前黨總支負責人和他們勾結在一起，為男旦寫劇本安排演出。1964 年，他們千方百計地讓某男旦演員演出了《蘆蕩火種》。1965 年，他們又耍弄新的陰謀，舊北京市委主要負責人親自下令把這個男旦演員調到京劇二團去，還公開叫他「可以演點老戲」。這個男旦演員在劇場演革命現代戲時，臺下一些遺老遺少怪聲叫好，影響極壞。很明顯，他們的目的就是要保存實力，一旦時機成熟，就進行資本主義復辟，讓帝王將相、才子佳人重登舞臺。

　　江青同志曾經十分明確地提出：「京劇一團搞革命現代戲試驗，決不能演老戲。」她又說：「解放十幾年，還是演地主頭子、地主婆子，不可恥嗎？……我對這些戲是決絕了！」聽了江青同志的話，我們每一個革命同志都更加堅定了進行京劇革命的決心，滅資興無，為創造無產階級的新文藝而鬥爭。但是舊北京市委反革命修正主義集團卻不遺餘力地破壞京劇革命。1965 年 6 月，反革命修正主義份子李琪和我團前黨總支負責人串通一氣，讓我團的一些資產階級「權威」策劃，陰謀開放「老戲」。我團二隊到山西參加華北區京劇現代戲會演時，白天演現代戲，晚上李琪就親自點名大唱舊戲。他們還在劇團內存留了五十齣舊戲的戲箱，裏面的戲衣足夠開放全部的舊戲之用。我團前黨總支負責人更明目張膽地讓青年演員大練舊戲，並鼓動老藝人準備上演舊戲。他們就是這樣對革命現代京劇懷著刻骨的仇恨，妄想奪取文藝方面的領導權，實現資本主義復辟！

　　同日，《人民日報》（第 6 版）發表中央樂團普兵的文章〈交響音樂改革中的一場激烈鬥爭〉：

[56] 在中國京劇的輝煌時期出現了一批風光無限又空前絕後的男旦藝人，尤以「四大名旦」為代表。這些男性演員在舞臺上扮演女性，以「男兒身」把十幾個或幾十個女性戲劇人物塑造得維妙維肖。

反革命修正主義份子周揚提出：「你們這樣搞，學過來很必要，但要照顧到你們的方法。」林默涵也跑出來說：「要發揮各自的特點。」「要分兩步走，第一步多依靠，第二步發展。」他們所追求的「發展」是什麼呢？舊文化部藝術局的負責人則做了具體的解釋：「你們這個《沙家濱》不是樣品，也不是廢品，是個試製品。將來可以發展為純音樂嘛！」真是不打自招，他們就是要把革命的交響音樂拉回資產階級的「純音樂」的道路。

中央樂團內的一小撮黨內走資本主義道路的當權派，忠實貫徹執行了這一條反革命修正主義路線，同周揚、林默涵等反革命修正主義份子勾結在一起，對交響音樂《沙家濱》的創作和演出百般刁難，採用了許多手段進行阻撓破壞。一些資產階級的學術「權威」也猖狂叫嚷：「我不搞《沙家濱》，也不能說我是反革命。」「我就是不同意搞京戲，寧願做個保守派。」等等。樂團的革命同志要學京戲，領導上不給條件；要排練，不給演員；要上演，不給服裝。但是烏雲終究遮不住太陽，樂團廣大革命群眾在江青同志的領導、支持下，終於取得了鬥爭的勝利。交響音樂《沙家濱》和廣大工農兵群眾見面了，得到了他們的熱烈歡迎和高度讚揚。這是無產階級文化大革命的勝利，是毛澤東文藝思想的偉大勝利。

當交響音樂《沙家濱》獲得成功以後，反革命修正主義份子周揚又伸出了黑手。他說：「關鍵在於結合。外國東西和中國民族東西相結合，就會出新東西。」「中央樂團演《沙家濱》，就是把外國的東西，跟我們的民族戲曲相結合。」周揚的所謂「結合」，是和毛主席關於「洋為中用」、「推陳出新」的指示相對抗的，他抽掉了階級性，否認「出新」必須「推陳」，企圖利用交響音樂《沙家濱》來販賣他那反動的「中西合流」的謬論。

同日，《人民日報》發表中國京劇院高良的文章〈撲不滅的「紅燈」〉：

《紅燈記》第三場〈粥棚〉是很重要的一場戲，江青同志指出，這場戲應該表現出李玉和同群眾的密切關係，以及當時的社會背景；應該進一步用行動來歌頌李玉和在敵人面前臉不變色、心不跳，沉著、機智、勇敢的無產階級英雄性格，突出一個共產黨員的優秀品質。但是他們採取了欺上瞞下、陽奉陰違的卑鄙手段，硬把這場戲去掉。後來在江青同志一再堅

持的情況下，他們才不得不加上。江青同志還指出要突出劇中英雄人物，
對反面人物的表演和處理，要給工農兵英雄人物讓路，不搞平分秋色，不
要喧賓奪主。可是這些傢伙聽不進去，偏要搞平分秋色，著力刻劃反面人
物來嘩眾取寵。他們說什麼：「有戲，要抓住觀眾，各找各的竅頭。」

　　對「刑場鬥爭」一場戲，江青同志曾幾次指出：這場戲，李玉和要大
唱一下。要用成套的完美的唱腔，來集中抒發李玉和這個英雄人物胸懷祖
國、放眼世界的革命英雄主義和革命樂觀主義精神。要有音樂形象，進一
步表現出李玉和身在監獄，眼望世界革命，臨危不懼的共產黨員堅貞不屈
的英雄品質。這是樹立高大的工農兵英雄形象的一場關鍵戲。而一小撮資
產階級的反動「權威」，從他們的階級感情出發，胡說什麼：李玉和在這
場戲裏唱多了不合適，尤其要唱成套的唱腔，非給觀眾唱「死」不可！他
們極力渲染鬥爭的殘酷性，用酷刑拷打，用資產階級的兒女情長來「刺激」
觀眾，這樣既歪曲了三代人的英雄形象，也損害了《紅燈記》的革命主題。

　　江青同志又指出：在這場戲中李玉和在走向刑場的時候，要奏出莊嚴
的〈國際歌〉，用來表現李玉和這個無產階級革命者忠於共產黨、忠於毛
主席、忠於無產階級、忠於勞動大眾、忠於世界上還沒有解放的被壓迫民
族、被壓迫人民的臨危不懼的崇高質量。廣大創作幹部根據這個意見，滿
腔熱忱地進行譜曲和演奏。有一天，反革命修正主義份子林默涵來看彩排，
看完就放出了毒箭，說我們用民族樂器演奏，「沒有氣氛，好像耍耗子一
樣」。由於林默涵的阻撓，這場戲的修改一直沒有很好地解決。中國京劇
院一小撮黨內走資本主義道路的當權派和資產階級「權威」，所以敢在京
劇改革上，公開反對江青同志所執行的毛主席文藝路線，破壞京劇革命，
這決不是偶然的。舊中宣部、舊文化部就是他們的靠山，反革命修正主
義份子周揚、林默涵等人就是他們的後臺老闆！他們兩面三刀、軟硬兼
施、千方百計地想撲滅京劇革命的「紅燈」。但是，在偉大的毛澤東思想
光輝照耀下，文藝革命的紅燈是永遠撲不滅的！它越點越亮，越點越燦爛
奪目[57]！

[57] 上述文章原文實錄，從中可以發現一些歷史信息。

12月25日

《人民日報》（第6版）發表蔣祖慧、張策的文章〈革命芭蕾舞劇《紅色娘子軍》在阿爾巴尼亞〉：

> 「革命芭蕾舞劇《紅色娘子軍》的誕生，具有劃時代的意義。它受到了廣大工農兵群眾和世界上一切革命的朋友的熱烈擁護和讚揚。歐洲偉大的社會主義明燈——英雄的阿爾巴尼亞，在今年排練上演了我國革命芭蕾舞劇《紅色娘子軍》。」

12月26日

《人民日報》發表的文章〈貫徹毛主席文藝路線的光輝樣板〉首次將京劇現代戲《沙家濱》、《紅燈記》、《智取威虎山》、《海港》、《奇襲白虎團》和現代芭蕾舞劇《紅色娘子軍》、《白毛女》，交響音樂《沙家濱》並稱為「江青同志」親自培育的八個「革命藝術樣板」、「革命現代樣板作品」。

同日，《人民日報》發表文章〈痛斥陽翰笙「十條繩子」的謬論〉。

同日，《人民日報》報導〈貫徹毛主席文藝路線的光輝樣板 革命現代戲以全新的政治內容和強烈的藝術感染力吸引千百萬觀眾〉。

12月28日

《人民日報》（第3版）〈日本松山芭蕾舞團熱愛毛澤東思想〉報導：在日本松山芭蕾舞團排練場隔壁的一個房間裏，滿滿地坐了十幾個人，每個人手中都捧著一本紅光閃閃的《毛主席語錄》。這是一次毛澤東思想學習會，也是一次學習《毛主席語錄》講用會。

同日，《人民日報》發表文章〈林默涵破壞文藝革命罪行錄〉認為：「周揚反革命修正主義集團的二號頭目林默涵，在他竊踞舊中宣部副部長、舊文化部副部長職位期間，一直瘋狂地抵制和破壞文藝革命，犯下了滔天罪行。」

　　同日，《人民日報》發表北京京劇一團譚元壽、馬長禮[58]的文章〈京劇革命離不開毛澤東思想〉。在這個過程中，舊北京市委主要負責人卻百般阻撓。他們瘋狂反對我們演革命現代戲，主張繼續演老戲，胡說什麼：「有什麼理由不演傳統戲呢？大學、中學還上歷史課呢，可以兩條腿走路嘛！」《蘆蕩火種》上演之後，他們還拚命組織傳統戲演出，糾集了一夥遺老遺少為他們大捧特捧，製造「現代戲不如傳統戲」的輿論來同毛主席的文藝路線相對抗。

　　同日，《人民日報》發表中央歌劇舞劇院芭蕾舞劇團齊向紅的文章〈打倒妄圖扼殺《紅色娘子軍》的「南霸天」〉。

　　同日，《人民日報》發表中國戲曲學校王顯和、李金紅的文章〈「三駕馬車」上裝的什麼貨色？〉。該文認為：為了在戲曲學校「培養」他們的資本主義、修正主義路線的「接班人」，他們提出所謂「三駕馬車」（傳統劇、歷史劇、現代劇）的「指導」方針，拋出「傳統打基礎」、「韻白改京白」等荒謬口號，對抗京劇革命，還用所謂「保留劇目」來排擠現代劇在教學上的重要地位。

<div style="text-align: right">一九六六年</div>

[58] 馬長禮（1930－），男，京劇老生。北京人。幼年入北京榮春社科班學藝，出科後，又向劉盛通先生學老生。他私淑楊派，苦心鑽研，頗得楊派藝術真諦。後又拜譚富英為師，並得到馬連良的精心培育（為馬連良的養子），受到李少春的熱情指點，技巧更加嫻熟。他博採眾長，融會貫通，逐步形成了自己的藝術風格，成為一個長於刻劃人物，善於演唱多種流派名劇的老生演員。他演唱的《伍子胥》、《失空斬》等劇，體現了楊派藝術典雅凝重、韻味醇厚的特點；他演唱的《四進士》、《十老安劉》、《甘露寺》、《春秋筆》、《趙氏孤兒》等劇，顯示了馬派藝術瀟灑飄逸、俏麗多姿的藝術風格，頗受觀眾的喜愛和歡迎。馬長禮的嗓音清朗圓整，音色甜美，高低自如，鬆弛深厚。他的唱腔委婉細膩，感情深沉，悅耳動人，富有強烈的藝術感染力。他還善於運用不同色彩的聲腔，塑造不同人物的音樂形象。他對藝術富有創造精神，積極排演反映現代生活的京劇《沙家濱》、《智擒慣匪座山雕》等，充分發揮了他長於刻劃人物的特長。既成功地塑造了中國人民解放軍偵察員虎膽英雄楊子榮的藝術形象；又在《沙家濱》中，把一個外表溫文爾雅，內心卻狡詐狠毒的國民黨特務刁德一，刻劃得維妙維肖，成為京劇藝術畫廊中一個獨特的形象。他在新編古代劇《管仲拜相》中扮演古代政治家、思想家管仲，雍容儒雅，大氣磅礴，榮獲了演員表演獎（該小傳參考了梨園百年瑣記，http://history.xikao.com/index.php）。

本年

　　年初，文化部根據周恩來總理的意見，通知中國京劇院將《紅燈記》的劇本譯成幾國文字，準備為各國駐華使節演出。

　　4月中、下旬，還在農村的中央樂團聆聽了上級部門專人前去傳達〈林彪同志委託江青同志召開的部隊文藝工作座談會紀要〉。

參考文獻

報紙期刊類

中國戲劇家協會編,《劇本》(1952－1966 年)

《戲劇報》,中國戲劇出版社(1954－1966 年)

《戲曲報》,華東人民出版社(1950－1951 年)

《光明日報》(1949－1966)

《紅旗》雜誌(1949－1966)

《解放日報》(1946－1966)

《人民日報》(1949－1966)

《文藝報》(1952－1966)

《文匯報》(1958－1964)

著作類

江青,《江青關於文化大革命的演講集》,澳門:天山出版社,1971 年。

江青,《江青同志論文藝》,「文革」期間編印本,現藏於匹茲堡大學圖書館。

江青,《無限風光在險峰——江青同志關於文藝革命的講話》,南開大學衛東批判
　　文藝黑線聯絡站、「紅海燕」編印,1968 年 2 月。

《江青同志談文藝》,山西省教師進修學院、山西省青年廣播學校。

《江青文選》,武漢:新湖大革命委員會政宣部,1967 年 12 月。

《江青同志論文藝革命》,昆明印,1969 年 8 月。

「江蘇省無產階級文化大革命材料工作站」編,《暮色蒼茫看勁松——江青同志
　　對文藝革命的部分指示》。

江蘇省文聯資料室編,《革命現代戲研究資料索引:1963.1－1965.3》,1965 年。

江蘇省文聯資料室、南京大學中文系資料室編,《革命現代戲資料彙編》,第一輯,
　　負責同志講話及社論部分,1965 年。

江蘇省文聯資料室、南京大學中文系資料室編,《革命現代戲資料彙編》,第二輯,
　　戲劇理論部分,1965 年。

江蘇省文聯資料室、南京大學中文系資料室編，《革命現代戲資料彙編》，第三輯，現代革命戲曲劇目研究部分，1965 年。

江蘇省文聯資料室、南京大學中文系資料室編，《革命現代戲資料彙編》第四輯，話劇劇目研究部分，1965 年。

江蘇省文聯資料室、南京大學中文系資料室編，《革命現代戲資料彙編》，第一、二輯（合訂本）。

《文藝研究》編輯部，《「樣板戲」調查報告》，《文藝研究》增刊，內部發行，1977 年。

宋永毅主編，美國「中國文化大革命文庫光盤編委會」編纂，《中國文化大革命文庫光盤》，香港：香港中文大學‧中國研究服務中心製作及出版，2002 年。

宋永毅主編，美國「中國文化大革命文庫光盤編委會」編纂，《中國文化大革命文庫光盤》，香港：香港中文大學‧中國研究服務中心製作及出版，2006 年。

長春電影製片廠，《革命「樣板戲」影片攝製總結彙編內部材料》。

甘肅師範大學中文系現代文學教研組編，《學習革命「樣板戲」資料彙編》，1974 年 7 月。

中國戲曲志編輯委員會編，《中國戲曲志》，北京：文化藝術出版社、中國 ISBN 中心，1990 年至 1999 年。

董健主編，《中國現代戲劇總目提要》，南京：南京大學出版社，2003 年。

李樹權等編，《20 世紀中國文藝圖文志‧戲曲卷》，瀋陽：瀋陽出版社，2005 年。

高義龍、李曉主編，《中國戲曲現代戲史》，上海：上海文化出版社，1999 年。

謝柏梁，《中國當代戲曲文學史》，北京：高等教育出版社，2006 年。

傅謹，《新中國戲劇史》（1949－2000），長沙：湖南美術出版社，2002 年。

王新民，《中國當代戲劇史綱》，北京：社會科學文獻出版社，1997 年。

鍾韜編，《戲曲現代戲戲例類編》，四川省川劇藝術研究院，1987 年。

北京市藝術研究所、上海藝術研究所編著，《中國京劇史》，北京：中國戲劇出版社，2005 年。

莊永平、潘方聖，《京劇唱腔音樂研究》，北京：中國戲劇出版社，1994 年。

張胤德、方榮翔編，《裘盛戎藝術評論集》，中國戲劇出版社，1984 年。

張庚，《當代中國戲曲》，北京：當代中國出版社，1994 年。

戴嘉枋，《「樣板戲」的風風雨雨》，北京：知識出版社，1995 年。

顧保孜，《實話實說紅舞臺》，北京：中國青年出版社，2005 年。

賀志強等，《魯藝史話》，西安：陝西人民出版社，1991 年。

艾克恩編纂，《延安文藝運動紀盛》，北京：文化藝術出版社，1987 年。

王培元，《延安魯藝風雲錄》，桂林：廣西師範大學出版社，2004年。

翟建農，《紅色往事——1966－1976年的中國電影》，北京：臺海出版社，2001年。

于可訓主編，《中國當代文學編年史》，長沙：湖南人民出版社，2007年。

卞敬淑，《文革時期「樣板戲」研究》，上海：華東師範大學博士論文，2001年。

郭玉瓊，《戲曲與國家神話——延安時期到文革時期的戲曲現代戲研究》，廈門：廈門大學博士論文，2007年。

潘宗紀，《走近「樣板戲」》，北京：中國文聯出版社，2002年。

中共中央文獻研究室編，《周恩來年譜1949－1976》上卷，北京：中央文獻出版社，1997年。

中共中央文獻研究室編，《周恩來年譜1949－1976》中卷，北京：中央文獻出版社，1997年。

中共中央文獻研究室編，《周恩來年譜1949－1976》下卷，北京：中央文獻出版社，1997年。

中共中央文獻研究室，《鄧小平年譜1975－1997》上卷，北京：中央文獻出版社，2004年。

中共中央文獻研究室編，《鄧小平年譜1975－1997》下卷，北京：中央文獻出版社，2004年。

中共中央文獻研究室，〈關於建國以來黨的若干歷史問題的決議〉註譯本，北京：人民出版社，1985年。

毛澤東，《建國以來毛澤東文稿》第6冊，北京：中央文獻出版社，1992年。

毛澤東，《建國以來毛澤東文稿》第7冊，北京：中央文獻出版社，1992年。

毛澤東，《建國以來毛澤東文稿》第12冊，北京：中央文獻出版社，1998年。

毛澤東，《建國以來毛澤東文稿》第13冊。北京：中央文獻出版社，1998年。

毛澤東，《毛澤東文集》第八卷，北京：中央文獻出版社，1999年。

國防大學黨史黨建政工教研室主編，《文化大革命研究資料》上冊，北京：國防大學，1988年10月。

國防大學黨史黨建政工教研室主編，《文化大革命研究資料》中冊，北京：國防大學，1988年10月。

國防大學黨史黨建政工教研室主編，《文化大革命研究資料》下冊，北京：國防大學，1988年10月。

丁望，《王洪文張春橋評傳》，香港：明報月刊出版社，1977年。

王芳，《王芳回憶錄》，杭州：浙江人民出版社，2006年。

王光美，《王光美訪談錄》，北京：中央文獻出版社，2006年。

王力，《王力反思錄》上冊，香港：北星出版社，2001年。

王力，《王力反思錄》下冊，香港：北星出版社，2001年。

王年一，《大動亂的年代》，鄭州：河南人民出版社，1989年。

毛毛，《我的父親鄧小平文革歲月》，北京：中央文獻出版社，2000年。

少華、游胡，《林彪的這一生》，武漢：湖北人民出版社，2003年。

安建設，《周恩來的最後歲月》，北京：中央文獻出版社，2002年。

吳法憲，《歲月艱難──吳法憲回憶錄》下卷，香港：北星出版社，2006年。

吳德，《十年風雨紀事──我在北京工作的一些經驗》，北京：當代中國出版社，
2004年。

呂相友，《中國大審判──公審林彪、江青反革命集團十名主犯圖文紀實》，瀋陽：
遼寧人民出版社，2006年。

李遜，《大崩潰──上海工人造反派興亡史》，臺北：時報文化，1996年。

汪東興，《汪東興回憶毛澤東與林彪反革命集團的鬥爭》，北京：當代中國出版社，
2004年。

官偉勛，《我所知道的葉群》，北京：中國文學出版社，1993年。

金沖及主編，《周恩來傳》第四冊，北京：中央文獻出版社，1998年。

金春明，《文化大革命史稿》，成都：四川人民出版社，1995年。

范碩，《葉劍英在非常時期（1966－1976）》上冊，北京：華文出版社，2002年。

范碩，《葉劍英在非常時期1966－1976》下冊，北京：華文出版社，2002年。

范碩、丁家琪，《葉劍英傳》，北京：當代中國出版社，1996年。

范碩，《葉劍英在1976》，北京：中共中央黨校出版社，1990年。

徐景賢，《十年一夢》，香港：時代國際出版有限公司，2005年。

馬齊彬、陳文斌、林蘊輝、叢進、王年一、張天榮、卜偉華，《中國共產黨執政
四十年（1949－1989）》，北京：中共黨史出版社，1991年。

高文謙，《晚年周恩來》，香港：明鏡出版社，2006年3月第36版。

葉永烈，《江青傳》，北京：作家出版社，1993年。

葉永烈，《姚文元與姚蓬子》，臺北：曉園出版社，1990年。

葉永烈，《張春橋浮沉錄》，臺北：曉園出版社，1989年。

後記

讀者翻完本書，或許不禁發問：

這不就是一堆資料嗎？

我的回答是：的確只是資料而已，很多人都可以做這個工作。

然而，我還有一點奢望。那就是希望在資料之中可以顯示我自己的存在，於是就有了文中的解讀與腳註。我無意於沉浸在資料深處做繁瑣考證，我相信如果真正理解「樣板戲」，而又深刻理解「文革」歷史的話，也許每一條資料就不再是僵死冰冷之物了。它的生命在於作為研究者你我的照亮與喚醒。因此，閱讀本書的過程就是讀者、文本和我三方會談的展開。

那麼，為什麼要編著這樣一本書呢？

這本《「樣板戲」編年史》原本是為了研究的需要進行梳理、輯佚的。關於「樣板戲」研究資料的編撰與整理，實際上早在它如火如荼的鼎盛時期就已經有人做過文獻彙編了。就筆者目前所見，最全面的要數江蘇省文聯資料室編撰的《革命現代戲研究資料索引：1963.1－1965.3》（1965）以及江蘇省文聯資料室與南京大學中文系資料室聯合編撰的《革命現代戲資料彙編》（第 1 輯至第 4 輯，1965 年）。該叢書用的史料分類法，其優勢是各種史實分門別類，一目了然；不足是史實嬗變的動態線索不明晰。隨著蒐羅、鉤沉、整理的一步步深入，我愈來愈發覺史實並非乾癟、零亂的稻草，而其本身便是對事件意義的昭示。因而，我認為，作為學術研究，比得出一個新穎的結論更為重要的是，帶領公眾進入一段曲折、複雜並且歧義叢生的歷史語境。一旦本書的文字成為鉛字定型，對於文字意義的闡釋便無法由我把握了，留待讀者去批判吧。該書也註定成為我自己反思、審視的對象，從而成為曾經熟悉的「陌生人」。在意義的放逐中自我質疑與反思，這從來就是思想者的命運。因此，任何關於本書的批評，我都能無一例外地接受，任何一種理解都有它自身的合理性；同時，也無一例外地擱置，語言成形之後就不再屬於自己。我所能做的是，將這本書成形的終點作為我繼續追問意義的起點，

我能記取的不是我說了什麼，而是我在咀嚼、組織、闡釋史料的時候那種發現的喜悅。

章學誠《文史通義・答客問》說：「高明者多獨斷之學，沉潛者尚考索之功；天下學術，不能不具此二途。譬猶日晝而月夜，暑夏而寒冬，以之推代而成歲功，則有相需之益，以之自封而立畛域，則有兩傷之弊。」「獨斷」與「考索」貴在史論結合、論從史出，在「樣板戲」研究過程中，我深知難免「獨斷」之語。如果沒有扎實的「考索」，結論難免落於空泛。為了坐實史料，我編著《「樣板戲」編年史》，能否收相得益彰之功？不敢自詡。克羅齊認為：「當生活的發展逐漸需要時，死歷史就會復活，過去史就變成現在的。羅馬人和希臘人躺在墓穴中，直到文藝復興歐洲精神重新成熟時，才把他們喚醒。」「因此，現在被我們視為編年史的大部分歷史，現在對我們沉默不語的文獻，將依次被新生活的光輝照耀，將重新開口說話。」我想，只要一份歷史關懷和承擔不死，歷史永遠是鮮活的。

要特別提及的是，書中有些材料來自「文革」時期民間的書籍、報刊與手抄本，但是，並不意味著我認為這些數據是絕對真實與準確的，我本人也是持謹慎態度來使用的。相信讀者也會理性對待。由於當時的民間印刷物五花八門，沒有一個最為權威版本，為了便於讀者辨析，我將不同版本的史料對舉。無疑，對版本的考證還有待於深入，這也是深化「樣板戲」以及「文革」史研究的重要途徑。

恩師盧斯飛先生待我視如己出，十一年來為我的每一步成長精心呵護。他為拙作提出了極為寶貴的指導意見。藉此書出版之際，謹向先生致以崇高的敬意。有幸得到哈佛 Edward C. Henderson 講座教授王德威先生的提攜，使我有機會在海外「文革」研究重鎮學習一年。除了在 Harvard Yenching Library 和費正清研究中心的 Fung Libray 完成本書的定稿，我還聆聽了王先生的「現代中國戲劇」專題研究，得到了系統的訓練和深刻的啟發，深深感激王先生給予我的機會和指導。

我的學長和摯友劉秀美教授長期對我的研究工作給予了極大的支持，為了本書的編輯整理，她付出了巨大的心血。也正是感佩於她對學術研究的嚴謹、執著和熱愛，我應該繼續多做些事情，不辜負她的熱心付出。本書如果不是劉教授的

鼎力扶持，要出版也是遙遙無期的事情。因此，我想謹以此書獻給劉秀美教授，以感謝她對我的提攜，以紀念我們的友情。宋如珊教授古道熱腸，惠贈「文革」資料，可謂雪中送炭。秀威編輯孫偉迪先生極端認真、敬業的精神給我留下了深刻的印象。有這樣的優秀編輯是作者、讀者、學界的大幸。

　　對於本書的錯謬之處，責任在我，期待各位讀者不吝指教，以免謬種誤傳，貽害學術。本人聯繫方式：湖北省武漢市武漢大學文學院。電子郵箱：diamond1023@163.com

李松

2010 年 3 月謹識於武漢大學

2011 年 5 月改定於哈佛大學東亞系

美學藝術類　PH0033

「樣板戲」編年史‧前篇
——1963－1966 年

作　　者 / 李　松
責任編輯 / 孫偉迪
圖文排版 / 鄭佳雯
封面設計 / 陳佩蓉

發 行 人 / 宋政坤
法律顧問 / 毛國樑　律師
印製出版 / 秀威資訊科技股份有限公司
　　　　　114 台北市內湖區瑞光路 76 巷 65 號 1 樓
　　　　　電話：+886-2-2796-3638　傳真：+886-2-2796-1377
　　　　　http://www.showwe.com.tw
劃撥帳號 / 19563868　戶名：秀威資訊科技股份有限公司
　　　　　讀者服務信箱：service@showwe.com.tw
展售門市 / 國家書店（松江門市）
　　　　　104 台北市中山區松江路 209 號 1 樓
　　　　　電話：+886-2-2518-0207　傳真：+886-2-2518-0778
網路訂購 / 秀威網路書店：http://www.bodbooks.com.tw
　　　　　國家網路書店：http://www.govbooks.com.tw
圖書經銷 / 紅螞蟻圖書有限公司
　　　　　114 台北市內湖區舊宗路二段 121 巷 28、32 號 4 樓
　　　　　電話：+886-2-2795-3656　傳真：+886-2-2795-4100

2011 年 9 月 BOD 一版
定價：610 元

國家圖書館出版品預行編目

「樣板戲」編年史・前篇：1963-1966 年 / 李松編著. -- 一
版. -- 臺北市：秀威資訊科技, 2011.09
　　面；　　公分. -- (美學藝術類；PH0033)
BOD 版
ISBN 978-986-221-818-1(平裝)

1. 中國戲劇　2. 戲劇史

982.665　　　　　　　　　　　　　　　　100015407

讀 者 回 函 卡

感謝您購買本書，為提升服務品質，請填妥以下資料，將讀者回函卡直接寄
回或傳真本公司，收到您的寶貴意見後，我們會收藏記錄及檢討，謝謝！
如您需要了解本公司最新出版書目、購書優惠或企劃活動，歡迎您上網查詢
或下載相關資料：http:// www.showwe.com.tw

您購買的書名：_____

出生日期：_____年_____月_____日

學歷：□高中 (含) 以下　　□大專　　□研究所 (含) 以上

職業：□製造業　□金融業　□資訊業　□軍警　□傳播業　□自由業
　　　□服務業　□公務員　□教職　　□學生　□家管　　□其它_____

購書地點：□網路書店　□實體書店　□書展　□郵購　□贈閱　□其他

您從何得知本書的消息？

　□網路書店　□實體書店　□網路搜尋　□電子報　□書訊　□雜誌

　□傳播媒體　□親友推薦　□網站推薦　□部落格　□其他_____

您對本書的評價：(請填代號　1.非常滿意　2.滿意　3.尚可　4.再改進)

　封面設計____　版面編排____　內容____　文／譯筆____　價格____

讀完書後您覺得：

　□很有收穫　□有收穫　□收穫不多　□沒收穫

對我們的建議：_____

11466
台北市內湖區瑞光路 76 巷 65 號 1 樓

秀威資訊科技股份有限公司　　　收

BOD 數位出版事業部

．．
（請沿線對折寄回，謝謝！）

姓　　名：＿＿＿＿＿＿＿＿＿　年齡：＿＿＿＿　性別：□女　□男

郵遞區號：□□□□□

地　　址：＿＿＿＿＿＿＿＿＿＿＿＿＿＿＿＿＿＿＿＿＿＿

聯絡電話：(日) ＿＿＿＿＿＿＿＿＿＿＿　(夜) ＿＿＿＿＿＿＿＿＿＿＿

E-mail：＿＿＿＿＿＿＿＿＿＿＿＿＿＿＿＿＿＿＿＿＿＿＿